트라우마 사전

트라우마 사전

The Emotional Wound Thesaurus

안젤라 애커만 · 베카 푸글리시 지음
임상훈 옮김

윌북

차례

2 범죄 피해

3 사회적 부정의와 개인적 고난

4 실패와 실수

5 어린 시절의 특정한 상처

6 예기치 못한 불상사

7 장애와 미관 손상

고통의 조합으로 탄생하는 이야기의 예술

•

듀나 (영화 평론가 / SF 작가)

모든 허구의 캐릭터들이 현실 세계 사람들의 복잡성을 다 갖추어야 할 필요는 없다. 특히 독자에겐 그들의 모든 것을 알아야 할 이유도, 의무도 없다. 독자들이 궁금해하는 건 그중 극히 일부에 불과하다. 모든 예술이 그렇다. 이야기꾼의 예술은 어디에 초점을 맞추고 무엇을 잘라내느냐에 달려 있다. 알프레드 히치콕이 언젠가 말하지 않았던가. "영화는 지루한 것이 잘려 나간 인생이다."

우리가 허구의 캐릭터에 쉽게 매료되는 이유도 여기에 있다. 그들에게는 현실 속 사람들의 지겨움과 불편함이 없다. 그들은 현실 세계에서는 아주 드물게만 접할 수 있는 압축된 즐거움을 우리에게 선사한다. 그들 중 몇몇은 현실의 구질구질함을 가볍게 초월했기 때문에 인기를 얻는다. 명탐정, 슈퍼히어로, 상상 속의 재벌과 왕족들.

이게 문제인가? 플롯 중심의 이야기에서는 인물들이 그렇게까지 깊이 있을 필요도, 진짜 같아야 할 필요도 없다. 영화 〈스타워즈〉를 보면서 사람들은 한 솔로의 내면과 사연에 대해 큰 호기심을 느끼지 않는다. 오히려 깊은 고민 없는 단순한 남성성이 솔로의 매력인데, 굳이 프리퀄 〈한 솔로: 스타워즈 스토리〉를 만들어 이 우주 밀수꾼의 과거를 그리려 한 제작진은 이 단순한 사실을 놓쳤다. 마찬가지로 다스 베이더의 매력이 철저하게 근사한 표면과 이야기의 기능성에 쏠려 있다는 걸 간과한 조지 루카스 감독은 거의 시리즈 전체가 '잉여'인 프리퀄 삼부작을 만들어 굳이 갈 필요가 없는 고된 길을 걸어야 했다.

한편 캐릭터 중심의 이야기임에도 캐릭터가 진정성을 갖추지 못해, 이 책에서 말하는 '맥락'을 제시하지 못하는 때도 있다. 팬픽을 예로 들자면, 팬들은 현실 세계에서도 반쯤 허구인 스타의 표면적 특성만을 강조한 비현실적인 캐릭터를 만들어낸다. 물론 소설의 캐릭터와 실제 모델의 갭은 시간이 흐를수록 넓어진다. 이들은 정상적인 사람처럼 움직이기 위해 꼭 필요한 복잡성을 전혀 갖추고 있지 않다. 표면의 이미지와 이들을 소비하는 사람들의 욕망만으로 만들어진 캐릭터는 살아 숨 쉬지 않으며, 진정성을 갖추기 힘들다. 이런 이야기는 특정 스타의 팬들에게만 기쁨을 주는 오락적 기능을 할 뿐, 많은 사람에게 울림을 주지는 못한다.

우리는 모든 캐릭터가 한 솔로 같지는 않다는 것을 알고 있고, 심심풀이로 재밌고 가벼운 이야기만 할 수는 없다. 더 복잡한 세계에서 더 복잡한 이유와 동기로 존재하는 캐릭터를 창조해 섬세한 이야기를 만들어야 한다. 그렇다면 어떤 메커니즘을 설계해 넣어야 그 캐릭터가 생동감 있게 움직일 수 있을까?

캐릭터가 생각하고 행동하는 방식, 장애물에 대처하는 자세는 그 캐릭터의 과거와 맞닿아 있으며 특히 트라우마는 가장 강력한 기제다. 독자가 여러분의 캐릭터에 완전히 이입해 이야기에 끝까지 몰입할 수 있도록 하려면 그 기제를 완전히 이해해야 한다. 《트라우마 사전》은 이 과정에서 작가들에게 실질적인 도움을 준다. 아마 사전이라는 형식을 취한 책 중 가장 잔인한 책이 될지도 모른다. 이 고통의 사전은 여러분이 신이 되어 사람들을 고문하며 고통을 주는 온갖 다양한 방법들을 수록하고 있다. 고통이 캐릭터를 어떻게 움직이는지, 상처는 어떻게 극복할 수 있는지의 예시 또한 풍부하게 담았다. 인간 심리가 어떤 행위로 떠오르는지 이렇듯 디테일한 설명으로 보여주는 것은, 무엇을 잘라내고 무엇을 취할지 고민하는 작가들에게 고마운 일이다.

다행스럽게도 이 책이 다루는 사람들은 실재하지 않는다. 이 책의

목표는 허구의 캐릭터에게 실제 사람처럼 설득력 있는 상흔을 남기는 것이다. 그 상처는 캐릭터의 내부로 파고들어 실제 사람처럼 생각하고, 말하고, 움직이게 할 것이다. 다시 말하지만, 이들은 실존하는 사람이 아니다. 허구의 캐릭터들은 실제 사람들과 아주 유사하게 행동해도 결국 허구일 뿐이고 이들의 행동은 현실 자체가 아니라 그 현실을 바라보는 우리의 정신을 반영한다. 저자들도 본문에 앞서 경고했지만, 이들을 창조하고 조종하기 위해 만들어진 이 광대한 데이터베이스를 실제 사람들에게 대입해 쓸 수는 없다. 하지만 허구의 세계에서 이야기꾼은 보다 가차 없는 신이며, 창조물의 트라우마에 좀 더 과감하게 다가갈 수 있다. 그러니 이 책의 아무 페이지나 펼쳐 고통의 조합을 시도해보시길. 당신의 잔인함은 캐릭터의 매력과 설득력, 그리고 그들의 조합으로 만들어지는 이야기의 재미로 보상받을 것이다.

서문

독자들에게 책의 서문이란 이야기의 프롤로그와도 같아서, 건너뛰고 본문으로 곧장 달려가고 싶은 유혹을 느낄 수 있다. 하지만 책 내용과 관련해 짚고 넘어가야 하는 중요한 말이 있으니 잠시 주목해 주시길 바란다.

이 책은 캐릭터들이 입은 감정적 상처가 그들에게 미치는 영향에 대해 유용한 정보를 제공하려는 목적으로 쓰였다. 트라우마는 주인공, 멘토, 조연, 연애 상대, 악당 모두에게 영향을 미쳐 이들의 동기를 규정하고, 나름의 목표로 몰고 간다. 책을 읽는 동안 여러분의 이야기에 등장하는 캐릭터들을 떠올려 보고, 과거의 상처가 이들의 성격, 태도, 편견, 행동 변화에 어떤 영향을 미쳤는지 생각해 보는 계기가 되었으면 한다. 하지만 작가인 우리는 심리학자가 아니므로 책의 내용을 현실 세계에 고스란히 적용하기는 어려울 것이다. 다만 이 책을 통해 여러분이 캐릭터 심리의 깊은 층위를 이해하고 트라우마가 그에 미치는 영향에 대해 좀 더 잘 알게 되기를 바랄 뿐이다.

유감스러운 일이지만 트라우마는 픽션뿐 아니라 현실에서도 존재하며, 우리 정서에 해로운 영향을 미친다. 따라서 트라우마에 대한 글을 읽는 행위만으로도 과거의 상처가 떠오를 수도 있다. 이 사실을 염두에 두고 구체적인 내용을 읽으며 충격을 받지 않도록 우선 '자기 관리법' 항목을 읽고 가도록 하자.

작가들을 위한
자기 관리법

마음이 편한 장소에서 이 책을 보라

많은 작가가 사람들로 붐비는 커피숍이나 도서관에서 작업하거나 심지어 집단 집필 작업을 하기도 한다. 하지만 캐릭터의 상처를 파고들 때면, 자신의 과거가 떠오르며 불현듯 불쾌한 감정에 사로잡힐 수도 있다. 이럴 때를 대비해서 잠깐 숨을 돌리며, 감정을 개인적으로 처리할 수 있는 공간에서 작업하는 편이 좋다.

글을 쓴 다음에는 휴식을 취하라

캐릭터가 겪은 힘든 경험을 쓰는 것은 쉽지 않은 일이다. 특히 자신의 경험과 비슷한 경우라면 더욱 그렇다. 그러므로 약속 시간 직전이나, 점심 시간에 고통스러운 내용을 다루는 일은 현명하지 않다. 감정적으로 힘든 장면을 쓴 뒤에는 충분한 휴식을 취하고, 마음을 회복한 다음에 현실 세계로 돌아와야 한다.

필요한 만큼 휴식을 취하라

감정적으로 힘들다면 산책하고, 고양이를 안아 주고, 특별한 간식을 먹어라. 글을 쓰기 시작할 때 향초를 켜고, 다 쓰면 불을 끄는 등의 습관도 좋다. 이제 글에서 감정적으로 한 걸음 떨어져 다른 일에 신경 쓸 때가 되었다는 사실을 자신에게 상기시켜 주는 좋은 방법이다.

믿을 수 있는 사람을 곁에 두어라

개인적인 경험이 떠오르는 장면이나 어려운 장면을 쓰고 있을 때, 주변에 있는 친구가 도움이 될 수 있다. 언제 그런 부분을 쓰게 될지 친구에게 알리고, 도움이나 격려가 필요하면 전화할 수도 있다고 미리 말하라. 문자 메시지, 이메일, 소셜 미디어를 통해 안부를 물어 달라고 요청할 수도 있다. 글을 쓰며 나 혼자밖에 없다는 느낌을 달래야 한다.

이야기는 삶과 자아의
심연을 비추는 거울이다

사람들이 이야기에 매혹된다는 말은 보편적 진리 중 하나이다. 우리는 이야기 속 다른 사람들의 세계를 보고 싶어 하고, 잘 알지 못하는 사람들의 삶에서 눈을 떼지 못한다. 미스터리를 해결하고, 싸우고, 환상적인 장소를 찾고, 로맨스의 상대를 발견(혹은 재발견)하면서, 우리의 삶과 비슷하거나 다른 캐릭터의 여정을 한 걸음씩 따라간다. '좋은 이야기'는 우리를 다른 사람의 삶으로 데려가 그 사람의 삶을 경험하게 해 준다.

이렇게 보면, 지루하고 스트레스로 가득 찬 현실에서 벗어날 수 있게 해 주는 것이야말로 이야기의 가장 중요한 특징으로 보인다. 하지만 이러한 오락적인 요소는 사람들이 이야기를 좋아하는 수많은 이유 중 하나에 지나지 않는다. 정말 중요한 이유는, 이야기가 오랜 세월에 걸쳐 다양하고 중요한 정보, 사상, 믿음을 전승하며 우리를 올바른 방향으로 이끄는 역할을 담당했기 때문이다.

이러한 전통은 오늘날까지도 이어지고 있다. 우리는 친구들에게 라스베이거스에서 화려한 주말을 보냈다고 반쯤 거짓말을 늘어놓는다. 이웃이 저지른 어리석은 일화를 동료에게 재미로 들려주기도 한다. 하지만 우리가 시간을 내서 읽는 '이야기'란, 이보다는 더 의미 있는 설정을 갖추고 우리의 감정, 희망, 욕망을 다른 사람과 공유할 수 있게 해 주는 그 무엇이다. 깊이라고는 찾아볼 수 없는 오락이나 흥밋거리가 아닌, 독자에게 울림을 주는 이야기가 반드시 갖추고 있는 요소란 무엇일까? 그것은 이야기가 항상 추구해야 하는 것, 바로 '맥락context'이다. 맥락은 우리의

인생에서는 찾아볼 수 없는 것이다. 삶이 사용 설명서대로 펼쳐지면 참 좋겠지만, 우리는 인생이 어떻게 될지 전혀 모른다. 장애물, 도전, 기회는 계속 등장하고, 힘겨운 문제도 끊임없이 나타난다. 우리는 늘 생각한다. '이 문제에 어떻게 대처할 것인가? 무엇을 해야 하는가? 실패한다면 어떤 말을 듣게 될까?'

우리는 늘 두려움, 자기 의심, 불안을 느끼며 산다. 하지만 나약해 보일까 두려워 이런 감정을 잘 드러내지 않으려 하고, 스스로 다스리려는 노력을 쏟는다. 그와 동시에, 더 경험 많고 유능한 누군가가 그런 불안한 상황을 극복하는 방법을 좀 알려줬으면 하는 바람으로 모범적인 예를 찾는다. 그 예가 바로 '맥락'이며, 사람들이 이야기 속에서 찾고자 하는 것이다.

작가들이 만드는 이야기는 현실 세계를 비추는 거울이며, 이 거울은 독자들이 자신의 심연을 안전하게 들여다보게 해 준다. 캐릭터가 어려운 선택, 고통스러운 결과, 힘들게 얻은 성과와 마주할 때, 독자들은 그 모습을 보며 자신의 삶을 돌이켜 본다. 또한 캐릭터가 힘든 상황, 도덕적인 난제, 파괴적인 변화와 맞닥뜨려 싸우고 이겨내는 일들을 생생하게 지켜보면서 의식적이든 무의식적이든 자신들이 원하던 맥락을 얻는다. 인생을 좀 더 잘 살아가는 데 도움이 되는 중요한 정보를 얻는 것이다.

무엇보다 우리는 피폐한 상태에서 완전한 상태로 향해 가는 캐릭터의 내적 여행에 대해 공감한다. 우리 각자도 마음 깊은 곳에 어느 정도 망가진 부분이 있기 때문이다. 우리는 그 트라우마를 치유하기 원한다. 세상을 살아가는 목적을 발견하고, 소속감을 느끼며, 더 나은 사람이 되고 싶어 한다. 이러한 욕망을 이루려면 이야기의 주인공들처럼 우리를 과거에 묶어 두고 있는 것들, 다시 말해 우리를 불안하게 하는 두려움과 고통을 박차고 나와야 한다.

놀랍게도 독자들은 이야기 속에서 어떤 캐릭터 하나를 반드시 찾아

자기 자신과 동일시한다. 흔히 있는 일이지만, 이 경험은 언제나 마법 같다. 따라서 독자들을 끌어들이기 위해서는 이야기가 삶을 충실하게 반영하는 거울이 되어야 한다. 욕망, 욕구, 신념, 감정 등 인간의 삶을 반영하는 가치 있는 요소는 여러 가지가 있지만, 그중에서도 이야기를 처음부터 끝까지 끌고 가는 가장 강력한 요소는 바로 캐릭터가 가진 '감정적 상처'이다.

감정적 상처란
무엇인가?

자라면서 예상치 못했던 어떤 일, 불쾌하게 놀라웠던 일을 겪은 적이 있는가? 예를 들어, 학창 시절에 전국 과학 발표대회 3등 상을 타서 집에 왔는데 어머니가 포옹하고 칭찬해 주기는커녕, 다음에는 더 잘해 보라고 심드렁하게 말했을 때 기분이 어땠는가? 학교 뮤지컬 주연 오디션에서 떨어졌을 때, 특히 그 소식을 사랑하는 어머니에게 전해야 했을 때 어땠는가? 대학 입학 합격점에 몇 점 모자랐을 때의 느낌은? 게다가 어머니가 형은 쉽게 합격했다고 상기시켜 주었을 때는 어떤 기분이었는가? 회사 생활을 하다가 승진에서 탈락했다는 통보를 받았는데 가족 저녁 식사 자리에서 부모가 다른 형제·자매의 성과를 추켜세웠을 때의 기분은?

이러한 상처를 겪어 본 사람이라면, 비현실적인 기대치를 충족시키지 못했다고 어머니가 사랑을 보여 주지 않는 일에 분개하기 시작한 시점이 정확히 언제인지 기억하는가? 여러분이 목표에 대해 다시는 이야기하지 않게 된 것은 언제부터인가? 혹은 끔찍한 말이지만, 해 봤자 실패할 게 분명하다고 생각해 시도조차 하지 않게 된 것은 언제부터인가?

불행하게도 삶은 고통스럽다. 삶에서 배웠던 교훈들이 모두 긍정적인 것은 아니다. 마찬가지로, 이야기 속 캐릭터들도 쉽게 떨쳐내지 못하는 트라우마를 겪고 있다. 괴로운 기억으로 인해 마음속 깊은 곳에 자리 잡은 고통을 우리는 감정적 상처emotional wound라고 부른다. 이 상처는 가족, 연인, 멘토, 친구 혹은 그 밖의 신뢰하는 사람 등 흔히 가까운 사람들로 인한 경우가 많고, 오랫동안 낫지 않는다. 상처의 원인은 어떤 특정한

사건, 받아들이기 힘든 진실, 신체적 한계, 건강 상태, 혹은 난관에서 비롯되기도 한다.

상처는 대부분 예기치 않게 생긴다. 다시 말해, 캐릭터들은 마음의 준비도 안 된 상태에서 상처를 받는다. 갑작스럽고도 잔인한 상처로 인한 트라우마는 캐릭터에게 지속적인 영향을 미치고, 성격을 크게 (흔히 부정적으로) 바꾸어 버린다. 뿐만 아니라, 나중에 또 다른 상처들을 유발하는 도미노 효과를 내기도 한다.

이야기를 시작도 하기 전에 캐릭터에게 벌어진 일에 왜 관심을 가져야 하는지 궁금할 수도 있다. 이야기 속에서 캐릭터가 하는 행동이 더 중요한 게 아니냐는 질문도 있을 수 있다. 이 질문들은 부분적으로는 옳지만, 부분적으로는 틀리다. 사람이란 결국 과거의 산물이다. 캐릭터를 진정성 있고, 믿을 만한 인물로 만들고 싶다면, 작가는 캐릭터의 배경backstory에 대해 이해하고 있어야 한다. 어떤 부모 밑에서 자랐는지, 주변 사람들은 어떤 사람들이었는지, 몇 달 전이나 몇 년 전에 겪었던 사건과 상황은 어떤 것이었는지 등의 내용들은 캐릭터의 행동과 동기에 직접적인 영향을 미친다. 감정적 상처라는 캐릭터의 배경은 특히 강력해서 캐릭터의 성격과 신념은 물론 그들이 가진 두려움에 큰 영향을 미칠 수 있다. 따라서 완벽한 형태를 갖춘, 설득력 있는 인물을 만들려면 이들이 경험한 고통을 반드시 이해해야만 한다.

보통 '트라우마'라고 하면 사람들은 캐릭터의 삶을 완전히 바꾸어 놓는 특정한 순간을 떠올리지만, 사실 상처를 받는 원인은 다양하다. 우선 일회적인 트라우마 사건single traumatic event이 있다. 살인을 목격하거나, 눈사태에 갇히거나, 자녀의 죽음을 경험하는 경우 등이다. 반복적인 트라우마 사건repeated episodes of trauma으로 받는 상처도 있다. 직장에서 여러 번 괴롭힘을 당해 굴욕스러운 상황을 겪거나, 일련의 해로운 인간관계◆를 끊지 못하는 경우 등을 예로 들 수 있다. 지속적인 유해 환경detrimental ongoing

situation도 캐릭터에 영향을 미칠 수 있다. 가난에서 벗어나지 못하고 있다든지, 약물 중독이나 알코올 의존증을 앓는 부모에게 어린 시절 방치되었다든지, 폭력적인 컬트 집단에서 자란 경우 등이다.

원인이 무엇이든 이러한 상처들은 육체적 상처와 마찬가지로 캐릭터에게 지울 수 없는 흔적을 남긴다. 상처는 캐릭터의 자존감을 파괴하고, 세계관을 바꾸고, 사람들을 믿지 못하게 만들고, 다른 사람과 상호작용하는 방식에도 영향을 미친다. 캐릭터가 바라던 목표를 이루기 힘들게되기도 한다. 바로 이러한 이유로 우리는 캐릭터의 배경에 파고들어 어떤 트라우마를 겪었는지 밝혀내야 한다. 그 트라우마의 그림자가 내면에 똬리를 틀고 앉아 캐릭터를 미래로 나아가지 못하게 만들며 행복을 가로막고 있기 때문이다.

감정적 상처의 어두운 그림자 : 잘못된 믿음

트라우마는 끔찍한 경험이다. 하지만 그 운명의 잔인한 장난보다 더 캐릭터를 괴롭히는 것은 트라우마 안에 숨어 있는 잘못된 믿음the lie이다. 잘못된 믿음은 논리적 오류로 도출된 결론이다. 상처받기 쉬운 상태에 있는 캐릭터가 자신이 겪은 고통스러운 경험을 이해해 보려고 노력하다가 문제를 자기 탓으로 돌려 버리는 잘못된 결론을 도출하는 것이다.

과장된 이야기처럼 들릴 수도 있다. 하지만 현실에서도 많은 사람들이 이런 방식으로 고통스러운 사건을 처리한다. 생각해 보라. 이해하기 힘든 나쁜 일이 일어났을 때, 우리는 본능적으로 왜 이런 일이 일어났는지 이해하려고 노력한다. 그러면서 문제를 자신의 탓으로 돌린다. '왜 이

◆ 정신적·육체적으로 해를 주는 상대방에 의해 맺게 되는 관계를 말한다.

런 일이 일어날 줄 예상하지 못했을까?', '왜 좀 더 일찍 행동하지 않았을까?'라고 생각하면서 말이다. 한편, 어떤 대상에 환멸을 느끼는 경우도 있다. '왜 이 시스템(정부, 사회, 신 등)은 나를 저버리는가?' 이러한 태도는 흔히 자책의 형태로 나타나 자신이 좀 더 가치 있는 사람이었다면, 다르게 선택했더라면, 다른 사람을 믿었더라면, 좀 더 주의를 기울였더라면, 좀 더 안전하게 자신을 지켰더라면 다른 결과가 생겨났으리라는 믿음으로 귀결된다.

잘못된 믿음은 제한적 신념disempowering beliefs(나는 자격이 없다, 무능하다, 결함이 있다, 가치가 없다 등의 믿음)과 연결되어 있어서, 그 믿음을 스스로 받아들이는 캐릭터를 자기 파멸의 길로 안내한다. 잘못된 믿음은 자존감은 물론 세계관과 자아관에도 영향을 미치고, 캐릭터를 과거에 얽매여 한 발자국도 앞으로 나아가지 못하게 만든다. 그래서 잘못된 믿음을 가진 캐릭터는 충분히 사랑하지도 못하고, 사람을 진심으로 믿지도 못하며, 마음껏 인생을 살아가지 못하게 된다.

폴이라는 캐릭터가 있다고 생각해보자. 폴은 결혼한 지 5년이 지나서 자신의 아내가 레즈비언이라는 사실을 알게 되었다. 두 사람은 이미 집, 대출금, 자녀 등 결혼한 사람에게 있을 만한 것들은 모두 가지고 있었다. 아마도 아내는 자신이 레즈비언이라는 사실을 깨달은 뒤에 폴을 앉혀 놓고 비밀을 털어놓았을 것이다. 아니면 아내가 다른 누군가와 함께 성적 정체성을 찾아보려 하는 정황을 폴 자신이 발견했을 수도 있다. 어쨌든 자신의 배우자가 생각했던 바와는 완전히 다른 사람이었다는 사실을 깨달으며 폴은 커다란 충격을 받았을 테고, 그의 미래 계획은 엉망진창이 되었을 것이다.

당장 폴은 배신감을 느끼고, 상처받고, 분노하는 반응을 보일 것이다. 하지만 충격이 사그라지면서 폴은 과거를 돌이켜 보며, 기억 속에서 자신이 놓쳤던 신호들을 찾을 것이다. '연애 초에 좀 더 주의 깊게 보았

더라면, 이렇게 마음 아픈 일은 일어나지 않았을 텐데. 아니야, 나는 너무 멍청해서 눈치도 못 챘을 거야'라고 생각하면서 말이다.

일단 자책하기 시작하면, 의심과 불안이 꼬리를 물고 등장하면서 작은 불씨에 기름을 들이붓는다. '내가 좀 더 훌륭한 배우자, 더 나은 연인이었다면 이런 일은 일어나지 않았을 거야. 그녀는 행복했을 테니까. 그러면 우리의 삶은 결혼 서약할 때 상상했던 대로 남아 있었을 텐데.'

객관적으로 생각할 수 있는 사람이라면 폴이 이러한 상황을 미리 예상하거나 막지 못했을 것이라는 사실을 알고 있다. 하지만 폴은 온통 자신의 단점만 보면서 경고 신호를 놓쳤고 남편으로서 실패했다고 자책한다. 폴은 이렇게 상처를 내면화하면서 결국 자신의 내적 결함이 문제라는 잘못된 결론까지 이르게 된다. 폴은 이제 자신의 가치마저 의심한다. '나한테 뭔가 문제가 있는 게 틀림없어. 나는 다른 사람과 결혼하면 안 되는 가치 없는 놈이야.' 급기야 다음과 같은 잘못된 믿음이 등장한다. '문제가 있는 족속은 결혼하면 안 된다.'

한번 만들어진 잘못된 믿음은 마치 곰팡이처럼 유독한 포자를 여기저기 내뿜는다. 이 잘못된 믿음은 캐릭터의 내면 깊은 곳까지 뿌리를 내려 자존감을 훼손하고, 자신감을 파괴하며, 다시 연애를 시작하더라도 상대방의 기대에 미치지 못하여 버림받을 것이라는 두려움을 만들어낸다. 잘못된 믿음은 자신에 대한 의심이나 죄책감에서 비롯되며, 자신도 알고 있는 결점을 중심으로 만들어진다.

상처가 깊게 내면화되지 않은 경우, 사람들은 다른 방식으로 환멸을 느끼기도 한다. 다시 폴의 일을 예로 들어 보자면, 그는 인생을 비관하며 자신의 고통을 세상 탓으로 돌릴 수도 있다. '모든 사람이 거짓말을 한다. 아무도 자신의 본모습을 드러내지 않는다.' 혹은 '사랑은 영원하지 않다. 시간이 지나면, 사람들은 결국 상대를 떠날 핑계를 찾는다.'

이러한 유형의 잘못된 믿음은 세상을 비관적으로 보는 근거가 되며,

캐릭터가 보기에는 이 잘못된 믿음이 사실이다. 폴은 아내의 모든 말이 '거짓말이었다'고 믿으며, 거짓말과 함께 그녀가 '떠났다'고 결론 짓는다. 폴은 과거에 얽매이고, 다른 사람들과 깊은 인간관계를 맺지 못할 것이다. 상처로 인한 부정적 교훈 때문에 모든 인간관계에 대해 부정적인 결말을 확신하게 되고, 버림받거나 거절당하리라는 두려움이 커졌기 때문이다.

잘못된 믿음은 불안과 두려움을 자양분으로 성장해 캐릭터의 행복, 성취, 내적 성장을 끊임없이 가로막는다. 그러나 캐릭터도 마음 깊은 곳에서는 자신이 가치 있게 여기는 목표를 추구하고, 행복을 다시 느끼길 바란다. 이 때문에 인물호人物弧, character arc◆ 안에서 목표를 이루려는 주인공의 노력과 잘못된 믿음은 서로 충돌하게 된다. 주인공은 잘못된 믿음을 깨버린 뒤에야 비로소 자신이 보상받아 마땅한 사람이라고 진심으로 믿을 수 있게 된다.

뼛속까지 파고드는 두려움

두려움을 모르는 캐릭터라면 어떠한 감정적 상처에도 얽매이지 않아야 한다고 주장하는 작가도 있다. 하지만 현실을 무시하는 사람이나 이러한 주장을 할 수 있다. 트라우마의 고통에서 자유로운 사람은 현실적으로 아무도 없기 때문이다. 이야기 속 캐릭터도 마찬가지다. 아무리 강하고 용감한 사람이었다고 하더라도, 트라우마를 경험했다면 이제는 그럴 수

◆ 이야기가 진행되며 캐릭터, 특히 주인공이 겪는 변화를 가리킨다. 어떤 이야기가 인물호를 지니고 있으면, 보통 주인공 캐릭터는 천천히, 혹은 급격하게 다른 특성의 인물로 바뀐다. 그런 의미에서 인물호가 있는 캐릭터는 처음부터 끝까지 바뀌지 않는 평면적 인물flat character이 아니라, 일종의 성장을 보이는 입체적 인물round character이다.

없다. 트라우마가 된 상처의 원인은 무차별적인 폭력으로 사랑하는 사람을 잃은 사건일 수도 있고, 외모가 추하게 훼손되는 사고일 수도 있으며, 올바른 일을 해야 했을 때 그러지 못했던 수치스러운 경험일 수도 있다. 원인이 무엇이든 상처가 주는 고통은 주인공을 점차 약하게 만들면서 이전까지 한 번도 경험해 보지 못한 두려움fear을 갖게 한다. 이 강력한 두려움은 주인공의 마음속 깊이 파고들어 단 하나의 생각에 사로잡히도록 만든다. 어떤 수단을 써서라도 그 고통스러운 감정을 다시는 경험하지 않아야겠다는 생각이다.

두려움을 모르는 사람은 없다. 아무리 이성적인 사람이라도 일상생활 속에서 스멀스멀 피어오르는 막연한 두려움을 느끼기 마련이다. '저 골목으로 가면 강도를 당하지 않을까?' '아이들끼리 뒷마당에서 놀아도 안전할까?' 두려움은 우리의 생존 본능이며 일어날 수도 있는 위험에 대해 경고하는 역할을 한다.

하지만 감정적 상처를 둘러싼 두려움은 생존 본능과는 다르다. 보통의 경우에는 위험이 사라지면서 두려움도 같이 사라지지만, 감정적 상처로 인한 두려움은 사라지지 않을 뿐 아니라, 오히려 불안과 자기 의심을 바탕으로 증식을 반복한다.

트라우마를 경험한 캐릭터는 상처받기 쉬운 존재가 되기 때문에, 자신을 스스로 지키지 않는다면 또다시 고통을 겪을 것이라고 확신한다. 감정적 고통에 대한 두려움만큼 강력한 동기는 세상 어디에도 없다. 이들은 그 고통이 반드시 다시 일어나리라고 확신하며, 그 밖에 다른 어떤 생각도 하지 못한다. 이제껏 중요했던 것들이 이제는 하나도 중요하지 않으며, 그 고통을 어떻게 미리 막을 수 있느냐가 가장 중요하다.

두려움에 지배당하는 사람은 감정적 보호막emotional shielding을 만든다. 이 파괴적인 보호막은 캐릭터가 자신을 보호하기 위해 자신과 자신에게 상처를 입힐 수 있는 사람들 혹은 상황 사이에 세우는 장벽을 뜻한다. 할

리우드의 스토리 컨설턴트 마이클 하우지는 이 보호막을 캐릭터가 고통스러운 경험을 피하려고 걸치는 감정 갑옷emotional armor이라고 불렀다.

이 보호막이 파괴적인 이유는 캐릭터가 자신에게 상처를 줄 수 있는 사람이나 상황을 차단하기 위해 자신의 성격 결함, 자기 제한적 태도, 잘못된 믿음, 문제 행동과 같은 부정적 요소를 사용하기 때문이다. 다시 상처받을까 봐 두려운 캐릭터의 마음에는 감정적 보호막이 견고하게 자리 잡는데, 작가는 그 두려움의 정체를 정확히 알아야 한다. 그러면 캐릭터가 불편해하는 상황이 무엇일지, 그 상황을 피하려고 어떻게 행동할지도 생각해볼 수 있다. 친밀한 인간관계를 두려워하는 캐릭터가 있다고 해 보자. 그 사람은 자수성가한 외톨이가 될 수 있다. 사람들과 가까운 관계를 맺는 상황이 불편해 멀리하거나 아예 만나지 않을 수 있기 때문이다. 아니면 은밀하게 권력과 지배력을 추구하게 될 수도 있다. 이 경우는 냉담하고 무자비해져 다른 사람과 거리를 두는 쪽을 선택했다고 볼 수 있다.

만약 캐릭터가 두려움을 해결할 수단으로 회피avoidance라는 감정적 보호막을 사용한다면, 캐릭터는 두려움에 갇혀 버린다. 엄습하는 두려움 때문에 사람들이 가까이 오지 못하도록 경계하고, 가까운 사람의 안전을 지나치게 걱정하며 속박할 수도 있다. 이런 캐릭터는 자신의 상처를 치유할 계기조차 허용하지 않게 된다. 매사 부정적인 태도로 인간관계에 문제가 생기고 자신의 마음속 깊은 곳에 결핍된 욕구를 무시하면서, 꿈꾸던 삶을 살지 못하게 된 것에 대한 불만이 쌓여 심한 고통을 받는 것이다.

감정적 상처의 후유증: 고통스러운 사건은 캐릭터를 어떻게 바꾸는가?

인생이란 고통을 통해 교훈을 주는 스승이다. 이야기 속에서 고통을 겪은 캐릭터는 감정 갑옷을 입고 이야기에 등장한다. 성격 결함, 편견, 나쁜

습관 등은 캐릭터가 겪어야 했던 힘든 순간들의 결과이다. 작가는 이 힘든 순간들에 대해 깊이 연구해야 한다. 폴이 겪었던 사건처럼, 우리는 주인공이 직면하고 극복해야 하는 트라우마에 대해 정확히 이해해야 이야기를 잘 풀어 갈 수 있다.

상처와 상처로 인한 잘못된 믿음은 캐릭터의 내면뿐 아니라 행동 방식에도 영향을 미친다. 이에 대해 좀 더 자세히 살펴보자.

캐릭터가 자신을 보는 방식

잘못된 믿음은 캐릭터의 자존감을 크게 훼손하기 때문에, 캐릭터의 생각, 행동, 판단에 해로운 영향을 끼친다. 독학한 음악인이 자신이 멍청하고 재능이 없다고 믿게 되면, 사람들의 조롱과 조소가 두려워 자신의 능력을 보여 주는 상황을 피할 것이다. 그러면서 자신의 열정을 추구할 기회도 잃어버릴 것이다. 자신에 대한 확신이 없는 사람은 다른 사람들이 자신의 장점이라고 말하는 것을 듣고, 그 말에 따라 살려고 할 것이다.

캐릭터의 잘못된 믿음은 인물호에서 중요한 역할을 한다. 건강한 자아관과 세계관을 얻기 위해 캐릭터가 앞으로 무엇을 해야 할지 알려 주기 때문이다. 캐릭터는 자아관을 바꿔야 비로소 새로운 통찰을 얻게 된다. 이 통찰은 자아 성장을 도울 뿐 아니라, 이야기의 주제를 드러내 준다.

성격 변화

모든 사람은 자신만의 청사진을 가지고 있다. 성격, 신념, 가치, 그 밖의 여러 요소가 각각의 사람을 다른 사람들과 구별되는 존재로 만들어 준다. 그런데 그 청사진에 트라우마가 더해지면 그 사람은 상처의 원인이 무엇인지 이해하려고 노력하는 데만 몰두하게 된다. 그리고 앞서 말했듯이 두려움에 사로잡히면서, 상처받게 된 원인을 밝혀낸답시고 자신을 극단적으로 엄격한 시선으로 바라보게 된 결과 감정적 보호막이 형성된

다. 자아 비판 리스트에 가장 먼저 오르는 대상은 자신의 성격이다.

감정적 상처가 된 사건을 스스로 분석하면서, 사실은 캐릭터의 긍정적인 속성임에도 불구하고 단점이라는 딱지를 붙이는 경우도 많다('너무 우호적이었다, 너무 친절했다, 너무 믿었다' 등). 예를 들면, 사기를 당한 캐릭터는 친절하고 우호적인 태도를 버리고, 사람을 믿지 않고 인색하며 냉담한 성격으로 변한다. 아이러니하게도 캐릭터가 스스로 만든 이런 특징은 나중에 그의 맹점이 된다. 캐릭터는 자신의 변한 성격이 자신을 보호하는 장점이라고 믿지만, 나중에 그 성격 결함으로 인해 삶이 엉망이 된 이후에야 그 변화가 잘못되었다는 것을 깨닫는다.

감정적 상처로 비롯되는 성격 변화가 모두 부정적인 것은 아니다. 좋은 경험은 물론 고약한 경험에서도 교훈을 얻을 수 있다. 그 교훈으로 캐릭터가 유용한 속성을 받아들일 수도 있다. 위의 캐릭터는 상황을 철저히 검토하기 전에 자신의 직감만을 믿고 무모하게 뛰어들어 사기를 당했을 수도 있다. 사기로 피해를 입은 뒤에는 좀 더 신중한 사람이 되어 어떤 결정, 특히 금전적인 결정을 내리기 전에 충분한 시간을 두고 검토할 것이다.

이런 식으로 캐릭터가 상처에 건강하게 대처해 긍정적인 속성이 형성되는 경우를 그리고 싶다면 이야기의 흐름에 주의를 기울여야 한다. 트라우마로 고통받던 경우라면, 과거의 문제 행동들이 두드러져야 하고, 이런 캐릭터가 변화와 성장을 통해 상처를 회복하는 방향으로 나아가고 있다는 신호를 독자들에게 보내야 한다.

캐릭터가 중요하다고 여기는 것

트라우마를 겪은 인물은 이전과는 다른 관점을 갖게 된다. 방어적인 태도가 생기며 예전에 중요했던 것들이 이제는 사소하게 느껴질 수 있다. 캐릭터는 자신이 상처받을 수 있는 여러 가능성을 평가하고, 상처받을지

도 모르는 목표들은 포기한다. 또는 어떤 특정한 사람이나 활동에 집착할 수도 있다.

모든 시간과 돈을 바쳐 도자기 사업을 일으켜 보려고 애쓰고 있는 캐릭터를 상상해 보자. 어느 날, 그녀의 장남이 하이킹 여행 중 추락사한다. 그러자 모든 것이 바뀐다. 비탄에 잠긴 그녀는 자신이 따라가서 아들을 보호해 주지 못한 것에 책임을 느낀다. 그리고 남아 있는 딸에게도 불행한 사고가 일어날지 모른다는 두려움에 사업체를 매각하고 예전에 했던 회계 일로 돌아간다. 이 일은 안정적이고, 딸과 더 많은 시간을 보낼 수 있지만 어떤 기쁨이나 만족도 찾을 수 없는 지루한 일이다. 그녀는 딸과 같이 있는 시간을 늘리고 안전하게 지켜주기 위해 자신의 행복을 희생한 것이다.

당신의 캐릭터에게 가장 중요한 것이 무엇인지를 알아내려면 과거에 입은 감정적 상처를 잘 검토해 보아야 한다. 당신의 캐릭터가 그 끔찍한 상황에서 지키려던 것은 무엇이었는가? 다시 한 번 그것을 빼앗기느니 차라리 그것 없이 살겠다고 할 정도로 깊은 상실감을 준 것은 무엇이었는가? 캐릭터는 지금 무엇을 희생하면서 살아가고 있는가?

이러한 질문들에 대한 해답을 떠올릴 수 있다면, 실제와 같은 욕망과 열망이 있는 입체적인 인물들을 만들 수 있다. 그리고 그런 인물들을 만들 수 있다면, 우리는 캐릭터들의 절실한 욕구에 부합하는 강력하고 설득력 있는 이야기들을 얼마든지 쓸 수 있다.

인간관계와 의사소통

감정적 상처는 대부분 캐릭터와 가까운 사람들로 인해 생기고, 캐릭터에게 불안과 불신을 갖게 한다. 이 상처는 캐릭터의 인간관계와 의사소통에도 영향을 미친다. 캐릭터는 이야기할 때마다 사람들을 화나게 할 수도 있고, 명확한 의사소통을 못 해서 일일이 설명해야 할 수도 있다. 해로

운 사람들과 항상 연루되는 것처럼 보일 수도 있고, 자신이 다른 사람에게 해로운 사람이 될 수도 있다. 혹은 모든 사람과 건강한 관계를 유지하면서 어느 한 사람, 한 집단과는 그렇지 않을 수도 있다. 이렇게 건강하지 않은 인간관계는 감정적인 상처의 직접적인 결과일 수 있다.

민감한 반응

훌륭한 이야기의 공통점을 하나 꼽자면, 감정을 같은 방식으로 표현하는 캐릭터가 여러 명 등장하지 않는다는 점이다. 또 캐릭터 각자가 자신들이 겪은 고통에 근거해서 각기 다른 일에 민감한 (좋은 방식으로든 나쁜 방식으로든) 감정을 표현한다. 과거의 경험 중에서 트라우마만큼 강력한 경험은 거의 없다. 어떤 상처를 입었느냐에 따라(자신감을 잃었는가? 가족을 믿지 못하게 되었는가? 자신의 정체성에 의문을 가지게 되었는가?) 캐릭터는 특정 감정에 민감한 반응을 보인다.

감정적 보호막은 상처를 주는 상황과 거리를 만들어 주기도 하지만, 다시는 느끼고 싶지 않은 특정한 감정에서 캐릭터를 보호해 주기도 한다.

캐릭터가 부모에게 배신을 당했다고 가정해 보자. 예를 들어, 어머니가 열 살도 되지 않은 캐릭터를 두고 집을 나갔다. 캐릭터는 사랑이 넘치는 가족 관계에서 느껴지는 기분 좋은 감정에 민감한 반응을 보일 수도 있다. 만일 캐릭터가 친구의 결혼식에 가서 신랑·신부의 서로에 대한 인정과 조건 없는 사랑을 본다면, 불신, 질투 혹은 분노의 반응을 보일 수 있다. 특히 사랑이 듬뿍 담긴 눈으로 자녀를 바라보는 신랑·신부의 부모를 볼 때는 자신이 받지 못했던 부모의 사랑을 마치 등에 칼이라도 맞는 것처럼 고통스럽게 떠올리게 된다. 이렇게 우리의 캐릭터가 행복한 행사에서 부정적인 감정들을 어떻게 표현하는지 살펴보면 그의 감정과 그 감정의 원인에 대해 많은 것을 알 수 있다.

캐릭터가 어떤 상황에 민감한 반응을 보이는지 알면 부수적인 장점

도 얻을 수 있다. 캐릭터의 생각, 본능적인 느낌, 보디랭귀지, 대화, 행동에 대해 진정성 있게 쓸 수 있을 뿐 아니라, 어떤 지점을 자극해야 감정적 반응이 폭발하는지도 어렵지 않게 설정할 수 있다.

캐릭터의 도덕관

(소시오패스와 정신적으로 불안정한 사람들을 제외한) 모든 사람은 마음속 깊이 뿌리박힌 도덕적 신념을 가지고 있다. 우리가 그리는 캐릭터들이 극단적인 범주에 속하는 사람들이 아니라면, 각각의 인물은 나름대로 지키는 규범, 다시 말해 넘지 않으려고 노력하는 경계선이 있다. 캐릭터가 누구에게 어떻게 양육되었는지가 도덕관 형성에 가장 중요한 요소이지만, 감정적 상처는 이 도덕관을 확 바꿀 수 있다. 예를 들어, 정부에 의해 고문당하고, 학대받고, 버려지는 일을 당한다면 인간과 세상에 대한 믿음이 훼손되고 도덕관마저 바뀔 수 있다.

또, 아무리 친절하고 사랑이 많은 부모라도 어떤 상황에서는 괴물이 될 수도 있다. 한 소년이 자전거를 몰다가 다른 사람 차에 우연히 흠집을 냈다고 가정해 보자. 화가 머리 꼭대기까지 난 운전자가 소년을 죽도록 때렸다. 소년의 아버지는 경찰이 증거를 제대로 보존하지 못해 그 범법자가 곧 풀려나리라는 사실을 알게 되었다. 이 상황에서 소년의 아버지는 슬픔, 분노, 정의 실현 등으로 복잡해진 감정에서 어떤 행동을 하겠는가?

도덕관은 캐릭터의 핵심이며, 목표를 이루기 위해 어떤 일을 기꺼이 하고 어떤 것을 희생할지 규정하는 부분이다. 따라서 캐릭터의 행동은 그의 도덕관을 반영해야 한다. 도덕관이 바뀌더라도 마찬가지다. 그래야 인과관계를 촘촘히 이어 가며 독자들에게 이야기를 이해시킬 수 있다.

상처의 후유증 : 사례 연구

지금까지 보았듯이 감정적 상처는 캐릭터의 내면과 행동 방식을 바꾸기도 한다. 잘못된 믿음이 여러 측면에서 캐릭터를 제한하는 것도 보았다. 이제부터 캐릭터에게 일어나는 근본적인 변화를 사례를 들어 이해해 보자.

파경을 맞은 폴의 결혼 생활로 돌아가서, 상처를 입은 폴은 어떻게 달라졌을까? 아내에게 레즈비언이라는 고백을 들은 뒤, 폴은 책임 공방blame game◆을 시작했다. 폴은 자신이 충분히 좋은 남편이 아니었고, 사랑받을 자격이 없었기 때문에(잘못된 믿음) 아내가 다른 곳에서 사랑을 찾기 시작했다는 잘못된 생각에 빠졌다.

잠시 폴의 입장이 되어 보자. 자신에게 문제가 있다고 마음 깊은 곳에서부터 믿고, 앞으로도 진정한 사랑과 인정을 받을 수 없을 것이라고 단정짓게 된 고통을 상상해 보자. 자신에 대한 믿음은 무너졌고, 자존감은 땅에 떨어졌다. 폴은 불안정의 우물이라는 내면의 추한 장소를 찾아내, 그 우물에서 개인적 결함, 단점, 저질렀던 멍청한 짓 등을 계속 퍼 올리며 자신을 학대한다.

그러다 갑자기 고통 한가운데서 무시무시한 깨달음이 찾아온다. 이 가슴 아픈 일이 애초부터 일어나기로 예정되어 있었다면, 다시 일어나더라도 전혀 이상하지 않다는 깨달음이다. 폴은 두려움으로 공황 상태에 빠져, 이러한 거절과 고통이 절대 반복되지 않도록 모든 방안을 마련할 것이다.

자, 그러면 다음과 같은 일들이 일어난다. 폴의 삶은 앞으로 완전히

◆ 실패한 결과에 대해 자신의 책임을 인정하지 않으려는 사람들이 서로 비난하고 책임을 전가하는 행위.

달라질 것이다.

감정의 요새를 쌓는다

두려움이 도를 넘기 시작하면서, 폴은 감정적 보호막을 세운다. 그 결과 그의 성격, 태도, 행동이 변한다. 사건이 일어나기 전, 폴은 다른 사람의 이야기를 귀 기울여 듣고, 낙천적이고 친절한 사람이었을 수 있다. 하지만 이제는 다른 사람과 거리를 두고, 회의적이며, 사람들의 말을 절대로 곧이곧대로 받아들이지 않는다. 어떤 동료가 자신의 문제에 대해 필요 이상으로 많이 알고 있다고 느끼면 화를 내며 동료를 들들 볶는다. 속임수나 협박을 통해 동료가 감추고 있는 사실을 알아내려 한다. 직장 내 다른 사람들도 이러한 사실을 눈치챘다. 폴은 직장 상사에게 두 번 주의를 받는다.

인간관계가 흔들린다

폴은 당연히 인간관계를 꺼리는 사람이 된다. 냉담한 사람이 피상적인 관계를 넘어 깊이 있는 관계를 구축하기란 쉽지 않은 일이다. 폴은 후임자에게 쌀쌀맞게 굴고, 마음을 잘 열지 않는다. 오랜 친구들과 있을 때는 조금 낫지만, 친구들의 말에 숨겨진 의미가 없는지 생각하고, 그들의 동기를 의심하기도 한다. 폴은 사람은 대부분 본심을 숨기고 있고, 따라서 누구도 완전히 믿어서는 안 된다고 생각한다.

연애에 있어서도, 폴은 진지한 관계를 피한다. 이제 폴이 여성과 맺는 관계는 피상적이고 상호 거래에 입각한 것이거나, 상대와 적당한 거리를 보장하는 안전 장치를 두고 있다. 폴은 자신의 태도를 분명히 밝히며, 성적으로 적극적인 여성을 선호한다. 한때 한 여성과 가까워질 수도 있었지만, 폴은 관계를 먼저 끝내 버렸다. 상대가 자신이 보잘것없는 사람이라는 사실을 알고 자신을 버리기 전에 자신이 먼저 끝내는 편이 낫

다고 생각했기 때문이다.

두려움이라는 렌즈로 세상을 본다

감정적 고통이 재발할 것이라는 믿음은 개에 물린 경험이 있는 사람이 지닌 생각과 같다. 개를 마주칠 때마다 물릴지도 모른다는 것이다. 트라우마가 된 사건을 겪은 뒤, 거절과 버려짐에 대한 두려움은 폴의 모든 행동과 결정에 영향을 미친다. 과거에 폴은 사람들을 믿고, 그들의 말을 신뢰했기 때문에 상처를 받았다. 이제 그는 자신의 활동과 인간관계에 제한을 두고 있다. 상처가 악화되는 상황을 피하려고 폴은 일부러 자신의 능력에 비해 형편없는 성과를 낸다. 예를 들어, 직장에서 승진 같은 커다란 목표를 추구하다 실패하면 자신의 단점이 드러나게 되고, 그러면 모든 사람이 자신을 결함 있는 사람으로 간주하리라고 믿는다.

감정적인 안전을 추구하며 항상 상처를 피하기 때문에, 폴은 모든 일에 감정적으로 깊이 연루되지 않으려 한다. 따라서 진정한 행복이나 성취감을 느낄 기회도 줄어든다. 두려움에 직면하거나 맞서지 않고 그저 내버려 두면서, 폴은 개인적인 만족뿐 아니라 중요한 목표를 성취하는 데 필요한 내적 성장의 기회마저 허용하지 않는다. 폴은 충만한 인생을 살지 못하고, 불만과 정체감 속에서 살아갈 수밖에 없는 것도 당연하다고 생각한다.

폴에게 밝은 구석이 있다면 바로 자신의 아이들을 볼 때다. 폴은 될 수 있는 한 아이들과 시간을 많이 보내려고 노력한다. 하지만 마음 한편에는 지금 결속력이 강한 관계를 만들지 않으면 언젠가 아이들도 자신을 떠나리라는 두려움이 자리하고 있다. 그러다 보니 아이들의 부탁이라면 무엇이든 들어주고, 그 결과 아이들이 자신이 원하는 바를 이루지 못하면 행동화acting out◆한다는 것도 느끼고 있다.

마음의 구멍이 점점 커진다

결혼이 파경으로 끝난 뒤 폴은 다시는 연애에서 실패하고 싶지 않다. 그래서 어떤 사람하고도 진지한 관계를 맺지 않으려 애쓴다. 성욕을 충족시키기 위한 목적으로만 데이트하고, 애정과 소속감이라는 마음 깊은 곳에 자리한 욕구는 무시한다. 아이들과의 관계가 만족스럽고, 친구들과 놀러 다니는 일도 즐겁지만, 시간이 흘러가면서 자신의 삶에서 무언가 빠졌다는 생각이 든다. 인정하기 싫지만 마음 한편에서는 다시는 다른 사람과 맺지 않기로 맹세했던 관계, 다시 말해 서로를 헌신적으로 사랑하는 관계를 갈망하고 있다. 폴은 새 오토바이를 사고, 이국적인 곳으로 여행을 가고, 값비싼 음식과 술에 탐닉하는 등 다른 것들로 만족을 찾으려하지만, 마음 한구석에 자리한 구멍으로 인한 불만은 절대 채워지지 않는다.

결핍된 욕구로 인해 변화의 계기가 생긴다

감정적 보호막이 자리 잡으면, 캐릭터의 성격은 바뀐다. 균형 잡히고, 행복하고, 충만한 삶으로 돌아가려면 반드시 이 보호막을 극복해야 한다. 트라우마는 캐릭터에게 생각보다 커다란 영향을 미쳐, 세상에서 아예 자취를 감춰 버리는 캐릭터도 있을 수 있다. 그러나 그 와중에도 두려움과 더불어 무언가 잘못되었다는 느낌 때문에 고통스러울 수 있다. 그렇다면 이렇게 마음 깊숙한 곳부터 두려움에 사로잡힌 캐릭터는 어떻게 정상 궤도로 되돌아올 수 있을까?

캐릭터를 행동하게 만드는 요소는 다양하다. 후회, 분노, 죄의식, 그리고 정의, 명예 같은 도덕적 신념도 있다. 하지만 삶에서 가장 중요한 동기는 두려움과 욕구인데, 앞서 말했던 것처럼 두려움은 주인공을 인생에

◆ 감정을 극단적인 행동으로 표출하는 것.

39

서 한 걸음도 나아가지 못하게 막지만 결핍된 욕구는 행동을 다그치는 강력한 힘이다. 다시 말해, 아무리 깊고 강력한 두려움이 행동을 막고 있더라도, 매우 급한 욕구는 캐릭터를 행동하게 만들 수 있다.

욕구 단계설The Hierarchy of Human Needs은 심리학자 에이브러햄 매슬로가 만든 이론으로, 인간 행동과 그 행동을 일으키는 욕구들에 대한 이론이다. 다섯 범주로 나뉘는 단계는 가장 급하게 충족시켜야 하는 생리적 욕구로 시작해서, 개인적 성취를 중심으로 한 자아실현 욕구로 끝난다. 캐릭터의 동기에 관심 있는 작가들을 위해 매슬로의 단계를 피라미드 모양의 시각적 도구로 만들었다.

| 매슬로의 욕구 단계 ┄┄

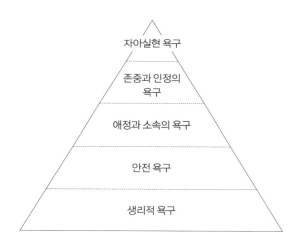

- 생리적 욕구 음식, 물, 주거, 수면, 생식 행위 같은 기본적·원시적 욕구
- 안전 욕구 자신과 사랑하는 사람들이 안전하고, 건강하고, 안정된 상태를 유지하기를 바라는 욕구
- 애정과 소속의 욕구 다른 사람들과 의미 있는 관계를 경험하고, 지속적인

유대감을 형성하며, 친밀감과 사랑을 느끼며, 그에 대한 보답으로 자신도 다른 사람을 사랑하고픈 욕구

- 존중과 인정의 욕구 자신의 공헌에 대해 다른 사람들로부터 가치 평가, 이해, 인정을 받으며, 높은 수준의 자부심, 자존감, 자기 확신을 성취하려는 욕구
- 자아실현 욕구 의미 있는 목표를 성취하고, 지식을 추구하며, 정신적 깨달음을 얻거나, 핵심적 가치와 믿음과 정체성을 받아들이며 진정한 자아로 살아가면서 자신의 잠재력을 실현하는 데서 오는 충족감을 느끼고 싶은 욕구

욕구들은 강도와 중요성에 따라 배치되었다. 생리적 욕구가 가장 먼저 충족되어야 할 욕구이다. 이 욕구가 충족되지 않으면 생존 자체가 불가능하기 때문이다. 그다음으로 안전에 대한 욕구, 사랑받고 싶은 욕구, 존중받고 싶은 욕구, 자신의 잠재력을 실현하고 싶은 욕구가 순서대로 이어진다. 이러한 욕구들이 충족되었을 때 인간 혹은 캐릭터는 균형을 되찾고 만족감을 느낄 수 있다. 반대로 이 중에서 하나라도 빠진다면 그 결여는 무언가 상실되었다는 느낌을 만들어 낸다. 결여의 강도가 심해질수록 구멍을 메울 방법을 찾아야 한다는 정신적 압박도 강해진다.

욕구가 채워지지 않거나 생명을 위협할 정도가 되면 그 욕구는 사람을 행동하게 만든다. 예를 들어, 어떤 사람이 점심을 건너뛰었다면, 저녁 식사 전까지 그저 약간의 불편함을 느낄 것이다. 하지만 일주일째 아무것도 먹지 않았다면 배고픔은 불편함을 넘어서 반드시 채워야 하는 괴로운 구멍이며, 머리를 떠나지 않는 강박이 된다. 그 사람은 이제 도덕이나 윤리 따위는 잊고 음식을 훔치거나, 구걸하고 쓰레기통을 뒤지는 등 수치스러운 행동도 마다하지 않을 것이다. 심지어 상한 음식을 먹는 등의

위험한 행동을 할 수도 있다. 생각이 온통 그 결핍된 욕구를 향하고 있기 때문이다. 자부심, 두려움, 자존감, 안전 같은 욕구들은 이차적인 것에 불과하다.

이렇게 어떤 욕구를 충족시키기 위해 다른 욕구를 희생시키는 일은 드물지 않게 찾아볼 수 있다. 욕구에는 단계가 있기 때문이다. 누구에게나 존경을 받지만 수입이 불안정한 직업(존중)을 택할 것인지, 아니면 경제적으로 안정된 직업(안전)을 택할 것인지를 선택해야 한다면, 캐릭터는 후자를 선택할 가능성이 높다. 또 다른 예를 들어 보자. 아내가 불치병 진단을 받았다면 박사 학위를 받는 꿈(자아실현)은 접어 두고, 학교를 떠나 아내를 돌보려 할 것(사랑)이다. 밥을 한 끼 건너뛰는 것처럼 하나의 욕구보다 다른 욕구를 우선시하는 일은 단기적으로는 어렵지 않다. 하지만 어떤 욕구가 오랫동안 충족되지 않는다면, 그 기간이 길어질수록 욕구는 더욱 파괴적이 되고, 결국 돌이킬 수 없는 지점을 넘어설 수도 있다. 불행한 결혼 생활이 이혼으로 끝나는 것은 고통이 참을 수 없는 수준에 도달했기 때문이다. 직원들이 일을 그만두는 것은 직장이 직원을 거의 존중해 주지 않거나, 업무상 혹사가 참을 수 없는 단계에 이르렀기 때문이다. 모든 사람에게는 '더는 견딜 수 없는 한계'의 순간이 있다. 그 순간에 얼마나 빨리 도달하는지는 사람마다 다르고, 무엇보다 그 사람이 그러한 상황에 놓여 있는 이유에 따라 다르다.

이 욕구 범주들은 캐릭터 심리의 복잡한 층위와 더불어, 이들이 추구하고 있는 충족감에 대해서도 생각하게 해 준다. 다른 욕구들에 비해 좀 더 오래 충족시키지 않아도 괜찮은 욕구가 있다. 하지만 이러한 욕구도 무작정 내버려 두면 결국 임계점을 넘는다. 일단 구멍이 크게 나 버리면, 캐릭터는 어떤 두려움이 있더라도 행동한다.

우리의 캐릭터, 폴로 돌아가 보자. 폴은 거절에 대한 두려움이 있지만, 인생을 함께 보낼 파트너가 없다는 공허감 때문에 마음속에 열망이

무시하지 못할 크기로 자라고 있다. 하지만 감정적 보호막을 친 폴은 직장 동료들과 잘 지내지 못하고, 아이들의 버릇없는 행동에 골치를 썩인다. 게다가 그는 외롭고, 능력보다 훨씬 못한 성과를 내며 자신의 삶에 만족하지 못하고 있다. 폴은 점점 자신이 불행하다고 생각하고 좌절감을 겪는다.

결국, 둘 중 하나의 변화가 일어날 것이다. 일단 결핍된 욕구로 인해 일상생활이 이제는 견디기 힘들어진다. 폴은 공허감의 이유를 알고 싶고, 상황을 바꾸고 싶다. 폴은 자신의 내면을 들여다보며, 왜 자신이 이렇게 됐는지 이해하려고 노력한다. 욕구가 점점 절박해지면서 폴은 자신의 행동을 바꿀 수밖에 없는 상황에 이르러, 마침내 변화가 생겨날 수 있다.

두 번째 가능성은 폴이 새로운 목표를 갖게 되면서 지금 살아가는 방식에 의문을 제기하는 것이다. 아마도 독신이며, 재미있고, 진지한 관계에는 별다른 관심이 없는 여성을 만났을 수도 있다. 겉으로 보기에는 폴에게 완벽한 상황이다. 그녀에게 진지한 감정이 생기기 전까지는 말이다. 폴은 정말 오랜만에 이런 감정을 경험했다. 그에게는 두 가지 선택이 있다. 새로운 목표를 추구할 것(사랑을 찾을 것)인가? 아니면 너무나 큰 두려움 때문에 (과거에 그랬던 것처럼 갑자기 관계를 끊고) 그 사람을 포기할 것인가? 마음 깊은 곳에서 자신이 사랑받을 가치가 없는 사람이라고 여전히 믿고 있다면 사랑할 수 없다. 따라서 과거에 얽매이지 않고 전진하며 자신의 욕구를 충족시키기 위해서는 반드시 자신의 삶을 규정하고 있는 잘못된 믿음에서부터 먼저 벗어나야 한다.

변화는 쉽지 않다. 변화가 괴롭다는 것을 알면서도 그 미지의 영역으로 발을 들이려면 큰 용기가 필요하다. 캐릭터는 문제가 있다는 걸 알면서도 익숙하게 여겨지는 안전 지대comfort zone에 머물고 싶기 마련이다. 그래서 충족되지 않는 욕구 때문에 생긴 구멍을 애써 무시하며 일단 대수롭지 않은 일로 넘겨 보려 한다. 결국은 캐릭터가 선택해야 할 문제, 곧

작가 여러분이 선택해야 할 문제이다. 다음 장에서는 모든 이야기에서 가장 중요한 부분인 인물호character arc(변화의 여정)에 대해 다루겠다.

인물호
: 변화를 받아들이기 위한 내적 변화

관객들은 영화에 등장하는 폭발 장면, 자동차 추격 장면을 보며 환호한다. 하지만 영화가 아닌 이야기가 칭찬을 받으려면 시끄러운 소리를 내며 미끄러지는 타이어나 화면 가득 터지는 건물 외에도 더 많은 것들이 필요하다. 이야기에서는 '무엇이' 일어나고 있는가를 넘어 '왜' 일어나고 있는지가 중요하다. 왜 독자들이 이 이야기에 관심을 가져야 하는가? 왜 독자들이 시간과 돈을 쏟아부어야 하는가? 그리고 무엇보다도, 왜 주인공은 그런 행동을 하는가?

모든 이야기에는 캐릭터의 여정을 위한 '틀'이 되는 사건들이 있다. 이러한 틀이 바로 외적 이야기outer story이다. 이야기의 또 다른 중요한 요소인 내적 이야기inner story는 캐릭터가 이야기에서 겪는 변화, 즉 인물호를 말한다. 내적 이야기는 독자들이 실제 세계에서 자신들의 경험과 고민을 더 잘 이해할 수 있는 맥락을 던져준다. 독자들이 작품에 몰두할 수 있게 만들어 주는 요소인 인물호는 세 가지 형식으로 분류된다.

변화호The Change Arc

가장 일반적인 호라고 할 수 있다. 이야기 속에서 주인공은 과거의 트라우마(그리고 그로 인한 잘못된 믿음)에서 벗어나기 위해 필연적인 내적 성장을 겪는다. 감정적 상처를 받지 않았다면 주인공은 자신의 상황을 명

확하게 파악하고, 두려움 없이 목표를 성취하고 충족감을 느끼는 사람이었을 것이다.

정체호The Static Arc

액션이 두드러지거나 플롯 중심적인 이야기들에서는 캐릭터의 내적 성장보다 특정한 목표 성취가 강조된다. 이러한 이야기의 주인공은 큰 성장을 하지는 않더라도 작품 속에서 많은 도전을 받는다. 주인공은 기술을 연마하고, 지식을 얻고, 배운 것들을 응용해 자신에게 닥친 상황을 극복해야 한다.

실패호The Failed Arc

모든 이야기가 해피엔드로 끝나지는 않는다. 주인공이 실패하고, 이야기가 비극으로 끝나는 경우도 있다. 실패호가 이러한 결과를 낳는다. 캐릭터는 내적 성장을 위해 노력하지만 필요한 변화를 끝내 성취하지 못한다. 압도적인 두려움 때문에 변화하지 못하거나, 변화를 이루었지만 충분하지 않을 때도 있다. 주인공은 결국 이야기가 시작된 순간보다 오히려 못한 처지에 놓인다. 구원이 곧 손에 닿을 것처럼 보였지만, 감정적 보호막을 떨쳐 버리고 두려움에서 벗어날 수 있는 용기가 없었기 때문이다. 많은 안티 히어로들이 이 길을 걷는다.

스토리텔링의 네 가지 요소

대부분의 작품에서, 스토리텔링이라는 식탁에는 늘 네 명의 손님이 자리를 잡고 앉는다.

- 깊은 열망과 절박함을 만들어 내는 결핍된 욕구(내적 동기)
- 이 욕구를 충족시키기 위한 구체적인 목표(외적 동기)
- 캐릭터의 목표를 방해하는 사람이나 힘(외적 갈등)
- 개인적 성장을 막고 자존감을 떨어뜨리는 두려움, 성격 결함, 잘못된 믿음(내적 갈등)

이 네 요소가 스토리텔링의 핵심이다. 한 요소라도 없으면 나머지도 힘이 약해지거나, 이야기가 제대로 굴러가지 못하고 삐걱거린다.

변화호에서는 보통 두 가지 방식으로 이야기가 전개된다. 캐릭터는 무언가가 결핍된 상태로 등장한다. 공허감을 느끼며 무언가를 열망하고 있다. 이것이 바로 결핍된 욕구이다. 이야기는 캐릭터가 그 욕구를 채우기 위해 어떤 구체적인 목표를 추구하는 방향으로 흘러간다. 다시 폴의 예를 들어 보면 아내가 떠나며 폴의 완벽했던 삶은 만신창이가 되었다. 폴의 이야기는 사랑을 되찾으려는 욕구(애정과 소속) 또는 직장에서 중요한 포상을 받으려는 욕구(존중과 인정)가 드러나는 내용이 될 수 있다. 혹은 두 요소 모두를 포함할 수도 있다.

캐릭터가 만족감과 충족감을 느끼는 상태로, 다시 말해 결핍된 욕구가 없는 상태로 등장할 때도 있다. 하지만 이야기가 시작된 지 얼마 지나지 않아 캐릭터는 커다란 변화를 맞고 무언가를 빼앗긴다. 이제 이야기는 캐릭터가 빼앗긴 무언가를 되찾으려는 내용이 된다. 어떤 가족을 예로 들어 보자. 외국에서 휴가를 즐기던 가족들은 그 나라에 내전이 일어

나면서 안전한 곳을 찾아 국경을 건너는 위험(안전)을 감수해야 한다. 어떤 상황에 놓여 있든 변화호에서 주인공은 두려움을 극복하고, 과거의 상처를 직면하고, 자신의 잘못된 믿음을 꿰뚫어 보는 단계에 이를 때까지 온갖 고난과 싸우며 이겨내야 한다. 그렇게 새로운 관점으로 세상을 보며 자신감을 회복한 주인공은 내적으로 성장하여 마침내 목표를 이룰 수 있게 된다.

예외가 있다면 '정체호'를 가진 이야기이다. 이런 이야기에서는 결핍된 특정 욕구와 내적 동기가 분명히 연결되지 않을 수 있고, 내적 갈등도 성공을 가로막고 있어서 극복해야 하는 단점 정도에 그칠 수도 있다. 하지만 이런 이야기에도 주인공이 해결해야 할 문제는 있기 마련이다.

캐릭터를 움직이게 만드는 네 가지 요소들과 캐릭터 내부에서 벌어지는 갈등을 이해하기는 쉽지 않다(인물호에서 이 요소들이 상호작용하는 방식에 대해서는 '부록 A'를 보라). 이번에는 캐릭터가 위축된 자존감과 두려움에서 벗어나 성장, 자신감, 희망을 얻는 성공적인 정신적 여정의 예를 살펴보자.

자신을 해방하는 여정

이야기가 시작되면서 자신의 목표를 성취하려 애쓰는(외적 동기) 캐릭터가 등장한다. 그가 목표를 추구하는 이유는 어떤 것을 회피하거나 강한 열망을 충족시키기 위해서이다(내적 동기). 이 목표는 달성하기 어렵고 심지어 불가능할 수도 있다. 도중에 장애물이 있을 수도 있고, 캐릭터를 방해하는 사람이나 힘이 있을 수도 있다(외적 갈등). 하지만 캐릭터는 결핍된 욕구를 채우기 위해 목표를 추구할 수밖에 없다.

이야기가 진행되면서 캐릭터는 자신의 문제에 대한 통찰을 조금씩

얻는다(내적 갈등). 어떤 감정적 상처로 인해 잘못된 믿음이 생겼는지 파악하고, 고통을 피하고 싶은 두려움 때문에 스스로 만든 감정적 보호막은 문제를 해결하는 데 도움이 되지 않는다는 사실도 깨닫는다. 이렇게 조심스러운 걸음마를 통해 캐릭터는 환경에 적응하고, 자신감을 얻을 수 있는 작은 성공들을 거두며 성장한다. 하지만 이러한 성공들은 긍정 오류false positive◆와 흡사하다. 캐릭터는 자신을 망가뜨리는 잘못된 믿음을 완전히 극복하지 못했다. 그는 여전히 감정적 고통을 두려워하기 때문에 감정 갑옷도 벗지 못했다. 자신이 목표를 이룰 자격이 있는지에 대한 확신 또한 없다. 하지만 결국은 상황이 자신에게 좋은 쪽으로 해결될 것이라고 조심스럽게 바라고 있다.

이야기에서는 캐릭터가 막다른 골목에 다다르는 최악의 순간이 있다. 캐릭터는 지금까지처럼 작은 승리만 거두면서 살아갈 수는 없다는 사실을 깨닫는다. 성공을 원한다면 상황을 있는 그대로 받아들이고, 자신의 내적 문제를 더 자세히 들여다보아야 한다. 다시 말해, 자신의 감정적 상처와 직면하고, 스스로 만든 잘못된 믿음에 대처할 수 있어야 한다.

어떤 트라우마를 겪고 있느냐에 따라 자신의 상황을 정확하게 파악하는 일이 고통스러울 수도 있다. 하지만 아무리 고통스럽더라도 두 가지는 반드시 깨달아야 한다. 첫째, 자신의 상처를 새로운 시각으로 보아야 한다. 그 상처가 어떻게 자신을 억압했고, 행복을 가로막고, 충족감을 느끼지 못하게 만들어왔는지 인지해야 한다. 둘째, 자신을 지금까지와는 다르게, 좀 더 친절한 관점으로 보아야 한다. 자신이 행복해야 마땅한 사람이라고 믿어야 한다.

이러한 자기 인식은 자아관을 바꾼다. 캐릭터는 자신이 가치 없는 사람이라는 제한적 신념을, 자신이 가치 있고 변화를 이룰 수 있는 사람

◆ 거짓을 참으로 잘못 판단하는 것.

49

이라는 강화 신념empowering belief으로 대체한다. 이 새롭고 균형 잡힌 시각 덕분에 캐릭터는 모든 자책에서 벗어나게 되며, 잘못된 믿음을 산산조각 내고 진실에 들어선다.

감정적 상처와 맞닥뜨리면, 자신을 용서하고 자신의 행동을 제한해 왔던 잘못된 믿음과 두려움에서도 벗어날 수 있다. 그는 희망을 품고, 결 단력으로 가득 차 있다. 온전한 상태를 회복하고, 마음의 중심을 찾고, 진 정한 자아를 받아들인 캐릭터는 이제 목표를 이루는 데 필요한 것은 무 엇이든 할 준비가 되어 있다.

마지막으로 다시 한 번 폴에게 돌아가 보자. 폴은 아내의 거절이 자 신의 탓은 아니라는 진실을 알게 되면서 여러모로 자유로워졌다. 그는 더는 친밀함이나 사랑을 멀리하지 않는다. 거절과 버려짐에 대한 두려움 때문에 모든 인간관계를 피하는 것은 어리석다는 걸 깨닫고 마음의 문을 연다. 자신은 좋은 파트너와 행복을 누릴 만한 자격이 있는 사람이라고 믿으며 새로운 사랑을 찾는다. 폴은 자신과 아이들이 서로를 조건 없이 사랑한다는 사실을 깨달았고, 따라서 일일이 맞춰 주지 않으면 아이들을 잃을지도 모른다는 두려움을 더 이상 느끼지 않는다. 직장 생활 역시 바 뀌었다. 폴은 사람들의 동기와 행동을 있는 그대로 보게 되었다. 그 결과 회사에서도 뛰어난 능력을 발휘한다. 폴은 이제 자신이 유능한 사람이라 는 것을 알고 새로운 도전을 적극적으로 받아들인다.

폴처럼 상처를 극복한 경우라 하더라도, 두려움에서 완전히 벗어나 지 못할 수도 있다. 잘못된 믿음에서 벗어난 캐릭터는 이제 미지의 심연 으로 발을 내디뎌야 하기 때문이다. 하지만 자신감을 얻은 캐릭터는 자 신이 무엇을 해야 하는지를 알고, 도전에 기꺼이 맞설 준비가 되어 있다. 목표를 가로막는 장애물을 넘어서려면 새로운 긍정적인 속성을 받아들 이거나, 혹은 잊힌 속성들을 다시 꺼내 갈고닦으며 자신을 제한하고 있 는 부정적인 특징들을 먼저 떨쳐내야 한다. 캐릭터는 감정적 상처를 주

였던 사건과 흡사한 상황을 마주하는 시험을 또 한 번 치를 수도 있다. 하지만 새롭게 찾은 힘과 자신감 덕분에 오히려 두려움을 지배하게 될 것이다.

여러분의 주인공이 성공적으로 성격을 변화시키고 목표를 이룬다고 과거의 상처가 완전히 사라지는 것은 아니다. 트라우마는 언제나 고통스럽다. 하지만 강화 신념을 받아들인 캐릭터는 이전에는 없던 내적인 힘을 통해 그 상처가 곪아 터지지 않게 할 수 있다. 역경을 뚫고 전진해 나아가는 주인공은 이제 모든 일에 건강하게 대처하며, 충만한 상태를 계속 유지하는 긍정적인 특성들을 잘 이용한다.

치유를 위한 긍정적인 대처법

앞서 말했듯이, 캐릭터가 이전과는 다른 상황을 원해야 행동이 바뀔 수 있다. 캐릭터가 자신의 가능성을 제한하는 잘못된 믿음에서 벗어나 자신을 있는 그대로 받아들이기 시작할 때 비로소 변화가 일어난다.

이런 자각 과정은 감정적 상처의 원인을 깨달으면서 시작된다. 캐릭터는 자신의 실패 원인이 습관, 대처 방식, 감정 표출 방법의 문제 때문이라는 사실을 알게 된다. 하지만 부정적인 방식들이 하루아침에 긍정적으로 바뀌지는 않는다. 캐릭터에 따라 변화 과정도 각기 다를 수 있다. 지금부터는 캐릭터가 자기 파괴적인 행동과 태도를 벗어나 치유의 길로 나아가는 방법을 소개해 보겠다.

1단계 : 자기 삶의 주인이 되고, 새로운 현실을 상상한다

긍정적인 변화를 이루려면 캐릭터는 우선 지금까지의 대처 방법이 자신에게 오히려 해가 되었다는 사실을 기꺼이 인정해야 한다. 잘못을 인정

하는 자세는 변화의 주체가 되어 삶을 바꾸겠다는 태도이며, 내면을 들여다보고 건전하지 못한 패턴을 찾아 바꾸겠다는 용기이기도 하다. 특정한 문제를 해결하겠다는 목표를 세우면 고통이 사라진 미래를 상상하는 일도 어렵지 않게 된다. 더 나은 삶을 상상하면서 내부의 열망을 어떻게 충족시켜야 할지 그 방법을 머릿속에 더 또렷이 그릴 수 있다. 부정적인 면들을 생각하거나 과거의 실패에 빠져 허우적대는 대신, 캐릭터는 다음과 같은 질문에 대답을 준비해야 한다. '과거와 어떻게 다르게 행동해야 새로운 현실에 도달할 수 있는가?'

2단계 : 성취 가능한 목표를 세운다

실패는 쓰라린 실망이다. 실패에 대한 두려움 때문에 사람들은 다시 어떤 일을 시도하지 않기도 한다. 하지만 일단 변화의 궤도에 들어선 캐릭터는 새롭게 자신을 자각한 덕분에 두려움에 굴하지 않고, 오히려 희망을 품는다. 그러나 이 새로운 전망의 기반이 아직은 그다지 탄탄하지 않기 때문에, 실망이나 실패를 겪어도 과거의 상태로 돌아가지 않도록 먼저 성취 가능한 작은 목표를 세워야 한다. 작은 승리들은 자존감을 키우고, 의욕을 부추길 것이기 때문이다. 우리의 캐릭터들은 사소한 실패 정도는 극복하고 넘어갈 힘이 있다. 작은 성공들을 거듭하다 보면 새롭고 행복한 미래와 그 미래와 관련된 목표들을 이룰 수 있다는 믿음도 강해질 것이다.

3단계 : 좋은 습관을 지닌다

캐릭터는 감정적 보호막의 상태에 따라 여러 나쁜 습관들을 갖고 있을 수 있다. 새로운 미래를 위해 캐릭터는 나쁜 습관을 좋은 습관으로 바꾸려고 적극적으로 노력해야 한다. 좋은 음식을 먹고, 충분히 자고, 위생 상태를 개선하고, 운동을 하는 등 건강 관리에 힘쓰는 모습을 보여 주면, 독

자들은 캐릭터가 자신을 개선하기 위해 적극적으로 노력하고 있다고 느낄 것이다. 해로운 친구의 영향에서 벗어나 사랑하는 사람들과 보내는 시간을 더 많이 만들려고 노력할 수도 있다. 모임에 가입하고, 자연을 즐기고, 책을 읽고, 일기를 쓰고, 창의적인 수단을 통해 감정을 발산하는 것도 긍정적인 변화를 보여 주는 예다.

4단계 : 감정의 낙하산을 챙긴다

캐릭터가 새로운 태도로 지금까지와는 다른 결과를 성취하겠다고 결심하더라도 차질이 생길 수도 있다. 캐릭터는 이에 대한 대비를 해야 한다. 캐릭터의 일시적인 발전을 보여 주는 데서 그칠 생각이 아니라면, 예전처럼 술을 마시거나, 게임을 하는 등 부정적인 대처를 하게 만들어서는 안 된다. 실패호가 아니라면, 캐릭터는 패배주의적인 태도를 보이며 포기하지 않는다. 캐릭터가 실망할 때면, 다음과 같은 차질 생존 기법setback survival techniques을 이용하여 문제와 감정적인 거리를 두고, 다시 전망을 획득할 수 있도록 만들어라.

악순환의 고리를 파악하도록 만들어라

이미 습관이 된 행동은 쉽게 바꾸기 힘들다. 실망스러운 일이 벌어지면, 곧 절망의 소용돌이가 캐릭터의 감정을 어두운 곳으로 계속 끌어당긴다. 하지만 이 부정적인 감정들이 한계점을 넘기 전에 캐릭터가 악순환이 벌어지는 상황을 스스로 인지하고 제대로 파악한다면, 자신이 상황을 지배하는 적극적인 선택을 할 수 있다.

긍정적인 데 초점을 맞추도록 해라

캐릭터가 문제에만 골몰하게 내버려 두지 말고, 긍정적인 측면을 찾도록 만들어라. 작은 성공을 찾아낼 수 있다면 기분도 달라진다. 게다가 아무

리 커다란 문제가 생겼더라도 상황이 지금보다 더 엉망진창일 수도 있었다는 점을 캐릭터가 깨달을 수 있게 하라.

휴식을 취하도록 해라

캐릭터는 스트레스를 해소하기 위해 산책을 하고, 친구나 사랑하는 사람과 시간을 보내고, 음악을 듣고, 명상하고, 취미 활동을 할 수 있다. 이 전략을 선택할 때는 이야기 흐름에 방해가 되지 않도록 조심하면서 속도 조절도 염두에 두어야 한다. 모든 장면은 이야기 흐름에 필요한 장면이어야 한다.

선행을 베풀 상황을 만들어라

캐릭터가 어떤 장애물 때문에 비관적이 되고, 다시 예전 습관으로 돌아갈 위험이 있다면, 다른 사람에게 선행을 베풀 기회를 만들자. 예를 들어, 집을 수리하는 이웃의 사다리를 잡아 준다든가, 동생의 숙제를 도와준다든가, 자동차에 다른 사람을 태워 주는 행동 같은 것들이다. 캐릭터는 다른 사람에게 선행을 베풀며 긍정적인 기분을 느끼게 된다.

솔직히 털어놓게 해라

때로는 캐릭터에게 자신의 이야기를 들어주고, 어깨에 기대어 울 수 있는 사람이 필요하다. 자신의 문제를 다른 사람에게 털어놓으면, 문제의 해결 여부와 상관없이 스트레스가 상당히 줄어든다. 마음의 짐을 다른 사람과 나누었기 때문이다.

유머를 이용해라

유머는 어려움에 맞서는 또 하나의 방법이다. 캐릭터가 상황에 대해 농담을 던지며 자신의 역할을 지나치게 심각하지 않게 생각한다면 캐릭터

의 좌절감은 줄어들고, 이야기 속 다른 캐릭터들과 동지애를 쌓을 수도 있다.

5단계 : 행동 계획을 세우고 지킨다

캐릭터가 최종적인 목표를 이루려면 몇몇 단계를 극복해야 한다. 자신의 어떤 욕구를 충족해야 하는지 파악하고, 일어날 수 있는 문제를 예상하고, 그 문제를 극복할 방안도 생각해야 한다. 그다음에는 아무리 힘겹더라도 자신의 계획을 꿋꿋이 밀고 나가야 한다. 이렇게 자신의 계획에 몰두하는 행동이야말로 목표를 명확히 설정했음을 보여 준다. 그리고 목표를 이루기 위해 무엇이라도 기꺼이 감수하겠다는 캐릭터의 결심을 드러내 준다.

악당의
여정

우리는 살면서 인생이 무너졌다가 충만해지는 여정을 경험할 수 있다. 여러분의 캐릭터가 겪는 인생 여정도 마찬가지이다. 그런데, 그 극복 과정이 특히 중요한 캐릭터가 있다. 바로 주인공에 대항하는 악당이다. 갈등을 만들고, 주인공의 성공을 방해하는 악당은 이야기에서 중요한 역할을 담당한다. 인물호의 관점에서 보자면, 악당은 제비를 잘못 뽑은 캐릭터이다. 이야기의 시작부터 끝까지 크게 다르지 않은 모습으로 등장하기 때문이다. 악당의 과거에 대한 정보는 찾아보기도 힘들다. 악당의 동기에 대한 분명한 설명이 없다면, 독자들은 악당이 오직 악을 위해 악을 저지르는, 악 그 자체라고 오해할 수도 있다.

　　배경 설명이 거의 없어도《해리 포터》시리즈의 돌로레스 엄브릿처럼 악몽에 나타날 법한 악당이 만들어지기도 한다. 하지만 매력적이고 설득력 있는 악당에게는 그만큼 설득력 있는 과거가 있기 마련이다. 따라서 악당이 여러분의 이야기에서 중요한 역할을 담당하고 있다면, 여러분은 악당의 배경, 다시 말해 부정적인 성격이 형성되는 순간을 파고들어야만 한다. 그 순간을 노골적으로 드러내지 않고, 행동을 통해 암시만 하고 넘어가기로 했더라도, 작가는 세부적인 내용을 완전히 파악하고 있어야 좀 더 독특하면서도 진정성 있는 악당을 만들 수 있다.

　　또한 표면화되지는 않더라도 악당의 인물호가 주인공의 인물호와 같은 형태를 보이도록 만들어야 한다. 감정적 상처는 잘못된 믿음과 비이성적인 두려움을 낳고, 그 두려움은 감정 갑옷을 두르게 하고, 그 갑옷

때문에 결핍된 욕구가 생기고, 결국 악당은 충족감을 느끼지 못하는 인물이 된다. 하지만 악당은 몇 가지 측면에서 주인공과 다르다.

결핍된 욕구를 가지고 살아가기

주인공과 악당의 첫 번째 커다란 차이는 주인공은 결핍된 욕구가 자신의 삶에 영향을 미치지 않는 단계에 결국 도달하지만, 악당은 그 단계까지 도달하지 못한다는 점이다. 왜 그럴까?

하나의 가능성을 들어 보자면, 악당은 자신의 감정적 상처를 직면하려고 노력했지만 성공하지 못해서 그 고통이 오히려 강화된 사람이다. 악당의 내면은 더욱 굳어지고, 다시는 그런 상처를 겪지 않으려 든다.

또 다른 가능성은, 악당은 자신의 고통스러운 트라우마를 치유하려는 시도조차 하지 않는다는 것이다. 그는 결핍된 욕구를 자각하지만, 과거의 고통을 직면하기보다는 그냥 무시하고 사는 편이 낫다고 여긴다. 따라서 상처를 일시적으로 달래 주는 것들만 추구하면서, 자신을 둘러싼 공허감은 무시해 버린다. 악당은 자신의 감정을 부정하면서 자신은 물론 다른 사람에 대한 어떤 감정도 느끼지 못하고, 영화 〈스피드Speed〉의 하워드 페인처럼 그저 복수만을 추구하거나, 〈쏘우Saw〉의 직소처럼 망설임 없이 끔찍한 일을 저지른다.

마지막 가능성은 악당의 문제 행동이 포기할 수 없을 만큼 자신에게 만족감을 준다는 것이다. 따라서 현실을 부정하거나 정신적 불균형 상태에 있는 사람에게 악한 행동은 일종의 동기 부여가 될 수 있다. 자신의 삶을 올바른 방향으로 바꾸려고 평생을 노력한다는 것은 악당에게는 상상하기조차 어려운 일일 수 있다.

자책

앞서 말했듯이 자책은 트라우마의 자연스러운 결과이다. 캐릭터의 잘못이 아니었더라도 마찬가지이다. 자책에서 벗어나면서 치유가 시작되지만, 자책에서 벗어나지 못하는 캐릭터들도 있고, 많은 경우 이들이 악당이 된다.

어떤 캐릭터는 죄책감을 스스로 감당하지 못하고 합당한 이유 없이 개인, 조직, 기존 체제 등에 책임을 떠넘긴다. 이제 이들은 책임이 있다고 생각한 당사자에게 복수하려는 목표에 집중할 수 있다.

많은 악당이 처음부터 악인은 아니다. 오히려 선한 사람에 가까웠던 이들이 자신의 과거를 이해해 보려고 노력하지만, 상황을 있는 그대로 받아들이지 못하는 경우도 있다. 자신을 용서할 수 없고, 자신에게 책임이 없다는 사실도 받아들이지 못한다. 이들은 자신을 속박하는 잘못된 믿음을 깨부수지 못하고 자기혐오의 어둠 속으로 깊숙이 빠져든다. 자신에 대한 부정적인 견해를 받아들이며 도덕관이 바뀌고, 결국은 자신의 결핍된 욕구를 충족시켜 주지도 못하는 목표를 추구하게 된다.

잘못된 목표를 추구하다

결핍된 욕구를 충족시키는 것이야말로 이야기 속 캐릭터의 핵심 목표이다. 캐릭터는 외적 동기를 달성해야 공허감이 채워진다고 믿는데, 이야기 속에서 주인공과 악당 모두가 잘못된 목표를 추구하는 경우를 흔히 볼 수 있다. 하지만 이내 이들의 길은 갈라진다. 주인공은 자신의 잘못을 깨닫고 경로를 바꾸지만, 악당은 자신의 경로에 집착한다.

두 명의 캐릭터가 똑같은 끔찍한 상황을 겪었다고 상상해 보자. 예

를 들어, 두 사람 모두 자신의 아이가 음주 운전 뺑소니 사고로 희생되었다. 이런 사건을 겪은 부모라면 안전에 대한 욕구가 결핍된다. 하지만 성격, 정신적 상태, 그 밖의 많은 다양한 요소들에 따라 캐릭터가 욕구를 충족시키는 방식은 달라진다. 법을 집행하는 직업을 갖게 될 수도 있고, 음주 운전 관련법을 개정하는 운동을 할 수도 있고, 알코올 의존증 환자를 위한 재활 센터를 만들 수도 있다. 모두 긍정적인 목표들이고, 안전을 추구하는 주인공이 할 만한 선택들이다. 하지만 전혀 다른 방법을 선택하는 캐릭터도 있다. 그는 범인이나 범죄와 연관된 장소를 없애는 것이 세상을 안전하게 만든다고 생각한다. 그래서 자신의 아이를 죽인 범인을 스토킹하여 결국 살해하거나, 마을의 모든 술집에 불을 질러 연쇄방화범이 될 수도 있다. 하지만 스토킹, 살인, 방화는 자녀를 잃은 슬픔을 극복하려는 목적이 아니라 두려움에서 비롯되었기 때문에 캐릭터에게 만족감을 주지 못하고, 필사적으로 더 큰 범죄를 계속 저지르게 된다.

이야기에서 설정된 목표를 위해 캐릭터가 어떤 일을 하는지는 캐릭터의 도덕관에 따라 다르다. 캐릭터마다 하고 싶은 일과 하고 싶지 않은 일이 있다. 때로는 이 문제가 주인공과 악당을 가장 분명히 구분해 주기도 한다. 주인공은 도덕적 문제가 있다 싶은 일은 도중에 멈추지만, 악당은 개의치 않고 계속한다. 악당의 '넘지 말아야 할 선'은 주인공보다 훨씬 멀리 있기 때문에, 자신이 원하는 것을 얻기 위해서라면 어떤 짓도 할 수 있다. 자신의 도덕관에서 멀리 벗어날수록, 제자리로 돌아오기란 힘들어지기 마련이다. 결국, 악당은 자신에게 결핍된 욕구를 근본적으로 충족하는 길과는 점점 거리가 멀어지게 된다.

악당의 인물호

이야기 중 악당의 인물호가 펼쳐지는 경우는 거의 없다. 주인공과 악당을 구분해 주는 또 다른 차이다. 악당은 보통 이야기의 첫 부분에서 자신의 과거를 살펴보거나 극복하는 데 별 관심이 없는 상태로 등장한다. 악당은 자신의 상처를 무시하거나 부정하고 그 상처에 대해 어떤 조치도 취하려는 생각이 없다.

한편 자신의 과거를 받아들이는 악당도 있다. 그는 상처 덕분에 자신이 더 강하고 유능해졌다고 생각하고, 이전의 연약하고 상처받기 쉬운 인간보다는 지금이 더 낫다고 스스로 이해시킨다. 자신의 감정적 상처를 극복하려고 노력했지만 실패한 악당도 있다. 이러한 캐릭터는 과거의 고통을 극복하고 더 나은 사람이 되겠다는 생각은 전혀 하지 않고, 그저 상처받고 만족하지 못하는 인간으로 살아간다. 그럼에도 잘못된 목표를 끊임없이 추구한다.

구원은 가까이에 있다

악당의 인물호가 이야기의 주요한 특징이 되는 예외적인 경우도 있다. 주로 속죄와 구원을 담은 이야기에서 그런 경우를 찾을 수 있다.

악당은 주인공이 겪는 변화를 보며 자신의 삶을 반성하고 앞으로 살아갈 길을 생각하게 된다. 이런 이야기에서는 악당을 움직인 촉매제가 있어서 그가 전혀 예상하지 못했던 감정의 동요를 불러일으켜 생각을 바꾸는 계기가 되어야 한다. 또한 악당이 오랫동안 억눌러 왔던 욕구가 마침내 충족되거나, 구원 가능한 미래를 볼 수 있어야 한다. 혹은 악당이 자신의 목표보다 훨씬 커다란 대의에 눈을 뜨면서 개인적인 욕망을 버릴

수도 있다. 악당이 생각을 바꾸는 이야기라면, 그는 빛의 세계로 되돌아가거나, 자신 내면의 악마를 죽이는 데 끝내 실패하는 것으로 이야기가 진행될 것이다.

악당이 속죄를 선택하는 경우, 그 과정은 응축되어 나타난다. 스위치를 올리는 순간 환하게 불이 켜지는 것처럼, 이야기 마지막 부분에서 악당은 어둠에 등을 돌린다. 이러한 반전에는 자기희생이 뒤따르기 마련이라, 흔히 악당이 죽으며 이야기가 끝난다. 이야기가 어떻게 끝나든, 영화 〈스타워즈〉의 다스 베이더나 드라마 〈로스트〉의 벤자민 라이너스는 영웅뿐 아니라 악당도 인물호를 통해 본래 모습으로 돌아갈 수 있다는 사실을 잘 보여 주었다.

.........

우리 모두와 마찬가지로 악당 역시 과거의 산물이다. 유전과 선천적 이유가 원인일 수도 있지만, 대부분은 과거에 마주쳤던 부정적인 사람들과 사건의 결과로 현재 모습이 된 인물들이다. 이야기에 구체적으로 등장시키지 않더라도 여러분은 악당의 배경과 인물호에 대해 잘 알고 있어야 한다. 악한 행동을 하는 동기가 무엇인지, 왜 그 특정한 목표를 선택했는지를 분명히 알고 있어야 악당을 설득력 있게 그릴 수 있다. 다시 한 번 말하지만, 배경을 독자들과 일일이 나눌 필요는 없다. 하지만 여러분이 그 배경에 대해 잘 파악하고 있을수록 악당의 끔찍하고 비난받을 만한 행동을 더 진정성 있게 묘사할 수 있다.

캐릭터의 상처에 대한
브레인스토밍

감정적 상처는 엄청난 파괴력이 있다. 캐릭터의 내면이 아무리 강하고 단단해도, 상처는 그 뿌리부터 뒤흔들기 때문에, 상처가 정확히 어떤 것인지 찾아내는 일을 결코 쉽게 봐서는 안 된다. 글을 쓰면서 캐릭터의 두려움과 상처에 대해 조금씩 생각해 보는 작가도 있지만, 그 전에 충분한 시간을 내어 주인공의 배경을 철저히 파헤치는 것이 작품을 완성하는 데 드는 시간을 훨씬 줄여 줄 수 있다.

많은 작가가 배경backstory이라는 말을 싫어한다. 배경에 대해 이야기하지 말라는 충고를 일찍부터 귀에 못이 박히도록 들었기 때문이다. 하지만 이러한 충고는 배경에 여러 유형이 있다는 사실을 무시하고 있다. 지금부터 이야기할 '캐릭터 브레인스토밍'은 글쓰기에서 가장 중요한 부분 중 하나이다. 여러분이 쓰고자 하는 이야기가 무엇이든 캐릭터는 분명한 동기를 가진 입체적이고 진정성 있는 인물이어야 한다. 그들이 행동하고, 말하고, 결정하는 모든 것들은 하나의 원인에서 비롯되어야 한다. 그 원인은 두려움일 수도 있고, 결핍된 욕구일 수도 있고, 아니면 그밖의 다른 촉매제일 수도 있다. 여러분의 캐릭터가 원하는 것(외적 동기), 그것을 원하는 이유(내적 동기)는 모두 과거에 뿌리를 두고 있어야 한다.

캐릭터가 완성되지 않은 경우라면, 여러분은 그 인물의 어두운 면들을 헤집고 훑으며 그가 경험한 트라우마를 밝혀내야 한다. 상처를 주었던 모든 상황을 하나하나 발굴하는 것이 아니라 브레인스토밍을 통해서 정말 아픈 곳과 주제가 이어질 수 있는 사건의 패턴을 찾아야 한다는 것

이다. 예를 들어, 한 캐릭터의 과거가 형제·자매 간의 경쟁, 최고가 되고 싶은 욕구, 부모의 인정을 받으려고 이룬 성취 등으로 점철되어 있다면, 캐릭터는 어린 시절에 부모가 조건적으로 준 사랑 때문에 상처받은 사람이다.

모든 캐릭터의 배경을 철저히 조사할 필요는 없다. 캐릭터의 정체와 역할에 따라 써야 할 양은 달라질 것이고, 정확하게 쓰기 위해서 조사해야 하는 양도 달라질 것이다. 배경은 여러 갈래의 길을 통해 도달할 수 있는 섬이라고 생각하는 게 브레인스토밍에 도움이 된다. 이제 그 길들의 예를 들어 보겠다.

과거에 영향을 미친 사람들

불행한 사실이지만, 감정적 상처를 주는 사람들은 보통 우리와 가까운 사람들이다. 그중에서도 가장 중요한 사람들은 캐릭터의 보호자들이다. 보호자의 학대는 자녀에게 깊은 두려움을 새겨 넣고, 비이성적인 믿음이나 편견을 만들고, 심지어 학대의 악순환이 세대에 걸쳐 나타나기도 한다.

예를 들어, 자매가 질식해 숨지는 모습을 지켜볼 수밖에 없었던 소녀를 생각해 보자. 그녀는 훗날 지배적인 엄마가 될 수 있다. 그녀는 아이를 잃을까 두려워 주변을 한시도 떠나지 않고 안전하게 지킨다. 아이의 친구들도 선택해 주고, 대부분의 결정을 대신해 주면서, 자신은 자녀보다 세상을 잘 알고 있으니 그럴 권리가 있다고 생각한다. 하지만 엄격하게 감시받는 환경에서 자란 아이는 자존감이 낮기 마련이다. 이런 아이들은 혼자서는 훌륭한 선택을 할 수 없다고 믿는다. 이런 캐릭터를 이야기의 주인공으로 삼는다면, 여러분은 자립하려 애쓰지만 주변의 시선을 지나치게 의식하고, 비판에는 과민 반응을 보이고, 책임을 회피하는 인물을

주인공으로 선택한 것이다.

　　물론 부모나 보호자나 가족이 아닌 다른 사람들이 캐릭터에게 고통을 줄 수도 있다. 여러분의 캐릭터에 부정적인 흔적을 남긴 사람들에 대해 생각해 보라. 성장을 가로막고, 자존감을 훼손하고, 수치심을 안겨 주고, 자신감을 빼앗아 간 사람 말이다. 멘토, 과거의 연인, 절교한 친구, 권력을 갖고 있었던 사람들이 캐릭터에게 부정적인 교훈을 주거나 나쁜 롤모델 역할을 하고, 상처를 주었을 수 있다. 다음과 같은 질문에 대해 생각하면, 그런 사람이 떠오를 것이다. 캐릭터가 과거로 돌아간다면 다시는 마주치고 싶지 않은 사람은 누구인가? 그 이유는 무엇인가?

불쾌한 기억

감정적 상처는 과거의 부정적인 경험 속에, 예를 들어 괴로웠던 특정한 시간 속에, 잊을 수 없는 사건에, 완전히 지워 버리고 싶은 순간 속에 숨어 있다. 그러니 캐릭터가 겪었던 고통스러운 상황에 대해 주저하지 말고 질문을 던져라. 모든 사람의 과거에는 실수, 실패, 실망, 열등감, 두려움이 자리 잡고 있다. 이 고통스러운 기억에 대해 최대한 알아내야 한다.

성격 결함

캐릭터에 대해 브레인스토밍하며 가장 먼저 성격을 떠올리는 작가도 있다. 놀라운 유머 감각이 있거나, 공부를 좋아하는 사람이거나, 물질에 초연한 사람이 떠오를 수 있다. 하지만 이러한 성격에 더해, 그 캐릭터는 대단히 신경질적이어서 뜨거웠다가도 냉정하게 돌변해 버리거나, 의도치

않게 분위기를 망쳐 버리는 사람일 수도 있다. 우리는 이러한 성격 결함의 원인을 깊이 파헤쳐야 한다. 이러한 반응 혹은 과민 반응의 원인은 무엇일까? 그는 왜 다른 사람들을 적으로 만들까? 이런 반응을 불러온 상황을 잘 살펴보면 캐릭터가 다시는 느끼고 싶지 않은 감정이 무엇인지 알아낼 수 있고, 감정 갑옷의 원인이 된 상처를 브레인스토밍해 볼 수 있다. 그러면 우리는 캐릭터의 치명적인 결함, 다시 말해 캐릭터를 전진하지 못하게 만드는 감정적 보호막의 핵심이자, 목표를 성취하기 위해서 반드시 극복해야 하는 문제를 찾을 수 있을 것이다.

두려움

사람은 대부분 두려움이라는 감정을 싫어하고, 경험하지 않으려고 한다. 두려움 때문에 우리가 원하는 바를 더욱 열심히 추구할 때도 있지만, 두려움과 더불어 쏟아지는 불편한 감정들을 느껴야 하기 때문이다. 여러분의 캐릭터는 스스로 직면해야 하는 감정적 상처를 마음속 깊이 두려워하고 있다. 캐릭터 브레인스토밍 과정에서 주인공이 물을 두려워한다고 설정했다고 하자. 왜 그럴까? 길거리에서 낯선 사람을 볼 때마다 긴장한다. 혹은 여동생이 전화만 하면 가슴이 뛴다. 왜 그럴까? 우리는 그 반응을 파고들며 더 많은 정보를 캐내야 한다. 두려움은 저절로 생겨나지 않는다. 그 원인이 되는 이유를 찾아야 한다.

결핍된 욕구

잠깐 매슬로의 피라미드로 돌아가 캐릭터의 삶에서 무엇이 결핍되어 있

는지 살펴보자. 캐릭터의 감정적 상처를 찾아내는 데 도움이 될 것이다. 캐릭터의 결핍된 욕구는 다른 욕구에 희생된 것인가? 아니면 애초부터 없는 욕구인가? 예를 들어, 캐릭터가 '애정과 소속'이라는 특정한 욕구를 회피하고 있다면, 그러한 욕구 없이 사는 편이 낫다고 생각하는 데는 반드시 이유가 있을 것이다.

캐릭터에 대해 이제 막 파악하기 시작한 단계에서 당장은 어떤 욕구가 결핍되어 있는지 알 수 없다면, 캐릭터가 불만을 느끼는 이유를 생각해 보라. 그가 싫어하고, 회피하거나, 심지어 두려워하는 것이 있는가? 그것은 충족되지 못한 욕구와 관련이 있고, 여러분이 캐릭터의 상처를 파악하는 데 도움을 줄 수 있을 것이다. 우선 외적 동기를 찾아보는 것도 캐릭터의 결핍된 욕구를 찾는 데 도움이 된다. 캐릭터가 무엇을 추구하고 있는지 안다면, 그것을 '왜' 추구하고 있는지도 이해할 수 있을 것이다. 캐릭터가 추구하는 대상은 그가 충족시키려고 애쓰는 결핍을 가리키고 있기 때문이다.

비밀

모든 사람에게 비밀이 있다는 사실을 우리는 경험적으로 알고 있다. 창피하고 죄의식을 안겨 주는 것, 혹은 우리를 상처받기 쉽게 만드는 것들을 감추고 싶은 마음은 인간의 본성이라고 할 수 있다. 캐릭터의 비밀도 상처를 감추려는 행동인 경우가 많다. 따라서 캐릭터가 무엇을 감추고 있는지 질문해 보아야 한다. 캐릭터가 어떤 정보를 다른 사람들이 발견하지 못하도록 꽁꽁 싸매고 있는가? 그렇다면 이 정보는 묻어 두고 싶은 과거의 트라우마와 관련이 있기 마련이다.

불안

불안은 모든 사람에게 문제가 된다. 기대에 부응하지 못하고 있다는 걱정, 다른 사람에게 영향을 미칠 수도 있는 실수를 했다는 걱정, 그리고 사랑하는 사람들을 실망시켰다는 걱정은 우리의 자존감을 잠식한다. 캐릭터가 사람들과 어울리지 못하고, 인정을 받지 못해 불안해하고 있다면 그 이유는 무엇일까? 그러한 상황에서 캐릭터는 결정을 내리기 주저할까, 아니면 과감하게 위험을 감수할까? 캐릭터가 느끼는 의심과 불안에 대해 생각해 보는 것은 캐릭터가 겪은 부정적인 경험들과 더불어 불안과 의심을 느끼게 만든 원인에 대해 브레인스토밍하는 출발점이 될 수 있다.

편견

모든 사람은 어느 정도의 편견을 가지고 있지만 과거의 경험과 관찰에서 생긴 편견과 부정적인 신념으로 똘똘 뭉쳐 있는 캐릭터도 있다. 여러분의 캐릭터가 가진 왜곡된 관점이나 참기 힘들어하는 인물들, 벗어나고 싶어하는 상황에 대해 생각해 보라. 모든 결과에는 원인이 있기에, 자취를 거슬러 올라가다 보면 편견을 갖게 된 부정적인 경험을 발견할 것이다.

과잉 보상

캐릭터가 어떻게 과잉 보상하는지 살펴보면 그의 고통스러운 배경을 발굴할 수 있다. 캐릭터는 누군가를 즐겁게 만들기 위해 열심히 일하는가? 다른 관계에 비해 어떤 특정한 관계에 훨씬 많은 시간과 에너지를 쏟아

붓고 있지는 않은가? 어떤 사람에 대해 변명하고, 그 사람의 나쁜 행동을 계속 무시하고 있지는 않은가? 다른 사람의 문제를 해결해 주거나, 대신 싸워 주면서 그 사람을 끊임없이 '구조'하고 있지 않은가? 과잉 보상은 다양한 형태로 나타난다. 최대한 너그러운 태도를 보이고, 함께 어울리려고 갖은 노력을 하고, 중요한 사람의 인정을 받기 위해서라면 무슨 일이든 하려고 들 수도 있다. 이렇게 캐릭터가 과잉 보상을 하고 있다면, 그런 행동의 원인이 자책이나 두려움은 아닌지 잘 살펴보아야 한다.

문제 행동

완벽한 인생을 살아가는 사람은 없다. 캐릭터들도 마찬가지다. 이들은 문제가 있는 감정 보호막 때문에 자기 자신이 문제의 원인이 되기도 한다. 캐릭터의 삶에서 마찰이 일어나는 부분을 생각해 보라. 금전 문제가 있는가? 상사와의 빈번한 충돌 때문에 직장 생활에 문제가 있는가? 지나치게 술을 마시는가? 자신도 모르게 사소한 일에도 거짓말을 하는가? 무작위로 부정적인 행동과 마찰이 일어나는 일은 없다. 캐릭터가 자신의 고집을 내세우는 방식을 지켜보고, 반사적인 반응 혹은 부정적인 대처 기제를 만든 과거의 순간이 언제였는지 차분히 추적해 보라.

다양한 상처들

인간은 헤아릴 수도 없이 다양한 방식으로 자신은 물론 상대방에게 감정적인 고통을 준다. 따라서 이 책에 나오는 감정적 상처들이 전부라고 생각해서는 안 된다. 상처는 캐릭터의 배경에 따라 끝없이 모습을 달리하

며 나타난다. 우선 보편적인 주제에 따라 상처를 몇 가지 범주로 묶어 보았다. 캐릭터에게 어떤 상처가 어울릴지 잘 떠오르지 않을 때, 이 내용들을 사용하면 상황 설정에 도움이 될 것이다.

배신

이 상처는 주로 가까운 사람 때문에 생긴다. 상처를 주는 대상이 캐릭터의 사랑이나 취약점을 악용했다면 이 상처는 특히 극복하기 힘들다. 캐릭터가 자신의 판단력에 문제가 있다고 생각하고, 다시는 사람에 대한 자신의 직감을 믿지 않을 가능성이 크다.

이러한 트라우마로 인해 캐릭터는 배신에 대해 지나치게 민감한 반응을 보이곤 한다. 캐릭터는 사소한 문제에도 커다란 의미를 두고, 더욱 자신을 보호하거나 억제해야 한다고 생각한다. 이제 사람들을 믿는 것은 꿈도 꾸지 못할 일이 되고, 용서는 넘기 힘든 산이 된다. 배신한 사람이 가까운 사람일수록, 쓰라린 배신감과 적개심은 오랫동안 사라지지 않아 과거를 극복하고 앞으로 나아가기 더욱 힘들어진다.

범죄 피해

이 상처는 캐릭터에게 죽음의 두려움, 혹은 고통을 떠올리게 한다. 마음의 평화는 깨지고, 인간과 세상에 대한 믿음이 송두리째 흔들린다. 예를 들어, 캐릭터는 자신의 차를 훔친 마약 중독자를 비난할 수도 있지만 때로는 정부, 사회 제도, 더 나아가 인류 전체를 싸잡아 비난할 수도 있다. 두려움과 적개심이 생겨나고, 그와 동시에 커다란 환멸도 찾아온다. 이 환멸은 시민을 안전하게 보호해야 하는 사회가 기대를 저버리고 자신을 지켜 주지 않은 데 대해 캐릭터가 느끼는 실망이다.

범죄 피해자가 부당하게 자책하는 경우도 있다. 예를 들어, 강간당한 여성이 자신이 먼저 여지를 주었기 때문이라고 믿는다거나, 집에 강도가

든 이유가 문을 잠그지 않았기 때문이라고 생각하는 것처럼 말이다. 이러한 상황에서 부당한 자책은 잘못된 믿음의 한 부분이 된다.

사회적 부정의와 개인적 고난

이런 트라우마를 겪은 사람들은 불평등과 남들과의 차이점에 민감하다. 바로 이 이유로 자신이 목표물이 되었다고 생각하기 때문이다. 남들과 다르기 때문에 상처를 받았다는 생각은 캐릭터의 자존감에 영향을 미치고, 인간의 도덕성을 의심하게 하고, 신앙을 버리게 하고, 공감 능력에도 문제를 일으킨다. 이 상처는 자책보다는 환멸이나 억울한 감정을 낳는데, 문제가 자신이 아니라 다른 사람에게 있고, 자신으로서는 어쩔 수 없는 일 때문에 겪은 상처이기 때문이다.

캐릭터가 사랑하는 사람들이 이 상처 때문에 부수적인 피해를 보거나, 사회에서 부당한 대우를 받거나, 개인적인 고난이 길어지면 스트레스가 더 커지고, 그 결과 신속히 충족되어야만 하는 욕구가 생긴다. 캐릭터는 이 욕구들을 충족시키기 위한 행동을 하게 된다. 그 행동이 다른 욕구들을 희생시키더라도 어쩔 수 없다고 생각한다.

실패와 실수

여러 상처 중에서도 개인적 실패로 인한 상처가 가장 흔하다고 생각할 수 있지만, 이 상처는 보통은 깊이 내면화되어 잘 드러나지 않는다. 사람들이 가장 두려워하는 비평가는 바로 자신이기 때문에 자신의 상처를 숨겨 스스로 보지 못하게 만든다. 개인적 실패는 일단 자존감을 낮춘다. 이 상처는 '내가 실수를 저질렀다'에서 '나 자체가 실수이다'로 변질되기 때문이다. 캐릭터는 결국 자신이 부족하거나 결함이 있는 존재라고 생각하게 된다. 자신이 벌받아도 마땅한 존재라는 믿음을 갖게 된 캐릭터는 자신에게 다양한 형태의 벌을 내린다. 이에 따라 핵심적인 욕구도 영향

을 받고, 행복과 충족감은 사라진다.

어떤 실수를 저질렀느냐, 얼마나 개인적인 실수였느냐, 그리고 누가 영향을 받았느냐에 따라 이 상처의 심각성은 달라진다. 캐릭터는 두려움 때문에 어떤 일에도 책임을 지려고 하지 않거나, 일어난 일에 대해 완벽주의적인 과잉 보상을 하기도 한다. 캐릭터는 실수를 반복하는 것을 원하지 않기에, 다른 사람이 희생될 수 있는 상황이라 할지라도 더 강력한 촉매제가 없는 한 똑같은 위험을 감수하지 않는다.

어린 시절의 특정한 상처

모든 상처 중에서도 특히 어린 시절의 특정한 상처는 인간 내면에 가장 커다란 피해를 준다. 피해자가 어릴수록 감정적 보호막이 자리 잡기 어렵기 때문이다. 아이들은 인생 경험이 부족하고 아직 미숙하다 보니 상처에 대해 건강하게 대처하기보다는 문제적인 행동을 하게 된다. 생리적인 측면에서 보자면, 어떤 트라우마는 아직 발달 중인 뇌에 심각한 영향을 미쳐 상처에 대한 대처 능력을 저하시키기도 한다.

어린 시절의 상처 중 배신이라는 요소를 생각해보자. 어릴 때 제대로 보호받지 못하고 자란 캐릭터는 보호자와 이 사회가 자신을 보호해주었어야 하는데(어린이는 순수하므로 보호해야 한다는 문화를 전제했을 때) 그러지 않았다는 사실을 어른이 되어서 깨닫는다. 이 배신감은 보호자나 가까운 가족들에게 상처를 받았을 때 더 깊게 자리 잡고, 인간관계에 커다란 영향을 미친다. 이 외상은 곪아 터지기 전까지 발견하기 힘들다. 어린 시절에 받은 상처일수록 해체하기 힘든 감정적 보호막에 켜켜이 둘러싸여 있어서 찾아내기 힘들기 때문이다.

예기치 못한 불상사

트라우마를 초래할 만큼 대단히 충격적인 사건은 무작위적으로 일어나

기 때문에 대비하거나 예상하기가 애당초 불가능하다. 이런 사건으로 인한 상처는 그 사람이 내적으로 강한지 약한지를 그대로 보여 준다. 우리는 이러한 상황에 의연하게 대처할 수 있기를 바라지만, 보통은 그러지 못한다. 충격적인 사건은 캐릭터에게 치유하기 힘든 커다란 감정의 구멍을 남겨 놓는다.

캐릭터는 갑작스럽게 받은 상처 때문에 '이런 일이 왜 일어났을까? 왜 하필 나에게 일어났을까? 세상이 어떻게 내게 이토록 잔인하게 굴 수 있을까?' 같은 질문에서 한 발자국도 벗어나지 못하고 제자리를 맴돈다. 캐릭터는 감정적으로 크게 동요하는 데서 그치지 않고 더 나은 결과를 이끌어내지 못했던 자신을 책망한다. 이러한 비이성적인 자책은 자존감을 해치고, 죄책감만 만들 뿐이다(때에 따라서는 생존자의 죄책감survivor's guilt◆이 나타나기도 한다). 충격적인 사건은 사람을 바꾸고 삶에 관한 관심을 잃게 만든다. 비슷한 일이 또 일어날 수도 있다는 두려움 때문에 특히 안전과 관련된 성격과 행동이 극단적으로 바뀌어 외상 후 스트레스 장애PTSD, post traumatic stress disorder라는 결과를 낳기도 한다.

외상 후 스트레스 장애는 두렵거나 위험한 사건을 경험한 사람들에게 나타날 수 있는 증상이다. 외상 후 스트레스 장애를 겪는 사람들은 해리성 장애 증상의 발현을 통해 과거에 일어난 일들을 추체험追體驗◆◆하는데, 이 증상은 단발성에 그치지 않고 몇 시간 혹은 며칠씩 지속되기도 한다. 캐릭터는 사건을 상기시키는 것들에 자극을 받고, 트라우마와 관련된 감정이나 생각들을 회피하고, 악몽을 꾸고 수면 장애를 겪으며, 만성적인 과잉 각성 상태로 인해 긴장이 풀어지지 않은 상태로 안절부절못하게 될 수도 있다. 자책과 죄의식을 포함한 변덕스러운 감정 변화는 흔한 증상

◆ 전쟁, 자연재해, 사고 등에서 살아남은 사람들이 겪는 고통과 자책감.
◆◆ 이전 경험을 다시 체험하는 것처럼 느낌.

이며, 자신에 대한 부정적인 생각과 고립감에 빠지고 취미·열정에 관한 관심을 잃어버리는 우울증 증상도 나타날 수 있다.

충격적 사건을 겪었으니 이러한 반응은 당연하다고 할 수도 있겠지만, 외상 후 스트레스 장애를 앓는 사람들의 증상은 아주 오랫동안, 심지어는 영구적으로 지속되기도 하고, 일상생활에 지장을 줄 정도로 심각하다. 도움을 받지 못한다면 결혼 생활의 파탄, 실직, 폭력, 노숙, 약물 중독이나 알코올 의존증과 같은 더 심각한 후유증을 겪을 수도 있다. 이러한 후유증들은 문제를 복잡하게 만들어 캐릭터는 외상 후 스트레스 장애에 더욱 대처할 수 없게 된다. 아이들 역시 외상 후 스트레스 장애의 피해자가 될 수 있지만, 어른들과는 다른 반응을 보일 수 있다. 여러분은 모든 정신적 장애와 마찬가지로 이 증상에 대해서, 그리고 이 증상을 유발하는 환경을 철저하게 조사해야 한다. 외상 후 스트레스 장애가 드러나는 방식은 사람마다 다르기에, 일단 캐릭터에 대해 철저하게 파악하고 있어야만 이야기 속에서 증상을 정확하게 전달할 수 있다.

장애와 미관 손상

이 상처는 신체나 정신적 상태가 일반적인 범위에서 벗어난 상태로 인해 캐릭터가 자신이 불리한 처지에 있다고 믿는 데서 비롯된다. 주로 사고, 선천적 기형, 질병 혹은 폭력 행위로 인한 문제가 원인이다. 이러한 상처가 있는 캐릭터는 흔히 자신이 다른 사람에 비해 부족하거나 다르다고 느끼고, 자신의 존재 가치를 확신하지 못한다. 선천적 장애가 아닌 경우 상처는 더욱 깊어진다.

감정적 상처가 캐릭터에게 미치는 영향력은 캐릭터들이 이야기에서 마주치는 시련에 따라, 상처를 준 사건이 일어난 시기에 따라, 장애와 손상의 심각성에 따라 달라진다. 이러한 상처가 있는 캐릭터는 대체로 수치심을 느끼고 자신의 손상을 감추려고 한다. 이들은 장애인이라는 꼬리

표가 생기고, 사람들의 비웃음거리가 되고, 버림받을까 두려워한다. 게다가 그들은 배려라고는 찾아볼 수 없는 세상에서 살아가야 한다.

.........

이제까지의 분류를 보면 상처의 배경이 얼마나 중요한지 짐작할 수 있을 것이다. 감정적 상처와 그 후유증은 캐릭터의 삶에 깊숙이 침투해 사건이 일어날 때마다 의심의 씨앗을 뿌린다. '이 일은 내 잘못인가?' '내 책임인가?' 이 의심은 점점 커져 자존감을 잠식한다. 시간이 모든 것을 치유한다고 하지만, 언제나 그렇지는 않다. 유사한 감정적 고통을 느끼는 순간, 캐릭터가 갖고 있던 두려움과 잘못된 믿음은 오히려 강화될 수 있다. 캐릭터는 자기 성장과 자기 수용을 통해서만 세상을 새로운 관점에서 볼 수 있고, 그 새로운 관점을 가져야만 비로소 상처의 쓰라린 고통에서 벗어날 수 있다.

이야기를 구상하는 단계에서는 캐릭터가 어떤 고통을 대면하고 극복할지 독자들에게 분명히 알려줘야 한다. 이를 위해서는 캐릭터의 상처와 관련한 배경을 만드는 데 집중해야 할 것이다. 캐릭터가 겪은 한 가지 사건 혹은 일련의 사건들을 도표로 만들어 보면 어떤 잘못된 믿음이 등장해서 캐릭터의 자존감을 공격하고, 비뚤어진 세계관을 갖게 했는지 파악하는 데 도움이 된다. 캐릭터의 과거를 설계하는 도표에 대해서는 '부록 D'를 참조하라.

고통은 깊게 흐른다
: 상처에 영향을 주는 요소

우리는 감정적 상처가 캐릭터의 성격을 크게 바꿀 수 있다는 사실을 알고 있다. 하지만 구체적으로 얼마나 커다란 영향을 미치는가? 감정적 상처가 미치는 영향의 크기는 캐릭터의 과거에 따라 다르다. 어떤 사람을 무너뜨린 사건이 다른 사람에게는 전혀 흔적을 남기지 않을 수도 있다. 하지만 변화호가 있는 이야기에서 상처는 언제나 고통스러운 것이어야 한다. 그 고통으로 인해 생긴 치명적인 결함을 캐릭터가 벗어 던지기 전까지는 자신이 절실히 원하는 그 어떤 것도 얻을 수 없게 된다. 치명적인 결함이란 부정적인 속성, 편견, 혹은 특정한 행동 방식으로, 캐릭터가 마침내 잘못된 믿음을 거부하고 스스로 성장함으로써 극복할 수 있다. 이야기 안에서 파괴적인 힘을 휘두르는 상처를 만들고, 그 크기를 조절하고 싶다면 다음 요소들을 고려하고, 필요에 따라 적용해 보라.

성격이 원래 어떠했는가?

원래의 삶의 경로에서 벗어나기 이전에 캐릭터가 어떤 사람이었는지를 알고 있어야 감정적 상처가 미치는 영향을 제대로 이해할 수 있다. 캐릭터의 핵심 성격은 위기 상황에서 중요한 역할을 한다. 예를 들어, 순진무구한 캐릭터는 부정不正과 관련된 사건에 깊은 상처를 입고, 환멸에 빠진다. 그는 감정적 보호막을 치고 사람들을 멀리하게 된다. 하지만 세파에

물들고 인생 경험이 풍부한 사람들은 다르게 반응한다. 이들은 자신의 도덕관을 희생시키는 한이 있더라도 현실과 타협하려고 애쓸 수 있다. 캐릭터 각각의 성격에 따라 스트레스와 압박감에 대처하는 방식도 다르다. 상처받기 이전의 성격에 대해 알고 있으면, 고통스러운 사건을 겪은 뒤 가지게 될 감정적 보호막이 어떤 모습이 될지도 쉽게 예측할 수 있다.

물리적 거리가 가까웠는가?

사건을 직접 경험한 캐릭터가 사건에서 멀리 떨어져 있던 캐릭터에 비해 훨씬 큰 고통을 겪는다. 예를 들어, 많은 사람들이 학교 총기 난사 사건을 경험했다고 하자. 범인에게 직접 총을 맞아 치명상을 입은 학생이 총성은 들었지만 범인을 대면하지는 않았던 학생보다 훨씬 심각한 트라우마를 겪을 것이다. 또 이 두 캐릭터들은 그날 마침 학교에 나오지 않았던 교사에 비해 이 사건을 극복하기가 훨씬 힘들 것이다. 비극에 관련된 사람들은 어떤 수준으로든 영향을 받기 마련이지만 사건과 가까이 있던 사람일수록 그 사건을 극복하기가 힘들다.

책임감을 느끼는가?

앞서 말했듯이, 캐릭터가 고통받는 이유 중 하나는 자신을 책망하기 때문이다. 따라서 정말 파괴적인 경험을 만들고 싶다면, 캐릭터가 책임감을 느끼게 해야 한다. 예를 들어, 익사한 아이의 엄마는 아무런 잘못이 없더라도 죄책감에서 벗어나지 못한다. '좀 더 빨리 행동했어야 했다. 심폐소생술을 배웠어야 했다. 휴대전화 배터리를 남겨 놓아 도움을 요청하는

전화 정도는 할 수 있어야 했다.' 이러한 자책은 끝도 없이 이어질 수 있다. 사건에 어느 정도 책임이 있다면 자책 때문에 상처 회복이 훨씬 더딜 수도 있다. 이 경우 독자들이 캐릭터에 공감하는 정도를 염두에 두어야 한다. 엄마가 욕실에서 마약을 주사하느라 아이를 방치해 익사하게 된 상황이라면 어떨까? 독자들은 엄마에게 덜 공감할 것이고, 그러한 캐릭터에게 거리를 두려고 할 수 있다. 이야기 속 끔찍한 사건에 대한 캐릭터의 책임 여부는 이야기에 긴장감을 더해 줄 수 있다.

지원을 받을 수 있는 상태인가?

비극이 닥쳤을 때, 캐릭터가 어떤 지원을 얼마나 받을 수 있느냐에 따라 그가 얼마나 잘 회복할 수 있을지가 결정된다. 스트레스를 덜어 주고, 삶을 긍정적으로 볼 수 있게 해 주는 사람들로 둘러싸인 캐릭터는 아무리 나쁜 일이 일어나더라도 어렵지 않게 극복할 수 있다. 또 자신이 어려운 상황에서도 흔들리지 않는 신념을 가지고 있다면 어려움을 의연하게 견딜 수 있을 것이다. 반면에 지원해 줄 사람이 없거나 트라우마로 신념이 뿌리째 흔들린 캐릭터는 재기가 힘들다.

재발하였는가?

모든 비극적인 사건들은 트라우마를 남길 수 있다. 성적·신체적 학대를 받거나, 다른 사람들을 크게 실망시키거나, 부모에게 버림받는 일은 캐릭터에게 오랫동안 영향을 미치는 끔찍한 경험들이다. 똑같은 일이 반복될 때 캐릭터의 상처는 더욱 깊어지며, 치유와 회복은 더욱 어려워진다.

상처를 악화시키는 사건이 또 일어났는가?

감정적 상처는 삶을 바꾼다. 거기에 이혼이나 실직 같은 사건이 더해지면 캐릭터의 상처는 더욱 악화된다. 사건 이후에는 공황 발작, 우울증, 생활을 불가능하게 만드는 두려움 등 여러 정신적 합병증을 겪을 수 있다. 감정적 상처만으로도 힘든 캐릭터가 이러한 합병증까지 감당하기는 어려운 일이다. 당연한 이야기지만 신체의 흉터, 악몽, 자극을 주는 어떤 사건 등 과거를 떠올리게 하는 요소들 역시 치유를 가로막는다.

개인적인 공격이었는가?

사건이 개인적인 것이었다면 상처는 더 악화할 수 있다. 육체와 정신에 대한 개인적인 공격은 무작위적인 상대에 대한 공격에 비해 더 큰 상처를 남긴다. 예를 들어, 수십 명의 신원이 도용당하는 사건을 당하는 것보다 집단 괴롭힘처럼 구체적인 목표물이 되는 경험이 훨씬 더 극복하기 힘든 상처가 된다.

가해자와의 감정적 거리가 가까운가?

가해자와 감정적으로 얼마나 가까웠는지는 피해 의식에 큰 영향을 미친다. 끔찍한 범죄를 당했다고 말하지만, 아무도 믿어 주지 않아 괴로워하는 캐릭터를 상상해 보라. 캐릭터를 무시하는 사람이 학교의 상담 교사, 경찰관 등에 지나지 않는다면 배신감이 크지 않을 수도 있다. 하지만 부모나 형제·자매에게까지 무시를 당한다면 그 배신감은 심각하다.

감정적 상태가 어땠는가?

사건이 일어났을 때 캐릭터의 감정은 어떤 상태였는가? 성공을 거둔 덕분에 자신감으로 가득 차 있었는가? 아니면 이미 여러 문제로 고심하고 있었는가? 상황이 어떻든 간에 트라우마는 끔찍한 문제이다. 하지만 자신과 삶에 대해 긍정적으로 생각하는 사람은 다른 문제로 골치 아픈 사람이나, 이미 심각한 상처를 가진 사람에 비해 훨씬 더 강한 회복력을 가지고 있다.

정의가 실현되었는가?

인간은 정의를 추구한다. 피해를 입으면 우리는 당연히 가해자가 책임을 져야 한다고 생각한다. 심각한 범죄일수록 처벌도 거기에 합당해야 한다고 생각한다. 법이 집행되고, 배상이 이루어지고, 잘못을 저지른 사람이 다시는 잘못을 저지를 수 없게 되었을 때 비로소 우리는 사건이 종결되었다고 생각한다. 하지만 자신에게 고통을 가한 사람이 처벌받지 않고, 여전히 보이지 않는 위협으로 존재한다는 사실을 알게 된 캐릭터라면 상처를 극복하기 힘들다.

.........

이미 괴로운 상황을 더욱 심각하게 만들고, 기존의 상처를 더 악화시키는 요소들을 몇 가지 살펴보았다. 여러분의 캐릭터를 좀 더 절박한 상태에 빠뜨리고 싶거나, 부차적인 캐릭터로부터 독자들이 어느 정도 거리를 두게 하고 싶다면, 이야기를 설계할 때 이러한 측면들을 고려해야 한다.

행동을 통해
상처를 드러내기

어떤 트라우마 사건을 중심으로 캐릭터를 만들지 결정했다면, 이제 그 사건을 독자들에게 보여 주는 힘겨운 과정을 시작할 차례이다. 어렵지만 여러 가지 이유로 중요한 과정이기도 하다. 우선, 그 사건은 독자들에게 캐릭터의 현재와 과거를 연결지을 수 있는 정보를 제공해 준다. 이 사건을 통해 캐릭터가 추구하는 목표와 더불어, 그가 지금 왜 그렇게 살아가고 있는지 알 수 있다. 독자들이 트라우마 사건을 알아야 하는 또 하나의 중요한 이유는, 캐릭터가 이야기 마지막 부분에서 직면하고 극복해야 할 것이 무엇인지를 정확히 보여 주기 때문이다. 상처를 인정하는 행동은 독자들의 공감을 자아낸다. 독자들은 캐릭터에게 공감해야만 그의 여정에 동참할 수 있다.

여러분이 정체호를 택한다면 캐릭터의 내적 성장은 그리 많지 않고, 과거와의 화해도 없다는 사실을 기억해야 한다. 하지만 정체호를 그릴 때도 캐릭터의 행동을 통해 과거의 트라우마를 암시하는 일은 중요하다. 캐릭터들이 변화호에서처럼 크게 바뀌지는 않겠지만, 최소한의 복잡성과 깊이는 가지고 있어야 하기 때문이다.

자, 그러면 사건의 배경이라는 이 필수적인 부분을 독자들에게 어떻게 전달할 것인가? '말하기telling'보다는 '보여 주기showing'가 훨씬 효과적이다. 보여 주기는 이야기의 다른 필수 요소들만큼이나 중요하다. 말하기보다 보여 주기를 선호하는 이유는 독자에게 필요한 자료를 한 입씩 떠먹여 주는 게 아니라, 일어나는 사건을 함께 경험할 수 있게 해 주기 때

문이다. 사실적인 보고서와 그림의 차이라고도 할 수 있다. 전자는 그저 정보 전달에 그칠 뿐이지만, 후자는 감정을 불러일으키고, 느낌을 전달해 주고, 보는 사람을 사로잡는다. 캐릭터의 감정을 묘사하고, 성격을 드러내고, 분위기를 나타낼 때 등, 어떤 상황에서도 보여 주기가 나은 이유는 독자들을 캐릭터의 경험 속 깊숙이 끌어당기기 때문이다. 사건을 드러낼 때도 마찬가지다. 과거의 가장 중요한 순간은 아래의 방식들로 보여 줄 수 있다. 이 방식들은 모두 캐릭터의 상처를 효과적으로 보여준다.

단번에 드러내기

때로는 플래시백flashback,◆ 회상, 혹은 다른 캐릭터와의 대화를 통해 상처를 단번에 통째로 드러내는 편이 좋을 때가 있다. 가슴 저미는 한 장면이야말로 독자들에게 생생한 감정을 느끼게 해 주기 때문이다. 이 방법은 대단히 극적인 방법이다. 독자는 캐릭터와 함께 사건을 경험하며, 감정적인 유대감이 고조된다.

《해리 포터》 시리즈 첫 장면에서 이러한 방법을 볼 수 있다. 덤블도어, 맥고나걸, 해그리드 사이의 대화를 통해 독자들은 해리가 앞으로 일곱 권의 책에 걸쳐 헤쳐 나가야 할 비극적인 사건을 마주한다. 단번에 드러내기가 효과적인 또 다른 이유는 이 방법이 감정적 상처가 되는 사건을 명료하게 보여 주기 때문이다. 독자들은 해리 부모의 죽음이 문제이고, 해리가 충만감을 되찾으려면 이 문제를 해결해야 한다는 사실을 금방 파악할 수 있다. 잘못된 믿음, 성격 결함, 결핍된 욕구에 대해서는 이

◆ 영화나 드라마 등에서 장면의 순간적 변화를 연속으로 보여 주는 기법. 긴장을 고조시키는 데 효과적이며, 과거 회상 장면에도 쓰인다.

야기가 진행되며 조금씩 더 알 수 있게 된다. 독자들은 캐릭터에게 감정적 상처가 된 사건에 대해 이미 아는 상태에서 그 이후에 벌어지는 일들을 세심하게 관찰하며, 그 사건이 해리를 어떤 사람으로 바꾸었는지, 해리가 왜 그 사건을 직면해야 하는지 알 수 있다.

　　보통 이렇게 단번에 상처를 드러내 보이는 장면은 이야기 후반부에 독자들을 위한 마지막 퍼즐 조각으로 등장한다.《해리 포터》처럼 시작 부분에서 이런 장면이 등장하고 시간을 건너뛰어 다음 장면으로 가야 한다면, 프롤로그를 이용하는 경우가 많은데, 이야기의 프롤로그란 없어도 그만일 때가 많아서 잘 쓰기가 어렵다. 그러므로 일단 독자들이 캐릭터에 빠져들게 하고, 중요한 배경에 대한 암시와 단서들을 던져 마음의 준비를 시켜 준 다음 상처가 되는 순간을 보여 주는 방식으로, 가능하면 '나중에' 정보를 공유하는 편이 훨씬 효과적이다. 프롤로그를 잘못 써서 문제가 되는 경우도 있기 때문이다. 막대한 정보를 한 번에 투하하거나, 말하기에 치중한 문장들은 읽는 속도를 더디게 하고, 흥미를 반감시킨다. 이러한 이유로 이야기를 시작하며 단번에 상처를 드러내는 방식은 보통은 권장되지 않는다. 굳이 프롤로그를 통해 사건을 보여 주고 싶다면, 세심하게 계획을 세워야 한다. 어떤 방식이 효과가 있는지 잘 파악해야 한다.

한참 뜸 들이기

이 방법을 이용하면 독자들은 캐릭터에게 정확히 어떤 일이 일어났는지 오랫동안 모르게 된다. 가끔 흘리는 암시와 감질나는 토막 정보를 통해 과거를 부분적으로 얼핏 볼 수는 있지만, 모든 조각을 다 끌어모을 때까지는 감정적 상처가 된 사건이 무엇인지 인지할 수 없다. 독자들은 나름대로 결론에 도달할 수도 있고, 조금씩 흘려 놓은 암시들을 마지막 퍼즐

조각과 결합하여 비로소 상황을 완전히 파악하기도 한다. 이 '아하!'의 순간은 이야기의 모든 부분에 올 수 있지만, 일반적으로는 이야기의 후반부, 그중에서도 가장 뒤쪽까지 미루게 된다.

영화 〈커팅 에지 *The Cutting Edge*〉에서 관객들은 케이트의 행동을 설명해 주는 제법 많은 단서를 발견할 수 있다. 하지만 감정적 상처를 준 과거 사건은 분명하게 등장하지 않는다. 그녀의 성격이나 행동을 통해 암시만 나올 뿐이다. 그녀는 완벽주의적이고, 지나치게 경쟁적이며, 사람들과 잘 지내기가 불가능해 보이는 인물이다. 이러한 단서들과 함께 후반부에 아버지가 등장하는 의미 있는 장면을 결합하고 나서야 우리는 비로소 그녀의 상처를 알게 된다. 그녀가 뛰어난 능력을 보여 줄 때만 사랑을 주는 아버지 아래서 자랐다는 것을 말이다. 이렇게 뜸을 들이는 구조는 독자들이 과거 사건에 대해 계속 추리하도록 만든다. 하지만 상처의 후유증과 그 상처가 캐릭터의 삶을 어떻게 방해하는지는 처음부터 명확히 드러난다.

에둘러 보여주기 : 캐릭터에게 상처가 된 사건까지 이끌고 간다

감정적 상처를 명확히 제시하든 암시에만 그치든, 반드시 이야기 속에서 그 사건을 언급해야 한다. 그 사건이야말로 캐릭터에게 가장 중요한 의미가 있는 과거의 한 부분이기 때문이다. 사랑하는 사람을 잃거나, 고문을 당하거나, 지저분한 이혼 과정을 겪은 사람은 자신의 경험을 잊을 수 없다. 특히 그 경험을 직면하지도, 극복하지도 못한 경우라면 두말할 나위가 없다. 다른 사람들마저 캐릭터가 그 경험에서 벗어나지 못했다는 것을 느낄 수 있다. 여러분은 캐릭터에게 일어났던 일을 독자들이 자연스럽게 받아들일 수 있도록 에둘러 언급하는 방법도 잘 알고 있어야 한다. 다음에 소개하는 요소들을 선택하고 조합하면서, 지나치게 많은 정보

를 한 번에 투하한다거나 직접적으로 말하는 방식을 취하지 않으면서도 과거 사건에 대한 힌트를 독자들에게 주는 방법을 찾아보도록 하라.

두려움

감정적 상처는 두려움을 낳고, 캐릭터는 자신이 겪었던 일이 반복되기를 원하지 않는다. 캐릭터가 무엇을 두려워하기에 상황을 회피하는지 보여 주는 시나리오는 과거에 그에게 어떤 일이 있었는지 짐작하게 해 주는 단서가 될 수 있다.

예를 들어, 여러분의 캐릭터가 심각한 후유증을 남긴 실패를 겪었다고 하자. 실패를 반복하고 싶지 않은 당신의 캐릭터(이제부터는 '제스'라고 부르자)는 모든 책임을 회피하려고 할 수 있다. 여러분은 제스가 책임을 회피하는 상황을 보여 주어 과거의 상처를 암시할 수 있다. 직장에서 제스는 능력이 출중한 직원들로 팀을 꾸려 자금력이 풍부한 고객을 확보하라는 제안을 받았다. 독자가 보기에는 당연히 받아들여야 하는 제안이다. 하지만 제스는 그다지 이해할 수 없는 이유를 대며 그 제안을 거절한다. 혹은 제안은 받아들이지만, 핑곗거리를 만들어 자리에서 물러난다. 제스의 행동으로 인해 의문이 제기된다. 왜 그녀는 좋은 기회를 마다하는가? 무엇을 두려워하는가? 기회가 올 때마다 피한다면 대체 왜 이런 직업을 선택했는가?

회피는 캐릭터의 두려움을 우회적인 방식으로 드러내는 훌륭한 방법이다. 이 방법이 다른 단서들과 합쳐지면서, 독자들은 제스가 두려워하는 것의 정체를 파악할 수 있게 된다. 회피는 인물호에도 도움이 된다. 제스가 책임을 피하려 했던 사례를 보자. 그녀는 두려움 때문에 진정한 행복을 느끼지 못하고 있다. 두려움을 직시하고 극복한 뒤에야 비로소 충만함을 느낄 수 있을 것이다.

구성이 탄탄한 이야기라면 극복은 순식간에 일어나지 않는다. 제스

는 많은 승리와 실패를 겪은 뒤에야 두려움이 자신을 과거에 묶어 놓고 있다는 사실을 깨닫고 두려움을 극복하는 인물호로 나아갈 수 있다.

자기 의심

우리와 마찬가지로 캐릭터의 내면도 복잡하다. 아무리 인기 있고, 매력적이고, 성공한 사람이라도 자기 의심과 불만을 겪는다. 이는 과거 사건과 관련 있는 경우가 많다.

제스를 보자. 그녀는 언제나 자신감과 자기 확신에 차 있는 사람으로 보인다. 하지만 어떤 특정한 상황에서 그녀는 불안해한다. 다른 사람을 이끌어야 할 때, 다른 사람들이 그녀에게 의지할 때, 중요한 결정을 해야 하는 상황에서 말이다. 그녀의 자기 의심은 실패를 겪었던 과거의 특정한 상황과 관련이 있을 수 있다. 예를 들어, 텔레비전 인터뷰를 망친 경험이 있다면, 공개 토론이나 자신의 발언을 녹음해야 하는 상황에서 불안해하고 초조해할 수 있다.

캐릭터에게 감정적 상처를 준 사건을 결정했다면 이제 그 사건과 관련해 캐릭터가 느끼는 불안에 대해 이해해야 한다. 다음과 같은 질문을 던져 보라. 언제 자신을 의심하는가? 어떤 시나리오에서 자신의 직감을 믿지 않는가? 어떤 상황에서 간단한 결정에도 온몸이 굳어 버리거나, 결정에 관한 결과를 예측하느라 정작 결정을 내리지도 못하게 되는가? 이러한 질문에 답하다 보면 캐릭터가 불확실성을 느끼는 지점이 어디인지 파악할 수 있다. 그렇다면 이제 정상적인 자아 상태와 성격 변화를 낳는 상황을 대조하며 보여 줄 수 있게 된다. 이러한 대조를 일관성 있게 보여 주면 캐릭터의 자기 의심이 부각되며, 상처가 된 사건이 무엇이었는지 암시할 수 있고 지금까지 캐릭터에게 얼마나 영향을 미쳐 왔는지도 보여 줄 수 있다.

과잉 반응과 과소 반응

독자들은 이야기를 따라 캐릭터에 대해 조금씩 알아 가면서 다양한 상황에서 캐릭터의 반응을 예상한다. 캐릭터가 지나치게 극적으로 행동하거나 기대에 훨씬 못 미치는 반응을 보이는 경우, 독자들의 머릿속에 붉은 신호등이 켜진다. 무언가가 이상하다고 느끼는 것이다.

제스가 보통은 외향적이고 활달한 여성이라고 가정해 보자. 제스는 파티를 좋아해서 회사에서 축하 파티를 열 때마다 빠지지 않고 외향적인 매력을 뽐낸다. 하지만 지역 뉴스 취재 기자가 질문을 던지자 상황이 돌변한다. 우리는 제스 같은 여성은 카메라 앞에 서면 우쭐해하며 활력이 넘치는 인터뷰를 할 것이라고 예상한다. 하지만 카메라 앞에 선 순간, 제스의 얼굴에서 생동감이 사라진다. 몸은 딱딱하게 굳고, 목소리는 흔들린다. 그녀는 억지웃음을 지으며 인터뷰를 거절한다. 대신 다른 사람을 추천하고, 자리를 피한다. 우리가 알고 있는 평소 모습과 달리 제스는 인터뷰를 해야 했을 때 감정을 지나치게 억눌렀다. 인터뷰와 관련된 무언가가 그녀를 두렵게 만들었다. 지극히 평범한 반응이 기대되는 상황에서 매우 격정적인 반응을 보이는 그녀를 보고 우리도 마찬가지로 놀랄 수 있다.

캐릭터의 성격을 구축하고, 이야기 전체에 걸쳐 캐릭터의 감정 변화를 충실하게 묘사했다면, 이 갑작스러운 반응은 독자들에게는 무언가 문제가 있다는 경고를 보내고, 여러분에게는 과거의 문제에 대한 암시를 던질 수 있는 계기가 된다.

계기

계기란 캐릭터에게 감정적 상처가 된 사건을 강하게 상기시켜서 부정적인 반응을 불러일으키는 것을 말한다. 계기는 냄새, 색, 맛, 소리와 같은 감각적인 것일 수 있고, 또 사건을 상기시켜 주는 사람, 물건, 상황, 배경

일 수도 있다. 캐릭터가 이런 계기와 마주치면 상처를 받았던 순간으로 돌아가게 되고, 줄곧 잊으려 노력했던 부정적인 감정과 더불어 투쟁-도피 반응 fight-or-flight response◆을 하게 된다.

　에밀리라는 인물을 생각해 보자. 그녀는 십 대에 인신매매단에 납치되어 몸을 팔아야 했다. 에밀리는 어른이 되면서 자유를 얻었고, 정상적으로 살고 있지만 주기적으로 부정적인 연상聯想을 일깨우는 것들을 마주친다. 싸구려 모텔 방, 바지 주머니에서 짤랑거리는 잔돈 소리, 오렌지 소다 맛, 혹은 특정한 향수 냄새는 그녀를 공황 상태에 빠뜨린다. 몸이 얼어붙고 호흡은 거칠어진다. 도망치고 싶다는 충동이 제일 먼저 들지만, 에밀리는 자신의 에너지를 다 끌어모아 공포를 진정시키면서 이 위험은 사실이 아니며, 자신은 안전하다고 스스로 이해시킨다. 향수 냄새 같은 일상적인 물건도 이렇게 극단적인 반응을 도출할 수 있다. 독자들은 아직 에밀리의 트라우마에 대해 모를 수 있지만 그녀가 똑같은 계기에 반복적으로 같은 반응을 보이는 것을 보고, 그 반응이 뭔가 개인적으로 끔찍한 경험과 연관되어 있다고 짐작할 수 있다. 그리고 독자들이 그 트라우마의 정체에 대해 마침내 알게 되는 순간 퍼즐의 모든 조각이 다 맞춰진다.

부정된 감정

자신의 감정을 편하게 받아들이는 캐릭터일지라도 끔찍한 일이 일어났을 때 느꼈던 감정은 예외이다. 에밀리의 경우 수치심이 사건과 관련된 감정이다. 어쩔 수 없는 상황이었고, 그녀 탓도 아니었다. 하지만 살아남기 위해 할 수밖에 없었던 선택은 끔찍한 것이었고, 그녀의 삶에서 수치심은 떨칠 수 없는 감정이 되었다. 어른이 된 뒤로 똑같은 사건이 반복될

◆ 인간이나 동물이 긴박한 스트레스를 받을 때 자동으로 나타나는 생리적인 반응. 아드레날린 분비를 통해 싸우거나 도피할 에너지를 몸 안에 준비한다.

가능성은 사실상 없다고 보아도 좋다. 하지만 수치심이라는 감정은 그녀를 그 끔찍한 시간대로 다시 데려간다. 마치 그 시간을 떠난 적이 없는 것 같기도 하고, 그 기억에 갇혀 영원히 빠져나오지 못할 것만 같다. 그래서 에밀리는 수치심을 자신의 삶에서 몰아내기 위해 새로운 습관을 갖기로 한다. 높은 도덕 기준을 만들어 지키고, 일련의 규칙을 따른다. 이 규칙을 따르는 한 어떠한 반성을 할 필요가 없다. 또는 정반대의 선택을 할 수도 있다. 도덕 따위는 완전히 무시하고 살아가는 것이다. 그런 상태에서 하는 모든 결정은 수치심과는 상관이 없을 테니까 말이다.

건강한 감정을 갖는다는 것은 모든 감정을 자연스럽게 경험하고 보여 줄 수 있는 상태를 말한다. 어떤 사람이 특정한 감정을 회피하고 부정하고 있다면 그 사람에게 어떤 문제가 있다는 신호이다. 어떤 감정을 계속 회피하는 캐릭터는 과거의 고통에서 벗어나지 못한 인물이다. 따라서 부정된 감정은 캐릭터의 상처 유형을 미묘하게 암시하는 요소이다. 충분한 단서를 주면, 독자들이 불현듯 모든 것을 깨닫는 순간이 온다.

집착

부정의 이면에는 집착이 자리 잡고 있다. 트라우마를 겪고 있는 사람은 어떤 것을 회피하면서 동시에 지나치게 의식하기도 한다. 에밀리는 과거의 사건으로부터 오랜 시간이 지난 뒤에도 안전에 집착하고 있다. 아파트에 값비싼 경보기를 달고, 꽁꽁 잠근 침실에서 개와 같이 잔다. 호신술을 배우러 가거나, 친구들과 같이 저녁을 먹으러 갈 때면, 가방에 권총과 총기 소지 허가증을 넣는다. 어디에 가든 출구부터 살피며, 주변 사람들을 훑어보면서 위협이 될 만한 사람들인지를 분석한다.

캐릭터가 무엇에 집착하고 있는지를 보면 독자들은 과거의 트라우마에 대해 짐작할 수 있다. 정확하게는 아니더라도, 적어도 이 집착이 특정한 경험과 관련이 있다는 것은 눈치챌 것이다.

다른 캐릭터의 대화

감정적 상처가 된 사건이 자신에게 어떤 영향을 미쳤는지에 대해 아무런 단서도 제시하지 않는 캐릭터도 많다. 이들은 자신이 겪은 사건임에도 그 사건의 믿을 만한, 혹은 최고의 정보원이 아니다. 하지만 다른 캐릭터, 그중에서도 특히 피해자와 가까운 인물들이 과거의 사건과 그 사건으로 인해 우리의 주인공이 어떻게 바뀌었는지 잘 알고 있을 수 있다. 그 사건과 주인공에게 극도로 조심스러운 태도를 가진 이 조연들은 독자에게 중요한 정보원이다. 이들은 자신이 아는 내용을 대화를 통해 독자들에게 어렵지 않게 전달해 주기 때문이다. 영화 〈패트리어트-늪 속의 여우*The Patriot*〉에서 벤자민 마틴은 과거의 어떤 문제에서 벗어나지 못하고 있지만, 그 일에 대해 말하지 않는다. 하지만 다른 사람들이 그 일을 끄집어내면서 심각한 문제가 펼쳐진다. 아들이 벤자민에게 포트 윌더니스에서 어떤 일이 있었느냐고 묻지만, 벤자민은 외면한다. 한 사람이 윌더니스 공격 때 벤자민이 대단히 분노했던 일을 언급한다. 벤자민은 또 입을 닫는다. 다른 동료는 포트 윌더니스에서 벤자민이 프랑스인들에게 저질렀던 일을 언급하지만 벤자민은 과소 반응을 보이며, 계속 지시를 내린다.

이렇듯 일방적인 방식이라도 대화는 과거의 상처를 자연스럽게 암시할 수 있다. 따라서 이 방법을 이용하여 중요한 사건에 대해 조금씩 알려 주는 것도 나쁘지 않다.

설정의 상호작용

특정한 설정으로 과거의 감정적 상처에 대한 정보를 드러낼 수도 있다.

영화 〈패트리어트-늪속의 여우〉로 돌아가자. 벤자민은 트렁크 안에 도끼를 넣어 두고 있다. 그 물건을 보기만 해도 그에게는 괴로운 표정이 떠오른다. 벤자민은 그 물건을 잊고 싶은 것처럼 보인다. 그 이유는 벤자민이 아들의 죽음을 막기 위해 그 물건을 사용할 수밖에 없게 되었을 때

비로소 밝혀진다. 도끼를 익숙하게 휘두르는 벤자민은 완전히 다른 사람처럼 보인다. 다시 말해, 도끼를 휘두르고 있는 벤자민은 폭력적이고 복수심에 불타는 괴물이다.

도끼라는 하나의 소도구는 캐릭터에게 트라우마가 된 사건에 대해 중요한 단서를 준다. 포트 윌더니스에 대한 언급과 벤자민이 한때 군인이었다는 사실을 더하면, 독자들은 벤자민이 떨쳐 버리고 싶은 과거를 조합할 수 있다.

여러분이 만든 캐릭터의 감정적 상처를 생각해 보라. 상처를 준 사건이 일어났을 때 어떤 물건이 중요한 역할을 했는가? 혹은 그때 어떤 물건이 있었는가? 여러분의 캐릭터에게 과거의 상처를 상기시켜 주는 것은 어떤 사람, 혹은 어떤 종류의 사람인가? 어떤 상징, 장소, 날씨, 계절이 그 상처와 연관되어 있는가? 설정에 이러한 요소들을 더해라. 여러분의 캐릭터가 이러한 요소들에 보이는 반응은 독자들에게 퍼즐 조각을 하나 더 던져 줄 것이다.

방어 기제

방어 기제는 캐릭터를 고통스러운 상처로부터 보호해 주는 강력한 감정적 보호막이다. 현실에서도 충격적 사건이나 그 사건과 관련된 부정적인 감정이 반복될 수 있다는 징후가 보이면, 방어 기제가 작동하며 우리를 보호한다. 방어 기제는 무의식적으로 작동하기 때문에 의식하지 못하는 경우가 많다. 게다가 특정한 방어 기제가 해롭다고 누군가 지적해 주더라도, 방어 기제가 자신을 보호해 준다고 믿고 있는 사람들은 그 기제를 버리지 않는다.

독자는 캐릭터에게 작동하는 방어 기제를 지켜보며 상처가 무엇인지 궁금해한다. 다음은 흔히 볼 수 있는 방어 기제들이다. 이 장치들을 캐릭터의 행동에 어떻게 스며들게 할지 생각해 보라.

부정Denial

캐릭터는 감정적 상처가 된 사건을 믿지 않거나 인정하려 들지 않는다. 처음에는 언어적 부정의 형태로 시작한다. 하지만 압박과 불안이 커지면서 상대방이 자신이 피하고 싶은 화제를 꺼내지 못하게 하려고 공격적이고 폭력적인 행동을 하는 일도 있다. 부정은 캐릭터의 반응을 통해 보여줄 수 있다. 원치 않는 화제가 나오면 대화에서 빠지고 다른 장소로 피하거나, 갑자기 싸우려 드는 것 모두가 부정의 행동이다.

합리화Rationalization

합리화는 캐릭터가 실제로 벌어진 일에 대해 그렇게 심각하지 않다고 자신과 다른 사람을 설득하려고 하는 기제이다. 예를 들어 근친상간의 피해자는 자신과 가해자가 누구도 이해하지 못할 특별한 관계를 형성하고 있다고 주장할 수 있다. 또는 가해자의 행위를 합리화하는 때도 있다. 남자 친구에게 학대를 받은 여성이 "저 사람은 술 마시면 이래요"라든가 "제가 늦겠다는 말을 안 해서 그래요"라는 식으로 오히려 그를 변명해 주는 경우이다. 이 기제는 상처가 된 사건을 분명히 밝혀 준다. 캐릭터가 어떤 사건을 합리화하려 할 때, 독자들은 그 건강하지 않은 반응을 보면서 캐릭터의 정신적 상태가 놀라울 정도로 바뀌었을 것이라는 점을 알아챌 수 있다.

행동화Acting Out

흔히 주의를 끌기 위한 바람직하지 못한 행동 정도로 무시되어 왔지만 사실 행동화는 건강한 방식으로는 전달할 수 없는 욕망을 표현하거나 감정을 표출하는 극단적인 방식이다. 아이들이 화를 내며 떼를 쓰는 것도 자신들의 감정을 어떻게 전달해야 할지 몰라서 행동화하는 것으로 볼 수 있다.

이 기제를 감정적 상처가 된 사건과 관련해서 이용하려면, 캐릭터를 어떤 특정한 반응이 예상되는 상황에 놓은 다음, 과장되거나 예기치 않았던 방식으로 반응하게 하면 된다. 예를 들어, 지배적인 파트너와 연애 중인 여성이 있다고 하자. 그녀는 자신이 관계를 주도할 수 있기를 간절히 바라지만, 그런 요구를 하기가 힘들어 말도 꺼내지 못하고 있다. 파트너에게 심한 억압을 받을 때마다 그녀는 필요도 없고, 누가 훔치라고 강요하지도 않은 물건을 훔친다. 자해, 폭력, 집단 괴롭힘, 느닷없는 분노, (직장에 결근하거나, 학교 과제를 의도적으로 빼먹는 등) 무책임한 행동, 약물 중독, 섭식 장애, 문란한 성적 행동 등도 행동화의 예가 될 수 있다.

행동화는 트라우마의 영향이 캐릭터에게 얼마나 큰지를 보여 주는 방법이기도 하다. 이런 행동이 계속된다면 독자들은 감정적 상처 때문에 캐릭터가 자신들의 눈앞에서 다른 사람이 되어 가고 있다고 생각할 것이다.

퇴행 Regression

스트레스로 인해 이전의 발달 수준으로 돌아가는 대처 기제이다. 캐릭터에게 과거의 트라우마를 상기시켜 주는 사건이 일어날 때 흔히 볼 수 있다. 예를 들어, 성인이 어떤 계기로 인해 오줌을 싸는 경우이다. 똑같은 계기가 있을 때마다 퇴행을 보여 주면, 독자들은 캐릭터를 이렇게 만든 끔찍한 사건은 대체 무엇이었을까 흥미진진하게 지켜보게 된다.

퇴행이 장기화하는 일도 있다. 예를 들어, 성인이 대학생이나 심지어 초등학생처럼 옷을 입으려 고집하는 경우이다. 장기적인 퇴행 행동은 매우 비정상적이므로, 캐릭터에게 아주 심각한 문제가 있음을 보여 준다.

해리 Dissociation

자신이 육체, 감정 혹은 세상의 모든 것과 떨어져 있다고 느끼는 상태이

다. 해리는 감정적 상처를 준 사건과 연관된 감정이나 상황으로부터 자신을 보호하려는 수단이다. 심한 경우, 해리된 상태로 현실을 모두 거부하며 살아가는 사람도 있다.

특정 상황에서 캐릭터의 해리를 보여 주는 것이 이야기에 도움이 된다. 정신적·감정적으로 현실을 부정하고, 심지어 정신이 해리되어 육신과 떨어져 부유하며, 자신에게 일어나고 있는 일을 제삼자의 시선으로 바라보는 유체 이탈도 해리의 한 예이다. 강간당한 경험이 있는 캐릭터는 성관계 중 해리를 경험할 수 있다. 성관계로 인해 떠오르는 과거의 감정과 기억을 피하고 싶어, 성관계에서 당연시되는 행위를 멀리하다 보니 발생하는 현상이다.

기억 상실도 해리 기제 중 하나다. 과거의 어떤 특정 시기를 기억하지 못하는 캐릭터는 고통스러운 기억이나 사건으로부터 자신을 보호하는 해리 기제를 사용하는 것이다.

투사 Projection

캐릭터가 자신의 바람직하지 않은 속성, 태도, 동기를 다른 사람에게 돌리는 기제이다. 사람들은 자신에게서 마음에 들지 않는 점을 회피하거나 부정하고 싶을 때 투사를 이용한다. 예를 들어, 보호자에게 언어폭력을 당한 십 대 소년이 자신이 들었던 말을 친구에게 고스란히 쏟아부으며, 친구가 멍청하고, 추하고, 단정치 못하고, 약하다고 비방하는 것처럼 말이다. 캐릭터는 이러한 꼬리표를 다른 사람들에게 붙이며 자신을 그 꼬리표와 분리한다. 그 꼬리표가 사실인지 거짓인지는 중요하지 않다. 친구에게 붙이는 이 꼬리표가 실제로도 사실이라고 믿으면서 자신의 기분을 달래는 것이다.

모든 사람은 어느 정도 투사를 이용하지만, 모두가 처리하지 않으면 안 될 문제를 갖고 있다는 의미는 아니다. 여러분의 캐릭터가 투사 기제

를 이용한다면, 과거의 상처와 직접적인 관련이 있는 계기로 이 기제를 등장시켜야 한다. 투사를 일관성 있게 사용하면, 독자들도 캐릭터에게 무언가 문제가 있음을 짐작할 것이다. 하지만 지나치면 독자들에게 외면을 받을 수도 있다. 독자들이 공감할 수 있도록 다른 요소들과 균형을 잘 유지해야 한다.

치환Displacement

원인을 제공한 사람이 아닌 다른 사람에게 자신의 감정을 나타내고 반응하는 행동이다. 캐릭터가 어릴 때 형제·자매가 신체적인 학대를 받는 상황을 목격했다고 하자. 그러한 가정에서 자란 캐릭터는 아버지의 보복이 두려워 감정이나 분노를 표현하기 힘들다. 어른이 된 다음에도 아버지에 대한 분노가 못 참을 정도에 이르면 그 분노를 아버지가 아닌 좀 더 '안전한' 상대, 예를 들어 동료, 배우자, 아이, 심지어 반려동물에게 퍼부을 수 있다. 캐릭터가 원인을 제공한 사람이 아닌 다른 사람을 향해 자신의 감정을 일관되게 배출하는 모습을 보면, 독자들은 캐릭터와 원인 제공자 사이에 문제가 있음을 알아차린다. 그리고 마음 깊은 곳에 문제의 근본적인 원인이 숨어 있다고 짐작하게 된다.

억압Repression

어떤 행동, 사고, 감정을 무의식적으로 거부하는 것이다. 억압 기제를 사용하는 사람은 자신이 회피하고 싶은 것을 생각하려 하지 않고, 그것이 존재한다는 사실마저 거부한다. 심할 경우 기억 전체가 억압되거나 사실이 아닌 것을 반영하는 식으로 바뀌기도 한다. 캐릭터가 과거의 어떤 특정한 순간에 대해 계속 언급을 회피한다든가, 다른 사람과 전혀 다르게 기억하고 있는 상황을 제시하면, 독자들은 이 사건이 캐릭터의 핵심적인 문제라고 조금씩 깨닫게 된다.

보상 Compensation

보상 기제는 캐릭터가 상처받았던 사건이 일어났을 때 자신이 갖고 있지 못했던 어떤 것을 보상하기 위해, 혹은 그 사건 때문에 잃은 어떤 것을 되찾기 위해 사용된다. 어떤 특성, 능력, 신체적 특징을 지나치게 강조하는 방식으로 이루어진다. 예를 들어, 약하다는 이유로 괴롭힘을 당했던 소년은 자신의 신체적 힘을 증명하려는 강한 욕망을 가지고 성장할 수 있다. 소년은 헬스클럽에서 살다시피 하고, 보디빌딩 대회에나 격투기 대회에 나가고, 스테로이드를 복용할 수도 있다.

다른 기제들과 마찬가지로, 이 기제가 효과가 있으려면 캐릭터에게 일어난 변화를 보여 주어야 한다. 캐릭터가 계속해서 똑같은 행동을 보여 준다면, 플래시백, 기억, 대화, 옛날 사진 등 여러 단서를 이용해서 그 인물의 이전 상태를 보여 주어야 한다. 이를 통해 독자는 캐릭터가 왜 완전히 다른 사람이 되었는지, 도대체 어떤 사건을 겪었기에 사람이 이 정도로 바뀌는지 궁금해할 수 있다.

.........

인간의 정신이란 새끼 곰을 지키는 어미 곰과 같아서, 어디에 위협이 도사리고 있는지 끊임없이 냄새 맡으며 경계를 게을리하지 않고, 다양한 방법을 동원하여 육체와 영혼을 지키려 한다. 방어 기제들은 수없이 많지만, 이야기 속에서 쉽게 사용할 수 있는 기제들을 위주로 몇 가지만 나열해 보았다. 사람들은 일상생활 속에서 이러한 기제들을 조합해 사용하며 건강하게 살아간다. 이야기에서는 이 기제들을 사용하여 트라우마가 된 사건, 특히 캐릭터가 충분히 이해하지 못하고 있는 사건에 대해 캐릭터가 무엇을 놓치고 있고, 무엇을 두려워하는지, 그리고 트라우마가 캐릭터에게 어떤 영향을 미쳤는지 보여 줄 수 있다. 독자들이 잘 이해할 수 있

도록 이 기제들 중 하나만을 선택해서 일관성 있게 보여 주는 것이 가장 좋은 방법일 수도 있다. 충격적 사건을 겪은 캐릭터에게 방어 기제를 잘 적용하면, 독자들이 실마리를 풀어 가며 캐릭터를 완벽하게 이해하는 데 도움이 될 것이다.

재차 강조하지만, 사건은 캐릭터의 '행동'을 통해 보여 주어야 한다. 그래야 그 사건이 조금씩 드러나며 독자들의 관심을 계속 붙잡을 수 있고, 오랜 시간이 흘렀음에도 불구하고 아직도 캐릭터를 숨 막히게 만드는 상처의 무게를 느끼게 할 수 있다.

피해야 할
문제들

모든 스토리텔링에는 피해야 할 문제들이 있다. 감정적 상처에 대한 스토리텔링도 예외가 아니다. 캐릭터의 상처에 관해 쓸 때 다음과 같은 함정에 빠지지 않도록 유의하라. 함정을 피하는 데 도움이 될 만한 조언도 덧붙여 보았다.

문제 1 ··· 정보 과잉

정보 과잉은 작가가 시시콜콜한 설명을 통해 정보를 전달하느라 이야기 흐름을 끊어 버리는 것을 말한다. 특히 글의 첫 부분에서 캐릭터의 상처에 관련된 배경을 드러내야 한다고 생각하는 작가들이 이러한 함정에 쉽게 빠진다. 지나치게 상세한 설명은 여러 이유에서 바람직하지 않다. 정보 과잉은 주로 '보여 주기'보다는 '말하기'의 형태이다. 독자는 주인공과 더불어 사건을 경험하는 대신, 작가의 이야기를 수동적인 태도로 들을 수밖에 없다. 결국 독자와 캐릭터 사이에 거리가 생기고, 독자는 캐릭터에 공감하지 못하게 된다. 게다가 정보 과잉은 글의 리듬을 망쳐 버린다.

　　정보 과잉의 늪을 벗어날 수 있는 작가는 드물지만 충분한 경험이 쌓이고 많은 글을 쓰다 보면, 이 늪을 피해 갈 수 있는 여유도 생긴다. 캐릭터의 상처에 대해 지나치게 많은 정보를 한 번에 쏟아붓고 있다면, 퇴고하며 다음 방법을 이용해 보라.

줄여라

주인공이나 적대적 인물antagonist이 상처받았던 경험을 쓸 때 명심해야 할 것은, 이 경험은 사실 배경에 불과하다는 점이다. 따라서 이 사건을 온전히 다 보여 주는 것은 위험할 수 있다. 독자들이 비로소 관심을 두게 된 세계에서 플래시백을 통해 다른 세계로 이동하거나, 긴 대화를 이용하다 보면 글의 흐름을 방해할 수밖에 없기 때문이다.

독자들이 이야기에 몰두하게 하기 위해서는 사건 전체를 훑어보고, 어떻게 핵심을 추출해야 할지 생각해야 한다. 여러분이라면 그 사건에 대해 시시콜콜한 것까지 모르는 것이 없겠지만, 그 모두가 이야기에 필요하지는 않다. 스스로 자문해 보라. 이 사건에서 독자가 반드시 알아야 하는 것은 무엇인가? 어떤 세부 내용들이 가장 큰 영향을 미칠까? 중요하지 않은 정보들을 숨어 낼 수 있다면 이야기의 흐름을 방해하는 일도 없을 것이고, 단어 수도 줄어들 것이다.

다양한 기법들을 활용하라

아무리 좋은 것이라도 단 하나만 있다면 지겨워진다. 감정적 상처가 된 사건에 대한 정보를 전달할 때도 다양한 기법을 이용해야 이야기가 신선해진다. 예를 들어, 앞서 '에둘러 보여주기'에서 언급한 계기와 과잉 반응을 배치하면서 독자들에게 힌트를 주는 것은 슬슬 지겨워질 기미를 보이는 긴 대화를 중단시키는 좋은 방법이다. 대화나 기억에만 의존하지 않고 캐릭터의 집착을 일관성 있게 보여 주거나, 캐릭터가 선호하는 방어 기제를 제시하는 것도 전반적인 그림을 그리는 좋은 방법이다.

다음 글을 통해 다양한 기법이 어떻게 사용되는지 살펴보자.

새라는 커피에 설탕을 넣고 저었다. 찻숟가락이 옆 테이블에서 들려오는 나직한 목소리에 장단이라도 맞추듯 짤랑거렸다. 햇살이 따뜻하고 바닷바람이 살랑살랑 불어오는 야외 카페는 아직은 고즈넉했다. 학교를 마친 고등학생들이 점령하기엔 아직 이른 시간이었으니까.

"여기가 맘에 들어." 차를 호호 불어 마시며 엄마는 말했다. "내가 어릴 때 갔던 장소가 이랬어."

새라는 미소를 지으며 몸을 뒤로 젖혔다. 햇살을 받은 등받이가 따뜻했다. "에클레어 과자가 항상 있던 곳 말이에요?"

"음……. 맞아." 엄마는 차를 호로록 마셨다. 그러고는 눈을 크게 뜨고 물었다. "지난 일요일 미사에 왔던 네 친구 있잖아. 애니 마리였나? 메리 베스였나?" 엄마는 고개를 저으며 말했다. "뭐 그런 이름이었는데."

새라는 흠칫 놀라며 뜨거운 커피를 손에 쏟았다. 컵을 서투르게 놓은 그녀는 어깨를 으쓱하며 말했다. "누구 얘긴지 모르겠어요."

"요즘엔 정말 기억력이……." 엄마는 한숨을 내쉬었다. "그 아이 말로는 지난여름 네가 인턴 할 때 둘이 같이 일했다던데."

새라는 엄마의 눈을 피하지 않았다. 엄마가 사실을 알았다면 그 눈에는 공포가 담겨 있었겠지만, 사실을 모르는 눈에는 그저 호기심만 가득했다.

"전혀 생각 안 나요." 새라는 계산서를 집어 들었다. "이건 제가 낼게요. 근데 요즘 요가 수업은 어때요?"

새라가 과거에 일어났던 사건을 여전히 극복하지 못하고 있다는 것을 (말하는 것이 아니라) 다양한 방법으로 보여 주고 있다. 정체를 알 수 없는 여성에 대한 정보를 전달하기 위해 대화가 사용됐고, 그녀의 이름은 새라에게 상처를 연상시키는 계기가 되었다. 새라의 감정은 고조되고, 서둘러 외출을 끝내려 한다. 한편 새라가 대화를 중단하고, 화제를 바꾸

려는 데서는 회피 반응을 볼 수 있다. 이 이야기에서 모든 것이 단번에 드러나지는 않는다. 퍼즐의 작은 조각이 이제 던져졌고, 이야기가 진행되는 동안 더 많은 단서가 더해져 결국 완전한 그림이 드러날 것이다.

제시한 예는 리듬을 해치지 않으면서 과거의 상처에 대한 세부 내용을 설득력 있게 드러낸다. 과거에 어떤 사건이 일어났을지 독자가 상상하게 하면서 전달하려는 내용을 다양한 방식으로 '보여 주는' 게 가능하다는 것을 보여준다.

문제 2 ··· 적절치 못한 장소에 배치된 플래시백

플래시백은 캐릭터가 상처받았던 상황을 드러내는 데 효과적으로 쓰일 수 있다. 독자가 지금 자신의 눈앞에 펼쳐지는 것처럼 상황을 실시간으로 볼 수 있기 때문이다. 하지만 이 장치는 적절하게 배치해야 한다. 플래시백은 눈에 띄는 장면을 만들기는 하지만, 독자를 현재라는 타임 라인에서 끄집어내어 이미 지나가 버린 타임 라인에 집어넣는 기법이기 때문이다.

플래시백은 이야기의 앞부분에 등장해서는 안 된다. 독자들이 이야기에 관심을 가지기 시작한 지 얼마 되지도 않았는데, 이야기가 갑자기 과거로 이동하면 흐름이 끊어진다. 독자들은 관심이 생긴 이야기로 다시 돌아가고 싶어 하기 마련이다.

그렇다면 플래시백을 어디에 배치해야 독자들이 쉽게 받아들일까? 중요한 장면과 연결되며, 캐릭터의 감정 상태에 영향을 미칠 수 있는 위치가 이상적이다. 플래시백이 현재 벌어지는 일과 명백히 연결되어 있으면, 이야기를 중단시킨다는 생각은 들지 않는다. 또 플래시백이 캐릭터의 감정에 영향을 미친다면, 독자들의 감정을 사로잡아 이야기에 더 빠져들

게 만들 수 있다.

영화 〈마이너리티 리포트*Minority Report*〉에서 존 앤더튼은 얼마 전 결혼 생활이 파경에 이르렀고, 약물에 중독된 경찰이다. 여러 단서와 대화를 통해 그에게 아들이 있었다는 사실을 알 수 있다. 하지만 아들에게 어떤 일이 일어났는지는 분명하지 않다. 범죄 혐의를 받고, 쫓기게 되면서 존은 위험한 수술을 감수한다. 무죄를 증명하려면 체포되지 않아야 하고, 체포되지 않으려면 탐지를 피하는 수술이 필요했기 때문이다. 눈에 붕대를 감은 채 수술에서 홀로 회복하는 도중, 약물로 인해 의식이 몽롱한 상태에서 마침내 그의 과거가 펼쳐진다. 존이 공공 수영장에 데리고 갔던 아들이 납치됐던 것이다.

적절한 위치에 배치된 플래시백이 과거의 가슴 아픈 사건을 보여 주는 훌륭한 예이다. 존의 육체가 가장 연약한 상태에서, 그의 마음도 얼마나 망가져 있는지 드러나는 것이다. 과거의 감정적 상처가 현재 이야기와 연결되며 독자들을 사로잡는다. 경찰이 언제 들이닥칠지 모르는 상황에서 존은 과거의 순간을 추체험하느라 아무것도 눈치채지 못하고 있다. 이렇게 플래시백을 세심하게 배치하면 독자들은 이제부터 펼쳐질 이야기에 목말라한다.

감정적 상처가 된 사건을 한 번에 보여 줄 때는 독자에게 어떤 영향을 미칠지 고민해야 한다. 아주 개인적이거나 폭력적인 사건은 비슷한 경험이 있는 독자들을 자극할 수 있기 때문이다. 이야기의 시작부터 단서를 조금씩 제시하면 이러한 가능성을 최소화할 수 있다. 독자들이 앞으로 전개될 이야기에 대한 암시를 받으면, 사건이 전면에 드러나더라도 이미 마음의 준비가 되어 있는 상태일 것이다. 사건에 대해 제한적인 관점, 다시 말해 거리를 둔 관점을 통해 사건에 대해 쓰는 방법도 있다. 이런 관점은 독자가 멀찍이 떨어진 안전한 장소에서 사건을 보게 해 준다.

프롤로그가 문학계에서 푸대접을 받는 이유는 지나치게 오남용되고 있기 때문이다. 프롤로그를 잘 쓰고 싶다면 다음 사항들을 고려해 보라.

꼭 필요한 프롤로그를 써라

프롤로그는 대체로 비슷비슷한 정보를 전달한다. 어떤 민족이나 지역의 역사, 다른 캐릭터에게 영향을 미치게 될 사람이 권력을 잡는 과정, 현재 이야기의 배경이 되는 대격변, 혹은 이 책의 주제인 캐릭터의 트라우마 등이다. 이야기가 시작하기도 전에 많은 정보가 등장하면 독자들은 금세 지칠 수 있다. 그냥 이야기 속으로 풍덩 뛰어들어 함께 시간을 보내게 될 캐릭터에 대해 알고 싶어 하는 독자들이 더 많다. 따라서 캐릭터의 상처를 드러내기 위해 굳이 프롤로그를 쓰겠다면, 우선 프롤로그가 필요한지 따져 봐야 한다. 다음과 같이 자문해 보라. 감정적 상처가 되는 사건을 이야기가 어느 정도 진행된 후에 배치해도 괜찮지 않을까? 독자들이 꼭 이 순간에 이 정보를 알아야 할까? 상처가 되는 사건을 나중으로 미루면 여러분은 캐릭터의 현재에 관해 쓸 수 있다. 독자들이 함께하고 싶은 바로 그 순간 말이다.

빠르게 공감을 얻어라

모든 이야기가 그렇듯이 프롤로그도 독자들의 관심을 순식간에 사로잡아야 한다. 캐릭터가 가진 트라우마만으로 독자들을 이야기에 끌어들일 수 있다고 생각한다면 오산이다. 상처가 된 사건 자체만으로는 공감이 형성되지 않는다. 어떤 사건이 누구에게 일어나고 있는가에 대해 독자들이 관심을 두고 난 뒤에야 비로소 공감이 형성되기 시작한다. 또한 독자가 캐릭터와 유대감을 쌓는 데는 시간이 필요하다. 독자들이 캐릭터에

충분히 공감하지도 못한 상태에서 중요한 사건을 서술하는 것은 비효율적이다. 프롤로그가 있는 글은 독자가 캐릭터에 대해 알아 가는 시간이 그만큼 모자란 글이라고 할 수 있다.

　독자를 빠르게 사로잡으려면 공감을 낳을 수 있는 요소들에 집중해야 한다. 호감과 존경을 불러일으킬 만한 캐릭터의 속성 또는 약점, 긍정적인 행동들을 앞부분에 중점적으로 배치하는 것도 한 방법이다. 이렇게 쉽게 공감을 불러일으키는 요소들을 먼저 배치하여 독자와 유대감을 형성했다면, 곧이어 끔찍한 일이 일어나더라도 독자들은 이야기에 몰입할 수 있다. 하지만 독자와 캐릭터 사이에 아직 유대감이 없다면 독자들은 프롤로그가 끝나기도 전에 책을 덮어 버릴 것이다.

매끄럽지 못한 시간 이동을 피하라

독자들은 제목에 별로 관심이 없다. 따라서 책의 첫 부분이 프롤로그라는 사실도 모르고 지나쳐 버릴 수도 있다. 주요 캐릭터들과 사건에만 관심을 두고 있는 독자들이 갑자기 예상치 못했던 다른 시간대를 마주치면, 이야기를 따라가는 것조차 힘들어진다. 시간의 변화를 알리기 위해 본문 첫 장을 시작하며 새로운 날짜를 명시한다거나, '15년 후'처럼 얼마나 시간이 흘렀는지를 구체적으로 써 놓는 방법도 있다. 하지만 이 방법들은 그다지 매끄럽지 않다. 이제부터 보게 될 글은 조금 전까지 보았던 글과 엄청나게 다르다고 독자에게 고함을 지르는 것이나 마찬가지이다.

　프롤로그와 본문 사이에 갑작스러운 시간 변화가 있다고 프롤로그가 망가지지는 않지만, 어쨌든 이런 프롤로그를 호의적으로 받아들이기는 힘들다. 프롤로그가 본문으로 부드럽게 연결되어야 독자들도 내용을 어렵지 않게 따라갈 수 있다.

　프롤로그의 마지막 부분에서 본문과 유기적으로 연결되며 시간 이동을 제시하는 예들을 몇 가지 살펴보자.

치료만 받으면 석 달 뒤 다시 걸을 수 있을 것이라고 했다. 하지만 2020년이 다 가고 있는데도, 나는 아직도 의자에 처박혀 있다.

15년이 지나서야 두 사람은 비로소 다시 만날 수 있었다.

나는 잭이 나를 용서해 주리라 믿었다. 하지만 그 기회는 43년 후에야 왔다.

같은 배경을 이용하여 프롤로그와 본문을 연결하는 것도 좋은 방법이다. 같은 장소는 독자들에게 다른 두 장면을 연결해 주는 가교 구실을 한다. 물론 배경에 변화가 있을 것이고, 이러한 변화는 시간이 많이 흘렀음을 보여 준다. 이런 경우라면 시간 이동을 어렵지 않게 받아들일 수 있다.

문제4 … 믿기 힘든 상처

충분히 준비했다고 생각했던 상처도 막상 드러냈을 때, 별다른 호응을 끌어내지 못하는 경우가 있다. 독자들이 그 사건을 믿지 않거나, 호의적으로 반응하지 않기 때문이다. 독자들에게 원했던 반응을 끌어내려면 다음의 기준을 충족시키는지 먼저 확인해 보라.

캐릭터의 치명적인 결함과 연관되어 있는가?
캐릭터에게 트라우마가 된 사건을 드러내며, 우리는 독자들로부터 '아!' 하는 반응을 기대한다. 그 이야기가 이제껏 자신들이 알아 왔던 캐릭터와 잘 어울린다고 인정하면서 만족감을 느끼게 만들어야 한다. 변화호에

서 트라우마는 캐릭터의 목적 성취를 가로막는 치명적인 원인이라는 점을 기억하라. 캐릭터의 상처가 무엇인지 알게 된 독자들은 캐릭터가 이 상처를 극복하기가 왜 그리 힘들었는지 이해할 수 있어야 한다. 캐릭터가 극복해야 하는 문제가 여러분이 선택한 고통스러운 과거에서 자연스럽게 비롯된 문제가 아니라면, 다시 원점으로 돌아가서 캐릭터에게 더 잘 맞고, 이야기에 더 어울리는 사건을 찾아야 한다.

캐릭터에게 동기를 부여했는가?

트라우마가 된 사건은 떨쳐 버리기 힘든 경험이어야 한다. 캐릭터가 과거 사건과 상관없는 행동을 하고 있다면, 여러분이 과거의 상처와 그 영향에 대해 충분히 연구하지 않았기 때문이다. 감정적 상처로 인해 어떤 두려움이 생겼고, 캐릭터의 결정에 어떻게 영향을 미치는지 찾아내라. 캐릭터가 어떤 잘못된 믿음을 받아들이고, 그로 인해 어떤 행동 변화를 보이는지 파악하라. 어떤 성격 결함을 갖게 되었고, 그 결함이 캐릭터의 성장을 어떻게 가로막는지 정확하게 기술해야 한다. 이러한 요소들과 트라우마가 된 사건을 연결하면, 캐릭터의 행동과 자극에 대한 반응에 대해서도 훨씬 나은 아이디어가 떠오른다. 다시 말해, 캐릭터의 동기에 대해 잘 파악할 수 있게 된다. 캐릭터에게 강력한 동기를 부여했다면, 여러분의 글은 독자의 심금을 울릴 준비가 된 것이다.

심각한 상처인가?

캐릭터가 아무렇지도 않게 상처를 극복한다면 형편없는 이야기가 될 수 있다. 다시 한 번 말하지만, 그런 경우 캐릭터에게 더 심각한 영향을 미치는 다른 상처를 찾아야 한다. 혹은 여러분이 선택한 사건이나 고통스러운 상황을 더 개인적인 것으로 만들어야 한다. 그 방법에 대해서는 앞서 거론했던 '고통은 깊게 흐른다: 상처에 영향을 미치는 요소'를 참조하라.

상처 자체의 파괴력이 모자란 경우도 있다. 두려움으로 인한 선택과 감정적 보호막은 캐릭터를 파멸로 몰고 갈 수 있어야 한다. 특히 성격 결함은 캐릭터의 인간관계를 훼손하고, 직업적인 능력을 떨어뜨리고, 자존감을 낮추고, 성장을 가로막으며, 삶의 모든 측면에 문제를 낳는다. 상처의 파괴력이 모자라 주인공의 삶이 무너져 내리지 않고 있다면, 주인공의 삶에서 중요한 영역이 무엇인지, 트라우마가 그 영역에 어떻게 영향을 미칠 수 있을지 좀 더 많은 연구가 필요하다.

문제 5 ⋯ 느닷없이 해결되어 버리는 상처

트라우마를 직면하고 극복하는 일이 하룻밤 사이에 벌어지지는 않는다. 캐릭터가 자신의 호를 항해하며, 상처를 극복하는 과정을 마치는 데는 이야기 전체가 필요한 법이다. 따라서 캐릭터가 느닷없이 상처에 직면하고 순식간에 극복한다면 독자들에게는 대단히 실망스러운 이야기가 된다. 이야기에서 상처가 순식간에 해결된다면, 애당초 이야기 구조를 형편없이 설계했기 때문이다.

사건이 적절한 때 일어나면서 리듬을 끝까지 엄격하게 유지하는 이야기를 설계하기란 쉽지 않다. 하지만 이는 반드시 정복해야 할 문제다. 정보가 이야기 전체에 걸쳐 적절한 장소에 자리 잡고 있어야, 캐릭터가 자신의 호를 횡단하며 여정을 완수하는 순간으로 거침없이 나아가는 모습을 독자들도 흥미롭게 지켜볼 수 있다.

마지막
당부의 말

트라우마의 모습은 다양하게 나타난다. 여러분의 브레인스토밍을 위해 다양한 상처들을 나열했지만, 모든 상처를 총망라하기란 애당초 불가능하다. 캐릭터의 과거를 탐구하여, 그 인물을 규정하는 독특한 요소를 찾아낼 수 있게 되길 바란다. 우리가 제시한 지도에서 벗어났다고 두려워하지 말고, 여러분의 이야기에 맞춰 활용하면 된다.

염두에 두고 있는 상처가 있는데 명확한 시나리오가 떠오르지 않는다면, 같은 범주에 있는 다른 항목들을 읽어 보기를 권한다. 주제는 모두 같기 때문에 기존 항목들을 이용하여 특정한 인물이 처한 상황에 응용 가능한 아이디어를 떠올릴 수 있을 것이다. 진정성이 필요하다면 여러분이 선택한 상처를 더 많이 연구하고, '고통은 깊게 흐른다: 상처에 영향을 주는 요소'에 제시한 항목들을 참고해 이야기를 구축해 보라.

다음 장의 항목들을 보며 나열된 행동 대부분이 부정적이라고 느낄 수도 있지만, 처음부터 그렇게 의도한 것이다. 감정적 상처들은 파괴적이고, 여진餘震을 남긴다. 좋은 대처 전략을 세우지 않는 한, 여진은 계속해서 캐릭터를 망가뜨린다. 캐릭터의 치유 과정에 대한 구체적인 정보는 '치유를 위한 긍정적인 대처법'에서 살펴보았다. 여러분은 상황에 알맞은 방법을 이용하여 캐릭터의 치유 욕망을 불러일으키고, 바뀔 수 없는 것은 받아들이게 하고, 내적으로 성장해 더 높은 자존감을 가질 수 있도록 캐릭터를 부추길 수 있다.

항목들을 읽는 동안 상충하는 행동들도 보게 될 것이다. 예를 들어,

팔다리를 잃은 인물이 사람들과 거리를 두며 자신을 고립시킨다는 말 바로 아래에 사람들에게 완전히 의존한다는 말이 있을 수 있다. 캐릭터의 성격과 인생사가 각각 다르기에, 감정적 상처에 반응하는 방식도 각각 다르다. 그래서 우리는 캐릭터가 보일 수 있는 다양한 반응들을 폭넓게 포함시켰다. 아이디어를 얻기 위해 이러한 항목들을 훑어볼 때, 여러분이 생각하는 행동이 과연 캐릭터에 잘 들어맞을까 자문해 보라. 그러한 과정을 통해 캐릭터의 행동과 성격을 일치시키며 독자들에게 신뢰를 얻을 수 있다.

여러분의 캐릭터가 사실이라 믿고 있는 잘못된 믿음을 밝혀낼 때는, 항목에 있는 예들을 출발점으로 이용해 보라. 그렇게 쓸 수 있는 예들을 일반적으로 설정해 놓았다. 모든 트라우마 사건은 특수하며, 주변 사람들은 캐릭터와의 관계에 따라 잘못된 믿음에 각각 다르게 영향을 미친다. 예를 들어, 캐릭터가 돌보며 가깝게 지냈던 형제·자매의 죽음은 사이가 먼 형제·자매의 죽음과는 완전히 다른 종류의 잘못된 믿음을 만든다. 캐릭터들은 여러 층위로 된, 복잡한 내면을 가진 존재다. 따라서 상처가 된 사건과 사건에 의해 만들어진 잘못된 믿음은 맞춤옷처럼 각기 다르고 독특해야 한다.

트라우마는 캐릭터의 성격을 형성하는 데 놀라울 정도로 커다란 영향을 미친다. 트라우마의 원인이 된 사건들을 세심하게 연구하고, 다양한 각도에서 살펴보면서 캐릭터에 꼭 들어맞는 상처를 발견하여, 독자들의 공감을 끌어내는 다층적이고 입체적인 인물을 만들기 바란다.

배신

- 가정 폭력
- 근친상간
- 따돌림당하다
- 롤 모델에 실망하다
- 믿었던 조직·사회 제도에 실망하다
- 배우자의 무책임으로 파산하다
- 배우자가 불륜을 저지르다
- 배우자의 은밀한 성적 지향을 발견하다
- 부모가 두 집 살림하다
- 부모가 잔악무도한 범죄자임을 알게 되다
- 실연당하다
- 아이디어·성과를 도난당하다
- 업무상 과실로 사랑하는 사람을 잃다
- 예상 밖 임신으로 인해 버려지다
- 자녀가 학대받은 사실을 알게 되다
- 자신이 입양되었다는 사실을 알게 되다
- 잘 아는 사람에게 어린 시절 성폭력을 당하다
- 잘못된 대상을 믿다
- 절교·기피 대상이 되다
- 진실이 받아들여지지 않다
- 해로운 인간관계에 빠지다
- 형제·자매의 배신
- 형제·자매가 학대받은 사실을 알게 되다

ㄱ
ㄴ
ㄷ
ㄹ
ㅁ
ㅂ
ㅅ
ㅇ
ㅈ
ㅊ
ㅋ
ㅌ
ㅍ
ㅎ

가정
폭력

Domestic Abuse

일러두기

가정 폭력은 부부나 연인 관계에서 상대방에게 일방적으로 권력이나 지배력을 행사하는 행동 패턴이다. 남성·여성 모두 피해자가 될 수 있고, 폭력은 육체적·성적·심리적 폭력과 언어폭력의 형태를 띤다.

구체적 상황

- 부정행위, 거짓말, 무례한 행동 등 피해자가 저지르지 않은 일을 끊임없이 비난한다.
- (다른 사람, 가족 앞에서) 말로 피해자에게 모욕감을 준다.
- 피해자를 가족이나 친구들로부터 떼어 놓는다.
- 피해자의 재산을 마음대로 쓰며 멋대로 중요한 결정을 내린다.
- (머리 모양, 옷, 화장 등) 피해자의 외모를 마음대로 결정한다.
- 신체적 폭력을 가하고, 말, 표정, 태도로 피해자를 위협한다.
- 성관계를 강요한다.
- (온라인, 오프라인으로) 스토킹한다.
- 피해자의 소유물을 파괴하고, 가족이나 반려동물을 위협한다.
- 학대의 원인을 피해자에게 돌린다.
- 가스라이팅◆ 관계가 형성돼 있다.

훼손 당하는 욕구

생리적 욕구, 안전과 안정, 애정과 소속감, 존중과 인정, 자아실현

◆ **가스라이팅**gaslighting
다른 사람의 심리나 상황을 조작해 그 사람의 마음에 의심을 불러일으키고, 현실감과 판단력을 잃게 만들어 통제하려는 시도를 말한다. 주로 친밀한 관계에서 이루어진다.

생길 수 있는 잘못된 믿음	• 내가 좀 더 똑똑했다면 (좋은 아내였다면, 좋은 남편이었다면 등) 이런 취급을 받지는 않았을 것이다. • 그 사람을 좀 더 사랑하면, 그 사람은 바뀔 것이다. • 나를 사랑하기 때문에 폭력을 쓰는 것이다. • 나는 결점이 많은 사람이므로 이렇게 당해도 마땅하다. • 나와 가까워지면 다른 사람들도 폭력을 휘두를 것이다. • 나는 나약하고 앞으로도 그럴 것이다.
가질 수 있는 두려움	• (다음에 일어날 일에 대한 끊임없는 두려움 속에서 살고 있어서) 불확실한 것들과 미지의 것들이 두렵다. • 도망치려 했다가는 가해자에게 보복당할 것이다. • 자녀의 안전이 걱정된다. • 헤어지면 경제적으로 어려워질 테고, 혼자서는 자녀를 돌볼 수도 없을 것이다. • 사람들이 알면 자녀를 보육 시설에 빼앗길 것이다. • 학대받은 사실이 드러나면 약한 사람으로 세상에 알려질 것이다. • 내가 멍청하고, 사랑받을 자격이 없고, 쓸모없다는 가해자 말이 옳을 수도 있다.
가능한 반응과 결과들	• 가해자의 요구에 맞추고, 가해자가 만들어 놓은 틀에 따른다. • (게으르고, 지저분하고, 멍청하고, 추하다고 믿는 등) 가해자의 말을 내면화한다. • 자녀를 보호하기 위해 학대를 받아들인다. • 우울증·분열증을 앓고, 학대 행위를 드문드문 기억한다. • 학대가 심해지면서 자신의 생명이나 혹은 자녀의 목숨에 대한 두려움이 생긴다. • 호신술이나 직업 기술을 몰래 갈고닦아 탈출에 대비한다. • 경찰관, 사회 복지사, 방을 빌려줄 수 있는 사람처럼 탈출을 도와줄 수 있는 사람들과 어울린다. • (물건을 가져가면 분노를 자극할까 두려워) 아무것도 지니지 않고 몸만 떠난다.

- (친구 집, 모자 가족 복지 시설 등) 피난처를 찾는다.
- 학대받는 상황에서 벗어난 뒤에도 주변을 지나치게 경계한다.
- 플래시백◆과 악몽을 경험한다.
- 위협을 받는다고 느끼면 불안 발작이나 공황 발작을 일으킨다.
- 외출하면 언제나 출구나 비상계단을 찾으며 긴장한다.
- 불쾌한 일이 일어나리라 걱정하고 불안해한다.
- 늘 경계 태세를 유지한다. 새로운 사람을 신뢰하지 못한다.
- 누군가 자신을 미행하고 감시하고 있다고 생각한다.
- (우울증을 겪고 약물이나 술에 의존하는 등) 자신의 아이가 없으면 무너져 버린다.
- 무료 상담이나 경제적 지원을 받을 수 있는 상담을 찾는다.
- 같은 경험을 한 사람들에게 자신의 두려움을 털어놓는다.
- 새 출발을 위해 머리를 자르거나 염색하고, 옷차림도 바꾼다.

형성될 수 있는 성격 특성	• **속성** 적응하는, 사랑이 많은, 협조적인, 예의 바른, 신중한, 온화한, 겸손한, 자비로운, 돌보는, 순종적인, 전통적인, 말이 없는 • **단점** 냉소적인, 방어적인, 부정직한, 괴짜인, 잘 잊는, 까다로운, 피해 의식이 강한, 자신감 없는, 굴종적인, 소심한, 의지력이 약한
상처가 악화할 수 있는 계기	• 학대를 목격한 자녀가 폭력적인 행동을 한다. • 가해자에게 연락을 받는다. • (땀 냄새나 술 냄새를 맡고, 무기로 자주 사용되던 물건을 보는 등) 가해자를 상기시키는 감각적 자극을 받는다. • 자녀에게서 의심스러운 상처를 발견하거나, 상처가 자주 생기는 친구를 본다.

◆ **플래시백** flashback
현실에서 어떤 단서를 접했을 때 그것과 관련된 과거의 끔찍한 기억으로 돌아가 고통받는 현상(앞서 '피해야 할 문제들'에서는 영화나 드라마에서의 장면 변화 기법을 지칭한다).

- 폭력으로 생긴 두려움 때문에 좋아하는 사람과 관계가 진전되지 않는다. 그러다 자신의 선택을 돌이켜 보게 된다.
- 자녀, 혹은 새로운 파트너에게 이 폭력의 악순환을 반복하고 있다는 사실을 깨닫는다.
- 고통을 덜기 위해 복용한 약물 남용 문제로 직장, 친구, 사랑하는 사람을 잃는다.
- 고통을 견디고 살아남은 사람을 만나서, 자신도 그 사람처럼 되고 싶어진다.

근친
상간

일러두기

근친상간은 친족 관계, 예를 들어 형제·자매 혹은 부모와 자식 간의 성관계를 말한다. 근친상간은 주로 연상의 친척과 그보다 어린 친척 사이에서 일어나며, 다른 인종이나 다른 문화권 사람과 결혼하는 것를 금기시하는 사회에서 일어나기도 한다.

훼손 당하는 욕구

안전과 안정, 애정과 소속감, 존중과 인정, 자아실현

생길 수 있는 잘못된 믿음

- 그 사람이 우리는 서로 사랑한다고 말했으니, 괜찮다.
- 우리는 특별한 유대감을 가지고 있다.
- 나는 역겨운 존재다. 사람들이 알면 나를 떠날 것이다.
- 다른 사람에게 말해 봤자 상황만 악화될 것이다.
- 나는 끔찍한 인간이니 이런 일을 당해 마땅하다.
- 내 잘못이다. 내 행동이 이러한 결과를 낳았다.
- 나에 대한 권력을 가지고 있는 사람은 결국 나를 해칠 것이다.
- 사람들은 사랑이라는 말로 자신의 욕심을 채운다.

가질 수 있는 두려움

- 가해자가 두렵다.
- (남성, 여성, 권력자, 성인 등) 가해자와 비슷한 사람들이 두렵다.
- 친밀한 관계나 성관계 모두 두렵다.
- 근친상간이 밝혀져 수치와 굴욕을 느끼게 될 것이다.
- 근친상간으로 임신하게 될 것이다.
- 사랑하는 사람이 이 사실을 알면 나를 떠날 것이다.

가능한 반응과 결과들

- 알코올 의존증과 약물 중독
- 자해
- 다른 사람에게서 중요한 비밀을 지켜 달라는 말을 듣는 것이 두렵다.

115

- 섭식 장애 및 수면 장애
- 자살을 생각하고 시도한다.
- 권력을 가진 사람에게 반항한다.
- 감정 기복이 심하고 폭력적이다.
- 외상 후 스트레스 장애(PTSD), 불안 장애, 공포증을 앓는다.
- 자신 같은 피해자가 될 수 있는 어린 형제·자매를 보호한다.
- 사람들을 믿지 못하고 친해지기 힘들다.
- 자존감이 낮다.
- 근친상간에 대해 모순적인 감정을 갖는다(특히 서로의 합의로 일어난 경우).
- 자신의 직관을 믿지 않는다. 자신의 결정을 후회한다.
- (부모가 알든 모르든) 자신을 보호하지 못한 부모에게 분노를 터뜨린다.
- 어린 시절의 몇몇 부분들에 대한 기억이 없다.
- 스트레스가 심해지면 해리 장애를 겪는다.
- 거의 모든 일에 무기력하다.
- 성관계와 사랑을 혼동한다.
- 성인이 되어서는 가학적인 관계를 만든다.
- 성적으로 문란하다.
- 성관계에 관심이 없거나 피한다.
- 성관계 중 감정을 전혀 개입시키지 않는다.
- 근친상간했다는 현실을 부정하고 살아간다.
- 근친상간을 알게 된 부모가 누구에게도 말하지 말라고 했을 경우, 부모를 멀리한다.
- 근친상간이 일어난 시기에서 감정적으로 떠나지 못한다.
- 자녀도 똑같은 일을 겪을까 걱정한다.
- 아이를 갖지 않기로 한다.
- 자신의 삶을 자신의 의지대로 결정하겠다고 다짐하고, 다시는 피해자가 되지 않겠다고 다짐한다.
- (정신병을 앓거나, 부모로부터 버림받거나, 사실을 말하고도 신뢰받지 못하는 사람 등) 부당한 상황을 겪고 있는 사람들에게 공감한다.

형성될 수 있는 성격 특성	• **속성** 사랑이 많은, 협조적인, 예의 바른, 신중한, 태평한, 공감하는, 상상력이 풍부한, 돌보는, 생각이 깊은, 보호하는, 관능적인, 사회적 의식이 있는, 학구적인, 도와주는 • **단점** 의존적인, 유치한, 강박적인, 지배적인, 부정직한, 회피적인, 적대적인, 무지한, 충동적인, 감정을 억누르는, 불안정한, 초조한, 완벽주의적인, 비관적인, 문란한, 반항적인, 자기 파괴적인
상처가 악화할 수 있는 계기	• 생리를 하지 않는다. • 오랜만에 가족과 재회한다. • 근친상간을 당하기 바로 전에 자신이 겪었던 것처럼 성인이 아이를 만지고 있는(팔을 주무르고, 등을 문지르고, 손을 가만히 대고 있는 등) 모습을 본다.
상처를 직면하고 극복할 기회	• 자신이 또 다른 해로운 관계를 유지하고 있는 것을 발견하고, 근친상간이 문제의 근원이라는 것을 깨닫는다. • 자신이 당한 일을 밝히지 않으면 또 다른 사람이 피해를 볼 수 있는 상황이 된다. • 성관계를 즐기지도, 심지어는 원치도 않는 상황이 되어 과거를 직면하는 것만이 치유될 수 있는 유일한 길임을 깨닫는다. • 자신과 비슷한 경험을 한 피해자와 빠르게 신뢰를 쌓아야 하는 위급한 상황에서, 자신의 과거를 드러내는 것이 가장 효과적인 방법임을 깨닫는다. • 자신을 피해자라기보다는 생존자로 간주한다.

ㄱ

따돌림당하다 **Being Rejected by One's Peers**

구체적 상황

다음과 같은 이유로 따돌림을 당했다.

- 다른 아이들과 다른 동네에 살거나, 다른 학교에 다닌다.
- 가난하고 집이 없다.
- 인종, 종교, 성적 지향이 다르다.
- 부모나 보호자가 경멸의 대상(죄수, 바람둥이, 주정뱅이 등)이다.
- 일반적인 사회 규범과 반대되는 신념이나 생각을 가지고 있다.
- (선천성 색소 결핍증, 심한 여드름이나 모반, 지나친 비만 등) 외모가 특이하다.
- 예측 불가능하고 기발한 행동을 한다.
- 노상 방뇨를 하거나 나체로 돌아다니는 등 과거에 부끄러운 사건을 저질렀다.
- 사람들과 잘 어울리지 못한다.
- 정신 장애, 발달 장애 등으로 특별한 도움이 필요하다.
- 사회의 일반적인 기준에서 모자란다.
- 이상하고 금기시되거나 유치한 것들을 좋아한다.
- (특정한 병을 앓는 환자나 미혼모 등) 사회에서 바람직하지 않다고 간주하는 꼬리표를 달고 있다.

훼손 당하는 욕구

안전과 안정, 애정과 소속감, 존중과 인정, 자아실현

생길 수 있는 잘못된 믿음

- 누구도 나를 사랑하거나 인정해 주지 않을 것이다.
- 내가 가진 장애나 상황을 넘어 진정한 나의 모습을 볼 수 있는 사람은 없을 것이다.
- 나 같은 사람은 다른 사람들과 어울리면 안 된다.
- 나는 결점투성이다.
- 나 같은 사람은 인생에서 가질 수 있는 게 그다지 많지 않다. 그러니 더 많은 것을 원하면 안 된다.

- 어떤 식으로든 나의 가치를 증명해야만, 사람들이 나를 인정해 줄 것이다.
- 나는 멍청하고 재능도 없으므로 다른 사람보다 가치가 없다.
- 다른 사람의 도움은 필요 없다.
- 나를 따돌린 사람들을 똑같이 따돌리는 게 내 복수다.

가질 수 있는 두려움
- 다른 사람들도 나를 따돌릴 것이다.
- 다르다는 이유로 편견과 차별의 대상이 될 것이다.
- 다른 사람에게 마음을 열더라도 언젠가 어려운 상황이 닥치면 버려질 것이다.
- 숨겨 왔던 비밀이 밝혀져 더 따돌림을 당하게 될 것이다.
- 나를 따돌린 사람들과 비슷한 사람들이 두렵다.
- 나는 사랑받지 못하고 사랑받을 자격도 없다.
- 사람들이 절대 이루지 못할 것이라고 말하는 꿈이나 희망이 있는데, 실제로도 그럴까 두렵다.

가능한 반응과 결과들
- 자존감이 낮다.
- (거짓말을 믿고) 자신을 비하한다.
- 사람들을 멀리한다.
- 학대받는 원인이 되었던 습관, 취미, 신념을 버린다.
- 학대의 원인이 되었던 것을 감춘다.
- 사람을 믿지 못한다.
- 자신에게 손을 내미는 모든 사람을 의심한다.
- 다른 사람과 조금이라도 어울리기 위해서 자신을 비하하며 스스로 웃음거리가 된다.
- 사람들과 어울리기 위해 자신의 정체성을 버린다.
- 또래 압력에 굴복한다.
- 약물 중독이나 자해 행위로 이어질 수 있는 우울증을 앓는다.
- 특히 사람들 앞에서 어떤 일을 해야 하는 상황이 오면 지나칠 정도로 불안해한다.
- 또래 집단이 자신을 받아 줄 만한 일을 추구한다.

- 혼자 할 수 있는 활동을 선호한다.
- 자신을 따돌린 사람들을 폭력적으로 처벌하는 공상에 빠진다.
- 공격적이고 폭력적인 사람이 된다.
- 감정 기복이 크다.
- 보복하려 한다.
- 자신의 따돌림에 조금이라도 책임이 있는 친구들을 멀리한다.
- 안정감을 얻을 수 있는 일, 공부, 활동에 몰두한다.
- 자신처럼 따돌림당하는 사람이나 집단을 찾는다.
- 가까운 친척, 상담자, 믿을 수 있는 사람에게 조언을 구한다.
- 자신의 독특한 특징을 개성으로 받아들이고, 다른 사람들의 편견에 굴복하지 않기로 한다.

형성될 수 있는 성격 특성	• **속성** 협조적인, 예의 바른, 창의적인, 규율 잡힌, 신중한, 집중하는, 재미있는, 후한, 독립적인, 단순한, 학구적인, 도와주는 • **단점** 반사회적인, 냉담한, 부정직한, 경솔한, 과민한, 완벽주의적인, 반항적인, 분개하는, 자기 파괴적인, 굴종적인, 변덕스러운, 혼자 틀어박힌
상처가 악화할 수 있는 계기	• 고정관념을 강화하는 부정적인 언론 보도, 영화, 책을 본다. • 아무런 이유도 없이 무시당하거나 무례한 대우를 받는다. • 승진에 실패하거나 상을 받지 못한 상황이 차별 때문인 것 같다. • 자신을 지지해 줄 사람이 필요한데, 그럴 만한 사람이 아무도 없다.
상처를 직면하고 극복할 기회	• 별것 아닌 이유로 다른 사람을 멀리하고 있는 것을 발견하고, 자신도 편견을 가지고 있다는 사실을 깨닫는다. • 다른 집단에 들어가려 노력하지만, 그곳에서마저 거절당한다. • 수치심을 주고, 괴롭히고, 트라우마를 남긴 당사자와 직접 대면하는 기회를 얻는다. • 자녀가 따돌림받을 만한 행동을 한다.

롤 모델에
실망하다

Being Disappointed by a Role Model

구체적
상황

- 성직자의 불륜에 대해 알게 됐다.
- 교사가 체포되거나, 스포츠 코치의 마약 거래가 밝혀졌다.
- 아버지가 성매매 혐의로 기소됐다.
- 형제·자매가 마약을 판매하다 체포됐다.
- 존경받던 사장이 자금 횡령으로 체포되거나 비영리 조직이 자금 횡령 혐의를 받고 있다.
- 가족 중 한 명이 부모의 노령 연금을 빼돌리고 있다.
- 좋아하던 삼촌이나 이모가 아동 학대로 고발당했다.
- 부모나 형제·자매가 심한 (약물, 술, 도박 등) 중독 상태이면서도 그 사실에 대해 거짓말 한다.
- 종교 교리를 가르치는 가까운 친구가 비윤리적인 행동을 한다.
- 부모나 가까운 친구가 불륜을 저지른다.
- 경찰관, 혹은 판사인 가족이나 친구가 뇌물을 받았다.
- 항상 청렴결백한 삶을 살아야 한다고 설교하던 운동선수 사촌이 경기에서 이기기 위해 약물을 복용했다 적발됐다.
- 사랑하는 친척이 잘못된 선택을 해서 모든 사람 앞에서 창피를 당하고 가족의 명성이 바닥으로 떨어졌다.

훼손
당하는
욕구

생리적 욕구, 안전과 안정, 애정과 소속감, 존중과 인정

생길 수
있는
잘못된
믿음

- 모든 사람은 위선자다.
- 존경할 수 있는 사람은 아무도 없다.
- 나는 사람들의 모범이 될 수 없다. 나도 실패할 것이기 때문이다.
- 훌륭한 사람이 되려고 노력해 봤자 아무 소용 없다.
- 모두 속임수를 써서 성공하는데, 열심히 일하는 게 무슨 의미가 있는가?

121

- 사람들이 나의 신뢰를 이용하지 못하도록 사람들로부터 거리를 두어야 한다.
- 얼간이들이나 규칙을 지킨다.
- 모든 사람은 자신만을 위한다.
- 사람들은 성실한 척하지만 실제로는 그렇지 않다.
- 성공하려면 주는 것보다 받는 게 훨씬 많은 사람이 되어야 한다.

<table>
<tr><td>가질 수
있는
두려움</td><td>

- 믿었던 사람에게 배신당해 상처받을 것이다.
- 나는 이용당할 것이다.
- (유혹에 굴복하거나 의지박약으로 인해) 도덕적으로 실패할까 두렵다.
- 권력, 권위, 영향력을 가진 사람들이 두렵다.
- 책임을 맡는 일이 두렵다. 다른 사람의 롤 모델이 되면 결국 그들을 실망시킬 것이다.
- 신용이나 운명을 다른 사람 손에 맡기기가 두렵다.
</td></tr>
</table>

가능한 반응과 결과들

- 흑심을 감추고 있다고 생각하기 때문에 다른 사람을 믿지 않는다.
- 반사회적 행동을 하고, 다른 사람에게도 체제와 맞서 사회의 부패를 폭로하라고 부추긴다.
- 자신을 실망하게 한 롤 모델을 상기시키는 사람에 대해 적대감과 편견을 갖는다.
- 장기적인 계획이나 커다란 목표를 세우지 않는다. 특히 다른 사람에게 의지해야 하는 계획과 목표는 피한다.
- 다른 사람의 말을 듣지 않는다. 어떤 사람의 지시도 받아들이지 않는다.
- 죄를 저지른 사람, 조직, 집단과 관계를 끊는다.
- 아무리 사소한 죄라도 죄를 지은 사람을 용서할 수 없다.
- 사람들을 실망시킬 수도 있는 결정은 피한다.
- 높은 도덕 기준을 만들어 놓고 이에 미치지 못하는 사람들을 비난한다.
- 실망을 안겨 준 롤 모델과 싸운다.
- 자신을 롤 모델로 간주하는 사람들을 절대 실망시키지 않겠다고

다짐한다.

- 자신이 멘토가 되어 인생에 영향을 미칠 수 있는 젊은이들을 적극적으로 찾는다.
- 믿을 수 있는 사람인지 판단할 수 있는 분별력을 기른다.
- 자녀를 위해 믿을 수 있는 롤 모델을 찾아, 자녀들이 그 사람과 가까워질 수 있도록 노력한다.

형성될 수 있는 성격 특성	• **속성** 경계하는, 분석적인, 대담한, 조심스러운, 신중한, 공감하는, 훌륭한, 상냥한, 독립적인, 공정한, 친절한, 주의력이 있는, 생각이 깊은, 예민한, 사생활을 중시하는, 적극적인, 책임감 있는, 지각 있는, 현명한, 말이 없는 • **단점** 거친, 반사회적인, 무감각한, 도전적인, 냉소적인, 방어적인, 부정직한, 회피적인, 적대적인, 재미없는, 앙심을 품은, 변덕스러운, 혼자 틀어박힌
상처가 악화할 수 있는 계기	• 자신이 좋아하던 사람(운동선수, 가수, 공인)이 법률 위반으로 체포되었다는 뉴스를 듣는다. • 자신을 실망시켰던 사람이 다른 사람에게도 똑같은 잘못을 저질렀다는 사실을 알게 된다. • 자녀가 롤 모델에게 심하게 실망하는 모습을 본다. • (자녀에게 음주 운전을 하지 말라고 하면서 자신은 하는 등) 위선적인 말이나 행동을 하는 친구를 본다.
상처를 직면하고 극복할 기회	• 자신보다 훌륭한 사람을 따르고 싶지만 결국은 자신을 실망시킬 것이라고 지레짐작한다. • 자신의 멘토가 과거에 실패했던 것과 똑같은 방식으로 자신도 실패한다. • 롤 모델의 경솔한 행동을 용서하지만, 그 사람의 행동 때문에 또다시 상처를 받는다. • 삶의 결정을 도와줄 멘토가 필요하지만, 사람을 더는 믿지 못하기 때문에 의지할 사람이 없다는 사실을 깨닫는다.

믿었던 조직·사회 제도에 실망하다

Being Let Down by a Trusted Organization or Social System

구체적 상황

- 직원이 회사의 비리를 목격했다.
- 후원하던 자선 단체가 사기를 치고 있다는 사실을 알게 됐다.
- 조국이 전쟁 포로를 버렸다.
- 퇴역 군인이 국가가 제공하는 치료를 받지 못했다.
- 신뢰했던 방송·언론사가 정치적 입장이나 시청률 때문에 사실을 왜곡하거나 무시하고 있다는 사실을 알게 됐다.
- 자신이 저지르지 않은 일 때문에 유죄 판결을 받았다.
- 교육 기관에서 자녀가 학대를 당하거나 무시당했다.
- 학생이 집단 괴롭힘에 대해 학교에 말했지만, 무시당하고 오히려 비난을 받았다.
- 회사에 충성을 다했지만, 부당 해고나 정리 해고를 당했다.
- 전쟁으로 피폐해진 지역에서 가족이 고통받고 있는데 정부가 아무런 도움을 주지 않았다.
- 경찰이 소수자를 부당하게 대우했다.
- 선거 부정이 유권자들에게 발각됐다.
- 정부가 테러리스트를 지원해 왔음을 시민들이 알게 됐다.
- 국가 책임자가 다른 사람의 조종을 받는 꼭두각시에 지나지 않는다는 사실을 시민들이 알게 됐다.
- 교육 과정 실험 때문에 아이의 교육이 제대로 이루어지지 않았다는 사실을 부모가 알게 됐다.
- 몇몇 로비스트나 기업과 긴밀한 관계를 유지하기 위해 정부가 건강에 좋지 않은 식품이나 의약품을 허가했다는 사실을 알게 됐다.
- 성직자의 위선 행위나 학대 행위를 알게 됐다.
- 시민들이 병에 걸린 이유가 지역 기업의 불법적인 환경오염 때문이라는 사실을 알게 됐다.

| 훼손
당하는
욕구 | 안전과 안정, 애정과 소속감, 존중과 인정 |

| 생길 수
있는
잘못된
믿음 | • 내가 너무도 멍청하고 쉽게 속아서 진실을 보지 못했다.
• 대기업이나 큰 조직은 어차피 자기 잇속만 차리고 비윤리적이다.
• 어차피 또 속을 테니 열심히 노력해 봤자 소용없다.
• 어떤 집단에 들어가 배신당하느니 애초에 관계를 맺지 않겠다.
• 모든 사람은 거짓말을 한다. |

| 가질 수
있는
두려움 | • 정부, 종교, 공교육 기관 등 기존의 모든 조직과 제도가 두렵다.
• 누군가 나를 이용할 것이다.
• 권력자가 나를 속일 것이다.
• 가치도 없는 사람이나 단체에 후원하고 있을 수 있다.
• 문제를 솔직하게 지적했다가는 그 일로 처벌받을 것이다. |

| 가능한
반응과
결과들 | • 나쁜 짓을 저지른 조직이나 기업을 멀리한다.
• 모든 대기업과 사회제도를 불신한다.
• (돈을 은행보다는 개인 금고에 저장하고, 국외로 도피하는 등) 의심스러운 제도에서 벗어나는 방법을 찾는다.
• 냉소적이고 부정적인 사람이 된다.
• 음모론을 신봉한다. 모든 사람을 의심한다.
• 자신의 직감을 믿지 않는다.
• 삶의 모든 영역에 불신이 생긴다.
• 항상 부정적인 생각을 믿고, 부정적인 선전에도 쉽게 넘어간다.
• '나는 멍청하다. 그런 일은 바보라도 짐작했겠다.' 등 자신을 부정적으로 생각한다.
• 모든 일에 무감각하며, 불편한 진실도 체념한 태도로 받아들인다.
• 자신을 화나게 한 집단과 그들이 한 일에 대해 끊임없이 불평한다.
• 불신과 편견을 자녀에게 물려준다.
• 사소한 위반 행위도 용서하지 못한다. |

- 사람들이 바뀔 수 있다는 것을 믿지 않는다.
- 부패를 분명히 드러내어 변화를 만들려고 애쓴다.
- 자신이 보았던 부정행위를 다른 사람들에게 경고한다.
- 어떤 조직이나 단체를 후원하기 전에 철저하게 조사한다.
- 시민 감시단 사이트를 만들어 믿을 수 있는 자선 단체나 기업을 찾는 데 도움을 주려 한다.
- 다른 사람의 말을 믿기보다는 스스로 진실을 알아내려 노력한다.

형성될 수 있는 성격 특성	• **속성** 대담한, 정서적으로 안정된, 협조적인, 용기 있는, 호기심 있는, 규율 잡힌, 신중한, 공감하는, 집중하는, 부지런한, 고무적인, 공정한, 체계적인, 열성적인, 사회적 의식이 있는 • **단점** 무감각한, 냉담한, 도전적인, 지배적인, 무례한, 망상적인, 뒷말하기 좋아하는, 자신없는, 불안정한, 비이성적인, 과장된, 참견하기 좋아하는, 집착하는, 피해망상의, 반항적인, 난폭한
상처가 악화할 수 있는 계기	• 소셜 미디어에 부조리를 밝혔다가 반대하는 사람들에게 오히려 공격 대상이 된다. • 기업의 잘못을 솔직히 지적했다가 해고, 중상모략 당한다. • (국세청을 비난했다가 느닷없이 회계감사를 받는 등) 비판으로 인해 보복을 당한다. • 부패한 조직이 무고한 사람을 착취하는 이야기를 듣는다.
상처를 직면하고 극복할 기회	• 기업이나 단체가 두려워 비판하지 못하고 있다가, 다른 사람들이 피해를 보고 있다는 사실을 알게 된다. • 기업이나 단체를 상대로 집단 소송을 하자는 요청을 받는다. • 가까운 친구가 조직의 함정에 빠진 사실을 알게 된다. • 어떤 집단이나 제도를 후원하고 싶지 않지만, 다른 선택이 없다(예를 들어 아이를 공립학교에 보낼 수밖에 없다). • 기자가 내부 고발 기회를 제시한다.

배우자의 무책임으로 파산하다

Financial Ruin Due to a Spouse's Irresponsibility

구체적 상황

배우자의 다음과 같은 행동 때문에 파산한다.

- 신용 한도를 늘여 대출로 부족한 돈을 메웠지만 더는 감당할 수 없는 상황에 처한다.
- 의심스러운 기업이나 잘못된 계획에 투자했다가 실패했다.
- (음주, 약물, 성매매, 마약 등) 습관적인 쾌락을 위해 공동 계좌의 돈을 탕진했다.
- 회사에서 해고된 뒤 배우자에게 그 사실을 알리지 않으려고 예금을 다 써버렸다.
- 금융 사기의 먹잇감이 된 뒤 뒤늦게야 사기라는 걸 깨달았다.
- 친구나 친척에게 돈을 빌려주었는데, 갚지 않았다.
- 저장 장애나 수집 장애가 있거나, 충동적으로 쇼핑을 한다.
- 망해 가는 사업을 일으키려고 엄청난 빚을 졌다.

훼손당하는 욕구

생리적 욕구, 안전과 안정, 애정과 소속감, 존중과 인정, 자아실현

생길 수 있는 잘못된 믿음

- 나 말고는 누구도 믿을 수 없다. 돈은 내가 관리해야 한다.
- 인간관계 면에서 나의 판단력은 문제가 있다.
- 다른 사람을 믿다니 바보 같은 짓이다.
- 내가 가계를 관리하지 않으면 나의 미래는 안전하지 않다.

가질 수 있는 두려움

- 믿지 못할 사람을 믿고 있다.
- 가난하게 살다가 노숙자가 될 것이다.
- 빚을 지게 될 것이다.
- 잘못된 결정으로 재정 상태가 더욱 불안해질 것이다.
- 병이나 재난으로 집의 재정 상황이 더 나빠질 것이다.
- 위험을 감수하는 일이 두렵다.

ㅂ

127

- 배우자와 헤어진다.
- 사람을 잘 믿지 못한다. 정직한지, 감추고 있는 것이 없는지 끊임없이 의심한다.
- 은행 계좌 잔고에 집착한다.
- 새로운 배우자에게 자금 관리를 따로 해야 한다고 고집한다.
- (영수증을 보는 등) 가족이 돈을 어떻게 썼는지 알아야 한다.
- 자신의 계좌에 배우자의 접근을 제한한다.
- 신용카드를 사용하지 않는다.
- 지나칠 정도로 할인 쿠폰을 챙긴다.
- 돈이 아예 안 들거나 최소의 경비만 드는 활동을 한다.
- (동료의 생일 케이크를 사는 돈도 아까워하는 등) 인색해진다.
- 자신에게 돈을 쓰면 죄책감이 든다.
- 신상품 대신에 중고품을 구매한다.
- 선물을 사지 않으려고 중요한 기념일도 별일 아닌 날로 여긴다.
- 지출을 피하려고 친구와 놀러 나가지 않는다.
- 물건을 재활용하고 용도를 바꾸어 사용한다.
- 필요한 물건 없이 지낸다.
- 위험을 싫어하고 회피한다.
- 돈을 벌 수 있다면 어떤 기회도 마다하지 않는다.
- 본업 외의 또 다른 일을 하느라 여가를 희생한다.
- 남은 자산을 지키려 한다.
- 자산 관리를 가족 내 다른 사람에게 맡기지 않는다. 자신이 직접 현실적이고 예측 가능한 방식으로 한다.
- 자신을 어떻게 관리할지 계획을 세우기 위해 자산 관리사 등 이 분야에 정통한 사람과 상담을 한다.
- 빚에서 벗어날 수 있는 계획을 만들고 지킨다.
- 물질주의와는 거리가 먼 사람이 된다.

- **속성** 분석적인, 조심스러운, 정서적으로 안정된, 결단력 있는, 규율 잡힌, 효율적인, 집중하는, 부지런한, 공정한, 성숙한, 꼼꼼한, 체계적인, 집요한, 적극적인, 보호하는, 지략 있는, 지각 있는, 단순한,

검소한, 현명한

- **단점** 무감각한, 심술궂은, 강박적인, 지배적인, 불충실한, 까다로운, 탐욕스러운, 재미없는, 성급한, 융통성 없는, 불안정한, 비이성적인, 비판적인, 잔소리하는, 참견하기 좋아하는, 집착하는, 소유욕이 강한, 분개하는, 인색한, 일 중독의, 걱정이 많은

**상처가
악화할 수
있는 계기**

- 은행 시스템의 일시적인 결함으로 계좌에 커다란 손실이 찍혔다.
- 사랑하는 사람이 돈을 요구한다.
- 가족 중 한 명이 예산을 무시하고, 돈을 낭비하고 있다는 사실을 알게 된다.
- 신용카드 명세서에서 자신과 관련 없는 구매 기록을 발견한다.
- 친구가 휴가를 떠나는 모습, 동료가 새로 산 차와 같이 다른 사람들이 풍요롭게 사는 모습을 본다.

**상처를
직면하고
극복할
기회**

- 누군가에게 사기를 당한다.
- (화재 보험에 문제가 있어 화재 피해를 보상받지 못하고, 병 때문에 오랫동안 일을 못하는 등) 어떤 사건이 재정적 안정을 위협한다.
- (아픈 배우자, 손이 많이 가는 자녀 등) 일과 가족 중 하나를 선택해야 하는 상황 때문에 경제적 안정이 위기에 처한다.
- 인색한 성격과 다른 사람을 통제하려는 성향 때문에 새롭게 만난 배우자와 원만한 관계를 유지하기 힘들다.

배우자가
불륜을 저지르다

Infidelity

- 배우자가 원 나잇 스탠드를 하거나, 약물이나 술에 취해 다른 사람과 동침했다.
- 배우자가 직장 동료와 바람을 피우고 있다.
- 배우자가 온라인 채팅이나 불륜 사이트를 통해 바람을 피우고 있는 사실을 발견했다.
- 배우자가 성매매를 하다 체포됐다.
- 배우자가 헤어진 옛 연인을 다시 만나 내연 관계가 됐다.
- 배우자에게 바람피우는 상대가 여럿 있거나 다른 사람과 살림을 차린 것을 알게 됐다.
- 배우자가 성적 정체성을 고민한다.
- 인정받고 싶은 강한 욕구 때문에 배우자가 다른 사람의 성적인 접근을 받아들인다.
- 집에서의 친밀감 부족으로 인해 배우자가 다른 곳에서 성적 만족을 찾는다.
- 배우자가 정신적으로 바람을 피워 배신감을 느꼈다(다른 사람과 친밀한 감정을 나누는 등).
- 출장 등으로 자주 오래 집을 비우는 바람에 배우자가 외로워 불륜을 저질렀다.
- 배우자가 (형제·자매, 사촌, 부모 등) 자신의 가족과 바람을 피운 사실을 발견한다.
- 불륜 사실을 알고서도 부부 관계를 유지하려 했지만, 배우자가 다시 바람을 피웠다는 사실을 알게 됐다.

생리적 욕구, 안전과 안정, 애정과 소속감, 존중과 인정

생길 수 있는 잘못된 믿음	• 나는 사랑받을 자격이 없다.
	• 나는 상대에게 만족을 주지 못한다.
	• 누구도 나에게 매력을 느끼지 않는다.
	• 나는 못난 사람이라 이런 일을 당해도 마땅하다.
	• 세상에 헌신적인 관계는 없다.
	• 모든 사람은 바람을 피우기 마련이니, 혼자인 편이 낫다.
	• 다른 사람과 가까워져 봤자 상처만 받을 것이다.
	• 관계를 지속하려면 배우자의 변덕쯤은 참아 줘야 한다.
가질 수 있는 두려움	• 성관계와 친밀한 관계가 두렵다.
	• (쉽게 상처받기 때문에) 사랑이 두렵다.
	• 믿는 사람에게 배신당할 것이다.
	• 믿지 말아야 할 사람을 믿을 것이다.
	• 죽을 때까지 혼자일 것이다.
	• 약하고 잘 속아 넘어가는 사람으로 낙인찍힐 것이다.
	• 직감은 믿을 수 없다. 나는 삶을 엉망진창으로 만드는 끔찍한 실수를 반복하며 살아갈 것이다.
가능한 반응과 결과들	• 배우자와 헤어진다.
	• 데이트와 같은 친밀한 관계를 쌓는 것을 피한다.
	• 특히 신뢰와 관련된 자신의 행동이나 선택을 후회한다.
	• 감정을 드러내지 않는, 속을 알 수 없는 사람이 된다.
	• 연인이 될 수 있는 사람에게서 부정직한 단서를 찾으려 든다.
	• 사람들을 추적하고 질문을 던져 그들이 사실을 말하고 있는지 알아내려 한다.
	• 편집증◆을 앓는다. 자신의 배우자가 어떻게 시간을 보냈는지 일일히 설명해 주길 원한다.
	• 지배적인 성격이 된다. 배우자의 사생활을 존중하지 않는다.
	• 다이어트에 집착하고, 몸무게나 외모를 걱정한다.
	• 다른 사람과 엮이고 싶지 않은, 내면으로 침잠하는 시기를 겪는다.
	• 리바운드 관계◆◆를 맺는다.

- 배우자에게 보복하는 방법으로 위험한 성행위를 한다.
- 배우자의 연인을 찾아가 보복한다.
- 배우자와 내연 관계에 있는 사람과 배우자의 관계를 방해한다.
- 배우자가 진심으로 뉘우치고 화해를 청해도 용서하지 않는다.
- 성관계에 관한 관심이 줄어든다.
- 창피해서, 혹은 자녀들이 창피해할까 두려워 배우자의 불륜 사실을 감춘다.
- 현실을 무시하고 인정하지 않는다.
- 독립적으로 살아가려 애쓴다.
- 자신이 생각보다 강한 사람이라는 사실을 발견한다.
- 자신을 지지해 주는 믿을 수 있는 사람들에게 의지한다.
- 어느 정도 합리적인 요구조건을 제시하며 배우자에게 다시 한 번 기회를 준다.

형성될 수 있는 성격 특성	
속성	적응하는, 경계하는, 훌륭한, 독립적인, 성실한, 자비로운, 돌보는, 예민한, 사생활을 중시하는, 적극적인, 보호하는, 지각 있는, 도와주는
단점	심술궂은, 불안정한, 비이성적인, 질투하는, 자신감 없는, 집착하는, 소유욕이 강한, 분개하는, 방종한, 의심하는, 앙심을 품은, 혼자 틀어박힌

◆ **편집증**paranoia
다른 사람에게 저의가 숨어 있다고 판단하여 끊임없이 자기중심적으로 해석하는 정신병적 증상. 예전에는 '망상 장애'라고 불렀다. 대표적인 증상으로 다른 사람들이 자신을 부당하게 이용할 것이라고 믿는 피해망상이 있다. 이 항목에서는 자신의 배우자나 연인에게 내연의 상대가 있을 것이라는 망상을 주로 다루고 있다.

◆◆ **리바운드 관계**rebound relationship
장기간 계속되었던 깊은 관계가 끝난 후 이별에 대한 스트레스를 해소하기 위해 새로운 이성과 맺는 관계를 말한다.

상처가 악화할 수 있는 계기	• 불륜을 알게 된 뒤로 배우자와 처음으로 동침한다. • 배우자의 불륜 상대를 우연히 본다. • 이혼 서류를 받는다. • 배우자의 불륜 이후 성병 검진을 받는다. • (자녀 양육권 교대로, 슈퍼마켓에서, 동네에서 등) 옛 배우자를 본다. • 새로운 연애를 시작해 상처받을 수 있는 관계까지 발전한다.
상처를 직면하고 극복할 기회	• 새로운 사람에게 빠졌는데, 그 사람이 예전에 바람을 피웠었다는 사실을 알게 된다. • 배우자와 화해하고 싶지만, 다시 상처받고 싶지는 않다. • 친구가 바람피운 배우자를 용서해 주었다는 사실을 알게 된다. 자신에게도 그럴 힘과 의지가 있는지 자문해 본다.

배우자의 은밀한 성적 지향을 발견하다

Discovering a Partner's Sexual Orientation Secret

일러두기

아주 가까운 사이에서 거짓말에 속은 쪽은 큰 상처를 받는다. 특히 근본적인 정체성에 관한 거짓말이라면 배신감마저 느낀다. 속은 쪽은 자신의 배우자가 다른 문제에도 솔직하지 않았을 수 있다고 생각하고, 왜 지금까지 눈치채지 못했는지 자책한다. 그리고 이제 비밀이 밝혀졌으니 관계가 어떻게 바뀔지 고민하게 된다. 이런 거짓말은 오랫동안 상처로 남는다.

훼손 당하는 욕구

애정과 소속감, 존중과 인정, 자아실현

생길 수 있는 잘못된 믿음

- 누구도 믿을 수 없다.
- 나는 혼자일 운명이다.
- 나의 직관력은 형편없다.
- 내게 문제가 있기 때문에 이런 일이 생겼다.
- 나는 무엇이든 믿을 만큼 잘 속는 사람이다.
- 사람들은 중요한 일들에 대해서 절대 정직하지 않다.

가질 수 있는 두려움

- 나의 판단력과 직관력은 문제가 있다.
- 뚜렷한 징후가 있어도 또다시 알아보지 못할 것이다.
- 끝까지 나만 아무것도 모르는 사람이 될 것이다.
- 가까운 사람에게 배신당할 것이다.
- 믿을 수 없는 사람을 믿고, 배신당할 것이다.
- 남들에게 동정의 대상이 될 것이다.

가능한 반응과 결과들

- 자신의 배우자에게 노여움과 분노를 느낀다.
- (배우자가 바람을 피웠을 경우) 성병에 걸리지 않았을까 걱정한다.
- 자녀에게 어떻게 말해야 할지 혼란스럽다.

- 치료나 다른 수단을 통해 관계를 회복해 보려 한다.
- 즉시 헤어진다.
- 친구들에게 속 시원히 털어놓고 싶지만, 동성애 혐오자, 편협한 사람으로 낙인찍힐까 두렵다.
- 동성애 혐오자가 된다.
- 배우자와 같은 성적 지향을 가진 사람을 믿지 않는다.
- 어떤 사람의 말도 곧이곧대로 믿지 않는다.
- 가장 가까운 친구들조차 믿지 않는다.
- 속임수를 찾는다. 모든 사람이 나름의 속셈이 있다고 믿는다.
- 결백하다고 판명될 때까지는 모든 사람이 나쁜 짓을 하고 있다고 믿는다.
- 창피해서 오랜 친구들마저 피한다.
- 어색한 질문을 받을 수 있는 가족 모임을 피한다.
- 배우자와 함께 가던 모임을 그만둔다.
- 소셜 미디어를 통해 배우자를 공격한다.
- 배우자를 집에서 쫓아낸다.
- 상처를 감추기 위해 웃어넘기거나 농담을 한다.
- 배우자의 진실을 알고 있었는지, 혹은 의심하고 있었는지 물어보며 친구들을 괴롭힌다.
- 새로운 연애는 피한다.
- 헤어진 이유를 사람들에게 말하지 않는다.
- 성적 선호도가 명확한(지나치게 남성적이거나 여성적으로 보이는) 연애 상대를 택한다.
- 동성애, 트랜스젠더 등에 대해 극단적인 편견이 있는 연애 상대를 택한다.
- 우울증을 앓는다.
- 새로운 관계를 시작할 때 각별히 주의한다.
- 자신의 삶에서 진정으로 믿을 수 있는 사람에게는 더욱 감사하게 생각한다.
- 정직을 가장 중요한 자질로 간주한다.
- 성격에서 정직함이 가장 두드러지는 사람을 다음 배우자로 삼는다.

형성될 수 있는 성격 특성	• **속성** 분석적인, 대담한, 조심스러운, 신중한, 공감하는, 정직한, 훌륭한, 성실한, 자비로운, 꼼꼼한, 주의력이 있는, 예민한, 철학적인, 사생활을 중시하는, 사회적 의식이 있는, 전통적인
	• **단점** 거친, 반사회적인, 냉담한, 잔인한, 망상적인, 거만한, 융통성 없는, 비판적인, 남성성을 과시하는, 참견하기 좋아하는, 피해망상의, 편견을 가진, 문란한, 분개하는, 자기 파괴적인, 앙심을 품은, 혼자 틀어박힌

상처가 악화할 수 있는 계기	• 당시에는 깨닫지 못했던, 진실을 암시하는 단서가 떠오른다. • 친구나 가족이 애초부터 그 사람을 의심했다고 말한다. • 새로 사귄 연인이 거짓말을 하는 것을 알게 된다. • 사소한 일이더라도 어떤 사실을 가장 뒤늦게 안다.

상처를 직면하고 극복할 기회	• 친구의 배우자가 거짓말을 하고 있다는 사실을 발견하고, 이를 친구에게 알려야 하는지 아닌지 결정해야 한다. • 새로 사귄 연인이 자신의 과거를 솔직하고 투명하게 이야기한다. • 자신은 불안정과 불신의 늪에서 혼자 비참하게 사는데, 이전 배우자는 과거를 잊고 잘 사는 모습을 본다. • 새로운 연애를 시작했는데, 상대가 이름, 결혼 여부, 범죄 기록 같은 중요한 문제에 대해 거짓말을 했다는 사실을 알게 된다.

ㅂ

부모가
두 집 살림하다

<div align="right">

**Learning That One's Parent
Had a Second Family**

</div>

일러두기 부모 중 하나가 아이까지 두고 두 집 살림을 한다는 시나리오는 소설에나 나올 법한 비현실적인 이야기라고 생각할 수 있다. 어떻게 이런 일이 오랫동안 일어날 수 있겠는가? 가족이 어떻게 모를 수 있겠는가? 하지만 이런 일은 생각보다 흔히 일어나며, 불가능해 보이는 시나리오라는 것을 증명이라도 하듯 외도한 배우자는 결국 꼬리를 밟힌다. 가족관계는 무너지고, 배우자와 자녀는 커다란 감정적 상처를 입는다. 어린 시절이든 성인이 되어서든, 이런 끔찍한 일은 오랫동안 트라우마로 남는다.

**훼손
당하는
욕구** 애정과 소속감, 존중과 인정

**생길 수
있는
잘못된
믿음**

- 선택할 수 있다면 사람들은 내가 아닌 다른 사람을 택할 것이다.
- 내가 좀 더 점잖았더라면(똑똑했더라면, 예뻤더라면 등), 아버지(어머니)는 우리와 함께하는 생활에 만족했을 것이다.
- 나는 어떤 식으로든 문제가 있다.
- 나는 멍청하다. 똑똑했다면 무슨 일이 벌어지고 있는지 파악했을 것이다.
- 모든 사람은 거짓말을 한다.
- 아버지(어머니)에게 내가 부족했다면, 나는 누구에게도 모자란 인간일 것이다.

**가질 수
있는
두려움**

- 아버지(어머니)가 우리 대신 다른 가족을 선택할 것이다.
- 사람들은 우리를 거절할 것이다.
- 나를 조건 없이 사랑하고 인정해 주는 사람은 아무도 없을 것이다.
- 아버지(어머니)가 떠나면 우리는 가난의 늪으로 떨어질 것이다.
- 거짓말을 듣고 있어야 한다.

- 믿을 수 있다고 생각했던 사람에게 배신당할 것이다.
- 결국 나도 나를 배신한 아버지(어머니)처럼 될 것이다.

<div style="display:flex">
<div>

**가능한
반응과
결과들**

</div>
<div>

- 현실을 부정하고 믿지 않는다.
- 마음의 고통을 달래려고 자가 치료를 한다(어린 피해자의 경우에는 행동화한다).
- 두 집 살림을 한 부모에게 분노하거나 거리를 둔다.
- 자신에 대한 회의가 든다.
- 아버지(어머니)의 감정이 진심이었는지 아니면 연기에 지나지 않았는지 궁금해한다.
- 아버지(어머니)가 두 집 살림을 한 이유를 자신에게서 찾는다.
- (우수한 성적을 받고, 외모를 가꾸고, 운동을 열심히 하는 등) 아버지(어머니)의 사랑을 얻기 위해 자신의 약점을 개선하려 애쓴다.
- 다른 가족을 언제나 의식한다.
- 다시는 속지 않고, 무지한 사람이 되지 않겠다고 결심한다.
- 자신이 놓쳤던 단서를 찾기 위해 과거에 있었던 시시콜콜한 일에 집착한다.
- 사람을 잘 믿지 못한다.
- 사람들을 지배하려는 어른이 된다.
- 아버지(어머니)에 대해 (사랑, 분노, 수치, 두려움 등) 혼란스러운 감정을 겪으며 당황해한다.
- 다른 가족 구성원도 믿지 못한다. 그들은 정직할지 의심한다.
- 마음의 문을 닫는다. 사람들과 진심을 나누지 않는다.
- 자신과 마찬가지로 피해를 본 어머니(아버지)를 보호하려고 한다.
- 거짓말에 대해 강경한 태도를 보인다. 자신이 만든 엄격한 기준을 지키지 않는 사람들과는 관계를 끊는다.
- 어른이 된 뒤에는 자신의 배우자가 거짓말을 하고, 비밀을 숨기고 있는 건 아닌지 걱정한다.
- 결혼을 경멸한다.
- 다른 사람에게 의지할 필요가 없도록 자립하려 노력한다.
- 배우자가 자신을 속이고 바람을 피워도 익숙한 일로 받아들인다.

</div>
</div>

- 자신의 가족을 배신한 아버지(어머니)와 비슷한 사람에게 끌린다.
- 감정을 억누르고 표현하지 않는다.
- 자신에게 애정을 표현하는 모든 사람에게 애착을 느낀다.
- 자신감이 부족하고 다른 사람에게 의지하려는 성향이 있는 사람을 배우자로 선택한다.
- 믿을 수 있는 사람에게 자신이 겪은 일을 이야기한다.
- 자녀들에게 언제나 정직하고, 약속을 반드시 지키겠다고 결심한다.
- 가족에게 상처를 준 아버지(어머니)처럼 되지 않으려고 노력한다.

형성될 수 있는 성격 특성	

- **속성** 경계하는, 대담한, 조심스러운, 협조적인, 호기심 많은, 기분을 맞춰주는, 정직한, 훌륭한, 이상주의적인, 공정한, 성실한, 성숙한, 자비로운, 순종적인, 주의력이 있는, 올바른, 책임감 있는, 재능 있는
- **단점** 거친, 지배적인, 부정직한, 불충실한, 재미없는, 불안정한, 비이성적인, 질투하는, 조종하는, 자신감 없는, 초조한, 참견하기 좋아하는, 집착하는, 편집증적인, 완벽주의적인, 소유욕이 강한, 반항적인

상처가 악화할 수 있는 계기	

- 일어난 일에 관해 이야기하고 싶지만, 다른 가족들에게 제지당한다.
- 어떤 일에서 밀려난다(게임이나 경쟁에서 지고, 마지막으로 팀원에 뽑히는 등).
- 자신보다 조금 더 나은 사람이 선택을 받고, 자신은 선택을 받지 못한다(다른 사람이 승진하고, 연인이 다른 사람을 선택하는 등).
- 자신이 데이트하고 있는 상대에게 또 다른 이성이 있다는 사실을 발견한다.

상처를 직면하고 극복할 기회	

- 연인에게 지난 상처를 연상시키는 배신을 당한다. 자신이 이렇게 형편없는 대접을 받을 사람이 아니라는 사실을 깨닫고, 좀 더 신중하게 데이트 상대를 선택해야겠다고 결심한다.
- 자신에게 조건 없는 사랑을 베푸는 연인을 보고 자신의 가족을 배신한 아버지(어머니)의 선택은 자신 때문이 아니었음을 깨닫는다.

부모가 잔악무도한 범죄자임을 알게 되다

Learning That One's Parent Was a Monster

구체적 상황

자신의 부모가 다음 중 하나였다는 사실을 알게 된다.

- 소아 성애자
- 살인범
- 연쇄 살인범
- 아동 학대범
- 동물 학대범
- 사람에게 독을 먹였다.
- 사람들을 납치해 지하실 같은 곳에 감금하고 노예로 삼았다.
- 인신매매범
- 약한 사람들을 착취하여 개인적인 이익을 얻었다.
- 제물을 바치고 금기시되는 피의 의식을 행했다.
- 인육을 먹었다.
- 사람들을 고문했다.

훼손당하는 욕구

안전과 안정, 애정과 소속감, 존중과 인정, 자아실현

생길 수 있는 잘못된 믿음

- 아무것도 알아채지 못한 나의 판단력에는 문제가 있다.
- 내가 아는 모든 것은 거짓이다.
- 아버지(어머니)는 사람이 아니다. 그러니 나도 사람이 아니다.
- 사람들은 나를 악마의 자식으로만 생각할 테니, 사람들과 어울려야 할 이유가 없다.
- 아버지(어머니)는 나를 사랑하지 않았을 것이다. 사랑했다면 그런 짓을 저지를 리 없다.
- 사람들에게 아예 다가가지 않는 편이 사람들을 안전하게 만드는 길이다.
- 악마의 자식이라는 꼬리표를 달고 가치 있는 일을 해낼 수 없다.

- 사람들에게 사실을 절대 알리지 말아야 한다.
- 사람들이 사실을 알게 된다면 나를 공격할 테니 절대 방심해서는 안 된다.

<table>
<tr><td>가질 수
있는
두려움</td><td>

- 부모와 똑같은 유전자를 가지고 있기 때문에 내가 어떤 일을 저지를지 두렵다.
- 사람들이 아버지(어머니)의 정체를 알게 될 것이다.
- 아버지(어머니) 때문에 사람들에게 혐오의 대상이 될 것이다.
- 기자, 언론매체 등 정보를 수집하는 모든 사람이나 기관이 두렵다.
- 세간의 주목을 받게 될 것이다.
- 믿지 말아야 할 사람을 믿게 될 것이다.
- 나도 부모가 되어 자녀에게 결함이 있는 유전자를 물려줄 것이다.

</td></tr>
</table>

가질 수 있는 두려움

- 부모와 똑같은 유전자를 가지고 있기 때문에 내가 어떤 일을 저지를지 두렵다.
- 사람들이 아버지(어머니)의 정체를 알게 될 것이다.
- 아버지(어머니) 때문에 사람들에게 혐오의 대상이 될 것이다.
- 기자, 언론매체 등 정보를 수집하는 모든 사람이나 기관이 두렵다.
- 세간의 주목을 받게 될 것이다.
- 믿지 말아야 할 사람을 믿게 될 것이다.
- 나도 부모가 되어 자녀에게 결함이 있는 유전자를 물려줄 것이다.

가능한 반응과 결과들

- (이름을 바꾸고, 과거를 조작하는 등) 정체를 바꾼다.
- 자신의 정체성에 대해 고민하고, 자존감이 낮아진다.
- 아버지(어머니)에 대해 복잡한 감정을 가진다.
- (자기 생각에 불과하더라도) 위험을 감지하면 다른 곳으로 이동한다.
- 비밀을 지킨다.
- (우정, 연애 등) 친밀한 인간관계를 피한다.
- 폐쇄적인 인간이 된다. 주변 사람, 이웃과 어울리지 않는다.
- 가족과 옛 친구들과 거리를 둔다.
- 소셜 미디어를 멀리한다.
- 자신의 이름과 관련해 나쁜 게시물이 올라왔는지 보려고 소셜 미디어를 자주 검색한다.
- 자신의 아버지(어머니)가 저질렀던 행위를 상기시키는 장소나 상황을 피한다.
- 정상적인 충동과 생각에 대해서도 불길한 징조라고 생각하고 자책한다.
- 자신의 아픈 곳을 자극하는 상황을 담은 책이나 영화는 보지 않는다.
- 어떤 통찰이나 해답을 구하기 위해 자신의 상황과 흡사한 상황을 담은 책이나 영화에 집착한다.

- 아이를 갖지 않겠다고 다짐한다.
- 누구에게도 의지하지 않을 수 있도록 자립하려 애쓴다.
- 세상으로부터 사라져 혼자 살아간다.
- 자신이 아버지(어머니)의 범죄 사실을 미리 알 수 있었는지 파악하려고 예전 단서들을 끊임없이 재검토한다.
- 피해자가 받은 고통에 대해 죄책감을 느낀다.
- 피해자나 피해자 가족들이 어떻게 살고 있는지 몰래 알아본다.
- 아버지(어머니)의 범죄와 관련해서 사회적 의식을 일깨우는 운동에 헌신한다.
- 일종의 보상 행위로 희생자 가족을 익명으로 돕는다(의료비를 내주고, 개인적으로 친한 상담사에게 희생자 가족에게 연락을 취해 보라고 하고, 자신의 비용으로 휴가를 보내주는 등).
- 범죄자의 자녀라는 사실이 자신의 앞길을 가로막지 않도록 노력한다.

형성될 수 있는 성격 특성	• **속성** 감사하는, 침착한, 정서적으로 안정된, 용기 있는, 규율 잡힌, 집중하는, 너그러운, 훌륭한, 생각이 깊은, 보호하는, 사회적 의식이 있는, 현명한, 말이 없는 • **단점** 중독성이 강한, 반사회적인, 자기 파괴적인, 신경질적인, 소심한, 비협조적인, 혼자 틀어박힌, 걱정이 많은
상처가 악화할 수 있는 계기	• 경찰이 다가온다(특히 경찰을 통해 어머니나 아버지에 대한 진실을 알게 된 경우). • 유사 범죄에 대한 언론 보도를 접한다(지하 감옥에 감금되었던 사람이 발견되는 등). • 범죄를 저지른 아버지(어머니)를 연상시키는 감각적 자극(비슷한 말투, 자신의 머리를 쓰다듬는 방식 등)을 받는다. • (외모, 성격 등이) 피해자와 비슷한 유형의 사람을 본다. • 범죄인의 친자라는 이유로 관련 사건에서 심문을 받는다.

- 증인 출석 요구를 받고, 그 일로 아버지(어머니)의 범죄가 세상에 낱낱이 드러나리라는 사실을 인지한다.
- 피해자 중 한 명과 마주친다.
- 기자나 사립 탐정이 새로운 신분 뒤에 숨어 있는 나의 정체를 밝힌다.
- 오히려 피해자가 먼저 용서의 손을 내민다.

143

실연당하다 Getting Dumped

 일러두기

사랑하는 사람이 나를 거절하는 것만으로도 매우 고통스럽지만, 몇
몇 경우에는 그 방식이 트라우마로 남기도 한다. 예를 들어 문자 메시
지로 이별을 통보받는다든지, 다른 이성 때문에 나를 버린다든지, 소
셜 미디어에 올린 글을 보고서야 관계가 끝났다는 사실을 비로소 알
게 되는 경우 등이다. 실연은 보편적인 경험이지만, 깊은 상처를 남기
기도 한다.

**훼손
당하는
욕구**

애정과 소속감, 존중과 인정

**생길 수
있는
잘못된
믿음**

- 이런 일이 일어날 줄 몰랐다니 내 판단력에는 문제가 있다.
- 이런 고통을 다시 겪느니 차라리 혼자인 편이 낫다.
- 그녀 혹은 그만이 나의 진정한 사랑이었다. 다시는 그런 사람을 만
 나지 못할 것이다.
- 나는 언제나 혼자일 것이다.
- 나는 사랑하기엔 너무 멍청하다(재능이 없고, 못생겼다 등).

**가질 수
있는
두려움**

- 다른 사람들도 나를 거절할 것이다.
- 창피하고 수치스럽다.
- 사랑하는 사람을 찾아봤자 또다시 버림받을 것이다.
- 믿지 말아야 할 사람을 믿었다. 마음을 열었다가 다시 상처만 받을
 것이다.
- 진정한 사랑을 찾을 수 없어서 혼자서 살게 될 것이다.
- 거절당한 것은 내게 문제가 있기 때문이다.

**가능한
반응과
결과들**

- 우울증, 부정적인 자기 대화,◆ 절망에 빠지는 시기를 겪는다.
- 다른 사람들과 비교하며, 자신의 모자란 부분을 찾는다.
- 머릿속으로 관계를 일일이 분석해 보며, 어디서 무엇이 잘못되었

는지 찾아내려고 한다.

- 친구들과 떨어지려 하지 않는다.
- 혼자인 상황에 적응하기 힘들어한다.
- 관계를 복원하기 위한 시도를 반복한다.
- 실연을 만회하기 위해 새로운 연애를 시작한다.
- 옛 연인이 자신보다 먼저 자신을 잊고 새로운 삶을 살아가면 질투와 분노를 느낀다.
- 과음한다.
- 데이트 기회를 모두 피한다.
- 미친 듯이 일하며 혼자 있는 시간을 줄이려 한다.
- 헤어진 사람이나 그 사람과 비슷한 사람들에 대해 험담을 한다.
- 비관적인 인생관을 갖게 된다.
- 다시 상처받을 수 있다는 두려움 때문에 연인으로 발전할 수 있는 상대가 생겨도 피한다.
- 새로운 연애 상대가 생겨도 거절당하기 전에 먼저 관계를 끝낸다.
- 자신의 약함을 과잉 보상하려 한다(지나치게 남성적으로 행동하고, 자신의 아름다움을 강조하는 등).
- 데이트 기회가 아예 없거나 다른 사람을 만나도 실망만 이어지면 더욱 낙담한다.
- 건강한 관계를 유지하고 있는 사람들을 질투한다.
- 외로움을 피하려고 늘 바쁘게 생활한다.
- 문란한 성행위나 성매매 등 불건전한 행동을 한다.
- 소심하고 자신감 없는 사람들의 의존성을 이용하여 그 사람들을 연애 상대로 삼는다.
- 공허함을 메우려고 (게임, 운동, 술 등을 함께할 수 있는) 독신 친구를 찾는다.
- 비탄 과정◆을 겪는다.

◆ **자기 대화** self-talk
자기 조절 self-regulation의 한 형태로, 어떤 목표를 이루기 위해 자신에게 특정한 내용의 말을 되뇌는 행위. 자기 독백, 자기 언어화라고 하기도 한다.

- 옛 관계에서 문제점을 파악하고 자신을 탐구하며, 부족했던 부분을 알아내려 한다.
- 자신이 좋은 연인이 될 수 있는 부분을 파악한다.
- 새 출발을 위해 새로운 일을 시작한다(춤을 배우고, 자원봉사를 하는 등).

형성될 수 있는 성격 특성	• **속성** 적응하는, 분석적인, 대담한, 조심스러운, 기분을 맞춰주는, 신중한, 공감하는, 유혹적인, 이상주의적인, 독립적인, 성숙한, 낙관적인, 인내하는, 생각이 깊은, 철학적인, 사생활을 중시하는, 감상적인 • **단점** 냉담한, 유치한, 불성실한, 재미없는, 불안정한, 과장된, 잔소리하는, 자신감 없는, 집착하는, 문란한, 분개하는, 자기 파괴적인, 신경질적인, 앙심을 품은, 혼자 틀어박힌
상처가 악화할 수 있는 계기	• 헤어진 연인이 새로운 연인과 함께 있는 모습을 본다. • 친구 중에서 커플이 아닌 사람은 자신밖에 없다. • 같이 저녁 먹기로 한 친구에게 바람을 맞는다. • 헤어진 연인과 자주 갔던 장소를 지나간다. • 헤어진 연인과의 기념일을 맞는다. • 새로운 연인과 말다툼을 벌인다. • 새로운 연인을 만났지만, 그 관계 또한 나쁘게 끝날 것을 보여 주는 (실제로 혹은 그렇게 여겨지는) 징후를 느낀다. • (가족 모임, 결혼식, 시상식 같은) 중요한 모임에 초대받았지만 혼자 가야 한다.

◆ **비탄 과정**grief process
프로이트의 심리학 용어로 중요한 대상을 상실하거나 그러한 대상에 관한 표상을 상실해서 단계적인 슬픔을 느끼는 과정

- 옛 연인이 자신을 버렸던 것과 똑같은 이유로 새로운 연인과 또 헤어진다.
- 이미 일어난 일을 받아들이길 거부함으로써, 계속 상처를 받고 있다는 사실을 깨닫는다.
- 오래됐지만 무의미한 관계를 지속하면서, 이제 관계를 끝내야 한다는 사실을 깨닫는다.
- 다른 사람에게 사랑을 받으면서, 자신도 사랑받을 자격이 있는 사람이라는 것을 깨닫는다.

아이디어 · 성과를 도난당하다

Having One's Ideas or Works Stolen

구체적 상황

- 직장에서 누군가가 자신의 아이디어를 가로챘다.
- 동료와 함께 훌륭한 노래를 만들었는데, 자신은 전혀 인정받지 못했다.
- 내 글을 비평해 주던 사람이 내 글의 핵심 부분을 도용하여 자신의 책으로 출간했다.
- 새 발명품을 투자자에게 홍보했더니 자기 이름으로 특허를 냈다.
- 프로젝트에서 일을 도맡아 했는데, 정작 다른 동료가 칭찬을 받고 승진했다.
- 신제품을 파느라 고생했는데, 자금력 있는 대기업이 똑같은 제품을 만들어 대량 판매한다.
- (과학, 의학 등에서) 중요한 발견을 했는데, 자신의 윗사람이 그 발견을 했다고 주장한다.
- 중요한 고객을 확보했더니 사장이 자신의 노력으로 이루어진 일이라며 공을 가로챘다.
- 자신이 만든 소프트웨어나 앱이 불법 복제되어 배포되고 있다는 사실을 알게 된다.
- 사람들이 자신이 만든 물건의 복제품을 팔고 있다.

훼손 당하는 욕구

존중과 인정, 자아실현

생길 수 있는 잘못된 믿음

- 아무도 믿을 수 없다.
- 이전처럼 훌륭한 아이디어는 다시는 나오지 않을 것이다.
- 혼자서 일하는 편이 낫다.
- 내가 앞서가면, 언제나 뒤에서 끌어내리는 사람이 있기 마련이다.
- 아무도 올바르게 행동하지 않는데, 나는 왜 그래야 하나?
- 성공하려면 1등을 경계해야 한다.

- 들키지만 않으면 잘못을 저질러도 상관없다.

<table>
<tr><td>가질 수
있는
두려움</td><td>

- 또다시 이용당할 것이다.
- 어떤 일을 해도 인정받지 못할 것이다.
- 경쟁이 심한 영역에서 인정받으려 노력해 봐야 소용없다.
- 다른 사람과 같이 작업하기가 두렵다.
- 아이디어를 공유하고 다른 사람과 같이 연구하는 게 두렵다.
</td></tr>
</table>

가능한 반응과 결과들

- 다른 사람들과 생각을 공유하기가 꺼려진다.
- 공동 작업이 힘들다.
- 불신이 삶의 모든 부분에 스며든다.
- 공동 작업을 하지 못해 직장 동료로부터 소외된다.
- 자신의 아이디어를 빼앗긴 분야에서 성공하기를 포기한다.
- 자신의 성과를 가로챈 사람의 신용을 떨어뜨리려고 애쓴다.
- 아이디어를 도용한 사람을 고소하고 일을 방해한다.
- 자신의 아이디어를 훔친 사람과는 다시는 같이 일하지 않는다.
- 피해 의식이 심해지고 쉽게 화를 내며 신랄한 말을 내뱉는다.
- (빈번한 병, 위장 장애 등) 스트레스성 질환을 앓는다.
- 모든 사람은 비윤리적이며, 자신의 이익만을 원한다고 믿는다.
- 성공을 위해 최대한 몸을 낮춘다. '대세를 따르는' 태도를 보인다.
- 그 누구에게도, 심지어 사랑하는 사람에게도 자신을 완전히 내보이지 않는다.
- 다른 사람에게서 배신의 징후를 찾는다.
- 완전히 신뢰할 수 있고 충실하다고 판명된 사람들하고만 어울린다.
- 사람들이 자신도 모르는 사이에 진실한 동기를 드러내기를 바라며 대화 중 미끼를 던진다.
- 자신의 아이디어를 더욱 발전시켜 도용한 사람보다 성공하려고 노력한다.
- 아이디어가 도용당한 것을 자신이 올바른 방향으로 나아가고 있음을 보여 주는 신호로 받아들인다.
- 훌륭한 아이디어를 제시하면 다른 사람들도 따를 것으로 생각한다.

- 성과에만 집착하지 않고, 연구 과정 자체를 즐긴다.
- 자신의 연구를 공유하기 전에 미리 보호 조치를 취한다.
- 빼앗긴 아이디어를 개발하는 데 쓴 시간이 유용하고 의미 있는 시간이었음을 깨닫는다.

형성될 수 있는 성격 특성	- **속성** 조심스러운, 자신 있는, 기분을 맞춰주는, 신중한, 열광적인, 집중하는, 독립적인, 공정한, 낙관적인, 열성적인, 인내하는, 집요한, 설득력 있는, 사생활을 중시하는, 특이한, 지략 있는, 현명한 - **단점** 심술궂은, 비판적인, 지배적인, 냉소적인, 교활한, 까다로운, 융통성 없는, 비이성적인, 집착하는, 피해망상의, 완벽주의적인, 소유욕이 강한, 분개하는, 인색한, 완고한, 의심하는, 비협조적인
상처가 악화할 수 있는 계기	- 다른 사람과 공동 작업을 해야만 한다. - 사람들이 자신이 이미 했거나 하고 있는 일에 대해 흥분하며 열의를 보인다. - 자신의 아이디어를 도용한 사람이 그 아이디어로 크게 성공을 거두고 명예를 얻는 것을 지켜본다. - 자신이 만든 파일이나 논문, 도면을 보여달라는 요청을 받는다.
상처를 직면하고 극복할 기회	- 지난 일을 계속 억울해하는 것은 자신에게 해롭다는 사실을 깨닫는다. - 지난 일만 생각하다가는, 아이디어를 훔친 사람을 앞지를 수 없다고 생각한다. - 성취하지 못한 일을 계속 아쉬워하며 살 것인지, 다시 이용을 당하더라도 꿈을 추구할 것인지를 선택해야 한다. - 많은 사람을 도울 수 있는 어떤 것을 발명하지만, 예전 같은 일을 겪을까 두려워 실천에 옮기기 주저한다. - 새로운 아이디어를 발전시키고 싶지만 성공하려면 전문적인 식견을 갖춘 파트너와 공동 작업을 해야 한다.

업무상 과실로
사랑하는 사람을 잃다

구체적 상황

사랑하는 사람이 다음과 같은 이유로 죽는다.

- 미숙한 의료업계 종사자의 과실
- 약물 오용
- 음주로 인한 대형 사고
- 집을 짓는 데 사용된 불법 화학 물질이나 독성 물질에 중독
- 식당에서 걸린 식중독, 혹은 위생 관리가 제대로 안 된 식품으로 인한 식중독
- 부주의한 요리사가 치명적인 알레르기 반응을 일으키는 음식 제공
- 공공 수영장에서 안전 요원의 주의 태만
- 보모의 부주의
- 의사의 오진
- 통행이 잦은 길에 부실 시공된 임시 가설물의 붕괴
- 사랑하는 사람이 인질로 잡힌 상황에서 협상가의 무능으로 협상 결렬
- 과도한 혹은 불필요한 경찰의 폭력
- 숙련되지 않은 강사나 결함이 있는 장비 때문에 생긴 스카이다이빙 사고나 번지점프 사고
- 제조사 사고, 또는 제대로 정비를 하지 않아 생긴 결함으로 일어난 자동차 사고
- 유지 보수를 제대로 하지 않은 놀이공원의 놀이기구 사고
- 상담사가 자살 징후 알고도 방치

훼손 당하는 욕구

안전과 안정, 애정과 소속감

생길 수 있는 잘못된 믿음	• 전문가를 믿은 내가 바보다. • 믿지 말아야 할 사람(회사, 기관 등)을 믿은 내 잘못이다. • 사랑하는 사람을 안전하게 지키지 못했다. • 사전에 철저하게 조사하지 못한 내 잘못이다. • 나는 무능하다. 이런 일이 또 일어날 것이고, 내가 할 수 있는 일은 하나도 없다.
가질 수 있는 두려움	• 병원, 스키장, 교도소 등 사랑하는 사람의 죽음과 연관된 장소에 가는 게 두렵다. • (디젤 냄새, 헬리콥터 소리 등) 사고를 상기시키는 감각적인 계기 • 예기치 못한 사고로 사랑하는 사람을 또 잃을 수 있다. • 사고를 일으킨 사람이 처벌받지 않아 다른 피해자가 생길 것이다.
가능한 반응과 결과들	• 사고 책임자를 용서할 수 없다. • 사고 책임자에게 개인적으로 복수한다. • 무관심과 체념한 태도를 보인다. • 남아 있는 사람들을 지나치게 과잉보호한다. • 인간관계를 망칠 정도로 안전을 지나치게 의식한다. • 모든 것에서 위험, 오류, 결점을 찾아내려 한다. • 삶을 즐기기 힘들고, 잠깐이라도 마음의 평화를 누리기 어렵다. • 세상이 돌아가는 방식 앞에서 무기력함과 환멸을 느낀다. • 사고가 무작위적으로 일어나는 것에 대해 신을 탓한다. • 믿음을 잃거나 더 열렬한 신자가 된다. • 아무리 사소한 일이라도 책임자를 찾아내어 비난한다. • 왜 그 일을 막을 수 없었는지에 대한 생각(클로저*)에서 빠져나오지 못한다.

◆ **클로저**closure
상황을 이해하기 위한 정보가 완벽하지 못한 상태에서 그 정보의 부족한 부분을 메워 완벽한 형태로 만들려는 지각기능. 심리적 클로저psychological closure라고도 한다.

- 사고가 일어난 곳과 흡사한 장소를 피한다.
- 비슷한 사고가 일어날까 봐 사랑하는 사람들을 멀리한다.
- 모든 사람을 멀리한다.
- 술과 약물에 의존한다.
- 새로운 의사를 선택하는 데 (혹은 모든 선택에) 어려움을 겪는다.
- 사고로 잃은 사람을 잊지 못한 나머지 다른 사람들을 제대로 돌보지 못한다.
- 사고에 책임이 있는 사람이나 회사를 고발한다.
- 소셜 미디어, 후기, 광고판 등을 이용해 사고 책임자를 공격한다.
- 클로저를 위해 계속 해답을 찾아간다.
- 자신이 수긍할 만한 근거 없이는 다른 사람이 말하는 신뢰도나 평가를 믿지 않는다.
- 자신을 용서하고 죄책감에서 벗어난다.
- 사랑하는 사람을 기념하기 위한 자선 단체를 만든다.
- 같은 사고가 일어나지 않도록 사회적 캠페인에 힘쓴다.
- 남아 있는 사람들과 함께하는 모든 순간을 소중하게 여기며, 어떤 것도 당연하게 받아들이지 않는다.

형성될 수 있는 성격 특성	• **속성** 사랑이 많은, 감사하는, 대담한, 규율 잡힌, 공감하는, 집중하는, 이상주의적인, 공정한, 열성적인, 생각이 깊은, 집요한, 설득력 있는, 보호하는, 감상적인, 정신적인 • **단점** 거친, 의존적인, 무감각한, 냉담한, 비판적인, 지배적인, 재미없는, 부주의한, 음울한, 잔소리하는, 집착하는, 비관적인, 소유욕이 강한, 분개하는, 자기 파괴적인, 의심하는, 감사할 줄 모르는
상처가 악화할 수 있는 계기	• 사랑하는 사람의 죽음에 책임이 있는 기관이나 단체에 다시 가야 할뿐더러 그곳에 있는 사람들을 신뢰해야 한다. • 전문가의 과실로 사망 사고가 일어났다는 소식을 듣는다. • 무과실 상해 혹은 의료 과실 소송을 다루는 텔레비전 광고를 본다. • 사랑하는 사람을 죽게 한 과실 치사 책임자가 현직에 복귀했다는 소식을 듣는다.

- 위급한 상황이 발생하여 사랑하는 사람의 건강과 관련된 판단을 내려야만 한다.
- 사고를 일으킨 사람이 다른 도시에서 개업했다는 소식을 듣고, 그 사람을 업계에서 영원히 쫓아내기 위해 싸우지만, 그럴수록 고통스러운 기억이 다시 떠오른다.
- 자신이 사랑하는 사람의 죽음에 책임이 없다는 사실을 깨닫는다.

예상 밖 임신으로 인해 버려지다

Abandonment over an Unexpected Pregnancy

 일러두기
아이를 갖는 것은 큰 즐거움이지만, 동시에 대단한 스트레스가 될 수도 있다. 특히 원치 않은 임신이라면 문제가 더 심각해진다. 그런데 가족이나 배우자처럼 자신을 지지해 주리라 믿었던 지원 체계◆가 임신 사실을 알고 관계를 끊어 버리는 끔찍한 상황이 생길 수 있다. 남녀 모두 이런 시련을 겪을 수 있지만, 일반적으로 여성이 상처를 입는 경우가 좀 더 많은 편이기 때문에 이 항목은 여성의 관점에 초점을 맞추었다.

훼손 당하는 욕구
생리적 욕구, 안전과 안정, 애정과 소속감, 존중과 인정, 자아실현

생길 수 있는 잘못된 믿음
- 이제는 내 꿈을 결코 성취하지 못할 것이다.
- 사람들이 나에 대해 하는 말(멍청이, 책임감 없는 사람 등)은 모두 사실이다.
- 뱃속의 아이가 모든 문제의 원흉이다.
- 사랑은 한순간의 꿈에 불과하다.
- 사는 게 힘들어지면 사람들은 모두 내 곁을 떠난다.
- 누구도 필요하지 않다.

가질 수 있는 두려움
- 또다시 버림받을 것이다.
- 사람들이 나를 어떻게 생각할까 두렵다.
- 언제나 혼자일 것이다.

◆ **지원 체계**support system
보살펴 줄 수 있는 가족, 친구, 동료 집단, 기관 등이 포함되며, 직접적인 계약을 맺은 소수의 개인으로 구성된 지원 체계는 '지원 집단 support groups'이라 불리기도 한다.

- 나와 내 아이를 돌보지 못할 것이다.
- 모든 시간과 돈을 육아에 쏟느라 내 꿈은 결코 이루지 못할 것이다.

**가능한
반응과
결과들**

- 현실을 거부한다. 마치 아이를 갖지 않은 듯 살아간다.
- 다른 사람이 자신을 비난하리라는 두려움에 임신 사실을 숨긴다.
- 임신 중절 수술을 한다. 혹은 아이를 입양 시설에 보낸다.
- 최소한의 생활 수준을 확보하려고 애쓴다.
- 친구들에게 도움을 청하거나 도와줄 것 같은 사람들에게 의지한다.
- 자신을 버린 사람들과 화해하려 애쓴다.
- 자신을 버린 사람들을 되찾기 위해 (조종, 거짓말, 협박 등) 모든 수단을 동원한다.
- 주는 것보다 더 많이 받으려는 사람이 된다. 사람들이 주는 도움을 무조건 받아들인다.
- 다른 사람들을 감정적으로 도와줄 수 있는 여유가 없다.
- 하루를 살아가는 것도 벅차서 다른 목표는 불가능한 일이 된다.
- 이미 일어난 일을 자책하고 자기 연민에 빠진다.
- 자신을 버린 사람을 대체할 파트너를 찾는다.
- 자신이 버림받은 것은 뱃속의 아이 탓이라고 생각한다.
- 기회가 있을 때마다 자신을 버린 사람들을 비난한다.
- 떠난 사람을 되찾기 위해 자신을 바꾼다.
- 다시 버림받을까 두려워 피상적인 관계만 유지한다.
- 모든 일을 혼자 감당할 수 있을지 고민하며 자신의 능력을 의심한다.
- 엄마로서 자격이 있을지 자신의 능력을 의심한다.
- (궁여지책으로) 기꺼이 기대치를 낮춰, 도움을 받을 수 있는 사람이면 누구라도 만난다.
- 자신을 버린 사람보다는 자신이 좀 더 나은 사람이 되어야겠다고 결심한다.
- 도움받을 수 있는 단체를 찾는다.
- 자신과 같은 상황에 있는 다른 여성을 돕겠다고 자원한다.
- 아이를 가진 것을 받아들이고, 어려움을 빠르게 극복한다.

형성될 수 있는 성격 특성	• **속성** 감사하는, 야심이 큰, 대담한, 정신적으로 안정된, 협조적인, 용기 있는, 규율 잡힌, 효율적인, 공감하는, 집중하는, 독립적인, 성숙한, 설득력 있는, 지략 있는, 책임감 있는, 단순한, 도와주는 • **단점** 무감각한, 냉담한, 유치한, 냉소적인, 무지한, 융통성 없는, 불안정한, 책임감 없는, 비판적인, 조종하는, 자신감 없는, 초조한, 분개하는, 방종한, 굴종적인, 감사할 줄 모르는, 변덕스러운
상처가 악화할 수 있는 계기	• 신생아를 함께 돌보고 있는 부부를 본다. • 임신으로 행복해하는 부부가 가득한 출산 준비 모임에 가입한다. • 입덧을 겪고, 태동을 느낀다. • 거울에서 숨길 수 없는 임신의 징후를 본다. • 산부인과에서 검진을 받고 체중을 잰다. • 자신을 만날 마음이 전혀 없는 아이 아버지를 우연히 만난다.
상처를 직면하고 극복할 기회	• 도와줄 사람을 찾지 못해, 자신의 건강과 아이의 미래를 책임질 사람은 자신밖에 없다는 사실을 깨닫는다. • 임신 경과가 순조롭지 못해 혼자 살아가기가 점점 힘들어진다. • 도와주겠다는 사람을 만나지만, 말과 행동이 다른 사람이었음을 알게 된다. • 자신과 마찬가지로 어려울 때 사랑하는 사람에게 버려진 사람을 도와줄 기회가 온다.

자녀가 학대받은
사실을 알게 되다

Finding out One's Child Was Abused

일러두기

부모가 자녀를 안전하게 지키는 일은 도덕적 의무일 뿐 아니라, 아이를 갖기 시작하는 순간부터 생기는 본능이기도 하다. 따라서 자신의 아이가 학대당했다는 사실을 발견하는 순간, 부모들은 자신의 능력과 가치까지 의심하면서 뼛속까지 충격을 받는다. 아이가 부모에게 가 봤자 소용없다고 생각해서 아무 말도 하지 않았거나, 다른 행동으로 보여 주려 했거나 (예를 들어, 학대를 암시하는 어떤 행동을 했는데 그저 관심을 끌려는 행동으로 오해), 아니면 말하려고 했는데 그 말을 곧바로 믿어주지 않았다면 부모들은 깊은 죄책감을 느낀다.

구체적 상황

학대가 있고 난 뒤 다음의 사실을 알게 된다.
- 자신의 연인이나 배우자, 혹은 가까운 친척이 자녀를 학대했다.
- 믿던 친척이나 친구 집에서 학대가 일어났다.
- 교사나 권력을 가진 자가 자신의 아이를 때리거나 만졌다.
- 이웃이나 보모가 돌보는 중 자녀가 학대를 당했다.
- (수학여행, 교회 수련회, 스포츠·클럽 활동 등) 책임자가 있는 여행 중 학대가 일어났다.
- 양육권 방문 중 (전처나 전남편에 의해, 혹은 그런 사람들과 관련 있는 사람들에 의해) 학대가 일어났다.

훼손 당하는 욕구

안전과 안정, 애정과 소속감, 존중과 인정, 자아실현

ㅈ

생길 수 있는 잘못된 믿음

- 자녀를 지키지 못했으니 나는 형편없는 부모다.
- 어떤 일이 벌어질지 예상하고 막아야 했다. 모두 내 잘못이다.
- 자녀를 위험에 처하게 했다. 내가 아닌 다른 사람과 있어야 내 아이가 더 안전할 것이다.
- 자녀를 더 잘 보호하지 못한다면, 이런 일이 또 일어날 것이다.

- 내 아이는 나와 함께 있어야 안전하다.

<table>
<tr><td>

가질 수 있는 두려움

</td><td>

- 아주 잠깐 방심하면 자녀를 놓칠 수 있다.
- 명백한 징후를 또 못 보고 지나칠 수 있다.
- 다른 사람을 믿으면 안 된다.
- 자녀의 안전과 관련해서 사람들에 대한 나의 판단이 틀릴 수 있다.
- 부모 노릇을 계속 제대로 하지 못할까 두렵다.
- (자녀가 약물이나 술에 의존하고, 부모를 비난하고 거부하며, 정신 질환에 걸리는 등) 학대로 인해 끔찍한 결과가 생길까 두렵다.

</td></tr>
<tr><td>

가능한 반응과 결과들

</td><td>

- 가해자에 대한 깊은 분노와 혐오
- 복수에 대한 의지
- 자녀의 소재를 항상 확인한다.
- (자녀가 알게 모르게) 빈번히 체크한다.
- 아무리 믿고 있는 친구나 가족일지라도 자녀에게 관심을 보이는 사람은 의심의 대상이 된다.
- 일상에 지장을 주고, 자녀가 사람들을 두려워하게 될 정도로 보호하려 애쓴다.
- 언제나 최악의 시나리오를 상상한다.
- 자녀를 다른 사람들에게 맡기지 못한다(홈스쿨링을 하거나, 학교 수업이 끝나면 아이와 늘 집에 같이 있을 수 있도록 일을 조정한다.).
- 수면 장애와 심한 불안을 겪는다.
- 죄책감 때문에 자녀에게 지나치게 (버릇없어질 정도로)너그럽고, 많은 것을 허락해 준다.
- 자녀의 친구들을 알고 싶고, 친하게 지내려 한다.
- 가해자를 법정에 세우는 일이 자녀에게 더 큰 트라우마가 될까 두려워 고소나 고발을 피한다.
- 아이들이 모여 밤새 노는 일은 자신의 집에서만 허용한다.
- 자녀가 몇 살이 되더라도, 아무리 짧은 시간 동안이라도 혼자 두는 일이 두렵다.
- 자신의 능력과 판단력에 대한 믿음을 잃는다.

</td></tr>
</table>

ㅈ

- 자녀의 삶에 좀 더 많이 개입한다.
- 자녀를 돕는 최선의 방법에 대해 전문가에게 자문한다.
- 자녀를 위해 건강한 해결책을 세운다(적극적으로 치료받게 하고, 일하는 시간을 줄여 좀 더 많은 시간을 함께 보내는 등).

| 형성될 수 있는 성격 특성 | **속성** 경계하는, 분석적인, 대담한, 조심스러운, 결단력 있는, 신중한, 공감하는, 온화한, 성실한, 돌보는, 주의력이 있는, 생각이 깊은, 통찰력 있는 |
| | **단점** 의존적인, 비판적인, 지배적인, 냉소적인, 방어적인, 망상적인, 까다로운, 적대적인, 재미없는, 성급한, 융통성 없는, 비이성적인, 집착하는, 피해망상의, 비판적인, 완고한, 말 없는, 앙심을 품은, 걱정이 많은 |

형성될 수 있는 성격 특성
- **속성** 경계하는, 분석적인, 대담한, 조심스러운, 결단력 있는, 신중한, 공감하는, 온화한, 성실한, 돌보는, 주의력이 있는, 생각이 깊은, 통찰력 있는
- **단점** 의존적인, 비판적인, 지배적인, 냉소적인, 방어적인, 망상적인, 까다로운, 적대적인, 재미없는, 성급한, 융통성 없는, 비이성적인, 집착하는, 피해망상의, 비판적인, 완고한, 말 없는, 앙심을 품은, 걱정이 많은

상처가 악화할 수 있는 계기
- 자신이 자녀를 보호하지 못하는 상황에 놓인다(아이가 할머니 집에서 하룻밤 자고 오는 등).
- 자녀의 행동에 문제가 생긴다.
- 자녀의 우는 모습을 보거나 흐느끼는 소리를 듣는다.
- 자녀를 돌보는 데 적극적이지 않은 부모와 이야기를 나눈다.
- 학대가 있었던 장소를 방문하거나 지나간다.
- 어른과 아이가 함께 있는 상황을 목격하는데, 아이가 저항하거나 화가 난 것처럼 보인다.

상처를 직면하고 극복할 기회
- 가해자가 증거 불충분으로 석방됐다.
- 자녀가 학대당한 일로 인해 어린 시절 자신이 학대당했던 기억이 떠올랐다.
- 가해자의 아동 학대가 이번이 처음이 아니었던 것을 알게 되고, 조치를 취하지 않으면 똑같은 일이 또다시 발생할 수 있음을 깨닫는다.

자신이 입양되었다는
사실을 알게 되다
Finding out One Was Adopted

**구체적
상황**

- 부모가 자신을 입양했다는 사실을 알려 준다.
- (대화를 엿듣고, 출생증명서를 발견하는 등) 입양 사실을 우연히 알게 된다.
- 악의가 있는 친척이 입양을 암시하여 궁금하게 만든다.
- 심각한 질환으로 인해 병력을 파악하다가 입양 사실을 알게 된다.
- (부모와 생김새가 다르거나, 먼 친척이 알 수 없는 말을 하는 등) 개인적인 의심으로 부모에게 질문해 알게 된다.
- 부모 중 한 명이 죽은 뒤에 입양 사실을 알게 된다.
- 자신이 친부모 혹은 친형제·자매라고 주장하는 낯선 사람을 만난다.

**훼손
당하는
욕구**

애정과 소속감, 존중과 인정, 자아실현

**생길 수
있는
잘못된
믿음**

- 친부모가 나를 버렸다면, 나에게 무슨 문제가 있는 것이 분명하다.
- 나는 어디에도 속하지 않는다. 누구도 나를 원하지 않는다.
- 태어나지 말았어야 했다.
- 나의 정체성을 모르겠다.
- 부모도 내게 거짓말을 하는데, 누구를 믿겠는가?
- 친부모가 나를 버렸다면, 누구라도 또다시 그럴 수 있을 것이다.
- 마음의 벽을 더 높이 세워야 사람들이 내 감정을 조종할 수 없을 것이다.
- 사랑은 모든 것을 더 아프게 만들 뿐이다.

**가질 수
있는
두려움**

- 거절당하고 버려질 것이다.
- 믿지 말아야 할 사람을 믿었다.
- 친밀한 관계를 만들었다가는 약점만 드러날 것이다.

ㅈ

- 친부모를 만났다가 또다시 거절당할까 두렵다.
- (형제·자매는 입양되지 않은 경우) 형제·자매에 비해 사랑을 덜 받을 것이다.
- 친부모가 나를 데려갈 것이다.
- 부모가 다른 일에서도 많은 거짓말을 했을 것이다.
- 특정한 질병, 성격, 정신 질환 같은 유전적 요인을 물려받았을지도 모른다.

가능한 반응과 결과들

- (분노, 배신감, 감사, 불신, 죄의식, 혼란 등) 감정 기복이 심하다.
- 가족 간의 일을 되새기며, 자신이 친자녀와 다르게 취급받은 적은 없는지, 사랑을 덜 받은 것은 아닌지 찾아내려 한다.
- 현실을 부정한다. 자신의 과거나 뿌리 찾기를 거부한다.
- (끊임없이 질문하고, 자신의 뿌리를 알려고 하는 등) 과거에 집착한다.
- 사람들을 믿지 못한다.
- 정체성이 혼란스럽다.
- 자신과 자신을 입양한 가족 사이에 다른 점을 지나치게 부각한다.
- 친구들에게 항상 자신의 가치를 증명하려 한다.
- 사람들의 말을 아무런 근거도 없이 의심한다. 사람들이 자신을 속이고 있다고 생각한다.
- 입양 가족과 거리를 둔다.
- 약물이나 술에 의존한다.
- 일종의 행동화로서 위험한 일을 한다.
- (다시 버려지리라는 두려움 때문에) 입양 가족의 비위를 맞추려고 비굴하게 행동한다.
- 불안 장애나 상황성 우울증을 겪는다.
- 사람의 말을 곧이곧대로 믿지 않고 항상 사실을 재확인한다.
- 자신이 항상 어딘지 다르다고 자각하고 있었기 때문에 사실을 알고 난 후 안도했다가, 안도감을 느낀다는 사실에 죄책감을 느낀다.
- 입양 가족의 유품을 거부한다. 자신은 그것을 가질 자격이 없다고 생각한다.
- 냉소적으로 변한다. 부정적인 세계관을 갖는다.

- 자신의 친부모와 화해하는 상상을 자주 한다.
- 자신의 친가족을 찾으려고 한다.
- 친가족을 거부하고, 입양 가족을 선택한다.
- 사실을 말해 준 입양 부모가 정직하고 솔직한 태도를 보여 준 데 감사한다.
- 친가족에게 거부당했다기보다는 입양 가족에게 선택되었다고 생각한다.

형성될 수 있는 성격 특성	• **속성** 적응하는, 분석적인, 감사하는, 정서적으로 안정된, 호기심 많은, 기분을 맞춰주는, 태평한, 공감하는, 행복한, 사생활을 중시하는, 감상적인, 도와주는, 현명한, 말이 없는 • **단점** 거친, 의존적인, 비판적인, 냉소적인, 무례한, 잘 속는, 적대적인, 감사할 줄 모르는, 혼자 틀어박힌, 일 중독의
상처가 악화할 수 있는 계기	• 부모의 편애 탓이 아닌데도 형제·자매가 자신보다 뛰어나다. • 학교에서 입양에 대해 배운 호기심 많은 자녀가 입양에 관해 묻는다. 그 일로 자신의 입양 사실을 처음 알게 된 고통스러운 대화가 떠오른다. • 가족력을 묻는 의료 보험 서류를 작성해야 한다. • 자신의 생일이나 양자로 입양된 날이 된다.
상처를 직면하고 극복할 기회	• 예기치 않은 임신 때문에 아이를 입양 보내야 하는 상황이다. • 유전적 요인 때문에 자신의 과거를 아는 것이 중요한 의학적 상황에 처한다. • 자신이 강간이나 근친상간으로 태어났다는 사실을 알게 된다. • 부모를 추적했지만 이미 세상을 떠났거나 자신을 만나고 싶어 하지 않는다는 사실을 알게 된다. • 친부모를 찾지 않겠다고 결심했지만, 나중에 친부모의 유산에 대해 알게 된다. • 자신이 아이를 입양해서, (필요하다면) 언제 아이에게 그 사실을 말해 주어야 할지 결정해야 한다.

잘 아는 사람에게 어린 시절 성폭력을 당하다

일러두기

모르는 사람이 가해자일 때도 있지만, 이 항목에서는 가해자가 아이에게 쉽게 다가갈 수 있는 신뢰받는 사람인 경우에 초점을 맞추었다. 예를 들어, 친척, 가족의 친구, 교사, 반 친구, 가까운 친구의 부모, 보모 등이다.

훼손 당하는 욕구

생리적 욕구, 안전과 안정, 애정과 소속감, 존중과 인정, 자아실현

생길 수 있는 잘못된 믿음

- 내 잘못이다. 내가 했던 말이나 행동 때문에 이런 일을 당했다.
- 나는 (나쁜 딸, 학생, 운동선수, 친구 등) 가치 없는 인간이니까 이런 일을 당해도 마땅하다.
- 안전한 사람은 세상에 없다.
- 사람들이 나를 이용하려 드는 것은 내가 그렇게 하도록 놔두었기 때문이다.
- 내가 아무리 우호적인 태도로 도움을 주려고 하더라도, 사람들은 결국 나에게 상처를 줄 것이다.
- 내가 저항하지 않은 것을 보니 나도 원했던 일이다.
- 인생을 개선하기에는 나는 너무나 무력하다.
- 내 인생은 망쳤다. 고칠 수도 없다.
- 내가 형편없는 사람이라 이런 형편없는 일이 일어나는 것이다.
- 사람을 믿으면 상처만 받을 것이다.
- 나처럼 끔찍한 사람을 사랑해 줄 수 있는 사람은 세상에 없다.
- 성적이 뛰어나거나, 재능이 있거나, 멋진 옷을 입는 등 남들보다 두드러지면 안 된다. 모난 돌이 정 맞는다.
- 배신당하느니 아예 혼자인 편이 낫다.
- 사랑이란 다른 사람을 다치게 하는 무기이다.

164

가질 수 있는 두려움	• 친근감과 성욕을 가지는 것이 두렵다.
	• 사랑이 두렵다. 누군가 사랑을 빼앗아 가거나 그 사랑이 왜곡된 모습으로 나타나게 될 것이다.
	• 누가 나를 만지는 게 두렵고, 다른 사람 앞에서 옷을 벗는 게 두렵다.
	• 다른 사람에게 이야기해도, 내 말을 안 믿을까 두렵다.
	• 가해자와 (혹은 가해자와 비슷한 사람과) 단둘이 있는 것이 두렵다.
	• 어떤 말이나 행동이 성적 유혹으로 보일까 두렵다.
	• 믿을 수 없는 사람을 믿고, 배신당하게 될까 두렵다.
	• 내가 사랑하는 사람에게도 이런 일이 벌어질까 두렵다.
	• 사실이 밝혀지면 가족이나 친구가 나를 비난하고 외면할까 두렵다.

가능한 반응과 결과들	• 세상과 접촉하지 않는다. 가족이나 친구들을 피한다.
	• 갑자기 화를 내는 등, 감정 기복이 심하다.
	• 혼란스럽고 설명할 수 없는 감정에 사로잡힌다.
	• 몸을 옷으로 싸매어 감추고, 눈에 덜 띄는 옷만 입는다.
	• 아무 일도 없었던 것처럼 행동하라고 말하는 가족에게 분노한다.
	• 최악의 사태에 대해 걱정하고, 비관적으로 생각한다.
	• 섭식 장애가 생기고, 자해한다.
	• 고통에서 도피하기 위해 약물에 의존한다.
	• 자신이 '가치 없는 인간'이라는 생각을 보상하기 위해 직장에서, 인간관계에서, 혹은 부모로서 성취 지향적인 사람이 된다.
	• (자신의 역할을 최소화하거나, 비하하는 반응을 보이는 등) 칭찬을 받아들이지 못한다.
	• 도움을 쉽사리 요청하지 못한다.
	• 선물이나 칭찬을 받아들이기 힘들다. 사람들이 친절하게 굴면 불편하다.
	• 사람을 믿지 못한다. 사람의 말을 있는 그대로 믿기가 힘들다.
	• 사람이나 상황을 해석하기가 힘들다.
	• 사건과 관련된 세부적인 내용을 들쭉날쭉하게 기억한다.
	• (공황 발작, 우울증, 오래 살지 못할 것이라는 믿음 등) 외상 후 스트레스 장애(PTSD) 증상을 보인다.

ㅈ

- 성 과잉 장애,♦ 위험한 성관계, 성관계에 대한 조숙한 관심, 불감증, 성적 일탈 행위 등 다양한 성 기능 장애를 보인다.
- 사람들에게 마음을 열기 힘들다. 상처받을까 봐 불안해한다.
- 자신의 몸과 자신의 몸을 다른 사람들이 보는 것을 불편해한다.
- 누군가 (특히 예기치 않게) 자신을 만지면 움찔하고, 그런 일이 벌어질 수 있는 상황을 피한다.
- 자녀나 사랑하는 사람들의 안전에 대해서는 비이성적일 정도로 과잉보호한다.
- 사람들을 불편하지 않게 만들려는 욕심에 자신의 고통은 참는다.
- 자신은 자녀 옆에 있어 주고, 경계하고, 보호하고, 도움을 주겠다고 결심한다.
- 성적 학대를 경험한 아이나 청소년에게 멘토가 되어 준다.
- 아이들의 권리를 보호하기 위해 적극적인 활동을 한다.

형성될 수 있는 성격 특성	• **속성** 경계하는, 분석적인, 대담한, 용기 있는, 결단력 있는, 공감하는, 훌륭한, 독립적인, 내성적인, 성실한, 주의력이 있는, 체계적인, 예민한, 집요한, 적극적인, 지략 있는, 지각 있는, 사회적 의식이 있는, 재능 있는, 현명한, 말이 없는 • **단점** 거친, 의존적인, 지배적인, 잔인한, 냉소적인, 회피적인, 어리석은, 적대적인, 융통성 없는, 감정을 억누르는, 불안정한, 비이성적인, 책임감 없는, 자신감 없는, 초조한, 반항적인, 자기 파괴적인, 의심하는, 변덕스러운
상처가 악화할 수 있는 계기	• 어린아이와 함께 있는 가해자를 본다. • 피해자가 가해자를 신고한 뒤에 오히려 비난을 받거나 고발의 진실성을 의심받은 사건을 신문에서 읽는다. • 성적 학대를 상기시키는 감각(냄새, 소리, 장소 등)과 맞닥뜨린다.

♦ **성 과잉 장애** hypersexual disorder
성행위에 지나치게 탐닉하고, 위험한 성적 행동을 하는 것으로, 새로운 유형의 정신 질환으로 분류하자는 의견이 학계에 있다.

- 성관계나 성적 접촉을 하게 된다.

상처를
직면하고
극복할
기회

- 가해자가 속죄를 원하지만, 용서할 수 없다.
- 자신이 당한 성적 학대 경험을 공개해 달라는 요청을 받는다.
- 자신의 아이가 성적 학대를 받은 흔적을 발견한다.
- 과거의 상처에 부정적으로 대처해 왔기 때문에 충분히 행복할 수 없었다는 사실을 깨닫고, 태도를 바꾸기로 한다.

잘못된 대상을
믿다 **Misplaced Loyalty**

구체적
상황

- 자신이 다른 사람의 대용품이었음을 알게 된다.
- 친구가 인기 있는 집단, 클럽, 단체에 들어가기 위해 자신을 이용했다.
- 친구를 옹호했지만, 뒤늦게 그 친구가 비난받아 마땅하다는 사실을 알게 된다.
- 가족 중 한 명이 자신의 이익을 위해 나를 배신했다.
- 믿었던 멘토에게 비밀을 털어놓았더니 다른 사람에게 그 비밀을 이야기했다.
- 가까운 친구가 나에 대한 악의적인 소문을 퍼트리는 것을 들었다.
- 인종, 성적 지향, 가치관 같은 부당한 기준으로 자신이 속한 집단에서 따돌림을 당했다.
- 가족이 자신이 아닌 다른 사람을 선택했다.
- 어떤 사람을 도와줬지만, 막상 내게 일이 닥쳤을 때 그 사람은 자신을 모른척했다.
- 어떤 사람과 육체적으로 친밀한 관계를 맺었는데, 그 사람은 자신을 연인이 아닌 단순한 육체관계로만 간주한다.
- 친구의 부탁을 들어주었는데 그 행동이 불법이었다는 사실을 알게 된다(자신도 모르게 마약을 운반하고, 증거 인멸을 돕고, 돈세탁에 관여하는 등).
- 믿었던 조직이나 사회제도에 실망한다.
- 경찰에게 진실을 말했지만, 믿어 주지 않는다.
- 친척이 자신의 아이디어나 연구 성과를 훔쳤다.

훼손
당하는
욕구

애정과 소속감, 존중과 인정

생길 수 있는 잘못된 믿음	• 나의 직감은 믿을 수 없다.
	• 나는 잘 속는다. 어떤 사람의 말이라도 믿어 버린다.
	• 아무도 믿을 수 없다.
	• 사람들에게 충성해 봤자 소용없다. 아니라고 믿고 있다면, 멍청한 것이다.
	• 내 이익부터 챙겨야 한다.

가질 수 있는 두려움	• 사람들과 친해지기가 두렵다.
	• 사람들에게 쉽게 상처받을 것이다.
	• 다른 사람에게 속마음을 털어놓기가 두렵다.
	• 사랑하는 사람이 나를 배신할 것이다.
	• 나와 친구가 되기를 원하는 모든 사람이 두렵다.
	• 다른 사람의 동기를 잘못 이해하고 속게 될 것이다.

가능한 반응과 결과들	• 속은 사실에 대해 자책한다.
	• 사람들을 멀리하고 마음의 문을 닫는다.
	• 믿을 수 있는 친구나 가족에게 의지한다.
	• 머릿속으로 배신을 집요하게 되짚어 보며, 자신이 무엇을 잘못했는지 이해하려 노력한다.
	• 웃고 떨쳐 버린다. 배신이 대단치 않은 일처럼 행동한다.
	• 그런 일이 일어날 줄 알았다고 주장한다.
	• 사람을 신뢰하기 힘들고, 도움을 요청하기 힘들다.
	• 냉소적으로 변한다. 누구도 믿지 않는다.
	• 친구는 더 이상 필요 없다고 말한다.
	• 똑같은 상처를 입지 않도록 다른 친구들도 멀리한다.
	• 외로움을 느낄 시간이 없게 일에 몰두한다.
	• 자신을 배신했던 사람과 우연하게 부딪힐 수 있는 장소를 피한다.
	• 모든 사람은 저마다의 속셈이 있다고 믿는다.
	• 불성실한 사람이 된다.
	• 배신했다는 이야기를 절대 듣지 않도록 모든 약속에 세심하고 신중하다.

ㅈ

- 자신의 삶에서 진정 신뢰할 만한 사람에 대해 진심으로 고마워한다.
- 사람의 신뢰를 절대로 저버리지 않는다.
- 어떤 사람이 믿지 말아야 할 사람을 믿고 있는 것을 알고, 미리 경고한다.
- 사람들을 좀 더 잘 이해하게 되고, 다시는 잘못 판단하지 않기 위해서 사람에 대해 더 많이 연구한다.

형성될 수 있는 성격 특성

- **속성** 분석적인, 감사하는, 대담한, 조심스러운, 정서적으로 안정된, 결단력 있는, 기분을 맞춰주는, 신중한, 훌륭한, 생각이 깊은, 사생활을 중시하는, 적극적인, 올바른, 책임감 있는
- **단점** 무감각한, 반사회적인, 냉담한, 심술궂은, 아는 체하는, 자신감 없는, 집착하는, 과민한, 굴종적인, 의심하는, 소심한

상처가 악화할 수 있는 계기

- 누군가 자신을 다시금 이용하고 있다는 의심이 든다.
- 친구를 믿을 수 있는지 모르겠다.
- 사랑하는 사람이 비슷한 방식으로 이용당하는 것을 본다.
- 친구가 거짓말하고 있는 현장을 잡는다.
- 어떤 사람을 위해 굳이 시간을 냈더니, 무시당했다.

상처를 직면하고 극복할 기회

- 자신도 다른 사람의 신뢰를 어긴 사실을 알게 된다.
- 사람들로부터 소외되어 살다가 어떤 모임에 가입할 기회가 생겼는데, 그 모임을 믿어야 할지 말지 결정을 내려야 한다.
- 친구에게 배신했다고 비난했는데, 그 친구는 항상 나에게 헌신적이었다는 사실을 나중에 깨닫게 된다.
- 어려움에 빠진 친구를 보고 상처를 입을 각오를 하고 도와줘야 할지 결정해야 한다.

ㅈ

절교·기피
대상이 되다

Being Disowned or Shunned

구체적 상황

- 충성을 다했던 단체나 회사에서 쫓겨난다.
- 아이가 가출해서 돌아오지 않는다.
- 부모가 자녀를 버린다.
- 자녀와 사이가 나빠져 손주들을 만날 수 없다.
- 자녀가 독립을 원한다.
- (커밍아웃, 개종, 다른 인종과의 결혼 등으로) 부모가 성인이 된 자녀를 피한다.
- 혼외 임신으로 집에서 쫓겨난다.
- (형제·자매를 고발하고, 고발당한 친척에게 불리한 증언을 하는 등) 가족을 배신해 기피 대상이 된다.

훼손 당하는 욕구

생리적 욕구, 안전과 안정, 애정과 소속감, 존중과 인정

생길 수 있는 잘못된 믿음

- 그들 없이는 절대 살 수 없다.
- 다시는 상처받지 않도록 애초에 사람들을 멀리해야 한다.
- 옳은 일을 하기보다는 충성심을 보이는 것이 낫다.
- 나는 쓸모없는 인간이다. 사람들은 나와 어떤 관계도 원치 않는다.
- 사람들이 나를 그토록 쉽사리 버린 것을 보면, 애당초 나를 사랑하지 않았던 것이다.
- 조건 없는 사랑과 인정은 존재하지 않는다. 사랑과 인정을 받으려면 노력이 필요하다.
- 상대에게 주기보다 받는 사람은 늘 원하는 바를 얻고, 받는 것보다 더 많이 주는 사람은 더 줄 것이 없어지면 버려진다.

가질 수 있는 두려움	· 나는 누구에게도 인정받지 못할 것이다.
	· 혼자서 모든 것을 하려다 실패하고 말 것이다.
	· 실패나 실수를 저지르면 또다시 버림받을 것이다.
	· 조건 없이 사랑하고 인정해 주는 사람은 결코 찾지 못할 것이다.
	· 사람들 말대로 나는 약하다(불성실하고, 부적절하고, 결함이 많다.).

가능한 반응과 결과들	· 감정을 지나치게 억제한다.
	· (슬픔, 분노, 우울증 등) 감정 변화가 심하다.
	· 마음이 공허하다.
	· 나를 이렇게 만든 사람에게 보복하고 싶다.
	· 주변 사람들과 멀어지게 한 원인인 자신의 선택에 집착한다.
	· 자신을 엄격하게 평가하면서 자존감이 낮아지고, 심지어 자기 혐오에 빠진다.
	· 해로운 인간관계에 빠진다.
	· 가족이 모일 수 있는 휴일이나 특별한 날이 되면 우울하다.
	· 약물과 술에 의존한다.
	· 소셜 미디어를 이용해 자신을 버린 사람들을 스토킹하며 그들에 대한 소식을 얻는다.
	· 이전에 사랑했던 사람들이나 집단을 우연하게라도 마주칠 수 있는 장소를 피한다.
	· 신랄한 말을 하고 적개심이 많아진다.
	· 소셜 미디어를 통해 자신을 버린 사람들을 중상모략한다.
	· 원한을 품는다.
	· 사람들을 믿고 받아들이기 힘들어한다.
	· 누군가에게 버려지느니 차라리 먼저 그 사람을 떠난다.
	· 이전의 모든 인간관계를 끊는다(전화번호를 바꾸고, 이사하고, 전학하고, 직장을 바꾸는 등).
	· 거절당하지 않으려고 다른 사람을 기쁘게 해준다.
	· 갈등이 느껴지면 불안해하고, 빨리 갈등을 해소하려 애쓴다.
	· 관계를 되돌리려 애쓴다(아무리 거절해도 선물과 카드를 보내고, 전화하고, 음성 메시지를 남기고, 중요한 행사에 초대하는 등).

172

- 다른 사람과 어울릴 수 있는 데에 깊이 감사한다.
- 회사 책상에 놓아둔 생일 카드처럼 누군가의 작은 배려에 깊이 감동한다.
- 비탄에 잠긴다.
- 새 출발을 위해 이사한다.
- 자신의 행동이 이러한 상황을 초래하지는 않았는지 돌아본다.

형성될 수 있는 성격 특성	• **속성** 감사하는, 대담한, 조심성 있는, 기분을 맞춰주는, 태평한, 훌륭한, 상냥한, 독립적인, 부지런한, 도와주는, 관대한 • **단점** 거친, 회피적인, 괴짜인, 뒷말하기 좋아하는, 적대적인, 불안정한, 자신감 없는, 초조한, 과민한, 완벽주의적인, 반항하는, 분개하는, 자기 파괴적인, 완고한
상처가 악화할 수 있는 계기	• 아주 사소한 거절을 당한다(퇴근 후 한잔하자는 제안에 누구도 동의하지 않는 등). • 특별한 날을 맞았는데 주변에 아무도 없다. • 자신과 관계를 끊은 가족이 새로운 사람을 받아들인 것을 알게 된다(아이를 입양하거나 자매가 새 남자 친구를 사귀는 등). • 누군가가 절실하게 필요한 어려운 상황이지만 주변에 아무도 없다는 사실을 깨닫는다.
상처를 직면하고 극복할 기회	• 자신에게 상처를 주는 상대와 해로운 관계가 지속된다. 먼저 관계를 끊을지 결정해야 한다. • 자신을 버렸던 사람이 먼저 화해를 청한다. 화해를 받아들일지 아닐지 선택해야 한다. • (약물 남용, 절도, 폭력 등으로 인해) 자녀와 연락을 끊고 싶은 상황이 된다.

ㅈ

진실이
받아들여지지 않다

**Telling the Truth But
Not Being Believed**

**구체적
상황**

- (부모, 친척, 교사에게) 학대받았다고 했는데 누구도 믿어 주지 않았다.
- 범죄를 신고했는데, 경찰이 믿지 않았다.
- 절도나 거짓말 혐의로 기소되었는데, 무죄를 주장했지만 모두 무시당했다.
- 저지르지도 않은 죄로 유죄 판결을 받아 처벌받았다.
- 부모가 내 말보다 다른 사람 말을 더 믿었다.
- 부모, 보호자, 경찰 등이 나를 계속 거짓말쟁이라고 불렀다.
- 교사나 교장에게 부적절한 상황에 대해 털어놓았다가 문제아라는 낙인이 찍혔다.
- 목격한 사실을 진술했는데, 신뢰할 수 없는 내용이라고 무시당했다.
- 일반적인 통념에 어긋나는 경험에 관해 이야기했다가 무시당했다 (귀신을 보고, 신과 대화하고, 초자연적 현상을 경험하는 등).

**훼손
당하는
욕구**

생리적 욕구, 안전과 안정, 애정과 소속감, 존중과 인정, 자아실현

**생길 수
있는
잘못된
믿음**

- 사실을 말해 봤자 문제아 취급만 받을 것이다.
- 사람들은 정직이 최상의 방책이라고 하지만, 사실은 그렇지 않다.
- 사람들은 듣고 싶은 이야기만 듣고, 믿고 싶은 이야기만 믿는다.
- 가장 필요할 때 내 옆에서 나를 지지해주는 사람은 아무도 없다.
- 사람들이 듣고 싶어 하는 이야기나 해 주는 편이 낫다.
- 나를 보호해 주어야 하는 사람이 결국에는 나를 배신할 것이다.
- 나를 지킬 수 있는 사람은 결국 나밖에 없다.

ㅈ

가질 수 있는 두려움	• 가장 중요한 순간에, 내 말을 믿어 주는 사람은 아무도 없을 것이다.
	• 내가 했던 말 때문에 처벌받을 것이다.
	• 내가 사실이라고 믿고 있는 것이 틀릴 수도 있다.
	• 너무 정직하다는 이유로 사람들이 나를 떠날 것이다.
	• 이용당하거나 상처받거나 다른 식으로 피해를 입게 될 것이다. 그리고 그런 상황에서 의지할 사람은 아무도 없을 것이다.
	• 믿지 말아야 할 사람을 믿었다가 배신당할 것이다.
	• 권력을 가진 사람들은 자신의 이익을 위해 진실을 왜곡할 것이다.
가능한 반응과 결과들	• 정직이나 성실은 중요한 가치가 아니라고 믿는다.
	• (정직함에 의지하지 않고) 다른 사람들을 조종해서, 자신이 원하는 것을 그들도 원한다고 믿게 만든다.
	• 문제를 회피하는 수단으로 사람들이 듣고 싶어 하는 말만 한다.
	• 사람들이 자신의 말을 믿으리라 기대하지 않기 때문에 마음의 문을 열지 않고, 과거 이야기를 하지 않는다.
	• 감정을 감추고, 다른 사람에게 상처받지 않으려고 강박적으로 거짓말을 한다.
	• 농담을 잘 받아들이지 못한다. 다른 사람들의 놀림에 어쩔 줄 몰라 한다.
	• 아무리 확실한 상황에서도 사람들이 자신의 말을 믿고 있다는 확신이 필요하다.
	• 불필요한 상황에서도 자신의 동기를 설명한다.
	• 누군가 자신의 말에 이의를 제기하면 화를 낸다.
	• 자신의 진실성을 의심하는 말을 들으면 충격을 받는다.
	• 기회가 있을 때마다 자신의 성실성을 증명하려 든다.
	• 자신의 말에 누구도 의혹을 제기할 수 없도록, 아예 말을 꺼내지 않는다.
	• 어떤 비밀을 지키기 위해 거짓말을 할 수밖에 없다면, 그 비밀은 지키지 않는다.
	• 사람들이 자신을 오해하고 있다면 강박적으로 진실을 알린다.
	• 진실한 사람임을 증명하려고 지나칠 정도로 상세하게 답한다.

ㅈ

- 사람들의 마음을 얻기 위해 유머, 너그러움, 매력을 보여 주는 말을 골라서 한다.
- 거짓말을 늘어놓는 사람에게 적개심을 갖는다.
- (노트에 적고, 대화를 녹음하는 등) 자신의 말을 입증할 수 있는 방법을 찾는다.
- 자신의 말이 왜곡되거나 다른 맥락으로 언급되면 분노한다.
- 강박적으로 정직하다. 사소한 거짓말도 거부한다.
- 진실을 완벽하게 받아들이고, 대단히 강한 정의감을 보인다.
- 어떤 가정도 하지 않는다. 항상 사실만을 추구한다.
- 다른 사람의 말에 일단 옳다는 태도를 보여 주어, 사람들이 자신과 같은 억울함을 겪지 않도록 한다.
- 사람들이 진실을 말하고 있는지 아닌지 짐작할 필요가 없도록, 마음을 읽으려고 노력한다.
- 오해 소지를 없애기 위해 아주 명확하게 말한다.

형성될 수 있는 성격 특성

- **속성** 조심스러운, 용기 있는, 규율 잡힌, 신중한, 공감하는, 재미있는, 정직한, 훌륭한, 독립적인, 공정한, 성실한, 꼼꼼한, 돌보는, 집요한, 설득력 있는, 보호하는, 책임감 있는, 사회적 의식이 있는, 현명한, 말이 없는
- **단점** 반사회적인, 강박적인, 냉소적인, 방어적인, 부정직한, 불충실한, 회피적인, 망상적인, 적대적인, 억제된, 불안정한, 비판적인, 아는 체하는, 자신감 없는, 초조한, 집착하는, 과민한, 편집증적인, 완벽주의적인, 비판적인, 편견을 가진, 반항적인, 분개하는, 소심한, 의지력이 약한, 혼자 틀어박힌

상처가 악화할 수 있는 계기

- 거짓말하는 사람을 지명해야만 하는 상황이다.
- 자녀나 배우자가 자신에게 거짓말을 한다.
- 자신은 신뢰받지 못하고, 터무니없는 이야기를 하는 사람은 신뢰받는다.
- 어떤 상황에서 지나친 푸대접을 받고, 자신에 대한 편견이 아닌지 의심한다.

- 두 사람이 완전히 다른 이야기를 하는 상황에서 이야기의 진실을 판가름해야 한다.
- 진실은 불필요한 상처를 주고, 거짓말이 오히려 친절이 되는 상황을 마주한다.
- 어떤 잘못으로 비난을 받았는데 대수롭지 않게 넘어갈지, 아니면 자신의 결백을 입증하기 위해 싸울지 선택해야 한다.

해로운 인간관계에
빠지다

A Toxic Relationship

일러두기

해로운 인간관계란, 한 사람의 행동이나 태도가 다른 사람에게 끊임없는 정신적 (혹은 더 나아가 육체적인) 피해를 주는 경우를 말한다. 이런 관계는 연인이나 부부 사이에서 가장 흔히 볼 수 있지만, 친구, 동료, 직장 상사와 직원, 부모와 자녀, 형제·자매 사이처럼 감정이 오고가는 모든 관계에서 찾아볼 수 있다.

구체적 상황

아래와 같은 특징을 가진 사람과 관계를 맺고 있는 경우

- 다른 사람을 지배하려고 한다.
- 질투하고 집착한다.
- 끊임없이 거짓말한다.
- 원하는 것을 갖기 위해서 교묘한 조종이나 협박도 서슴지 않는다.
- 상대의 자존감을 짓밟는 언어적, 신체적 폭력을 가한다.
- 상대가 사소하고, 중요하지 않고, 무가치하다고 느끼도록 만든다.
- 일이 잘못되면 언제나 자신의 책임을 부정하면서 불평하고 상대 탓을 하며 피해자인 척한다.
- (이성 관계라면) 다른 이성과 계속해서 바람을 피운다.
- 완벽주의자라서 늘 다른 사람들에게 현실 불가능한 기대를 건다.
- 과하게 경쟁적이라 매사 이겨야 직성이 풀린다.

훼손 당하는 욕구

안전과 안정, 애정과 소속감, 존중과 인정, 자아실현

생길 수 있는 잘못된 믿음

- 나는 망가진 그 사람을 고칠 수 있다.
- 누군가 나에게 폭언을 퍼붓거나 폭력을 휘둘러도, 개인적인 것으로 받아들여서는 안 된다.
- 나를 필요로 하는 사람을 떠나는 일은 이기적이고 충실하지 못한 행동이다.

ㅎ

- 그 사람이 나를 함부로 대하는 것은 다 내가 부족해서이다.
- (결혼하거나 아이를 가지는 등) 내 상황이 달라지면 이 관계도 달라질 것이다.
- 다른 사람은 나에게 기회를 주지 않을 것이다.

가질 수 있는 두려움

- 사랑과 인정이 필요한 그 사람에게 상처를 입힐 것이다.
- 해로운 관계에서 빠져나올 힘과 의지가 나에게는 없다.
- 나는 누구에게도 좋은 사람이 될 수 없을 것이다.
- 해로운 사람들만 내 곁에 남을 것이다.
- 나 자신도 다른 사람에게 해로운 사람이 될 것이다.

가능한 반응과 결과들

- 항상 다른 사람의 의지를 따른다.
- 자신이 이기적이고, 예민하며, 이성적이지 못하다고 비하한다.
- 자신의 진정한 모습을 찾을 수 없다고 생각한다. 언제나 다른 사람을 기쁘게 하려고 가면을 쓴다.
- 해로운 사람을 제외한 모든 사람을 멀리한다.
- 거짓말을 믿고, 쉽게 속는다.
- 다른 사람들을 '고치려고' 한다.
- 순교자 콤플렉스◆가 생긴다.
- 자신의 직감을 믿지 않는다.
- 해로운 사람이 말하는 부정적인 내용을 당연하게 받아들이거나, 그 사람을 위해 변명한다.
- 우울증을 앓는다.
- 해로워 보이는 사람에게 끌린다.
- 받기만 하고 주지 않으려는 사람에게 적개심을 느낀다. 그리고 그 적개심에 대해 죄책감을 느낀다.
- 다른 사람을 흉보고, 불평하고, 거짓말하고, 사람을 조종하는 등 해로운 사람의 나쁜 습관을 자신의 것으로 받아들인다.

◆ **순교자 콤플렉스** martyr complex
자기가 희생자라고 생각하는 피해 의식이 심한 증상.

ㅎ

- 자신의 감정을 억제하는 데 익숙해서, 인간관계 속에서 고독감을 느낀다.
- 받는 것보다 더 많이 주려고 한다.
- 일방적인 교우 관계밖에 없기 때문에, 문제가 생기면 혼자 앓는다.
- 좋은 소식이 있어도 다른 사람과 나누지 않는다.
- 두려움, 죄책감, 혹은 의무감 때문에 하고 싶지 않은 일을 한다.
- 삶을 점점 부정적으로 생각한다.
- 주는 것보다 더 많이 받으려는 사람을 피한다.
- 다른 인간관계에서도 해로운 징후를 느낀다.
- 다른 사람에게 잘 공감한다.
- 공정성과 존중을 내세워 모든 일을 잘 중재하는 사람이 된다.
- 남에게 좌우되지 않고, 자신을 주장하는 법을 배운다.

형성될 수 있는 성격 특성

- **속성** 적응하는, 사랑이 많은, 경계하는, 조심스러운, 협조적인, 태평한, 공감하는, 온화한, 겸손한, 충실한, 돌보는, 순종적인, 책임감 있는, 감상적인, 도와주는, 관대한, 잘 믿는
- **단점** 의존적인, 부정직한, 신의 없는, 회피적인, 말하기 좋아하는, 잘 속는, 재미없는, 위선적인, 무지한, 우유부단한, 감정을 억누르는, 불안정한, 질투하는, 피해 의식이 강한, 자신감 없는, 굴종적인, 신경질적인, 소심한, 의지력이 약한

상처가 악화할 수 있는 계기

- 툭하면 불평을 늘어놓고 분통을 터뜨리는 사람이 가까이 있다.
- 해로운 친구의 전화, 메시지, 방문을 받고, 감정적으로 힘들어진다.
- 누군가가 사소한 거짓말이나 경솔한 행동을 하고, 다른 사람을 조종하려 하는 것을 본다.
- 누군가를 위해 지나친 호의를 베풀어 달라는 요청을 받는다.
- 누군가에게 협조하지 않으면 해코지하겠다는 협박을 받는다.
- 감정 기복이 심한 사람이 있어, 그 사람이 폭발할 수 있는 위험한 부분에서 대화를 다른 쪽으로 돌려야 한다.

- 자신이 행복하지 않은 원인이 해로운 인간관계 때문이라는 것을 깨닫는다.
- 해로운 인간관계 때문에 꿈을 이룰 기회를 포기하고, 나중에야 잘못된 선택이었다는 것을 깨닫는다.
- 해로운 사람과 같이 있느니 혼자 있는 편이 행복하다는 사실을 깨닫는다.
- 해로운 인간관계에서 빠져나오지 못하는 자신의 모습을 들여다보게 해 주는 긍정적이고 낙관적인 사람을 만난다.

형제 · 자매가
배신하다

A Sibling's Betrayal

형제·자매가 다음과 같은 행동을 하는 경우

- 나에 대해 헛소문을 퍼뜨렸다.
- 자신의 감추고 싶은 창피한 비밀을 폭로했다.
- 내가 저지른 범죄를 경찰에 알렸다.
- 앙심을 품거나 이기적인 이유로 경쟁자의 편을 들었다.
- 부모의 관심을 받으려고 사실을 왜곡했다.
- 내 남편이나 아내에게 부적절한 행동을 하고, 사실을 부정했다.
- 내 연인(배우자)과 바람을 피웠다.
- 형제나 자매 때문에 다른 가족, 친구, 연인과 관계가 멀어졌다.
- 나이든 부모를 모시는 척하며 부모가 저축한 돈을 마음대로 썼다.

안전과 안정, 애정과 소속감, 존중과 인정, 자아실현

생길 수
있는
잘못된
믿음

- 내가 무엇을 가지고 있든, 누군가에게 빼앗길 것이다.
- 내 형제·자매는 나를 방해하거나 내 인생을 파멸시키려고 한다.
- 내 형제·자매는 어떻게든 나를 해치려고 한다.
- 피가 물보다 진하다는 말은 거짓이다. 형제·자매는 믿을 수 없다.
- 형제·자매가 어차피 나보다 한 수 위라, 아무리 노력해 봤자 소용 없다.
- 가족조차 나를 존중하지 않는다.
- 나는 잘 속고 약한 인간이다.
- 외동이었으면 훨씬 좋았을 것이다.
- 어떤 사람이든 가까이 해봤자 배신당할 것이다.

가질 수 있는 두려움	• 나는 상처받기 쉬운 인간이다.
	• 실패와 그에 따른 조롱이 두렵다.
	• 내가 이룬 성취들을 형제·자매가 무너뜨릴 것이다.
	• 비밀과 숨기고 싶은 치부가 드러날까 봐 두렵다.
	• 믿지 말아야 할 사람을 믿었다.
	• 형제·자매의 거짓말 때문에 (조카를 보지 못하고, 부모들이 관계를 끊는 등) 가족을 잃을 것이다.
	• 사랑하는 사람이 형제·자매의 거짓말이나 왜곡된 설명에 넘어가 나를 버릴 것이다.

가능한 반응과 결과들	• 가족, 특히 형제·자매를 피한다.
	• 형제·자매에게 말을 걸지 않고, 그들에 대해 말하지도 않는다.
	• 다른 사람들에게 형제·자매의 험담을 한다.
	• 모임에 형제·자매가 있는 경우 핑계를 대고 자리를 피한다.
	• 조카들과 거리를 둔다.
	• 형제·자매와 관계를 끊고 어떠한 정보도 공유하지 않는다.
	• 형제·자매와 같이 있어야 할 때는 침묵을 지키거나 짜증을 낸다.
	• 형제·자매에게 진실을 말해야 할 때 거짓말을 한다.
	• 개인적인 욕망, 목표, 감정을 사람들과 나누기 힘들어한다.
	• 내성적으로 변한다. 우울증을 앓고 불안 증세를 겪는다.
	• 가족과 친구들에게 한쪽 편만 들라고 무리한 선택을 강요한다.
	• 형제·자매 문제를 머릿속에서 떨치지 못하고, 사람들과 있는 자리에서 자주 이 문제를 들춘다.
	• 고통을 이기지 못해 자해한다.
	• 술에 의존한다.
	• 형제·자매가 관여하는 모든 상황은 경쟁이 되어 버린다.
	• 형제·자매와 서로를 비난하고 책임을 전가한다.
	• 불화의 원인에 자신의 잘못이 있더라도 책임지려 하지 않는다.
	• 형제·자매가 관련된 상황이라면 최악의 시나리오를 상상한다.
	• 형제·자매에게 복수할 기회를 엿본다.
	• 자신의 가치를 증명하려고 모든 분야에서 최고가 되려 한다.

ㅎ

- 형제·자매가 자신의 목숨을 구해 주려고 상황에 개입하는 정당한 행동을 하더라도 그 행동에마저 적개심을 갖는다.
- 사람들을 철저히 관찰한 뒤에야 그들을 받아들이고 마음을 연다.
- 자신의 삶에 해로워 보이는 사람들로부터 안전한 거리를 확보한다.
- 형제·자매에게 배신당한 경험이 있는 사람들에게 안전한 피난처가 되어 준다.

형성될 수 있는 성격 특성	• **속성** 조심스러운, 규율 잡힌, 신중한, 공감하는, 집중하는, 독립적인, 부지런한, 내성적인, 단순한, 지략 있는, 관대한, 말이 없는 • **단점** 지배적인, 잔인한, 방어적인, 충동적인, 불안정한, 비판적인, 피해 의식이 강한, 자기 파괴적인, 의심하는, 앙심을 품은, 혼자 틀어박힌
상처가 악화할 수 있는 계기	• 누군가를 신의가 없는 사람이라고 느낀다. • 누군가에 대한 잔인한 소문이나 비밀을 우연히 듣는다. • 가족 중 한 명이 과거의 불화에 대해 언급하면서 형제·자매는 아무 잘못 없다는 듯이 말한다. • 자신이 친구나 가족, 자녀, 동료에게 충실하지 않다는, 사실과는 다른 비판을 받는다. • 형제·자매가 참석할 수도 있는 가족 모임을 한다.
상처를 직면하고 극복할 기회	• 형제·자매의 어두운 비밀을 발견하고, 이 비밀을 지켜야 할지 밝혀야 할지 도덕적 갈등에 빠진다. • 가족이 퍼뜨린 거짓말 때문에 자녀가 외톨이가 된다. • 형제·자매와의 관계를 회복하기 위해 노력하다가 또 배신당한다.

형제·자매가 학대받은
사실을 알게 되다
Discovering a Sibling's Abuse

구체적 상황

- 형제·자매가 학대 당하는 현장을 직접 목격한다.
- 형제·자매가 학대에 대해 털어놓는다.
- 자신을 지키기 위해 형제·자매가 피해를 감수했음을 알게 된다.
- 형제·자매의 유서를 통해 학대에 대해 알게 된다.
- 형제·자매가 속마음을 털어놓은 친구나 가족에게 학대 사실을 듣는다.

훼손 당하는 욕구

안전과 안정, 애정과 소속감, 존중과 인정, 자아실현

생길 수 있는 잘못된 믿음

- 형제·자매를 보호하지 못한 나는 실패자이다.
- 나는 눈앞에서 일어난 일도 못 보는 멍청이다.
- 학대는 내가 받았어야 했다.
- 나는 사랑, 존중, 신뢰를 받을 자격이 없다.
- 나는 다른 사람을 도울 수 없다. 실망만 안겨 줄 것이다.
- 나를 가장 필요로 했을 때 형제·자매를 도와주지 못했으므로, 나는 고통과 불행을 당해도 마땅하다.
- 이 실패는 영원히 지워지지 않을 것이다. 나는 죄책감에 시달려도 마땅하다.
- 나는 사랑하는 사람을 지키지 못한다.
- 형제·자매가 안전과 안정을 빼앗겼으니 나도 그것들을 누릴 자격이 없다.

가질 수 있는 두려움

- 사람들을 믿지 못한다.
- 사람들을 책임졌다가는 모든 일을 망쳐 버릴 것이다.
- 사람들을 제대로 판단하지 못하고, 위협적인 징후를 놓칠 수 있다.
- 사랑하는 사람들을 보호하지 못할 것이다.

- 어떤 사람을 보호하는 데 또다시 실패할 것이다.
- 형편없는 형제·자매라고 거절당할 것이다.

가능한
반응과
결과들

- (최초의 반응으로) 부정한다. 그렇게 중요한 일은 자신이 몰랐다는 사실을 믿을 수가 없다.
- 죄책감을 달래고 지난 실수를 보상하기 위해 형제·자매의 말에 잘 따른다.
- 학대당한 형제·자매에게 도움을 주려 애쓴다.
- 분노와 같은 감정을 폭발시키고, 때로는 폭력적으로 변한다.
- 주변에 있던 어른이 학대에 대해 전혀 몰랐던 경우라도, 학대를 미리 방지하지 못했다고 비난한다.
- 보복을 다짐한다.
- 학대가 전혀 없는 곳에서도 학대의 흔적을 본다.
- 특히 자신이 다른 사람들을 책임지고 있는 상황이라면, 자신의 결정이 어떤 결과를 불러올 지 재차 생각해 본다.
- 사랑하는 사람들을 과잉보호한다.
- 비밀은 모두 위험하다고 생각하고, 강박적으로 진실만을 말한다.
- 사랑하는 사람이 어디에 있는지 언제나 알고 싶어 한다.
- 놓쳤을 수도 있는 단서를 찾으려고 자신의 기억을 샅샅이 훑는다.
- 모순되는 감정 때문에 혼란스러워한다(자신은 학대당하지 않았다는 안도감, 안도감에 대해 느끼는 죄책감, 학대를 파악하지 못한 가족들에 대한 혐오 등).
- 심한 죄책감과 자신은 고통받아 마땅하다는 생각으로 자신을 일부러 위험한 상황에 몰아넣는다.
- 수치심 때문에 학대받은 형제·자매 근처에 가지 못한다.
- 약물이나 술에 의지하거나 자해하는 등 자기 파괴적 행동을 일삼는다.
- 다시는 학대의 징후를 놓치지 않으려고 주변을 끊임없이 경계하고, 관찰력이 예리한 사람이 되려고 노력한다.
- 형제·자매에게 조건 없는 사랑을 주고 지원한다.
- 형제·자매에게 상담을 권하고, 버팀목이 되어 준다.

형성될 수 있는 성격 특성	• **속성** 사랑이 많은, 경계하는, 감사하는, 용기 있는, 공감하는, 너그러운, 정직한, 훌륭한, 겸손한, 내성적인, 친절한, 충실한, 자비로운, 돌보는, 순종적인, 주의력이 있는, 인내하는, 예민한, 집요한, 사생활을 중시하는, 보호하는, 지략 있는, 책임감 있는, 도와주는, 이타적인, 말이 없는
	• **단점** 도전적인, 겁 많은, 재미없는, 감정을 억누르는, 불안정한, 초조한, 피해망상의, 문란한, 무모한, 자기 파괴적인, 굴종적인, 의심하는, 소심한, 폭력적인, 변덕스러운, 혼자 틀어박힌, 일 중독의

상처가 악화할 수 있는 계기	• 학대받고 있다는 사실을 암시하는 징후가 사랑하는 사람에게 나타난다.
	• 가해자와 자신의 형제·자매가 생일 파티 등의 행사에 나란히 참석한 것을 본다.
	• 당시에는 깨닫지 못했던 학대의 단서가 기억 속에서 떠오른다.
	• 사람들이 자신의 형제·자매를 비판하는 상황을 본다.

상처를 직면하고 극복할 기회	• 형제·자매가 학대를 알아차리지도, 막아주지도 못했다며 자신을 비난한다.
	• 가족들이 형제·자매를 믿지 않고 오히려 가해자 편을 든다.
	• 불화가 일어날까 두려워 (학대에 대해 전혀 몰랐더라도) 학대에 개입하지 않고, 관계를 회복하려면 지난 일은 잊어야 한다고 하는 부모에게 적개심을 느낀다.
	• 학대 사실을 알게 된 뒤 형제·자매와 다시 가까이 지내고 싶지만, 그러려면 먼저 자신을 용서해야 한다.
	• 끊임없이 서로 싸우는 자신의 아이들에게 우애가 얼마나 소중한지 알려 주고 싶다.

범죄 피해

개인 정보 도난

구체적 상황

- 범죄자가 개인 문서를 획득하여 신원을 도용했다.
- 범죄자가 여권을 위조해 불법 입국에 사용했다.
- 위조문서를 가진 사람이 은행 및 투자 계좌에서 돈을 인출했다.
- 누군가가 신용카드를 복제하여 청구 금액이 쌓였다.
- 신원을 도용당하여 채권자, 경찰, 범죄자들에게 시달렸다.
- 사이버불링◆ 목적으로 자신의 이름으로 온라인 계좌가 만들어졌다.
- 도난당한 신원이 건강보험에 이용되어, 보험 이용에 제약을 받았다.
- 친구나 가족이 자신으로 위장해 명성에 흠을 내는 사건을 저질렀다.
- 지문이나 DNA가 범죄에 악용됐다.
- 보복의 목적으로 자신의 사진이 온라인에서 공유됐다.
- 개인 정보가 음란물 사이트나 온라인 데이트 사이트에 사용됐다.
- 이메일을 해킹당해 다른 사람을 협박하거나 피해를 주는 정보를 보내는 데 사용됐다.

훼손당하는 욕구

안전과 안정, 애정과 소속감, 존중과 인정, 자아실현

생길 수 있는 잘못된 믿음

- 누군가가 내 삶을 망쳐 놓을 테니 잘 살려고 노력해 봤자 소용없다.
- 내가 약하기 때문에 목표물이 됐다.
- 나는 존중받을 가치가 없는 사람이다.
- 악인은 어디에나 있기 때문에 내 정보를 누구와도 공유하지 않겠다.
- 내 정보를 내가 통제할 수 있다는 생각은 환상에 지나지 않는다.
- 어려운 순간이 오면 경찰도 나를 도와줄 수 없다.
- 내가 입은 오명은 절대로 씻어 낼 수 없다.

◆ **사이버불링**Cyber Bullying
사이버 공간에서 특정인을 집단으로 따돌리거나 집요하게 괴롭히는 행위

가질 수 있는 두려움	• 이용당하거나 착취당할 수 있다.

가질 수 있는 두려움

- 이용당하거나 착취당할 수 있다.
- 이제껏 쌓아 온 모든 것을 잃을 수 있다.
- 파산할까 두렵다.
- 믿지 않아야 할 사람을 또 믿게 될 수 있다.
- 금융기관처럼 안전해야 할 공공기관들이 오히려 더 위험하다.

가능한 반응과 결과들

- 정보 기술을 피한다.
- 은행에 가기보다는 은밀한 장소에 현금을 보관한다.
- 비밀번호, 은행 계좌, 신용카드를 강박적으로 바꾼다.
- 개인 정보 공유를 거부한다.
- 소셜 미디어 계정을 삭제한다.
- 친구나 동료가 개인적인 일을 물으면 과민 반응을 보인다.
- 사람들을 믿지 못하고 그들의 동기를 의심한다.
- 피해망상에 빠져 모든 음모론을 믿는다.
- 언제나 현금을 쓴다.
- 사람들이 접근할 수 있는 곳에는 절대로 지갑, 휴대전화 등을 두지 않는다.
- 친밀한 관계를 피한다(개인 정보 도난이 개인적 원한이나 혐오에서 비롯된 경우).
- 개인 정보가 포함된 서류나 메일은 분쇄하거나 태운다.
- 다른 정보가 허위라고 밝혀야 할 경우를 대비하여 모든 서류의 복사본을 만들어 보관한다.
- 신뢰할 수 있는 기관(보험 회사, 은행 등)까지 불신한다.
- 자신이 돌보는 사람들이 인터넷이나 정보 기술을 사용할 때 과도할 정도의 규칙을 세워 지키도록 한다.
- 계약서의 작은 부분까지 꼼꼼히 읽고, 표준적인 약관에도 서명을 거부한다(웹사이트의 이용 약관, 의사의 진료 정보 공유 등).
- 새로 만난 사람들에게 좀처럼 상냥하게 굴지 않는다.
- 개인 정보 도난에 대한 걱정과 불신을 공공연히 이야기하여, 자녀까지 두렵게 한다.
- 똑같은 일을 당하지 않도록 안전 규약을 열심히 익힌다.

ㄱ

- 최악을 대비하며 최선을 바란다.
- (필요 없는 신용카드는 버리고, 생활 규모를 축소하는 등) 삶을 단순하게 만든다.
- 자급자족하려고 노력한다.
- 전기나 수도 같은 현대적 설비 없이도 살 수 있도록 자립하고 싶어 한다.

형성될 수 있는 성격 특성	• **속성** 경계하는, 분석적인, 조심스러운, 신중한, 정직한, 체계적인, 적극적인, 지각 있는, 단순한, 학구적인, 전통적인, 말이 없는 • **단점** 지배적인, 냉소적인, 부정직한, 회피적인, 적대적인, 불안정한, 강박적인, 편집증적인, 편견을 가진, 혼자 틀어박힌
상처가 악화할 수 있는 계기	• 신용카드 명세서에서 이해할 수 없는 청구 항목을 발견한다. • 은행 정보, 비밀번호, 송금 등을 요구하는 이메일을 받는다. • 가까운 사람이 돈을 빌려 달라고 한다. • 개인 정보를 요구하는 직원과 통화를 마친 뒤 같은 일을 하는 사람(미수금 처리 대행 업자, 은행원 등)이 바로 연락을 해 온다. • 소셜 미디어 등에서 비록 피해는 없지만 해킹을 당한다. • 공항에서 (잠시라도) 세관에 의해 억류된다.
상처를 직면하고 극복할 기회	• 피해망상 때문에 누군가를 고발하지만, 고발당한 사람의 무고함이 밝혀진다. 자신의 불신이 다른 사람에게 해를 끼칠 수도 있다는 사실을 깨닫는다. • 경제적 개선을 위한 기회로 삼는다. • 자신의 개인 정보를 훔쳐간 상대에 대해 법정에서 증언할 기회를 얻는다.

납치·감금

구체적 상황
- 납치당해서 몸값을 치를 때까지 감금당했다.
- 이유도 모른 채 오랫동안 감금당했다.
- 노예로 팔려 갔다.

훼손 당하는 욕구

안전과 안정, 애정과 소속감, 존중과 인정, 자아실현

생길 수 있는 잘못된 믿음
- 나는 쉬운 목표물이자 먹잇감이다. 사람들은 언제나 나를 희생양으로 만들고 싶어 한다.
- 나는 결코 예전과 같은 사람이 될 수 없을 것이다.
- 나도 죽었어야 했다(생존자의 죄책감).
- 납치범들이 아주 나쁜 사람들은 아니었다(스톡홀름 증후군◆).
- 나의 판단은 틀렸으니 나를 믿어선 안 된다.
- 믿고 의지할 수 있는 사람은 나 자신밖에 없다.
- 누구도 나를 사랑하지 않는다, 나는 이런 일을 당해도 마땅하다(납치범의 세뇌로 인한 특정한 믿음).

가질 수 있는 두려움
- 내 힘과 자유를 다시 빼앗길까 두렵다.
- 세상에 다시 적응하지 못할까 두렵다.
- 사랑하는 사람이 같은 일을 당할까 두렵다.
- 감금 중 참고 견딜 수밖에 없었던 어떤 일들 때문에 사랑하는 사람들에게 버림 받을까 두렵다.
- 납치범과 외모가 비슷한 사람이 두렵다.
- 함정에 빠지고, 폭행당하고, 또다시 납치되거나 살해당할까 두렵다.

> ◆ **스톡홀름 증후군** stockholm syndrome
> 두려움으로 인해 인질이 인질범에게 동조하며 긍정적인 감정을 가지는 비합리적인 현상.

가능한 반응과 결과들	• 피해망상에 가까울 정도로 모든 일에 극도로 조심한다. • 주변 환경에 대해 지나칠 정도로 민감한 반응을 보인다. • 폐쇄 공간에 들어간다거나 움직임에 제약을 받는 상황이 오면 민감하게 반응한다. • 친구나 사랑하는 사람들과 거리를 두고, 사람들을 잘 믿지 못한다. • 악몽 때문에 늘 피곤하다. • 호신술을 배우고, 집을 요새로 만드는 등 안전에 집착한다. • 우울증과 불안 증세를 보인다. • 자신이 즐기던 취미나 활동에 흥미를 잃는다. • 자녀를 과잉보호한다. • (납치된 기간이 길었다면) 세상의 변화에 잘 적응하지 못한다. • 약물이나 술에 의존한다. • 자살을 생각하고 시도한다. • 사람들의 주의를 끌지 않으려고 조심스럽게 행동한다. • 납치범에게 공감하고, 그 이후 죄의식을 갖는다(스톡홀름 증후군). • 자신의 무능력 때문에 탈출하지 못한 게 아닌지 혼란스러워하며 자기 혐오에 빠진다. • 외상 후 스트레스 장애(PTSD) 증상을 보인다. • 극도로 순종적인 성격이 된다. 의지력을 잃는다. • 집중력과 기억력이 손상된다. • 무기력하고, 두렵고, 불안하다. • 이름을 바꾸고, 이사하고, 직업을 바꾸는 등 과거를 잊으려고 한다. • 새로운 기회를 얻었다고 생각한다. • 어떤 목적이 있어서 탈출할 수 있었다고 믿고, 그 목적을 성취하려한다. • 자신을 구해준 사람에게 보답하려 한다. • 자신을 치료해 줄 사람이나 도와줄 집단을 찾는다.
형성될 수 있는 성격 특성	• **속성** 기민한, 대담한, 조심스러운, 규율 잡힌, 공감하는, 부지런한, 꼼꼼한, 돌보는, 주의력이 있는, 인내하는, 끈질긴, 사생활을 중시하는, 적극적인, 보호하는, 지략 있는, 사회적 의식이 있는, 현명한

- **단점** 의존적인, 충동적인, 회피적인, 적대적인, 불안정한, 비이성적인, 음울한, 자신감 없는, 초조한, 강박적인, 편집증적인, 자기 파괴적인, 굴종적인, 의심하는, 소심한, 비협조적인, 혼자 틀어박힌

상처가 악화할 수 있는 계기

- 납치범과 관련된 특정한 냄새, 소리, 맛 혹은 물건
- 지하실, 헛간 등 납치를 상기시키는 장소나 행위
- 납치범이 가석방되었다는 소식이나 출소했다는 소식을 듣는다.
- 대학 입학, 캠핑, 자취 등의 이유로 자녀가 집을 떠난다.
- 사건을 회상하게 만드는 플래시백
- 자신이 겪었던 상황과 흡사한 장면이 등장하는 영화나 텔레비전 프로그램을 본다.

상처를 직면하고 극복할 기회

- 누군가 자신을 지켜보고 있다는 망상에서 벗어나려면 도움을 받아야 한다는 사실을 깨닫는다.
- 납치로 인한 두려움 때문에 사랑하는 사람들과 멀어진 것을 깨닫는다.
- 외상 후 스트레스 장애(PTSD) 때문에 삶의 질은 물론 인간관계까지 망가졌음을 깨닫고 도움을 청하기로 한다.

물건 취급
당하다

Being Treated as Property

구체적 상황

- 몸을 팔았다.
- 노예 취급을 당했다.
- 다른 사람에게 팔려갔다.
- 자신의 의지가 아닌 결혼을 했다.
- 인신매매범에게 넘겨졌다.
- 가족을 위한 장기 기증자로 키워졌다.
- 자신이 원치 않는 일을 다른 사람을 위해 해야만 했다.
- 자신의 가치를 미모나 힘, 미덕 등으로 얻을 수 있는 재력, 권력, 명성의 정도로 평가 당했다.

훼손 당하는 욕구

생리적 욕구, 안전과 안정, 애정과 소속감, 존중과 인정, 자아실현

생길 수 있는 잘못된 믿음

- 나는 쓸모없다.
- 나는 그저 다른 사람들을 도울 목적으로만 존재한다.
- 내가 원하는 것은 중요하지 않다.
- 사랑처럼 보였지만 결국 물건처럼 취급하려는 의도였다.
- 내가 겪는 일은 정상이다.
- 나는 절대 자유롭지 못할 것이다.
- 나는 의지가 없는 사람이다.
- 나는 동물보다 나은 점이 없다.
- 죽어서야 자유로울 수 있을 것이다.

가질 수 있는 두려움

- 더 나쁜 사람에게 팔리거나 넘겨질까 두렵다.
- 학대를 당하고 상처를 입을까 두렵다.
- 어떤 사람을 좋아하게 되고, 그 사람을 떠날 수밖에 없는 상황이 오게 될까 두렵다.

- 사람들에게 이용만 당할 것이다.
- 학대에서 벗어나지 못할 것이다.
- 가치가 떨어지면 살해당할 수도 있다.
- 조건 없는 사랑은 받지 못할 것이다.

- 호의를 얻고 처벌을 피하려고 매우 순종적인 태도를 보인다.
- 자신의 의지와 정체성을 잃고, 모든 명령에 기꺼이 따른다.
- 권력을 가진 사람 앞에서 주눅 든다.
- 주목받지 않기 위해 최선을 다한다.
- 자존심이 거의 혹은 아예 없다.
- 느끼지도 표현하지도 못하는 감정들이 있다.
- 학대를 버티기 위해 자신의 육체에 초연한 태도를 보이거나 인격 분열 상태가 된다.
- 하루하루를 대충 살아가면서 자기 생각은 감추고, 지시받은 일만 한다.
- 가해자를 기쁘게 만들고, 그가 목표를 이루는 데 도움을 줄 수 있는 활동에 집중한다.
- 물건을 빼돌려 모으는 등, 가해자에게 복종하면서도 불량한 태도를 보이는 방법으로 소극적인 반항을 한다.
- 자살이 유일한 탈출구라고 생각한다.
- 탈출하는 데 도움이 될 만한 기술을 몰래 갈고닦는다.
- 자신만의 능력으로 내세울 수 있는 재주를 몰래 연습한다.
- 탈출하는 데 필요한 물건들을 몰래 모은다.
- 자신을 동정하는 사람에게 쪽지를 건네는 등 몰래 도움을 청한다.
- 탈출한 뒤, 과거를 잊기 위해 약물이나 술에 의지한다.
- 자살을 생각하고, 시도 한다.
- 사람들을 믿지 않는다.
- 미래에 대한 계획이 없고, 목표가 없으며 늘 작은 것들만 생각한다.
- 세상을 무관심하게 바라본다.
- 권력을 가진 모든 사람을 경멸한다.
- 자신보다 약한 존재(동물, 형제·자매, 친구 등)를 지배하려 든다.

- 주의력이 산만하다. 쉽게 집중하지 못한다.
- 해로운 인간관계를 통해 친밀함을 느끼려고 한다.
- 버려지고 헤어지는 일을 견디지 못해 인간관계를 맺기 꺼린다.
- 다른 사람들은 당연히 여기는 사소한 일에도 감사한다.
- 치료를 통해 자신의 이야기를 털어놓고 조금씩 천천히 마음을 열고 도움을 청한다.

형성될 수 있는 성격 특성	• **속성** 경계하는, 조심스러운, 협조적인, 용감한, 신중한, 공감하는, 우호적인, 온화한, 겸손한, 친절한, 충실한, 돌보는 • **단점** 의존적인, 무감각한, 냉담한, 냉소적인, 교활한, 부정직한, 재미없는, 무지한, 감정을 억누르는, 불안정한, 초조한, 반항적인

상처가 악화할 수 있는 계기	• 낯선 사람들 사이에 혼자 남아 있다. • 자신을 학대하던 사람이 자신에게 했던 칭찬이나 선물을 받는다. • 친구나 가족이 개인적인 이익을 위해 자신을 이용했다는 사실을 알게 된다. • (체인이 짤랑거리는 소리, 매트리스 스프링 소리 등) 학대와 관련된 감각적 자극을 받는다.

상처를 직면하고 극복할 기회	• 탈출해서 자유를 얻었지만 다시 '소유자'에게 잡혔다. • 탈출한 뒤, 학대받고 있다고 생각되는 사람을 만나 도와주고 싶다. • 자신도 자녀를 물건처럼 취급하면서 악순환을 반복하고 있다는 사실을 깨닫는다. • 해로운 인간관계를 맺고 있음을 깨닫고, 자신이 아직 치유되지 않았음을 알게 된다.

살인을
목격하다

구체적 상황

- 가족 간의 말싸움이 폭력 사태로 번졌다.
- 도로에서 강도가 사람을 살해하는 것을 보았다.
- 학교 내 총격으로 반 친구가 죽었다.
- 주거 침입을 당해 부모가 살해당했다.
- 범죄자가 경찰을 쏘아 죽이는 것을 목격했다.
- 파티에서 친구가 갱단에게 살해당했다.
- 다른 사람과 같이 납치당했는데, 감금자가 그 사람을 살해했다.

훼손 당하는 욕구

안전과 안정, 애정과 소속감

생길 수 있는 잘못된 믿음

- 살인을 막기 위해 무언가 해야 했다.
- 위급한 상황에서 나는 쓸모없는 인간이다.
- 나는 사랑하는 사람을 지킬 수 없다.
- 내가 대신 죽었어야 했다.
- 세상은 위험하고 예측 불가능한 곳이다.
- 사람들은 본질적으로 폭력적이다.
- 진정으로 안전한 사람은 아무도 없다.

가질 수 있는 두려움

- 나도 살해당할 수 있다.
- 가족이 살해당한다 해도 나는 막을 힘이 없다.
- 중요한 순간이 오면 얼어붙어서 아무것도 못할 것이다(살인을 목격한 순간 이런 일이 벌어졌다면).
- 다른 사람들의 행복에 책임을 져야 한다.
- 판단을 내리기가 두렵다. 나의 판단이 다른 사람에게 큰 영향을 미칠 수도 있다.
- 살인자와 신체적, 사상적으로 흡사한 사람을 보면 두렵다.

- 집의 방범 장치를 강화한다.
- 호신술을 배운다.
- 총을 사서 사용법을 숙지한다.
- 총기 휴대 허가증을 취득한다.
- 호신용 스프레이를 가지고 다닌다.
- 해가 진 다음에는 외출하지 않는다.
- 친구나 가족을 멀리한다.
- 사건을 계속 되새긴다.
- 어쩔 수 없는 일이었음에도 제 역할을 다하지 못했다고 자책한다.
- 어려움에 처한 사람을 돕기가 망설여진다.
- 가족의 안부와 소재를 걱정한다.
- 자신의 능력을 증명하기 위해 모든 상황을 통제하려 든다.

형성될 수
있는
성격 특성

- **속성** 경계하는, 감사하는, 대담한, 결단력 있는, 규율 잡힌, 공정한, 꼼꼼한, 주의력이 있는, 체계적인, 사생활을 중시하는, 적극적인, 보호하는, 지각 있는, 말이 없는
- **단점** 냉담한, 유치한, 지배적인, 까다로운, 충동적인, 음울한, 자신감 없는, 초조한, 편집증적인, 자기 파괴적인, 미신적인, 신경질적인, 혼자 틀어박힌

상처가
악화할 수
있는 계기

- 점점 격렬해지는 논쟁을 본다.
- 살인 사건을 다룬 새로운 기사나 드라마를 본다.
- (사실이든 아니든) 어떤 사람이 위험에 처했다고 믿게 만드는 것을 보거나 듣는다.
- 피 냄새나 트럭 뒤쪽에서 불꽃이 튀는 소리처럼 살인 사건을 상기시키는 감각 자극을 받는다.
- (골목, 주차장 등) 살인과 연관된 장소 혹은 사건을 마주친다.

- 피해자가 아닌 범죄자를 보호하는 법이 통과되어 살인을 목격한 사람이 그 끔찍한 사건을 다시 떠올려야 한다. 이 잘못된 법을 바로잡는 데 적극적으로 나선다.
- 살인 사건 재판의 증인이 된다.
- 살인범과 같은 인종이거나 종교를 가진 사람을 몰아세우다, 자신의 편견을 깨닫는다.
- (아픈 동생의 아이를 돌봐야 한다든가, 눈사태에 묻힌 사람을 혼자서 구조해야 하는 등) 큰 책임을 져야 하는 상황을 만난다.
- 직감을 통해 사태를 올바르게 판단했지만, 자신의 본능을 믿지 않기에 그 직감에 따라 행동하지 않아서 일을 그르친다.

성폭행 Being Sexually Violated

일러두기

성폭행을 당하는 것과 휴대전화를 통해 원치 않는 음란 이미지를 전송받는 것에는 커다란 차이가 있지만, 두 사건 모두 성폭력이라고 할 수 있다. 이 항목에서는 다양한 종류의 성폭력을 다루었다.

구체적 상황

- 낯선 사람, 아는 사람, 가족, 연인에게 강간을 당하거나 당할 뻔했다.
- 구강 성교나 항문 성교 같은 성적 행위를 강제로 당했다.
- 강제로 매춘했다.
- 원치 않는 성적 접촉을 당했다.
- 근친상간을 당했다.
- 사람들이 많은 곳에서 신체 접촉을 당했다.
- 원치 않는 포르노를 보도록 강요당했다.
- 사진이나 비디오를 위해 포즈를 취하도록 강요당했다.
- 성기 노출을 목격했다.
- 원치 않는 음란한 문자 메시지, 사진, 메일을 전송받았다.

훼손 당하는 욕구

안전과 안정, 애정과 소속감, 존중과 인정, 자아실현

생길 수 있는 잘못된 믿음

- 사람들은 내 말을 믿지 않고 내가 그 일을 자초했다고 생각할 것이다.
- 나는 결코 예전과 같은 사람이 될 수 없을 것이다.
- 내 잘못이다. 내가 자초한 일이다.
- 내가 약하기 때문에 목표물이 됐다.
- 어떤 일이 벌어질지 예상하지 못하는 내 판단력에는 문제가 있다.
- 가장 가까운 사람들이 가장 큰 상처를 준다.
- 내 곁에 있어 줄 사람은 아무도 없다.
- 나를 성범죄자로부터 안전하게 지켜줄 수 있는 사람은 아무도 없다.
- 사람을 믿으면 상처받는다.

가질 수 있는 두려움	• 성관계와 친밀한 관계가 두렵다. • 가까이 다가오는 사람들이 두렵다. • 상황을 잘못 파악해서 자신 혹은 자신이 사랑하는 사람들을 위험에 빠뜨릴 것이다. • 성폭행범의 성별에 따라 모든 남성 혹은 여성이 두렵다. • 자신의 의지와 상관없이 폭행당하고 감금당할 것이다. • 진실을 말해도 경찰, 가족, 친구, 언론매체 등은 믿지 않을 것이다. • 임신하거나 성병에 걸릴 수 있다. • 이 사건 때문에 사랑하는 사람에게 버림받을 것이다.
가능한 반응과 결과들	• 수치심에, 혹은 보복이 두려워 사건을 숨기려고 애쓴다. • 플래시백이나 악몽 같은 외상 후 스트레스 장애(PTSD)를 겪는다. • 약물이나 술에 의존한다. • 다양한 공포증, 혹은 섭식 장애가 생긴다. • 직장이나 학교에서 집중하기가 힘들다. • 위생이나 위험한 일에 주의하지 않는 등 자신을 돌보지 않는다. • 다른 사람들과 대화하지 않고 가족이나 친구에게서 멀어진다. • 취미나 관심사를 더 이상 갖지 않는다. • 자신의 성적 지향을 의심한다. • 성욕이 줄어든다. 혹은 성에 대해 불건전하거나 지나친 관심을 둔다. • (범인이 친구거나 가족인 경우) 성폭행범에 대한 감정이 혼란스럽다. • (성폭행범이 권력을 가진 사람인 경우) 권력을 가진 사람을 불신한다. • 자신의 몸에 대해 부정적인 생각을 한다. • 자살을 생각하고, 시도한다. • 성폭행당했던 장소를 피하려고 일상적으로 다니던 길을 바꾼다. • 감정 기복이 심하다. • 옷을 여러 벌 입어 몸을 꼭꼭 감춘다. • 다른 사람이 자신의 몸을 만지면 깜짝 놀란다. • 상황을 완벽히 통제하려 든다. • 성폭행을 상기시키는 상황이 되면 화를 내고 분개한다. • 사람들을 잘 믿지 못한다.

- 성관계를 하지 않아도 되는 플라토닉한 관계를 유지한다.
- 가까운 사람들을 지나칠 정도로 보호한다.
- 상담사, 신뢰하는 친구에게 성폭행에 관해 이야기한다.
- 자신의 이야기를 사람들에게 들려주고, 시간과 돈을 기부하고, 사회 운동을 해서 스스로를 변화시키려 애쓴다.

형성될 수 있는 성격 특성	• **속성** 기민한, 조심스러운, 용감한, 규율 잡힌, 신중한, 공감하는, 온화한, 독립적인, 꼼꼼한, 돌보는, 순종적인, 주의력이 있는 • **단점** 의존적인, 반사회적인, 냉담한, 유치한, 지배적인, 부정직한, 무례한, 적대적인, 감정을 억누르는, 불안정한, 무모한, 분개하는, 난폭한
상처가 악화할 수 있는 계기	• 누군가 뒤에서 갑자기 다가온다. • 성폭행을 다루는 텔레비전 프로그램이나 영화를 본다. • 성폭행 기억을 떠올리게 만드는 감각적 자극을 경험한다. • 동창회, 자선 행사 등의 사교 모임에서 우연히 가해자를 만난다. • 가해자가 피해자일 수도 있는 사람과 함께 있는 것을 본다.
상처를 직면하고 극복할 기회	• 사랑하는 연인이나 배우자와 의도치 않게 관계를 끝내고, 자신의 실수를 깨닫는다. • 로맨틱한 관계를 발전시키고 싶지만, 그러려면 과거의 사건을 털어놓고 자신의 상처를 인정해야 한다. • 친구가 당한 성폭행에 대해 듣고, 자신의 이야기를 하거나 도움을 청할 용기를 얻는다.

스토킹 **Being Stalked**

구체적 상황

스토커는 일반적으로 대상에 집착한다. 그 집착은 로맨틱한 관심 때문일 수도 있지만, 대상이 자신을 거부했다거나 혹은 어떤 식으로든 무시당했다고 생각했기 때문일 수도 있다. 또는 자신조차 스토킹 하는 이유를 모를 때도 있다. 스토커들의 종류는 다양한데, 흔히 다음과 같은 사람들이다.

- 답장을 받지 못한 팬
- 이전 사업 파트너
- 장학금 심사에서 떨어진 학생
- 예술 대회에서 입상하지 못했거나 형편없다는 평을 받은 예술가
- 옛 연인
- 로맨틱한 관계를 거절당한 지인
- 승진에서 탈락한 불안정한 상황의 직원
- 짝사랑에 대한 망상에 사로잡힌 사람
- 연쇄살인범이나 강간범
- 설명 불가능한 환상을 가지고 있는, 정신이 온전하지 않은 사람
- 자신이 무시당하고, 모욕을 받고, 제대로 평가받지 못하고 있다고 느끼는 사람

훼손 당하는 욕구

안전과 안정, 애정과 소속감, 자아실현

생길 수 있는 잘못된 믿음

- 스토커에게 어떤 식으로든 희망을 품게 만든 내 잘못이다.
- 내가 친근하게 대하지 않았더라면, 데이트 요청을 거절했더라면 이런 일은 일어나지 않았을 것이다.
- 사람들은 내가 약하다는 것을 알고 있고, 언제든 나를 해치려 한다.
- 어떤 장소도 어떤 사람도 안전하지 않다.
- 경찰은 무능하여 나를 도울 수 없다.
- 사람들의 선의를 믿는 것은 순진하고 위험한 발상이다.

가질 수 있는 두려움	• 목숨이 위태롭다고 느낀다.
	• 스토커가 출옥하여 복수할지도 모른다.
	• 스토킹이 계속될까 두렵다.
	• 믿지 않아야 할 사람을 믿을까 두렵다.
	• 어떤 사람을 가까이하면, 그 사람도 나를 스토킹할까 두렵다.
	• 가족이나 사랑하는 사람들이 피해를 입을까 두렵다.
가능한 반응과 결과들	• 불면증과 피로를 느낀다.
	• 식욕부진을 겪는다.
	• 스스로 외톨이가 되어 불필요한 교제를 피한다.
	• 소셜 미디어를 피하거나, 자신의 계정을 삭제한다.
	• 자신의 분별력과 판단력을 믿을 수 없어 가까운 사람들의 판단력에 의존하게 된다.
	• 사랑하는 사람들을 과잉보호한다.
	• 지나칠 정도로 의심이 많고 피해망상을 겪는다.
	• 광장 공포증✦이나 우울증을 앓는다.
	• 악몽, 플래시백, 쉽게 놀람, 짜증 등 외상 후 스트레스 장애(PTSD)를 겪는다.
	• 일상적인 일에 집중하기 힘들다.
	• 이사를 하거나 외모를 바꾸는 등 스토커를 떨쳐 버리기 위해 변화를 준다.
	• 안전에 많은 관심을 둔다.
	• 음식, 술, 약물에 의지한다.
	• 끊임없이 자책한다.
	• 자신이 무엇 때문에 스토커의 주목을 끌었는지 알기 위해 자신을 비판적으로 평가한다.
	• 친근한 태도를 버리고 적대적으로 변하는 등 스토킹의 원인이 되었다고 믿는 자신의 성격을 변화시킨다.

✦ **광장 공포증**agoraphobia
넓은 장소에 혼자 있을 때 까닭 없이 두려움을 느끼는 증상.

- 고혈압, 위장 장애, 성 기능 장애 등 스트레스성 질환이 생긴다.
- 직장과 학교에서 해야 할 일을 잘하지 못한다.
- 집 밖에서 했던 취미나 활동은 포기한다.
- 사람들에게 말을 걸지 않고, 친근한 말에도 대꾸하지 않는다.
- 연애를 하지 않는다.
- 스트레스 때문에 살이 찌거나 빠진다.
- 인생을 충분히 즐기지 못하고, 걱정을 떨쳐 내지 못한다.
- 경계심이 많아지고, 주변을 주의 깊게 관찰한다.
- 호신술을 배운다.
- 자신이 사는 사회에 더 많은 관심을 가진다. 주변의 모든 사람들이 방범을 위해 다 함께 노력해야 한다고 생각한다.

형성될 수 있는 성격 특성	• **속성** 기민한, 감사하는, 조심스러운, 규율 잡힌, 신중한, 공감하는, 집중하는, 독립적인, 돌보는, 주의력이 있는, 사생활을 중시하는
	• **단점** 의존적인, 지배적인, 방어적인, 적대적인, 재미없는, 감정을 억누르는, 불안정한, 비이성적인, 자신감 없는, 초조한, 편집증적인, 의심하는, 신경질적인

상처가 악화할 수 있는 계기	• 누군가 자신의 사진을 찍는다.
	• 스토커와 닮은 사람을 본다.
	• 어떤 콧노래를 듣거나, 특정한 냄새를 맡는 등 스토커와 관련된 감각적인 자극을 받는다.
	• 휴일, 직장에서의 파티 등 스토킹이 일어나던 시점에 있다.

상처를 직면하고 극복할 기회	• 거절하고 싶은 데이트 신청을 받는 등 스토커가 등장했던 똑같은 상황에 놓인다.
	• 스토커가 감옥에서 풀려났다는 소식을 듣는다.
	• 어떤 사람과 연애를 시작했는데, 그 사람이 소유욕과 질투를 보이기 시작한다.
	• 호감 가는 사람이 가정 폭력을 경험했고, 정서가 불안하다는 사실을 알게 됐다.

208

주거
침입

Home Invasion

구체적 상황

혼자 혹은 가족과 함께 있는 상황에서 집에 누군가가 침입했다. 신체적·정신적·성적 폭행과 강도를 당하고, 심지어 납치까지 당하는 시련을 겪었다.

훼손 당하는 욕구

생리적 욕구, 안전과 안정, 애정과 소속감, 인정과 존중, 자아실현

생길 수 있는 잘못된 믿음

- 낯선 사람은 두려움의 대상이다.
- 내가 모르는 모든 사람은 잠재적인 위협이다.
- 집에서도 안전하지 못했으니, 안전한 곳은 세상에 없다.
- 동정, 공감, 친절은 약자나 보이는 감정이다.
- 나는 사랑하는 사람들을 안전하게 지킬 수 없다.
- 내 책임으로 일어난 사고다(방범 장치를 설치하지 않았다, 문을 잠그지 않았다, 침입자와 맞서 싸울 힘이 부족했다 등).
- 경찰은 무능해서 나를 보호해 주지 못한다.
- 세상은 나쁜 놈들로 가득하다.
- 내가 상황을 통제할 수 있다는 생각은 환상에 지나지 않는다.

가질 수 있는 두려움

- 믿지 않아야 할 사람을 믿을 수도 있다.
- 혼자 살기 때문에 범죄에 노출되기 쉽다.
- 내가 상황을 지배할 수 없고, 누군가에게 통제력을 뺏길 것이다.
- 이런 일이 또 일어날 수 있다.
- 침입자와 (외모, 인종 등) 특징이 비슷한 사람들이 두렵다.
- 성폭행을 당한 경우, 이성과 친밀한 관계를 맺지 못하고 성관계가 두렵다.
- 고통스러운 경험과 관련된 특정한 요소가 두렵다(옷장에 숨어 있었다면, 폐쇄된 공간이 두렵다).

ㅈ

209

<table>
<tr>
<td>가능한
반응과
결과들</td>
<td>

- 집에 보안 장치를 설치하는 등 방범에 집착한다.
- (이전에는 무시했던 소음도 민감하게 듣고, 물건의 위치를 늘 관찰하고, 출입구에 자신만 알아볼 수 있는 표시를 하는 등) 경계 태세를 강화한다.
- 사람을 피하고 비밀이 많은 성격이 된다.
- 혼자 있으면 발작이나 과대망상을 겪는다.
- 불면증에 걸리거나 선명한 악몽을 꾼다.
- 가만히 있어도 심장이 두근거린다.
- 주방 도구, 가죽 장갑, 강력 테이프 등 폭행에 사용된 도구 근처만 가도 불안해한다.
- 집 안에 자물쇠나 보안 장비를 강화한 은신처를 만든다.
- 집중하지 못한다.
- 대화에 끼지 못한다.
- 커다란 소리만 들리면 깜짝 놀란다.
- 누가 방문할 예정이라는 것을 이미 알면서도, 문 열리는 소리만 들어도 불안이 엄습한다.
- 누군가 자신을 따라오거나 혹은 자신이 끊임없이 감시를 받고 있다고 생각한다.
- 집에서도 안전하다고 느끼지 않지만, 집을 떠나는 것은 더더욱 두려워한다.
- 이미 일어났던 일들을 계속 되새긴다.
- 친구를 만나는 일 등의 일상에서 기쁨을 느끼지 못한다.
- 자녀가 어디에 있는지 항상 알고 있어야 한다.
- 인간관계가 틀어질 정도로 모든 것을 완벽하게 통제하려 한다.
- 집을 지키기 위해 무기를 사거나 호신술을 배운다.
- 물건에 관심이 줄어든다.
- 치료를 원한다.

</td>
</tr>
<tr>
<td>형성될 수
있는
성격 특성</td>
<td>

- **속성** 기민한, 분석적인, 조심스러운, 독립적인, 내성적인, 성숙한, 꼼꼼한, 주의력이 있는, 통찰력 있는, 사생활을 중시하는, 보호하는, 책임감 있는, 감상적인, 현명한, 말이 없는

</td>
</tr>
</table>

- **단점** 충동적인, 방어적인, 재미없는, 융통성 없는, 불안정한, 비이성적인, 물질주의적인, 초조한, 강박적인, 편집증적인, 비관적인, 편견을 가진, 의심하는, 소심한, 혼자 틀어박힌

<table>
<tr><td>상처가
악화할 수
있는 계기</td><td>

- 피 냄새나 피부가 쓸리는 고통처럼, 사건을 연상시키는 감각적 자극을 겪는다.
- 동네에서 똑같은 사건이 일어났다는 소식을 듣는다.
- 집에 혼자 남는다.
- 찾아올 사람도 없는데 초인종이 울린다.
- 낯선 사람이 도움을 요청한다(이전에 똑같은 핑계를 대고 침입자가 집 안에 들어온 경우).
- 정전되거나 휴대전화를 잃어버려 경찰에 전화할 수 없는 상황 등 범죄에 무방비로 노출되었다고 느낀다.
- 십 대 자녀가 집에 혼자 있는데 전화를 받지 않는다.

</td></tr>
<tr><td>상처를
직면하고
극복할
기회</td><td>

- 집안의 귀중한 가보는 다행히 도둑맞지 않았지만, 나중에 다른 이유로 그 물건을 잃는다.
- 모든 노력을 다해 집을 안전하게 만들었는데, 가족이 다른 장소에서 폭행을 당한다.
- 과거의 일을 극복하지 못해 결혼 생활이 위기에 빠진다.
- 과잉보호한 자녀가 반항해 가족 전체가 위기에 처한다.
- 홍수, 화재 등의 재난 때문에 어쩔 수 없이 낯선 사람 집에 머물게 되었는데, 그 사람들이 친절을 베풀어 준다.

</td></tr>
</table>

ㅈ

차량 탈취

Carjacking

구체적 상황

- 탈취범이 억지로 차를 빼앗아 갔다.
- 외진 곳으로 차를 몰고 가라는 협박을 받았다.

훼손 당하는 욕구

안전과 안심, 인정과 존중

생길 수 있는 잘못된 믿음

- 내가 약해서 목표물이 됐다.
- 사건이 일어나는 순간 온몸이 마비된 걸 보면 비상 상황에서 나는 믿을 수 없는 사람이다.
- 나는 안전하지 않다.
- 나는 가족을 안전하게 지킬 수 없다.
- 재산을 모아 봤자 한순간에 잃을 수 있으니, 돈은 아무 소용 없다.
- 선을 추구하는 것은 어리석은 일이다.
- 경찰은 무능해서 아무도 보호하지 못한다.
- 폭력에 맞서는 유일한 방법은 폭력뿐이다.

가질 수 있는 두려움

- 똑같은 일을 또다시 당할 수 있다.
- 소중한 물건을 또 빼앗길 수 있다.
- 비싼 물건을 가지고 다니면 또다시 범죄의 목표물이 될 수 있다.
- 차량 탈취를 할 것 같은 사람이 두렵다.
- 탈취범이 자신의 차에서 개인 정보를 발견할 수 있기 때문에 집에서도 공격받을까 두렵다.

가능한 반응과 결과들

- 다시는 이런 일을 당하지 않으려고 좋은 물건은 의도적으로 사지 않는다.
- 손실을 메꾸기 위해 지출을 줄인다.

ㅊ

- 범인을 체포하라고 경찰을 재촉한다.
- 차량 탈취가 일어난 장소를 피한다.
- 탈취범을 우연히라도 만나 자신의 힘을 과시해 보려고 공격당했던 장소를 계속 찾는다.
- 위협적으로 보이는 낯선 사람과 싸우려 든다.
- 피해망상에 빠진다.
- 경찰은 시민들을 지켜 주지 않는다고 믿기 때문에 자신을 스스로 지키려 한다.
- 호신용 스프레이나 무기를 사서 새 차에 둔다.
- 차와 집에 대한 보안을 강화한다.
- 비관적, 부정적인 관점으로 세상을 보고, 모든 사람을 믿지 않는다.
- 출퇴근 시간이 더 걸리더라도 안전한 길을 선택한다.
- 혼자 차를 몰고 어딘가에 가야 하는 경우가 생기면, 아예 포기한다.
- 십 대 자녀가 혼자 운전하는 일을 허락하지 않는다.
- 목적지에 도착하면 반드시 전화하라고 가족들에게 강요한다.
- 모든 가족이 집에 올 때까지 잠들지 못하거나 안심하지 못한다.
- 운전할 때면 지나치게 예민해진다.
- 누군가 차 쪽으로 걸어오면 긴장한다.
- 착한 사마리아인이 되기를 거부한다(도로에 고장 난 차가 있어도 차를 세우지 않는다).
- 공황 장애◆가 생긴다.
- 소유욕이 커져, 누구에게도 자신의 물건을 넘겨주지 않는다.
- 모든 것을 지배하려는 경향이 강해져 문제가 생긴다.
- 집에 틀어박혀 나가지 않는다.
- 탈취범과 비슷하게 생긴 사람들에게 편견을 가진다.
- 안전한 거리를 만들기 위해 도시 행정의 개혁을 원한다.
- 물욕이 줄어들어, 물건을 덜 필요로 한다.

◆ **공황 장애** panic disorder
뚜렷한 이유 없이 갑자기 심한 불안과 공포를 느끼는 공황 발작이 되풀이해서 일어나는 병.

- 위험한 순간을 넘긴 것을 새로운 삶을 살아가는 계기로 삼는다.
- 사랑하는 사람들에게 사랑을 좀 더 많이 표현한다.
- 가족을 우선시하고 일하는 시간을 줄이는 등, 삶의 우선순위를 조정한다.

형성될 수 있는 성격 특성	• **속성** 애정 어린, 경계하는, 분석적인, 감사하는, 대담한, 정신적으로 안정된, 기분을 맞춰주는, 집중하는, 너그러운, 독립적인, 내성적인, 공정한, 꼼꼼한, 주의력이 있는, 체계적인, 집요한, 보호하는, 책임감 있는 • **단점** 의존적인, 무감각한, 도전적인, 비판적인, 남자다움을 과시하는, 음울한, 초조해하는, 편집증적인, 강요하는, 분개하는, 난폭한, 앙심을 품은
상처가 악화할 수 있는 계기	• 신호등이 바뀌기를 기다리거나 주차장에 있는데 누군가 차 쪽으로 다가온다. • 도로에서 도난당한 차와 똑같은 차를 본다. • 자녀나 배우자가 평소보다 늦는다. • 친구에게 이용당한다거나, 회사에서 불필요한 죄책감을 느끼는 등의 피해를 입는다. • 다른 차가 한참 동안 자신의 차를 따라온다. • 어떤 사람이 주먹으로 자동차 유리를 두드린다. • 차량 탈취 사고를 당한 날 라디오에서 나오던 노래를 듣는다. • 늦은 밤, 같은 장소, 터널 등 사건이 일어났던 날과 유사한 상황에서 차를 운전한다.
상처를 직면하고 극복할 기회	• 자신의 의지로 차량 탈취 사고가 일어났던 장소로 운전해 간다. • 두려움과 피해망상이 자녀들에게 부정적인 영향을 미칠 수 있다는 점을 깨닫는다. • 차를 몰지 않으면 자신의 행복도 줄어들 수 있다는 점을 깨닫는다 (가족 여행이 불편해지고, 장거리 자동차 여행은 꿈도 못꾸며, 주말을 누리기도 어려워지는 등).

폭행

구체적 상황

- 비행 집단이나 차별을 조장하는 혐오 집단, 혹은 학교 동료에게 폭행을 당했다.
- 가족에게 맞거나 신체적 피해를 입었다.
- 강도에게 습격당했다.
- 다른 사람을 도와주려고 싸움에 끼어들었다가 폭행당했다.

훼손 당하는 욕구

안전과 안정, 인정과 존중, 자아실현

생길 수 있는 잘못된 믿음

- 나는 약해서 누구나 만만하게 본다.
- 늘 경계하고 있어야 나를 안전하게 지킬 수 있다.
- 폭력은 폭력으로 대응해야 한다.
- 남성 혹은 여성, 특정 인종, 민족 등을 믿으면 안 된다.
- 경찰은 아무도 보호하지 못한다.
- 다른 사람 일에 휘말리면 나만 피곤해진다. 자신의 문제는 자신이 해결해야 한다.
- 나는 다른 사람들을 책임질 수 없다. 그들을 실망시킬 것이기 때문이다.

가질 수 있는 두려움

- 또 폭행당할까 두렵다.
- 나의 정체성이 '피해자'로 굳어져 벗어날 수 없을까 두렵다.
- 남들 앞에서 다시는 힘을 보여줄 수 없게 되지 않을까 두렵다.
- 자신이 사랑하는 사람들도 똑같은 일을 당할 수 있다.
- 폭행 당하고 죽을 수도 있다.
- 두들겨 맞았다고 사람들이 우습게 볼지도 모른다.

ㅍ

- 날이 어두워지면 외출하지 않고 혼자서는 아무 데도 가지 않는다.
- 폭행당했던 장소는 피한다.
- 공황 발작과 불안 발작을 자주 일으킨다.
- 사랑하는 사람들을 과잉보호한다.
- 강해지기 위해 지나칠 정도로 운동에 힘쓴다.
- 신념, 종교, 민족, 지향점 등 자신을 목표물로 만들었던 특징을 감추려 한다.
- 다른 사람을 자극하지 않으려고 말을 더욱 조심한다.
- 언제나 경계 태세를 풀지 않는다.
- 낯선 사람은 모두 자신에게 악의를 품고 있다고 생각한다.
- 약하게 보이지 않으려고 모든 상황에서 이기려 든다.
- 실패에 대한 두려움 때문에, 혹은 자신을 믿어주었는데 보답하지 못할까 두려워 책임을 회피한다.
- 불의를 보고도 못 본 체한다(다른 사람의 싸움에 끼어들었다가 폭행당한 경우).
- 폭행범에 대해 편견을 갖는다.
- 감정 기복이 심하고, 모든 일에 지나치게 예민하게 반응한다.
- 경찰에 대해 적대적이다(경찰이 폭행의 책임을 조금이라도 자신에게 넘겼던 경우).
- 술이나 약물에 의존한다.
- 호신술을 배운다.
- 불만을 털어놓고 마음을 안정시켜 줄 수 있는, 믿을 수 있는 사람을 찾는다.
- 폭행이 더 큰 피해를 주지 않고 이 정도에 그친 데 대해 감사한다.
- 의견 차이가 생기면 폭력과는 전혀 다른 방식으로 해결한다.
- 새로운 삶을 살 기회가 왔다고 생각한다.
- 사람들에게 자신이 겪었던 두려움을 주지 않으려고 위협적인 행동은 피한다.
- 평화주의자가 된다.

| 형성될 수 있는 성격 특성 | • **속성** 기민한, 감사하는, 대담한, 조심스러운, 예의 바른, 기분을 맞춰 주는, 규율 잡힌, 주의력이 있는, 사생활을 중시하는, 적극적인 |
| | • **단점** 거친, 의존적인, 냉담한, 도전적인, 적대적인, 비이성적인, 피해의식이 강한, 자신감 없는, 초조한, 편집증적인, 무모한, 의심하는, 신경질적인, 폭력적인, 변덕스러운, 의지력이 약한, 혼자 틀어박힌 |

상처가 악화할 수 있는 계기	• 폭행범과 외모가 비슷한 사람을 본다.
	• 폭행범과 우연히 만난다.
	• 폭행당했던 장소에 간다.
	• 검진을 받거나, 친구를 문병 가는 등 병원에 가야 한다.
	• 자갈을 발로 차는 소리를 듣거나, 젖은 도로 냄새를 맡는 등 과거를 연상시키는 감각 자극을 느낀다.
	• 강도나 폭력에 대한 뉴스를 본다.
	• 학교에서 누가 밀치는 등 심각하지는 않지만, 사랑하는 사람이 폭행을 당한다.
	• 밤에 낯선 소음에 잠이 깬다.
	• 폭행당한 곳과 비슷한 장소에 간다.

상처를 직면하고 극복할 기회	• 낭만적이었던 연애가 서로를 학대하는 관계로 바뀐다.
	• 폭행이라고 생각해 과민 반응을 보였는데, 별것 아닌 일로 밝혀져 창피함을 느낀다.
	• 폭행범에게 보복한 뒤에도 정신적 고통은 사라지지 않았음을 발견한다.
	• 다른 사람 문제에 개입하지 않겠다는 결심 때문에 오히려 피해자가 되어 자신의 비겁함을 마주하게 된다.

피해 사건의 미해결

Being Victimized by a Perpetrator Who Was Never Caught

구체적 상황

어떤 범죄의 피해자가 되었을 때, 범인의 체포와 처벌은 피해자의 치유 과정에서 중요한 부분이다. 범인이 체포되지 않는다면, 피해자는 두려움에서 빠져나올 수 없으며 여전히 범행 대상이 될 수 있다는 공포에 시달린다. 피해자가 당했을 가능성이 있는 범죄는 다음과 같다.

- 성폭행
- 가족이나 애인 피살
- 주거침입
- 강도나 폭행
- 가정폭력
- 유괴
- 스토킹
- 차량 탈취
- 집단 괴롭힘
- 신원 도용이나 사기

훼손 당하는 욕구

안전과 안정, 자아실현

생길 수 있는 잘못된 믿음

- 범인이 잡히지 않는 한 나는 결코 안전하지 않다.
- 누구도 믿을 수 없다.
- 범인이 나를 망쳤다.
- 범인이 잡힐 때까지는 안심할 수 없다.
- 나 자신도 지키지 못했는데 다른 사람을 지킬 수 있을 리 없다.
- 사람들과 가까워지면 나를 이용할 것이다.
- 경찰은 나를 실망시켰고, 나를 안전하게 지켜 주지 못한다.

가질 수 있는 두려움	• 범인은 절대 안 잡힐 것이다.
	• 또다시 피해자가 될까 두렵다.
	• 범인이 내가 사랑하는 사람에게도 피해를 입힐까 두렵다.
	• 영원히 두려움 속에서 살게 될까 두렵다.
	• 사건이 종결되지 않았으므로 감정적으로도 그 사건에서 벗어나지 못할 것이다.
	• 믿지 않아야 할 사람을 또 믿게 될 수 있다.
	• 경계를 풀면 사람들이 가까이 다가올까 두렵다.
	• 사랑하는 사람들을 지키지 못할 것이다.
	• 다시는 자유와 통제력을 얻지 못하게 될 것이다.

가능한 반응과 결과들	• 집의 방범 장치를 강화하고, 집을 요새처럼 만든다.
	• 이름을 바꾸고, 이사하고, 외모를 바꾸는 등 자신을 숨긴다.
	• 사건 진행 상황을 상세히 설명해 달라고 경찰을 재촉한다.
	• 경찰에 대해 부정적으로 말하고, 경멸한다.
	• 범인을 잡으려고 사설탐정을 고용한다.
	• 가족을 과잉보호하고 안전을 지나치게 걱정한다.
	• 피해망상에 빠진다.
	• 범인이 체포되지 않았다는 사실 때문에, 혹은 자신이 입은 피해 때문에 우울증, 외상 후 스트레스 장애(PTSD)를 겪는다.
	• 약물이나 술에 의존한다.
	• 자신을 보호해 주려고 하는 사람들을 멀리한다.
	• 새로운 사람들을 피하고, 그 사람들이 가까이 다가오지 못하도록 경계를 풀지 않는다.
	• 꼭 필요한 경우가 아니면 집을 떠나지 않는다.
	• 두려움 때문에 자신의 꿈을 포기한다.
	• 자기 연민에 빠진다.
	• 그럴 가능성이 없는 상황에서도 나쁜 의도나 범죄 의도가 있었다고 오해한다.
	• 다른 사람을 책임져야 하는 상황을 피한다.
	• (현관 옆 화분 밑에 열쇠를 두고 외출하거나 문을 잠그지 않는 등) 쉽게

피해자가 될 수 있는 행동을 파악하고, 다시는 그렇게 행동하지 않겠다고 결심한다.

- 주변 환경에 좀 더 관심을 기울이고, 다른 사람을 만날 때 더욱 주의한다.
- 더 이상 피해자가 되지 않겠다고 결심하고, 두려움에도 불구하고 자신의 목표를 추구한다.

형성될 수 있는 성격 특성	• **속성** 유연한, 기민한, 분석적인, 대담한, 용감한, 규율 잡힌, 신중한, 상냥한, 독립적인, 공정한, 꼼꼼한 • **단점** 의존적인, 충동적인, 겁 많은, 방어적인, 잘 잊는, 재미없는, 융통성 없는, 비이성적인, 책임감 없는, 피해의식이 강한, 잔소리하는, 초조한
상처가 악화할 수 있는 계기	• 편지, 문자 메시지, 전화 등을 통해서 범인과 접촉한다. • 멀리서 낯선 사람을 보고, 범인이 아닌가 의심한다. • 자신이 당했던 사건과 흡사한 내용이 나오는 영화나 책을 본다. • 물건이 없어지거나 위치가 바뀌는 등, 우연이거나 우연이 아닐 수도 있는 일이 벌어진다. • (담배 냄새, 삐걱거리는 계단 등) 범행을 연상시키는 감각 자극을 받는다.
상처를 직면하고 극복할 기회	• 다른 피해자가 행복하게 사는 모습을 보고, 자신도 그렇게 되기를 원한다. • 범인이 체포되어 법의 심판을 받은 뒤에도 자신의 문제는 해결되지 않았음을 깨닫는다. • 비록 과거에 실망을 주었지만, 가족이 위험에 처했을 때 도와줄 수 있는 사람은 경찰뿐이라는 사실을 깨닫는다. • 스트레스로 인한 건강 문제가 생겨, 이제는 과거를 잊고 미래 앞으로 나아가야 함을 깨닫는다.

ㅍ

사회적 부정의와 개인적 고난

- 가난
- 강제 추방
- 권력 남용
- 기근·가뭄
- 말할 수 없는 비밀이 있다
- 무고
- 불가피하게 노숙자가 되다
- 사회 불안
- 악의적인 소문
- 억울한 투옥
- 집단 괴롭힘
- 짝사랑
- 타인의 죽음에 대한 부당한 비난
- 편견·차별
- 해고

ㄱ
ㄴ
ㄷ
ㄹ
ㅁ
ㅂ
ㅅ
ㅇ
ㅈ
ㅊ
ㅋ
ㅌ
ㅍ
ㅎ

가난

구체적 상황

- 부모가 중독자이거나 장애가 있어 안정된 수입이 없다.
- 형편이 넉넉하지 않은 조부모와 살았다.
- 난민 캠프에서 살고 있다.
- 집에서 쫓겨나서 길거리에서 살아야 했다.
- 위험한 동네에서 자랐다.
- 어쩔 수 없는 상황으로 노숙자가 되었다.

훼손 당하는 욕구

생리적 욕구, 안전과 안정, 애정과 소속감, 존중과 인정, 자아실현

생길 수 있는 잘못된 믿음

- 강해지지 않으면 살아남을 수 없다.
- 살아남으려면 어떤 일이든 해야 한다.
- 돈이 최고다.
- 내 것을 뺏기지 않으려면 싸워야 한다.
- 원하는 것은 무조건 충분히 가져야 한다.
- 가난한 사람은 주목받지 못한다.
- 옳고 그름을 따지는 것은 사치이다.

가질 수 있는 두려움

- (음식, 잠자리, 약 등) 생필품 없이 지내야 한다.
- (혐오 집단, 정부, 경찰, 범죄자 등에게) 피해를 당할 것이다.
- 가난에서 벗어날 수 없을 것이다.
- 자녀 역시 가난의 악순환에서 벗어나지 못할 것이다.
- 어떤 사고라도 난다면 바로 노숙자가 될 것이다.

가능한 반응과 결과들

- 세상은 썩었고 가난에서 벗어날 수 없다고 믿는다.
- 남들보다 배로 일하고, 자신을 희생하고, 교육을 받고, 때로는 비도덕적인 행위를 하는 등 모든 수단을 동원하여 가난에서 벗어나려 한다.

- 실행 불가능할 정도로 비현실적인 빈곤 탈출 계획을 세운다.
- 무감각하고 냉정해진다.
- 다음 달 급여나 임대료 청구서 외에는 다른 생각할 여력이 없다.
- 현명한 돈 관리법을 배우지 못해, 돈이 들어와도 흥청망청 쓴다.
- 부자들에 대해 편견이 있다.
- "너는 멍청하고 이 동네를 벗어날 수 없다. 아무짝에도 쓸모없다." 등 남에게 들었던 이야기를 곧이곧대로 받아들인다.
- 언제나 경계 태세를 버리지 않고, 위험에 대비한다.
- 어쩔 수 없이 다세대 가족으로 살아간다.
- 빈곤의 나락에 빠지지 않으려고 절약하며 살아간다.
- 돈, 음식, 약 등 필수품을 축적하며 안정감을 느낀다.
- 여러 일을 동시에 하면서 생계를 유지하거나, 안전한 미래를 위한 자금을 마련한다.
- 경찰, 부자, 친척 등 가난하고 자신을 차별했던 사람들을 경멸한다.
- 성장하며 가난의 악순환(미성년 임신, 학교 중퇴, 능력 부족 등)을 반복한다.
- 부자가 된 뒤에는, 부를 상징하는 물건들로 주변을 온통 뒤덮는다.
- 열심히 노력해야 성공할 수 있다고 자녀들을 들들 볶는다.
- 자신에게 중요한 의미가 있는 물건을 소중히 여긴다.
- 어려웠을 때 곁에 있어 준 사람들에게 충실하게 대한다.
- (안정된 동네와 일을 택하고, 미래를 위해 저축하고, 분수에 넘치지 않는 생활을 하는 등) 책임감 있는 선택을 통해 가난의 악순환을 피한다.
- 자녀가 어릴 때부터 자신의 삶을 책임질 수 있도록 가르치며 어려움이 닥치면 충분히 대비할 수 있도록 키운다.

형성될 수 있는 성격 특성

- **속성** 유연한, 모험적인, 야심이 큰, 감사하는, 대담한, 조심성 있는, 정신적으로 안정된, 공감하는, 집중하는, 겸손한, 이상주의적인, 부지런한, 객관적인, 집요한, 보호하는, 지략 있는, 학구적인
- **단점** 거친, 의존적인, 무감각한, 냉담한, 도전적인, 잔인한, 냉소적인, 교활한, 무례한, 멍청한, 경솔한, 적대적인, 재미없는, 무지한, 감정을 억누르는, 질투하는, 남자다움을 과시하는, 짓궂은

**상처가
악화할 수
있는 계기**

- 잠깐이라도 굶주림을 겪거나, 원하는 물건 없이 지내야 하는 상황이 된다.
- 청구서가 한꺼번에 날아와 당황한다.
- (건강 문제, 실직 등) 어떤 일이 잘못된다면 다시 가난의 나락에 빠질 수도 있다는 위협감을 느낀다.
- 길거리에서 부랑자를 본다.
- 가난에서 벗어나지 못한 어린 시절 친구를 우연히 만난다.

**상처를
직면하고
극복할
기회**

- 어린 시절의 가난에서는 벗어났지만, 그때 당했던 똑같은 차별을 (인종, 종교 등의 이유로) 겪는다.
- 가난에서 벗어나려 애쓰지만, 예상치 못한 상황으로 노력이 수포로 돌아간다.
- (학교 중퇴, 약물 중독 등으로) 자녀가 가난의 덫에 걸린다.
- 꿈과 열망을 좇고 싶지만, 과거로부터 들려오는 부정적인 목소리 때문에 주저하게 된다.

ㄱ

강제
추방
Being Forced to Leave One's Homeland

구체적 상황

다음과 같은 상황 때문에 어쩔 수 없이 조국을 떠난다.

- 전쟁
- 사회 불안
- 극단적인 빈곤
- 노예가 되거나 인신매매를 당해 국외로 팔리는 경우
- 자연재해
- 개발 명목으로 일어나는 환경 파괴
- 파국으로 치닫고 있는 독재 정권
- 인종, 민족, 종교, 정치적 신념 등으로 인한 박해
- 자신의 잘못이 아닌 일로 고소나 고발을 당한 경우

훼손 당하는 욕구

생리적 욕구, 안전과 안정, 애정과 소속감, 존중과 인정, 자아실현

생길 수 있는 잘못된 믿음

- 안전한 장소는 세상 어디에도 없다.
- 새로운 환경에 적응하지 못할 것이다.
- 조국을 떠나면 나의 정체성은 사라진다.
- 도망만 다니는 겁쟁이, 그게 바로 나다.

가질 수 있는 두려움

- 다시는 가족을 보지 못할 것이다.
- 새로운 곳에서도 박해당할 것이다.
- 문화가 달라서 적응할 수 없을 것이다.
- 조상에게 물려받은 전통을 잃거나 잊어버릴 것이다.
- 자신은 소수의 소외된 이주자이기 때문에 절대로 성공할 수 없을 것이다.
- 자신에게 적대적인 조국으로 강제송환될 것이다.
- 다시는 조국에 돌아가지 못할 것이다.

- 국경을 넘다가 가족이 뿔뿔이 흩어질 것이다.
- 새로운 문화에 적응하지 못하고 고립될 것이다.

- 새로운 문화에 적응하기가 힘들다.
- 외로움을 떨쳐 버리기 힘들다.
- 집, 음식, 깨끗한 물과 같은 기본적인 생리적 욕구를 충족시키기 힘들다.
- 예전의 낡은 방식을 고집하고 새로운 환경에 적응하려 들지 않는다.
- 반발심으로 새로운 언어를 배우지 않거나, 새로운 언어가 너무 어려워 배우길 포기한다.
- 불법 입국했기 때문에 눈에 안 띄게 조용히 다닌다.
- 모든 경찰을 두려워한다.
- 특히 불법 입국한 경우, 사람들이 자신을 착취할 것으로 생각한다.
- (폭력적인 상황에서 탈출한 경우) 외상 후 스트레스 장애(PTSD)를 겪는다.
- 자신의 물건에 집착한다.
- 새로운 나라에서 자원들을 모으며 최악의 시나리오에 대비한다.
- 감정 기복이 크고 좌절감, 스트레스 때문에 폭력적인 사람이 된다.
- 직장이나 학교에서 성과를 거두지 못한다.
- 우울증을 앓는다.
- 미래에 대해 무척 불안해한다.
- 같은 문화권이 아닌 사람들과는 거리를 두고, 가족들도 그들과 만나지 못하게 한다.
- 의료적 도움을 받지 못해 건강에 문제가 생긴다.
- 두 문화 사이에 끼어있다는 생각이 든다. 자신의 정체성을 잃는다.
- 자녀에 대한 기대치가 높아 성공하라고 재촉한다.
- 같은 나라에서 온 사람들을 찾아 교류한다.
- 자녀에게 조국의 전통을 잊지 말라고 당부한다.
- 새로운 나라의 언어, 관습 등의 문화를 배우려고 노력한다.
- 언젠가 조국으로 돌아갈 계획을 세운다.
- 새로운 기회와 더불어 나아진 삶을 살게 된 것에 감사한다.

형성될 수 있는 성격 특성	• **속성** 유연한, 야심이 큰, 감사하는, 용기 있는, 예의 바른, 공감하는, 우호적인, 친근한, 겸손한, 이상주의적인, 독립적인, 부지런한, 성숙한, 애국적인, 집요한, 지략 있는, 책임감 있는, 말이 없는
	• **단점** 도전적인, 교활한, 적대적인, 무지한, 불안정한, 질투하는, 비판적인, 자신감 없는, 강박적인, 소유욕이 강한, 편견이 있는, 반항적인, 분개하는, 굴종적인, 소심한, 폭력적인

상처가 악화할 수 있는 계기	• (강제 퇴거 명령, 이민국 관리관에게 발각 등) 또 떠나야 한다.
	• 새로운 나라에서도 똑같은 박해를 당한다.
	• 언어와 문화 차이 때문에 의사소통이 힘들다.
	• 편견과 차별의 목표물이 된다.
	• 조국에서보다도 더 나쁜 상황에 놓인다.

상처를 직면하고 극복할 기회	• 강제 이주 중 (이별이나 죽음 등으로) 사랑하는 사람을 잃고, 그 죽음을 헛되지 않게 만들겠다고 결심한다.
	• 조국으로 돌아간 친척이 위험에 처했다는 소식을 듣는다. 자신도 조국으로 돌아갈지 선택해야 한다.
	• 새로운 나라에서 자리를 잡았는데 강제송환 위협을 받는다.
	• 자녀들이 조국의 전통에 등을 돌린 것을 본다.
	• 새로운 나라에서 오래 거주한 뒤에, 그 나라도 자신의 조국만큼이나 끔찍한 역사를 겪어 왔다는 흔적을 발견한다.

권력
남용

An Abuse of Power

구체적 상황

- 경찰에게 폭행을 당했다.
- 저지르지도 않은 범죄에 대한 혐의를 받았다.
- (교사, 목사, 경찰 등) 권력을 가진 사람에게 성희롱을 당했다.
- 고용주의 협박과 속임수 때문에 비윤리적 행동을 했다.
- 정부의 일관성 없는 정책 때문에 개인 소유지나 집이 압류되거나 파괴되고, 강제 이주하는 피해를 입었다.
- 권력을 가진 사람에게 공개적으로 망신을 당했다.
- 부모나 보호자에게 학대를 받았다.
- 투자 자문이나 투자 기관에게 부당한 취급을 받았다.
- 사회적 대의를 내세우는 단체에 기부했지만, 돈이 개인적 이익을 위해 쓰였다는 사실을 알게 된다.
- 부당 해고된다.
- 믿었던 사람이나 기업이 자신의 아이디어나 연구를 훔친다.
- 대중 매체가 자신의 목적을 위해 사실을 왜곡한다.
- 통치자 혹은 어떤 기업·단체가 돈과 협박, 영향력을 이용해 불법을 저지르고도 법망을 빠져 나간다.

훼손 당하는 욕구

안전과 안정, 애정과 소속감, 존중과 인정

생길 수 있는 잘못된 믿음

- 나는 멍청해서 아무에게나 속아 넘어갈 것이다.
- 권력을 가진 인간과 조직은 믿을 수 없다.
- 아무도 나를 지켜 주지 않는다. 믿을 사람은 나밖에 없다.
- 나는 언제나 다른 사람들의 꼭두각시 노릇이나 할 것이다.
- 내가 약하기 때문에 목표물이 된 것이다.
- 다른 사람이 나와 관련된 일에 책임을 지고 있다는 것은 내가 피해를 볼지도 모른다는 뜻이다.

- 나의 판단은 믿을 수 없다.
- 권력은 부패한다. 어떤 지도자도 믿을 수 없다.
- 돈과 권력 문제에서 사법부는 가진 자들의 편이다.

<table>
<tr><td>

**가질 수
있는
두려움**

</td><td>

- 또다시 이용당할 것이다.
- 사람들에 대한 내 직관을 믿어서는 안 된다.
- 믿어서는 안 될 사람이나 조직을 믿고 있는지도 모른다.
- 정직하지 않은 투자 회사에게 저축을 뺏기는 등, 되돌릴 수 없는 피해를 당할 것이다.

</td></tr>
<tr><td>

**가능한
반응과
결과들**

</td><td>

- (사법 제도, 의료 보험, 정부 등) 모든 사회 제도를 믿지 않는다.
- 개인적으로 아는 사람들하고만 같이 일하려 한다.
- 상황이 나빠질 경우를 대비해 중요한 결정을 피하고, 책임을 남에게 떠넘긴다.
- 전통적인 방식을 고수하고, 새로운 방식을 불신한다.
- 사회 구석구석까지 모두 부패했다고 생각하고, 음모론을 믿는다.
- 모든 사람이 이미 부패했기 때문에, 할 수 있는 일이 없다고 생각하며 무력감에 빠진다.
- 자급자족하며 살아간다.
- (종교 단체를 경멸하고, 돈은 예금하기보다는 현금으로 보관하는 등) 비리를 저지른 기업이나 단체와 관계를 끊는다.
- 권력을 가진 사람이나 단체와 일할 경우, 안전을 위해서 모든 정보를 공개해 달라고 요구한다.
- 다른 사람, 특히 권력 있는 사람에게 예의를 차리고 존중하는 태도를 보인다.
- 어떤 결정을 내려야 할 때면 믿을 수 있는 정보원에게 과도하게 의지한다.
- 삶의 모든 영역을 지나치게 통제하려고 한다.
- 신뢰가 검증되지 않았다고 여기는 집단이나 조직을 멀리한다.
- (경찰에게 가기보다는 스스로 문제를 해결하고, 아이를 공립학교에 보내는 대신 홈스쿨링을 하는 등) 사회제도를 신뢰할 수 없다고 생각

</td></tr>
</table>

ㄱ

해 의지하지 않는다.
- 권력을 남용한 사람이나 부패한 조직을 사회적으로 널리 알려 파멸시키려 한다.
- 조직이나 기업을 꼼꼼히 체계적으로 연구한다.
- 사랑하는 사람들이 자신과 같은 피해를 당하지 않도록 보호한다.

형성될 수 있는 성격 특성	• **속성** 분석적인, 집중하는, 부지런한, 공정한, 충실한, 꼼꼼한, 체계적인, 열성적인, 인내하는, 적극적인, 보호하는, 지략 있는, 책임감 있는, 학구적인, 전통적인 • **단점** 반사회적인, 무감각한, 냉담한, 도전적인, 지배하는, 냉소적인, 무례한, 망상적인, 오만한, 융통성 없는, 비이성적인, 참견하기 좋아하는, 강박적인, 편집증적인, 비협조적인, 혼자 틀어박힌
상처가 악화할 수 있는 계기	• 공정하다고 평판이 높은 사람이나 집단이 다른 사람들을 이용했다는 소식을 뉴스에서 듣는다. • 다른 권력자에게 또다시 부당한 일을 당한다. • 과거에 문제가 있던 기관에 자녀나 연로한 부모를 맡겨야 하는 상황이 생긴다. • (저축을 사기당해 은퇴할 수 없거나, 경찰에게 입은 부상 때문에 일을 할 수 없는 등) 권력 남용에서 비롯된 또 다른 문제들을 겪는다.
상처를 직면하고 극복할 기회	• 위급한 상황에서 권력을 가진 사람을 믿을지 말지 결정해야 한다. • 자신의 경험이 자녀에게까지 영향을 미치는 것을 보고 (냉소적으로 변하고, 경찰을 무서워하고, 자신의 판단을 불신하는 등), 아이가 좀 더 행복해지고 성취감을 느끼며 살아가기를 바란다. • 자신의 편견과 달리, 권력자가 존경할 만하고 믿을 수 있는 사람으로 밝혀진다. • (지나치게 통제하는 부모가 되는 등) 자녀에게 권력을 남용한 뒤, 자신의 잘못을 깨닫고 관계를 회복시키려고 한다. 그 과정을 통해, 다른 사람들도 자신처럼 바뀔 수 있고, 다시 신뢰할 수 있는 사람이 될 수 있다는 사실을 깨닫는다.

기근·가뭄 Living Through Famine or Drought

일러두기 가뭄과 기근은 동시에 발생하는 경우가 많다. 지속 기간은 그때마다 다른데 몇 주에 그칠 수도 있고, 몇 년간 이어지기도 한다. 기간이 길어지면 재난이 되지만, 짧은 기간이라도 음식이나 물 없이 지내야 한다면 트라우마를 남길 수 있다.

구체적 상황 가뭄과 기근에는 다음과 같은 원인이 있다.

- 지역의 유일한 수자원의 오염
- 강이나 호수의 댐 공사로 인한 일부 하류 지역의 수자원 부족
- 산림 파괴
- 기후 변화
- 특정 지역으로 인구가 대량 유입되며, 기존의 물이나 식량 공급이 부족해진 경우
- 특정 지역에서 일어난 가축의 질병이나 농작물의 고사
- 한 나라의 식량 공급을 고갈시키는 전쟁으로 인해, 식량 공급 제한과 규제가 시행되는 상황
- 식량 공급을 의도적으로 제한하는 부패한 정권이나 정부

훼손 당하는 욕구 생리적 욕구, 안전과 안정, 자아실현

생길 수 있는 잘못된 믿음
- 못 가진 자들은 가진 자들의 손아귀에서 벗어나지 못할 것이다.
- 세상에 믿을 사람은 나밖에 없다.
- 가장 중요한 것은 살아남는 일이다.
- 먹을 것을 충분히 주지 못해서 사랑하는 사람들이 나에게 실망했을 것이다.

가질 수 있는 두려움	• 죽을 수도 있다.
	• 사랑하는 사람이 고통을 겪을 것이다.
	• 다른 사람은 죽고 자신만 살아남을 것이다.
	• (기근이나 가뭄 상황이 의도적으로 조성된 경우) 다른 사람에게 이용 당할 수 있다.
	• 보잘것없는 삶을 살게 될 것이다. 어떤 일도 이루지 못하고 죽어 버릴 것이다.
	• 쓸모없는 존재가 되어 버릴 것이다.
가능한 반응과 결과들	• 식량을 빼앗기지 않기 위해 얼마 안되는 식량이라도 감추어 둔다.
	• 생존이 가장 중요한 문제일 때는 도덕관도 무너진다.
	• 안전과 안정을 보장해 주는 사람에게 의존한다.
	• (안정된 생활을 위해 결혼하는 등) 사랑보다 안정을 택한다.
	• 금전적으로 성공하라고 아이를 몰아붙인다.
	• 부자나 권력자를 불신한다.
	• 어려운 시절이 올 때를 대비해서 돈이 있을 때도 인색하게 군다.
	• 음식이 많을 때는 지나칠 정도로 먹는다.
	• 굶주리는 사람들을 보며, 자신이 가진 얼마 안 되는 식량에도 죄책 감을 느낀다.
	• 미래의 기근이나 가뭄에 대비해 식량과 물을 비축한다.
	• 식량이나 물을 줄여야만 하는 사건이 벌어질지 예상하고, 그에 대한 계획을 세우려 애쓴다.
	• 기근과 기아가 없는 장소로 이사한다.
	• 음식물이나 물 낭비에 대해 민감한 반응을 보인다.
	• 열심히 공부하여 안정적인 일자리를 찾으려 한다.
	• 기근·기아의 원인을 연구하고 해결 방법을 찾는다.
	• 자급자족한다. 다른 사람들에게는 제공하지 않는 자신만의 식량과 급수원을 갖는다.
	• 물이나 식량 없이 지내는 게 얼마나 고통스러운지 알기에, 자신이 가진 것들을 기꺼이 나누어 준다.
	• 물과 식량이 부족한 사람들을 돕기 위해 기부와 봉사 활동을 한다.

- 같은 상황에 처한 사람들에 대한 사회적 공감을 불러일으키려고 노력한다.
- 자신이 가진 것에 감사하며 지구의 자원을 존중하고, 낭비하지 말아야겠다고 생각한다.
- 환경친화적인 사람이 된다.

형성될 수 있는 성격 특성
- **속성** 유연한, 경계하는, 야심이 큰, 감사하는, 용기 있는, 규율 잡힌, 공감하는, 집중하는, 너그러운, 독립적인, 인내하는, 지략 있는, 단순한, 사회적 의식이 있는, 학구적인, 검소한, 이타적인
- **단점** 냉담한, 지배적인, 냉소적인, 교활한, 탐욕스러운, 적대적인, 재미없는, 성급한, 비이성적인, 물질주의적인, 음울한, 강박적인, 분개하는, 침착하지 못한, 이기적인, 인색한, 의심하는, 감사할 줄 모르는, 의지력이 약한

상처가 악화할 수 있는 계기
- (유지 보수 등의 이유로) 자신이 사는 건물이 단기적으로 단수된다.
- 자신이 사는 지역에 일시적으로 가뭄이 발생한다.
- 정전 때문에 냉장고 음식이 상한다.
- 극심한 배고픔이나 갈증을 겪는다.
- 과거에 기근이나 가뭄을 일으켰던 사건과 흡사한 상황에 놓인다.
- 자신이 사는 지역에서 먹을 것이 부족한 사람을 본다.
- 기근이나 가뭄 때 어쩔 수 없이 먹어야 했던 음식을 맛보거나 냄새를 맡는다.

상처를 직면하고 극복할 기회
- 충분한 식량과 물이 있지만, 부족해질 수도 있다는 두려움에 다른 사람을 돕기가 망설여진다.
- 위기에서 살아남기 위해 도덕이나 윤리를 내팽개친 일로, 자존심과 정체성이 붕괴되는 고통을 겪는다.
- 끔찍한 가뭄에서 간신히 살아남았지만, (수술도 할 수 없는 암 등) 치명적인 병에 걸려 살 날이 얼마 남지 않았음을 선고받는다.

말할 수 없는
비밀이 있다
Being Forced to Keep a Dark Secret

구체적 상황

- 자녀가 반사회적 인격 장애자(소시오패스)이다.
- 배우자가 교통사고를 낸 뒤 뺑소니쳤다.
- 가족이 자신을 학대했다.
- 가족 내에서 살인 사건이 있었지만 은폐했다.
- 가족이 임종 직전 끔찍한 고백을 해서 가족 관계에 문제가 생겼다.
- 자신의 자녀가 살인 사건의 공범이다.
- 배우자가 테러 집단의 일원이다.
- 불법 입양했다(혹은 되었다).
- 가족이 마약 밀수를 했다.
- 악명 높은 인물과 친척 관계이다.
- 부모가 공금을 횡령하거나 사회적 약자에게서 돈을 훔쳤다.

훼손 당하는 욕구

생리적 욕구, 안전과 안정, 애정과 소속감, 존중과 인정

생길 수 있는 잘못된 믿음

- 나도 결국 (범죄자)가족처럼 될 것이다.
- 비밀을 숨기는 것으로 이미 공범이 되었으니, 앞으로도 말할 수 없다.
- 비밀을 지키는 게 모두에게 최선이다.
- 가족의 안녕이 진실보다 훨씬 더 중요하다.
- 내가 굳이 나서서 폭로할 필요는 없다.
- 체포되기 전까지는 유죄가 아니다.
- 사실이 밝혀지면 누구도 나를 사랑하지 않을 것이다.
- 사람들은 금방 잊기 마련이므로, 굳이 진실을 끄집어내 봤자 피해만 커질 뿐이다.

- 다른 사람들이 눈치챌 것이다.
- (체포, 친권 박탈 등) 법적인 처벌을 받을 것이다.
- 가족이나 친구들이 나를 거부할 것이다.
- 사실이 밝혀지면 사랑, 명예, 존중을 잃게 될 것이다.
- 입을 열었다가는 비밀을 끝까지 지키려는 사람에게 공격받고 고통당할 것이다.

- 거짓과 기만이 제2의 천성이 된다.
- 현실을 부정한다. 머릿속에서 진실을 다시 구성한다.
- (일관성 있는 거짓말을 하지 못하고) 모순적인 이야기를 늘어놓는다.
- 비밀을 감추는 데 필요한 도움을 요청한다.
- 비밀을 알아챌 수도 있는 사람들을 경계한다.
- 악몽을 꾸고, 우울증을 앓는다.
- 해야 할 일에 집중하지 못한다.
- (전학하거나 이사하는 등) 비밀과 관련된 사람들을 피한다.
- 비밀을 지키라고 요구하는 사람을 피한다.
- 살얼음판을 걷듯이 생활한다.
- 장기적인 스트레스 때문에 건강에 이상이 생긴다.
- 약물이나 술을 남용한다.
- 비밀은 지키지만, 자신의 감정 표현을 위해 다른 방식으로 반항한다.
- 폭력적이고 변덕스러운 성격이 된다.
- 진실을 숨겨야 하는 원인이 되는 사람에게 적대적인 태도를 보인다.
- 경찰이 주변에 있으면 초조해한다.
- 은연중 비밀을 드러낼까 봐 무엇이든 터놓고 이야기하지 못한다.
- 감춰진 사건 때문에 피해를 본 사람들을 위험을 무릅쓰고 돕는다.
- 익명으로 비밀을 폭로하는 계획을 세운다.
- 비밀을 잊기 위해 다른 활동에 몰두한다.
- 범인에게 불리하게 이용될 수 있는 정보를 몰래 수집한다.

형성될 수 있는 성격 특성	• **속성** 경계하는, 조심스러운, 협조적인, 예의 바른, 호기심 많은, 기분을 맞춰 주는, 신중한, 태평한, 집중하는, 독립적인, 충실한, 성숙한, 꼼꼼한, 순종적인, 주의력이 있는, 인내하는, 사생활을 중시하는, 보호하는, 잘 믿는

• **단점** 의존적인, 겁 많은, 부정직한, 회피적인, 잘 잊는, 적대적인, 충동적인, 감정을 억누르는, 불안정한, 비이성적인, 무책임한, 초조한, 반항적인, 분개하는, 자기 파괴적인, 굴종적인, 변덕스러운

상처가 악화할 수 있는 계기

• 누군가가 비밀을 말해주며 아무에게도 알리지 말라고 부탁한다.
• 다른 사람도 이 비밀을 알고 있을 것 같다는 단서를 발견한다.
• 사건의 피해자를 우연히 만난다.
• 비밀에 대해 질문을 받아서 또다시 거짓말을 해야 한다.

상처를 직면하고 극복할 기회

• 비밀이 밝혀지고, 공범으로 조사받는다.
• 새롭게 만난 사람과 관계가 깊어지면서 부담과 스트레스를 줄이기 위해 그 사람에게 비밀을 털어놓는다.
• 비밀을 지키려고 노력했지만, 결혼이나 그 밖의 관계에서 갈등이 생긴다.
• 범인이 경멸받아 마땅한 행동을 계속하고 있다는 의심이 든다. 이제 무엇이 옳고 그른지 판단해야 한다.

구체적 상황

아무런 죄도 저지르지 않았는데 고발을 당하면 억울하다. 고발은 수치스러운 조사로 이어지고, 명성은 땅에 떨어지고, 가족까지 상처를 받는다. 교도소에 가게 된다면 결과는 더더욱 끔찍하다.

훼손 당하는 욕구

안전과 안정, 애정과 소속감, 존중과 인정

생길 수 있는 잘못된 믿음

- 이 오명은 절대로 씻을 수 없을 것이다.
- 무죄로 판명되더라도 사람들은 나를 의심할 것이다.
- 어떠한 잘못에도 연루되지 않도록 모든 일에 완벽해야 한다.
- 누구도 나를 믿지 않는다.
- 이제 나는 고발당했던 사람으로 평생을 살아가게 될 것이다.
- 더러워진 명성 때문에 꿈을 포기할 수밖에 없다.

가질 수 있는 두려움

- 새롭게 만나는 사람들 모두가 내가 고발당했었다는 사실을 알게 될 것이다.
- 내가 고발당한 사실 때문에 내 가족도 부당한 대우를 받을 것이다.
- 누구도 나를 믿지 않을 것이다.
- 다른 일로 또다시 허위 고발당할 것이다.
- 고발당한 사실 때문에 거절당할 것이다.
- 권력과 지배력을 가진 사람들이 두렵다.
- 믿는 사람들이 나를 배신할 것이다.

가능한 반응과 결과들

- 사건을 숨긴다.
- 사랑하는 사람들에게 사건에 대해 함구하라고 당부한다.
- 직업을 바꾸고, 이사하고, 다른 종교 모임에 참석하는 등 인생을 새롭게 시작하기 위해 노력한다.
- 친구나 사회 집단을 멀리하고 새로운 사람들은 피하면서 인간관

계를 줄인다.

- 사소한 도발에도 방어적이 되고 자신을 해명하고 싶어 한다.
- 질투받을 수 있는 상황을 만들지 않는다.
- 사람들의 기분을 상하지 않게 하려고 주의한다.
- 똑같은 일을 겪을까 봐 어떤 일이든 철저하게 기록을 남긴다.
- 두려움 때문에 법률 규정을 글자 하나까지 그대로 따른다.
- 순교자 콤플렉스에 빠진다.
- 피해 의식이 강해진다.
- 아무도 자신을 도와주지 않으리라고 생각해 매사 자신을 적극적으로 옹호한다.
- 잘못된 유죄 추정을 낳을 수도 있는 상황을 피한다(학생과 단둘이 있다든지, 동료와 같이 여행하는 등).
- 불공정하거나 정의롭지 못한 상황에도 잘 순응한다.
- (자신을 믿지 않았던 다른 사람처럼 되고 싶지 않아서) 다른 사람을 언제나 지나칠 정도로 믿는다.
- 억울하게 고발당한 다른 사람을 지지한다.
- 어떤 사람의 잘못을 비난하기 전에 막연한 의심 대신 확실한 증거를 찾는다.
- 명예를 회복하는 데 도와준 사람들에게 감사한다.
- 고발당했을 때 자신의 편에 서 주었던 사람들에게 의리를 지킨다.

형성될 수 있는 성격 특성	• **속성** 감사하는, 대담한, 조심스러운, 협조적인, 예의 바른, 기분을 맞춰 주는, 신중한, 태평한, 정직한, 독립적인, 공정한, 친절한, 순종적인, 사생활을 중시하는, 올바른, 관대한, 현명한 • **단점** 심술궂은, 도전적인, 냉소적인, 방어적인, 부정직한, 적대적인, 재미없는, 불안정한, 피해의식이 강한, 초조한, 과민한, 완벽주의적인, 비관적인, 신경질적인, 비협조적인, 혼자 틀어박힌
상처가 악화할 수 있는 계기	• 자신을 고발했던 사람이 어떠한 처벌도 받지 않고 사는 것을 본다. • 허위 고발 때문에 친구를 잃는다. • 별 것 아닌 일로 다시 허위 고발 당한다.

239

- (자신이 아는 모임, 교회 등에서) 아무렇지 않게 남 얘기를 하고 근거도 없이 결론을 내는 사람들을 본다.

- 고발 때문에 (승진을 못하거나 전학을 가는 등) 고통받다가 나중에 무죄 판결을 받았다. 지난 일을 덮고 넘어갈 것인지 정의를 위해 싸울 것인지 선택해야 한다.
- 과거로부터 숨기 위해 몇 년을 보냈는데도, 고발되었던 사실이 다시 알려지면서 이제는 더 이상 숨지 않고 정의와 진실을 찾겠다고 결심한다.
- 친구나 사랑하는 사람이 연좌제로 부당한 취급을 당했다. 이 부당함을 그냥 모른 체할 것인지 정의를 위해 싸울 것인지를 선택해야 한다.

불가피하게
노숙자가 되다

**구체적
상황**

- 건강에 갑자기 문제가 생겨 (보험금을 받지 못하는 등) 파산했다.
- 부모 중 한 명이 장애가 생겨 온 가족이 길에 나앉았다.
- 병이 나서 일할 수 없게 됐다.
- 자연재해로 집이 부서졌다.
- 화재 보험이 없는 상태에서 화재가 일어나 집이 불탔다.
- 학대받는 환경에서 도망쳤지만 갈 곳이 없다.
- 어떤 비극적인 상황 때문에 우울증에 빠져 경제 활동을 할 수 없다.
- (자동차 고장, 차량 접촉 사고, 병원 통원 치료 등) 사소한 사고 때문에
 온 가족이 빈곤한 삶을 살게 됐다.

**훼손
당하는
욕구**

생리적 욕구, 안전과 안정, 애정과 소속감, 존중과 인정

**생길 수
있는
잘못된
믿음**

- 나는 가치 없는 인간이다.
- 이러한 상황을 예견하고 계획을 세웠어야 했다.
- 살아남는 것만이 목표다. 꿈은 이미 오래전에 사라졌다.
- 예전 생활로 결코 돌아갈 수 없을 것이다.
- 사회는 나 같은 사람들이 제대로 살 수 없는 곳이다.
- 사람들이 나에 대해 하는 생각은 (게으르고, 쓸모없고, 기생충 같은
 존재, 방종한 인간 등) 모두 옳다.
- 나 때문에 자녀들의 안전과 건강이 위험에 빠져있다.
- (온 가족이 길에 나앉은 경우) 나는 끔찍한 부모다.

**가질 수
있는
두려움**

- 가족이 뿔뿔이 흩어지거나 자녀들을 빼앗길 것이다.
- 자녀들이 육체적·정신적으로 상처를 입을 것이다.
- 강도를 만나고, 폭력의 희생자가 되고, 이용당할 것이다.
- 체포될 것이다.

- (가족, 예전 이웃 등) 다른 사람들이 어떻게 생각할지 두렵다.
- 다시는 자립할 수 없을 것이다.
- 우울증에 빠지고, 약물, 알코올 의존증이 될 것이다.
- 자신 때문에 가족이 앞으로도 오랫동안 가난과 집 없는 고통을 겪을 것이다.

<div style="float:left; margin-right:1em;">가능한
반응과
결과들</div>

- 가족이나 친구를 통해 임시로나마 거주할 집을 구하려 애쓴다.
- 자동차에서 산다.
- 깊은 우울증에 빠져 고통을 달래기 위해 약물이나 술에 의존한다.
- 삶의 규율이 없어진다.
- (불면, 영양실조, 장애 등으로) 집중하지 못한다.
- (자녀나 배우자 등) 자신이 책임져야 한다고 생각하는 사람들에게 깊은 죄의식을 느낀다.
- (공중화장실에서 샤워하기, 지하철 사물함 이용하기, 빈 물병을 어디에서 채워야 할지 파악하기 등) 돈을 절약하는 방법을 찾는다.
- 얼마 남지 않는 자산을 필사적으로 지킨다.
- (마약을 운반하거나 매춘을 하는 등) 돈을 벌기 위해서라면 비윤리적인 방법도 마다하지 않는다.
- 경찰을 피한다.
- 친구들의 도움을 아무런 주저 없이 받는다.
- 불행한 일이 또다시 생길까 두려워, 다른 사람을 책임질 일을 만들지 않는다.
- 재정적인 안정을 되찾기 위해 무엇이든 하려고 한다.
- 예전 생활을 되찾은 경우, 돈에 관련해서는 모든 위험을 피하고 극단적으로 안전을 추구한다.
- 자녀 교육을 가장 중요한 우선순위로 설정한다.
- 생계를 유지하기 위해 할 수 있는 한 여러 일을 동시에 한다.
- 꼭 필요한 물건이 아니면 사지 않는다.
- 계획을 세우고 지킨다.

형성될 수 있는 성격 특성	• **속성** 경계하는, 야심이 큰, 협조적인, 창의적인, 신중한, 공감하는, 집중하는, 우호적인, 상냥한, 성숙한, 체계적인, 인내하는, 집요한, 사생활을 중시하는, 보호하는, 특이한, 지략 있는
	• **단점** 의존적인, 무감각한, 냉담한, 유치한, 냉소적인, 교활한, 회피적인, 잘 잊는, 무지한, 불안정한, 질투하는, 초조한, 침착하지 못한, 자기 파괴적인, 인색한, 눈치 없는
상처가 악화할 수 있는 계기	• 생계를 유지할 수 있는 상태로 돌아갔지만, 갑자기 너무 큰 돈을 내야 하는 청구서를 받았다. • 구걸하는 사람이나 재활용할 병을 찾기 위해 쓰레기통을 뒤지는 사람들 옆을 지나친다. • 자동차가 갑자기 고장 나, 오도 가도 못하는 상황에 놓인다. • (건물 철거 등) 자기 탓이 아닌 퇴거 명령을 받는다. • 가족 모임에서 어떤 사람이 자신의 부를 과시한다.
상처를 직면하고 극복할 기회	• 노숙자 생활을 극복한 뒤에 다른 노숙자들이 경제적 안정을 되찾을 수 있도록 도와주고 싶어진다. • 어떤 사람이 노숙자에 대해 부정적인 이야기를 하는 것을 듣는다. 자신의 과거를 밝히며 그들을 지지할지, 아니면 그냥 가만히 앉아 있을지 선택해야 한다. • 누군가의 도움을 받아 다른 사람을 믿을 기회를 얻는다. • 노숙자를 도와주는 운동에 참여하라는 요청을 받는다.

사회
불안

Living Through Civil Unrest

**구체적
상황**

사회 불안은 보통 정치적·사회적 동기를 가진 사람들이 일으킨다. 단기적인 폭력적 저항에서부터 대규모 폭동, 파괴, 개인적인 응징에 이르기까지 그 종류는 다양하다. 사회 불안이 지속되면 지역 사회에 다음과 같은 일들이 벌어질 수 있다.

- 음식, 연료, 물 등 필수품의 부족
- 공공 안전에 대한 위협
- 폭동과 범죄의 증가
- (통행금지, 불법 가택 수색, 개인 재산 압류 등) 자유에 대한 제약
- 개인 재산 손괴
- 학교, 병원, 통신, 전기, 가스, 대중교통 마비 등 공공 서비스 중단

**훼손
당하는
욕구**

생리적 욕구, 안전과 안정

**생길 수
있는
잘못된
믿음**

- 이런 일이 일어날 줄 예측했어야 했다.
- 평지풍파를 일으키는 것보다는 시키는 대로 행동하는 편이 낫다.
- 세상에 믿을 수 있는 사람은 나밖에 없다.
- 이러한 상황은 절대 바로잡을 수 없을 것이다.
- 안전은 환상에 불과하다.
- 겉으로 보기에는 평화롭지만, 모든 사람의 내면은 폭력적이다.

**가질 수
있는
두려움**

- 살해당할 수 있다.
- 사랑하는 사람이 죽을 수 있다.
- 가족을 부양할 수 없게 될 것이다.
- 가족이 다치거나 아픈데, 치료를 받지 못할 수 있다.
- 생필품이 부족해지거나 강탈당할 수 있다.
- 우리를 보호해야 할 경찰이나 정부에게 오히려 버림받을 것이다.

- 잘못된 시간, 잘못된 장소에 있다가 사고를 당할 수 있다.
- 다른 사람 문제에 말려들어 처벌을 받을 수 있다.

<table>
<tr><td>

**가능한
반응과
결과들**

</td><td>

- 피해망상과 의심이 늘어난다.
- 아무런 생각 없이 충동적으로 반응한다.
- (환경, 소리, 감정, 움직임 등의 변화에) 민감한 반응을 보인다.
- 사회 불안을 일으키는 사람들과 반대되는 가치관을 가졌으면서도, 진짜 모습을 숨기고 그들과 어울리려고 노력한다.
- 계속 뉴스를 보며 폭력 사태가 얼마나 격화되었는지, 어떤 장소를 피해야 하는지 등을 파악한다.
- (방어 시설을 만들고, 가족의 위치를 파악하고, 무장하는 등) 집의 방범을 강화한다.
- 잠을 못 자고 불안이 심해진다.
- (비상사태시 만날 장소, 가족이 흩어지면 해야 할 일 등) 대피 계획을 세운다.
- 정말 필요할 때만 집 밖으로 나온다.
- 누구를 믿어야 할지 모르기 때문에 말을 조심한다.
- 자신이 감시받고 있다고 생각하고, 감시의 흔적을 찾는다.
- 비상사태에 필요한 물건들을 비축하거나 가족에게 준다.
- 식량, 연료, 물, 옷 등의 낭비를 싫어한다.
- 사소한 일도 걱정한다. 생각이 항상 최악의 시나리오로 치닫는다.
- 출구나 대피로를 확인한다.
- 즉시 도피해야 할 경우를 대비해서 긴급 피난 배낭을 준비한다.
- 과거라면 다른 사람을 도왔을 상황에서도, 도움을 주지 않는다.
- (구급약, 덫 놓기, 사냥 등) 생존에 필요한 주제를 연구하여 혼자서도 살아남을 수 있는 방안을 세운다.
- 가까이 사는 사람들에게 손을 내밀어 자원과 인력을 공유한다.
- 사회 불안을 일으킨 사람들과 싸울 계획을 세운다.

</td></tr>
</table>

- **속성** 유연한, 경계하는, 분석적인, 대담한, 조심스러운, 협조적인, 결단력 있는, 효율적인, 독립적인, 친절한, 충실한, 성숙한, 주의력이 있는, 체계적인, 적극적인, 보호하는, 지략 있는, 책임감 있는, 검소한
- **단점** 반사회적인, 무감각한, 냉담한, 도전적인, 지배적인, 회피적인, 망상적인, 탐욕스러운, 적대적인, 충동적인, 감정을 억누르는, 편집증적인, 비관적인, 인색한, 비협조적인, 비윤리적인, 폭력적인

- 총소리, 연기, 냄새 등 사회 불안을 상기시키는 감각 경험을 겪는다.
- 이웃들이 한밤중에 갑자기 도망쳐 버린다.
- 출근길에 시위대를 지나친다.
- 직장에서 파업이 점점 폭력적인 분위기를 띤다.
- 뉴스에서 시위를 본다.

- 자연재해 때문에 생필품이 부족하다.
- (교사 파업, 노동 분쟁 등) 직장에서의 시위로 인해 어느 한 편에 설 수밖에 없는 상황이 된다.
- 보통 때였다면 생각할 수 없었던 방법으로 불안한 상황에서 벗어난 후, 자신의 윤리관에 의문을 갖게 된다.

악의적인 소문

 구체적 상황

소문은 큰 상처를 줄 수 있다. 소문의 근원은 친구나 가족, 동료나 고용주, 사업상 경쟁자, 내 명성을 훼손해서 큰 이익을 얻을 수 있는 조직, 또는 아예 모르는 사람일 수도 있다. 온라인 미디어가 발달한 현대 사회에서 소문은 널리 퍼져 피해자에게 장기적인 영향을 미친다.

훼손 당하는 욕구

애정과 소속감, 존중과 인정, 자아실현

생길 수 있는 잘못된 믿음

- 사람들은 결국 소문을 믿게 된다.
- 소문이 사라지지 않는 한 희망과 꿈을 결코 이룰 수 없을 것이다.
- 목표물이 된 것은 나에게 문제가 있기 때문이다.
- 내가 다시 일어나도, 사람들은 나를 또 짓밟을 것이다.
- 나도 똑같은 방법으로 복수할 것이다.
- 평판이 나빠져서 (경력, 관심사, 일 등을) 그만둘 수밖에 없다.
- 인간의 깊은 곳에는 잔혹함과 증오가 숨어 있다. 그래서 사람들은 다른 사람이 갈가리 찢기는 모습을 보며 즐거워한다.

가질 수 있는 두려움

- (친구, 애인, 동료, 가족 등) 사람들은 나를 배신할 것이다.
- 신뢰가 가장 중요한 상황에서 누구도 나를 믿지 않을 것이다.
- 개인적인 비밀을 털어놓기가 두렵다.
- 소문에 의해 평가되고, 행동이 제약된다. 결국 나는 원하는 행동을 하지 못하게 될 것이다.
- 중요한 사람들이 거짓 소문을 믿고 나를 멀리할 것이다.
- 사랑하는 사람들이 악랄한 소문에 부정적인 영향을 받을 것이다.

- 사람들을 멀리한다.
- (직장, 소셜 미디어, 학교 등) 사람들이 소문을 들었을 것 같은 장소를 피한다.
- 자존감이 낮아지고 자기애가 줄어든다.
- 목표물이 된 이유를 알아내려고 자신의 결점이 무엇인지 분석한다.
- 외출을 피하고 집에 처박혀 사교 모임을 피한다.
- 신뢰할 수 있는 가족이나 친구에게만 의지한다.
- 분노, 당혹감, 수치심을 번갈아 느낀다.
- 소문을 퍼뜨린 사람을 맹렬하게 비난하고 보복하려 한다.
- 소문의 근원지를 찾는다. 자신의 명성이 떨어지면 누가 이익을 얻는지 알아내려 애쓴다.
- 자신의 비밀을 털어놓지 않는다.
- 거짓 소문을 받아들이고, 그 소문이 사실인 것처럼 행동한다.
- 최근 사귄 사람들과의 관계를 모두 끊는다.
- 소문을 퍼뜨린 사람과 아무 관련이 없는 사람들만을 골라서 사귄다.
- (자신의 모든 지인이 소문을 들었다고 믿고, 실제보다 소문이 더 널리 퍼졌다고 믿는 등) 소문을 실제보다 크게 받아들인다.
- 피해망상에 빠진다.
- 지속된 스트레스로 인해 건강에 문제가 생긴다(체중 변화, 수면 습관 변화, 고혈압, 질병 등).
- 소문이 거짓임을 증명하는 것이 인생의 목표가 된다.
- 자신을 스스로 절제한다. 더 이상의 비판이나 마찰을 피하려고 꼭 필요한 말이 아니면 하지 않는다.
- 새로운 출발을 위해 학교를 옮기고, 직장을 바꾸고, 이사한다.
- 자신은 소문과 다른 사람이라는 것을 증명하기 위해 다른 취미, 관심사, 전문 분야에 몰두한다.
- 저술 활동, 춤, 그림을 통해 진정한 자아를 표현한다.
- 우연이라도 사실이 아닌 소문이 퍼질까 봐 극도로 말을 아낀다.
- 소문을 경멸한다. 소문을 퍼뜨리는 것은 혐오스러운 일이라 생각하고 동참을 거부한다.

형성될 수 있는 성격 특성	• **속성** 조심스러운, 기분을 맞춰 주는, 신중한, 공감하는, 상냥한, 겸손한, 독립적인, 공정한, 친절한, 자비로운, 꼼꼼한, 주의력이 있는, 인내하는, 설득력 있는, 사생활을 중시하는, 올바른, 지각 있는 • **단점** 도전적인, 냉소적인, 방어적인, 회피적인, 적대적인, 재미없는, 불안정한, 피해 의식이 강한, 강박적인, 편집증적인, 분개하는, 소심한, 앙심을 품은, 변덕스러운, 혼자 틀어박힌
상처가 악화할 수 있는 계기	• 사람들이 뒷담화하는 것을 듣는다. • 소문이 잠잠해졌나 싶었을 때, 누군가 다시 그 소문을 들춰낸다. • 날카로운 질문을 받고 (당시에 하고 있던 일, 있었던 장소 등) 자신을 변호해야 한다. • 자신의 이야기에 누군가 의혹을 제기한다. • 어떤 일을 시도했으나 정당한 이유로 거절을 당하고도 악의적인 소문 때문이라고 걱정한다. • 소문을 퍼뜨렸던 사람이 다른 사람에게도 똑같은 행동을 하는 것을 본다.
상처를 직면하고 극복할 기회	• 소문이 사실이 될 수도 있는 상황에 놓인다(뇌물을 받았다는 소문이 퍼진 뒤 정말로 뇌물 제의를 받는 등). • 소문 때문에 불행한 결과가 생겨 이러한 부당함에 싸우고 싶어진다(사업이 망하고, 결혼이 파탄에 이르는 등). • 소문 때문에 어떤 일을 그만두기로 했지만, 자신이 남아야만 다른 사람이 정말 필요로 하는 것을 제공할 수 있다는 사실을 깨닫는다.

억울한 투옥

Wrongful Imprisonment

구체적 상황
- 외모가 비슷하다는 이유로 범죄자로 오인됐다.
- 다른 누군가를 잡기 위한 희생양으로 이용당했다.
- 배심원이나 판사의 편견 때문에 유죄 판결을 받았다.
- 목격자의 착각 혹은 강요된 거짓 증언으로 유죄 판결을 받았다.

훼손 당하는 욕구

생리적 욕구, 안전과 안정, 애정과 소속감, 존중과 인정, 자아실현

생길 수 있는 잘못된 믿음
- 믿었던 사법 제도에 배신당했으니 이제 아무것도 믿을 수 없다.
- 어차피 처벌받을 테니 법률 따위는 지킬 필요가 없다.
- 나는 무언가를 빼앗겼고, 다시는 예전 같은 사람이 될 수 없다.
- 출소하더라도 전과는 항상 나를 따라다닐 것이다.
- 다른 누군가에게 상황을 지배하도록 하면, 나를 이용할 것이다.
- 내가 믿을 수 있는 유일한 정의는 내가 휘두르는 정의뿐이다.

가질 수 있는 두려움
- 감옥에서 풀려나지 못할 것이다.
- 다른 수감자에게 공격당할 것이다.
- 사랑하는 사람이 내가 유죄라고 믿고 나를 버릴 것이다.
- 부질없는 희망을 품으면서 마음 졸일까 두렵다.
- 내 운명에 대한 권한을 가지고 있는 사람이나 제도가 두렵다.
- 경찰이나 검찰은 새로운 증거가 나타나더라도 오심을 감추려고 증거를 인멸할 것이다.
- 진실은 절대 밝혀지지 않을 것이다.
- 이 시련 때문에 정체성을 잃어버릴 것이다.

- 경찰과 사법부를 믿지 않는다.
- 법을 지켜 봤자 소용없다고 생각하고 공공연히 무시한다.
- 자신의 유죄에 책임이 있다고 생각하는 사람들에게 혐오감과 적대감을 보인다.
- 신앙을 버린다. 또는 신앙심이 강해진다.
- 이제까지 믿었던 제도와 사람들을 의심하기 시작한다.
- 사랑하는 사람들도 믿을 수 없으므로 멀리한다(편지를 받지 않고, 면회 일에 면회를 거부하는 등).
- 사랑하는 사람들에게 집착하고 연락할 수 없을 때(가족이 보낸 편지가 교도소에서 압류되고, 면회가 취소되는 등) 매우 분개한다.
- 사람의 말을 곧이곧대로 믿지 않는다.
- 자신을 불신하고 비관적, 냉소적으로 생각한다.
- 자신을 도와주거나 보호해 줄 수 있는 사람의 비위를 맞춘다.
- 자신의 장래 계획이나 능력에 대해 기대치를 낮춘다.
- 수감 중 다른 사람의 지배에 최대한 저항한다.
- 다른 사람을 지배하려 든다.
- 반사회적인 성격이 된다. 모든 것에 환멸을 느끼고 싸우려 든다.
- 자신을 부당하게 가둔 사람에게 복수를 꿈꾼다.
- (약물 남용, 알코올 의존증, 싸움 등) 자기 파괴적인 행동을 한다.
- 시간이 흐를수록 제도에 순응해 규칙에 따른다.
- 일종의 보복 수단으로 자신의 무죄를 입증하려 한다.
- 열심히 공부하여 자신을 변호하고, 일어난 일을 이해하려 노력한다.
- 사법 제도를 개선하려 애쓴다.

- **속성** 유연한, 야심이 큰, 침착한, 조심스러운, 집중하는, 부지런한, 공정한, 주의력이 있는, 체계적인, 생각이 깊은, 집요한, 철학적인, 사생활을 중시하는, 적극적인, 지략 있는, 사회적 의식이 있는, 검소한, 관대한
- **단점** 거친, 의존적인, 반사회적인, 무감각한, 냉담한, 도전적인, 지배적인, 냉소적인, 방어적인, 적대적인, 비관적인, 분개하는, 신경질적인, 소심한, 비협조적인, 변덕스러운, 혼자 틀어박힌

상처가 악화할 수 있는 계기	• 투옥 중에 교도소 밖 생활을 담은 텔레비전 프로그램을 본다.
	• 어떤 것에 대한 진실을 말했는데, 아무도 믿지 않는다.
	• 어떤 사소한 일 때문에 부당한 비난을 받는다.
	• (혐의에 따라) 살인자, 변태, 사이코패스 등으로 불린다.
	• 다른 죄수에게 수감 전 생활에 대해 말한다.
	• (편지, 사진 등) 집을 떠오르게 하는 물건을 본다.
	• 판결일이나 자녀의 생일처럼 중요한 의미가 있는 날이 온다.
상처를 직면하고 극복할 기회	• 항소가 기각된다.
	• 형기를 마치고 출소했지만, 세상의 차가운 시선을 받는다.
	• 전과 때문에 꿈을 실현할 수 없다는 사실을 깨닫는다. 목표를 수정할지 포기할지 둘 중 하나를 선택해야 한다.
	• 출소 후에 자신에게 충실해야 할 사람(가족 등)이 자신을 거절한다.
	• 검찰이 재심을 막기 위해 인멸해 왔던 증거가 밝혀졌다.

집단
괴롭힘

Being Bullied

구체적 상황

집단 괴롭힘이란 '권력이나 영향력을 이용해서 어떤 사람을 집단이나, 개인이 지속해서 위협하는 행위'로 정의될 수 있다. 집단 괴롭힘에는 여러 형태가 있고, 다음과 같은 사람들이 행사할 수 있다.

- '너를 위한 거야' 라며 이런저런 요구가 많은 부모나 친척
- 나이, 신체의 차이, 인기 등을 들먹이며 부당하게 많은 것을 요구하는 형제·자매
- 질투심 많은 친구나 나를 싫어하는 반 친구들
- (반 친구나 팀 동료 등) 집단의 구성원
- 교사 혹은 권력을 가지고 있는 사람
- 지위나 능력에 위협감을 느끼는 직장 동료
- 일종의 권력을 얻기 위한 수단으로 어떤 사람을 지목해서 조롱하는 소셜 미디어의 '친구'
- 자신이 원하는 바를 얻어야 만족하는 권력에 굶주린 고용주

훼손 당하는 욕구

생리적 욕구, 안전과 안정, 애정과 소속감, 존중과 인정

생길 수 있는 잘못된 믿음

- 삶은 더 나아지지 않을 것이다. 해피엔드는 다른 사람들 이야기일 뿐이다.
- 나는 실패자고 어떤 일에서도 성공할 수 없다.
- 사람들이 내게 원하는 일을 하면, 나도 편할 것이다.
- 사람들이 내게 다가오는 건 오로지 나를 이용하기 위해서다.
- (학교, 정부, 회사, 부모의 공정성 등) 사회의 모든 조직과 공동체의 정의는 다 헛소리다.
- 약하지 않다는 것을 보여 주려면 맞서 싸울 수밖에 없다.
- 사람들이 나를 두려워해야 나를 갖고 놀지 않을 것이다.

ㅈ

<table>
<tr>
<td>가질 수
있는
두려움</td>
<td>
• 사람들을 믿을 수 없어서 인간관계를 맺는 게 두렵다.

• 거절당하고 버려져 혼자가 될 것이다.

• 커다란 실수를 저질러, 사람들이 나를 조롱거리로 삼을 것이다.

• 자신을 괴롭혔던 사람과 비슷한 성격(지배적이고 시끄럽고, 사람을 이용하며 남자다움을 과시하는)을 가지고 있는 사람이 두렵다.

• 믿지 말아야 할 사람을 믿어 자신의 감정을 조롱당할 것이다.

• 대중 연설 등, 사람들 앞에 서야 하는 상황이 두렵다.
</td>
</tr>
<tr>
<td>가능한
반응과
결과들</td>
<td>
• 심하게 자기 비판적인 사람이 되고, 다른 사람의 결점부터 찾아낸다.

• 자리에서 일어나 하루를 맞이하기가 두려워 늑장을 부린다.

• (사무실 파티, 학교 식당 등) 괴롭힘당할 수 있는 모임이나 장소를 피한다.

• (점심시간, 회의 중 휴식 시간 등) 한가한 시간에 혼자 있을 수 있는 안전한 장소를 찾는다.

• 사람들과의 눈 맞춤이나 대화를 피한다.

• 상황을 악화시키지 않으려고 자신을 괴롭히는 사람의 말에 무조건 동의한다.

• 사람들이 걱정하지 않도록 거짓말하고 괜찮은 척한다.

• 과민 반응을 보인다. 사소한 일에도 깊은 상처를 받아 잘 운다.

• 상황을 더 악화시키지 않으려고 약간의 굴욕은 웃어넘긴다.

• 독서, 텔레비전, 영화, 게임, 글쓰기를 통해 현실에서 도피한다.

• 고통을 잊기 위해 약물, 술, 음식 등에 의존한다.

• 사람들과 어울리려고 외모에 꼼꼼히 신경 쓴다.

• 사람들이 행동하는 방식을 관찰하고, 그대로 모방하여 목표물에서 벗어나려 한다.

• 자해 등 자기 파괴적 행위를 한다.

• 자살을 생각하고 기도한다.

• 섭식 장애와 불면증이 생긴다.

• 우울증에 빠져 자신을 돌보지 않는다.

• 일종의 감정 배설, 혹은 지배력을 회복하기 위한 수단으로 자신보다 약한 사람들을 괴롭힌다.
</td>
</tr>
</table>

ㅈ

- 공정성과 불공정성에 대해 과민하게 반응한다.
- 소셜 미디어를 멀리하고, 자신의 계정을 폐쇄한다.
- 동물이나 자연에서 위로를 얻는다.
- 자신보다 훨씬 어리거나, 자신처럼 괴롭힘당하는 '안전한 사람'들과 친구가 된다.
- 또래 친구들이 자신에게 조금만 친절한 태도를 보여도 대단히 감동한다.
- 일상의 모든 상황에 맞설 수 있도록 긍정적인 자기 대화를 한다.
- 자신이 문제가 아니라 괴롭히는 사람이 문제라는 사실을 깨닫는다.
- 판단보다는 우정과 소속감에 초점을 맞춘 집단을 찾는다.

형성될 수 있는 성격 특성	- **속성** 조심스러운, 협조적인, 독립적인, 부지런한, 내성적인, 돌보는, 순종적인, 사생활을 중시하는, 적극적인, 보호하는, 지략 있는 - **단점** 의존적인, 반사회적인, 도전적인, 적대적인, 위선적인, 불안정한, 자신감 없는, 초조한, 자기 파괴적인, 굴종적인, 의심하는
상처가 악화할 수 있는 계기	- 과거에 자신을 괴롭혔던 사람을 만나거나 괴롭힘당하는 사람을 본다. - 괴롭힘당해 자살한 사람 소식을 듣는다. - 과거의 괴롭힘을 상기시키는 장소 혹은 상황을 만난다. - 대수롭지는 않지만 부당한 일을 당한다(친구가 하기 싫은 일을 억지로 시키는 등).
상처를 직면하고 극복할 기회	- 어릴 때 괴롭힘을 당한 뒤, 어른이 되어서도 직장이나 다른 집단에서 똑같은 일을 당한다. - 다른 사람에게 학대당하는 관계를 이어가다가 이 부당한 처우가 계속 유지되도록 만들고 있는 쪽은 바로 자신이라는 사실을 깨닫는다. - 자녀가 괴롭힘을 당하고 있는 징후를 발견한다.

ㅈ

짝사랑 **Unrequited Love**

일러두기 이 시나리오에서 캐릭터는 보답 받지 못하는 사랑을 한다. 사랑의 대상이 되는 사람이 캐릭터의 감정을 알고는 있지만, 똑같은 감정을 느끼지 못할 수도 있고, 아예 캐릭터의 감정을 무시할 수도 있다. 어찌됐든 캐릭터는 혼자 마음 아파한다.

구체적 상황 다음과 같은 사람을 사랑한다.
- 자신이 상대에게 가진 마음과 다른 마음을 가진 사람
- 자신의 감정에 무심한 사람
- 이미 결혼한 사람이거나 연인이 있는 사람
- 가장 친한 친구나 형제·자매의 연인
- (인종, 나이 차, 종교, 가족의 기대, 사회의 편견 등) 사회적 금기 때문에 이루어질 수 없는 사람

훼손 당하는 욕구 애정과 소속감, 존중과 인정, 자아실현

생길 수 있는 잘못된 믿음
- 그 사람의 사랑을 받지 못하는 삶은 살아야 할 가치가 없다.
- 그 사람이 나를 사랑하지 않는 이유는 내가 못나서이다.
- 그 사람은 나에게 유일한 사람이다.
- 나의 가치를 증명한다면, 그 사람이 나에게 올 것이다.
- 내가 조금만 바뀌면, 그 사람은 우리가 얼마나 완벽한 한 쌍인지 알게 될 것이다.

가질 수 있는 두려움
- 사랑을 고백하기가 두렵다.
- 그 사람에게 거절당하고 가까이 다가가지도 못하게 될 것이다.
- 다른 사랑의 대상으로부터도 역시 거절당할 것이다(사랑하는 사람에게 거절당했다면, 나한테 뭔가 문제가 있기 때문이다).
- 그 사람이나 다른 사람들에게 조롱의 대상이 될 것이다.

256

- 지금과 같은 사람은 다시는 발견하지 못할 것이다.
- 두 번 다시 사랑하지 못할 것이다.

- 모든 기회를 이용해 그 사람에게 다가간다.
- (온라인, 오프라인으로) 스토킹한다.
- 그 사람의 취미, 열정, 활동에 관심을 갖는다.
- 그 사람과의 모든 대화나 몸짓에서 애정의 흔적을 찾는다.
- 그 사람에게만 집중하느라 다른 사람과의 연애 기회를 놓친다.
- 그 사람의 연애를 방해한다.
- 자신을 좋아하는 사람을 그 사람과 비교하며 부족함을 찾는다.
- 사랑을 얻기 위해 그 사람이 원하는 모든 것을 한다.
- 그 사람의 욕망과 목표를 무엇보다도 우선시한다.
- 그 사람에 대해 누구보다도 잘 안다고 자부한다.
- 그 사람과 함께 있는 꿈을 꾼다.
- 우울증을 앓고 자주 운다.
- 짝사랑이 이루어질 수 없다는 사실을 알면 절망의 시기를 보낸다.
- (그 사람이 무언가를 요청하면 친구와의 외출은 취소하는 등) 다른 모든 관계는 부차적이다.
- (집에서 전화만 기다리는 등) 그 사람을 만날 준비가 항상 되어 있다.
- 그 사람이 자신을 사랑해 주지 않는다면, 다시는 누구도 사랑하지 않겠다고 맹세한다.
- 애정의 대상에 대해 사랑, 적개심, 분노 사이의 감정을 오간다.
- 모든 수단을 동원하여 그 사람의 관심을 얻으려 한다.
- 거절당하는 이유가 자신의 단점 때문이라고 믿는다.
- 친구나 가족에게 둘러싸여 있어도 몹시 외롭다.
- 자신을 위로하기 위해 약물, 술, 음식 등을 남용한다.
- 그 사람을 잊기 위해 다른 상대를 찾는다.
- 그 사람을 잊지 못하는 자신에게 분노한다.
- 일, 공부, 운동, 취미 등에 집중하면서 그 사람을 잊으려 애쓴다.
- 그 사람만큼 자신도 가치 있는 사람이기에, 행복할 자격이 있다는 것을 깨닫는다.

형성될 수 있는 성격 특성	• **속성** 애정이 깊은, 분석적인, 조심스러운, 기분을 맞춰주는, 신중한, 공감하는, 유혹적인, 우호적인, 이상주의적인, 충실한, 주의력이 있는, 낙관적인, 열성적인, 인내하는, 끈질긴, 도와주는, 잘 믿는, 이타적인

• **단점** 심술궂은, 냉소적인, 광신적인, 어리석은, 잘 속는, 불안정한, 질투하는, 조종하는, 잔소리하는, 자신감 없는, 참견하기 좋아하는, 집착하는, 소유욕이 강한, 강요하는, 분개하는, 완고한, 굴종적인, 소심한

상처가 악화할 수 있는 계기	• 다른 사람과 연애를 하다가 연인과 감정이 나빠져 짝사랑 생각이 난다.

• 그 사람과 이름이 같은 사람을 만난다.

• 그 사람이 자신의 친구나 형제·자매처럼 자신도 잘 아는 사람과 연애를 시작한다.

상처를 직면하고 극복할 기회	• 자꾸 이루지 못할 사랑에 빠진다는 것을 깨닫고 악순환에서 벗어나려 한다.

• (소유욕이 심해지고, 의지력을 잃고, 그 사람이 원하는 대로만 하는 등) 자신이 많이 변했다는 사실을 깨닫고, 그러한 변화가 달갑지 않게 느껴진다.

• 자신은 여전히 일방적인 관계에 답답해하고 있는데, 친구들은 소울메이트를 찾는다.

• 그 사람의 이면을 보게 된 뒤, 그 사람이 정말 사랑할 가치가 있는 사람인지 다시 생각해 본다.

ㅈ

타인의 죽음에 대한 부당한 비난

Being Unfairly Blamed for Someone's Death

구체적 상황

다음과 같은 경우에, 타인의 죽음에 대해 부당한 비난을 받을 수 있다.

- 술 마신 친구가 운전하는 것을 말리지 못했다.
- 어떤 사람이 자살하기 직전에 그 사람과 언쟁을 했다.
- 어떤 사람의 위험한 행동을 제지하지 못했다.
- (알코올 의존증과 같은) 친구의 위중한 상태를 알아차리지 못했다.
- 형제·자매가 어리석은 결정을 내리는 것을 막지 못했다.
- (어린 여동생이 납치당하는 등) 가족이 당한 비극을 막지 못했다.
- 친구와 떠들썩하게 놀다가 친구가 갑작스러운 사고를 당했다.
- (인명 구조원이 익사자를, 소방관이 화재 피해자를, 경찰이 투신자살자를 구하지 못하는 등) 누군가를 제때 구조하지 못했다.
- 두 명을 구해야 하는 상황이었지만 한 명을 구할 만한 시간과 자원밖에 없었다.
- 오토바이 사고가 났는데, 자신은 헬멧을 썼지만 친구는 헬멧이 없어 사망했다.
- 내 과실이 없는 교통사고였지만, 사람이 죽었다.
- 휴가를 냈는데, 내 일을 대신하던 동료가 죽었다.
- 사랑하는 사람이 우울증을 앓는 것을 알아차리지 못하고, 자살 시도도 막지 못했다.
- 어머니가 자신을 낳다가 세상을 떠났다.

훼손 당하는 욕구

안전과 안정, 애정과 소속감, 존중과 인정, 자아실현

생길 수 있는 잘못된 믿음

- 내가 동생 (사촌, 어머니, 친구 등) 대신 죽었어야 했다.
- 보상의 의미로, 그 사람이 살았을 방식대로 나도 살아야겠다.
- 죽은 사람에게, 그리고 나를 비난하는 사람에게 절대로 충분히 보상하지 못할 것이다.

E

- 나는 행복할 자격이 없으니 좋은 일이 일어나서는 안 된다.
- 금방 닥칠 일도 보지 못했으니, 나는 형편없는 가족(친구)이다.
- 나는 어떤 일에도 책임을 질 수 없고, 중요한 결정도 내릴 수 없다.
- 능력과 가치를 증명하려면 모든 일에 책임을 지고, 모든 분야에서 남들보다 뛰어나야 한다.

가질 수 있는 두려움	
	• 인간관계가 두렵고, 다른 사람을 책임지기가 두렵다. • 내가 약하다는 사실을 사람들이 알게 될 것이다. • 실수할까 두렵다. 특히 잘못된 판단을 내려 또 다른 사람을 죽음으로 몰지 않을까 두렵다. • 특히 다른 사람들이 관련된 의사 결정이나 선택이 두렵다. • 이미 희생자가 나온 일에서 또 위험을 감수하는 것이 두렵다.

가능한 반응과 결과들	
	• 자신의 잘못이 아니더라도 극단적인 죄책감과 후회를 느낀다. • 사고 책임을 문책하는 사람 주변에서는 극도로 조심한다. • 다른 사람을 믿고 관계를 맺기가 힘들다. • 자신에게 책임이 전가된다는 사실이 당혹스럽고 화가 난다. • 자신에게는 잘못이 없음을 늘 증명하려 한다. • (인간관계를 맺을 때나 열정, 꿈을 좇을 때) 건강한 방식으로 발전해 나가지 못한다. • 과거에 집착하며 그때 자신이 다르게 행동했다면 어땠을지 끊임없이 생각한다. • 친구와 가족을 멀리한다. • 스트레스와 불안 증세를 겪어 지속적인 치료가 필요하다. • 술과 약물에 의존하고 자책한다. • 자신은 그 사고에 책임이 없다고 방어적인 태도를 보인다. • 감정 기복이 심하다. • 사고에 대한 악몽을 꾼다. 잠을 이루지 못한다. • 낮아진 자존감을 보상하기 위해 언제나 완벽을 지향한다. • 다른 사람에게 이용당할 정도까지, 자신을 희생한다. • 사람들의 마음에 들기 위해 더 많은 일과 책임을 맡다.

E

- 책임과 의사 결정을 피하는 것은 물론, 그밖에도 다른 사람들을 책임지는 어떤 행동도 피한다.
- 언제나 쉬운 길을 택한다.
- 잘못된 판단을 했을 수도 있다는 두려움에 행동하기를 주저한다.
- 사랑하는 사람들을 과잉보호한다.
- 사고가 자신의 탓이 아니라는 것을 깨닫고는, 상실감에서 벗어나지 못하고 있는 사람들의 슬픔에 동조하지 않는다.
- (가까이 있으면서 필요할 때마다 도와주고, 아이를 위한 대학 등록금을 마련해 주는 등) 희생자의 유족들을 도우려 노력한다.
- 확신이 생길 때까지는 다른 사람에게 책임을 전가하지 않는다.

형성될 수 있는 성격 특성	
• **속성** 경계하는, 감사하는, 내성적인, 공정한, 자비로운, 돌보는, 주의력이 있는, 사생활을 중시하는, 보호하는, 책임감 있는, 감상적인, 사회적 의식이 있는, 도와주는	
• **단점** 의존적인, 강박적인, 지배적인, 방어적인, 회피적인, 우유부단한, 융통성 없는, 감정을 억누르는, 불안정한, 음울한, 편집증적인, 비관적인, 분개하는, 자기 파괴적인, 변덕스러운, 혼자 틀어박힌	

상처가 악화할 수 있는 계기	
• 일어났던 사고와 흡사한 상황에 처한다.	
• 외출 중에 희생자의 유족을 우연히 마주친다.	
• 사고가 났던 날이 돌아온다.	
• (강아지 인형, 핸드크림 냄새, 즐겨 쓰던 모자 등) 희생자와 관련 있는 것들을 마주친다.	

상처를 직면하고 극복할 기회	
• (자신의 아이가 다치고, 자동차가 고장 나는 등) 예측하지 못했던 사태가 벌어진다. 사람들을 구조하려면 자신이 앞장서 즉시 행동을 취해야 한다.	
• 자신의 삶에서 중요한 사람이 과거의 사고 때문에 자신을 거부한다.	
• 책임을 지지 않으려는 태도 때문에 일이나 인간관계에 문제가 생긴다.	

E

편견·차별 **Prejudice or Discrimination**

일러두기

편견은 충분한 근거 없이 한쪽으로 치우친 생각이나 의견을 뜻한다. 우리는 민족, 인종, 종교, 계급, 성, 성적 지향, 나이, 교육 수준, 신념 등 여러 기준으로 다른 사람을 평가하고 편견을 갖는다. 이렇게 근거가 부족한 상태에서 판단을 내리면 개인에 대한 차별적인 행동이나 태도로 이어지는 경우가 많다.

훼손 당하는 욕구

생리적 욕구, 안전과 안정, 애정과 소속감, 존중과 인정, 자아실현

생길 수 있는 잘못된 믿음

- 모든 사람은 편견을 갖고 있다.
- 인종(신념, 종교 등) 때문에 나는 결코 성공할 수 없다.
- 사람들은 나의 참된 모습은 보려 하지 않고 나의 인종, 성, 장애 등만을 본다.
- 가질 수 있는 것은 다 갖겠다. 나는 그럴 자격이 있다.
- 종교, 인종, 연령대 등이 다른 사람과는 어떠한 친분도 맺을 수 없다.
- 나는 신에게 버림받았다. 이런 취급을 당하는 이유는 내가 어떤 잘못을 저질렀기 때문이다.
- 아무도 나를 받아 주지 않는데, 내가 왜 다른 사람들을 받아들여야 하는가?
- 다른 사람에게서 주목받을 수 있는 유일한 방법은 폭력뿐이다.

가질 수 있는 두려움

- 나 또는 내가 사랑하는 사람들이 목표물이 될 것이다.
- 내 권리를 침해받거나 박탈당할 것이다.
- 어떤 것을 이루고 성취해도 빼앗길 것이다.
- 차별 때문에 인생에서 선택할 수 있는 것들이 제한될 것이다.
- 내가 속한 집단에서도 소외당하고, 그 안에서 느꼈던 안정을 잃게 될 것이다.
- 나도 내가 혐오했던(다른 사람을 차별하는) 존재가 될 것이다.

- 자신의 인종, 성적 지향, 신념 등을 감추거나 거짓말한다.
- 자신이 부족하다고 여기고 자기 의심에 빠지거나 수치심을 느낀다.
- 자신의 진정한 자아를 부정한다.
- 사람들의 동기를 의심한다.
- 자신의 민족성, 성별 등을 지원하는 활동을 그만둔다.
- 고정관념에 민감하게 반응하여, 그대로 받아들이든지 아니면 완전히 부정한다.
- 사람들에게 인정받고 싶어 자신의 정체성을 버린다.
- 공감할 수 있는 사람들하고만 어울린다.
- 자신에게 반대하는 사람들에게 고정관념이라는 프레임을 씌우고 싶지만, 동시에 그러한 자신의 태도가 유치하다고도 생각한다.
- 다른 사람들의 말을 믿는다.
- 감정 기복이 심하다.
- 편견에 폭력적으로 반응한다.
- 그렇지 않은 상황에서도 모욕·무시를 느낀다.
- 다른 집단에게 편견을 갖는다.
- 아무와도 이야기하지 않고 혼자서 끙끙 앓는다.
- 자신에 대한 기대치가 낮으며, 자신의 능력에 대해 의심한다.
- 절망하고 우울증을 앓는다.
- 약물이나 술에 의지한다.
- 염세적인 세계관을 갖는다.
- 자신을 차별했던 사람이나 차별을 겪었던 장소를 피한다.
- 정치적으로 활발한 활동을 하고 싶지만, 사람들의 반발로 목표물이 될까 두렵다.
- 내향적인 성격이 된다.
- 인종, 성적 지향 등이 다른 사람들은 자신을 이해하지 못하고 관심도 없을 것으로 생각하기 때문에, 그런 사람들에게는 속마음을 털어놓지 않고, 도움을 청하지도 않는다.
- 누구에게도 흠 잡히지 않기 위해 완벽해지려고 노력한다.
- 사회의 편견과 싸우기 위해 사법부나 권력 집단의 일원이 된다.
- 저항 운동, 보이콧 등의 활동으로 사회적 불의와 싸운다.

- (같은 신념을 가진 사람들의 모임에 가입하는 등) 감정을 배출하는 건전한 출구를 찾는다.
- 공동체를 위하는 활동을 하고, 열심히 일하며 자신에 대한 편견과 차별을 극복하려 노력한다.
- 자신을 있는 그대로 받아들이고 건전한 방식으로 편견과 차별과 싸운다.

형성될 수 있는 성격 특성	• **속성** 야심이 큰, 대담한, 정서적으로 안정된, 협조적인, 용감한, 낙관적인, 열성적인, 집요한, 사회적 의식이 있는, 활달한, 관대한 • **단점** 반사회적인, 도전적인, 불충실한, 적대적인, 위선적인, 무지한, 불안정한, 비판적인, 분개하는, 굴종적인
상처가 악화할 수 있는 계기	• (교회, 가족 모임 등) 자신이 안전하다고 생각했던 장소에서 편견을 경험한다. • 자녀가 편견이나 차별의 희생자가 된다. • 사랑하는 사람이 차별을 경험한 뒤 목표를 낮추어 잡는 것을 본다. • 인종적 편견을 가진 사람이 권력을 장악하고, 기본권을 위협하는 상황에 처한다. • 자신의 나라에서 인종, 종교적 저항운동을 하는 집단을 목격한다.
상처를 직면하고 극복할 기회	• 자신과 다른 인종, 종교, 연령, 신념을 가진 사람이 우정의 손길을 내민다. • 자신의 권리를 지키려다 다른 사람의 권리를 침해했음을 알게 되고, 편견은 누구에게나 영향을 끼칠 수 있다는 것을 깨닫는다. • 승진하지 못한 이유를 자신에 대한 편견 탓으로 돌리다가, 사실은 승진한 사람이 자신보다 자질이 훨씬 뛰어난 사람이라는 것을 알게 된다. • 젊은이들에게 삶의 교훈을 전달해 주다가, 사회가 차별과 편견을 없애는 쪽으로 발전하고 있다는 사실을 깨닫고 희망을 품는다.

해고

구체적 상황
- 형편없는 실적 때문에 해고당한다.
- 부서가 축소되거나 일자리를 잃는다.
- 자녀가 곧 태어나거나, 집을 막 구매했을 때처럼 재정적으로 중요한 상황에서 일자리를 잃는다.
- 회사가 경제적 부담 때문에 합법적인 해고를 한다(건강상의 이유로 오랫동안 휴직해야 하는 경우).
- 기업 합병으로 직원 대부분이 일자리를 잃는다.
- 상사와의 마찰로 (합법적이든 비합법적이든) 해고당한다.

훼손 당하는 욕구

생리적 욕구, 안전과 안정, 애정과 소속감, 존중과 인정, 자아실현

생길 수 있는 잘못된 믿음
- 직장을 잃지 않으려면 누구보다도 열심히 일해야 한다.
- 회사 일에 반대하기보다는 협조하는 편이 안전하다.
- 이 분야에서 경력을 쌓으려 했다니 멍청했다. 나는 그러기에는 많이 모자라다.
- 가족 부양도 못하는 나는 무가치한 인간이다.
- 알고 보면 나는 결함이 있다. 사람들도 그 사실을 안다.
- 직장을 잃으면 사람들은 나를 존중하지 않을 것이다.
- 직장을 잃지 않으려면 할 수 있는 모든 일을 해야 한다.

가질 수 있는 두려움
- 위험, 특히 경제적 위험을 감수하는 것이 두렵다.
- 직장에서 실적을 내지 못하는 것이 두렵다.
- 버려질까 두렵다(경제적인 문제가 결혼 생활에 영향을 미쳐 배우자가 떠날 수도 있다는 두려움 등).
- 기업의 조직 계층 변화, 회사 매각, 기술 혁신 등 자신의 일자리를 위협하는 변화들이 두렵다.
- 무직 상태에서 빚을 지게 될 수도 있다.

ㅎ

- (배우자, 자녀, 부모, 이웃, 친구 등) 사랑하는 사람의 존중을 받지 못할 것이다.
- 다른 일자리를 찾지 못할 것이다.

<table>
<tr><td>

가능한 반응과 결과들

</td><td>

- 해고 사실을 알리지 않으려고 여전히 직장에 다니는 척한다.
- 분노와 배신감 때문에 새 직업을 찾아도 고용주에게 충성하지 않는다.
- 자신의 잘못 때문에 해고된 경우라도 자신의 탓으로 돌리지 않는다.
- 자신의 재능과 능력을 보여 줄 수 있도록 이력서를 보강한다.
- 불안이나 우울증에 빠지고 자신의 가치를 의심한다.
- 자신의 능력과 조금이라도 관련이 있는 모든 일에 지원한다.
- 고용주에게 어려움(병, 비현실적인 마감 시간 등)을 말하지 않는다.
- 돈에 대해 걱정한다.
- 직업이 안정적인가, 고용주가 자신에게 만족하느냐에 따라 자신의 가치를 결정한다.
- 자신의 가치를 높이고, 회사에 헌신하고 있다는 느낌을 강화하기 위해 늦게까지 일한다.
- 좋은 인상을 남기고 싶은 욕망에 외모를 꼼꼼히 관리한다.
- 직장에서 일어나는 윤리적인 문제들에 대해서는 못 본 척한다.
- 회사 간부 앞에서는 '예스맨'이 되고, 언제나 그들의 말에 동의한다.
- 직장에서 자신이 맡은 일을 잘하고 있다고 안심시켜 주는 말을 계속해서 들어야 한다.
- 미래를 대비하여 부업을 하며 저축한다.
- 집까지 일을 가져온다. 일과 사생활의 균형이 깨진다.
- 일에 헌신하느라 가족과 보내야 할 시간을 희생한다.
- 좋아하는 일이 아니더라도 안정적으로 먹고살 수 있게 해 주는 직장을 고수한다.
- 근무 중 한가하면 죄책감을 느낀다.
- 고용주나 동료에게 자신이 얼마나 많은 일을 하고 있는지 알린다.
- 고용주나 관리자의 비위를 맞춘다.
- 능력을 증명하려고 자신에게 잘 어울리지는 않아도 다른 사람 눈

</td></tr>
</table>

ㅎ

에 잘 띄는 프로젝트를 맡는다.
- 다른 사람 밑에서 일하느니 차라리 개인 사업자가 된다.
- 일에 대해 건전한 가치관(일은 나의 가치나 쓰임새와는 관련이 없다)을 갖는다.

형성될 수 있는 성격 특성	
• **속성** 경계하는, 협조적인, 예의 바른, 효율적인, 집중하는, 부지런한, 충실한, 자비로운, 전문적인, 지략 있는, 지각 있는	
• **단점** 의존적인, 불안정한, 강박적인, 완벽주의적인, 분개하는, 자기 파괴적인, 인색한, 비윤리적인, 의지력이 약한, 일 중독적인, 걱정이 많은	

상처가 악화할 수 있는 계기

- 회사의 규모 축소로 인해 해고가 있을 것이라는 소문을 듣는다.
- 상사가 자신이 아닌 다른 사원을 더 좋아한다.
- 형편없는 인사고과를 받는다.
- 회사의 합병으로 불확실성이 증대한다.
- 근신 처분을 받는다.
- 자신의 부모가 오랫동안 성실하게 근무했는데도 해고당한다.

상처를 직면하고 극복할 기회

- 해고당하며 생긴 부정적 태도 때문에 다른 직장에서도 해고되어, 자신이 자기 충족 예언◆을 하고 있었음을 깨닫는다.
- 해고 때문에 결혼이 위기에 처하면서, 가계에 대한 자신의 역할이 지나치게 커서 불공평하지는 않았는지 자문해 본다.

◆ **자기 충족 예언** self-fulfilling prophecy
미래에 대한 기대와 예측에 부합하기 위해 행동하여 실제로 기대한 바를 현실화하는 현상.

실패와 실수

ㄱ ㄴ ㄷ ㄹ ㅁ ㅂ ㅅ ㅇ ㅈ ㅊ ㅋ ㅌ ㅍ ㅎ

공적인 실수

Making a Very Public Mistake

**구체적
상황**

기술이 발달하고 소셜 미디어 사용이 일상이 된 현대 사회에서 공적인 실수는 잊기 힘든 일이 된다. 다음과 같은 내용들이 이 실수에 포함된다.

- 불륜이 발각됐다.
- 체포됐다.
- 비밀로 간직하고 싶었던 말을 다른 사람이 우연히 들었다.
- 공개적으로 거짓말하다 발각됐다.
- 나중에 후회할 말을 홧김에 사람들 앞에서 했다.
- 술에 취해 부적절한 행동을 했다.
- 공연 중 자신이 맡은 부분에서 실수했다.
- 스포츠 경기 중 중요한 순간에 공을 놓쳤다.
- 지킬 수도 없는 공약을 내세웠다.
- 세간의 이목을 끄는 프로젝트나 제품을 책임지고 있었는데, 그 일이 실패로 끝났다.
- 사람들 앞에서 멍청하거나 무식해 보이는 말을 했다.
- 어떤 비난을 했는데 사실무근으로 판명됐다.
- 특정인에게 보내야 할 이메일을 실수로 집단 전체에게 보냈다.
- 걸맞지 않는 복장을 하고 돌아다녔다.
- 공공장소에서 나체 혹은 반나체로 의식을 잃었다.

**훼손
당하는
욕구**

애정과 소속감, 존중과 인정, 자아실현

**생길 수
있는
잘못된
믿음**

- 나는 사람들의 놀림감이다. 사람들은 내가 했던 일을 절대 잊지 않을 것이다.
- 나는 또다시 일을 망치고도 남을 사람이다.
- 스트레스를 받으면 나는 끔찍한 사람이 된다.

- 나의 판단은 틀렸고, 언제나 실패할 것이다.
- 앞에 나섰다가 일을 엉망으로 만들 것이다.
- (세상의 주목을 받는 일을 하고 있거나, 누구나 아는 사람인 경우) 나는 끝장났다.
- 사람들의 내면은 추하다. 실수를 저지르는 사람들을 찢어발기려 기다리고 있다.

가질 수 있는 두려움
- 실패하고 망쳐 버릴까 두렵다.
- 사람들 앞에서 말하고 공연하기가 두렵다.
- 다른 사람들이 나에게 실망할 것이다.
- 그렇지 않아도 보잘것없는 평판이 더 나빠질 것이다.
- 잘못된 말을 하게 될 것이다.
- 진짜 속마음과 의견을 말하기 두렵다.
- 어떤 사람을 위해 위험을 무릅썼는데 뒤늦게 믿지 못할 사람이란 것을 알게 될까 두렵다.

가능한 반응과 결과들
- 하고 싶은 일이 있어도 피한다.
- 집에 혼자 틀어박혀 비사교적인 사람이 된다.
- (일에 오류가 없나 반복적으로 조사하고, 세심한 계획을 세우는 등) 지나치게 조심하고, 똑같은 실수를 피하려는 강박관념에 사로잡힌다.
- 자신의 능력을 의심한다.
- 술이나 약물에 의지해 실수를 잊으려 한다.
- 불안 장애를 겪는다.
- 감정을 잘 억제하다가도 갑자기 분노를 터뜨린다.
- 자신의 약점을 이용당할까 두려워 늘 자기 생각을 숨긴다.
- 주목받을 수밖에 없는 상황이 되면 공황 발작을 일으킨다.
- 다른 사람들에게 지나치게 의지하고 스스로 하려는 의지가 없다.
- 창피한 일이 벌어질 수도 있는 상황(대중 연설, 온라인 인터뷰, 토론 등)을 피한다.
- 자신의 경력을 포기하고 세상의 주목을 덜 받는 일을 찾는다. 목표를 낮춘다.

- (은둔하거나, 새로운 곳으로 이사하거나, 이름을 바꾸는 등) 숨는다.
- (성적 문란, 괴짜 등) 자신의 실수로 인해 만들어진 잘못된 이미지가 실제 자신의 이미지라고 믿는다.
- 자신의 인생에서 중요하지 않았던 사람들에게 평가받고 있다고 생각한다.
- 다른 사람들이 그 일을 여전히 기억하는지 알아보려고 자신의 이름을 포털 사이트에서 검색한다.
- 자신의 실수를 다시 떠올리기 싫어서 소셜 미디어를 아예 이용하지 않는다.
- 어떤 행동을 하기 전에 관련 정보부터 확인한다.
- 자신의 잘못을 극복하기 위해 대단한 야심을 보이거나 의욕적인 행동을 한다.

형성될 수 있는 성격 특성	• **속성** 야심이 큰, 조심스러운, 신중한, 겸손한, 자비로운, 사생활을 중시하는, 적극적인, 책임감 있는, 관대한 • **단점** 방어적인, 회피적인, 불안정한, 비관적인, 반항하는, 분개하는, 자기 파괴적인, 소심한, 혼자 틀어박힌, 걱정이 많은
상처가 악화할 수 있는 계기	• 다른 사람의 실수가 담긴 동영상을 본다. • 사건을 목격한 동료나 지인을 우연히 만난다. • 텔레비전 취재 차량이 지나가는 것을 본다. • 기자가 갑자기 멈춰 세우더니 사회 문제에 대한 의견을 달라고 요청한다. • 휴대전화로 사진이나 동영상을 찍는 사람들을 본다.
상처를 직면하고 극복할 기회	• 자신의 실수가 담긴 영상이 워낙 인기를 끌어 금전적으로 이용해 보라는 권고를 받는다. • 이미 묻힌 일을 다시 끄집어내려는 사람에게 협박을 받는다. • 유사한 상황에 놓였을 때 같은 실수를 반복해 극복하고 싶어진다. • 사회적 대의에 열정을 느끼고, 그 운동을 지지할지, 아니면 사람들의 조롱이 두려워 나서지 않을지 선택해야 하는 상황에 놓인다.

273

과실 치사

Accidentally Killing Someone

구체적 상황

- 교통사고를 내서 동승자, 보행자 등 사람이 죽었다.
- 특정한 음식에 심각한 알레르기가 있는 사람에게 실수로 그 음식을 먹게 해 죽게 만들었다.
- 돌보는 아이에게 실수로 약물을 과다 투여해서 아이가 죽고 말았다.
- 자신의 풀장이나 욕조에서 아이가 익사했다.
- 술에 취해 정신이 없는 상태에서 살인을 저질렀다.
- 악의 없는 장난을 치다가 사람이 죽는 사고가 일어났다.
- 친구에게 술을 강요하는 등의 또래 압력◆으로 인해 의도치 않은 사망 사고가 일어났다.
- 무기 혹은 화기 취급 부주의나 오발 사고로 사망 사고가 일어났다.
- 침입자에게 총을 발사하거나 가족을 침입자로 오인하여 때리는 등, 주택 보안 문제로 사망 사고가 일어났다.
- (계단이 무너지거나, 마루가 썩어 밑으로 빠지는 등) 집의 유지·보수를 제대로 하지 않아 사망 사고가 일어났다.
- 싸움 중 상대방을 너무 세게 때려 상대방이 죽고 말았다.
- 질이 나쁜 약물을 친구에게 팔거나 줘서 친구가 사망했다.
- (보트, 제트 스키 등) 스포츠를 즐기던 중 사망 사고가 일어났다.
- 태닝 부스 감전사와 같이 기계 오작동으로 사망 사고가 일어났다.
- 아이들 사이의 거친 장난이 치명적인 사고를 낳았다.
- 경관이 업무 수행 중 구경하던 시민을 죽였다.
- 발코니나 난간에서 친구와 부딪혔는데 친구가 추락사했다.

◆ **또래 압력**peer pressure
같은 연령대 친구들 사이에 암묵적으로 정해진 규칙이나 지침. 개인 간 상호작용 방식뿐만 아니라 가치관, 태도, 행위 등에 영향을 미치는 보이지 않는 힘.

○ 훼손
당하는
욕구

안전과 안정, 애정과 소속감, 존중과 인정, 자아실현

**생길 수
있는
잘못된
믿음**

- 내가 죽었어야 했다.
- 나는 끔찍하고 무가치하다.
- 나는 행복과 안전을 누리며 사랑받을 자격이 없다.
- 다른 사람의 아이를 죽게 했으니 나는 아이를 가질 자격이 없다.
- 나는 사람에게 상처를 주는 일밖에 못한다.
- 나는 어떠한 책임도 감당할 수 없다.
- 내가 했던 짓을 알면 모든 사람들이 나를 싫어할 것이다.
- 내가 불러일으킨 고통은 내가 감수하는 것이 마땅하다.
- 아무리 노력해도 내가 저지른 짓을 돌이킬 수는 없다.
- 내가 죽는 편이 모든 사람을 위한 일이다.

**가질 수
있는
두려움**

- 또 실수를 저질러 다른 사람을 죽일 지도 모른다.
- 다른 사람에게 영향을 미치는 결정을 내리는 일이 두렵다.
- (무책임한 행동으로 누군가가 사망한 경우) 통제력을 잃을까 두렵다.
- (기계가 올바르게 작동하지 않는다거나 안전 수칙이 없는 경우) 뭐든 충분히 안전하지 않을 것이다.

**가능한
반응과
결과들**

- (추락 사고를 방지하기 위해 모든 곳에 철책을 설치하거나, 아이를 물가에 절대로 가까이 가지 못하게 하는 등) 사고와 관련된 환경에 대해 피해망상이나 강박을 갖는다.
- (어떤 장소의 특정한 위험에 관해 연구하고 그에 따라 여행을 계획하는 등) 지나칠 정도로 대비한다.
- (플래시백, 불안, 우울증 등) 외상 후 스트레스 장애(PTSD)를 겪는다.
- 사람을 피한다.
- 자신이 가치 없는 사람이라고 생각하기 때문에 꿈을 포기한다.
- 죽으면 속죄할 수 있을까 싶어 위험한 일을 감수한다.
- 고통을 잊기 위해 술과 약물에 의존한다.

- 벌어진 사고에 대해 자신의 책임을 느끼기보다는 다른 사람에게 책임을 떠넘긴다.
- 사고와 관련된 상황과 사람들을 피한다.
- 잠재적인 위험에 대해 지나칠 정도로 민감한 반응을 보인다.
- 집에서 나가지 않는다.
- 사랑하는 사람들을 과잉보호한다.
- 뭐든지 스스로 수리하기보다는 전문가를 부른다.
- 자신의 차량, 집 등을 언제나 최상의 상태로 유지한다.
- 구급약을 잘 준비해 두고, 소화기가 작동하는지도 늘 점검한다.
- 안전 교육, 심폐 소생술 등 인명 구조에 관련된 활동들을 배워 사고에 대비한다.

형성될 수 있는 성격 특성	• **속성** 경계하는, 감사하는, 협조적인, 규율 잡힌, 공감하는, 집중하는, 관대한, 온화한, 정직한, 훌륭한, 겸손한 • **단점** 의존적인, 무감각한, 겁 많은, 방어적인, 우유부단한, 감정을 억누르는, 무책임한, 피해의식이 강한, 병적인, 강박적인, 과민한, 무모한
상처가 악화할 수 있는 계기	• 뉴스에서 혹은 지역 사회에서 자신의 사례와 비슷한 과실 치사 사건이 일어났다는 이야기를 듣는다. • (사망일, 생일 등) 희생자의 기념일을 맞는다. • 희생자의 가족을 우연히 만난다. • (폭풍우가 치는 날 운전하는 등) 비슷한 사고를 낼 뻔한다. • 자신의 집에서 누군가가 크게 다친다.
상처를 직면하고 극복할 기회	• 희생자의 친구 혹은 가족을 돕게 된다. • 희생자 유족이 부당한 사망 소송을 제기한다. • 자신을 지키기 위해 다른 사람을 죽일 수밖에 없는 상황에 놓인다. • 다른 사람의 목숨을 책임지고 지켜야 하는 상황에 놓인다.

극심한
중압감

Cracking Under Pressure

**구체적
상황**

다음과 같은 상황 때문에 중압감에 시달린다.

- 부담이 큰 팀 스포츠 시합
- 시험
- 직장 면접
- 중요한 프레젠테이션
- 노래, 춤, 연기, 코미디 공연 등 라이브 공연
- 경찰 심문
- 스트레스를 주는 업무 프로젝트
- 꼬치꼬치 캐묻는 성가신 친인척을 상대하기
- 보안 검사
- 그럴듯한 거짓말을 해야 하는 경우
- 응급 상황이나 재난 상황
- 결혼, 회의, 가족 모임 등 중요한 행사
- (비행 공포증이 있는데 비행기를 타야 하는 경우 등) 공포심을 불러일으키는 상황
- (연로한 부모를 돌보는 일 등) 다른 누군가를 책임져야 하는 상황
- (토론, 운동, 퀴즈 쇼 등) 다양한 경쟁

**훼손
당하는
욕구**

안전과 안정, 애정과 소속감, 존중과 인정, 자아실현

**생길 수
있는
잘못된
믿음**

- 실패하느니 아예 시도조차 않는 편이 낫다.
- 나는 언제나 일을 망친다.
- 무엇을 해도 사람들을 실망시킬 것이다.
- 꿈은 재능 있는 사람들이나 꾸는 것이다.
- 규칙을 어기지 않고는 이길 수 없다.
- 중요한 순간에 사람들은 내게 의지하면 안 된다.

277

- 주변 모든 사람이 나를 창피해한다.
- 아무 것도 하지 않고 가만히 있는 것이 현명한 선택이다.
- 나는 충분히 똑똑지도, 강하지도 않다. 나는 결점이 많다.
- 희망은 사람을 파괴한다.

가질 수 있는 두려움

- 결국은 모든 것을 잃을 수도 있다.
- 권력 있는 자리나 책임을 져야 하는 자리에 앉는 것이 두렵다.
- 성공하지 못할 것이다.
- 실패하고 실수를 저지를 것이다.
- 사람들 앞에서 웃음거리가 될 것이다.
- 동정의 대상이 될 것이다.

가능한 반응과 결과들

- 자신의 실패를 목격한 사람들을 멀리한다.
- 자신이 정말로 원하는 일보다는 '안전한' 일을 선택한다.
- 현재 상황에 만족하는 척한다.
- 거의 학대라고 볼 수 있을 정도로 자신을 몰아붙인다.
- 과감하기보다는 자제하려 애쓴다.
- (술이나 담배 등) 변명거리를 내세운다.
- 스트레스를 받으면 최악의 시나리오가 머리를 떠나지 않는다.
- (밤새 파티를 해서 중요한 프로젝트를 준비할 시간을 없애는 등) 성공을 가로막는 자기 파괴적 행동을 한다.
- 책임을 피하려고 거짓말을 한다.
- 주도하는 자리보다는 지원해 주는 역할을 택한다.
- 사람들이 도움을 요청하면 변명을 늘어놓는다.
- 책임을 다른 사람에게 떠넘긴다.
- 팀에서 탈퇴하거나 활동을 그만둔다.
- 경쟁을 피하려고 아픈 척한다.
- 겉으로는 무관심한 척하지만 경쟁자들이 이룬 성과에 대해 신경 쓰고 몰래 추적한다.
- 자신의 결정과 선택을 후회한다.
- 성공에 가까이 다가갔다 싶을 때 그만둔다.

- 기대치가 낮은 일들을 선택한다.
- 어떤 결정을 하기 전에 숙고하고, 또 숙고한다.
- 혼자서 술을 마시며 스트레스를 견딘다.
- 같은 압박감을 경험한 사람에게 손을 내민다.
- 주목을 받을 수밖에 없는 상황이 되면, 자신을 스스로 안심시킨다.
- 나쁜 습관은 버리고, 좋은 습관을 지키려 한다.
- 스트레스를 주는 사람들은 피한다.

형성될 수 있는 성격 특성	• **속성** 조심스러운, 협조적인, 기분을 맞춰주는, 규율 잡힌, 신중한, 겸손한, 내성적인, 충실한, 성숙한, 순종적인, 주의력이 있는, 생각이 깊은, 사생활을 중시하는 • **단점** 유치한, 겁 많은, 냉소적인, 방어적인, 적대적인, 재미없는, 자신감 없는, 강박적인, 분개하는, 자기 파괴적인, 방종한, 굴종적인
상처가 악화할 수 있는 계기	• 잘하라는 압박 때문에 큰 부담을 받는다. • 관심과 주목의 대상이 된다. • 성공에 핵심적인 역할을 해야 한다. • 사람들 앞에서 연설해 달라는 요청을 받는다. • (트로피, 마이크, 무대 등) 과거 사건과 관련된 장소나 상징물을 본다.
상처를 직면하고 극복할 기회	• 자신이 나서지 않으면 다른 사람들이 부정적 영향을 받는, 심지어 다치거나 죽을 수도 있는 위급한 상황에 놓인다. • 자녀가 목표를 이룰 수 있도록 돕고 싶다. • 다른 사람이 원하는 바를 이룰 수 있도록 멘토가 되어 주고 싶다. • 돈이 절실하게 필요한 상황이라 압박감을 느끼는 직업으로 돌아가거나 그 직업에 관련해 코치해야 하는 상황에 놓인다.

구체적 상황

학교에서 다음과 같은 이유로 낙제한다.
- (난독증, 쓰기 장애, 정보 처리 장애 등) 학습 장애
- (불안증, 주의력 결핍 과잉 행동 장애(ADHD),◆ 공황 장애, 우울증, 조울증 등) 행동 장애나 정신적 장애
- 학교를 자주 쉴 수밖에 없는 건강상의 문제
- 학교생활이 힘들 수밖에 없는 감각기능 장애
- 집중 능력이나 학습 능력을 훼손하는 약 복용
- 낮은 지능 지수
- 가족의 지원이 전혀 없는 상황
- (양육자의 학대, 형제·자매를 돌봐야 하는 상황 등) 가정 환경의 문제
- (영양실조를 앓고 있거나 오갈 데가 없는 등) 학교 공부를 우선할 수 없게 만드는 외적 압력

훼손 당하는 욕구

애정과 소속감, 존중과 인정, 자아실현

생길 수 있는 잘못된 믿음

- 나는 멍청하고 배울 수 없다.
- 아무리 열심히 해도 낙제할 것이다.
- 학교에서 배우는 모든 과목에 있어 나는 형편없다.
- 나는 가치 없는 인간이다.
- 학교 성적이 나쁘면 부모는 나를 사랑하지 않을 것이다.
- 낙제했다는 사실을 알면 사람들은 나를 좋아하지 않을 것이다.
- 낙제보다는 포기하는 편이 낫다.

◆ **주의력 결핍 과잉 행동 장애** ADHD, Attention Deficit Hyperactivity Disorder
주의 산만, 과다 활동, 충동성과 학습 장애를 보이는 소아 청소년기의 정신과적 장애.

가질 수 있는 두려움	• 다른 학생들이 내 문제를 알게 될 것이다.
	• 다른 학생들과 같이 공부하는 게 두렵다.
	• 수업 중 교사에게 지목받을 것이다.
	• 남들 앞에서 스트레스성 신경 쇠약 증세를 보일 것이다.
	• 능력 밖의 일을 하도록 강요당할 것이다.
	• 부모나 보호자를 실망시킬 것이다.
	• 자신을 쓸모없다고 비난하는 사람들이 결국은 옳을 것이다.
가능한 반응과 결과들	• 자존감이 낮다.
	• 타고난 재능을 가지고 있는 사람들에 대한 적개심이 크다.
	• (집에서 오는 스트레스가 원인이라면) 가족에 대해 분노한다.
	• 실패하지 않도록 처음부터 목표를 낮게 잡는다.
	• 체념하고 포기한다.
	• 학교에서 화장실이나 양호실에 자주 간다.
	• 시험 날 무단결석을 하거나 아프다는 핑계로 학교를 빠진다.
	• 성적이 나쁜 것을 공부를 열심히 하지 않은 탓으로 돌린다.
	• 반에서 제일가는 장난꾸러기가 된다.
	• 시험이나 숙제에서 부정행위를 저지른다.
	• 교사를 비롯한 다른 학생들과 멀어진다.
	• 술과 약물 남용, 성적 문란 등 자기 파괴적인 행동을 한다.
	• 자신이 실패할 것이라고 믿고, 실제로 실패할 만한 행동만 한다(자기 충족 예언을 강화한다).
	• 실패를 감추려고 가족에게 거짓말을 한다.
	• 부정적인 자기 대화를 한다.
	• 선제공격의 의미로 다른 사람들을 괴롭힌다.
	• 학교에서 자퇴한다.
	• 문제에서 벗어나기 위해 교사를 유혹한다.
	• 필요한 점수를 얻기 위해 교사를 협박한다.
	• 다른 학생에게 금품을 주고 과제를 부탁한다.
	• 보람은 덜하지만 쉬운 과목들에 집중한다.
	• 가정교사를 구하거나 스터디 그룹을 만든다.

- 숙제할 시간을 더 달라고 요청하고, 성적을 올리기 위해 별도의 과제를 하겠다고 한다.
- 집안 환경을 바꿀 수 없다면, 믿을 수 있는 어른에게 도움을 청한다.
- (스포츠, 예술, 취미 등) 학문 외의 관심사를 추구한다.

<table>
<tr><td>형성될 수
있는
성격 특성</td><td>

- **속성** 매혹적인, 창의적인, 규율 잡힌, 부지런한, 인내하는, 집요한, 사생활을 중시하는, 적극적인, 지략 있는
- **단점** 무감각한, 냉담한, 유치한, 초조한, 비관적인, 반항적인, 분개하는, 난폭한, 자기 파괴적인, 신경질적인, 소심한
</td></tr>
<tr><td>상처가
악화할 수
있는 계기</td><td>

- 다른 학생이 우수한 성적으로 칭찬받는다.
- 수업 중에 교사에게 큰 소리로 읽거나, 숙제를 구두로 발표하거나, 질문에 답하라는 지시를 받는다.
- 성적이 공개된다.
- 보호자가 학업에 좀 더 열심히 전념하라고 꾸짖는다.
- 가족이나 친구가 좋은 성적으로 상을 탄다.
- 성과, 수상 목록, 중요한 사건, 성적 등을 자랑하고 있는 누군가의 소셜 미디어를 본다.
- 카드를 보낸 사람과 가족이 한 해 동안 이룬 성과를 자랑하고 있는 크리스마스카드를 받는다.
</td></tr>
<tr><td>상처를
직면하고
극복할
기회</td><td>

- 성적 때문에 교사, 학급 친구, 부모에게 창피를 당한다.
- 장기적으로 중요한 의미를 갖는 시험, 혹은 그 밖의 다른 시험을 치른다.
- 원했던 대학에서 불합격 통보를 받는다.
- 어떤 프로그램에서 성적 미달이 되어 쫓겨난다.
- 부정행위를 하다 적발된다.
- 부모가 되어 아이가 낙제한 것에 대해 알게 된다(아이가 학교생활에 대해 거짓말을 한 경우).
- 어른이 된 후 자신의 학습 장애가 부각되는 프로젝트를 맡는다.
</td></tr>
</table>

대규모 인명 피해에
대한 책임

<div align="right">

**Bearing the Responsibility
for Many Deaths**

</div>

일러두기 다른 사람의 죽음에 책임이 있는 모든 사람들이 모두 트라우마를 겪지는 않는다. 양심의 가책을 심하게 느끼는 사람이 더욱 고통을 겪는다. 대규모 인명 피해 사건에 다음과 같은 사람들이 관련되어 있을 수 있다.

구체적 상황

- 병사와 군대 지휘관
- (국정원 직원, 군인 등) 국가의 안전을 책임지고 있는 사람
- 인구 밀집 지역에 폭탄을 투하하는 비행사
- 생물학 테러나 대량 살상에 사용되는 무기를 만든 과학자
- 살인을 빈번하게 저지르는 폭력적인 종교 집단의 일원
- 유괴, 폭력, 대량 학살을 저지르는 과격 군사 조직 혹은 종교 집단
- 연쇄 살인범과 대량 학살범
- 고의로 환경을 오염시켜 사람과 동물을 죽인 공장주
- 암살자와 폭력배
- 사형 집행인
- 보험금 지급을 거부하는 보험 회사의 간부와 직원
- 사고로 많은 사상자를 낸 비행기 조종사, 기관사, 버스 운전사 등
- 대형 사고를 낸 음주 운전자
- (아파트에 작동이 안 되는 일산화탄소 감지 장치를 설치하는 등) 원칙을 무시하여 사망 사고를 낸 유지·보수 작업 노동자
- (탐욕스러운 사냥꾼, 동물 실험 과학자, 도살장 작업원, 동물 병원에서 안락사를 담당하는 수의사 등) 동물 대량 살육자들
- 모피 공장 등 동물 제품 산업에서 일하는 사람

훼손 당하는 욕구 애정과 소속감, 존중과 인정, 자아실현

생길 수 있는 잘못된 믿음	• 내가 저지른 일은 어떻게 해도 속죄할 수 없다.
	• 나는 괴물이다.
	• 내가 저지른 일을 알면 사람들은 나를 혐오할 것이다.
	• 나는 용서받을 자격도 없다. 처벌받아야 마땅하다.
	• 어떤 일이 벌어질지 예측하고 막아야 했다.
	• 내가 판단을 잘했더라면, 희생자가 생기지 않았을 것이다.
	• 나의 판단은 믿을 수 없다.
	• 아무리 착한 일을 하더라도 그 끔찍한 일을 용서받을 수는 없다.
가질 수 있는 두려움	• 죽은 뒤에 받을 심판이 두렵다.
	• 다른 사람들이 나를 어떻게 판단할까 두렵다.
	• 나의 비밀이 낱낱이 밝혀질 것이다.
	• 다른 사람의 생사를 결정하는 중책을 맡게 될까 두렵다.
	• 다른 사람들의 목숨을 위태롭게 할 것이다.
	• 나의 아이디어, 일, 발명품 등이 대량 살상을 낳는 용도로 변질되어 사용될 것이다.
가능한 반응과 결과들	• 불면증, 우울증, 불안, 플래시백 등 외상 후 스트레스 장애(PTSD)를 겪는다.
	• 가족이나 친구로부터 거리를 두거나 관계를 끊고 혼자서 살아간다.
	• 자신에게 행복을 주는 것을 멀리하면서 자신에게 벌을 준다.
	• 자살을 생각하거나 시도한다.
	• 고통을 잊기 위해 술과 약물에 의존하며 자신을 돌보지 않는다.
	• 잘못을 속죄하려고 자선 단체에 지나치게 많은 기부를 해 파산한다.
	• 희생자에 대해 조사하면서 자신의 죄책감을 배가시킨다.
	• 다른 사람에게 영향을 미칠 수 있는 책임이나 선택을 피한다.
	• 과거로부터 도피하기 위해 새로운 장소로 이사한다.
	• 일을 그만둔다.
	• 과거에 대해 거짓말을 늘어놓는다.
	• 다른 사람들에게 영향을 미치는 결정은 피한다.
	• 전문가에게 치료를 받는다.

ㄷ

- 사건과 관련한 사람들의 인식을 높이고 잘못된 법을 바꾸기 위해 시간과 에너지를 쏟는다.
- 유족들이 보상을 받을 수 있도록 법에 호소한다.
- 동물이나 사람을 인도적인 방식으로 다루도록 호소한다.
- 채식주의자가 된다.

형성될 수 있는 성격 특성	• **속성** 조심스러운, 독립적인, 부지런한, 자비로운, 자연 중심적인, 생각이 깊은, 집요한, 사생활을 중시하는, 적극적인, 검소한, 현명한 • **단점** 의존적인, 반사회적인, 겁 많은, 냉소적인, 방어적인, 강박적인, 편집증적인, 침착하지 못한, 자기 파괴적인, 신경질적인, 소심한
상처가 악화할 수 있는 계기	• 시체를 본다. • 누군가 다치거나 죽는 사고를 본다. • 과거의 사고와 흡사한 이야기를 뉴스에서 본다. • 장례식에 참석한다. • 증오가 담긴 메일을 받는다.
상처를 직면하고 극복할 기회	• 권한이 있는 사람들이 사고 재발 방지를 위한 어떤 노력도 하지 않고 있다는 것을 알게 된다. • 내가 행동하지 않으면 다른 사람들이 죽을 수도 있는 상황에 직면한다. • 어떤 사람이 누군가에게 속아 잔혹한 행동을 저지르거나, 잔인한 일을 저지르도록 훈련받는 것을 목격한다. • (대형 교통사고를 일으켰던 버스 운전사가 위기 상황에서 차를 몰아 승객들을 안전하게 만들어야 하는 등) 사고가 일어났을 때와 유사한 상황에 놓인다.

또래 압력에
굴복하다

Caving to Peer Pressure

- 또래 집단과 어울리기 위해 약물에 손대고 술을 마셨다.
- 다른 아이들과 함께 학급 친구를 괴롭혔다.
- 친구들과 공공 기물을 파손하고 물건을 훔쳤다.
- 잘못된 일을 알고도 비밀로 했다.
- (알리바이를 제시하고, 거짓 정보를 제공하는 등) 친구들에게 문제가 생기면 보호해 주었다.
- 원치 않으면서도 성관계에 동의했다.
- 또래 집단에 자신의 힘을 증명하기 위해 누군가에게 특정 행동을 강요했다.
- 부모가 허락하지 않을 것을 알면서도 친구들이 파티를 열 수 있도록 집을 제공했다.
- 당연하다고 생각하기 때문에 신고식을 참고 견뎠다.
- 또래 집단이 멍청하다고 생각하는 활동을 그만두었다.
- 또래 압력에 의해 비행 집단, 사이비 종교 집단, 과격 집단, 클럽 혹은 종교 단체에 가입했다.
- 자신이 속한 집단의 요구에 따라 특정한 방식으로 행동했다.
- 또래가 싫어하는 사람과는 관계를 단절했다.
- 친구들이 건방지거나 '잘난 척'한다고 여기기 때문에 자신의 가치를 입증하지 않았다.
- 친구들과 어울리기 위해 종교적 신념을 굽혔다.
- 괴롭힘을 당하지 않으려고 자신의 성적 지향을 감췄다.
- 친구들 때문에 배우자에게 거짓말하고 어떤 활동에 동참했다.

훼손 당하는 욕구

안전과 안정, 애정과 소속감, 존중과 인정, 자아실현

생길 수 있는 잘못된 믿음	나는 약하고 한심하다.올바른 일을 옹호하지 못하는 나는 겁쟁이다.나는 정체성도 없는 인간이다.사람들이 내 정체나 내가 믿고 있는 것에 대해 알게 된다면, 나를 받아들이지 않을 것이다.사실을 말해도 아무도 내 말을 믿지 않을 것이다.한 사람이 바뀐다고 달라질 일은 없다.어울리는 편이 소외되는 것보다는 낫다.남들과 어울리는 것이 출세를 위한 유일한 방법이다.본모습을 보이지 않는 편이 언제나 더 안전하다.
가질 수 있는 두려움	궁지에 몰리는 상황을 만날까 두렵다.권력이나 영향력을 가진 사람들이 두렵다.비밀이 드러날까 두렵다.협박을 당할 수도 있다.강압 때문에 어쩔 수 없이 했던 일에 대한 책임을 져야 할 수도 있다.돌이킬 수 없는 실수를 저지를 수도 있다.피해자가 될 수도 있다.또래 집단에서 쫓겨날까 두렵다.
가능한 반응과 결과들	감정을 숨긴다.자신이 원하는 것보다는 다른 사람들이 자신에게 기대하는 바대로 말하고 행동한다.가족이나 가까운 친구도 멀리하고 혼자 틀어박힌다.자존감이 낮아진다. 자신은 갇혔고 빠져나올 수 없다고 느낀다.어려운 처지에서 벗어나는 공상을 하거나, 자신이 이미 저지른 일을 아직 저지르지 않았던 때로 돌아가는 꿈을 꾼다.죄책감에 빠져 행복을 멀리한다.자해하거나 섭식 장애가 생긴다.(좋아하는 물건을 나눠 주고, 진정한 친구를 멀리하고, 일부러 실패하

ㄷ

는 등) 자책한다.
- 다른 사람의 체면을 구기게 만들어, 자신과 같은 위치에 놓고 즐거워한다.
- 고통을 잊기 위해 술과 약물에 의존한다.
- 핑계를 대며 또래 집단을 피한다(아픈 척하는 등).
- 다른 사람들을 비난한다.
- 자신에게 어떤 일을 강요한 사람들을 해치고 싶고 보복하고 싶다.
- 미래에 대해 생각하지 않는다.
- 자신의 상황을 (친구나 동료에게) 이야기하고 싶지만, 비판을 받을까 두렵다.
- 또래 집단이 곁에 없을 때, 자신이 괴롭혔던 사람에게 친절을 베풀면서 못살게 굴었던 일을 보상해 보려 애쓴다.
- 자신의 감정을 기록한다.
- 정의를 소리 높여 요구한다(익명 혹은 실명으로 나쁜 짓을 저지른 사람을 폭로하는 등).

| 형성될 수 있는 성격 특성 | - **속성** 협조적인, 규율 잡힌, 우호적인, 재미있는, 순종적인, 설득력 있는, 올바른, 현명한
- **단점** 거친, 무감각한, 겁 많은, 부정직한, 불충실한, 무례한, 회피적인, 잘 속는, 위선적인, 불안정한, 무책임한, 남자다움을 과시하는 |

| 상처가 악화할 수 있는 계기 | - 집단 괴롭힘을 목격한다.
- (부모, 동료 사이 등) 어른들 사이의 따돌림이나 위협을 목격한다.
- 친구나 동료 사이에서 장난이나 농담의 대상이 된다.
- 집단과 의견이 다르거나, 우려를 표해 조롱을 받는다.
- 가족이 자신을 이용하는 느낌을 받는다(찾아와서 어떤 일을 도와 달라고 하는 등). |

- 자신의 아이가 다른 아이를 괴롭히거나, 법을 어기는 나쁜 무리와 어울린다.
- (회사의 부정, 친척의 폭력 등) 범죄를 은폐해 달라는 요청을 받는다.
- 직장, 학교 등에서 잘못된 일을 보고 그 일이 얼마나 부당한지 깨닫는다.
- 동료가 압력에 시달리거나 괴롭힘을 당하는데, 다른 사람들은 못 본 체하고 있다는 사실을 깨닫는다.
- 과거와 비슷한 상황에 놓였지만, 이전보다 훨씬 더 나은 선택을 할 수 있음을 깨닫는다.

복역

Being Legitimately Incarcerated for a Crime

일러두기
교도소에 가는 것만으로도 고역이겠지만 풀려나는 순간부터는 또 다른 문제가 생긴다. 특히 수감 기간이 길다면 문제가 더 크다. 이 항목에서는 재소자가 사회로 돌아온 뒤 받을 수 있는 상처에 대해 살펴본다.

훼손 당하는 욕구
안전과 안정, 애정과 소속감, 존중과 인정, 자아실현

생길 수 있는 잘못된 믿음

- 안전하지 않다. 누군가가 해코지할 수도 있으니 항상 주의해야 한다.
- 사람들을 나를 전과자로만 볼 것이다.
- 나는 언제나 일을 망치는 멍청한 놈이다.
- 누구도 나를 믿지 않을 것이다.
- 나는 행복할 자격이 없고 절대로 속죄할 수 없을 것이다.
- 꿈을 실현하지 못할 것이다.
- 사랑하는 사람들과 화해할 가능성도 없다.

가질 수 있는 두려움

- 교도소로 돌아가게 될 것이다.
- 그나마 나를 지원해 주는 가족과 친구를 잃게 될 것이다.
- 정당한 수단으로는 먹고살기 힘들 것이다.
- 나를 교도소에 가게 했던 건전치 못한 습관에 다시 빠질 것이다.
- 저지른 범죄가 나의 정체성이 될 것이다.
- (형제·자매, 자녀, 조카 등) 어린 가족들이 내 전철을 밟을 것이다.
- 누구도 나를 사랑하지 않고 받아들여 주지도 않을 것이다.

가능한 반응과 결과들

- (자신과 다른 사람들에 대해) 분노와 적대감을 느끼고, 그런 감정과 싸운다.
- 수감 중 가질 수 없었던 물건들을 사재기한다. 물건에 대해 지나칠 정도로 소유욕을 보인다.

- (밤길을 걸어 다닐 때 극도로 경계하고, 집의 방범 장치를 강화하는 등) 안전에 대해 심각하게 생각한다.
- 경찰과 경비원들을 두려워한다.
- 문제에 연루되고 싶지 않아 늘 순종적으로 군다.
- 경찰과 사법 제도에 반항한다.
- 습관적으로 (혹은 무의식적으로) 교도소의 일정을 따른다.
- 교도소의 익숙한 속어와 은어를 계속 사용한다.
- 조용히 행동하며 절대 시선을 끌지 않는다.
- 남에게 의존하며 스스로 생각하지 않으려 한다.
- 다른 사람들을 멀리한다.
- 약물과 술에 의존한다.
- 명확한 목표 없이 계속 방황한다.
- 모든 도움을 거부하고 혼자 성공해 보려고 애쓴다.
- (합법적으로는 먹고살기 힘들어서, 범죄 활동이 익숙하고 안전하다고 느껴서) 다시 범죄를 저지른다.
- 투옥되었던 경험에 대해서는 절대 이야기하지 않는다.
- (교도소에서의 경험 때문에) 주먹으로 모든 일을 해결하려 한다.
- (취업이 안되고, 가족들이 피하는 등) 스트레스로 인해 분노한다.
- 사람들에게 좋은 인상을 주기 위해 자신의 경험을 과장해 말한다.
- 가족을 실망시킬까 두려워, 혹은 가족이 자신을 원치 않는다고 생각하고 가족을 피한다.
- 가족 안에서 해야 할 역할을 다시 맡았을 때 생겨나는 갈등으로 괴로워한다(자녀가 자신의 말을 전혀 듣지 않고, 배우자는 완전히 자립한 상황 등).
- 석방된 후 먼저 손을 내밀어 준 가족이나 친구에게 집착한다.
- 교도소에 가기 전 삶의 일부였던 장소, 사람, 취미 등을 피한다.
- 삶을 바꾸기 위해 사회 문제에 적극적으로 참여한다.
- 다른 사람은 당연히 여기는 것들에 대해서도 감사한 마음을 가진다.
- 물질적인 문제에서는 작은 것에도 만족한다.
- 자신의 가치를 증명하려고 열심히 일한다.
- 자신의 전과가 문제되지 않는 직업들을 찾는다.

형성될 수 있는 성격 특성	• **속성** 경계하는, 야심이 큰, 감사하는, 대담한, 조심스러운, 신중한, 태평한, 겸손한, 독립적인, 충실한, 순종적인, 인내하는, 생각이 깊은, 집요한, 사생활을 중시하는, 보호하는, 지략 있는, 단순한, 검소한, 말이 없는 • **단점** 의존적인, 반사회적인, 냉담한, 건방진, 도전적인, 냉소적인, 방어적인, 교활한, 무례한, 회피적인, 적대적인, 피해 의식이 강한, 자신감 없는, 초조한, 편집증적인, 비관적인, 소유욕이 강한, 편견이 있는, 반항적인, 분개하는, 자기 파괴적인, 굴종적인, 소심한, 변덕스러운, 의지력이 약한, 혼자 틀어박힌
상처가 악화할 수 있는 계기	• 경찰이나 경찰 차량을 본다. • 범죄를 같이 저질렀던 공범을 우연히 만난다. • 자신이 사는 지역에 범죄가 일어나 경찰이 찾아온다. • 가석방 담당 경관을 만나 질문을 받는다. • 사이렌 소리를 듣고 경찰차 불빛을 본다. • 한참 동안 만나지 못했던 자녀나 배우자를 보고 잃어버린 시간을 아쉬워한다. • 방이 비좁아 수감 생활이 떠오른다. • 방에 갇혀 나가지 못한다.
상처를 직면하고 극복할 기회	• 이제는 멀어진 애인이 보고 싶지만 연락하기 두렵다. • 연락이 끊긴 사람들과 화해하려면 자신이 먼저 노력해야 한다는 사실을 깨닫는다. • 전과 때문에 경찰에게 위협받은 뒤, 이러한 고통에서 자유로운 삶을 살고 싶어진다. • 자신의 부재로 인해, 혹은 범죄자에 대한 사회적 낙인 때문에 자녀가 이상한 행동을 하는 것을 본다.

옳은 행동을
하지 못하다

Failing to Do the Right Thing

구체적 상황

어떤 상황에서 캐릭터가 옳은 일을 하지 못하면, 일시적인 죄책감을 느끼고 끝날 수도 있지만, 극단적으로는 친구와 영원히 헤어진다든지, 수치심, 불안, 자기 혐오에 빠지는 결과를 낳기도 한다. 이러한 트라우마는 캐릭터에게 오랫동안 큰 상처를 남긴다. 캐릭터는 다음과 같은 사건을 겪었을 수 있다.

- 집단 괴롭힘으로 부당한 피해를 겪는 사람을 돕지 않았다.
- 범죄 현장을 보고서도 외면했다.
- (부랑자, 아이 등을) 도와줄 수 있는 상황에 개입하지 않았다.
- 또래 압력에 굴복했다.
- 다른 사람의 삶을 위기에 빠뜨리는 선택을 했다.
- 뇌물을 받았다.
- 비윤리적인 경영을 하는 조직에 대해 알면서도 고발하지 않았다.
- (섭식 장애, 약물 중독, 위험한 성행위, 자살 시도, 음주 운전 등) 위험한 행동을 하는 친구를 방관했다.
- 자신이 책임져야 하는 사람들을 내버려 두고 이기적으로 행동했다.
- 반드시 지켜 주기로 한 비밀이나 개인 정보를 누설했다.
- 의도적으로 진실을 은폐하거나 왜곡했다.
- 약하거나 도움이 필요한 사람을 착취했다.
- 외도하거나 경제적 파탄을 회피하는 등 파괴적인 유혹에 굴복했다.

훼손 당하는 욕구

애정과 소속감, 존중과 인정, 자아실현

생길 수 있는 잘못된 믿음

- 나는 나쁜 사람이다.
- 직감을 믿어서는 안 된다.
- 올바른 일을 선택하는 데에는 한계가 있다.
- 나는 믿어서는 안 되는 인간이다.

293

- 누군가와 맞서 싸우기에 나는 너무 겁이 많고 약하다.
- 내 잘못이 아니다. 나쁜 일은 어차피 벌어졌을 것이다.
- 한 사람의 행동은 크게 중요하지 않다.

<table>
<tr><td>가질 수 있는 두려움</td><td>

- 반대 의사를 분명히 밝혔다가는 친구들을 잃어버릴 것이다.
- 어떤 사람을 또다시 다치게 만드는 결과를 초래할 것이다.
- 다른 사람들에게 조종당하거나 이용당할 것이다.
- 또다시 잘못된 선택을 하고 실패할 것이다.
- 다른 사람들의 욕구보다 내 욕망을 우선시하게 될 것이다.
- 실패 때문에 처벌을 받게 될 것이다.
- 사람들이 내 행동을 알게 될 것이다.

</td></tr>
</table>

<table>
<tr><td>가능한 반응과 결과들</td><td>

- 자신의 직감에는 문제가 있다고 생각하여, 다른 사람이 중요한 결정을 내려 주기를 기대한다.
- 부당한 일이 일어나도 책임을 피하려고 관심 두지 않는다.
- 내성적이 된다. 가족과 친구를 피한다.
- 자신을 의심하고 무가치한 사람으로 여긴다.
- 자신을 부정적으로 평가하고 겁쟁이라고 질책한다.
- 책임을 피하려고 무관심하고 심드렁하게 군다.
- 자신의 가치를 증명하기 위해 강한 성취욕을 보인다.
- 문제를 해결하려 노력하다 실패하기보다는 그냥 무시하려 한다.
- 결정을 내리기 쉽도록 모든 일을 흑백논리로 파악한다.
- 죄책감 없이 행동할 수 있도록 선악에 관한 판단 기준을 완화한다.
- 자신의 책임을 피하려고 책임 공방을 벌인다.
- 올바른 결론을 내리려고 결정을 세심하게 고려한다.
- 행동하기 전 여러 사람의 의견을 경청한다.
- 같은 분야에서 같은 실수를 저지르지 않도록 열심히 노력한다.
- 공감 능력이 높아진다.
- 다른 사람을 옹호한다.

</td></tr>
</table>

형성될 수 있는 성격 특성	• **속성** 경계하는, 야심이 큰, 조심스러운, 신중한, 태평한, 정직한, 훌륭한, 공정한, 자비로운, 주의력이 있는, 보호하는 • **단점** 의존적인, 무감각한, 냉담한, 지배적인, 겁 많은, 잔인한, 방어적인, 교활한, 회피적인, 잘 속는, 위선적인, 무지한, 불안정한
상처가 악화할 수 있는 계기	• 자신의 잘못으로 피해를 본 사람을 우연히 마주친다. • (대중 매체, 소셜 미디어, 친구 등을 통해) 다른 사람들의 용감한 행동을 본다. • 주인공이 궁지에 몰린 사람들을 위해 희생하는 영화를 본다.
상처를 직면하고 극복할 기회	• 어려움에 빠진 사람이 외면받는 상황을 본다. • (직장 동료나 가족 구성원 등) 다른 사람을 책임지라는 요구를 받는다. • 중요한 문제에 대한 의견을 개진하는 용기를 내야만 한다. • 자신이 피해를 입힌 사람의 가족들에게 용서를 받았지만, 먼저 자기 자신을 용서해야 함을 깨닫는다. • 자신과 똑같은 실패의 길로 향해 가고 있는 사람을 본다. • 어려운 상황에 처해 다른 사람에게 도움을 청하는 처지가 된다.

인명 구조
실패

Failing to Save Someone's Life

- 물에 빠진 사람을 구하지 못했다.
- 자살을 제때 막지 못했다.
- 도움을 요청하러 갔다가 돌아와 보니 너무 늦었다.
- 누군가의 질식을 막는 데 실패했다.
- 누군가를 살리려고 노력했지만 실패했다(자동차 사고에서 피해자를 구조한 뒤 지혈하는 등).
- 인질이 있는 상황에서 범인들을 설득하는 데 실패했다.
- 가정 폭력에 개입했지만 실패했다.
- 학교 폭력 사건에서 아이를 보호하지 못했다.
- 사랑하는 사람이 약물 과다 복용으로 죽어 갔지만 살리지 못했다.
- 아동 학대를 제때 입증할 수 없어 제대로 막지 못했다.
- 누군가의 추락사를 물리적 힘의 부족으로 막을 수 없었다.
- 응급실이나 사고 현장에서 환자를 잃었다.
- 화재 피해자를 구하지 못했다.
- 친구의 음주 운전을 막을 수 없었다.
- 친구의 위험하고 어리석은 행동을 막지 못했다.
- 폭력 사태가 일어나는 조짐을 파악하지 못했다.
- 괴롭힘, 인종 차별, 그 밖의 혐오로부터 친구를 보호하지 못했다.

**훼손
당하는
욕구**

애정과 소속감, 안전과 안정, 존중과 인정, 자아실현

**생길 수
있는
잘못된
믿음**

- 앞으로 사랑하는 사람들을 보호하지 못할 것이다.
- 나는 약하고 무능하다.
- 차라리 내가 죽었어야 했다.
- 사랑하는 사람을 잃느니 사랑을 시작하지 않는 편이 낫다.
- 이 죽음은 내 탓이다.

- 희생자를 구하지 못했으니 내가 그 사람의 모든 책임과 짐을 짊어져야 한다.
- 사람들은 근본적으로 악하다.
- 사법부는 믿을 수 없다.

<table>
<tr><td>가질 수 있는 두려움</td><td>

- 다른 사람을 책임지는 게 두렵다.
- 잘못된 판단을 내리면 그 중압감을 버티지 못할 것이다.
- 사랑하는 사람이 곤란한 처지에 처해도 구하지 못할 것이다.
- 필요할 때 중요한 정보를 모를 수 있다.
- 사랑하고 관계를 맺기가 두렵다.

</td></tr>
</table>

가능한 반응과 결과들

- 불면증, 플래시백 등의 외상 후 스트레스 증후군(PTSD)을 겪는다.
- 자신이 무엇을 잘못했는지 계속 곱씹는다.
- 자주 운다. 혹은 울고 싶지만 울 수 없다.
- 죄책감, 혹은 수치심으로 인한 소화 장애 혹은 식욕부진을 겪는다.
- 모든 사람이 자신의 잘못에 관해 이야기하고 있다고 믿는다.
- 일에 전념할 수 없는 핑계를 댄다.
- 자신이 내린 결정들을 돌아본다.
- 충동적으로 행동하지 않거나, 극단적으로 충동적인 행동을 한다.
- 희생자 가족을 피한다.
- 사고 현장을 계속 찾아가거나 반대로 피한다.
- 가족이나 친구를 멀리하고 어떤 일에서도 흥미를 느끼지 못한다.
- 똑같은 일상을 되풀이하고, 즉흥적인 일은 피한다.
- 위험을 회피한다.
- 자신의 직감을 의심하고 자신의 능력을 비하한다.
- 행동할 때마다 위험 정도를 따져 본다.
- 사망 통계에 집착한다.
- 희생자를 더 잘 이해하기 위해 그 사람의 인생을 파고든다.
- 사랑하는 사람들을 안전하게 보호하겠답시고, 숨이 막힐 정도로 일일이 간섭한다.

형성될 수 있는 성격 특성	• **속성** 경계하는, 독립적인, 부지런한, 내성적인, 꼼꼼한, 보호하는, 책임감 있는, 감상적인, 사회적 의식이 있는
	• **단점** 반사회적인, 지배적인, 망상적인, 재미없는, 성급한, 우유부단한, 강박적인, 완벽주의의, 혼자 틀어박힌, 걱정이 많은

상처가 악화할 수 있는 계기	• 사고(익사 사고였다면 물이나 보트 등)와 관련된 장소에 간다.
	• (망가진 계단, 난간 등) 사건에 사용된 무기나 사고의 원인이 된 물건을 본다.
	• (유리가 깨지거나 타이어가 긁히는 소리 등) 사건과 관련된 소리를 듣거나 피를 본다.
	• 자신이 경험한 상황과 비슷한 내용을 영화나 책에서 본다.
	• 구하지 못했던 사람의 사진을 본다.
	• 장례식이나 추도식에 참석한다.

상처를 직면하고 극복할 기회	• 우연히 생사의 갈림길에 선다.
	• 다른 사람을 책임져야 하는 상황에 놓인다.
	• 다른 사람의 인생을 크게 바꿀 수 있는 상황에 놓인다.
	• 아슬아슬한 상황에서 직관을 믿고 행동해야 한다.
	• 위험한 행동을 하지 않도록 누군가를 설득해 비극을 피해야 한다.

자녀를 자신의 삶에서 지우다

Choosing to Not Be Involved in a Child's Life

 구체적 상황

- 양육권을 포기한 생물학적 부모
- 입양한 아이를 파양한 부모
- 자신들의 심각한 육체적·정신적 질환때문에 자녀를 보육 기관에 보내는 부모
- 이혼 후 자녀를 버리고 해외로 이주한 경우
- 바쁜 일이나 여행 등으로 한 번도 자녀 곁에 없었던 부모
- 더 나은 기회를 찾아 외국으로 이민 가지만, 가족은 남기고 떠나야 하는 경우
- 약물이나 음주 문제로 친권이나 면접교섭권을 상실하는 경우
- 범죄로 수감되어 자녀를 볼 기회가 거의 없는 경우
- 개인적 관심이나 취미에 빠져 자녀를 돌보지 않은 경우

훼손 당하는 욕구

애정과 소속감, 존중과 인정, 자아실현

생길 수 있는 잘못된 믿음

- 과거는 결코 보상할 수 없다.
- 내가 할 수 있는 최선의 일은 자녀를 멀리하는 것이다.
- 자녀가 인생에서 나쁜 선택을 한다면 모두 나 때문이다.
- 좋은 부모가 될 기회는 모두 사라졌다.
- 나는 믿을 수 없는 사람이다. 모두를 실망시킬 것이다.
- 내가 없는 편이 자녀에게 더 낫다.
- 이제 자녀가 다 자랐으니, 보상하려고 노력하는 일은 의미가 없다.
- 잘못된 상황을 바로잡을 기회를 얻을 자격조차 없다.
- 자녀에게 도움을 주기보다는 해를 훨씬 많이 끼쳤다.

ㅈ

가질 수 있는 두려움	• 나는 평생 혼자일 것이다.
	• 돌이킬 수 없는 실수를 저질렀다.
	• 사랑하는 사람을 또 실망시킬 것이다.
	• 다른 사람들을 책임지는 일이 두렵다.
	• 낳은 아이든 입양을 통해 얻은 아이든 갖기가 두렵다.
	• 자녀의 분노와 실망의 대상이 될까 두렵다.
	• (삼촌, 교사, 멘토 등) 친자 관계를 연상시키는 모든 관계가 두렵다.
가능한 반응과 결과들	• 일을 오래 하며 생각하는 시간을 가능한 줄인다.
	• 아이들이 있는 장소나 활동은 피한다.
	• 자녀의 집이나 학교 앞을 빨리 지나친다.
	• 소셜 미디어를 통해 자녀를 관찰한다.
	• 이전 배우자에게 전화를 걸고는 곧 끊어 버린다.
	• 자녀에게 보낼 이메일이나 문자 메시지를 작성하고 보내지 않는다.
	• (자녀가 보았을 만한 영화를 상영하는 극장, 혹은 자녀가 시간을 보내는 장소에 가는 등) 자녀가 좋아하는 장소에 가서 아이의 감정을 느껴 보려 한다.
	• 자녀와 흡사한 구석이 있는 아이에게 민감한 반응을 보인다.
	• (자녀를 떠올리게 하는) 오래된 사진이나 기념물을 꺼내 본다.
	• 자녀의 선물을 사지만 보내지 않는다.
	• 자녀의 활약을 멀리서 지켜본다.
	• 자녀가 무엇을 하고 있을까 궁금해하고, 일상생활을 상상한다.
	• 용서받는다면 자녀와 어떤 관계를 맺을 수 있을지 상상한다.
	• 자녀와 여행 혹은 소풍 계획을 세운다.
	• 청소년을 위한 프로그램에 자원봉사한다.
	• 일종의 보상 수단으로 자신이 정통한 분야에서 청소년들의 멘토가 된다.
형성될 수 있는 성격 특성	• **속성** 애정이 깊은, 공감하는, 너그러운, 이상주의적인, 생각이 깊은, 집요한, 보호하는, 감상적인, 관대한, 말이 없는
	• **단점** 의존적인, 충동적인, 우유부단한, 질투하는, 잔소리하는, 자

ㅈ

300

신감 없는, 참견하기 좋아하는, 강박적인, 완벽주의적인, 혼자 틀어박힌, 걱정이 많은

상처가
악화할 수
있는 계기

- 가까운 친구나 친척이 아이를 가졌다는 소식을 알린다.
- (엄마와 아들이 낚시를 하거나 아빠와 딸이 공원에서 아이스크림을 먹고 있는 광경 등) 부모 자식 간의 유대감을 보여 주는 광경을 목격한다.
- 다른 사람이 자녀를 형편없이 키우고 있는 것을 본다.
- 자녀와 시간을 전혀 보내지 않는 친구를 본다.
- 동료가 자녀 교육에 대한 고민을 털어놓으며 조언을 구한다.
- (테마파크, 인형극장 등) 자녀가 좋아하는 장소에 간다.
- 친구 집 냉장고에 붙은 색칠 그림이나, 동료 책상에 놓인 점토 선물을 본다.
- 다른 집에서 가족사진을 본다.
- 자녀와 같은 연령층을 겨냥한 텔레비전 광고나 영화 예고편을 본다.
- 자녀 이야기를 하는 친구나 동료들을 만난다.
- 아이가 있느냐는 질문을 받는다.

상처를
직면하고
극복할
기회

- 자신도 다시 아빠나 엄마가 될 수 있다는 사실을 깨닫는다.
- 자녀가 아프거나 다쳤다는 소식을 듣는다.
- (감옥에 가거나 마약을 하는 등) 자녀가 어둠의 길에 들어섰다는 것을 알게 된다.
- 약물 중독 치료 프로그램 등에 가입하여 자신이 자신이 과거에 저지른 잘못에 대해 반성해야 한다.
- 다른 아이들을 위한 부모 혹은 멘토 역할을 자신이 적극적으로 원해서 하게 된다.
- 아이를 가진 사람과 사랑에 빠진다.
- 부모에게 방치된 아이를 돌보며, 그 아이에게서 상처를 본다.
- 자녀가 가까운 사람에게 학대를 당하거나 방치당하고 있다는 사실을 알게 된다.

ㅈ

잘못된 판단이
큰 사고로 이어지다

**Poor Judgment Leading to
Unintended Consequences**

- 다리 아래로 뛰어내려 중상을 입었다.
- 또래 압력으로 인해 심각한 사고가 났다.
- 악의는 없었던 심한 장난이 커다란 사고로 이어졌다.
- 어리석고 위험한 행동으로 체포됐다.
- 음주 운전으로 차가 크게 부서지는 사고를 냈다.
- 술에 취해 모닥불 뛰어넘기 놀이를 하다가 심한 화상을 입었다.
- 지나치게 술에 취해 사고가 났다.
- 길거리 경주를 벌이다가 부상자나 희생자가 생겼다.
- 잘 모르는 약을 먹고 결국 병원에 입원했다.
- 친구를 따돌렸는데 그 뒤로 그 친구가 공격을 받거나 다쳤다.
- (지붕 뛰어넘기 등) 위험한 스턴트를 하다가 크게 다쳤다.
- 불장난을 하다가 대형 화재를 일으켰다.
- 전기톱이나 도끼를 가지고 장난치다가 크게 다쳤다.
- 미성년인 상태에서, 차를 몰다가 사람을 쳤다.
- 총을 가지고 다니다 사고로 자신이나 다른 사람을 쐈다.
- 밀치거나 몸싸움을 벌이다 상대방을 계단에서 넘어뜨리거나 창밖
 으로 떨어지게 했다.
- 부적절한 행동을 하는 자신의 모습을 동영상으로 만들어 소셜 미
 디어에 올렸다.
- 잘 알지도 못하는 사업에 돈을 투자하여 모두 잃었다.
- 자신의 능력으로 감당할 수 없는 도박을 했다.

ㅈ

훼손
당하는
욕구

안전과 안정, 애정과 소속감, 자아실현

생길 수 있는 잘못된 믿음	• 내가 저지른 행동은 절대로 속죄할 수 없다.
	• 어리석은 잘못으로 인생을 망쳤다.
	• 판단은 다른 사람들이 내려야 한다. 나는 아니다.
	• 위험을 감수하는 건 곧 죽음에 이르는 일이다.
	• 우발적인 사고해 대비해 철저한 계획을 세워야 사랑하는 사람들을 지킬 수 있다.
	• 결과를 알고 행동에 옮기는 일만이 올바른 선택이다.
	• 모든 재미있는 일은 세심하게 통제해야만 안전하다.
	• 자유는 무질서를 낳는다.
가질 수 있는 두려움	• 통제력을 상실할까 두렵다.
	• 책임자가 되어 최종적인 책임을 지는 게 두렵다.
	• 변화는 위험을 감수하는 일이다.
	• 또다시 실수를 저지를 것이다.
	• 사랑하는 사람들을 실망시킬 것이다.
	• 나는 신뢰할 수 없는 사람이고 다른 사람을 위험에 빠뜨릴 것이다.
	• 자신이 무슨 일을 저질러 사고가 났는지 누군가가 알아낼 것이다.
가능한 반응과 결과들	• 심한 죄책감에 시달리며, 사고 관련자들을 멀리한다.
	• 스스로 결정을 내리지 못한다.
	• 사고를 잊으려 술이나 약물에 의존한다.
	• 의사 결정을 피한다.
	• 자신의 직감을 믿지 못해 다른 사람들의 의견을 구한다.
	• 조사 결과에 집착하며 모든 사실을 파악하려 한다.
	• 가족을 과잉보호한다.
	• 자녀가 실수를 저지르지 않도록 판단과 결정을 대신 내린다.
	• 다른 사람을 믿지 못한다. 모든 일을 자신이 통제하려 든다.
	• 위험해 보이는 행동은 무조건 피하고, 위험한 행동을 하는 사람을 비판한다.
	• 즉흥적으로 행동하지 않는다.
	• 모든 것에 대해 지나칠 정도로 생각이 많다.

ㅈ

- 모든 일이 잘못될 것이라는 비관적 태도를 보인다.
- 자신이 안전하다고 생각하는 영역 밖으로는 나오지 않는다.
- 안전하다고 생각하는 것, 알고 있는 것만을 선택한다.
- 과거의 일을 떨치지 못해 늘 흥을 깨는 사람이 된다.
- 자녀가 안전한 취미와 관심사를 가질 수 있도록 유도한다.
- 변화에 저항한다.
- 모든 일을 대단히 체계적으로 조직하고, 준비를 철저히 한다.
- 정해진 일과를 고집한다.

형성될 수 있는 성격 특성	• **속성** 분석적인, 조심스러운, 규율 잡힌, 내성적인, 성숙한, 자비로운, 꼼꼼한, 돌보는, 순종적인, 주의력이 있는, 체계적인 • **단점** 지배적인, 우유부단한, 융통성 없는, 감정을 억누르는, 불안정한, 비이성적인, 비판적인, 아는 체하는, 잔소리하는, 초조한, 강박적인, 비관적인
상처가 악화할 수 있는 계기	• 피, 붕대, 상처 등을 본다. • 놀이터에서 넘어져 몇 바늘을 꿰매는 것처럼 자녀가 가까스로 사고를 피했다. • 자신이 저질렀던 것처럼 무모한 행동이 등장하는 뉴스 보도나 영화를 본다. • 깜박 잊고 사전에 위험을 알리지 않아 다른 사람이 다친다. • 실수를 저지르거나 제때 문제를 해결하지 못해서 비난받는다.
상처를 직면하고 극복할 기회	• 모든 일을 지나치게 통제하고, 무조건 위험을 피하려고 하는 것에 대해 자녀가 반항한다. • 사랑하는 사람이 부상 위험이 큰 스포츠나 활동을 원한다. • 변화를 받아들일 수 없어서, 혹은 위험을 감수하기 싫어서 삶을 바꿀 수 있는 기회를 흘려보낸다. • 자발적이고, 즐거운 삶을 추구하는 자유로운 영혼을 가진 사람에게 매력을 느낀다.

파산
선고

 일러두기

파산의 종류에는 기업 파산이나 개인 파산이 있으며, 보통은 금전 관리, 건강 문제, 이혼이나 별거 등이 주된 원인이다. 위기관리에 필요한 교육을 받지 않는 사람들에게 경제 상황의 악화는 트라우마를 남긴다.

훼손 당하는 욕구

생리적 욕구, 안전과 안정, 존중과 인정, 자아실현

생길 수 있는 잘못된 믿음

- 나는 패배자이다.
- 가족을 제대로 부양할 수 없다.
- 나는 다른 사람의 행복을 책임질 수 없다.
- 모든 사람이 나는 완전히 실패했다고 생각한다.
- 비용이 아무리 많이 들더라도 체면은 유지해야 한다.
- 다시는 이런 일이 일어나지 않도록 돈 한 푼까지도 행방을 파악해야 한다.
- 안전이 행복보다 중요하다.
- 지금 즐기는 것은 나중에 대가를 치러야만 한다.
- 돈과 성공이 없다면 나는 쓸모없는 인간이다.

가질 수 있는 두려움

- 또다시 파산할까 두렵다.
- 믿지 말아야 할 사람을 믿고 있을 수 있다.
- 아프거나 다른 이유로 일을 할 수 없게 될까 두렵다.
- 모두가 나의 파산에 대해 알게 될 것이다.
- 특히 돈과 관련된 위험이 두렵다.
- 집을 잃을 것이다.
- 다른 사람들이 과거의 재정 문제를 알게 될 것이다.
- 다른 사람들에게 이용당할 것이다.

ㅍ

305

- 신뢰가 무너지고, 생활환경에 생긴 변화 때문에 가족을 잃어버릴 것이다.
- 해고당할 것이다.

<table>
<tr><td>

가능한 반응과 결과들

</td><td>

- 나쁜 경제 사정에 대해 변명을 늘어놓는다.
- 성공한 사람으로 보이려고 경제 상태에 대해 거짓말을 한다.
- 극단적으로 절약한다. 가능한 돈을 쓰지 않으며 살아간다.
- 매주 어디에 돈을 썼는지 한 푼까지 모두 알아야 한다.
- 다른 사람들과 강박적으로 비교한다.
- 절망과 수치심을 피하려고 술을 마신다.
- 끊임없이 일한다. 건강과 가족과 보낼 시간을 희생한다.
- 자녀의 활동과 관심사를 돈이 들지 않는 쪽으로 국한시킨다.
- 청구서 만기일이 오면 화가 나고 좌절감에 휩싸인다.
- 가족과 친구를 피한다. 특히 성공하거나 부유한 가족과 친구는 더욱 멀리한다.
- 돈을 아끼려고 능력에도 못 미치는 일(집수리 등)을 혼자 한다.
- 돈을 아끼기 위해 병원 가는 일도 미루고, 필요한 약도 먹지 않는다.
- 어려운 상황을 자신보다 잘 이겨낸 사람들에게 불쾌하고 적대적인 태도를 보인다.
- 모든 사람이 약자를 착취하는 데 혈안이라고 믿는다.
- 친구들이 놀러 가자고 하면 변명을 둘러댄다.
- 현재보다는 좋았던 옛날에 대해 즐겨 이야기한다.
- 자신이 잃은 것을 되찾기 위해서라면 비도덕적인 방법도 개의치 않는다.
- 지금은 아무 의미도 없는 과거 물건에 집착한다(보험료를 감당할 능력도 안 되면서 스포츠카를 팔지 않는 등).
- 위험, 특히 투자 위험을 피한다.
- 가능한 모든 물건을 재활용한다.
- 자신이 좋아하는 물건보다는 세일 중인 물건을 산다.
- 신용카드를 자른다.
- 중고품을 사고, 할인 중인 물건을 찾아다닌다.

</td></tr>
</table>

- 개인 자산 관리에 대한 강의를 듣거나 현명한 조언을 구한다.
- 예산 계획을 현명히 세우고 지킨다.
- 자녀들에게 자산 관리를 가르친다.

형성될 수 있는 성격 특성	• **속성** 분석적인, 감사하는, 조심스러운, 창의적인, 규율 잡힌, 신중한, 효율적인, 겸손한, 부지런한, 꼼꼼한, 체계적인, 집요한, 사생활을 중시하는, 적극적인, 보호하는 • **단점** 거친, 의존적인, 유치한, 도전적인, 지배적인, 냉소적인, 회피적인, 망상적인, 어리석은, 위선적인, 융통성 없는, 비이성적인, 질투하는, 비판적인, 물질주의적인
상처가 악화할 수 있는 계기	• 청구서를 갑자기 받았는데 돈이 충분하지 않다. • 직장에서 해고당할 것이라는 소문을 듣는다. • 다른 집에 붙은 '압류' 딱지, 혹은 상점 간판에 붙은 '파산' 딱지를 본다. • 차를 몰다가 옛날 집이나 건물을 지나친다. • 상황이 좋았을 때 몰았던 값비싼 차를 본다. • 생일이나 특별한 날인데 선물을 살 돈이 없다. • 친구나 동료가 휴가 계획에 관한 이야기를 나눈다. • 축하 행사 등에 기부금을 내라는 요청을 받는다.
상처를 직면하고 극복할 기회	• 자신에게 꼭 맞는 새로운 일을 시작할 기회를 맞는다. • 자신처럼 경제 상황이 어려웠던 친구가 문제를 훌륭하게 극복한 것을 본다. • 건강에 문제가 생겨 물질적인 것보다는 사람이 더 중요하다는 것을 깨닫는다. • 배우자와 잠시 별거했다가, 자신을 바꾸지 못해 결국 이혼한다. • 계획에 없던 임신으로 자녀가 생긴다. • 자녀의 재능을 꽃피워 주려면 특별한 교육이 필요한 상황이다.

어린 시절의 특정한 상처

- 감정 표현이 억압된 가정에서 자라다
- 강간으로 태어나다
- 대중의 시선을 받으며 자라다
- 떠돌이 생활을 하다
- 보육원에서 자라다
- 보호자에게 학대당하다
- 부모가 과잉보호하다
- 부모가 방치하다
- 부모가 조건적인 사랑을 베풀다
- 부모가 한 자녀만 편애하다
- 부모에게 버림받다
- 성공한 형제·자매의 그림자 속에서 자라다
- 어린 나이에 가장이 되다
- 어린 시절에 부모가 사망하다

- 어린 시절에 폭력을 목격하다
- 우범 지역에서 자라다
- 자기애가 강한 부모 밑에서 자라다
- 장애·만성 질환을 앓는 형제·자매와 함께 자라다
- 중독자 부모 밑에서 자라다
- 지나치게 엄격한 부모 밑에서 자라다
- 친부모와 떨어져 자라다
- 컬트 집단에서 자라다
- 항상 뒷전으로 자라다

ㄱㄴㄷㄹㅁㅂㅅㅇㅈㅊㅋㅌㅍㅎ

감정 표현이 억압된 가정에서 자라다

Living in an Emotionally Repressed Household

일러두기
이러한 가정에서는 부모나 부모 중 한 명이 자녀의 감정 발달에 무관심하다. 이들은 무관심, 회피, 조롱, 거부 등을 통해 자녀의 감정을 무력하게 만들거나 감정을 표현하지 못하게 만든다.

훼손 당하는 욕구
애정과 소속감, 존중과 인정, 자아실현

생길 수 있는 잘못된 믿음
- 감정을 표현했다가 조롱당하느니 감정을 드러내지 않는 편이 낫다.
- 나는 사랑받을 자격이 없는 사람이다.
- 내가 어떤 생각을 하고 어떤 감정을 느끼는지 아무도 관심없다.
- 기쁨은 이룰 수 없는 꿈이다.
- 입 다물고 시키는 대로 하는 편이 낫다.
- 나는 중요한 사람이 아니니 내 생각과 감정은 중요하지 않다.

가질 수 있는 두려움
- 거절당하고 버림받을 것이다.
- 애착과 애정을 느끼는 게 두렵다.
- 비판받고 놀림감이 될 것이다.
- 격한 감정에 사로잡힐까 두렵다.
- 어디에서도 소속감을 느끼지 못할 것이다.
- 경험이나 지식이 없어 어떤 사회적 상황에서 성공적으로 대처하지 못할까 두렵다.

가능한 반응과 결과들
- 감정을 표현하고 싶지만 방법을 모른다.
- 자신의 감정을 받아 주지 않는 부모가 원망스럽다.
- 부모가 왜 자신을 낳았는지 궁금하다.
- 부모와 거리를 둔다.
- 어떤 사람이 자기 말만 하고 들으려 하지 않을 때 좌절한다.

ㄱ

- 마음껏 울지 못한다.
- 자신이 다른 사람과 다르다고 느끼고, 단절되어 있다고 느낀다.
- 다른 사람과 관계를 맺을 때 어색하며, 자신감이 없다.
- 자신의 감정이 무엇인지 잘 모른다.
- 우울하거나 슬프면 기분이 더 가라앉는다.
- 사람들이 사랑이나 친절을 보이면, 자신은 그런 감정을 받을 자격이 없다고 생각한다.
- 긴장을 풀고 즐기지 못해 자의식이 강한 사람이라는 딱지가 붙는다.
- 자신의 감정이 어떤지 설명하지 않으려고 일단 상냥하게 군다.
- 친밀감, 애정, 자유로운 표현을 갈망하지만, 그런 감정을 주고받을 수 없다고 생각한다.
- 격한 감정이 일어나면 수치스럽고 당황스럽다.
- 감추는 게 많다.
- 분명한 경계를 설정하고, 사람들을 좀처럼 가까이하지 않는다.
- 가까운 친구가 많지 않다.
- 자신의 성과나 자랑할 만한 일을 다른 사람들에게 알리지 않는다.
- 감정을 폭발할 때까지 드러내지 않고 꾹꾹 눌러 참는다.
- 어떤 상황에서 자신이 적절한 감정을 느끼고 있는지 확신하지 못한다.
- 다른 사람에 비해 크지 않은 신체 언어를 구사한다(몸이나 손 동작 등이 작다).
- 강한 감정이 생기면 마음을 닫고, 사람들을 멀리한다.
- 자신이 편하다고 느끼는 반복적인 일상을 고수한다.
- 자신이 가치 있는 사람이라고 느끼기 위한 인정이 필요하며, 더 큰 성취를 이루려고 한다.
- 정체성이 부족해 리더보다는 추종자가 된다.
- 새로운 (혹은 많은) 사람들을 만나야 하는 상황이 불편하다.
- 난처한 상황에 놓이면 과민 반응을 보이며, 대처하는 데 미숙해 잘 빠져나오지 못한다.
- 자녀와의 관계에서도 감정을 억제하며 악순환을 반복한다.
- 동정심과 공감을 느끼지만 그 감정들을 어쩔 줄 몰라 한다.

- 사랑하는 사람들을 과잉보호한다.
- 도움이 필요한 사람 곁에 있어 주고 싶지만, 방법을 모른다.
- 악순환에서 벗어나 자녀에게 감정적인 지원과 응원을 보낸다.
- 생각이 깊은 사람이 된다.

형성될 수 있는 성격 특성	• **속성** 침착한, 협조적인, 기분을 맞춰 주는, 규율 잡힌, 온화한, 겸손한, 독립적인, 내성적인, 친절한, 성실한, 자비로운, 돌보는, 생각이 깊은 • **단점** 의존적인, 무감각한, 지배적인, 재미없는, 억제하는, 불안정한, 책임감 없는, 자신감 없는, 초조한, 과민한, 분개하는

상처가 악화할 수 있는 계기	• 누군가에게 무시당한다. • 휴일에 가족들이 모인 상황에서 가족 관계가 피상적이라고 느낀다. • 부모가 손주에게 관심이 없고, 찾아오지 않는 것에 대해 구차한 변명만 늘어놓는다. • 지켜왔던 균형이 갑작스러운 변화로 인해 깨진다. • 훌륭한 일을 해내지만, 누군가에게 이야기하기가 어색하다. • 나쁜 일을 겪고 부모의 위로를 받지만, 그 위로가 진심이 아니라고 느낀다. • 어려운 결정을 내려야 하는데, 조언이 필요하다.

상처를 직면하고 극복할 기회	• 건강이 나빠진 부모와 화해하고 싶다. • 부모와의 관계를 단절하고, 자기 자신을 치유하려고 한다. • 사랑할 대상을 찾고 싶지만, 자신을 사랑하는 것이 먼저라는 사실을 깨닫는다. • 자기 자신이 장래성 있는 연애 관계의 걸림돌이 되어 자신을 사랑하는 것이 먼저라는 사실을 깨닫는다. • 자녀도 감정을 제대로 표현하지 못하는 것을 본다.

강간으로 태어나다

Being the Product of Rape

| 일러두기 | 자신이 강간으로 생긴 아이라는 사실은 몇 살에 알게 되었든 받아들이기 매우 힘들며, 자존감과 정체성에 커다란 영향을 미칠 수 있다. 특히 자아가 형성되는 사춘기나 이미 어려움을 겪고 있는 상황에서 이런 사실을 알게 된다면 결과는 더욱 심각할 수 있다. 그 상황을 아는 주변 사람들의 반응은 어땠는지, 아이가 그 결과 학대를 받았는지, 그리고 아이가 어떤 부모(친부모 혹은 입양 부모) 밑에서 컸는지 등도 생각해 보아야 한다. |

| 훼손 당하는 욕구 | 안전과 안정, 애정과 소속감, 존중과 인정 |

생길 수 있는 잘못된 믿음

- 괴물의 피가 내 몸속에 흐르니 나도 괴물이다.
- 나는 사랑받을 자격이 없다.
- 죽을 때까지 저주가 따라다닐 것이다. 나는 더럽다.
- 사람들이 사실을 알게 되면, 나를 경멸할 것이다.
- 차라리 죽는 편이 나았다.
- 부모가 사실을 알았다면 나를 입양하지 않았을 것이다.
- 가능했다면 어머니는 임신 중절을 선택했을 것이다.
- 나는 문제가 있다. 걸어 다니는 시한폭탄이다.
- 내 삶 자체가 세상에 악이 존재한다는 사실을 상기시켜 준다.

가질 수 있는 두려움

- 내 일탈 행동은 유전이다.
- 성관계가 두렵다.
- 내 자녀도 폭력을 휘두르고, 범죄자가 될 것이다.
- 사람들이 나에 대해 알아내고, 소문을 퍼뜨릴 것이다. 나는 결국 거절당하고 버림받을 것이다.
- 부모의 범죄 때문에 내가 목표물이 될 것이다.

314

- 나의 과거를 아무렇지 않게 생각할 사람은 없을 것이다.
- 인과응보로 폭력의 피해자가 될 것이다.

<table>
<tr><td>가능한
반응과
결과들</td><td></td></tr>
</table>

가능한 반응과 결과들

- 자신감이 없고 자존감이 낮다.
- 살아 있다는 사실에 죄책감을 느낀다. 자살을 생각한다.
- '강간범의 자식'이 언제나 자신의 정체성이 될 것이라 믿는다.
- 친구들과의 만남, 취미 등 여러 활동을 멀리한다.
- 어떤 일에도 집중하기 힘들다.
- 공허감을 느끼거나, 우울증을 앓는다.
- 삶의 기쁨을 찾기 힘들고, 자기 부정과 자기 혐오의 시기를 겪는다.
- 자신은 처벌받아 마땅하다고 믿기 때문에 앞으로 자신과 가까워질 것 같은 사람과의 관계도 먼저 그만둔다.
- 사랑받고 싶은 마음에 지나칠 정도로 (아름다워지려고, 재능 있어 보이려고, 착해지려고 등) 애쓴다.
- 사람들이 자신의 비밀을 금세라도 알게 될 것처럼 미리 수치심과 굴욕감을 느낀다.
- 낯선 사람들의 얼굴을 꼼꼼히 들여다보며 누가 강간범이었을지 궁금해한다.
- 자신의 아버지인 강간범에 대해 알고 싶어서 하면서도, 그 궁금함에 대해 죄책감을 느낀다.
- 사실을 아는 사람이 자신을 떠나려 하거나, 부정적인 감정을 은밀하게 품고 있다는 징후를 찾으려 애쓴다.
- 거절에 대한 두려움으로 사람들에게 매달린다.
- 자신의 과거를 감추고, 사람들이 알아낼까 두려워한다.
- 자신에게 부모가 지녀야 할 자질이 있는지 의심한다.
- 언제나 다른 사람들의 욕구를 우선시하고, 자신의 행복이나 욕구, 욕망 등은 희생한다.
- 섭식 장애를 겪는다.
- 자신이 사랑하는 사람들에게 불행을 주고 있다고 생각한다.
- 약물이나 술에 의존한다.
- 자신의 가치를 스스로 증명해야 한다고 믿는다.

- 자신의 분야에서 최고가 되기 위해 일 중독자가 된다.
- 세상의 몇몇 꼬리표는 부당하다는 사실을 자각한다.
- 사람들이 사람을 판단하는 방식에 의문을 제기한다. 과거보다 현재가 중요하다고 믿는다.
- 자신의 힘으로는 어쩔 수 없는 것들보다는 자신이 가진 장점에 집중한다.
- 복잡한 감정을 정리하기 위해 치료를 받는다.

형성될 수 있는 성격 특성	• **속성** 사랑이 많은, 감사하는, 용기 있는, 호기심 있는, 공감하는, 돌보는, 보호하는, 비이기적인 • **단점** 의존적인, 강박적인, 불안정한, 비이성적인, 피해의식이 강한, 자신감 없는, 집착하는, 편집증적인, 침착하지 못한, 자기 파괴적인, 굴종적인, 의심하는, 소심한, 혼자 틀어박힌, 일 중독의, 걱정이 많은
상처가 악화할 수 있는 계기	• 자신의 생일이 다가온다. • 친구가 임신 사실을 알린다. • 친구나 가족에게서 아기가 태어났다는 소식을 듣는다. • 텔레비전이나 영화에서 강간 장면을 본다. • 언론에서 강간범이나 여성 폭행 사건을 보도한다. • (칼, 총, 입막음 테이프 등) 강간에 쓰였던 물건을 본다. • 친엄마에게 연락이 온다. • 임신 중절 수술을 하는 산부인과를 지나간다. • 임신 중절에 반대하는 사람들과 찬성하는 사람들의 시위를 본다.
상처를 직면하고 극복할 기회	• 강간범인 자신의 아버지가 가석방되었다는 소식을 듣는다. • 자신과 같은 상황에 놓인 사람들을 위한 단체를 발견한다. 그곳에 가서 자신의 감정을 나누고 싶어진다. • 친부모를 찾아 연락하고 싶다. • 친아버지가 죽어간다는 소식을 듣는다. • 자녀를 낳고 싶어진다.

대중의 시선을 받으며 자라다

Growing up in the Public Eye

구체적 상황

- 매우 부유한 집안에서 자랐다.
- 부모 중 한 명이 유력 인사였다(정부 고위층 인사 등).
- 부모 중 한 명이 유명한 연예인이나 운동선수였다.
- 왕실에서 태어났다.
- 귀족 가문이나 유서 깊은 명문가에서 태어났다.
- 부모 중 한 명이 연쇄 살인범이나 폭탄 테러리스트로 악명높다.
- (어린이 천재 가수, 아역 배우, 미인 대회 우승 등으로) 자신이 이미 유명하다.
- 죽은 사람과 이야기를 하거나, 다른 사람들을 치유하는 것처럼 남다른 능력으로 유명하다.
- (국회의원, 도지사, 외교관 등) 정치가 가문에서 태어났다.

훼손 당하는 욕구

안전과 안정, 애정과 소속감, 존중과 인정, 자아실현

생길 수 있는 잘못된 믿음

- 내 진정한 모습을 모르겠다. 내가 해야 하는 역할이 나 자체인 것만 같다.
- 절대 실수를 해서는 안 된다.
- 사람들은 내가 유명한 내 가족처럼 되기를 기대한다.
- 내가 유명하기 때문에 모두가 내가 실패하기를 원한다.
- 사람들은 내 이름을 이용해 보려고 나를 만난다.
- (명성이 부정적인 경우) 나에겐 성공할 가능성이 조금도 없다.
- 명성이 없다면 나는 쓸모없는 존재이다.
- (부모가 악명 높은 경우) 부모의 피가 내게도 흐른다. 나도 괴물일 수도 있다.

가질 수 있는 두려움	• 이미지가 실추되는 게 두렵다. • 잘못된 결정을 내려 영원히 고통받을 것이다. • 기대에 부응하지 못할 것이다. • 사람들을 실망시킬 것이다. • 위험을 감수하기가 두렵다. • 사람을 믿었다가 상처받고, 이용당하고, 배신당할 것이다. • 비밀이 밝혀져 평판이 나빠질 것이다.
가능한 반응과 결과들	• (옷, 머리 모양, 행동 등) 외모에 집착한다. • 사람들 앞에서 일을 망칠까 두려워 위험을 감수하기보다는 아예 하지 않는다. • 세상의 주목을 받고 자라서 또래보다 조숙하다. • 평범한 또래와는 같이 지내지 못한다. • 자신을 감춘다. 의견을 표현하지 않는다. • 자신이 불완전하다는 데 집착한다. • 자신에게 지나칠 정도로 엄격하다. • 허세를 부린다. 자신감이 넘치는 것처럼 행동한다. • 진심을 털어놓을 수 있는, 가까운 친구가 거의 없다. • 자신을 혐오하는 사람들로부터 자신을 지키기 위해 일부러 나쁜 사람인 척한다. • 시키는 일만 하고, 스스로 생각하지 않는다. • 자신을 위한 시간이 없을 정도로 열심히 일하며 사람들의 기대에 부응하려 애쓴다. • (변장하거나 익명으로 채팅을 하는 등) 보통 사람처럼 느끼고 싶어 익명으로 여러 활동에 참여한다. • 다른 사람의 시선에서 벗어나 자유롭게 풀어지는 기분을 느끼기 위해 술에 의지한다. • 사람들의 높은 기대치 때문에 혹은 거기서 벗어나기 위해 약물에 의존한다. • 의도적으로 기대에 어긋나는 행동을 한다. • 자신이 법 위에 있는 특별한 사람이라고 생각한다.

- 돈으로 상황을 조종하거나 문제에서 벗어나려고 한다.
- 더 크고, 훌륭하고, 위험한 것에만 재미를 느낀다.
- 항상 대중 매체 속에서 맡은 배역을 연기하다 보니 자신이 누군지 잊는다.
- 스트레스 때문에 번아웃 증후군$^\blacklozenge$을 앓고, 자제력을 잃는다.
- (약물 중독 등을) 치료받으려 노력한다.
- 건전한 방식으로 자신을 드러내려 노력한다.

형성될 수 있는 성격 특성

- **속성** 적응하는, 조심스러운, 협조적인, 예의 바른, 규율 잡힌, 신중한, 외향적인, 너그러운, 상냥한, 독립적인, 내성적인, 친절한, 성실한
- **단점** 의존적인, 냉담한, 건방진, 강박적인, 도전적인, 냉소적인, 방어적인, 회피적인, 사치스러운, 어리석은, 경솔한, 변덕스러운, 투덜대는, 일 중독의

상처가 악화할 수 있는 계기

- 믿었던 친구가 자신의 명성과 화려한 생활에만 관심이 있어서 접근했음을 알게 된다.
- 친구가 자신의 비밀을 누설한다.
- 기자를 무시했다가 언론의 먹잇감이 된다.
- 타블로이드 신문에서 자신에 대한 왜곡 보도를 한다.
- 모든 것에서 벗어나 스트레스를 풀고 싶은데 파파라치나 팬들에게 에워싸인다.
- 언론이 사생활을 침해한다.
- 팬들이 당연하다는 듯이 사인이나 셀카를 요구한다.

\blacklozenge **번아웃 증후군**burnout syndrome
일에 지나치게 몰두하던 사람이 극도의 신체적·정신적 피로로 인해 무기력증이나 자기 혐오 등에 빠지는 현상을 말한다.

- 평범한 삶을 살며 자신의 길을 걸어가는 친구를 보며, 자신도 그렇게 살고 싶은 생각이 든다.
- 약물을 복용하거나 나쁜 습관을 갖게 된다.
- 가족의 기대에 어긋나는 꿈을 가지고 있다.
- 우울증이나 불안 장애로 자살을 생각한다.
- 스트레스를 받는 형제·자매를 지켜 주어야겠다고 생각한다.
- 자녀가 다른 아이들과 잘 지내지 못하는 상황을 본다.
- 깨끗한 이미지를 유지하려 애써 왔지만, 대중 매체가 자신이 하지도 않은 일로 비난한다.

떠돌이
생활을 하다

A Nomadic Childhood

구체적 상황

- 자주 이사해야 하는 군인 가정에서 자랐다.
- 부모가 직장을 구하기 위해 늘 애쓰며 일자리가 있는 곳으로 계속 이사를 했다.
- (부모가 별거한 상황 등에서) 부모 중 한 명에게 납치되어, 계속 집을 옮겨야만 했다.
- 부모가 약물에 중독되어 경제 문제나 강제 퇴거로 자주 이사했다.
- 부모의 직업 특성상 잦은 이사가 필요했다(외교관, 선교사, 과학자, 지리학자 등)
- 부모가 노숙자였다.
- 국가 내전으로 안전을 위해 계속 이주했다.
- (폭력적인 전 배우자가 찾아올까 봐, 범죄를 저질렀기 때문에, 불법 이민자였기 때문에 등) 어머니(또는 아버지)가 발각에 대한 두려움을 안고 살았다.
- 보호자가 누군가 자신을 추적하고, 감시하고, 스토킹하고, 목표물로 삼고 있다는 편집증이나 망상에 시달렸다.

훼손 당하는 욕구

안전과 안정, 애정과 소속감

생길 수 있는 잘못된 믿음

- 한곳에 오래 머무르는 것은 위험하다.
- 영원한 것은 없다.
- 인간관계는 일시적인 것이다.
- 나는 어디에도 속하지 못한다.
- 사람을 믿으면 상처받을 것이다.
- 한곳에 어느 정도 오래 머문다면 정착하는 것이다.
- 한곳에 너무 오래 머물면 빠져나갈 수 없다.
- 옮겨 다니는 편이 더 행복하다.

가질 수 있는 두려움	• 어떤 사람이나 사물에 애착을 갖는다.
	• 어떤 일이나 사람에 빠진다.
	• 버림받을 것이다.
	• 내 행방을 몰라야 할 사람이 나를 찾아낼 것이다.
	• 책임을 진다는 것은 속박된다는 의미이다.
	• 사람들과 절대로 어울리지 못할 것이다.

가능한 반응과 결과들	• 학교나 다른 곳에서 괴롭힘당하지 않을지 걱정하고, '신참'이라는 낙인과 싸운다.
	• 이번의 이사는 다른 결과를 만들어 내길 끊임없이 바란다.
	• 완벽한 집을 상상한다.
	• 가까운 친구(혹은 반려동물)를 원하지만, 애착을 가지는 게 두렵다.
	• 소중히 여기는 물건에 집착한다(낡은 배낭, 옛날 집에서 주운 조약돌, 어린 시절 갖고 놀던 인형 등).
	• 이사 후에도 짐을 다 풀지 않는다.
	• 일상적으로 반복되는 생활을 원한다.
	• 생활이 일상적으로 반복되면 불안하다.
	• 장기적인 인간관계가 힘들다.
	• 가진 물건이 많지 않다.
	• 모든 것이 바뀌지 않기를 바라지만, 변화가 막상 일어나면 순순히 받아들인다.
	• 어떤 특정한 일에 대해 대단히 완고하다.
	• (레스토랑, 공원, 동네 등) 즐겨 찾는 장소가 많지 않다.
	• 불확실한 문제가 있으면 스트레스를 받고 불안해한다.
	• 옮겨 다니는 편이 더 행복하다고 자신을 애써 설득한다.
	• 화목한 가족상에 대해 적개심을 가지고 있다.
	• 집단·단체가 주는 소속감 등을 갈망한다.
	• 모험이 주는 짜릿함을 통해 뿌리가 없다는 단점을 극복하려 한다.
	• (아동기에 혹은 어른이 되어서도) 부모가 자신을 버릴 것이라고 걱정한다.
	• (옮겨 다니는 생활에 익숙한 경우) 한곳에 오래 머물면 지겹다.

ㄷ

- 감정으로부터 도피하기 위한 수단으로 이사를 택한다(이별 후, 반려동물이 죽은 후 등).
- 지배 욕구가 강해 문제가 생긴다.
- 어른이 되어서는 정착하고 싶지만, 이주해야 한다는 강박을 느낀다.
- (외국에서 살 때) 자신의 조국 및 문화적 정체성과 단절되어 있다고 느낀다.
- 어른이 된 다음에는, 안전하지 않다는 사실을 알면서도 같은 장소에 머물겠다고 고집부린다.
- (좋든 나쁘든) 자신의 상황을 일시적인 것으로 간주한다.
- 매우 현실적인 사람이 된다.
- 문화, 언어, 사회경제적 다양성 등의 차이를 쉽게 받아들인다.

형성될 수 있는 성격 특성	• **속성** 적응하는, 모험심이 강한, 조심스러운, 외향적인, 상상력이 풍부한, 독립적인, 내성적인, 충실한, 자발적인, 절약하는 • **단점** 반사회적인, 무감각한, 냉소적인, 적대적인, 충동적인, 융통성 없는, 책임감 없는, 조종하는, 비관적인, 문란한, 반항적인
상처가 악화할 수 있는 계기	• 업무상 여행을 가야 한다. • 참기 힘들 정도로 오랜 시간 동안 차를 타고 출퇴근해야 한다. • 지친 아이가 버스를 기다리며 작은 배낭을 들어 올리는 것을 본다. • 이사를 위해서 짐을 싸고 푼다. • 아끼던 물건이 너무 낡거나 고장이 나서 버려야 한다. • 부모나 반려동물이 죽는다.
상처를 직면하고 극복할 기회	• 재정 문제나 건강상의 이유로 이사를 해야 한다. • 배우자가 출장이 많은 직장으로 옮겼다. • 어떤 곳에 정착했는데 추방 위협을 받았다. • 전쟁 등의 상황 때문에 도망칠 수밖에 없는 상황에 놓인다.

보육원에서 자라다

Growing up in Foster Care

구체적 상황

다음과 같은 상황으로 보육원에서 자랐다.

- 부모가 사망하고 돌봐 줄 친척도 없다.
- 약물 중독을 앓는 부모나 방치하는 부모에게 버려졌다.
- 입양되고 싶었지만 마땅한 가정을 찾지 못했다.
- 부모의 학대로 집에서 나왔다.
- 신체적·정신적인 문제가 심해 부모에게서 버려졌다.
- 부모가 감옥에 갇히거나, 요양 시설에 수용됐다.

훼손 당하는 욕구

생리적 욕구, 안전과 안정, 애정과 소속감, 존중과 인정, 자아실현

생길 수 있는 잘못된 믿음

- 나는 결함이 있다.
- 나는 사랑받을 자격이 없다.
- (장애나 특정한 문제가 있는 경우) 온전한 사람만이 대우받는다.
- 내가 누군지 모르겠다.
- 소속감이 느껴지는, 집이라고 부를 만한 곳은 찾을 수 없을 것이다.
- 누구도 나처럼 쓸모없는 사람을 원하지 않는다.
- 사람들은 근본적으로 잔인하다.
- 강자는 약자를 착취한다.

가질 수 있는 두려움

- 어떤 사람을 사랑하고 그 사람과 연결되었다고 느낀다 해도 곧 버려질 것이다.
- 거절당하고 버려질 것이다.
- 가난이 두렵다.
- 괴롭힘당하고, 학대당하고, 상처받을 것이다.
- 사람을 믿으면 배신당할 것이다.
- 나의 삶은 더 나아지지 않을 것이다.

- 어떤 사람이나 장소에 애착을 갖는 게 두렵다.
- 힘, 권력, 권한을 가지고 있는 사람들이 두렵다.

<table>
<tr><td>가능한
반응과
결과들</td><td>

- 감정 기복이 심하다. 쉽게 화를 낸다.
- 말이 없고 비밀이 많다.
- 중요하지 않은 일에도 거짓말을 하고, 사실을 왜곡한다.
- 자신이 듣고 싶은 말을 다른 사람들에게 한다.
- 무리 속에서도 혼자 있기를 좋아한다.
- 가까운 사람들을 적극적으로 보호한다.
- 가족을 중심으로 하는 장소, 활동, 집단을 피한다.
- 빨리 떠나야 할 때를 대비해서 긴급 피난 배낭을 준비한다.
- 개인적인 이야기는 피한다.
- 일종의 방어 기제로 사람들을 멀리한다.
- 다른 사람과 공유하지 못하는 물건들이 있다.
- 안정적인 삶을 원하지만, 자신이 그럴 자격이 되는지 의심한다.
- 언제나 투쟁-도피 반응을 보이고, 쉽게 놀라는 등 외상 후 스트레스 장애(PTSD) 증상을 보인다.
- 사람들의 말을 있는 그대로 받아들이지 못하고, 잘 믿지 않는다.
- 다른 사람의 손아귀에서 벗어나 자립한 자신의 미래를 꿈꾼다.
- 더는 실망하고 싶지 않아서 약속 따위는 무시한다.
- 사람들에게 도움을 요청하거나, 의지하거나, 필요로 한다는 사실을 인정하기 힘들다.
- 어떤 사람이 약속을 끝까지 지키는 것을 보면 놀란다.
- (돈, 음식, 자신이 갖지 못했던 것을 상징하는 물건 등) 어떤 물건에 대한 저장 강박이 있다.
- 인간관계에 애착을 느끼지 못한다. 편의나 공통의 목표 때문에 파트너를 선택한다.
- 간소하게 살아간다. 장소나 물건에 애착을 두지 않는다. 그러면서도 무언가 영속적인 것을 갈망한다.
- 공감을 잘한다. 위험에 처한 사람을 구해주고 싶어 하고, 실제로도 큰 노력을 기울인다.
</td></tr>
</table>

325

형성될 수 있는 성격 특성	• **속성** 적응하는, 경계하는, 분석적인, 설득력 있는, 사생활을 중시하는, 적극적인, 보호하는, 지략 있는, 감상적인, 검소한, 현명한
	• **단점** 거친, 의존적인, 반사회적인, 무감각한, 도전적인, 잔인한, 냉소적인, 교활한, 부정직한, 폭력적인, 혼자 틀어박힌

상처가 악화할 수 있는 계기	• 어떤 사람이 약속 시각에 나타나지 않았다.
	• 연인과 헤어져 혼자가 됐다.
	• 아이를 학대하거나 무시하는 부모를 본다.
	• (지저분한 수건, 밀폐된 공간, 학대하는 보호자를 연상시키는 악취 등) 보육원에서의 부정적인 경험이 떠오른다.
	• 어릴 적 자랐던 보육원 근처를 지나간다.
	• 누군가 별뜻 없이 어린 시절이나 고향에 관해 묻는다.
	• 추석이나 생일처럼 가족의 의미가 부각되는 휴일을 맞는다.
	• (공원, 캠핑장, 놀이공원 등) 가족들이 자주 가는 장소에 간다.

상처를 직면하고 극복할 기회	• 죽을 뻔한 사고를 당한다. 자녀가 부모 없이 자랄 수도 있었다는 생각을 하면서 모든 사람에게는 다른 누군가가 필요하다는 사실을 깨닫는다.
	• 보육원에서 괴로워하는 아이를 도와주고 싶지만, 거기서 꺼내 줄 수가 없다.
	• (사회 복지사가 되는 등) 아이들을 위한 활동을 하고 싶다.
	• 자신처럼 사람을 믿지 못하고 관계를 맺지 못하는 사람에게 친구가 되어 주고 싶다.

보호자에게 학대당하다

Living with an Abusive Caregiver

일러두기

이 항목에서 학대는 주로 신체적·심리적 학대를 뜻한다(성적 학대에 대해서는 '잘 아는 사람에게 어린 시절 성폭력 당하다' 항목을 보라). 보호자는 부모일 수도 있고, 가족 중 성인, 입양 부모, 아이가 하루 일부를 보내는 기관이나 단체의 어른일 수 있다. 믿었던 보호자에게 학대를 받으면, 큰 상처를 받고 후유증도 오래 남는다. 상습적 학대의 영향은 더욱 심각하며, 한창 자라나는 아동의 정서와 지능에까지 악영향을 줄 수도 있다.

훼손 당하는 욕구

생리적 욕구, 안전과 안정, 애정과 소속감, 존중과 인정, 자아실현

생길 수 있는 잘못된 믿음

- 나처럼 쓸모없는 사람은 아무도 원하지 않을 것이다.
- 고통에서 벗어나는 유일한 방법은 죽음뿐이다.
- 혼자 있는 편이 더 안전하다.
- 사람들이 사랑한다는 말을 하는 것은 상처를 주기 위해서이다.
- 내 인생은 더 나아지지 않을 것이다.
- 사람들은 내가 피해자라는 것을 알아채고, 늘 나를 핍박할 것이다.
- 나의 삶을 되돌리려면 복수를 해야 한다.
- 피해자가 되지 않으려면 먼저 공격해야 한다.
- 어린아이도 보호하지 못하는 제도는 믿을 수 없다.

가질 수 있는 두려움

- 거절당하고 버림받을 것이다.
- 다른 사람들에게 의지해야만 할 것이다.
- (사랑이 학대를 위한 구실이었기 때문에) 사랑이 두렵다.
- 권위자 혹은 자신에 대해 어느 정도 지배력을 가지고 있는 사람들이 두렵다.
- 보호자가 두렵다.

- 행복이나 성공이 두렵다. 언제라도 빼앗길 수 있기 때문이다.
- 위험한 상황에 노출되는 것이 두렵다.
- 또다시 학대 당할까 두렵다.
- 과거에 받았던 학대가 사람들에게 알려질 것이다.
- 자신이 쓸모없다고 말한 보호자 말이 옳았다.

<table>
<tr><td>가능한
반응과
결과들</td><td>

- 우울증과 불안 장애를 겪는다.
- 정신적 장애가 생긴다.
- 흡연, 약물 복용, 피임 도구를 사용하지 않는 성관계 등 위험한 행동을 한다.
- 스트레스로 병이 나거나 만성적인 통증을 느낀다.
- 자주 피곤하고 지친 느낌을 받는다.
- 주변의 변화에 민감하고, 경계심이 높으며, 자주 흠칫 놀란다.
- 악몽을 꾸고, 야경증◆을 겪는다.
- 외상 후 스트레스 장애(PTSD)를 겪는다.
- 자존감이 낮아 자신의 가치를 낮게 평가한다.
- 섭식 장애가 생기거나 비만이 된다.
- 큰 소리나 비명을 들으면 도망부터 치거나, 해리 장애를 보인다.
- 어린 시절의 특정 시기를 기억하지 못한다.
- 사람을 잘 믿지 못해서 친밀한 인간관계를 형성하지 못한다.
- (자신을 학대하거나 방치하는 연애 상대를 선택하는 등) 인간관계에서 어리석은 선택을 한다.
- 어떤 낱말, 이미지 등 감각 자극으로 학대받은 기억이 떠오른다.
- 세상은 위험한 곳이라고 생각한다.
- 스트레스에 대처하기 힘들다.
- 자해하거나 자살을 생각하고, 실행에 옮기기도 한다.
- 부정적인 일이 일어나면 무력감을 느낀다.

</td></tr>
</table>

◆ **야경증**sleep terror disorder
자다가 갑자기 일어나 울거나 뛰어다니다가 진정되어 잠자리에 드는 증상. 어린아이에게 주로 발생한다.

- 자신의 능력, 재능, 영향력을 과소평가한다.
- 감정을 억제해서 억눌렀던 감정이 이따금 폭발한다.
- 도움을 요청하는 게 힘들다.
- 지나치게 생각과 걱정이 많은데 떨쳐 버릴 수 없다.
- 자신도 다른 사람, 특히 자녀를 학대할까 봐 몹시 두려워한다.
- 치료를 받으려 한다.
- 상처받기 쉬운 사람이나 동물을 지켜 주려 한다.
- 작은 일에서 기쁨을 찾는다.
- 다른 사람들은 당연히 여기는 작은 일에도 기뻐한다.

형성될 수 있는 성격 특성	• **속성** 감사하는, 조심스러운, 용기 있는, 공감하는, 너그러운, 독립적인, 공정한, 자비로운, 돌보는, 주의력이 있는, 보호하는 • **단점** 잔인한, 무례한, 잘 속는, 적대적인, 재미없는, 위선적인, 충동적인, 감정을 억누르는, 비이성적인, 조종하는
상처가 악화할 수 있는 계기	• 폭력 행위를 목격한다. • 누군가 자신에게 소리를 지르거나, 팔이나 몸을 붙잡고 흔든다. • 자신의 보호자가 자신에게 했던 모욕이나 비방을 다른 사람에게서 또다시 듣는다. • 학대를 연상시키는 소리, 냄새, 물건, 장소 등을 마주한다. • 행복한 어린 시절을 공유하는 사람들이 가족에 관해 이야기한다. • 학대에 관해 묘사하는 책을 읽는다. • 자신을 학대한 사람과 외모, 태도, 습관이 닮은 사람을 본다.
상처를 직면하고 극복할 기회	• 자녀를 갖고 싶지만, 자신도 자녀를 학대하는 악순환을 반복할까 두렵다. • 자살을 생각하면서 도움을 받고자 한다. • 학대받는 사람을 발견해 도와주고 싶다. • 자신의 체험을 공유하고, 다른 사람을 도와주라는 요청을 받는다.

부모가 과잉보호하다

Being Raised by Overprotective Parents

구체적 상황

다음과 같은 부모 혹은 보호자 밑에서 자랐다.

- 자녀의 안전을 끊임없이 걱정한다.
- 안전을 지킨다는 명목으로 행동을 제약한다(통행금지, 데이트 불허 등).
- 모든 결정을 대신해 준다.
- 주변에 늘 머무른다.
- 실수를 저지르기 전에 개입하여, 자녀가 문제점을 파악하고 스스로 해결할 기회를 주지 않는다.
- 자녀가 선택한 친구를 믿지 않고, 부모가 자녀의 친구를 고른다.
- 학교, 정부, 종교 등을 믿지 않는다.
- 자녀가 부모의 조언에 주의를 기울이도록 (피해 의식 등) 두려움을 심는다.

훼손 당하는 욕구

애정과 소속감, 존중과 인정, 자아실현

생길 수 있는 잘못된 믿음

- 혼자서는 아무 결정도 할 수 없다.
- 조심하지 않으면 사람들은 나를 이용할 것이다.
- 세상은 나쁜 일들이 일어나는 위험한 장소이다.
- 안전이 최고다.
- 어떤 대가를 치르더라도 실수와 실패를 피해야 한다.
- 나를 돌봐 줄 사람이 필요하다.
- 다른 사람들이 나보다 나을 테니 그 사람들을 따르는 게 낫다.
- 권력을 가진 자는 모든 사람을 지배하려고 한다.

가질 수 있는 두려움	• 실패하거나 위험한 실수를 저지를 것이다.
	• 위험을 감수하기가 두렵다.
	• 잘못된 결정을 내릴까 두렵다.
	• 변화가 두렵다. 안전한 지역에서 벗어나고 싶지 않다.
	• 자신이 무능하고, 어리석은 사람일까 두렵다.
	• 부모가 걱정했던 바깥세상이 두렵다.
	• 내가 책임을 지면 다른 사람들이 실망할지도 모른다.

가능한 반응과 결과들	• 판단을 내리기 힘들다.
	• 자신의 선택을 후회한다. 어떤 사실에 대해 애태운다.
	• 중요한 결정을 내리려면 다른 사람에게 의지해야 한다.
	• 리더를 맹목적으로 믿는다.
	• 위험을 피한다. 언제나 안전한 길을 택한다.
	• 자신이 관심의 대상이 되는, 곤혹스러운 상황을 피한다.
	• 리더가 되기보다는 추종자가 된다.
	• 다른 사람에게 쉽게 조종당한다.
	• 어쩔 수 없이 신속한 결정을 내려야 할 때 과민 반응을 보인다.
	• 모든 선택에 대해 미친 듯이 연구하고, 조언을 구한다.
	• 다른 사람들의 동기를 의심한다.
	• 계획을 세울 때 일이 잘못될지도 모른다고 의심한다.
	• 생각이 지나치게 많고, 미리 걱정한다.
	• 자신의 능력을 의심하거나 비하하고, 책임을 피한다.
	• 야심이 별로 없다. 쉽게 상처받을 수도 있다고 생각되면 어떤 자리든 내켜 하지 않는다.
	• 부모가 걱정했던 것과 관련하여 공황 장애, 공포증, 불안을 겪는다.
	• 자신의 아이들을 과잉보호한다(악순환을 계속한다).
	• 규칙을 답답해하고, 권위자들에게 반항한다.
	• 어렸을 때 도전하지 못했던 위험을 무릅쓴다.
	• 자신이 천하무적인 듯 행동한다.
	• 규칙을 지키지 않으려고 비열하고 교활해진다.
	• 어른이 되어서도 실수를 통해 배우지 못한다.

- 두려움을 불어넣는 전략과 더불어, 다른 사람을 조종해 자신처럼 생각하도록 만든다.
- 자녀를 지나치게 관대하게 대하며 과잉 보상한다.
- 실수도 배움의 일부이기에 두려워하지 말아야 한다는 사실을 깨닫는다.
- 자신의 인생을 스스로 결정하고 통제한다.
- (불필요한 위험에 노출되지 않았던 것을 깨닫는 등) 부모의 양육 방법에서 긍정적인 면을 발견한다.
- 의사 결정에 도움을 줄 수 있는 현명하고 신뢰할 수 있는 사람과 어울린다.

형성될 수 있는 성격 특성	• **속성** 적응하는, 조심스러운, 태평한, 순진한, 내성적인, 성실한, 순종적인, 생각이 깊은, 보호하는, 전통적인 • **단점** 유치한, 지배적인, 교활한, 회피적인, 잘 속는, 무지한, 우유부단한, 감정을 억제하는, 불안정한, 책임감 없는, 게으른, 감사할 줄 모르는, 의지력이 약한
상처가 악화할 수 있는 계기	• 중요한 프로젝트나 의무를 맡았는데 책임이 두렵다. • 광범위한 영향을 미칠 중요한 결정을 해야 한다. • 까다롭고, 항상 주변을 떠나지 않는 상사와 일하게 됐다. • 배우자가 모든 일을 지나치게 꼼꼼히 관리한다. • 실수를 저질러 위험에 빠졌다.
상처를 직면하고 극복할 기회	• 편안한 곳을 떠나야 하는 흥미로운 변화에 직면한다. • 자신의 불안 때문에 자녀도 불안을 느끼기 시작하고 있다는 사실을 깨닫는다. • 부모의 두려움이 근거가 없었음을 깨닫고, 세상을 좀 더 균형 잡힌 시선으로 보고 싶어진다. • 중요한 결정을 스스로 내렸는데 결과가 좋아서 자신이 생각보다 유능하다는 사실을 알게 된다.

부모가
방치하다

Being Raised by Neglectful Parents

**구체적
상황**

어떤 보호자들은 자녀에게 가장 기본적인 필요조차 제공하지 않고 방치한다. 방치는 신체적, 정신적 의미를 모두 포함한다. 방치된 아동 혹은 십 대 청소년들은 다음과 같은 부모들 밑에서 살아간다.

- 자녀를 정기 건강 검진에 데려가지 않는다.
- 자녀에게 적절한 옷을 사 줄 수 있는 형편이 안 되거나 사줄 마음이 없다.
- 정신 질환 등의 장애가 있어 자녀를 충분히 돌볼 수 없다.
- 자녀에게 음식을 먹이지 않는 때가 많다.
- 자녀를 학교에 보내지 않는다.
- 사랑과 애정을 보이지 않는다.
- 자녀가 약물이나 알코올 남용 같은 위험한 행동에 빠져 있음을 알면서도 제지하지 않는다.
- 자신들의 약물 남용 때문에 자녀를 버려 둔다.
- 자신의 삶에 너무 몰두한 나머지 자녀를 돌보는 기본적인 일마저 게을리한다.
- 여러 일을 동시에 하거나 출장으로 바쁜 나머지 의도치 않게 자녀를 버려 둔다.

**훼손
당하는
욕구**

생리적 욕구, 안전과 안정, 애정과 소속감, 존중과 인정, 자아실현

**생길 수
있는
잘못된
믿음**

- 나는 사랑받을 수 없는 인간이다.
- 나는 돌봐 줄 가치도 없는 사람이다. 다른 사람들에게 짐만 된다.
- 나의 욕구는 중요하지 않다.
- 이런 취급을 당해도 마땅한 일을 내가 했을 것이다.
- 나는 완전히 무시당하고 있다. 평생 이렇게 살아야 할 것이다.
- 다른 사람에게 의지해서는 살아남을 수 없다.

- 어른을 믿으면 안 된다.
- 열심히 노력해서 부모의 사랑을 얻어야 한다.
- 사랑은 다 이런 것이다.

가질 수 있는 두려움

- 누구도 나를 사랑하거나 받아들이지 않을 것이다.
- 배가 고픈데 음식이 없을까 봐 두렵다.
- (옷, 집, 외모 등이) 창피하다.
- 자신이 어떻게 살고 있는지 다른 사람들이 알게 될 것이다.
- 학대받을 것이다.
- 부모가 아닌 다른 사람에게 맡겨질 것이다.
- 상황을 극복하고 출세할 수 없을 것이다.
- 자신의 자녀에게 부모가 했던 실수를 똑같이 반복하게 될 것이다.

가능한 반응과 결과들

- 음식, 옷, 장난감 같은 물건들을 모아 둔다.
- 사랑과 애정을 보여 주는 사람에게 무조건 애착을 느낀다.
- 형제·자매를 지나치게 보호한다.
- 자신의 집안 상황을 들키지 않도록 또래와 거리를 둔다.
- 사람들을 피하고 비밀이 많다.
- 자신의 가정 환경은 왜 남들과 다른지 혼란스럽다.
- 관심과 사랑을 받기 위해 순종하고, 도움을 주고, 완벽해지려고 노력한다.
- 필요한 삶의 교훈을 부모에게 배우지 못해서 특히 사회적 관계와 관련된 발달 지연◆을 겪는다.
- 우울증이나 섭식 장애 같은 정신 질환이 생긴다.
- 다른 사람은 이미 잘 알고 있는 것도 시행착오를 통해 배워야 한다.
- 자신은 불충분하고 모자란다고 생각한다.
- 학교생활에 집중하지 못하고 성적도 나쁘다.

◆ **발달 지연**developmental delay
학습, 사회 적응 또는 지적 성숙이 더디게 이루어짐.

- (사랑을 얻기 위해 자아실현은 포기하는 등) 일차적 욕구[♦]를 위해서 이차적 욕구^{♦♦}는 희생한다.
- 1차적 욕구를 해결하기 위해서 범죄를 저지른다.
- 자해, 위험한 성행위 등 자기 파괴적인 행동을 한다.
- 성인이 되어서도 다른 사람에 대한 책임을 지려고 하지 않는다.
- 자신의 배우자나 자녀에게 애착을 갖기 힘들다.
- 다른 사람이 자신과 같은 경험을 하지 않도록, 그들의 욕구를 충족시켜 주려 노력한다.
- 훌륭한 부모가 되려고 애쓴다.
- 주어진 상황을 극복해 반드시 성공하겠다고 결심한다.
- 작은 친절에도 쉽게 감동한다.
- 일종의 도피로 특정한 활동, 취미, 관심사에 몰두한다.
- 어쩔 수 없이 자립적인 성격이 된다.
- 사람들에게 공감하고 친절하게 대하며 자신의 열등감과 싸운다.

형성될 수 있는 성격 특성	
	• **속성**　적응하는, 야심이 큰, 집중하는, 독립적인, 부지런한, 성숙한, 돌보는, 사생활을 중시하는, 지략 있는, 책임감 있는, 단순한, 검소한
	• **단점**　의존적인, 반사회적인, 무감각한, 냉담한, 강박적인, 지배적인, 잔인한, 냉소적인, 교활한, 부정직한, 무례한, 회피적인, 적대적인, 재미없는

상처가 악화할 수 있는 계기	
	• (메시지를 보내도 답이 안 오는 등) 자신이 믿는 사람에게 방치당한다고 느낀다.
	• (지원을 받지 못하거나, 의료 보험 적용을 받지 못하는 등) 복지 혜택을 받지 못한다.

◆ 일차적 욕구primary needs
음식, 물, 수면과 같은 생존을 위해 필요한 욕구로 생리적 욕구라고도 한다.

◆◆ 이차적 욕구secondary needs
일차적 욕구에서 파생되는 욕구로서, 정서적 만족과 관련 있다. 심리적 욕구라고도 한다.

- 친구들이 행복한 어린 시절이나 가족과의 친밀했던 기억을 이야기한다.
- 영양실조나 치료를 제대로 받지 못해 병이 생긴다.
- 생일이나 졸업식처럼 의미 있는 날을 아무도 기억해 주지 않는다.

상처를 직면하고 극복할 기회

- 주변에 있는 아이가 방치되고 있는 것은 아닌지 의심이 든다.
- 먹고살기 위해 여러 일을 한꺼번에 떠맡아야 하는 등 예상치 못했던 변화가 생긴다. 자신이 겪었던 방치를 자신의 자녀도 겪을 지 모른다.
- 아파서 자녀를 제대로 돌보지 못할까 걱정된다.
- 자녀에게 지나친 지원을 해 주는 바람에 자녀들이 독립하지 못하고 의존한다.

부모가 조건적인
사랑을 베풀다

**Being Raised by Parents
Who Loved Conditionally**

 구체적 상황

부모가 다음과 같을 때만 사랑을 보여 주었다.

- 높은 성적을 받아 왔을 때
- 인정받을 만한 행동을 할 때
- 부모가 기대하는 대로 행동했을 때
- 훌륭한 성과를 거두어 상을 받았을 때
- 정돈을 잘하고 청결을 유지했을 때
- 주어진 틀에 잘 순응하며 살았을 때
- 시키는 대로 잘했을 때
- 자신의 선택과 결정이 부모의 바람과 일치했을 때
- 외모나 태도가 부모의 높은 기준에 부합했을 때
- 가족을 우선시했을 때
- 부모를 창피하지 않게 했을 때
- 자신의 감정을 잘 통제했을 때
- 부모에게 존중과 감사를 보여 주었을 때

훼손 당하는 욕구

애정과 소속감, 존중과 인정, 자아실현

생길 수 있는 잘못된 믿음

- 나는 어떤 대단한 일을 해냈을 때만 가치가 있는 인간이다.
- 부모의 말을 따라야만 사랑을 얻을 수 있다.
- 부모를 실망시키면 실패한 인간이 된다.
- 나의 감정과 충동은 반드시 통제해야 한다.
- 노력은 중요하지 않다. 오직 이겨야 한다.
- 나에게 무엇이 가장 좋은지는 다른 사람들이 더 잘 안다.
- 최고가 되라고 재촉하는 것이 사랑을 표현하는 방식이다.
- 진실을 감추는 편이 사람들을 실망시키는 것보다는 낫다.
- 사랑은 원하는 것을 얻기 위해 사용하는 도구이다.

가질 수 있는 두려움	• 실패해서 사람들이 나에게 실망할까 두렵다.
	• 뛰어나지 못할까 두렵다.
	• 거절당할 것이다.
	• (특히 사랑을 얻기 위해) 경쟁해야 하는 게 두렵다.
	• 혼자 남겨질 것이다.
	• 예측과 대비를 할 수 없는 변화가 두렵다.

가능한 반응과 결과들	• 불안하다. 자기 회의로 가득 차 있다.
	• 인정해 주고 칭찬해 주는 말이 필요하다.
	• 받는 사람보다는 언제나 주는 사람이 되어야 한다고 생각한다.
	• 시키는 대로 주저 없이 행동한다.
	• 다른 사람들의 욕구를 예측한다.
	• 자신의 가치를 증명하려면 자신의 성과에 대해 다른 사람들에게 말해야 한다.
	• 진정한 감정을 표현하기보다는 감정을 속인다.
	• "이거 괜찮아요? 원하신 대로 됐나요?" 등 항상 피드백을 구한다.
	• 기쁨은 나누지만, 실망이나 두려움은 나누지 않는다.
	• 적극적이거나, 성공하거나, 권력을 가진 사람들을 존경한다.
	• (어린 시절 경쟁적인 관계였다면) 형제·자매와 가깝지 않다.
	• 어떤 일을 끝내지 못했다면 피치 못할 사정이 있었더라도 사과하 고 본다.
	• 자신이 결과에 영향을 미칠 수 있도록 책임 있는 자리를 원한다.
	• 엄격한 지침과 지시가 있을 때 가장 훌륭한 결과를 낸다.
	• 창의성이나 신뢰를 요구하는 상황을 힘들어한다.
	• 항상 준비되어 있다.
	• 자신에게 가장 엄격한 비판을 가한다.
	• 모든 일에서 최고가 되려는 강박이 있다.
	• 다른 사람을 지나칠 정도로 세세하게 관리한다.
	• 물질주의적이다. 유명 브랜드에 집착한다.
	• 경쟁을 매우 심각하게 생각한다.
	• 재미로 하는 일도 경쟁으로 받아들인다.

- 재능이 없는 일, 혹은 실패할 가능성이 큰 일은 피한다.
- 감정을 표현하지 않는 배우자를 선택한다.
- (사랑한다는 말을 자주 들어야 하는 등) 사랑의 증거를 원한다.
- 자녀에게 엄격하며, 최선을 다하도록 몰아붙인다.
- 불평하는 사람들을 참지 못한다.
- 파트너에게 사랑을 많이 표현하고, 사려 깊다.
- 자신의 가치를 자신이 거둔 성공과 동일시한다.

형성될 수 있는 성격 특성	• **속성** 적응하는, 사랑이 많은, 대담한, 결단력 있는, 규율 잡힌, 효율적인, 외향적인, 훌륭한, 부지런한, 친절한, 성실한, 꼼꼼한 • **단점** 건방진, 비판적인, 아는 체하는, 물질주의적인, 잔소리하는, 자신감 없는, 집착하는, 완벽주의적인, 소유욕이 강한, 강요하는, 굴종적인, 인색한
상처가 악화할 수 있는 계기	• (부모가 한 아이의 칭찬만 부각하고 다른 아이들의 성취는 무시하는 등) 가족 안에 경쟁이 있다. • 모임에서 과거의 실패가 웃음거리가 됐다. • 부모가 공개적으로 다른 사람을 칭찬했다. • (일, 게임, 경쟁 등에서) 지거나 실패했다. • 동료가 주도적이고 성공한 사람들이다(그래서 위협적이다).
상처를 직면하고 극복할 기회	• 조건 없이 나를 사랑해 주며, 사랑을 '증명'하라고 요구하지 않는 사람을 만난다. • 부모의 건강이 나빠져 더 늦기 전에 관계를 회복하고 싶다. • 부상, 질병, 사고 등으로 어떤 영역에서 뛰어난 실력을 갖추기 어려워졌다.

부모가 한 자녀만 편애하다

Having Parents Who Favored One Child over Another

구체적 상황

다음과 같은 부모 밑에서 자랐다.

- 특별한 능력, 재능, 특징을 가진 자녀만 편애한다.
- 한 자녀의 관심사와 취미에만 시간을 할애한다.
- (특별한 여행에 데려가고, 선물을 사 주는 등) 입양한 자녀에 비해 친자녀를 지나치게 편애한다.
- 성별이나 태어난 순서에 따라 다른 규칙과 특권을 적용한다.
- 다른 형제·자매가 잘못했더라도 항상 한 자녀만 나무란다.
- 똑같은 잘못을 저질렀더라도 한 자녀에게만 심한 체벌을 한다.
- 자신에게 상냥하게 구는 자녀와 훨씬 친밀하게 지낸다.
- 병에 걸린 자녀에게만 애착을 느낀다.

훼손 당하는 욕구

애정과 소속감, 존중과 인정, 자아실현

생길 수 있는 잘못된 믿음

- 아무리 노력해도 형제·자매를 따라가지 못할 테니 노력은 의미가 없다.
- 좀 더 나아지려고 노력해 봤자 부모는 나를 더 사랑해 주지 않는다.
- 나에게는 틀림없이 문제가 있다.
- 나는 부모를 기쁘게 할 수 없다. 무엇을 해도 부모를 기쁘게 하지 못할 것이다.
- 나를 원하지 않는 사람과 함께 있으니 혼자인 편이 낫다.
- 나는 주변 사람들의 기대에 부응할 수 없을 것이다.
- 모든 사랑은 조건적이다.
- 모든 것이 경쟁이다.

- 거절당할 것이다.

- 경쟁이 두렵다.

- 다른 사람보다 뒤처지는 게 두렵다.

- 사람들을 실망시킬 것이다.

- 쉽게 상처받을 것이다.

- 다른 사람을 사랑하는 일이 두렵다(사랑을 받다가 잃어버릴 수도 있으므로).

- 실패가 두렵다.

- 절대로 남들을 앞서지 못할 것이다.

- 사람들의 비위를 맞춘다. 칭찬받기 위한 행동을 한다.

- 부모가 자신을 자랑스럽게 생각하도록 만들 방법을 찾는다.

- 부모의 관심과 조건 없는 사랑을 받기 위해 완벽해지려고 노력한다.

- 부정적 관심이라도 끌어 보려고 한다.

- 형제·자매에게 적대적인 태도를 보인다.

- 형제·자매를 남몰래 깎아내리려 애쓴다.

- (교사, 친구의 어머니 등) 자신에게 관심을 보이고 칭찬하는 어른들에게 끌린다.

- 형제·자매와 사이가 껄끄럽다.

- 모든 일을 경쟁으로 생각한다.

- 삶에서 느끼는 모든 편애에 민감한 반응을 보인다.

- 연애 관계와 업무 관계에서 자주 안심시켜 주는 말이 필요하다.

- 팀으로 일하기보다는 혼자 일하는 편을 선호한다.

- 연애를 할 때 지나친 행동을 한다(상대에게 지나칠 정도로 사랑과 관심을 쏟는 등).

- 자신을 항상 형제·자매와 비교한다.

- 형제·자매의 이름만 들어도 화를 내거나 분개한다.

- 형제·자매에 대한 경쟁심 때문에 기대 이상의 성공을 거둔다.

- 어른이 된 뒤에는, 형제·자매가 성공하면 같이 기뻐해 주려 애쓴다.

- 나이 든 부모가 새로운 시선으로 자신을 봐주길 바라며 부모의 말을 무조건 따른다.

- 자신도 모르게 부모와 똑같은 잘못을 자녀에게 저지른다.
- 어른이 된 뒤에는 가족을 멀리한다.
- 부모가 아닌 다른 사람들에게서 자신을 확인하고 사랑받으려 한다.
- 자녀들을 공정하게 대하려 애쓴다.
- 다른 사람들에게 아낌없이 애정을 쏟는다.

형성될 수 있는 성격 특성	
	속성 야심이 큰, 감사하는, 협조적인, 기분을 맞춰주는, 공감하는, 너그러운, 훌륭한, 겸손한, 독립적인, 내성적인, 공정한
	단점 도전적인, 방어적인, 불충실한, 무례한, 소유욕이 강한, 반항적인, 무모한, 난폭한, 자기 파괴적인, 완고한, 굴종적인

상처가 악화할 수 있는 계기

- 어른이 된 뒤에도 부모에게 무시당한다.
- 직장이나 사교 모임에서 다른 사람이 자신보다 사랑받는다.
- 자신은 연애에서 실패했는데 다른 사람은 그렇지 않다.
- 휴일에 가족이 모이자, 형제·자매간의 불평등이 확연히 드러난다.
- 부모가 자신은 빼놓고 형제·자매 이야기만 한다.

상처를 직면하고 극복할 기회

- 부모가 더 이상 편애하지 않는데도 마음의 앙금이 사라지지 않는다.
- (직장이나 연애 관계에서 등) 지나치게 경쟁적으로 행동해 친구나 연인을 잃는다.
- 끊임없이 인정받고 싶은 욕심이 결혼 생활에도 문제가 된다.
- 자신도 모르게 한 자녀를 편애하고 있다는 사실을 깨닫는다.
- 자녀의 성취를 자신도 모르게 질투하는 것에 불안을 느낀다.

부모에게
버림받다
A Parent's Abandonment or Rejection

구체적 상황

- 유아기에 버려졌다(누군가의 집 문 앞, 쓰레기통, 길가 등).
- 부모가 친권을 포기해 당국의 결정에 맡겨졌다.
- 오랫동안 친척 밑에서 자라고 부모와는 거의 연락이 없었다.
- 어린 시절에 고아가 되어 자신을 스스로 지켜야 했다.
- 부모가 아무런 양해나 사과도 없이 오랫동안 곁에 없었다.
- 부모가 떠나거나 수감되어 보육원에서 자랐다.
- 낙인, 미신, 편견으로 부모에게 버려졌다(선천성 색소 결핍증, 기형, 강간으로 출생 등).
- 부모 중 한 명이 거절과 유기를 감정적 학대 수단으로 사용했다.

훼손 당하는 욕구

생리적 욕구, 안전과 안정, 애정과 소속감, 존중과 인정

생길 수 있는 잘못된 믿음

- 나처럼 결함이 있는 사람과는 아무도 같이 있고 싶지 않을 것이다.
- 성공해야만 비로소 사랑받을 자격이 생길 것이다.
- 다른 사람이 나를 버리기 전에, 내가 먼저 그들을 버려야 한다.
- 거절당하느니 처음부터 혼자인 편이 낫다.
- 누군가와 친해지면 상처만 받을 것이다.
- 훌륭한 사람이 나타나 내 자리를 대신할 것이다.
- 힘들어지면 사람들은 모두 떠난다.

가질 수 있는 두려움

- 믿었던 사람들에게 버림받을 것이다.
- (버림받는 게 당연하다고 생각해)'정상적인' 관계가 두렵다.
- 내 결점이나 잘못 때문에 사람들이 나를 떠날 것이다.
- 아무도 진심으로 나를 사랑하지 않고, 받아들이지 않을 것이다.
- 누군가와 가까워졌다가 상처를 받을까 두렵다.

- 권위자 혹은 부모 역할을 하는 인물들을 불신한다.
- 인간관계를 피상적으로 유지한다.
- 다른 사람에게 버려지기 전에, 먼저 그들을 버린다.
- 연애나 우정이 시작되면 두려움부터 생겨 깊은 관계로 발전하지 못한다.
- 사람들이 가까이 다가오기 전에 마음의 문을 닫는다.
- 사랑받고 싶은 욕구 때문에 불건전한 관계를 지속한다.
- 건강한 경계♦를 설정하려고 노력한다.
- 자신감이 없고 다른 사람에게 매달린다.
- 다른 사람에 대한 소유욕이 강하다.
- 인간관계에 무관심하다.
- 사소한 갈등으로 다른 사람이 자신을 버릴까 두렵다.
- 인간관계에서 문제가 생기면 상황을 극복하려고 노력하는 대신, 마음의 문을 닫고 거리를 둔다.
- 상대에게 집착하고 편집증 증세를 보인다. 자신을 사랑한다는 증거를 보여 달라고 끝없이 요구한다.
- 상대가 바람을 피울까 불안하다.
- 관계가 형성되는 상황(직장, 학교, 교회, 동네 등)을 자주 바꾼다.
- 어떤 곳에도 뿌리를 내리지 않고 외톨이가 된다.
- 어떤 일에도 적극적으로 나서지 않는다.
- 자신은 가질 수 없었던 애정이 깊은 가족 관계에 집착한다.
- 계속 거부당하면서도 부모와 유대감을 쌓으려고 노력한다.
- 책임을 다하지 않는다.
- 대단히 자립적인 사람이 된다.
- 사랑받고 싶은 욕구 때문에 다른 사람들의 기분을 맞춘다.
- 자신의 애정에 보답하지 않을 것 같은 사람들의 사랑을 갈구한다.

♦ **건강한 경계** healthy boundaries
경계는 가족 체계 이론의 중심 개념이다. 경계는 세포막과 마찬가지로 상위 체계와 하위 체계를 구별하고 정체성을 만드는 역할을 한다. 건강한 가족은 명백한 경계가 있고, 건강하지 못한 가족은 이 경계가 흐리다.

- 언제나 소중한 사람으로 여겨지도록 자신보다 다른 사람들의 욕구를 우선시한다.
- 자신을 한결같이 사랑해 주는 사람들에게 놀라울 정도로 헌신적이다.
- 감당할 수 없는 책임은 절대로 지지 않는다.
- 의지할 수 있었고, 자신을 돌봐 주었던 사람들에게 고마워한다.

형성될 수 있는 성격 특성	• **속성** 적응하는, 감사하는, 조심스러운, 협조적인, 예의 바른, 공감하는, 친절한, 성실한, 보호하는
	• **단점** 무감각한, 냉담한, 억제하는, 불안정한, 조종하는, 자신감 없는, 과민한, 반항적인, 분개하는, 굴종적인, 혼자 틀어박힌

상처가 악화할 수 있는 계기	• 전화를 걸었는데 받지 않는다든가, 계획을 취소하는 등 어떤 사람이 자신에게서 멀어지고 있다는 느낌을 받는다.
	• 아파트에서 쫓겨나거나 임대 기간이 연장되지 않는다.
	• 잘못도 없는데 직장에서 해고당한다.
	• 실수, 선택, 결정을 비난받는다.
	• 친한 친구가 결혼해 다른 곳으로 이사한다.
	• (이웃에게 무시당하거나 자신의 아이디어가 채택되지 않는 등) 사소한 거절을 당한다.

상처를 직면하고 극복할 기회	• 약혼자, 배우자, 부모, 오랜 친구에게 버림받는다.
	• 어떤 사람, 직장, 조직 등에 장기적인 헌신을 요청받는다.
	• 누구와도 가까워지지 않겠다고 결심했지만, 어떤 사람에 대한 감정이 깊어진다.
	• 부모 역할을 대신했던 분이 돌아가셨다.
	• 다른 사람에게 사랑받으면서, 과거에 자신이 버려졌던 이유가 자신의 문제 때문이 아니라 부모의 잘못이었다는 사실을 깨닫는다.

성공한 형제 · 자매의
그림자 속에서 자라다

**Growing up in the Shadow of
a Successful Sibling**

**구체적
상황**

다음과 같은 형제·자매와 같이 자랐다.

- 운동 실력이 뛰어나다.
- 예술에 천부적 재능이 있다.
- 공부를 잘한다.
- 유명하다.
- 신동이다.
- 인기가 대단히 많다.
- 외모가 빼어나다.
- 모든 일에서 뛰어나다.

**훼손
당하는
욕구**

애정과 소속감, 존중과 인정, 자아실현

**생길 수
있는
잘못된
믿음**

- 나는 추하다(혹은 멍청하다, 어설프다).
- 나는 잘하는 일이 없다.
- 나는 절대 성공하지 못할 것이다.
- 나는 다른 사람에게 줄 수 있는 게 아무것도 없다.
- 경쟁해 봤자 실패할 테니 노력해도 소용없다.
- 사람들은 늘 나보다 내 형제·자매에게 관심이 있다.
- 무엇을 하든지 잘 해낼 수 없을 것이다.
- 사람들에게 사랑받으려면 뛰어나야 한다.

**가질 수
있는
두려움**

- 나는 절대로 유명해지지 못할 것이다.
- 나는 모자라게 태어난 사람이다.
- 어떤 일이든 실패하여 열등함만 증명할 것이다.
- 형제·자매에 비해 사랑받지 못할 것이다.
- 동정의 대상만 될 것이다.

- 조건적인 사랑만 받을 것이다.
- 위험을 감수했다가는 지금보다도 못한 상태가 될 것이다.

<table>
<tr><td>가능한
반응과
결과들</td><td>

- (형제·자매와 같은 분야를 좋아하더라도) 형제·자매가 뛰어나지 않은 분야에 관심을 둔다.
- 성공에 대한 욕구가 강하다.
- 자존감이 낮고, 자신에 대한 기대치가 낮다.
- 필사적으로 명성을 드높이려 한다.
- 늘 형제·자매에 비해 한 걸음 뒤처졌다는 느낌이 든다.
- 열등감 때문에 형제·자매와 마찰을 빚는다.
- 한 분야에서라도 형제·자매에게 이기고 싶어 끊임없이 경쟁한다.
- 형제·자매가 힘들어하거나 실패하는 모습을 보면 속으로 즐거워하면서 죄책감도 느낀다.
- 애정에 굶주려 있다.
- (반항하거나, 싸우거나, 약물을 남용하는 등) 관심을 끌려고 부정적인 행동을 한다.
- 형제·자매의 친절을 동정으로 착각하고 거부한다.
- 실제보다 더 성공한 것처럼 보이려고 부정직한 행동을 한다.
- 형제·자매의 인기를 떨어뜨리려고 평판을 해치는 말을 한다.
- 형제·자매를 또래로 인정하지 않고, 다른 또래 친구들과 어울린다.
- 형제·자매에게 자신의 정체성도 잃을 정도로 모든 것을 바친다.
- 형제·자매와 똑같아지려고 노력한다.
- 부모와 친척이 자신보다 형제·자매를 더 아끼는 건 아닌지 민감한 반응을 보인다.
- 늘 다른 사람의 기분을 맞춘다.
- 칭찬을 들으면 기쁘지만, 진심인지 의심한다.
- 사람들을 멀리한다.
- (어떤 모임에 가입하거나 이성의 관심을 얻기 위해서 등) 자신이 원하는 바를 얻기 위해 형제·자매의 성취를 이용한다.
- (정이 많고, 느긋하고, 다른 사람을 먼저 배려하는 등) 형제·자매와는 다른 긍정적인 성격을 의도적으로 부각시킨다.

</td></tr>
</table>

- 형제·자매와의 갈등을 줄이기 위해 거리를 둔다.
- 형제·자매보다 우위를 차지한 뒤, 공격하기보다는 도와줘야겠다고 결심한다.
- 형제·자매와 관계를 복원하려 애쓴다.

형성될 수 있는 성격 특성	
	• **속성** 야심이 큰, 매혹적인, 예의 바른, 규율 잡힌, 공감하는, 유혹하는, 상상력이 풍부한, 독립적인, 생각이 깊은, 집요한, 사생활을 중시하는, 특이한
	• **단점** 심술궂은, 유치한, 냉소적인, 교활한, 경솔한, 재미없는, 불안정한, 비이성적인, 게으른, 자신감 없는, 과민한, 반항적인, 혼자 틀어박힌

상처가 악화할 수 있는 계기	
	• 어떤 사람과의 계획이 취소되면서, 자신이 우선순위가 아니라는 느낌을 받게 된다.
	• 대단한 일을 해냈지만, 다른 사람의 더 큰 성취에 빛이 바랬다.
	• 부모가 형제·자매에게 가느라 자신의 삶에 중요한 순간에 참석하지 않았다.
	• 형제·자매에게 다가가기 위해 친구가 자신을 이용했다는 사실을 깨닫는다.
	• 사회인이 된 뒤에도 동료나 부모, 다른 사람보다 항상 능력이 부족하다.

상처를 직면하고 극복할 기회	
	• 형제·자매 역시 정체성 문제를 겪고 있고, 다른 길을 택할까 고민하고 있다는 사실을 알게 된다.
	• 약물이나 술에 빠진 형제·자매를 자신이 도와줄 수 있다는 사실을 깨닫는다.
	• 부모가 자신의 자녀보다 형제·자매의 자녀들을 노골적으로 편애해서 무언가 조치를 취해야겠다고 생각한다.
	• 타고난 재능은 없지만 열정을 쏟을만한 일을 발견하고, 결과에 상관없이 기쁨을 얻는다.

어린 나이에
가장이 되다

Becoming a Caregiver at an Early Age

 구체적 상황

- 부모가 약물 중독, 알코올 의존증이나 정신 질환을 앓거나 집에 없는 등 부모의 부재로 자신이 형제·자매를 돌봐야 했다.
- 성인이 되자마자 부모가 사망해 형제·자매를 책임져야 한다.
- 병약하거나 불구인 부모 또는 친척을 돌봐야 한다.
- 부모 중 한 명이 가족을 부양하기 위해 늘 일해야 해서 형제·자매에 대한 책임을 일부 떠맡았다.

훼손 당하는 욕구

생리적 욕구, 안전과 안정, 애정과 소속감, 존중과 인정, 자아실현

생길 수 있는 잘못된 믿음

- 나만이 가족을 먹여 살릴 수 있다.
- 어른들은 신뢰하거나 의지할 수 없다.
- (아직 미성년인 경우) 어른들이 하는 일을 다 할 수 있다.
- 가족에서 가장 중요한 것은 사랑이 아니라 의무감이다.
- 나를 위하는 일은 이기적이고 비생산적이다.
- 내가 가치 있는 이유는 다른 사람들이 필요로 하기 때문이다.
- 도움을 요청하는 것은 나약한 행동이다.
- 내 형편에 화를 내면 배은망덕한 인간이다.
- 내 욕구보다는 다른 사람들의 욕구가 더 중요하다.
- 어차피 꿈을 이루지 못할 테니 꿈을 가지는 것은 의미가 없다.
- 감정은 쓸모없고 방해만 될 뿐이다.

가질 수 있는 두려움

- (미성년이라면) 당국에서 알아내 가족과 떨어질 것이다.
- 자신이 보호하는 사람을 잃게 될 것이다.
- 부주의로 인해 밝히면 안 되는 중요한 내용이 새어 나갈 것이다.
- 사람들이 부끄러운 사실(부모 중 한 명이 알코올 의존증 등)을 알게 될 것이다.

- (배우자를 잘못 선택하고, 성공하지 못하는 등) 나도 부모처럼 살아갈 것이다.
- 가난해지거나 노숙자가 될 것이다.
- 부모와 같은 질병을 앓거나 쇠약해져서 다른 사람에게 의지해야 할 것이다.
- 특정 감정을 느끼거나 표현하는 것이 두렵다.
- 정체성을 잃고 다른 사람을 돌봐야 하는 함정에서 빠져나오지 못할까 두렵다.

<table>
<tr><td>

**가능한
반응과
결과들**

</td><td>

- 무엇이든 자신이 마지막 순번이다.
- 다른 사람들의 욕구를 예측한다.
- (안전, 위생 등) 가족을 돌보는 요소들에 지나칠 정도로 유의한다.
- 자신이 돌봐야 하는 사람들을 과잉보호한다.
- 형제·자매가 나중에 어떤 어려움도 극복할 수 있도록 강하게 키우려고 한다.
- 책임을 덜 나누어 가진 동료에게 적개심을 품는다.
- 당국을 불신한다.
- 완벽주의에 빠진다.
- (지켜야 할 비밀이 있는 경우) 사람을 피하고 속이려 든다.
- 감정을 억제한다.
- 경박함이나 어리석은 행동을 견디지 못한다.
- 또래 집단과 연락을 끊고, 좀 더 성숙한 또래들에게 끌린다.
- 시간이 부족해 취미, 관심사, 또래 친구들에게서 멀어진다.
- 좀 더 많은 자유를 원하는 동시에 그에 대해 죄책감을 느낀다.
- 특히 방치나 학대가 있는 경우 집에서 큰 스트레스를 느낀다.
- 반항적이 되고, 행동화한다.
- 형제·자매를 버린 죄책감을 합리화한다('일단 내가 집을 얻어야 그들을 데려올 수 있다.'고 생각한다).
- 특히 부모에게 버림받아 가장이 된 경우, 인간관계에서 극도로 조심스럽다.
- 매우 현실적이고 검소한 사람이 된다.

</td></tr>
</table>

형성될 수 있는 성격 특성	• **속성** 대담한, 꼼꼼한, 집요한, 보호하는, 지략 있는, 책임감 있는, 지각 있는, 절약하는, 이타적인 • **단점** 지배적인, 냉소적인, 회피적인, 까다로운, 재미없는, 성급한, 융통성 없는, 집착하는, 분개하는, 비협조적인, 혼자 틀어박힌, 걱정이 많은
상처가 악화할 수 있는 계기	• 자신의 가족은 먹을 것도 없는데 친구는 크리스마스 선물을 잔뜩 받았다. • 냉장고는 텅 비고, 연체 청구서가 쌓였다. • 아픈 형제·자매를 위해 어떻게든 약을 구해야 한다. • 친구에게 초대받았지만 갈 수 없다. • 중고품을 사거나 공짜로 주는 물건에 의지해야 한다. • 이상적인 가정에서 잠깐이나마 지내다가 다시 원래 상황으로 돌아가야 한다.
상처를 직면하고 극복할 기회	• 가족을 위해 해야 하는 일에는 방해가 되지만, 자신이 진정 원하는 일을 할 기회가 생겼다. • (퇴거를 당하는 등) 가족을 보호하기 힘든 사건이 닥쳤다. • 자신이 보호하는 사람을 빼앗겠다는 협박을 받는다. • 학교생활을 잘못하면 더 나은 미래를 누릴 가능성이 사라진다는 사실을 깨닫는다. • 보호자 역할을 하기가 점점 어려워지지만, 죄책감, 수치심, 혹은 불신 때문에 도움을 요청할 수 없다.

어린 시절에
부모가 사망하다

**Experiencing the Death of
a Parent as a Child or Youth**

 일러두기 어떤 이유(질병, 사고, 혹은 그 밖의 원인)든 아이는 부모의 죽음을 받아들이기 힘들고, 커다란 상실감을 안고 살게 된다. 그 죽음에 폭력이 관련되어 있거나 예기치 않았던 경우, 혹은 부모와의 관계가 좋지 않을 때였다면 마음의 고통은 더욱 크다.

**훼손
당하는
욕구** 안전과 안정, 애정과 소속감

**생길 수
있는
잘못된
믿음**

- 내가 가장 필요로 할 때 사람들이 죽는다.
- 온 마음을 다해 사랑하기보다는 사랑을 아끼는 편이 낫다.
- 확실한 것은 없다. 그러니 미래를 걱정해봐야 아무 소용없다.
- 돌아가신 어머니(아버지)와의 관계보다 더 좋은 인간관계는 앞으로 없을 것이다.
- 롤 모델을 잃었으니 나는 좋은 어머니(아버지)가 될 수 없다.
- 일에 몰두하느라 생각을 하지 않으면, 슬픔도 사라질 것이다.
- 나는 주변 사람들에게 짐이 될 뿐이다.
- 사람들은 내 고통에 대해 듣고 싶어 하지 않는다. 그러니 아무 말도 안 하는 편이 좋다.

**가질 수
있는
두려움**

- 사랑하는 사람을 잃을 수 있다.
- 죽음이 두렵다. 사후에 어떤 일이 벌어질까 두렵다.
- 거절당하고 버림받을 것이다.
- 부모의 죽음을 연상시키는 장소, 사건, 상황이 두렵다.
- 어떤 사람을 온 마음을 다해 사랑했다가는 상처만 받을 것이다.
- (자신의 증상이 부모 죽음의 원인이 된 증상과 같을 때) 병이 두렵다.
- 다른 사람을 책임졌다가 그들이 나에게 실망하게 될까 두렵다.

- 순수함을 잃고 세상을 삐딱한 눈으로 본다.
- (아직 어린아이인 경우) 더 어린 나이로 퇴행한다.
- 불면증을 앓거나 쉽게 잠을 이루지 못한다.
- 육체적 고통과 소화 장애를 겪는다.
- 불안 장애와 우울증을 앓는다.
- 부모가 폭력 문제에 휘말려 갑자기 죽은 경우, 공황 장애와 분리 불안 장애◆를 겪는다.
- 마음 깊은 곳에 안전에 대한 불안이 있다.
- 지나치게 감상적인 성격이 되어 과거에 파묻혀 살려고 한다.
- 시간이 지나 부모에 대한 기억이 흐려지는 것에 대해 죄책감, 수치심, 분노를 느낀다.
- 부모가 모두 살아 있는 사람을 보면 적개심이나 질투를 느낀다.
- 야심이 없고, 앞날을 설계하기 힘들다.
- 약물이나 술에 빠지고 자해를 일삼는다.
- 스트레스를 잘 관리하지 못한다.
- 사람이나 사물에 지나칠 정도로 애착을 보인다. 사물에 대한 집착은 저장 강박으로 이어지기도 한다.
- 일을 핑계로 인간관계를 피한다.
- 다른 사람에게 의지하지 않도록 극도로 자립적이다.
- (범죄, 약물 남용 등) 일탈 행동을 한다.
- 어떤 틀이나 경계가 없는 자유로운 상황을 힘들어한다.
- 깊은 감정을 느끼기보다는 아무런 감정을 느끼지 않는 상태를 선호한다.
- 건전하고 균형 잡힌 인간관계를 유지하는 게 힘들다.
- 자신이 어떻게 죽을지 상상한다.
- 끊임없이 자신의 건강을 걱정한다.
- 미래에 어떤 나쁜 일이 일어나지는 않을까 걱정한다.

◆ **분리 불안 장애**separation anxiety disorder
애착을 가진 대상과 떨어지는 상황에 심한 불안을 보여, 적응상의 문제를 초래하는 장애.

- 사랑하는 사람들의 안전 문제에 관련해서 미신을 믿는다.
- (특히 어린 시절 부모의 죽음을 겪은 경우) 기억이 차단되어 죽은 부모를 전혀 기억하지 못한다.
- 누군가 자신을 돌보아 주길 바라지만 요구하지 못한다.
- 완전하지 못하다는 느낌이 사라지지 않는다.
- 성행위에서 사랑과 수용을 연상한다.
- 부모 중 한 명이 없는 상태에서 어떤 기념일을 축하하는 것이 고통스러워 그냥 넘긴다.
- 부모가 살아 있었다면 자신의 삶이 어떻게 달라졌을지 상상한다.
- 사람들이 대부분 무시하는 사소한 일에도 감사한다.
- 다른 사람에 비해 어떤 물건이 없어지면 좀 더 민감하게 알아챈다.

형성될 수 있는 성격 특성	• **속성** 사랑이 많은, 감사하는, 돌보는, 주의력이 있는, 인내심 있는, 철학적인, 보호하는, 책임감 있는, 감상적인, 이타적인 • **단점** 의존적인, 반사회적인, 강박적인, 부정직한, 비체계적인, 무례한, 회피적인, 잘 잊는, 혼자 틀어박힌, 일 중독의, 걱정이 많은
상처가 악화할 수 있는 계기	• 부모의 기일을 맞는다. • (졸업식, 결혼식, 임신, 주택 구매 등) 인생에서 특별한 날을 맞는다. • 부모의 조언이 필요한 어려운 결정을 해야 한다. • 가족이 모이는 큰 명절을 맞는다. • 장례식에 참석한다. • 오래된 기념물을 우연히 발견한다.
상처를 직면하고 극복할 기회	• 살아 있던 부모 중 한 명마저 잃거나 조부모를 잃는다. • 살아 있는 부모 중 한 명이 아프다. • 자신이 부모가 됐다. • 자신과 비슷한 상실감을 느끼는 사람을 만나 함께 치유한다.

어린 시절에
폭력을 목격하다 Witnessing Violence at a Young Age

구체적 상황

- 가정 폭력을 목격한다.
- 강도, 폭력, 살인 같은 범죄를 목격한다.
- 주거 침입을 당했을 때 현장에 있었다.
- 자살한 사람을 발견했다.
- 친구가 부모, 형제·자매, 권위 있는 사람에게 폭행당하는 모습을 목격했다.
- 형제·자매, 친구, 부모 등이 성폭행당하는 현장을 목격했다.
- 또래나 어른이 동물을 괴롭히는 장면을 보았다.
- 납치범들이 납치한 사람을 학대하는 현장을 보아야 했다.
- 다른 종교의 종파, 인종, 집단에 가해지는 폭력 행위를 보았다.
- 사이비 종교의 폭력적인 의식에 억지로 참석했다.
- 대형 교통사고가 일어났을 때 현장에 있었다.
- 총기 오발 사고로 사람들이 중상을 입거나 사망한 현장에 있었다.
- 가족과 헤어져 노예로 일해야 했다.
- 소년병이 되어야 했다.
- 경찰의 폭력을 목격했다.

훼손 당하는 욕구

생리적 욕구, 안전과 안정, 애정과 소속감, 존중과 인정, 자아실현

생길 수 있는 잘못된 믿음

- 피해자가 되기 싫으면 선수를 쳐야 한다.
- 사랑이라는 말은 나를 괴롭히기 위해 사용된다.
- 나는 약하기 때문에 그 누구도 보호할 수 없다.
- 사람들은 힘을 존중한다.
- 경찰·사법제도는 무너졌기에, 그 누구도 보호해 주지 못한다.
- 악인들로 가득한 이 세상은 잔인한 곳이다.

가질 수 있는 두려움	• 폭력의 대상이 될 것이다. • 사랑하는 사람이 살해당할 것이다. • 버림받을 것이다. • 따돌림당할 것이다. • 책임을 지는 게 두렵다. • 사랑하는 사람과 떨어져 살게 될 것이다. • 사람들을 믿거나, 사람들이 가까이 다가오는 게 두렵다. • 사건과 관련된 특정한 조직, 인종, 종교, 집단, 사람 들이 두렵다.
가능한 반응과 결과들	• 외상 후 스트레스 장애(PTSD)를 겪는다. • 소화 장애나 두통을 겪는다. • 사람들을 멀리한다. 집에 혼자 틀어박힌다. • (자신이 원하는 것을 얻으려고 다른 사람들을 이용하는 등) 사람을 지배하려고 한다. • (어린 나이라면) 야뇨증을 앓고, 행동에 문제가 생긴다. • 문제를 폭력으로 해결한다. • 비행 청소년이 된다. • 다른 사람, 특히 또래와 관계를 맺기 힘들다. • 경찰을 믿지 않거나 냉소적이다. • 기억에 빠져 있는 부분이 있다. • 푹 쉬지 못한다. • 자신이 잘 모르는 상황은 우선 믿지 않고 본다. • 변화에 저항한다. • (약한 사람들은 당해도 마땅하다는 등) 편견을 갖는다. • 집에서 멀리 벗어나지 않는다. • 안전 문제에 민감하다. • 위협을 느끼면 과민 반응을 보인다. • 성인이 되어 범죄를 저지른다. • 폭력에 둔감해진다. • 낯선 사람이 있으면 불안해하고 불신한다. • 자신이 직접 관련이 없는 상황에서는 나서기를 꺼린다.

- 뉴스를 보거나 듣지 않는다.
- 외출 장소를 주의 깊게 선택한다.
- 폭력에 대한 두려움을 다른 사람, 특히 자녀들에게 투사한다.
- 헬리콥터 부모◆가 된다.
- 자녀가 하는 게임, 보는 텔레비전 프로그램, 참여하는 활동 등을 꼼꼼히 살핀다.
- 자신이 사랑하는 사람들을 보호한다.
- 폭력에 반대한다.

형성될 수 있는 성격 특성	• **속성** 경계하는, 분석적인, 조심스러운, 용기 있는, 공감하는, 훌륭한, 공정한, 성실한, 돌보는, 열성적인, 책임감 있는, 사회적 의식이 있는 • **단점** 반사회적인, 무감각한, 잔인한, 부정직한, 회피적인, 사악한, 적대적인, 충동적인, 유연성 없는, 불안정한, 비이성적인, 책임감 없는

상처가 악화할 수 있는 계기	• (상처를 보거나, 비명을 듣는 등) 외상과 관련된 감각적 체험을 한다. • 목격했던 것과 비슷한 폭력 사건 보도를 듣는다. • 자신의 아이가 사고나 학교 폭력 등으로 다쳤다. • (가정 폭력을 목격했거나, 피해자인 경우) 부모를 만난다. • 피를 보거나 울고 있는 사람을 본다.

상처를 직면하고 극복할 기회	• 자녀가 괴롭힘이나 학대를 당하고 있다는 사실을 알게 된다. • 데이트 상대와의 폭력적인 관계에서 빠져나오고 싶다. • 살아남기 위해, 혹은 다른 사람을 보호하기 위해 어쩔 수 없이 폭력을 써야 하는 상황에 놓인다.

◆ **헬리콥터 부모**helicopter parent
항상 자녀 주변을 맴돌며, 자식의 모든 일에 일일이 간섭하는 부모를 말한다.

우범 지역에서
자라다

Living in a Dangerous Neighborhood

구체적 상황

다음과 같은 환경에서 자란다.

- 범죄율이 높은 동네에 산다.
- 동네 폭력배들이 구역 다툼을 하거나 사람들에게 폭력 집단에 가입하라는 압력을 가한다.
- 폭격, 지뢰밭 또는 총격이 목숨을 끊임없이 위협한다.
- 무장 단체가 일상적으로 납치와 폭력을 자행한다.
- 생화학 무기로 빈번히 위협받는다.
- 극도의 가난으로 부족한 자원을 놓고 서로 싸우거나 자포자기해 버린다.
- 마약 거래가 빈번하다.
- (종교, 인종 문제 등으로) 환영받지 못할 뿐더러 경멸의 대상이 된다.
- 정치적인 이유로 경찰이나 정부가 포기한 장소에서 자란다.

훼손 당하는 욕구

생리적 욕구, 안전과 안정, 애정과 소속감, 존중과 인정, 자아실현

생길 수 있는 잘못된 믿음

- 이런 삶에서 벗어날 수 없을 것이다.
- 아무도 나 같은 사람에게는 관심이 없다.
- 소유하려면 빼앗아야만 한다.
- 세상에 정의란 없다.
- 내가 사랑하는 사람들을 지킬 수 없다.
- 나는 반대파(집단, 폭력 집단 등)에 맞설 만큼 강하거나 권력을 갖고 있지 못하다.
- 내가 어떤 일을 하더라도 아무것도 바뀌지 않는다.
- 모든 사람은 사악하고, 부패하고, 위험하다.
- 살아남으려면 폭력에 의지할 수밖에 없다.

<table>
<tr>
<td>

가질 수
있는
두려움

</td>
<td>

- 다치거나 살해당할 것이다.
- 가정을 지키지 못할 것이다.
- 이용만 당할 것이다.
- 희망을 잃고 무조건 순종하거나 체념하게 될 것이다.
- 믿지 말아야 할 사람을 믿을 수 있다.
- 특정한 민족 집단, 정부, 권력자가 두렵다.

</td>
</tr>
<tr>
<td>

가능한
반응과
결과들

</td>
<td>

- 항상 경계한다. 주변에 위험이 없는지 무의식적으로 살핀다.
- 자신에게 유리하다 싶으면 거짓말을 하고 잡아뗀다.
- 자신의 감정을 절대로 드러내지 않는다.
- 위험한 일을 마다하지 않으며, 무모한 행동을 한다.
- 집단 내에서 권력이 있고, 존중받고, 두려움의 대상이 되는 사람에게 끌리거나, 그런 사람을 존경한다.
- 사람들의 말을 곧이곧대로 믿지 않는다.
- 비관적이고 부정적이다.
- 지켜지지 않는 약속, 실제와는 다른 선전, 인간의 추한 면을 모두 보았기 때문에 세상 일에 냉소적이다.
- 자신이 가진 편견을 자녀에게 물려준다.
- (방범 장치와 경보기를 설치하는 등) 안전을 강화하고, 물건을 안전한 곳에 숨긴다.
- 낯선 사람과 권력자를 불신한다.
- 목표물이 되지 않으려고 풍족하게 살 수 있으면서도 적은 비용으로 살아간다.
- (교육, 운동, 이사 등) 도피할 수 있는 수단은 모두 추구한다.
- 상대주의적 윤리관을 갖고 살아남기 위해서라면 무엇이든 한다.
- 하루하루 살아남기 바빠 장기적인 계획을 세우지 못한다.
- 자신의 가족을 지키느라 데 자신의 안전은 신경 쓰지 않는다.
- 옛 동네로 돌아와 (재개발 계획을 세우고, 대피처를 만드는 등) 도움을 준다.
- 자신이 살던 동네의 아이들을 위해 멘토가 된다.

</td>
</tr>
</table>

형성될 수 있는 성격 특성	• **속성** 적응하는, 경계하는, 대담한, 조심스러운, 규율 잡힌, 신중한, 집중하는, 이상주의적인, 독립적인, 공정한, 성실한, 돌보는, 주의력이 있는, 집요한, 사생활을 중시하는, 적극적인, 보호하는, 단순한, 정신적인, 검소한
	• **단점** 거친, 의존적인, 무감각한, 냉담한, 도전적인, 지배적인, 잔인한, 냉소적인, 부정직한, 회피하는, 망상적인, 적대적인, 성급한, 비이성적인, 비판적인, 남성다움을 과시하는, 조종하는, 초조한, 비관주의적인, 반항적인, 무모한, 자기 파괴적인, 완고한, 의심하는, 소심한, 변덕스러운, 걱정이 많은
상처가 악화할 수 있는 계기	• 평화롭게 살던 이웃이 폭력에 희생됐다는 소식을 듣는다.
	• 가족 중 한 명이 폭력배와 어울려 다닌다는 소문을 듣는다.
	• 경찰차나 경찰관을 본다.
	• 친구나 가족이 집에 가다가 성폭력을 당했다는 소식을 듣는다.
	• 총소리나 사이렌 소리를 듣는다.
	• 강도의 습격을 받는다.
상처를 직면하고 극복할 기회	• 현재 상황이 바뀌지 않으면 자녀도 자신과 똑같은 문제를 겪을 것이라는 사실을 깨닫는다.
	• (경찰, 국회의원 등) 시민을 보호해야 할 사람들이 오히려 나에게 해를 입혀 항의하고 싶다.
	• 나는 위험한 동네를 떠났지만, 사랑하는 사람들이 그곳에 여전히 남아 있다.

자기애가 강한 부모 밑에서 자라다

Being Raised by a Narcissist

 다음과 같은 부모 밑에서 자랐다.
- 자녀의 말을 묵살하고 사랑과 애정을 보이지 않는다.
- 좋은 성적을 강요하고, 좋은 성적을 받으면 부모 덕이라고 한다.
- 자신의 모든 소망과 변덕에 완벽히 따라 줄 것을 요구한다.
- (포옹 등) 사랑 표현을 하지 않는다.
- 모든 실수와 잘못을 비판한다.
- 자녀가 짐이라고 불평한다.
- 불편한 사건이 생기면 자녀에게 동정보다 분노를 보인다.
- 형제·자매 사이에 경쟁을 부추기며 서로 싸우게 만든다.
- 잔인한 태도를 보이며, 정서적·육체적으로 학대한다.
- 도움이 필요할 때 거부한다.
- 자녀의 발전을 끊임없이 방해하면서, 자녀가 멍청한 탓이라고 타박한다.
- 부모의 행복과 건강이 자녀에게 달려 있다고 생각하게 한다.
- 자녀에게 기대감이 높고 감정 기복이 심해 눈치 보게 한다.
- 자신이 원하는 대로 협박하고 조종한다.
- 자신들은 중요한 존재이기 때문에 자녀를 포함한 모두에게 특별 대우를 기대한다.
- 다른 사람의 말을 멋대로 해석해 상대를 몰아붙인다.
- 어긋나는 충고를 해서 전혀 도움이 되지 않는 상황을 만든다.
- 자녀를 통해 개인적 꿈을 이루려 한다.

 안전과 안정, 애정과 소속감, 존중과 인정, 자아실현

ㅈ

- 사람들이 나를 조종하려 드는 것은 사랑하기 때문이다.
- 사랑은 조건에 좌우되는 것이다.
- 나는 실패자다. 주변 사람들에게 짐이 될 뿐이다.
- 나 자신을 위해 무언가 원하는 것은 이기적이다. 다른 사람을 먼저 배려해야 한다.
- 나는 결함이 많아서 누구에게도 사랑받지 못할 것이다.
- 나는 세상에 두각을 나타낼 만큼 재능이 있지도 똑똑하지도 않다.
- 중요한 사람으로 인정받으려면 최고가 되어야 한다.
- 상처받기 싫다면 먼저 상대방을 공격해야 한다.

- 거절당하고 버려질 것이다.
- 약점을 드러내야 잘 지낼 수 있는 인간관계가 두렵다.
- 내 단점에 대한 부모의 판단이 맞았음을 보여주는 실수를 저지를까 두렵다.
- 실수와 잘못 때문에 처벌을 받게 될까 두렵다.
- 믿지 말아야 할 사람을 믿어 이용만 당할 것이다.
- 자녀에게도 악순환이 반복될 것이다.

- 부모의 감정을 우선시하다 보니 자신의 감정을 파악하기가 어렵다.
- 자신이 무엇을 원하는지 정확하게 모르기 때문에, 인생의 방향을 결정하기가 어렵다.
- 자신의 욕구는 맨 마지막으로 미룬다.
- 상황이 나빠도 항상 좋다고 말한다.
- 스트레스를 받으면 모든 일을 다른 사람에게 미룬다.
- 상처를 잘 받고, 인간관계에 어려움을 겪고, 자신의 감정을 털어놓지 못한다.
- 다른 사람의 기분을 잘 맞추며, 자신이 가치 있는 사람이라고 느끼려면 다른 사람의 칭찬이 필요하다.
- 모든 일을 완벽히 하려고 한다.
- 다른 사람에게 의존하고 자신감이 없다.
- 칭찬을 받기 위해 노력하지만 정작 칭찬을 받으면 불편해한다.

- 자존감이 낮다. 자신의 성취에도 불구하고 자신이 멍청하고 결함 있는 인간이라고 느낀다.
- 자신이 원하는 직업보다는 부모가 원하는 직업을 갖는다.
- 자기 의견을 주장하지 못하기 때문에 다른 사람에게 이용당한다.
- 다른 사람이 원하는 대로 자신의 역할을 맞추려 한다.
- (친절한 교사, 이해심 많은 상사 등) 누군가를 돌보는 사람에게 끌린다.
- 부모의 사랑을 받으려고 부모의 행동에 대해 변명하고, 용서한다.
- 어떤 일이 잘못되면, 그럴 이유가 없더라도 자기 탓이라고 믿는다.
- 부모의 모든 욕구를 충족시켜 행복하게 느낄 수 있도록 해준다.
- 실패하면 자책한다.
- 자신의 욕구가 항상 먼저다(자기애적인 악순환을 반복한다).
- 다른 사람들을 괴롭힌다. 상처받기 전에 먼저 공격한다.
- 다른 사람들의 욕구나 감정에 지나칠 정도로 예민하다.
- 성인이 되면 자신을 괴롭히는 부모와 관계를 끊는다.
- 치유된 다음에는 무너진 자존감을 높이기 위해 자신을 사랑하려고 노력한다.
- 건강한 부모나 멘토 역할을 하는 사람과 친밀하게 지낸다.
- 친절한 행동이나 애정을 보여 주는 행위에 깊이 감동한다.
- 자신의 감정을 정리하고 생각을 표현하기 위해 일기를 쓴다.

형성될 수 있는 성격 특성	• **속성** 적응하는, 경계하는, 분석적인, 감사하는, 성숙한, 꼼꼼한, 순종하는, 주의력이 있는, 체계적인, 예민한, 집요한 • **단점** 의존적인, 방어적인, 부정직한, 잘 속는, 우유부단한, 감정을 억누르는, 불안정한, 질투하는, 비판적인, 조종하는, 물질주의적인, 완벽주의적인

상처가 악화할 수 있는 계기	• 아무리 건설적이고 공손하게 표현해도, 비판을 받는다. • 목표에 미치지 못하거나, 실패하거나, 실수를 저지른다. • 친구의 집에서 정상적인 부모와 자녀 관계를 본다. • 부모가 전화하고, 찾아온다. • 2등이 된다(3등, 꼴찌가 된다).

- 같은 문제를 안고 있는 형제·자매와 관계를 회복하려 애쓴다.
- 자존감을 높이지 못하면 자신의 결혼 생활도 실패하리라는 사실을 깨닫는다.
- 누군가의 격려와 조건 없는 지지를 받는다. 자신은 부모에게서 이러한 감정을 느끼지 못했다는 사실을 깨닫는다.

장애나 만성 질환을 앓는 형제·자매와 함께 자라다

Growing up with a Sibling's Disability or Chronic Illness

구체적 상황

만성 질환이나 장애가 있는 형제·자매가 있어 부모가 그들에게 신경을 더 많이 써야 하는 경우를 살펴본다. 형제·자매가 다음과 같은 문제를 가졌을 수 있다.

- 외상성 뇌 손상◆이 있다.
- 장기 이식이 필요하다.
- 암에 걸렸다.
- 에이즈 환자이다.
- 낭성 섬유증, 선천적 심장 질환, 근육 위축증, 뇌성마비, 뇌전증 등 장기 치료가 필요한 질환이 있다.
- 생명이 위험할 정도로 심각한 섭식 장애가 있다.
- (팔다리를 잃거나, 큰 흉터가 생기거나, 신체 일부의 비대증이 있는 등) 신체가 변형되거나 손상됐다.
- 실명했거나 청각 장애가 있다.
- (강박증, 우울증, 조현병, 양극성 장애 등) 정신 질환을 앓고 있다.
- (자폐증, 다운 증후군, 투렛 증후군 등) 발달 장애를 앓고 있다.

훼손 당하는 욕구

안전과 안정, 애정과 소속감, 존중과 인정, 자아실현

생길 수 있는 잘못된 믿음

- 부모는 나보다 형제·자매를 더 사랑한다.
- 내가 무엇을 하든 형제·자매가 언제나 나보다 중요하다.
- (부모가 이혼하고, 원하는 것을 할 수 없는 등) 모든 문제는 형제·자매 때문이다.

◆ **외상성 뇌 손상** traumatic brain injury
머리에 충격이 가해져, 겉으로 보이는 커다란 변화는 없지만 일부 뇌 기능이 감소 혹은 소실되는 상태.

- 이런 일에 분노(적개심, 좌절감 등)를 느끼는 나는 끔찍한 인간이다.
- 삶은 영원하지 않다. 나도 언제든 죽을 수 있다.
- 건강이라는 선물을 낭비하지 않으려면 모든 면에서 뛰어난 사람이 되어야 한다.
- 모두의 삶에서 유일하게 공통적인 요소는 고통이다. 내가 아무리 좋은 것을 가지고 있더라도 결국은 잃어버릴 것이다.

가질 수 있는 두려움

- 형제·자매가 죽을 것이다.
- 죽거나 형제·자매와 같은 병에 걸릴 것이다.
- 삶은 절대로 달라지지 않을 것이다.
- 꿈을 절대로 이루지 못할 것이다.
- 부모(또는 배우자, 자녀 등)는 자신을 언제나 두 번째로 사랑할 것이다.

가능한 반응과 결과들

- (어릴 때) 밖에서 형제·자매를 보면 외면한다.
- (사춘기 때) 부모의 관심을 받으려는 행동을 한다.
- 부모의 사랑을 얻기 위해 강한 성취욕을 보인다.
- 어쩔 수 없이 독립적인 사람이 된다.
- (어릴 때) 음식이나 게임 등에 지나치게 몰입하면서 위안과 탈출구를 찾는다.
- 섭식 장애가 생긴다.
- 조숙하다.
- 부모를 더 힘들게 하지 않으려고 부모에게 지나치게 순종한다.
- 진실한 감정을 표현하는 데 죄책감을 느껴 감정을 숨긴다.
- 사소한 일에도 화를 낸다.
- 가족과 거리를 둔다.
- 자신이나 부모도 병에 걸리지 않을까 걱정한다.
- 건강에 대해 지나치게 걱정한다.
- 권위에 반항하고, 도전적이 된다.
- 학교 수업에 집중하지 못한다.
- 집과 질병에 대한 생각에서 벗어나려 애쓴다.

- 형제·자매의 상황 때문에 자신의 계획을 이루지 못해 행동화한다.
- 가족 외의 사람들을 피한다.
- 또래 사이에서 자신감이 없다.
- 자신의 모든 불행을 형제·자매의 질병 탓으로 돌린다.
- 가족이 아닌 다른 사람의 사랑을 원한다.
- 어릴 때부터 성적 조숙함을 수단으로 인간관계와 사랑을 찾으려고 한다.
- 약한 모습을 보이기 싫어하고, 도움을 요청하지 않는다.
- 인정을 받으려 완벽주의자가 된다.
- 형제·자매를 돌보는 책임을 어른들에게 넘겨받는다.
- 여러 어려움에도 불구하고 형제·자매와 깊은 결속감을 갖는다.
- 형제·자매에게 매우 충실하다. 다른 사람들이 놀리거나 욕할 때 무조건 형제·자매 편을 든다.
- 아픈 사람들에게 공감한다.
- 사회 운동에 참여하여 형제·자매의 질병에 대한 사회적 인식을 높인다.

형성될 수 있는 성격 특성	• **속성** 감사하는, 침착한, 호기심 많은, 기분을 맞춰주는, 태평한, 너그러운, 온화한, 훌륭한, 이상주의적인, 성숙한, 돌보는, 열성적인, 인내심 있는
	• **단점** 심술궂은, 유치한, 냉소적인, 부정직한, 불충실한, 경솔한, 성격 나쁜, 조종하는, 피해의식이 강한, 과장된, 음울한, 자신감 없는, 초조한

상처가 악화할 수 있는 계기	• 아이를 편애하는 부모를 본다.
	• 중요한 성취를 이루고, 중요한 사건을 맡았지만, 다른 사람 때문에 관심을 받지 못했다.
	• 형제·자매의 질병이나 장애와 흡사한 증상을 경험했다.
	• (크리스마스에 부모는 언제나 형제·자매 집에 머무는 등) 어른이 되어서도 부모의 편애를 느꼈다.

ㅈ

상처를
직면하고
극복할
기회

- 형제·자매의 병이 자신의 자녀에게 유전되지 않았는지 걱정된다.

- 형제·자매가 사망한다.

- 자선 행사에 참여하면서 형제·자매에게 더욱 공감하게 된다.

- 한 자녀를 특별히 간호해야 하는 상황에서, 다른 자녀들이 방치되고 있다는 느낌을 받지 않도록 하고 싶다.

중독자 부모
밑에서 자라다

Being Raised by an Addict

 일러두기 이 상처가 얼마나 심각한지 알아보려면 여러 요소를 고려해야 한다. (술, 약물 등) 중독자가 아이를 돌보는 유일한 보호자였는지, 학대가 있었는지, 아이는 이런 환경에서 어떻게 살았는지 등이다.

훼손 당하는 욕구

안전과 안정, 애정과 소속감, 존중과 인정, 자아실현

생길 수 있는 잘못된 믿음

- 부모가 술을 마시는 것은 나를 견딜 수 없기 때문이다.
- 내가 죽더라도 아무도 모를 것이다.
- (형제·자매를 학대에서 보호하지 못한 경우) 나는 사랑하는 사람도 지킬 수 없다.
- 사람들과 친해져봤자 내게 실망만 할 것이다.
- 아무리 절실히 원하더라도, 나를 위해 주는 사람은 없다.
- 나는 약하다. 결국 부모 같은 사람이 될 것이다.
- 세상에 내가 안전하다고 느낄 수 있는 장소란 없다.

가질 수 있는 두려움

- 폭력과 성적 학대
- 버려질 것이다.
- 나의 삶을 내가 통제할 수 없을 것이다.
- 나도 부모처럼 될 것이다.
- 다른 사람에게 의존해야 할 것이다.
- 사랑과 승인에 대한 약속이 두렵다(항상 거짓으로 판명되었으므로).

가능한 반응과 결과들

- 늘 마음이 편하지 않다. 항상 경계 상태를 유지한다.
- 상황을 세심하게 파악하고 반응한다.
- 불안과 우울 증세를 보인다.
- 누군가 농담을 해도 잘 모른다. 유머, 놀림, 장난이 불편하다.

- 생각과 욕망을 드러내지 않는다.
- 분쟁을 일으키지 않는다.
- 부모의 마음을 이해해 보려고 술을 마시거나 약물을 한다.
- 아무리 건전한 토론일지라도 갈등은 일단 피한다.
- 감정이 억압되고 있는 데 대해 저항하거나 반항하고 싶다.
- 외롭지만 데이트를 하거나, 사람들을 만나기가 힘들다.
- 비밀을 지킨다.
- 자신이 진정으로 원하는 것보다는 안전한 것을 택한다.
- 모든 일에 이상이 없는지 여러 번 확인한다.
- 약속을 지키는 사람에게 친밀감과 고마움을 느낀다.
- (자신도 약물에 의존하고, 술을 많이 마시고, 불법 행위를 저지르는 등) 악순환을 반복한다.
- 비관적이 되고, 현실을 부정한다.
- 다른 사람들의 비위를 맞추고, 자신보다 다른 사람들의 욕구를 우선시한다.
- 자신에게 엄하게 군다.
- 상처받을 수 있는 상황에서 도망친다.
- 규칙과 경계를 분명히 한다. 예측 가능한 단조로운 일상을 원한다.
- 습관적으로 다른 사람을 보호한다.
- 필요 이상의 책임을 떠맡는다.
- 큰 소리로 이야기하거나 불평하기가 힘들다.
- 감정이 폭발할 때까지 억누른다.
- 갈등이 일어나면 침묵을 지킨다.
- 다른 사람들을 보호하려고 거짓말을 하거나 진실을 왜곡한다.
- 자신의 거짓말에 대해 수치심을 느낀다.
- 늘 불안해한다.
- 사람들을 설득하고, 진정시키는 등 갈등 조정 능력이 뛰어나다.
- (악기 연주, 시 쓰기, 정원 손질 등) 감정을 표현할 수 있는 안전한 출구를 찾는다.
- 지킬 수 있는 확신이 있을 때만 약속을 한다.

형성될 수 있는 성격 특성	• **속성** 적응하는, 경계하는, 분석적인, 조심성 있는, 협조적인, 성실한, 성숙한, 돌보는, 체계적인, 예민한, 설득력 있는, 적극적인, 책임감 있는, 관대한, 말이 없는 • **단점** 의존적인, 반사회적인, 지배적인, 냉소적인, 부정직한, 회피적인, 적대적인, 재미없는, 변덕스러운, 혼자 틀어박힌, 걱정이 많은
상처가 악화할 수 있는 계기	• 술이나 마약 냄새를 맡는다. • 언성이 높아지는 열띤 논쟁을 본다. • 약물 중독과 관련된 물건이 여기저기에 흩어져 있는 것을 본다. • 술 취한 사람을 태우고 운전을 한다. • 사람들을 풀어지게 만드는 커다란 음악 소리를 듣거나 파티, 축하 행사 등에 간다. • 잔이 부딪치는 소리, 맥주 캔을 찌그러뜨리는 소리를 듣는다.
상처를 직면하고 극복할 기회	• 술이나 약물 문제가 있는 사람과 결혼한다. • 부모의 건강이 나빠져서 너무 늦기 전에 화해하고 싶다. • 좋은 부모가 되려면 과거의 상처에 얽매여서는 안 된다는 사실을 깨닫는다. • 성인이 되어 자신도 약물 중독에 빠진다. 자신이 자녀에게 악영향을 미칠 수도 있다는 사실을 깨닫는다.

ㅈ

지나치게 엄격한 부모 밑에서 자라다

Having a Controlling or Overly Strict Parent

구체적 상황

다음과 같은 부모 밑에서 자랐다.

- 체중과 식습관 때문에 야단을 친다.
- (아무리 비현실적이라도) 무조건 지켜야 하는 규칙을 세운다.
- 친구의 활동을 선택해 주는 등 사회생활에 개입한다.
- 옷차림을 엄격히 통제해 자기 표현의 여지를 주지 않는다.
- 상황을 조종하여 부모의 선택에 따르게 한다.
- 자녀가 겪고 있는 고통은 무시하며 정신적으로 강해지기를 바란다.
- 자녀가 부모 의견에 따르지 않거나, 원하는 대로 행동하지 않으면 사랑을 주지 않는다.
- 성적이 나쁘거나 교칙을 위반하면 심한 벌을 내린다.
- 실수를 반복하지 않도록 행동과 성적을 엄격하게 비판한다.
- 자녀의 능력을 높이려고 엄하게 명령한다.
- 자녀의 경쟁자를 일부러 칭찬한다.
- 자신의 잘못을 인정하지 않는다.
- 자녀에게 금지한 행동을 스스럼없이 하는 위선적인 모습을 보인다.
- 자녀가 한층 더 성장해야 할 때라고 생각되면, 자녀가 소중히 여기는 물건도 망설임 없이 버린다.

훼손 당하는 욕구

애정과 소속감, 존중과 인정, 자아실현

생길 수 있는 잘못된 믿음

- 나는 충분히 훌륭한 사람이 될 수 없을 것이다.
- 부모에게 큰 실망만 안겨 줄 것이다.
- 내 생각에는 문제가 있고, 나는 믿을 수 없는 인간이다.
- 끊임없이 나를 규제하는 환경이 필요하다. 그렇지 않으면 내 약점이 드러날 것이다.
- 내가 어떤 일에 실패하는 것은, 부모가 옳았음을 증명하는 것이다.

- 가치 있는 사람이 되려면 최고가 되어야만 한다.
- 내 판단은 틀림없이 상황을 망칠 것이다. 누군가 나 대신 판단을 해주어야 한다.
- 나도 부모처럼 내 자녀를 망칠 것이 분명하기 때문에 자녀를 가지면 안 된다.

가질 수 있는 두려움	실패할 것이다.완벽하지 못할 것이다.사랑받다가도 버려질 것이다.사람들을 실망시키고, 그들의 기대에 부응하지 못할 것이다.중요한 일을 망칠 것이다.주목받고, 책임을 맡고, 앞장서야 하는 일이 두렵다.창피를 당하고, 조사받게 될 것이다.어리석은 선택을 하여 부모가 옳았음을 증명하게 될 것이다.감정을 표현하면 상처받을 수 있다.자유와 선택이 두렵다.부모가 되어 악순환을 반복할까 두렵다.
가능한 반응과 결과들	(부정적인 자기 대화 등) 자신에게 엄격하다.모든 일에 완벽을 추구한다.일 중독이 된다.성취가 있어야 사랑받을 자격도 생긴다고 믿는다.일과 삶의 균형이 무너져 있다.(옷, 행동 등에서) 자신의 결정을 후회한다.결정해야 할 때 조언을 요청한다. 안심시켜 주는 말이 필요하다.정체성 갈등을 겪는다.다른 사람들의 기분을 맞춘다.자신의 업적을 인정받으려고 다른 사람들에게 알린다.긴장할 때마다 되풀이되는 습관이 생긴다. 섭식 장애가 생기거나 말을 더듬는다.(지배적이고, 자기애가 강하고, 완고한 성격 등) 자신의 부모와 닮은

배우자를 선택한다.

- 자존감이 낮다. 자신이 부족하다고 생각한다.
- 식단, 활동, 지출 등을 지나치게 엄격하게 통제한다.
- 재미있는 놀이, 욕망, 쾌락을 피함으로써 자신의 잘못에 대한 벌을 스스로 내린다.
- 마약과 술에 의존한다.
- 자기 변호에 서툴다.
- 누군가 자신에게 무엇을 원하는지 물어보면 불편하다.
- 일이 잘못되면 자신의 책임이라고 느낀다.
- 감정을 드러내지 않고, 감정을 느끼는 것 자체에 수치심을 느낀다.
- 비난을 피하려고, 혹은 문제에 말려들지 않으려고 거짓말을 한다.
- 권위에 공공연히 저항한다.
- 부모의 욕망에 따르느라 자신의 꿈을 잃어버린 것을 후회한다.
- 실수를 하면 부모 탓을 하고, 부모에게 적대적이다.
- 자녀에게 지나치게 엄격하거나(악순환), 지나칠 정도로 방임한다 (과잉 보상).
- 어른이 된 뒤에는 논쟁과 비판을 피하려고 자신의 생각을 부모에게 모두 알리지 않는다.

형성될 수 있는 성격 특성	• **속성** 적응하는, 경계하는, 효율적인, 집중하는, 부지런한, 성실한, 꼼꼼한, 순종적인, 체계적인, 집요한, 사생활을 중시하는, 적극적인 • **단점** 의존적인, 냉소적인, 부정직한, 회피적인, 융통성 없는, 감정을 억누르는, 불안정한, 비판적인, 자신감 없는, 집착하는, 편집증적인, 완벽주의적인, 반항적인, 분개하는, 완고한
상처가 악화할 수 있는 계기	• 성공할 것 같았던 분야에서 실패했다. • 모든 일에 비판적인 상사, 동료, 선배와 일하게 됐다. • 부모와 서로를 비판하는 대화를 나눈다. • 부모가 자신의 자녀를 '판단'하려고 한다. • 부모에게 의도를 눈치챌 수 있는 선물(헬스클럽 회원권, 자기 계발서 등)을 받는다.

ㅈ

- 지나치게 많은 일을 하고, 많은 책임을 떠맡고 실패를 피하고자 다른 사람에게 도움을 요청한다.
- 연로한 부모를 돌봐야 할 상황에 놓이지만 그 부정적인 관계를 자신의 가정까지 연결하고 싶지 않아 꺼려 한다.
- 술이나 약물에 의존하는 증상이 심해져 근본적인 원인을 들여다보고 해결해야 한다.
- 배우자나 자녀를 자신의 부모처럼 대하고 있다는 사실을 깨닫는다.

친부모와
떨어져 자라다
Being Sent Away as a Child

**구체적
상황**

- (공부 때문에, 부모가 바빠서, 약물 같은 나쁜 영향에서 벗어날 수 있도록) 기숙 학교에서 생활했다.
- 부모가 제대로 돌보지 못해서 친척 집에서 자랐다.
- 부모 중 한 명이 문제 행동에 대처하지 못해 계부 또는 계모 아래서 자라났다.
- 특수 학교,◆ 위탁 가정, 또는 보육원에서 자랐다.
- 소년원에 갔다.
- 수치스러운 사건을 일으켜 다른 학교로 전학 갔다.
- 자신의 의지와는 상관없이 외국 가정에 보내졌다(입양 등).
- 가족의 종교적 믿음에 반하는 행위(동성애 등) 때문에 재활원에 갔다.

**훼손
당하는
욕구**

안전과 안정, 애정과 소속감, 존중과 인정

**생길 수
있는
잘못된
믿음**

- 사람들은 내가 그들을 가장 필요로 할 때 나를 버릴 것이다.
- 내가 어떤 사람인지가 아니라, 무엇을 할 수 있느냐가 나의 가치를 결정한다.
- 부모들은 다루기 쉬운 아이들만 사랑한다.
- 부모도 버릴 정도니 내가 아무리 노력을 해 봤자 소용없을 것이다.
- 사람들에게 거리를 두면 그들이 먼저 나를 거부할 수 없을 것이다.
- 누구도 필요 없다. 혼자서도 충분하다.
- 나는 사랑을 받을 자격도, 우정을 기대할 자격도 없다.

◆ **특수 학교** special needs school
학습 장애, 의사소통 장애, 주의력 결핍 과잉 행동 장애(ADHD), 신체적 장애
등을 가진 학생의 특징과 욕구를 존중하는 방식으로 교육하는 학교.

- 내 약점을 안다면 사람들은 나를 이용할 것이다.
- 사랑은 조건적이다.
- 누군가와 친해지면 상처받을 것이다.
- 문제를 일으키는 사람들을 버리는 것이 가장 좋은 해결 방법이다.

가질 수 있는 두려움

- (나중에 자녀가 같이 살지 않겠다고 선언하는 등) 어른이 되어서도 버림받을 것이다.
- 내 결함 때문에 아무도 나를 사랑하지 않을 것이다.
- (배제되고, 잊혀지는 등) 사람들에게 거절당할 것이다.
- 다른 사람과 관계를 맺고 마음을 열면 상처받을 것이다.
- 문제를 일으켜 다른 사람들과 멀어질 것이다.
- 어디에도 속하지 못할 것이다.

가능한 반응과 결과들

- (거래를 기반으로 역할이 한정되어 있는) 조건적인 관계를 추구한다.
- 피상적인 인간관계만 추구한다.
- 성적 관심을 사랑이라고 착각한다.
- 사람들에게 애착을 느끼지 않는다.
- 항상 자신이 모든 말을 통제해야 한다.
- 친밀한 관계, 꿈, 사랑은 전혀 중요하지 않다고 자신을 설득한다.
- 반려동물이 죽으면 홀로 남을 것이기 때문에 아예 키우지 않는다.
- 자신의 가치를 증명하려고 모든 일에 최선을 다한다.
- 인정받을 수 있다면 어떤 일이든 한다.
- 자존감을 훼손하는 부정적인 생각을 한다.
- (싫어하는 일이라도 계속하는 등) 좀 더 나은 일을 시도하기보다는 주어진 일에 만족한다.
- 끊임없이 칭찬받고, 대접받고, 자신의 가치를 확인받고 싶어 한다.
- 형제·자매와 관계가 좋지 않다.
- 혼자 살며, 그 누구의 도움도 필요로 하지 않는다.
- 사람들을 믿지 못해 도움을 요청하는 게 힘들다.
- 버림받기 전에 먼저 관계를 끊는다.
- 사람들이 떠나지 못하도록 자신에게 의존하게 만든다.

- 사람들에게 빈정거리고 쌀쌀맞게 대하면서 거리를 둔다.
- 만족스럽지 않더라도 부모가 인정하는 직업을 택한다.
- 사람들과 접촉이 많지 않은 일을 택한다.
- 혼자 숨어 산다.
- 다른 사람을 보호하고 소유하려 한다.
- 가족, 특히 부모와 연락하지 않는다.
- 경쟁할 필요가 없도록 경쟁자를 배제해 버리거나, 경쟁을 아예 포기해 버린다.
- 사람들을 실망시키지 않으려고 이루기 쉬운 목표를 택한다.
- 권위자에게 적대적이다.
- 다른 사람에게 마음을 열고 가까워지기가 힘들다.
- 다른 사람들을 대변하는 사람이 된다.

형성될 수 있는 성격 특성	- **속성** 조심스러운, 규율 잡힌, 신중한, 내성적인, 순종적인, 집요한, 사생활을 중시하는, 보호하는, 지략 있는 - **단점** 거친, 반사회적인, 지배적인, 불성실한, 위선적인, 감정을 억누르는, 불안정한, 질투하는, 비판적인, 자신감 없는, 집착하는
상처가 악화할 수 있는 계기	- 가족 모임을 한다. - 서로 사랑하고 인정해 주는 가족을 본다. - 데이트 신청을 했는데 무시당하거나 면접에서 탈락하는 등 거절을 경험한다. - 교정 시설이나 교회 등 자신이 자란 장소와 비슷한 곳에 간다. - 누군가가 자신을 못마땅해하는 말을 듣는다.
상처를 직면하고 극복할 기회	- 이혼한다. - 출장이 잦아 가족을 집에 남겨 놓아야 할 때가 많다. - 마음이 열려 있고, 나를 있는 그대로 받아들이고 사랑해 주는 사람을 만난다. - 부모 같은 또래의 사람에게 인정받고 사랑받는다(이웃이 낚시에 데려가는 등).

컬트 집단에서
자라다

<div align="right">**Growing up in a Cult**</div>

'컬트'는 과격하거나 위험한 이데올로기나 실천을 지향하는 비주류 단체를 말한다. 흔히 종교적 신념을 가진 경우가 많지만 언제나 그런 것은 아니다. 이 항목에서는 한때 컬트 집단에 몸담았지만, 결국 탈출하거나 컬트에 등을 돌린 사람들에게 초점을 맞추고 있다.

훼손 당하는 욕구

안전과 안정, 자아실현

생길 수 있는 잘못된 믿음

- 나는 의지력이 약하다.
- 나는 손쉬운 목표물이다.
- 나의 판단은 신뢰할 수 없다.
- 내 머리에 자리 잡은 생각에서 결코 벗어날 수 없다.
- 모든 종교는 사람들을 세뇌하고 지배한다.
- 특정 집단이 말하는 활동 목적을 그대로 믿어서는 안 된다.
- 나는 불성실하고 이기적인 사람이다(특히 컬트 집단을 떠나며 가족과 친구를 버렸을 때).
- 누구도 믿을 수 없다.

가질 수 있는 두려움

- 내 자녀도 컬트 집단에 끌려 들어갈 것이다.
- 내가 컬트 집단과 관련 있다는 사실을 누군가 알아챌 것이다.
- 모든 종교 단체가 두렵다.
- 누군가 나를 조종하거나 지배할 것이다.
- 혼자 있거나 결정을 내리는 일이 두렵다.
- (컬트 집단의 세뇌 때문에) 내 생각을 믿을 수 없다.
- 누군가를 믿으면 이용만 당할 것이다.
- (신체적·성적·정서적 학대가 일상적인 집단이라면) 집단 사람들에게 보복당할 것이다.

ㅋ

- 모든 종교 집단이나 조직을 피하거나 경멸한다.
- 다시 지배받지 않으려는 노력의 하나로 지배적인 성격이 된다.
- 종교적인 성격을 띠지 않았더라도, 조직적인 집단은 일단 피한다.
- 사람들에게 경계를 풀지 않는다.
- 다른 사람과의 대화조차 피한다.
- 자존감이 낮고, 자기를 인색하게 평가한다.
- 어떤 사람이 사생활을 침범할 기미가 보이면 분노한다.
- 혼자 결정을 내리기 힘들다.
- 컬트 집단에서 보낸 시간에 대해 모순적인 감정이 있다.
- 비밀이 많고 자신을 드러내지 않는다.
- (컬트 집단의 세뇌 때문에) 진실과 허구를 구별하기 힘들어한다.
- 자신의 결정이 형편없는 건 아닌지 걱정한다.
- 다른 사람들의 속마음을 믿을 수 없다는 두려움에 멀리하고 혼자 틀어박힌다.
- 컬트 집단이 자신을 추적하고 있다는 망상을 갖는다.
- 사람들이 자신을 속일 것이라고 의심한다.
- 컬트 집단에서 빠져나오지 못한 사람들의 신변이 걱정된다.
- 지나칠 정도로 주의하며, 위험을 피한다.
- 컬트 집단에서 나쁘다고 배웠던 사회의 어떤 측면들을 여전히 신뢰하지 않는다.
- 컬트 집단에 속했던 경험 때문에 세상에서 소외감을 느낀다.
- 사회에 동화되기 힘들다.
- 가족과 친구를 두고 떠나온 것에 죄책감을 느낀다.
- 컬트 집단을 떠났으니 자신의 영혼이 잘못될까 두렵다.
- 컬트 집단과 그 활동을 옹호한다.
- 우울증과 공황 장애를 앓는다.
- 건강한 인간관계가 무엇인지 혼란스럽다.
- (속죄 의식, 기도 등) 컬트 집단과 관련된 미신을 버리지 못한다.
- 자녀들을 지나칠 정도로 과잉보호한다.
- 사실과 정보에 입각한 결정을 내리고, 남들에게 쉽게 휘둘리지 않으려고 열심히 공부한다.

ㅋ

- 자신의 경험을 극복하기 위해 일기를 쓴다.
- 판단력을 길러 누군가 자신을 조종하려 하거나 거짓 선전을 늘어놓고 있다는 사실을 쉽게 파악한다.
- 자녀에게 진실과 거짓을 구별하는 방법을 가르친다.
- 자립하려 한다.
- 컬트 집단에서 빠져나온 사람들을 돕는 단체에 가입한다.

형성될 수 있는 성격 특성	• **속성** 분석적인, 감사하는, 조심스러운, 독립적인, 부지런한, 집요한, 설득력 있는, 보호하는 • **단점** 반사회적인, 냉담한, 지배적인, 냉소적인, 방어적인, 회피하는, 융통성 없는, 억제하는, 불안정한, 비판적인, 초조한, 편집증적인, 소유욕이 강한
상처가 악화할 수 있는 계기	• 컬트 집단 사람과 우연히 만난다. • 친구가 어떤 조직이나 종교에 지나친 열의를 보인다. • 어떤 집단이나 조직의 일원이 가입을 적극적으로 권유한다. • 직장의 규칙이 매우 엄격하다. • 텔레비전이나 인터넷에서 컬트 집단에 대한 뉴스를 본다. • 다른 사람들이 자신이 속했던 컬트 집단을 비난하는 이야기를 듣는다. • 컬트 집단에서 배웠던 것과 반대되는 이야기를 듣지만 무엇이 옳은지 판단하기 힘들다.
상처를 직면하고 극복할 기회	• 극단적이라고 의심되는 종교에 가족이 빠져들고 있다. • 컬트 집단이 자신을 감시하고 있다는 의심이 든다. • 여전히 컬트 집단에 속한 가족이 자신을 비난하고 창피를 준다. • 컬트 집단에서 탈출을 원하는 가족이 연락을 한다. • 기자나 경찰이 어린 시절에 대해 묻는다.

ㅋ

항상 뒷전으로
자라다

Not Being a Priority Growing up

일러두기 이 상처는 아이의 기본적인 욕구는 채워지고 있다는 점에서 '방치'와는 다르다. 하지만 행복과 만족을 주는 요소는 배제된 상황이다. 아이가 좋아하고 싫어하는 것은 관심의 대상이 되지 않고, 아이가 이룬 성취는 무시되며, 부모의 일, 취미, 욕망이 우선시되는 환경이다. 물론 다른 형제·자매가 아이보다 먼저인 상황도 가능하다.

훼손 당하는 욕구
애정과 소속감, 존중과 인정, 자아실현

생길 수 있는 잘못된 믿음
- 무슨 일을 하더라도 세상은 나에게 관심이 없다.
- 다른 사람들이 나보다 중요하니, 그들이 먼저여야 한다.
- 나는 리더가 아니라 추종자다.
- 탁월한 사람들만 주목받는다.
- 살면서 많은 것을 기대하지 말아야 한다.
- 내 역할은 다른 사람들이 좋아하는 일을 할 수 있도록 돕는 것이다.
- 나의 꿈과 욕망을 우선시하는 것은 이기적인 행동이다.
- 내가 약하기 때문에 짓밟히는 것이다.
- 나는 물론 내가 하는 모든 일이 중요하지 않다.

가질 수 있는 두려움
- 내 욕구와 욕망이 우선시되는 경우는 절대 없을 것이다.
- 나 역시 자녀를 중시하지 않는 부모가 되어 악순환을 계속할 것이다.
- 스스로 인생 경로를 선택했다가 커다란 실패를 맛볼 것이다.
- 내 인생은 아무런 의미도 없다.
- 내가 어떤 일을 하더라도 세상은 달라지지 않는다. 나는 세상에 아무런 영향도 미치지 못할 것이고, 특별한 존재도 아니다.

ㅎ

- 자립하기 힘들다.
- 다른 사람들의 말을 지나칠 정도로 고스란히 받아들이고, 이용만 당한다.
- 다른 사람이 시키는 대로 한다.
- 다른 사람과 경쟁하기보다는 그들 말을 따르려 한다.
- 다른 사람의 비위를 맞추면서도, 자신의 행동이 마음에 들지 않는다.
- 부모의 인정을 받을 만한 선택을 한다.
- 스스로 선택을 해야 하면 당황한다.
- 자아 정체성에 문제가 있다.
- 자존감이 낮다. 자신의 장점보다는 단점만을 본다.
- 과거에 사로잡혀 있고, 처음부터 다시 시작하고 싶다고 생각한다.
- 자신이 인생에서 진정 원하는 게 무엇인지 판단할 수 없다.
- 자신이 원하는 것을 요구하는 일이 힘들다.
- 누구라도 자신을 칭찬해 주고 관심을 주면 고마워한다.
- 약속이 취소되거나 바람을 맞으면 크게 상처를 받는다.
- 약속을 취소한 사람이 진짜 그럴 만한 사정이 있었는지 궁금해한다.
- 다른 사람에게 부담을 주고 싶지 않아 도움 요청을 주저한다.
- 인간관계에서 주도적인 입장이 되지 못한다.
- 자기애가 강한 사람을 배우자로 선택한다.
- 의견도 제대로 제시하지 못하는 자신을 겁쟁이라고 생각한다.
- 부정적인 자기 대화 때문에 대담한 말을 하지 못한다.
- 분노가 폭발할 때까지 쌓아 둔다.
- 주목받는 게 불편해서 자신의 성과나 좋은 소식을 알리지 않는다.
- 취미, 관심사, 길티 플레저◆등을 다른 사람에게 알리지 않는다.
- 부모가 관심을 가졌거나 사랑했던 것들을 혐오한다.
- 자신이 했던 이야기를 누군가 기억해 주면 깜짝 놀란다.

◆ **길티 플레져**guilty pleasure
'죄의식을 느끼지만 하면 즐거운 일'이라는 말로, 남에게 이야기하기에는 부끄럽지만 자신에게 만족감을 주는 일이나 행위.

383

- 꿈을 이루려는 은밀한 계획을 세우지만, 그 계획을 끝까지 추진하지는 않는다.
- 실제보다 훨씬 자신감이 생기는 온라인상의 대화와 접촉을 즐긴다.
- 다른 사람을 책임지고 있다면, 자신의 관심사에 시간과 돈을 쓰는 데 죄책감을 느낀다.
- 자신의 부모처럼 되기 싫어서 자녀의 요구를 모두 들어준다.
- 책을 읽거나, 강의를 듣는 등의 활동을 통해 자신의 약점을 극복하려 애쓴다.
- 어떤 일이 있더라도 다른 사람들을 위한 시간을 낸다.
- 사람들에게 감사한 마음을 보이기 위한(쪽지, 선물, 친절한 행동 등) 작은 친절을 베푼다.
- 가까운 친구들에게는 깊은 충성심을 가진다.
- 자라면서 하지 못했던 일을 하면서 새로운 기억들을 쌓아 간다.
- (다른 사람이 자신에게 중요한 사람이라는 사실을 알리기 위해) 다른 사람의 시시콜콜한 정보까지 기억한다.
- 약속은 반드시 지킨다.

형성될 수 있는 성격 특성

- **속성** 야심이 큰, 감사하는, 협조하는, 예의 바른, 공감하는, 우호적인, 너그러운, 훌륭한, 부지런한, 친절한, 성실한, 순종적인
- **단점** 겁 많은, 융통성 없는, 불안정한, 비이성적인, 질투하는, 비판적인, 피해 의식이 강한, 자신감 없는, 집착하는, 과민한, 의지력이 약한, 일 중독의

상처가 악화할 수 있는 계기

- 부모가 대화 중 자신의 성공담 등 자기 이야기만 한다.
- 누군가가 자신의 요구를 별다른 이유도 없이 거절한다.
- (자신이 싫어하거나 알레르기가 있는 음식을 내놓거나, 직업을 바꾼 것을 잊거나, 연인과 헤어진 사실을 잊는 등) 부모가 중요한 사실을 잊는다.
- 도움이 필요했는데, 친구나 가족이 도와주지 않았다.

ㅎ

- 남들이 인정하지 않거나 관심이 없는 재능을 개발하고 싶다.
- 건강 문제나 비극적인 사건이 생겨 자신을 스스로 돌봐야 한다.
- 성공 여부에 따라 다른 사람들의 행복이 좌우되는 일에서 리더 역할을 맡는다.
- 자녀의 요구를 모두 들어주다 보니 자녀가 이기적이고 버릇없는 아이가 되었다는 사실을 깨닫는다.

예기치 못한 불상사

- 고문을 당하다
- 굴욕을 당하다
- 다른 사람의 죽음을 목격하다
- 돌보던 아이가 죽다
- 목숨을 위협하는 사고를 당하다
- 무차별 폭력으로 사랑하는 사람을 잃다
- 부모가 이혼하다
- 불치병 진단을 받다
- 붕괴된 건물에 갇히다
- 사랑하는 사람이 자살하다
- 살아남기 위해 살인하다
- 시체와 같은 공간에 고립되다
- 이혼하다
- 유산·사산을 겪다
- 임신 중절 수술을 하다
- 자녀가 사망하다
- 자녀를 입양 보내다
- 자연재해·인재(人災)를 겪다
- 자택 화재
- 조난을 당하다
- 테러
- 학교 총기 난사 사건

ㄱ ㄴ ㄷ ㄹ ㅁ ㅂ ㅅ ㅇ ㅈ ㅊ ㅋ ㅌ ㅍ ㅎ

고문을
당하다

**구체적
상황**

다음과 같은 상황에서 살아남았다.

- (전쟁 포로가 되거나 정치적 이유로 납치되어) 정보를 빼내기 위한 고문을 받았다.
- 연쇄 살인범이나 사이코패스에게 잡혀있었다.
- 폭력적인 사이비 종교 집단, 가족, 특정 집단에서 생활하고 있다.
- 가학적인 괴롭힘을 즐기는 또래 집단이나 테러 집단의 표적이 됐다.
- 민족적·종교적 소수 집단에 속한다는 이유로 박해를 받았다.
- 취재 활동 중 납치됐다.
- 정치가 불안정한 나라에서 봉사 활동을 했다.
- 서로 대항하여 싸우는 범죄 집단의 일원이었다.

**훼손
당하는
욕구**

생리적 욕구, 안전과 안정, 존중과 인정, 자아실현

**생길 수
있는
잘못된
믿음**

- 아무도 믿을 수 없다.
- 나는 결함이 많고 쓸모없는 인간이다.
- 나는 결코 정상적으로 살아갈 수 없을 것이다.
- 내가 겪었던 일을 알게 된다면, 사람들은 나를 떠날 것이다.
- 신도 나를 버렸다.
- 그 일을 막을 수 없었던 나는 무력한 존재이다.
- 안전 구역 안에서만 나는 안전하다.
- 과거를 극복하려고 노력하기보다는 묻어 버리는 편이 낫다.

**가질 수
있는
두려움**

- 고함이나 말싸움 등 더 폭력적으로 변할 수 있는 상황이 두렵다.
- 불, 물, 전기 혹은 고문에 사용된 특정한 도구를 본다.
- 사진 찍히거나 녹화될 것이다.
- 누군가 몸을 만지는 게 두렵다.

- 마음을 열고 개인적인 이야기를 하면 거절당할 것이다.
- 마음대로 숨 쉬지 못하거나 움직이지 못할까봐 두렵다.
- 권력자(고문한 사람의 권력이나 지위가 높았던 경우)가 두렵다.
- 성관계와 연애 관계가 두렵다.
- 혼자인 게 두렵거나 반대로 군중 속에 있는 게 두렵다.

**가능한
반응과
결과들**

- 갑작스러운 움직임에 깜짝 놀란다.
- 어떤 일을 통제한다는 것은 환상일 뿐이라고 생각한다.
- 자신에 대해 부정적으로 생각한다.
- (잠재적인 위협을 빠르게 파악하는) 자신의 직관을 믿는다.
- 자신의 존재 가치에 혼란을 느낀다.
- 무조건 집 안에 머물거나 집 가까이에 있으려 한다.
- 도움을 요청하기 힘들어한다.
- (격리되어 고문받았던 경험 때문에) 다른 사람들과 '떨어져 있다는' 느낌이 든다.
- 다른 사람들의 행동을 분석하고, 그들의 동기를 의심한다.
- 예전처럼 인생을 즐기지 못한다.
- 부정적인 기분, 걱정, 혹은 다른 사람의 감정에 영향을 받는다.
- 혼자 있는 공간이 필요하다. 다른 사람이 가까이 있으면 불편하다.
- 위장 장애나 관절염을 앓고, 자주 토한다.
- 음식과 생활필수품을 비축한다(고문이 이와 관련된 경우).
- 무엇이든 하나에 집착해서 그것만 생각한다.
- 불안 때문에 가슴이 뛰고 호흡곤란을 겪을 때 진정 시켜주는 말을 들어야 한다.
- 사람들이 이해한다고 하거나, 시간이 지나면 괜찮아질 것이라고 말하면 자신을 무시한다고 여긴다.
- (우울증, 불면증, 야경증, 공황 장애, 플래시백 등) 외상 후 스트레스 장애(PTSD) 증상을 보인다.
- 요리, 청소, 정리정돈 같은 일상적인 일에도 어쩔 줄 몰라 한다.
- 자살을 생각한다.
- 인간관계에 문제가 있다.

- 사람을 잘 믿지 못하고, 약점이 노출될까 두려워 한다.
- 강한 수치심이 계속 든다.
- (반려동물을 껴안고, 책을 읽고, 담요로 몸을 감싸고, 달콤한 간식을 먹는 등) 자기 위로 행동을 한다.
- 일기나 시를 쓰거나 자신을 유괴했던 범인에게 편지를 써서 자신의 감정을 표현한다.

형성될 수 있는 성격 특성	• **속성** 경계하는, 분석적인, 감사하는, 조심스러운, 용기 있는, 온화한, 내성적인, 친절한, 성실한, 자비로운, 감상적인, 사회적 의식이 있는 • **단점** 반사회적인, 강박적인, 지배적인, 냉소적인, 방어적인, 망상적인, 잘 잊는, 감정을 억누르는, 불안정한, 편집증적인, 비관적인
상처가 악화할 수 있는 계기	• 자신이 당했던 일과 흡사한 이야기를 책에서 읽는다. • 우연히 방에 갇힌다. • 악몽이나 플래시백을 경험한다. • 다른 사람의 피나 상처를 본다. • 정전 때문에 어둠 속에 혼자 남는다. • 불관용, 증오, 박해로 인한 폭력 위협을 받는다. • 갑자기 신체 접촉을 당한다.
상처를 직면하고 극복할 기회	• 은행 강도 사건 등에서 인질이 되어 침착해야 살아남을 수 있는 상황에 놓인다. • 친구나 사랑하는 사람이 트라우마로 고통받는 것을 보고 그들을 도와주고 싶다. • 긍정적인 태도로 집중한다면 이룰 수 있는 목표와 꿈을 갖는다. • 특별한 사람을 만나 그 사람과 같이 살고 싶어진다. • 자신이 임신했다는 사실을 발견한다. • 다른 생존자들의 멘토나 롤 모델이 되어 희망을 주고 싶다.

굴욕을
당하다

Being Humiliated by Others

- 다른 학생들 앞에서 (부정적인 이유로) 교사에게 지목당했다.
- (성관계 비디오 유출, 모르는 사이에 녹음된 폭언·욕설 등으로) 평판이 나빠졌다.
- (소셜 미디어를 통해) 부끄러운 비밀이 또래 집단이나 모든 사람에게 알려졌다.
- 굴욕적으로 해고됐다.
- 끔찍하거나 금기시되는 범죄로 억울하게 기소됐다.
- 대학이나 스포츠팀에서 호된 신고식을 치렀다.
- 복수심에 불타는 배우자가 자신의 불륜을 소셜 미디어에 올려 모든 사람이 알게 됐다.
- (특이한 성적 취향, 학대에 대한 비난 등) 악의에 찬 소문이나 사실이 공개돼 망신을 당했다.
- 경쟁자가 부끄러운 정보를 밝혀 내 명성을 훼손했다.
- 성적 취향을 밝힐 준비가 아직 안 되었는데 누군가 폭로해 버렸다.
- (다른 사람들 앞에서 바지가 벗겨지거나, 사실이든 아니든 부끄러운 일이 공개되는 등) 굴욕적인 행동 때문에 집단 괴롭힘을 당했다.

**훼손
당하는
욕구**

안전과 안정, 애정과 소속감, 존중과 인정, 자아실현

**생길 수
있는
잘못된
믿음**

- 나는 아무것도 이룰 수 없을 것이다.
- 내가 아무런 잘못도 없다는 사실은 중요하지 않다. 사람들은 언제나 나에 대해 의심을 품을 것이다.
- 나는 결점이 있고 약하다. 언제나 목표물이 될 것이다.
- 나는 다른 사람과 절대로 어울릴 수 없고, 이해받지도 못할 것이다.
- 누군가 내 과거에 대해 알게 된다면, 내 인생은 끝날 것이다.
- 누구도 내 편이라고 믿어서는 안 되고 그럴 리도 없다.

가질 수 있는 두려움	• (동영상 등으로) 내가 당한 일이 기록에 남을 것이다.
	• 다른 사람에게 이용당할 것이다.
	• 믿지 말아야 할 사람을 믿었다.
	• 여론이나 돌고 도는 소문이 두렵다.
	• 나를 수치스럽게 한 사람이 두렵다.
	• 다른 중요한 비밀도 드러날 것이다.
	• 사랑하는 사람들마저 나를 버려 혼자 부끄러움을 떠안을 것이다.

가능한 반응과 결과들	• 사회 불안 장애♦가 생긴다.
	• 약물이나 술에 의존하고 과식한다.
	• 창피한 마음에 친구들을 멀리한다.
	• 변명하며 사교 모임을 피한다.
	• 전화벨이 울리거나 이메일 도착 알림음이 들리면 불안해한다.
	• 눈에 띄지 않도록 외모를 바꾼다.
	• (일을 그만두고, 전학하고, 정계를 떠나고, 무대에 서기를 그만두는 등) 굴욕을 당했던 장소에 다시는 가지 않는다.
	• 처음 본 사람을 믿지 않는다.
	• 누군가의 말을 곧이곧대로 믿지 않는다.
	• (수치심, 굴욕감, 우울증 등으로 인해) 자신을 돌보지 않는다.
	• 사실은 몇 사람에 지나지 않는데, 모든 사람이 자신의 과거를 알고 있다고 믿는다.
	• (비슷한 상황을 풍자하는 텔레비전 프로그램, 친구의 농담 등) 자신과 비슷한 상황에 민감하다.
	• 외출을 두려워한다. 사람들이 알아볼까 걱정한다.
	• 자신의 다른 잘못도 밝혀질까 두려워한다.
	• 어떤 단체가 모인 방에 들어가면 모든 사람이 자신을 주목하고 감

ㄱ

♦ **사회 불안 장애** social anxiety disorder
사회적 상황에 대한 극도의 두려움을 가리키는 말로 사회적 공포증이라고도
한다. 사람들이 자신을 지켜보거나 평가하는 것에 대한 불안함과 공적인 굴욕
에 대한 두려움이 원인이다.

393

시하고 있다는 느낌이 든다.
- 자신의 결정과 행동을 후회한다.
- 자신에게 충실했던 사람들에게 집착한다.
- 취미나 활동에 흥미를 잃는다.
- 믿을 수 있는 몇몇 사람들로 교우 관계를 좁힌다.
- 소셜 미디어를 멀리하고, 계정을 닫는다.
- 자신이 겪은 사건을 계기로 인해 사회 문제에 관심을 가지고, 편견을 바꿔 보려 한다.
- (반려동물은 나를 판단하려 들지 않고, 조건 없이 사랑해 주기에) 허전함을 채우려고 반려동물을 입양한다.

형성될 수 있는 성격 특성	- **속성** 조심스러운, 용기 있는, 신중한, 정직한, 훌륭한, 고무적인, 자비로운, 객관적인, 설득력 있는, 사생활을 중시하는, 관대한, 거리낌 없는 - **단점** 의존적인, 도전적인, 겁 많은, 방어적인, 부정직한, 어리석은, 잘 속는, 피해 의식이 강한, 과장된, 편집증적인, 분개하는, 자기 파괴적인
상처가 악화할 수 있는 계기	- 굴욕감을 주었던 사람을 우연히 마주친다. - 수치스러운 사건이 일어났던 장소와 비슷한 곳에 간다. - 어떤 사람이 소셜 미디어에서 괴롭힘을 당하고 비밀이 공개되는 것을 본다. - 동료에 대한 나쁜 소문을 우연히 듣는다. - (소셜 미디어나 대중 매체의 보도 때문에) 낯선 사람이 자신을 알아본다. - 새로운 친구가 자신의 과거를 끄집어낸다.
상처를 직면하고 극복할 기회	- 신뢰하는 관계를 원하면서도 다시 상처받으려고 애쓰는 것처럼 행동하는 자신을 발견한다. - 연애 관계가 발전하여 상대가 과거의 수치스러운 사건을 알게 될까 두렵다.

- 누군가 어떤 일을 하도록 강요받고 있는데, 일이 잘못되면 그 사람의 명성에 커다란 해가 될 것이라는 이야기를 우연히 듣는다.
- (경력을 발전시키고, 열정을 좇는 등) 꿈을 추구하고 싶지만, 그러려면 자신의 과거를 극복해야 한다.
- 굴욕감을 주었던 사람이나 회사와 관련된 소송에서 증언해야 한다.
- 자신에게 굴욕감을 주었던 사람이 다른 사람에게 똑같은 짓을 하는 것을 본다.

다른 사람의
죽음을 목격하다

Watching Someone Die

구체적 상황

- 자동차 사고 후 차에 타고 있는 사람을 구하려 노력했지만 결국 실패했다.
- 길을 건너던 친구가 뺑소니차에 치이는 현장을 봤다.
- 휴가 중 익사나 보트 사고로 가족을 잃었다.
- 누군가가 죽기 전(추락사 직전 등) 마지막 순간에 함께 있었다.
- 자연재해 이후 살아 있는 사람을 발견했지만 구하기엔 너무 늦었다.
- 강도나 혐오 범죄 같은 폭력 행위를 힘이 모자라 막지 못했다.
- 누전으로 인한 감전사나 치명적인 오토바이 사고처럼 우연한 사고로 사람이 죽는 것을 보았다.
- 불에 갇혀 빠져나오지 못하는 사람을(고층 발코니에 오갈 데 없이 갇혀 있거나, 그들이 갇혀 있는 층까지 가지 못해서) 구출하지 못했다.

훼손 당하는 욕구

애정과 소속감, 존중과 인정, 자아실현

생길 수 있는 잘못된 믿음

- 사람들이 나를 가장 필요로 할 때 나는 실패했다.
- 그들이 아니라 내가 죽었어야 했다.
- 결국 사랑하는 모든 사람을 잃을 것이다.
- 나는 모든 사람에게 해로운 사람이다.
- 언제라도 죽을 수 있는데, 미래 계획이 무슨 소용인가?
- 위험은 어디에나 있으니 절대 방심할 수 없다.

가질 수 있는 두려움

- 자신이 돌보는 사람들도 죽으면 어차피 금방 잊혀질 것이다.
- 사람들에게 지나치게 감정 이입 하는 것이 두렵다.
- (총, 화재, 높은 곳, 빗길 운전 등) 죽음과 관련 있는 상황이나 요소들이 두렵다.
- 사랑하는 사람에게 피해를 줄까 두렵다.

- 다른 사람에게 도움이 필요한 순간에 도와주지 못할 것이다.
- 다른 사람에 대한 책임을 지는 게 두렵다.
- 위험이 두렵다.

<table>
<tr><td>가능한
반응과
결과들</td><td>

- 외상 후 스트레스 장애(PTSD)를 겪는다.
- 우울증을 앓는다.
- 다른 모든 사람은 관심 밖이고 피해자에게만 집착한다.
- 불면증을 앓는다.
- 사고가 일어났을 때 함께 있었던 사람들을 피한다.
- 남아 있는 사랑하는 사람에게 집착한다.
- 가족을 과잉보호하고, 어디 있는지 항상 알고 있어야 한다.
- 위험 가능성에 대해 언제나 걱정하며 안전을 지나치게 걱정한다.
- 어떤 행동이나 결정을 하기 전에 계획을 세우고, 모든 위험 요소들을 미리 제거한다.
- 즉흥적인 행동은 무조건 피한다. 안전 제일주의자가 된다.
- 자기 파괴적으로 행동하거나 무모하게 행동한다.
- 다른 사람들의 안전을 책임져야 하는 일은 맡지 않으려 한다.
- 친구나 가족을 멀리한다.
- 인간관계를 축소하고 피상적인 관계로 만든다.
- 슬픔에 빠지지 않으려고 일이나 다른 활동에 몰두한다.
- 사고에 대해 법의 심판을 기대하고, 복수하거나 보상을 받으려 한다(사고에 대해 조사하고, 사고에 대한 사람들의 인식을 높이고, 관련 당사자를 고소하는 등).
- 생존자 후원 단체에 참여한다.
- (물건을 기부하고, 사랑하는 사람들에게 나누어 주는 등) 고인의 물건을 처분한다.
- 고인의 이름으로 장학금을 만든다.
- 치료를 위해 사용해 온 약이나 수면제를 끊는다.

</td></tr>
</table>

형성될 수 있는 성격 특성	· **속성** 사랑이 많은, 경계하는, 조심스러운, 집중하는, 독립적인, 돌보는, 주의력 있는, 체계적인, 적극적인, 지각 있는, 현명한
	· **단점** 우유부단한, 완벽주의적인, 분개하는, 자기 파괴적인, 신경질적인, 소심한, 혼자 틀어박힌, 걱정이 많은

상처가 악화할 수 있는 계기	· 자녀가 무모한 행동을 하는 것을 목격한다.
	· (병원을 상기시키는 소독약 냄새 등) 사고를 연상시키는 감각적 자극을 받는다.
	· 사랑하는 사람이 다치거나 입원한다.
	· 사고 현장을 지나간다.
	· 과거 사고와 흡사한 다른 위급한 장면을 본다.

상처를 직면하고 극복할 기회	· 사고, 위급한 장면, 무모한 행동들을 재미 삼아 보여 주는 동영상을 본다.
	· (여동생의 아들을 돌볼 유일한 친척이 되는 등) 친척을 돌볼 책임을 떠맡는다.
	· 사고에 대한 책임자를 발견했지만, 경찰이 시큰둥하거나 법 집행을 하지 않는다.
	· (기계 설비 오작동, 건축법대로 준공되지 않은 건물 등) 사고와 관련된 결함을 발견한다.
	· 한 부모나 단독 부양자가 되어, 가족들을 위해서라도 자신이 강해져야 한다.

돌보던
아이가 죽다

A Child Dying on One's Watch

일러두기

(자신의 아이든 다른 사람의 아이든) 돌보던 아이가 죽으면 보호자는 자신의 잘못이 아닐지라도 자책하기 마련인데, 우발적인 죽음이라도 보호자가 그 죽음에 조금이라도 책임이 있다면 마음의 짐은 두고두고 보호자를 괴롭힌다. 이 항목에서는 보호자가 아이의 죽음에 도의적인 책임은 있으나 법적으로는 책임이 없는 경우를 살펴본다. 어쩔 수 없는 상황에서 자녀를 잃은 경우는 '자녀가 사망하다' 항목을 보라.

구체적 상황

아이가 다음과 같은 이유로 죽는다.

• 알레르기 반응을 보이는 음식을 먹었다.

• 제대로 치우지 않아 방치된 독극물이나 약을 먹었다.

• 끈이나 종이봉투에 질식했다.

• 부모의 총을 가지고 놀다가 오발 사고가 일어났다.

• 후진하는 차에 치였다.

• (파손된 난간, 잠기지 않는 창문 등) 집 안 보수를 제대로 하지 않아 사고가 났다.

• 자신이 피우던 담배나 끄지 않은 난로 때문에 화재가 일어났다.

• 자신의 과실로 교통사고가 일어났다.

• (폐렴 등) 전염성이 있는 병을 무시했다가 아이가 감염됐다.

• 아이가 친구와 풀장에서 놀다 익사 사고가 일어났다.

훼손 당하는 욕구

애정과 소속감, 존중과 인정, 자아실현

생길 수 있는 잘못된 믿음

• 나는 다른 사람의 생명을 책임질 수 없다.

• 나는 믿을 수 없고 무책임한 인간이다.

• 나는 형편없는 부모다.

• 다른 사람이 아이를 돌봤다면 아무 일도 없었을 것이다.

- 나는 용서받을 자격이 없다.
- 나는 사랑하는 사람도 안전하게 지키지 못한다.
- 나는 주변 사람에게 위험한 존재다. 차라리 내가 없는 편이 낫다.

가질 수 있는 두려움

- 다른 사람에 대한 책임을 지는 게 두렵다.
- 사람들은 나를 용서하지 못하고 거부할 것이다.
- 다른 사람들의 판단이 두렵다.
- 형편없는 부모라는 낙인이 찍혀 남은 자녀를 빼앗길 것이다.
- (물, 운전, 높은 곳 등) 아이를 죽게 만든 모든 환경이 두렵다.

가능한 반응과 결과들

- 심한 우울증에 빠진다.
- 과면증이나 불면증을 앓는다.
- 눈물을 멈출 수 없거나, 지나치게 민감하다.
- 하던 일이나 활동을 그만둔다.
- 어떤 일에 적극적으로 참여하길 피한다.
- 자신이 돌보는 다른 아이들에게 감정적인 거리를 둔다.
- 아이들을 피하고, 아이들이 모이는 자리에 가지 않는다.
- 방어적인 성격이 된다. 아이의 죽음에 책임이 없다는 것을 증명하기 위한 욕심으로 다른 사람들을 비난한다.
- 다시는 감시를 소홀히 하지 않겠다는 강박관념으로 돌보는 아이에게 집착을 보인다.
- 남은 아이들을 과잉보호하거나 지나치게 엄격하게 대한다.
- 자신이 돌보는 아이가 보이지 않거나 목소리가 들리지 않으면 공황 상태에 빠진다.
- 수치심과 죄의식 때문에 사람들을 멀리한다.
- 사람들에게 마음을 열지 않고 모든 외출을 삼간다.
- 자살을 생각하거나 기도한다.
- 약물이나 술에 의존한다.
- 죽은 아이 생각에서 벗어나지 못해 새로운 일을 하지 못한다.
- 자신에 대한 혐오 때문에 자기 파괴적인 행동을 한다.
- 사고를 잊으려고 새집이나 다른 도시로 이사 간다.

- 아이를 위한 추모비를 세운다.
- 다른 아이를 도울 수 있도록 아이의 옷이나 장난감을 기부한다.
- 친구, 종교인, 치료사, 상담 전화에 도움을 요청한다.
- 아이를 잃은 부모 모임에 참석한다.

형성될 수 있는 성격 특성	• **속성** 경계하는, 조심스러운, 협조적인, 꼼꼼한, 주의력이 있는, 사생활을 중시하는, 적극적인, 보호하는, 책임감 있는 • **단점** 의존적인, 냉담한, 냉소적인, 회피적인, 까다로운, 재미없는, 감정을 억누르는, 불안정한, 비이성적인, 책임감 없는, 음울한, 자신감 없는, 신경질적인

상처가 악화할 수 있는 계기

- 어쩔 수 없는 사정으로 다른 아이를 돌보게 된다.
- 남은 아이들과 (생일 파티 등) 어떤 행사에 참여해야 한다.
- 죽은 아이가 그린 그림이나 자신에게 주었던 선물을 발견한다.
- 사고가 일어났던 곳과 비슷한 장소에 가거나 사고와 비슷한 상황을 만난다.
- (생일, 아이가 살았더라면 참석했을 입학식 등) 죽은 아이와 관련된 중요한 날을 맞는다.
- 죽은 아이의 이름을 듣는다.

상처를 직면하고 극복할 기회

- 우연히 다른 사람이 아이를 위태롭게 하는 광경을 보고, 자신이 겪은 사고는 누구에게나 일어날 수 있다는 사실을 받아들인다.
- 사고 후 불행한 일(괴로움을 극복하지 못해 이혼하거나 주변 사람들과 소원해지거나 소송을 당하는 등)을 겪고, 죄의식과 고통을 극복하려면 도움이 필요하다는 사실을 깨닫는다.
- 죽은 아이의 부모에게 용서를 받고, 이제 자기 자신을 용서할 차례라는 것을 깨닫는다.

목숨을 위협하는
사고를 당하다

A Life-Threatening Accident

- 자동차, 보트, 기차, 비행기 등 교통수단과 관련된 사고가 났다.
- 놀이공원에서 기구가 오작동했다.
- (집, 버려진 건물, 나무 다리 등에서) 썩은 바닥이 무너졌다.
- (싱크홀 등으로) 바닥이 내려앉았다.
- 호수에서 얼음이 깨졌다.
- 우연히 전기에 감전됐다.
- 수중 잔해에 뒤엉켜 익사할 뻔했다.
- 야생 동물의 공격을 받았다.
- 등산 도구의 문제로 암벽 등반 중 추락했다.
- 창문 밖으로 또는 지붕에서 떨어졌다.
- 건설 현장에서 사고가 났다.
- 보행자나 자전거를 탄 사람이 자동차에 치였다.
- (한꺼번에 몰려오는) 동물들에게 짓밟히거나, (폭동, 쇼핑 행사 등으로 몰려든) 사람에게 밀려 넘어졌다.
- 옷이 기계에 끼였다.
- (눈사태나 산사태로 인해 등으로) 무언가에 파묻혔다.

생리적 욕구, 안전과 안정, 존중과 인정, 자아실현

- 세상은 너무 위험하다. 안전한 장소는 집밖에 없다.
- 지루하게라도 사는 게 죽는 것보다 낫다.
- 사람들은 내가 아니라 사고로 인한 내 상처만 본다.
- 사고가 일어나기 전으로 돌아갈 수 없다.
- 죽음이 도처에 있는데, 무엇하러 영원한 것을 추구하는가?
- 언제라도 죽을 수 있는데, 안전한 일을 하는 게 무슨 의미가 있는가?

가질 수 있는 두려움	• 자연, 동물 등 사고와 관련 있는 것들이 두렵다.
	• 혼자 있거나 외부와 연락이 되지 않는 게 두렵다.
	• 피, 부상, 고통을 보는 게 두렵다.
	• 오도 가도 못하는 상태가 두렵다.
	• 위험을 피하지 못할까 두렵다.
	• 무언가에 대해 자세한 정보를 모르면 두렵다.
	• 잘못된 결정을 내릴 것이다.
	• 여행이 두렵다.
	• 준비도 없이 갑작스러운 변화를 맞을까 두렵다.

가능한 반응과 결과들	• 최악의 시나리오를 생각한다.
	• 지나치게 세세한 계획을 세운다.
	• 집과 가까이 있으려 한다. 외출보다는 집에 있는 편을 선호한다.
	• 어떤 일도 혼자 하지 않는다.
	• 예전에 매우 좋아했던 일이라도 위험 요소가 있는 활동은 피한다.
	• 자신의 선택이나 행동이 안전하다는 확인이 필요하다.
	• 사랑하는 사람들을 확인하고 끊임없이 주시한다.
	• 통계를 확인한다(교통수단의 안전 평가 순위 등).
	• 어떤 관계, 활동, 여행 등을 시작하기 전에 규칙을 먼저 숙지한다.
	• 지난 사고와 관련된 활동에 반대하고, 자녀가 하는 것도 금지한다.
	• (스카이다이빙, 짚라인 등) 위험한 활동은 꺼리거나 거부한다.
	• (날씨를 살피고, 물건 구매 후 리콜 통지를 따르는 등) 변화에 민감하다.
	• 모든 장소마다 닥칠 수 있는 위험의 정도를 가늠한다.
	• 자신의 직감을 믿고 느낌이 좋지 않으면 그 장소를 떠난다.
	• 안전 지대를 떠나지 않는다.
	• 사고와 관련된 사람이나 장소를 피한다.
	• 어떤 물건에 대해 미신을 믿는다.
	• (주택용 경보기, 사실 확인 앱 등) 안전 기술에 지나치게 의존한다.
	• 즉흥적인 행동은 피한다. 모든 상황에 어느 정도의 위험성이 있는지 가늠해 보아야 하기 때문이다.
	• 지나치게 무모한 행동을 하고, 거의 죽음을 무릅쓴다.

- 깊은 애착으로 이어질 수 있는 진지한 인간관계는 피한다.
- 죽음 이후에 어떤 일이 일어나는지에 대해 관심을 둔다.
- 응급 상황에 대처할 수 있는 능력을 키운다.

형성될 수 있는 성격 특성	- **속성** 경계하는, 분석적인, 조심스러운, 호기심 많은, 규율 잡힌, 돌보는, 주의력이 있는, 체계적인, 설득력 있는, 적극적인, 보호하는 - **단점** 지배적인, 방어적인, 잘 속는, 우유부단한, 융통성 없는, 불안정한, 비이성적인, 아는 체하는, 초조한, 집착하는, 미신을 믿는, 소심한, 걱정이 많은
상처가 악화할 수 있는 계기	- 자신 앞에서 괴상한 사고가 일어난다. - (뚜껑이 열린 맨홀 가까이 서 있는 등) 조심성 없는 사람을 본다. - (유리에 손을 베이는 것처럼) 사소한 사고로 상처를 입는다. - 언론에서 어떤 사람이 다치거나 죽은 사고를 보도한다. - 하마터면 사랑하는 사람을 잃을 뻔했다.
상처를 직면하고 극복할 기회	- 안전 강박에 빠져 부부 관계가 나빠진다. - 살아남으려면 위험을 감수하고 신속하게 행동해야 하는 상황을 마주한다. - 사고 후유증을 회복하는 가까운 사람에게 도움을 주고 싶다. - 사랑하는 사람이 부상을 당하거나 질병을 진단받고 무너지는 모습을 본다. - 자신의 롤 모델이 위험을 감수하며 다른 사람을 위해 훌륭한 일을 하는 것을 목격한다.

무차별 폭력으로
사랑하는 사람을 잃다

**구체적
상황**

- 강도 사건에서 배우자가 살해당했다.
- 가족이 화재로 죽었다.
- 학교 총기 난사 사건으로 자녀나 배우자가 사망했다.
- 가족이나 친구가 테러 공격을 받았다.
- 사랑하는 사람이 싸움을 중재하기 위해 개입했다가 칼에 찔리거나 총에 맞았다.
- 배우자가 강도를 만나 크게 다쳤다.
- 신원 오인으로 인해 가족이 살해됐다.
- 범인이 현장에서 도주하다가 자녀를 차로 치었다.
- (경찰, 폭발물 처리반 등이었던) 부모가 근무 중 사망했다.
- 자녀가 인질로 붙잡혀 인간 방패로 이용됐다.
- 다른 사람에게 보내는 경고의 의미(테러리스트가 정치·종교적인 발언을 하기 위해 인질로 잡는 등)로 가족이 살해됐다.
- 지나가는 차에서 쏜 총에 맞아, 혹은 폭력 집단 간의 싸움 중 총에 맞아 형제·자매가 사망했다.

**훼손
당하는
욕구**

안전과 안정, 애정과 소속감, 존중과 인정, 자아실현

**생길 수
있는
잘못된
믿음**

- 사랑하는 사람도 지키지 못한 나는 형편없는 사람이다.
- 어떤 사람을 사랑했다가 잃느니 아예 아무도 사랑하지 않겠다.
- 이 사회는 엉망이다. 나 같은 사람(희생자와 같은 인종, 성, 종교 집단 등)은 경찰도 법도 지켜 주지 않는다.
- 악이 늘 승리한다.
- 사랑하는 사람을 잃는 것은 시간문제이다.
- 어차피 나쁜 일은 일어나니 미래 계획을 세워 봤자 소용없다.

가질 수 있는 두려움	

- 혼자가 될 것이다.
- 남은 사랑하는 사람도 폭력으로 잃을 것이다.
- 일어나는 일들을 통제하지 못하는 게 두렵다.
- (배우자가 살해된 경우) 혼자 자녀를 키워야 하는 게 두렵다.
- 사랑하는 사람의 죽음과 연관된 특정한 상황(차량 탈취 사건으로 살해되었다면, 운전이 두려워지는 등)이 두렵다.
- (인종, 성, 얼굴에 난 상처 등이) 살인범과 닮은 사람이 두렵다.
- 어떤 사람을 믿었다가 사랑하는 사람을 위험에 빠뜨릴까 두렵다.

가능한 반응과 결과들	

- 북받치는 울음을 참을 수 없고 우울증을 앓는다.
- 사고 책임자에게 분노를 터뜨린다.
- 이미 고인이 된 사랑했던 사람에게 말하듯이 혼잣말을 한다.
- 사랑했던 사람의 체취가 밴 옷이나 베개 냄새를 맡는다.
- 고인이 남긴 사진과 기념품을 하나하나 훑어본다.
- 집의 문과 창문이 제대로 잠겼는지 강박적으로 점검한다.
- 무기를 소지한다.
- 휴대전화를 충분히 충전하고 언제나 쓸 수 있도록 가까이 둔다.
- 사람이 붐비는 장소나 낯선 사람을 피한다.
- (통금 시간을 반드시 지키라는 등) 가족들에게 안전 수칙을 지킬 것을 강요한다.
- 새로 만난 사람을 신뢰하지 못한다.
- 다른 사람에게 거리를 둔다. (특히 배우자가 살해당했을 경우) 이성과 좀처럼 가까워지지 못한다.
- 사랑하는 사람이 묻힌 묘지나 살해당한 장소를 자주 찾는다.
- 약물이나 술에 의존한다.
- 범죄자가 처벌받게 만드는 데 집착한다.
- 종교를 버리거나 다시 종교에 헌신한다.
- 범인과 비슷한 사람들에 대해 편견을 가진다.
- 희생자 지원 단체에 가입한다.
- 안전하다고 판단되는 고정된 일상에서 벗어나지 않는다.
- 경계심이 커지고, 주변을 항상 의식한다.

- 사랑하는 사람들과의 모든 순간을 소중히 여긴다.
- 자신이 겪은 사건과 관련된 피해에 대해 사회적 인식을 높여, 변화를 끌어내는 데 헌신한다.

형성될 수 있는 성격 특성	• **속성** 감사하는, 결단력 있는, 공감하는, 너그러운, 상냥한, 내성적인, 공정한, 충실한, 자비로운, 주의력 있는, 열성적인, 생각이 깊은 • **단점** 의존적인, 반사회적인, 도전적인, 적대적인, 재미없는, 충동적인, 우유부단한, 융통성 없는, 비이성적인, 자신감 없는, 초조한, 집착하는
상처가 악화할 수 있는 계기	• 사이렌, 타이어 마찰 소리 등 사건과 관련된 감각 자극을 받는다. • 폭력적인 영화 예고편이나 비디오게임 광고를 본다. • 꿈에서 사건을 다시 경험하고, 악몽에서 깨어난다. • 자신의 휴대전화에서 고인이 된 사랑하는 사람의 문자 메시지나 사진을 본다.
상처를 직면하고 극복할 기회	• 자녀가 찰과상과 같이 눈에 띄는 부상을 입은 채 집에 돌아온다. • 범죄자가 다른 사람도 희생시켰다는 사실을 알게 된다. • (자녀의 귀가 시간이 평소보다 늦고, 배우자가 전화하기로 한 시간에 전화하지 않는 등) 사랑하는 사람들의 안전이 걱정되는 일을 겪는다. • 사는 동네가 점점 위험해진다. • 법의 제재를 기다리다 지쳐 직접 행동에 나서기로 한다. • 어떤 기술적인 문제 때문에, 또는 경찰이 일을 제대로 처리하지 못해서 범인이 풀려났다는 소식을 듣는다. • 자신의 가족이 사건을 저지른 집단과 관련 있다는 (친구나 동료라는)사실을 알게 된다.

부모가
이혼하다

A Parent's Divorce

일러두기 여러 요소가 이 상처를 더 심각하게 만들 수 있다. 부모가 이혼할 때 캐릭터의 성격, 나이, 적응 가능성도 상처에 영향을 미치고, 부모의 이혼으로 생기는 변화, 예를 들어 새로운 경제적 현실, 이사 여부, 양육되는 장소, 지원 구조의 변화, 부모와의 관계 등도 중요한 요소다. 부모의 이혼으로 받는 영향은 단기적일 수도, 장기적일 수도 있다. 이 항목에서는 장기적 영향 위주로, 어릴 때 부모가 이혼한 경우 성인 또는 성인에 가까운 연령대까지 캐릭터가 받는 영향을 중심으로 살펴본다.

훼손 당하는 욕구 안전과 안정, 애정과 소속감

생길 수 있는 잘못된 믿음

- 자녀가 부부 관계를 망친다. 나 때문에 부모가 이혼했다.
- 오래가는 관계는 이 세상에 없다.
- 어떤 사람을 진정 사랑하더라도, 결국 상처를 받으며 끝날 것이다.
- 사랑은 영원하지 않다.
- 결혼은 멍청이나 하는 것이다.
- 모든 사람은 비밀을 가지고 있다. 누구도 완전히 믿을 수 없다.
- 평화를 유지하려면 입을 다물고 있어야 한다.

가질 수 있는 두려움

- 사랑하는 사람에게 버림받을 것이다.
- 나는 늘 중요한 존재가 아닐 것이다.
- (경제적, 감정적으로) 불안정한 상황이 두렵다.
- 배우자가 바람을 피울까 두렵다.
- 거절당하고 배신당할 것이다.
- 나보다 더 나은 사람 때문에 버려질 것이다.
- 내 결혼도 결국 실패할 것이다.

408

- 내 자녀에게도 똑같은 상처를 줄 것이다.
- 깊은 인간관계가 두렵다.
- 변화가 두렵다.

가능한 반응과 결과들	- 장기적인 관계를 싫어하거나 피한다. - 깊은 인간관계를 맺지 못하는 것에 대해 변명한다. - 연애 상대를 제대로 선택하지 못한다. - 이성 관계가 문란하다. - 사람들에게 지나친 애착을 느끼거나 의도적으로 애착을 피한다. - 부모 중 하나 또는 부모 모두와 사이가 나쁘다. - 부모와 부모의 선택에 대해 비판적이다. - 어린 시절의 나쁜 기억에 대해 분개한다. - 파트너나 배우자를 완전히 신뢰하지 못한다. - 갈등이 생기면 해결하기보다는 회피한다. - (서로 사랑하고, 아끼고, 가까운) 전통적인 가족을 원한다. - 아무리 힘들어도 자녀에게는 자신이 부모에게 받지 못했던 지원을 아낌없이 준다. - 위험을 회피한다. 안전한 길만 고집한다. - 불안을 느낄 때가 많아 확신, 칭찬, 긍정적인 강화가 필요하다. - 경제 상황에 대해 지나치게 걱정한다. - 과거를 잘 잊지 못한다. - 다른 사람에 대한 책임을 두려워한다. - (사람, 개별 공간, 자신의 역할이나 일 등) 자신만의 영역을 지키고, 사람들에게 빼앗기지 않으려 한다. - 사람들을 잘 용서하지 못한다. - 사람들의 비위를 맞추거나, 다른 사람들을 조종한다. - 모든 것을 지배하려고 한다. - 변화에 쉽사리 압도당한다. - 상황이 계획했던 대로 돌아가지 않으면 화를 내고 제대로 대응하지 못한다. - 경쟁에 위협을 느낀다.

- 자립심이 강하다. 도움을 청하기를 꺼린다.
- 어떤 일이 잘못되면 자신의 책임인 것처럼 죄책감을 느낀다.
- 다른 사람의 행복에 지나친 책임감을 느낀다.
- 친구 관계와 연애 관계에 너무 집착해 상대를 숨 막히게 만든다.
- 불확실한 상황에서는 기대를 품지 말라고 자녀들에게 경고한다.
- 새로운 시도를 주저한다.
- 뜻밖의 일을 싫어한다.
- 어떤 일을 하기 전에 확신이 필요하다.
- 자신의 물건에 심하게 집착한다.
- 자신이 힘들게 성취한 것(안전한 집, 가족, 경력 등)에 자부심을 느낀다.
- 자신이 상황을 늘 통제하려고 하면 다른 사람들이 배우고 성장할 기회가 없다는 것을 이해한다.

형성될 수 있는 성격 특성	• **속성** 사랑이 많은, 분석적인, 조심스러운, 매혹적인, 신중한, 공감하는, 독립적인, 부지런한, 공정한, 충실한, 성숙한 • **단점** 도전적인, 지배적인, 방어적인, 회피적인, 위선적인, 성급한, 불안정한, 질투하는, 비판적인, 조종하는
상처가 악화할 수 있는 계기	• 부부 싸움 • 휴일에 부모 중 한 명(또는 부모 모두)을 방문한다. • 부모 중 하나가 재혼 이야기를 꺼낸다. • 자신의 배우자가 뭔가를 숨기는 것 같은 의심이 든다. • 가족 모임, 결혼, 장례식 등 가족이 모이는 행사에 간다.
상처를 직면하고 극복할 기회	• 결혼하거나 심리 상담을 받는다. • 결혼을 원하지만, 막상 하려니 두렵다. • 자신도 부모가 되는 것은 처음이라는 사실을 깨닫는다. • 실패한 결혼 생활을 자녀 때문에 유지하고 있지만 그런 상태는 자녀에게도 해가 된다는 사실을 깨닫는다.

불치병
진단을 받다

A Terminal Illness Diagnosis

 일러두기

불치병 치료는 생명을 연장해 줄 뿐 완치시켜 주지는 못한다. 의사들의 예측보다 훨씬 오래 사는 환자들도 있지만, 남은 시간이 6개월 이하라는 진단을 받을 때 보통 불치병이라고 한다.

훼손 당하는 욕구

생리적 욕구, 안전과 안정, 애정과 소속감, 존중과 인정, 자아실현

생길 수 있는 잘못된 믿음

- 의사의 오진이다. 나는 괜찮을 것이다.
- 나는 좋은 사람이니 신이 죽도록 내버려 둘 리 없다.
- (과거에 저지른 일 때문에, 내가 훌륭하지 못한 사람이기 때문에) 나는 이렇게 죽어 마땅하다.
- 나는 주변 사람들에게 짐만 되고 있다.
- 돈과 권력이 있다면 죽지 않을 것이다.

가질 수 있는 두려움

- 죽음과 고통이 두렵다.
- 다른 사람들이 나를 동정할 것이다.
- 친구와 가족이 지켜보는 가운데 서서히 쇠약해질 것이다.
- 병이 진행되면 통제할 수 없는 말과 행동을 하게 될 것이다.
- 건강하고 유능한 사람이 아니라 병약한 사람으로 기억될 것이다.
- '환자'가 나의 정체성이 될 것이다.
- (사후의 심판, 자신의 믿음과 다른 세계 등) 죽은 뒤에 어떤 일이 벌어질지 두렵다.

가능한 반응과 결과들

- 눈물과 슬픔을 통제할 수 없다.
- 말수가 줄어든다.
- 우울증을 앓는다.
- 약물과 술에 의존한다.

- 침대 밖으로 나오지 못한다.
- 과면증이나 불면증을 앓는다.
- (청결에 신경 쓰지 않고, 사랑하는 사람을 멀리하고, 반려동물을 무시하는 등) 삶을 포기한 것처럼 보인다.
- 자신의 질병을 인정하지 않고, 의사에게도 가지 않는다.
- 외모에서 병의 진행 흔적을 강박적으로 찾는다.
- 병이 진행됨에 따라 (운동, 건강한 식사, 청소 등) 일상적으로 하던 일들을 그만둔다.
- (재산, 유언장 작성 등) 인생의 정리와 관련된 이야기는 하지 않는다.
- 살아 있다는 것을 느끼기 위해 미친 듯이 위험을 감수한다.
- 일에 몰두하여 생각할 시간을 없앤다.
- 과소비 한다.
- 효과 여부에 상관없이 공격적인 치료법을 선택한다.
- 치료법을 찾을 수 있을까 하는 기대로 민간요법을 연구한다.
- (위험한 성관계, 과도한 음주와 파티, 위험한 장소를 찾는 등) 어리석은 행동을 하며 불치병 환자라는 사실에 반항한다.
- 다른 사람에게 상처를 준다는 것에 상관하지 않고 자신의 생각을 거리낌 없이 말한다.
- '충분히 잠을 못 잤어.' 혹은 '내가 뭘 잘못 먹어서일 거야.' 같은 말로 자신의 병을 부정한다.
- 약하게 보이기 싫어 도움을 거절한다.
- 자신을 걱정하는 사람들에게 식생활, 수면 습관, 투약 계획에 대해 거짓말을 한다.
- '몸이 좋아지면, 아이들과 놀이 공원에 가야지.' 혹은 '몸이 나아지면 다시 하이킹을 가야지.' 등 마치 자신의 병이 일시적인 것처럼 이야기한다.
- 자살을 자주 생각한다.
- 할 수 있는 일이 점점 줄어들면서 좌절하고 짜증을 낸다.
- 다른 의사의 소견을 원한다.
- 앞으로의 상황을 알기 위해 자신의 병을 공부한다.
- 통증을 줄이고 병의 진행을 지연시키는 방법을 찾는다.

형성될 수 있는 성격 특성	이 상처는 즉각적이고, 더 악화될 수 있는 시간이 그리 많지 않기 때문에 캐릭터들이 커다란 성격 변화를 겪지는 않는다. 대신 캐릭터의 성격에서 부정否定, denial을 촉진했던 속성들이 좀 더 두드러질 수 있다. 예를 들면, 예전보다 혼자 있으려고 하거나 생각이 더 깊어질 수 있고, 혹은 반대로 즉흥적이고 무모해질 수도 있다.
상처가 악화할 수 있는 계기	• 언젠가 가 보고 싶었던 장소에 대한 광고를 본다. • 교회와 같은 신의 상징물들을 본다. • 다시는 맞지 못할 (크리스마스, 생일 등) 휴일을 맞는다. • 유언장이나 마지막 소원에 관해 이야기한다. • 가족 안에서 새로운 자녀가 태어난다. • 시리즈물을 읽고 싶지만, 마지막 권까지 읽을 시간이 없을 것 같다. • 마지막 휴가를 계획한다.
상처를 직면하고 극복할 기회	• 죽기 전에 소원해진 가족을 만나 관계를 복원하고 싶다. • 후회되는 일을 만회할 기회가 아직 남아 있다는 사실을 깨닫는다. • 병을 받아들이고, 남아 있는 시간을 즐기기로 마음먹는다. • 자신의 분노를 누그러뜨린다면, 잘못을 바로잡고 다른 사람들에게 큰 도움을 줄 수 있다는 것을 깨닫는다. • 꿈이나 목표가 생기고, 그것을 이루고 싶다.

413

붕괴된 건물에
갇히다

Being Trapped in a Collapsed Building

**구체적
상황**

다음과 같은 이유로 붕괴된 건물에 갇혔다.

- 바닥이나 천장이 갑자기 무너졌다.
- 태풍으로 건물이 무너졌다.
- 지진이 일어나서 건물의 버팀대가 무너졌다.
- 건물에 구조상의 결함이 있었다.
- 화재가 일어났다.
- 가스관 파열로 폭발이 일어났다.
- 건물이 낡아 무너졌다.
- 테러 공격을 받았다.
- 폭탄이 떨어졌다.
- 집 아래 싱크홀이 생겨 집이 주저앉았다.

**훼손
당하는
욕구**

생리적 욕구, 안전과 안정

**생길 수
있는
잘못된
믿음**

- 언제 죽을지 모르는데, 왜 책임질 일을 만들고 바르게 사는가?
- 안전한 곳은 없다.
- 내가 저지른 모든 죄를 씻지 않으면 이런 일이 또 일어날 것이다.
- 한 번 죽음을 피했으니 다시는 이런 일이 일어나지 않을 것이다.
- 미래를 계획하는 것은 시간 낭비다.
- (붕괴가 인재人災인 경우) 사람들은 무능하고 신뢰할 수 없다.
- (사랑하는 사람이 붕괴 사고로 죽었을 경우) 내가 대신 죽었어야 했다.

**가질 수
있는
두려움**

- (지하실, 주차장, 터널 등의) 어둠이 두렵다.
- 질식사할 것이다.
- 움직일 수 없게 될 것이다. 내 몸을 내가 통제할 수 없게 될 것이다.

- 가지고 있는 능력을 최대한으로 끌어내지 못해 살 기회를 날려버릴 것이다.
- 갑작스러운 사고로 사랑하는 사람을 잃을 것이다.

<table>
<tr><td>

**가능한
반응과
결과들**

</td><td>

- 사고를 떠올리게 하는 건물들을 피한다.
- 지하실이나 아파트 지하에 내려가지 않는다.
- (사고가 날씨가 관련 있는 경우) 항상 날씨를 파악한다.
- 항상 휴대전화를 완전히 충전시킨다.
- MRI 장비 속처럼 폐쇄된 공간에서 발작을 일으킨다.
- 엘리베이터를 타지 않고 계단을 이용한다.
- (다른 사람들이 사고로 죽은 경우) 생존자의 죄책감으로 괴로워한다.
- 친구에게 야외나 넓게 트인 곳에서 놀자고 제안한다.
- 건물 내부보다는 바깥이 더 안전하다고 느낀다.
- 공황 발작에 대비해 흡입기를 가지고 다닌다.
- 지하실이 있는 집에서 살지 않는다.
- 집에 있을 때는 창문과 문을 열어 놓는다.
- 차고보다는 공터나 길가에 주차한다.
- 언제나 밖을 볼 수 있도록 블라인드나 커튼은 열어 둔다.
- 창문이 없는 방에 있으면 폐소 공포증을 겪는다.
- 건물 밖이나 건물의 1층에서 할 수 있는 일로 직업을 바꾼다.
- 가방이나 배낭에 (손전등, 물, 비상식량 등) 재난 대비 용품을 가지고 다닌다.
- 가족이 어디에 있는지 문자 메시지나 전화로 자주 확인한다.
- 새집이 안전한지 꼼꼼히 살핀다.
- 건물에 지나친 부하를 받는 곳이 없는지 건물 구조를 연구한다.
- 제2의 인생을 선물받은 것에 감사하고, 삶의 우선순위를 다시 조정한다.
- 가족이나 친구들에게 사랑을 표현한다.
- 자신을 구해 준 사람에게 감사한다.

</td></tr>
</table>

<table>
<tr>
<td>

형성될 수 있는 성격 특성

</td>
<td>

- **속성** 경계하는, 감사하는, 조심스러운, 너그러운, 겸손한, 고무적인, 친절한, 돌보는, 보호하는, 정신적인, 거리낌 없는, 비이기적인
- **단점** 충동적인, 겁 많은, 망상적인, 재미없는, 피해 의식이 강한, 편집증적인, 비관적인, 혼자 틀어박힌, 걱정이 많은

</td>
</tr>
<tr>
<td>

상처가 악화할 수 있는 계기

</td>
<td>

- 무너진 건물에 희생자가 갇혀 있는 텔레비전 보도나 온라인 실황 보도를 본다.
- 자신이 폐쇄된 공간에 있다는 사실을 알게 된다.
- 두려움을 극복하려 하지만 실패한다.
- (낡은 집이나 폭풍우로 인해) 벽에 금이 간 건물에 있다.
- 정전이 일어났다.
- 자신의 동네나 직장 근처에서 건물 철거 작업을 한다.
- 격렬한 폭풍우가 건물을 뒤흔든다.
- (좁은 곳에서 사람들 틈에 끼는 등) 숨을 쉴 수 없다는 느낌이 든다.
- 교통 체증으로 긴 터널에 갇힌다.

</td>
</tr>
<tr>
<td>

상처를 직면하고 극복할 기회

</td>
<td>

- (지하철 터널처럼) 지하로 들어가는 일을 해야 한다.
- 반려동물을 구조하거나 어떤 것을 수리하기 위해서 환기구 같은 좁은 장소에 들어가야 한다.
- 동굴에 들어가거나 좁은 뱃길을 지나야 하는 곳으로 휴가를 간다.
- 자동차 수리공으로 일하고 있어서 트럭 아래 좁은 공간으로 들어가야 한다.
- 살아남은 것을 감사하게 되는 일이 생긴다(형제·자매에게 장기 기증을 하거나 심폐 소생술을 통해 누군가를 살리고, 유괴된 아이를 유구하는 등).

</td>
</tr>
</table>

사랑하는 사람이
자살하다

A Loved One's Suicide

 일러두기
사랑하는 사람의 자살은 치료하기 힘든 상처다. 살아남은 사람은 자신의 내부로 침잠해, 자살을 막을 방법은 없었는지 찾아보려고 한다. 사랑하는 사람이 보낸 신호를 놓쳤거나, 자신의 역할을 충분히 하지 못해서 그 사람을 잃었다고 생각하는 것이다. 자살의 원인을 이해해 보려는 사람들도 있다. 그들은 자신이 자살의 원인을 조금이라도 제공했을지도 모른다고 생각하기도 한다. 이러한 상처의 심각성은 캐릭터가 상황에 얼마나 잘 대처하느냐, 그리고 자신에게 책임이 얼마나 있다고 생각하느냐에 따라 달라진다.

훼손 당하는 욕구
안전과 안정, 애정과 소속감, 존중과 인정

생길 수 있는 잘못된 믿음
- 내 잘못이다. 상대가 보낸 신호를 놓치지 말았어야 했다.
- 내가 곁에 조금 더 있어 주었더라면(좀 더 좋은 딸이었다면 등), 이런 일은 일어나지 않았을 것이다.
- 나를 진심으로 사랑했다면, 이런 일을 저지르지 않았을 것이다.
- 나는 진정으로 친밀한 관계를 맺을 수 없는 사람이다.
- 내가 다른 사람의 인생을 참을 수 없는 것으로 만들었다.
- 사는 게 어렵지 않을 때 나는 누구에게나 좋은 사람이지만, 상황이 어려워지면 사람들은 내게 의지하지 않는다.

가질 수 있는 두려움
- 사랑하는 사람들이 보내는 신호를 또다시 놓치고 말 것이다.
- 사랑하는 사람들에게 충분히 좋은 사람이 되어 주지 못할 것이다.
- 다른 사람들과 진정으로 친밀한 관계를 맺을 수 없을 것이다.
- 나는 믿을 수 없고, 무능력한 인간이다.
- 나도 언젠가 스스로 목숨을 끊을 수도 있다.
- 자녀가 자살을 목격했으니 자녀도 목숨을 쉽게 생각할 것이다.

- 가족과 친구들을 멀리한다.
- 사랑하는 사람의 사망 이유에 대해 다른 사람에게 거짓말을 한다.
- 자살에 대해 자녀들에게 어떻게 말해야 할지 혼란스럽다.
- 자신이 무엇을 놓쳤는지 알아내려고 고인과 나누었던 대화와 활동을 분석한다.
- 사랑하는 사람에게 주었던 상처를 머릿속으로 되새긴다.
- 식욕을 잃거나 위장 장애를 앓는다.
- 죄의식으로 불면증을 앓는다.
- 상처받지 않으려고 피상적인 관계만을 유지한다.
- 다른 사람들에게 자살 징후가 있는지 집착한다.
- 사랑하는 사람이 침울해하거나 슬퍼하면 패닉에 빠진다.
- 사랑하는 사람이 혼자 틀어박히거나 말수가 줄면 불안해한다.
- 사랑하는 사람이 힘들어하는 모습을 보이면 사생활이나 독립적인 공간을 존중해 주기 힘들다.
- (너무 엄격하거나 너그러워지는 등) 죄책감에 대해 과잉 보상한다.
- 참견이 많아진다. 다른 사람의 기분을 알아내려 애쓴다.
- 다른 사람들의 삶을 완벽하게 만들어 주려고 노력한다.
- '해결사'를 자처하며, 도움을 원치 않는 사람들을 귀찮게 한다.
- 우울증에 빠진다.
- 자살을 생각하고 시도한다.
- 약물과 술에 의존한다.
- 자신의 감정을 솔직하게 표현하고, 다른 사람에게도 그렇게 해 달라고 부탁한다.
- 치료를 받고, 유족 모임에 가입한다.
- 자살에 대한 사회 인식을 높이는 모임에 참여한다.
- 사람들의 기분과 감정을 잘 파악하게 된다.
- (고령자, 환자 등) 자살률이 높은 사람들을 상대로 상담을 해 준다.

- **속성** 사랑이 많은, 감사하는, 돌보는, 주의력이 있는, 생각이 깊은, 사생활을 중시하는, 적극적인, 책임감 있는, 감상적인, 도와주는
- **단점** 의존적인, 무감각한, 냉담한, 강박적인, 도전적인, 냉소적인,

까다로운, 적대적인, 재미없는, 불안정한, 비이성적인, 피해 의식이
강한

상처가 악화할 수 있는 계기	• (고인의 생일, 결혼기념일, 살아 있으면 참석했을 대학 졸업식 등) 중요한 기념일을 맞는다.
	• 당연히 연락이 왔어야 할 사람의 소식을 오랫동안 듣지 못한다.
	• 자살 방지를 호소하는 광고를 본다.
	• 자살 문제에 대한 사회적 인식을 높이려는 행진을 본다.
	• 사랑하는 사람이 늘 참석하던 가족 모임이나 연례행사에 간다.
	• 자살에 사용된 도구나 물건을 본다.
상처를 직면하고 극복할 기회	• 사랑하는 사람이 우울증에 빠지거나 자살 징후를 보인다.
	• 자신이 우울증에 빠져 도움을 요청해야만 한다는 사실을 깨닫는다.
	• 사랑하는 사람의 갑작스러운 죽음이 자신에게 미친 영향에 대해 친한 친구와 이야기를 나눈다.
	• 사랑하는 사람이 자해한 흔적을 본다.
	• 다른 사람이 원하는 사람이 되고자 노력하다 자아를 잃었다.
	• 친구나 가족이 고인과 똑같은 위험한 습관(섭식 장애, 약물 중독)에 빠진 것을 알게 된다.
	• 숨이 막힐 정도로 자녀에게 집착해 자녀가 반항한다.

살아남기 위해
살인하다

Having to Kill to Survive

구체적 상황

- 폭력 집단 가입 조건으로 살인을 강요당했다.
- 감금이나 고문을 피하려면 사람을 죽여야 했다.
- 자녀를 낯선 사람으로부터 보호하려다 살인을 했다.
- 부모가 자신을 폭력적인 배우자로부터 보호하려다 살인을 했다.
- 자녀가 사랑하는 사람을 보호하려다 살인을 했다.
- (군인으로서) 전쟁터에서 사람을 죽이거나, (은행 경비원, 경찰관 등) 사람을 죽일 수도 있는 직업을 가지고 있다.
- 가학적인 게임 법칙에 따라 사람을 죽여야만 했다.
- 빈곤이 극에 달한 상황에서 꼭 필요한 자원을 보호하기 위해 다른 사람을 죽여야 했다.
- (음식, 물, 무기 등) 가족에게 꼭 필요한 자원을 위해 사람을 죽였다.
- 어릴 때 강제로 소년병이 되었다.

훼손 당하는 욕구

안전과 안정, 애정과 소속감, 존중과 인정

생길 수 있는 잘못된 믿음

- 나는 폭력적이고 위험한 사람이다. 나는 괴물이다.
- 나는 생각할 수도 없는 일을 저질렀다.
- 내가 한 일로 천벌을 받을 것이다.
- 누구도 다시는 나를 믿지 않을 것이다.
- 사람들은 이제 나를 다른 눈으로 볼 것이다.
- 내가 갑자기 폭발하여 폭력을 휘두를까 두려워 아무도 내 주변에 오지 않는다.
- 내가 무엇을 하든, 사람들은 나를 살인자로만 생각할 것이다.
- 다른 사람의 목숨을 빼앗았으니 살 자격이 없다.
- 세상은 악으로 가득 차 있다.

가질 수 있는 두려움	• 내가 무슨 일을 벌일지 두렵다.
	• 폭력적인 성향을 자녀들도 닮았을까 두렵다.
	• 내가 어떤 짓을 저질렀는지 사람들이 알게 될 것이다.
	• 내 과거를 알면 사랑하는 사람이 나를 떠날 것이다.
	• (체포되고, 희생자 가족이 복수하고, 자녀가 집에서 나가는 등) 뒤따라 올 벌과 결과가 두렵다.
	• 사건과 관련된 특정 집단이나 조직이 두렵다.
	• 자신이 했던 일로 평가를 받는 게 두렵다.
가능한 반응과 결과들	• 죄책감이나 양심의 가책으로 자신을 혐오한다.
	• 무정한 사람이 된다.
	• 사랑하는 사람들을 일부러 멀리한다.
	• 사람들이 말다툼하거나 싸우면 불안하다.
	• (우울증, 불안, 플래시백, 악몽 등) 외상 후 스트레스 장애(PTSD)를 겪는다.
	• 폭력 외에 다른 선택이 있지 않았을까 후회한다.
	• (보복당할지도 모르는 경우라면) 사랑하는 사람들의 위치를 항상 알 고 있어야 한다.
	• 신뢰와 우정을 쌓기 힘들다.
	• 개인 정보를 드러내지 않는다.
	• 어떤 결정을 내리기 전에 얼마나 위험한지 가늠한다.
	• 즉흥적인 행동을 하지 못한다.
	• 살인을 마음속에서 계속 되새긴다.
	• 죄의식이나 수치심을 잊기 위해 약물과 술에 의존한다.
	• 분노한다.
	• 자신의 분노와 자신이 저지를 수 있는 일을 두려워한다.
	• 잠에서 자주 깨거나 불면증을 앓는다.
	• 최악의 경우를 상상한다. 어떤 일이든 비관적으로 생각한다.
	• 사회와 사람의 선의를 믿지 않는다.
	• 마음 편히 쉬거나 사소한 일에 즐거움을 느끼기가 힘들다.
	• 언제나 위험과 위협을 찾는다.

- 남을 쉽게 속이는 사람이 된다. 자신의 행동을 감추기 위해 쉽게 거짓말을 한다.
- 종교를 갖거나 멀리한다.
- 자신을 방어하기 위해 무기고를 만든다.
- 집과 가족을 위한 안전 대책을 강화한다.
- 새로운 인간관계를 맺을 때는 매우 조심스럽게 천천히 다가간다.
- 속죄의 의미로 피해자 가족에게 변상하려 한다.
- 평화주의자가 된다. 모든 갈등과 충돌을 피한다.

형성될 수 있는 성격 특성	• **속성** 경계하는, 감사하는, 조심스러운, 용기 있는, 결단력 있는, 기분을 맞춰 주는, 규율 잡힌, 독립적인, 보호하는, 지략 있는, 사회적 의식이 있는 • **단점** 의존적인, 반사회적인, 지배적인, 냉소적인, 방어적인, 성급한, 융통성 없는, 비이성적인, 자신감 없는, 편집증적인, 비관적인, 편견을 가진
상처가 악화할 수 있는 계기	• 폭력을 묘사하는 영화나 텔레비전 프로그램을 본다. • (상점에 전시된 칼, 자신의 총 등) 살인에 사용했던 것과 같은 물건이나 무기를 마주친다. • 살인했던 상황과 똑같은 상황에 처한 악몽을 꾼다. • 가까운 곳에서 주먹다짐이 일어난다. • 논쟁이 거세지면서 말소리가 고함으로 바뀐다. • 각목의 질감처럼 살인했을 때와 비슷한 감각이 떠오른다. • 자녀가 폭력적인 상황(영웅과 악당 게임 같은)을 흉내 낸다. • 희생자 가족을 우연히 만난다.
상처를 직면하고 극복할 기회	• 자신이 다른 사람의 목숨을 좌우할 수 있는 상황에 놓인다. • 자신이 상황을 잘못 판단했고, 따라서 살인할 필요가 없었다는 사실을 뒤늦게 깨닫는다. • 살인이 정당방위였지만 그로 인해 재판을 받거나 비난을 받는다. • 자녀나 배우자가 자신 앞에서 예전과 다르게 행동한다.

시체와 같은 공간에
고립되다

Being Trapped with a Dead Body

**구체적
상황**

아래와 같은 상황에서 캐릭터가 시체와 같이 갇히는 경험을 했다.

- 비행기 사고
- 자동차 사고 직후, 다른 승객은 사망한 상태에서 자신은 몸을 움직이지 못한 채 구조를 기다렸다.
- 대형 사고로 많은 사람이 죽은 상황에서 정신이 들었다.
- 유괴당해 자동차 트렁크에 갇혔는데, 다른 희생자 시체가 있었다.
- 납치된 상태에서 다른 피해자가 사망했다.
- 갑작스러운 대피령으로 인해 죽은 환자들과 함께 병원에 남겨졌다.
- 깨어나 보니 다른 시체가 든 관에 있었다.
- 무너진 건물에 살아남은 유일한 생존자로, 구조를 기다렸다.
- 약물 과다 복용으로, 혹은 갑자기 죽은 부모와 함께 아이가 아파트에 남겨졌다.
- 일종의 도착적인 처벌로 시체가 있는 방에 감금됐다.
- (폭풍우 속의 등반 사고 등으로) 사망한 동료와 고립되어 있었다.
- 인질로 잡힌 상황에서 살해당한 인질들과 갇혔다.

**훼손
당하는
욕구**

안전과 안정, 존중과 인정, 자아실현

**생길 수
있는
잘못된
믿음**

- 내가 잘못하여 벌을 받는 것이다.
- 내가 죽었어야 했다.
- 좀 더 열심히 싸웠어야 했다. 내가 약해서 이런 일이 일어났다.
- 예전의 나로 돌아갈 수 없을 것이다.
- 죽은 사람을 위해서라도 성공해야 한다.
- 내가 죽어도 아무도 슬퍼하지 않을 것이다.
- 속죄하는 유일한 방법은 희생자의 가족에게 보상하는 것뿐이다.

가질 수 있는 두려움	• (사고 현장에서 시체 운반용 부대를 보는 등) 시체를 보는 게 두렵다.
	• 죽음과 죽음 이후가 두렵다.
	• 혼자 죽음을 맞을까 두렵다.
	• 내 죽음은 누구에게도 중요한 문제가 아닐 것이다.
	• 내 시체가 발견되지 않을 것이다.
	• 신체와 움직임을 구속당하는 게 두렵다.
	• 언젠가 죽고 말 사람들과 관계를 맺는 게 두렵다.

가능한 반응과 결과들	• 외상 후 스트레스 장애(PTSD)를 겪는다.
	• 공포증이 생긴다(교통사고 후 죽은 사람과 차 안에 갇혀 있었다면, 운전에 대한 공포증 등).
	• 성마른 성격이 된다. 작은 일에도 화를 낸다.
	• 약물이나 술에 의존한다.
	• 죽음에 대한 생각이 떠나지 않는다.
	• 미신을 믿고 특정한 의식儀式을 고집한다.
	• 사람들과 사건들에 대한 감정이 무뎌진다.
	• 예전 생활로 돌아가려고 노력한다.
	• 가족과 친구를 멀리하거나 반대로 집착한다.
	• 미래에 대한 열정을 유지하기 힘들다.
	• 충격적인 이미지가 자꾸 다시 떠오른다(플래시백).
	• 사건을 상기시키는 장소, 사람, 사건을 피한다.
	• (덩굴에서 죽은 장미를, 창가에서 죽은 벌레를 찾아내는 등) 죽음에 민감하다.
	• 사고에 관해 이야기해야 하는 것을 알면서도, 하지 않는다.
	• 질문을 받으면 분노를 터뜨리며 더 이상의 질문을 차단해 버린다.
	• 일에 집중하지 못하고 산만하다.
	• 모든 위험을 피한다.
	• 불안감이 커진다.
	• 시체가 등장하는 텔레비전 프로그램이나 영화는 보지 못한다.
	• 피만 보면 어지럽다.
	• 사고와 연관된 냄새나 촉감에 민감하다.

- 음울한 인생관을 갖는다.
- 자기 파괴적 습관(문란한 성관계, 폭음, 도박 등)을 갖는다.
- 안전 수칙을 만들어 준수한다.
- 사랑하는 사람을 아끼고 그들에게 감사하며, 그런 마음을 더 많이 표현하려고 노력한다.
- 가족을 보호하려 애쓴다.

형성될 수 있는 성격 특성	• **속성** 경계하는, 조심스러운, 신중한, 집중하는, 내성적인, 친절한, 돌보는, 주의력 있는, 사생활을 중시하는, 적극적인, 보호하는, 감상적인, 정신적인 • **단점** 거친, 의존적인, 지배적인, 성급한, 충동적인, 주의력이 없는, 감정을 억누르는, 비이성적인, 음울한, 자신감 없는, 초조한, 침착하지 못한
상처가 악화할 수 있는 계기	• 악몽에서 깨어나거나 플래시백을 경험한다. • 죽은 동물이나 한때 살아 있던 생물을 본다. • 사고와 관련된 장소에 간다. • 장례식에 참석한다. • (비행기 사고를 겪은 뒤 다시 비행기를 타야 하는 등) 사고와 비슷한 상황을 경험한다.
상처를 직면하고 극복할 기회	• 중상을 입은 사람과 고립된 상태에서 구조대가 올 때까지 그 사람을 보살펴야 한다. • 불치병 치료를 받는 가까운 가족을 돌보게 된다. • (인질이 된 상황 등) 살기 위해서 두려움을 극복해야 한다. • 위급한 상황에 놓여 자녀를 위해서라도 침착하게 행동해야 한다.

이혼하다

일러두기

이혼에 대처하는 캐릭터의 행동과 능력은 각기 다르다. 캐릭터에게 가장 크게 영향을 미치는 요소는 결혼이 파경에 이른 이유와 두 사람 다 이혼에 합의했는지 여부다. 시간을 내어 파경을 낳은 배경들(불륜, 멀어진 마음, 경제 문제, 성적 정체성의 변화, 아이의 죽음 등)을 떠올려보면 캐릭터가 느끼는 격한 감정들을 더 잘 이해할 수 있다. 그리고 이혼으로 인한 캐릭터의 행동들을 더 잘 판단할 수 있다.

훼손 당하는 욕구

생리적 욕구, 안전과 안정, 애정과 소속감, 존중과 인정

생길 수 있는 잘못된 믿음

- 나는 사랑받을 자격이 없다.
- 모든 남자(여자)는 사기꾼이다.
- 모든 여자는 꽃뱀이다.
- 나는 그 사람의 밥줄이었을 뿐이다.
- 더 젊고 괜찮은 사람이 나타나 나를 대신할 것이다.
- 가까운 사람일수록 더 큰 상처를 준다.
- 진정한 헌신은 소설에나 나오는 이야기다.
- 어리석은 사람들이나 이런 식으로 상처를 입는다.
- 사랑과 행복은 상호 배타적인 것이다.
- 사랑이 영원하리라 믿었던 내가 바보다. 사람은 원래 이기적이라 상대에게 헌신할 수 없다.

가질 수 있는 두려움

- 가까운 사람이 상처줄 것이다. 누구에게도 마음을 열 수 없다.
- 헌신하기 두렵다.
- 거절당하고, 배신당할 것이다.
- 영원히 혼자일 것이다.
- 또다시 사람을 잘못 판단할 것이다.
- 믿지 말아야 할 사람을 믿게 될 것이다.

- 부정적인 인생관을 갖는다. 미래에 대한 비관적이다.
- 독단적인 일반화를 한다("모든 남자는 거짓말쟁이다." 또는 "여자는 모든 것을 해주길 바란다." 등).
- 다른 사람에게 감정을 전이한다("나의 상사는 전남편 같아, 자신을 위해 내 계획 따위는 모두 희생해 주길 바라지." 등).
- 헤어진 상대에게 좋은 일(새 직장, 집, 연인이 생기는 등)이 일어나면 분개한다.
- (헤어진 상대의 물건을 부수고, 비밀을 폭로해 수치심을 안기고, 다치게 하거나 살해하는 등) 가혹한 복수를 상상한다.
- 떨칠 수 없는 분노를 느낀다.
- 혼자 있으면 무너져 버린다.
- 혼자 모든 일을 처리해야 한다는 사실에 어쩔 줄 모른다.
- (노화의 징후가 보이거나 살이 찌는 등) 자신의 단점을 특히 부정적으로 본다.
- 자신을 결함이 있는 인간이라고 생각한다.
- (반려견이 쓰레기통을 뒤져 집 안을 엉망으로 만들어 놓는 등) 작은 일에도 무너진다.
- 연애 관계라면 진저리를 친다.
- 헤어진 상대를 나쁘게 이야기한다.
- 돈 걱정을 하고, 자신의 경제적 상황에 분개한다.
- 헤어진 상대에게 분노에 찬 문자 메시지를 보낸다.
- 자녀에게 헤어진 상대에 대한 정보를 묻는다.
- 자녀 앞에서 헤어진 상대를 나쁘게 말한다.
- 헤어진 상대를 돕지 않는다(상대방이 일이 생겨 아이를 보는 시간을 바꾸자고 요청하면 거절하는 등).
- 헤어진 상대가 의도적으로 자신을 도발한다고 생각한다.
- (결혼 생활 중 폭력이 빈번했을 경우) 누군가 자신을 지켜보고 미행하고 있다고 생각한다.
- 그 사람이 모든 불행의 원인이었다는 편집증적 망상에 빠진다.
- (헤어진 상대를 미행하고, 집 앞을 지나다니는 등) 집착을 보인다.
- (화해를 원하는 경우) 헤어진 상대를 보는 핑계로 자녀를 이용한다.

- (훨씬 어린 사람과 잠자리를 갖는 등) 무분별한 행동에 빠진다.
- 기분을 달래려고 자기 자신에게 소소한 선물을 하고, 여행을 간다.
- (자녀에게 비싼 선물을 사 주고, 여행에 데려가는 등) 헤어진 상대와 경쟁한다.
- (다른 옷을 입고, 수염을 기르는 등) 외모를 바꾼다.
- 몸무게가 급격하게 늘거나 줄어든다.
- 끊었던 담배를 다시 피우는 등 예전 습관으로 돌아간다.
- 이성에게 지나친 관심을 보이거나 문란한 생활을 한다.
- 반려동물을 입양한다.

형성될 수 있는 성격 특성	• **속성** 적응하는, 모험심이 강한, 유혹하는, 행복한, 독립적인, 부지런한, 충실한, 돌보는, 주의력이 있는, 생각이 깊은
	• **단점** 냉담한, 유치한, 도전적인, 지배적인, 부정직한, 말하기 좋아하는, 적대적인, 성급한, 충동적인, 감정을 억누르는, 불안정한, 질투하는

상처가 악화할 수 있는 계기	• 시가나 처가에서 연락이 온다.
	• 친구 집이나 식품점에서 헤어진 상대를 우연히 만난다.
	• 자녀가 이혼에 대해 묻는다.
	• 결혼 생활 중 즐겨 찾던 식당에 간다.
	• 헤어진 상대가 데이트하고 있다는 소식을 듣는다.
	• 위기 상황이 와서 우선 헤어진 상대에게 도움을 요청해야 한다.
	• 주말에 자녀를 맡겨야 한다.

상처를 직면하고 극복할 기회	• 데이트 신청을 받는다.
	• 새로운 사람에게 호감을 느끼고 사랑을 시작하고 싶다.
	• 헤어진 상대가 다른 사람과 진지한 관계가 됐다.
	• 자녀 문제 때문에 헤어진 상대와 함께 상담을 받아야 한다.
	• 자녀가 다치거나, 입원하거나, 위험에 처했다.
	• 암 진단을 받거나 부모가 사망하는 등, 불행한 일을 당했을 때 헤어진 상대가 끝까지 도움을 준다.

유산·사산을
겪다

A Miscarriage or Stillbirth

 일러두기

많은 요소가 유산이나 사산이라는 상처에 영향을 미친다. 캐릭터가 아이를 잃은 첫 경험인지, 임신하고 얼마 뒤에 이런 상처를 겪었는지, 주변에서 얼마나 도와주었는지, 아기를 잃은 특정한 이유가 있는지 등이다. 유산이나 사산은 엄마뿐 아니라 부모 모두에게 상처가 된다.

훼손 당하는 욕구

안전과 안정, 존중과 인정, 자아실현

생길 수 있는 잘못된 믿음

- 과거에 저지른 죗값을 받는 것이다.
- 내 잘못이다. 임신 기간에 잘못한 일이 있어 아기가 죽었다.
- 내가 아기를 못 갖는 데는 이유가 있을 것이다.
- 나도 모르게 임신을 후회해서 이런 일이 생겼다.
- 좋은 일이 생겨도 곧 기쁨을 앗아갈 일이 생길 것이다.
- 이런 고통을 다시 겪느니 아예 아기가 없는 편이 낫다.

가질 수 있는 두려움

- 이런 일이 다시 일어날 것이다.
- 사고, 병, 혹은 방치로 인해 남은 아이마저 잃을 것이다.
- 나는 형편없는 부모가 될 것이다.
- 내 몸에는 무언가 잘못된 부분이 있을 것이다.
- 다시 아기를 갖기가 두렵다.
- 다시는 아기를 갖지 못할 것이다.
- 병원이나 병원과 연관된 것들이 두렵다.
- 내 결혼 생활은 이제 끝이다.

가능한 반응과 결과들

- '가능할 수 있었던' 기념일(생후 1개월, 돌, 유치원 입학식 등)을 머릿속으로 따라간다.
- 남은 자녀에게 강한 소유욕을 보인다.

- 자신이나 자신의 배우자를 탓한다.
- 이런 일이 생긴 이유에 집착한다.
- 성관계에 대해 복잡한 감정을 가진다.
- 건강에 대해 지나치게 염려한다.
- (아기 방, 선물, 베이비 샤워 등) 아기와 관련된 것들을 피한다.
- 아기를 다시는 갖지 않겠다고 결정한 이후에도 아기 방을 그대로 유지한다.
- 아기 방이나 아기 물건에 끌린다.
- 아기가 있는 다른 부부를 멀리한다.
- 다른 사람들은 무사히 임신 기간을 보내는 데 분개하고, 자신의 감정에 죄책감을 느낀다.
- 우울증에 빠지거나 공황 장애가 생긴다.
- 건강을 더 의식하고, 다음에는 무사히 출산할 수 있다고 믿는다.
- 종교를 버리거나, 반대로 종교에 의지한다.
- 다른 사람의 아이에게 건강하지 못한 집착을 보인다.
- 자신이 부모 노릇을 할 수 있을까 의심한다.
- 다시 임신하는 것을 거부한다.
- 자신의 생일이 두렵다. 생일은 아기 없이 또 한 해를 지냈다는 사실을 상기시키기 때문이다.
- 같은 고통을 겪은 사람을 찾고, 공감한다.
- 입양을 생각한다.
- 임신과 육아가 아닌 다른 것에서도 만족감을 얻을 수 있다는 사실을 깨닫는다.
- 같은 상실을 겪은 부모가 있는 온라인 채팅방이나 모임을 찾는다.

| 형성될 수 있는 성격 특성 | • **속성** 감사하는, 규율 잡힌, 공감하는, 부지런한, 고무적인, 돌보는, 생각이 깊은, 집요한, 사생활을 중시하는, 보호하는, 지각 있는, 정신적인
• **단점** 의존적인, 지배적인, 냉소적인, 방어적인, 재미없는, 감정을 억누르는, 비이성적인, 무책임한, 질투하는, 피해의식이 강한, 음울한, 자신감 없는, 초조한 |

상처가 악화할 수 있는 계기	• 유산이나 사산을 했던 날짜가 돌아온다. • 친구의 아이가 놀라운 일을 해낸 것을 보고, 자신의 아이도 그럴 수 있었다고 생각한다. • 베이비 샤워나 친구의 아이 생일 파티에 초대받는다. • 친구가 친구의 아이 일 때문에 점심시간에 만날 수 없다. • 아기나 산모를 위한 상점을 본다. • 쇼핑몰이나 식당에서 아기에게 수유하는 여성을 본다. • 친구가 "넌 다른 아이가 있잖아." 혹은 "아이는 다시 가지면 되지." 등 생각 없는 말을 한다. • 아기를 키우려고 만든 예쁘게 장식한 아기 방을 본다.
상처를 직면하고 극복할 기회	• 다시 임신하거나, 사산을 겪는다. • 임신에 다시 성공하지만, 아기에게 병이나 결함이 있다는 사실을 발견한다. • 가까운 친구가 입양 절차를 밟고 있다. 자신도 입양과 임신 중에서 결정을 내리고 싶다. • 남은 자녀가 혼자 노는 모습을 보면서 다시는 아이를 갖지 않겠다 는 결정이 옳았는지 생각한다. • 아이를 잃은 상처를 부부가 서로 다른 방식으로 대처하면서 사이 가 나빠진다.

임신 중절 수술을 하다

Having an Abortion

일러두기

임신 중절 결심은 쉽지 않다. 이런 선택을 하는 주요 원인은 대개 피임 실패, 태아의 선천적 기형, 강간이나 근친상간으로 인한 임신, 아이를 돌보거나 키울 능력이 없는 경우, 원치 않는 임신, 엄마나 아이 혹은 둘 다 임신 중 치명적인 위험에 처하게 될 가능성이 있는 경우 등이다. 임신 중절은 부모 모두에게 상처가 되지만, 모성때문에 여성에게 더 큰 상처가 남기 마련이다. 캐릭터가 이 사건을 받아들이는 방식에 영향을 미치는 것으로는 임신 중절을 했을 때의 상황, 주변 사람의 지원 수준, 임신 중절 강요 여부, 개인적인 신념이나 종교, 폭력이나 학대와의 관련성, 임신부나 아이의 생명에 대한 위협 등이 있다.

훼손 당하는 욕구

훼손당하는 욕구 애정과 소속감, 존중과 인정

생길 수 있는 잘못된 믿음

- 사람들 말을 듣지 말아야 했다. 아기를 지키지 못한 나는 형편없는 사람이다.
- 누가 봐도 나는 부모가 될 자격이 없다. 아예 아기를 갖지 말았어야 했다.
- 과거에 잘못을 저질렀으니, 이런 일이 일어나는 것도 당연히 받아들여야 한다.
- 내가 저지른 일을 알면, 사람들은 나를 피할 것이다.
- 어떤 비밀은 아무리 아프더라도 절대 밝히지 말아야 한다.
- 가족은 좋을 때만 나를 도와준다. 내가 힘들 때는 외면한다.
- 사랑은 조건적이다.

가질 수 있는 두려움

- (특정한 종교가 있는 경우) 종교 기관에서 추방될 것이다. 사후 심판이 두렵다.
- 사람들이 내가 임신 중절했다는 사실을 알게 될 것이다.

- 다시 임신하기가 두렵다.
- 사랑하는 사람들이 나를 어떻게 판단할까 두렵다.
- 원할 때 임신을 하지 못할 것이다.

<table>
<tr><td>

**가능한
반응과
결과들**

</td><td>

- 때로 감정이 무뎌져 아무것도 느끼지 못한다.
- 슬픔과 우울증을 겪는다.
- (임신 중절을 몰래 했다면) 슬픔을 밖으로 드러내지 않는다.
- 불면증을 앓고 악몽을 꾼다.
- 약물과 술에 의존한다.
- 집중을 잘 하지 못한다.
- 아기들이 있는 장소를 피한다.
- (위험은 끝났다는 안도감, 아기를 잃은 슬픔, 비밀을 지켜야 하는 데서 오는 불만, 후회 등) 마음이 혼란스럽고 복잡하다.
- 다시 연애하기가 힘들다.
- 섭식 장애가 생긴다.
- (성관계를 피하는 등) 성 기능 장애가 생긴다.
- 자살을 생각하고, 기도한다.
- 후회나 수치스러운 생각에 눈물을 터뜨린다.
- 스스로 외톨이가 된다. 가족, 친구, 파트너를 멀리한다.
- 괜찮은 척하느라 허세를 부린다.
- 죄책감에 다른 자녀와 잘 지내지 못한다.
- 마음 편히 쉬거나 사소한 일에 즐거움을 느끼기 힘들다.
- 지나치게 일에 몰두한다.
- 다른 사람보다 자신의 욕망을 앞세울 때 죄책감을 느낀다.
- 남은 자녀에게 '슈퍼 부모'가 되어준다.
- 아기가 태어났다면 어떤 모습이었을까에 집착한다.
- 임신 중절을 적극적으로 권유했거나, 이 결과에 나름대로 역할을 한 사람들에게 분노를 느낀다.
- 중요한 결정을 내려야 할 때 확신을 하지 못해 괴로워한다.
- 아무리 부모가 되고 싶어도 임신을 피한다.
- 나쁜 일이 일어나면 자신이 벌을 받고 있다고 생각한다.

</td></tr>
</table>

- 믿을 만한 사람에게 임신 중절에 대해 털어놓는다.
- 자신의 감정을 정리하기 위해 상담사를 찾는다.
- 임신에 강하게 반대하거나 여성들의 자율적인 선택을 적극적으로 지지하는 사람이 된다.

형성될 수 있는 성격 특성	• **속성** 야심이 큰, 분석적인, 신중한, 공감하는, 온화한, 부지런한, 내성적인, 자비로운, 돌보는, 보호적인, 감상적인 • **단점** 거친, 의존적인, 방어적인, 잘 잊는, 재미없는, 충동적인, 불안정한, 비판적인, 피해 의식이 강한, 집착하는
상처가 악화할 수 있는 계기	• 출산 예정일이 다가온다. • 아이들이 가득한 운동장을 지나간다. • 베이비 샤워에 초대받았다. • 임신 중절이 언론에서 중요한 화제가 된다. • 친구가 임신한 사실을 알게 된다. • 어떤 엄마가 아기를 방치하는 것을 본다. • 막 출산한 여성이 아기를 어르는 모습을 본다. • 어떤 아기의 초음파 영상을 본다.
상처를 직면하고 극복할 기회	• (다시)임신한 사실을 알게 된다. • 아기를 낳고 새 가정을 꾸리고 싶다. • 임신 중절을 생각하고 있는 친구를 고통 속에 혼자 두고 싶지 않다. • 아기를 갖고 싶지만 잘 생기지 않는다. • 건강상의 이유로 임신 중절을 또 해야 하는 상황에 처한다. • 십 대에 임신한 자녀에게 조언을 해 주어야 한다.

자녀가
사망하다

The Death of One's Child

일러두기 딸이나 아들의 죽음으로 인한 상처에 가장 큰 영향을 미치는 요소는 '부모가 그 죽음에 책임이 있는가'이다. 부모가 자녀의 죽음에 대해 어떻게 느끼느냐에 따라 상처의 심각성에 차이가 나지만, 이 항목에서는 부모가 자녀의 죽음에 아무런 책임이 없는 경우에 집중하고자 한다(조금이라도 책임이 있는 경우에 대해서는 '돌보던 아이가 죽다'를 보라).

구체적 상황 자녀가 다음과 같은 이유로 죽는다.

- 불치병
- 영아 돌연사 증후군
- 교통사고
- 자연재해
- 운동 경기 중 일어난 돌발적인 사건(야구 경기 중 가슴에 공을 맞거나, 머리에 치명상을 입는 등)
- 진단 미확정 질환(심각한 알레르기, 혈우병으로 인한 과다 출혈 등)
- 버스 정류장에서 집으로 걸어오다가 차에 치였다.
- 자연 속(산 속 등)에서 길을 잃었다.
- (지붕 위로 올라가는 등) 위험하다고 못하게 했던 행동을 하다가 사고를 당했다.
- 어리석게 위험한 게임에 참여했다.
- 유산, 사산 혹은 신생아였을 때 사망

훼손 당하는 욕구 애정과 소속감, 안전과 안정, 자아실현

ㅈ

생길 수 있는 잘못된 믿음	• 자녀를 안전하게 지켜 주지 못했다.
	• 자녀의 죽음은 내 책임이다.
	• 나는 용서받을 자격이 없다.
	• 내가 지은 죄 때문에 신이 나를 벌하려고 이런 고통을 주셨다.
	• 나는 엄마(혹은 아빠)가 아니라면, 세상에서 아무런 가치가 없다.
	• 위험에 대비하지 않으면 누군가를 또 잃어버릴 것이다.
	• 다른 사람에게 자녀를 맡기는 것은 무모한 일이다. 아이는 내가 안전하게 지켜야 한다.

가질 수 있는 두려움	• 다시는 충족감을 느끼지 못할 것이다.
	• 나머지 인생은 혼자 살아가야 할 것이다.
	• 내 아이가 어떻게 생겼고 어떻게 말했는지 잊을까 두렵다.
	• (배우자, 형제·자매, 아이 등) 다른 사랑하는 사람마저 잃게 될 것이다.
	• 내 아이의 죽음을 낳은 특정한 상황이 두렵다.

가능한 반응과 결과들	• 죽은 자녀의 방에서 많은 시간을 보낸다.
	• 누구의 책임이 아니더라도 굳이 책임을 물을 사람을 찾는다.
	• 옛날에 찍은 동영상을 보거나 오래된 사진을 한 장씩 들여다본다.
	• 자녀가 죽은 상황을 계속 되새긴다.
	• 다른 사람의 문제에 관심이 없다.
	• 배우자와 마찰을 빚는다(아이의 물건을 소각하자는 의견과 그대로 간직하자는 의견의 충돌 등).
	• 남은 자녀가 어디에 있는지 언제나 파악하고 있어야 한다.
	• 남은 자녀를 더 잘 보호하려고 미신을 믿고, 관련된 의식을 치른다.
	• 겉모습이나 행동이 비슷한 아이를 자신의 죽은 자녀로 착각한다.
	• 죽은 자녀에 대한 선명한 꿈을 꾸고 괴로워한다.
	• 불안 장애가 생긴다.
	• 사람들을 멀리한다.
	• 다른 사람들이 이해한다고 하거나, 시간이 지나면 상처가 가라앉을 것이라고 하면 불같이 화를 낸다.

- 과거에 살고 현재를 피한다.
- 종교를 버린다.
- 죽은 자녀에게 소리 내어 말을 건다. 특히 죽게 해서 미안하다고 사과한다.
- 아이들, 특히 죽은 자녀와 비슷한 나이의 아이들을 피한다.
- 죽은 아이 생각이 나는 특별한 기념일에는 마음이 아파서 참석하지 않는다.
- 시간이 흐르며 자신의 아이가 어떻게 자랐을까 상상한다.
- 자녀가 죽은 상황을 더 잘 이해하려고 열심히 조사한다.
- 자녀의 기념물(팔찌, 사진, 열쇠고리 등)을 언제나 가지고 다닌다.
- 고통스러운 기억을 잊기 위해 이사한다.
- 예전에 믿었던 종교로 되돌아가거나, 종교를 찾는다.
- 자녀가 죽은 곳에 추모비를 만들고 돌본다.

형성될 수 있는 성격 특성	• **속성** 감사하는, 공감하는, 온화한, 부지런한, 고무적인, 돌보는, 생각이 깊은, 집요한, 사생활을 중시하는, 적극적인, 보호하는, 정신적인, 비이기적인
	• **단점** 의존적인, 지배적인, 냉소적인, 재미없는, 비이성적인, 무책임한, 질투하는, 피해 의식이 강한, 음울한, 자신감 없는, 초조한, 집착하는, 과민한, 완벽주의적인

상처가 악화할 수 있는 계기	• 자녀 이름을 듣는다.
	• 사람들이 일부러 자신의 아이 이야기를 피하고 있다는 것을 명백하게 느낀다.
	• 자녀가 좋아했던 장난감에 대한 광고를 본다.
	• 어떤 사람이 아이가 몇 명이냐고 묻는다.
	• 자녀와 비슷한 나이대의 아이들에게 둘러싸인다.
	• 베이비 샤워, 생일 파티, 졸업식처럼 자녀가 생각나는 행사에 참석한다.

ㅈ

- 다른 자녀를 가져볼까 생각한다.
- 자녀의 죽음을 충분히 극복하기 전에 임신 사실을 알게 된다.
- 자신들이 방치되었다고 생각하는 남은 자녀와 사이가 나빠진다.
- 남은 자녀가 친구의 죽음으로 충격받아 극복하는 것을 도와주고 싶지만, 아직도 슬픔에 빠져 있는 자신이 전혀 도움이 되지 않는다는 사실을 깨닫는다.

자녀를
입양 보내다

Giving up a Child for Adoption

 입양 제도는 시대에 따라 많은 변화를 겪었다. 따라서 입양과 관련된 캐릭터를 설정하려면 그 당시 제도를 세심히 살펴봐야 한다. 시간과 장소에 따라 생물학적 부모의 의사와 상관없이 비밀 입양만 가능했거나 강제로 자신의 아이를 포기해야만 했던 경우도 있고, 입양 형태 (개방, 반 개방, 비밀)♦를 선택할 수 있었던 경우도 있었다. 자녀를 포기하는 고통은 그 이유에 따라 크기가 다르다. 자신이 돌볼 수 없어서, 자녀가 좀 더 나은 삶을 살았으면 해서, 강간이나 원치 않는 임신 때문에, 교도소에 가야 해서 등 여러 이유가 있을 수 있다. 따라서 자녀를 입양보내는 캐릭터를 그릴 때는 그 선택 뒤에 놓여 있는 배경을 잘 파고들어야 한다.

훼손 당하는 욕구 애정과 소속감, 존중과 인정, 자아실현

생길 수 있는 잘못된 믿음
- 분명히 형편없는 엄마가 되었을 테니, 아이에게는 잘된 일이다.
- 자녀를 포기했으니 혼자인 것도 당연하다.
- 자녀가 나를 찾더라도 나를 보고 실망할 테니 만나지 말아야 한다.
- 버림받은 내 아이는 나를 절대로 용서하지 않을 것이다.

♦ **개방 입양**open adoption
입양 기관의 개입 없이, 생물학적 부모와 입양 부모 사이에서 모든 정보가 공개적으로 교환되고 접촉이 이루어지며 입양을 진행하는 형태.

반 개방 입양semi-open adoption
생물학적 부모와 입양 부모 사이에 직접적인 접촉 없이 입양 기관을 통해 서로 연락을 주고받으며 입양을 진행하는 형태.

비밀 입양closed adoption
입양 사실을 비밀로 하며, 마치 아이를 낳은 것처럼 꾸미고, 낳아 준 부모와의 관계는 완전히 단절하는 형태의 입양.

ㅈ

<table>
<tr>
<td>가질 수
있는
두려움</td>
<td>

- 자녀를 만나면 실망만 안길 것이다.
- 자녀를 만나면 자신을 버렸다고 분노를 터뜨릴 것이다.
- 자녀에게 어떤 일이 벌어져도 전혀 모를 것이다.
- 자녀가 자신의 입양 사실을 알아채고, 자존감이 낮아질 것이다.
- 자녀가 학대받을 것이다. 도움이 필요할 것이다. 아플 것이다.
- 자녀를 버렸다는 이유로 가족들이 내게 등을 돌릴 것이다.
- 어느 날 갑자기 자녀가 내 문 앞에 나타날 것이다.
- 내 자녀는 자신을 절대 찾지 않을 것이다.

</td>
</tr>
<tr>
<td>가능한
반응과
결과들</td>
<td>

- 자녀를 버린 것에 대해 죄책감과 후회를 느낀다.
- 과거를 잊지 못한다.
- 자녀만 생각하면 감정을 주체하지 못하고 운다.
- 감정을 꾹꾹 눌러 두었다가 한 번에 분노로 폭발시킨다.
- 약물이나 술에 의존한다.
- 사람들이 자녀를 키우는 어려움을 토로하면 죄의식을 느낀다.
- 자신의 자녀가 어떻게 컸을까 궁금해한다.
- 거울을 보며, 자녀가 자기 외모의 어떤 부분을 닮았을까 상상한다.
- 자녀와 함께 시간을 보내는 상상을 한다.
- 자신과 닮은 자녀를 보며, 혹시 자신의 아이가 아닐까 궁금해한다.
- 세탁, 쇼핑, 일 등 일상적인 활동을 제대로 하지 못한다.
- 자녀를 입양 보내겠다는 결정을 했을 때 지지해 주지 않았던 사람들에게 분노를 느낀다.
- (자신을 버려서, 자신을 임신시켜서 등) 자녀의 아버지에 대해 분노한다.
- 자신의 아이를 입양한 부모를 질투하다가도, 자녀를 위해서 그들이 잘되길 비는 등 마음이 왔다 갔다 한다.
- 자녀를 위해 작은 선물을 사서 숨겨 놓는다.
- 자녀 나이에 맞는 옷을 산 뒤 자선 단체에 기증한다.
- 자살을 생각한다.
- 자녀를 찾기 위해 소셜 미디어 및 공공 기록을 뒤진다.
- 자녀의 신원을 알아내려 애쓴다.

</td>
</tr>
</table>

- 자녀에게 편지를 쓴 뒤, 숨기거나 없앤다.
- 자녀와 관련된 (긍정적이거나 부정적인) 꿈을 꾼다.
- 상실감이 사라지지 않는다.
- (크리스마스에 선물 상자를 열고, 생일 케이크 촛불을 끄는 등) 중요한 날을 맞은 자녀를 상상한다.
- 고통을 없애려고 자녀를 입양하거나 가족을 꾸린다.
- 자기 관리와 자기 용서를 배우고 실천한다.

형성될 수 있는 성격 특성	• **속성** 사랑이 많은, 대담한, 이상적인, 상상력이 풍부한, 충실한, 돌보는, 집요한, 사생활을 중시하는, 보호하는, 지략 있는, 감상적인 • **단점** 겁 많은, 방어적인, 비체계적인, 성급한, 충동적인, 불안정한, 질투하는, 집착하는, 분개하는, 자기 파괴적인, 굴종적인
상처가 악화할 수 있는 계기	• 자신을 버린 아이 아버지를 우연히 만난다. • 자녀의 생일이나 중요한 휴일을 맞는다. • 아이를 낳은 지인을 위해 아이 선물을 사야 한다. • 가족 중 한 명이 임신 중절 수술을 선택하거나 입양을 결심했다는 이야기를 듣는다. • 학대하는 부모, 특히 입양아를 학대하는 소식을 뉴스에서 본다. • 자신의 아이와 비슷하게 생긴 아이를 본다. • 레스토랑에 가거나 비행기를 탔는데 아이가 계속 운다. • 아이가 주인공인 텔레비전 광고를 본다. • 자녀가 성인이 되었다는 것을 알게 된다(출생 기록을 열람할 수 있는 나이가 된다).
상처를 직면하고 극복할 기회	• 다시 임신한다. • 입양 보낸 아이가 연락해 온다. • 가족이나 배우자가 입양 보낸 아이에 대해 알게 됐다. • 혈연 장기 제공이 필요한 병을 진단받았다. • 가정을 꾸리고 싶은 생각이 든다. • 자신을 버렸던 아이의 아버지와 관계가 좋아졌다.

자연재해·인재人災를 겪다

A Natural or Man-Made Disaster

구체적 상황

- 지진, 허리케인·태풍, 심한 뇌우, 토네이도, 홍수, 쓰나미, 눈사태, 혹서, 얼음 폭풍 등 극단적인 악천후를 만나다.
- 화산 폭발
- 핵 발전소의 방사능 유출 사고
- 화학 무기 공격이나 우발적인 가스 누출 사고
- 전염병 발병
- 운석 충돌
- 산림 파괴로 인한 낙석이나 산사태
- 인재로 일어난 산불이나 화재
- 기름 유출, 유정 탐사
- 댐 붕괴
- 산업 폐기물 누출로 인한 광범위한 오염
- 심각한 가뭄과 기근

훼손 당하는 욕구

생리적 욕구, 안전과 안정, 애정과 소속감

생길 수 있는 잘못된 믿음

- 신이 나를(인간이나 내가 사는 지역 등을) 벌하는 것이다.
- 인간이 무엇을 지배할 수 있다는 것은 환상에 지나지 않는다.
- 완전히 안전한 곳은 없다.
- 내가 안전하기 위해서라면 어떤 일을 해도 괜찮다.
- 권력자들이 모두를 죽게 만들기 전에 우리가 먼저 그들을 공격해야 한다.
- 나만이 내 가족을 지킬 수 있다.
- 안전하려면 모든 일에 준비를 철저히 하는 것뿐이다.
- 사람들을 가장 필요로 할 때 그들은 나를 실망시킬 것이다.
- 자연은 위험하므로 피해야 한다.

ㅈ

442

가질 수 있는 두려움	• (눈 덮인 산, 폭풍 대피소 등) 재해와 관련 있는 장소가 두렵다.
	• 특정한 계절이나 (기온, 강수량 같은) 기상 현상이 두렵다.
	• 인구 밀집 지역이 두렵다.
	• 자연에 둘러싸인 지역은 위험하다.
	• 아프거나 다치고, 그래서 무력해질 것이다.
	• 음식, 물, 약품이 떨어질 것이다.
	• 가족을 지키기 위한 무기를 손에 넣을 수 없을까봐 두렵다.
	• 정부나 권력자가 두렵다.
	• 기후 변화가 두렵다.

가능한 반응과 결과들	• 재해에 대해 연구하고 이해하려 노력한다.
	• 만일에 대비해 생활필수품을 비축한다.
	• 대피 계획을 세운다.
	• 정부 발표나 언론의 말은 믿지 않는다.
	• 다양한 소식통을 통해 정보를 취합한다.
	• 재해 속에서 사람들의 냉대를 겪은 뒤 인간에 대한 혐오가 생긴다.
	• 가족이 무사한지 살피고 항상 연락이 닿을 수 있도록 한다.
	• 자녀가 다른 사람과 같이 있거나 멀리 떨어져 있으면 불안하다.
	• 특정한 위험을 피하려고 다른 장소로 이동한다.
	• 야경증 증상을 보인다.
	• (공황 발작, 불면증, 플래시백, 망상 등) 외상 후 스트레스 장애(PTSD)를 겪는다.
	• 저장 강박이 생긴다.
	• 건강 염려증이 생긴다.
	• 최악의 시나리오를 상상한다.
	• 특정한 기상 조건에서는 잠을 이루지 못한다.
	• (폭풍 대피소나 지하 창고를 설치하고, 담장을 세우고, 우물을 파는 등) 비상사태를 대비하여 집을 고친다.
	• 지구 멸망의 날에 대비한다.
	• (재해가 인재였다면) 음모론자가 된다.
	• 미래에 대비하는 온라인 단체에 가입한다.

ㅈ

- 혼자 살아가야 하는 때를 대비해 자급자족하는 방법을 배운다.
- 건강을 무엇보다 우선시한다.
- 가족과 연락이 끊기지 않게 유지한다.

<table>
<tr><td>형성될 수
있는
성격 특성</td><td>

- **속성** 적응하는, 경계하는, 감사하는, 용기 있는, 규율 잡힌, 효율적인, 집중하는, 독립적인, 부지런한, 고무적인, 성실한, 자연 중심적인, 주의력이 있는
- **단점** 반사회적인, 무감각한, 감정을 억누르는, 불안정한, 비이성적인, 물질주의적인, 자신감 없는, 집착하는, 편집증적인, 비관적인, 이기적인, 인색한

</td></tr>
<tr><td>상처가
악화할 수
있는 계기</td><td>

- (재해가 인재人災였다면) 공장이나 굴뚝 같은 산업화의 상징을 본다.
- (텅 빈 찬장 등) 재해 당시의 힘들었던 생활이 생각나는 물건을 본다.
- 정전 사태
- 폭풍에 쓰러진 나무를 본다.
- 다른 나라의 재해를 보여 주는 텔레비전 뉴스 보도를 접한다.
- 사이렌 소리를 듣거나 구급차를 본다.
- (유리가 깨지는 소리, 사이렌, 나무가 부러지는 소리, 갑작스러운 정적 등) 재해와 관련된 소리

</td></tr>
<tr><td>상처를
직면하고
극복할
기회</td><td>

- 또 다른 비상사태나 재해가 일어난다.
- 다른 사람에게 도움을 요청해야 하는 위급한 사태에 처한다.
- 주변 사람들의 동정과 도움이 필요한 어려운 상황에 놓인다.
- 어려움을 겪는 사람들에게 자비를 베풀고 너그럽게 대하는 사람을 본다.
- 다른 사람들을 위해 변화를 만들어 내거나 더 나은 미래를 위한 대의에 동참할 기회가 주어진다.

</td></tr>
</table>

ㅈ

자택
화재

구체적 상황

다음과 같은 이유로 집에 불이 난다.

- 잘못된 전기 배선
- 벼락
- 부엌에서 기름 인화
- 청소 안 된 굴뚝
- 부주의한 흡연자
- 아이의 불장난이나 끄지 않은 난로 인화
- 발화성 용액의 인화
- 커튼 옆에 둔 촛불
- 낡은 크리스마스트리 장식
- 방화 범죄
- 산불이나 들불

훼손 당하는 욕구

생리적 욕구, 안전과 안정

생길 수 있는 잘못된 믿음

- (자신의 잘못이라고 생각하는 경우) 나는 중요한 일을 맡을 수 없다.
- (자신의 잘못이 아닌 경우) 나 말고는 중요한 일을 맡을 사람이 없다.
- 사람이나 물건에 애착을 갖지 않는 편이 낫다.
- 어디에서도 안전할 수 없다.
- 꼼꼼한 계획을 세우면 이런 일이 재발하지 않도록 예방할 수 있다.
- 사랑하는 사람들을 안전하게 지키려면 항상 내 곁에 두어야 한다.

가질 수 있는 두려움

- 불이 날까 봐 두렵다.
- 소중한 가보와 기념품을 잃어버릴 것이다.
- 또다시 커다란 실수를 저질러 심각한 결과가 생길 것이다.
- 나 때문에 사랑하는 사람이 죽을 수도 있다.

ㅈ

445

- 사랑하는 사람들의 안전을 지켜 줄 수 없다.
- 자녀가 이 사건 때문에 오랫동안 트라우마를 겪을 것이다.

가능한 반응과 결과들

- 화재를 일으킬 만한 것이 없나 새집을 강박적으로 점검한다.
- 집에 애착을 갖지 않게 자주 이사를 한다.
- 집을 소유하기보다 임대하는 편을 택한다.
- 좋은 집이 더 안전할 것이라 믿고 예산을 초과해 근사한 집을 산다.
- 바꿔도 상관없는 기능적인 물건들만 산다.
- 물질주의를 경멸한다. 구두쇠가 된다.
- 화재로 잃어버린 물건들을 보상하기 위해 저장 강박에 빠진다.
- (화재가 자신의 잘못인 경우) 늦게까지 하는 파티 등 다른 사람들의 생명을 책임져야 할 수도 있는 상황은 피한다.
- 죄의식과 수치심 때문에 사람들을 피한다.
- (화재가 다른 사람의 잘못인 경우) 다른 사람의 일을 소소한 것까지 챙긴다.
- 사랑하는 사람을 잃을 수도 있다는 두려움에 과잉보호한다.
- (방화 섬유로 만든 옷만 구매, 집 안 공기를 테스트하는 어플리케이션을 내려받는 등) 화재 안전 대책에 지나치게 신경 쓴다.
- (촛불, 벽난로의 불꽃 등) 불을 무서워한다.
- 담배를 끊는다.
- 문제가 생기면 바로 깰 수 있도록 침실 문은 항상 열어 둔다.
- 집과 가족들을 밤새 확인한다.
- 중요한 문서를 (은행 금고처럼) 안전한 장소에 따로 보관한다.
- (화재 경보기 배터리를 정기적으로 바꾸고, 대피 계획을 세우는 등) 화재 안전 지침을 잘 따른다.
- 소방대에 자원한다.
- 주변의 모든 것들을 언제라도 갑자기 빼앗길 수 있다고 생각해 자신이 가지고 있는 것에 대해 감사한다.

형성될 수 있는 성격 특성	• **속성** 사랑이 많은, 경계하는, 분석적인, 감사하는, 조심스러운, 고마워하는, 꼼꼼한, 돌보는, 단순한, 검소한 • **단점** 무감각한, 냉담한, 까다로운, 재미없는, 음울한, 자신감 없는, 집착하는, 비관적인, 소유욕이 강한, 인색한, 감사할 줄 모르는, 혼자 틀어박힌, 걱정이 많은
상처가 악화할 수 있는 계기	• (연기 냄새, 탁탁 타는 소리, 깜박거리는 불꽃 등) 화재와 연관된 감각적 자극을 받는다. • 아끼던 가보가 화재로 사라져 버렸음을 깨닫는다. • 굉음을 내며 지나가는 소방차를 본다. • 다른 집이 화재 위험에 노출된 것(노출된 배선, 타고 있는 담배 등)을 목격한다. • 요리 중 화재 경보가 울린다. • 자녀가 불장난하는 것을 본다.
상처를 직면하고 극복할 기회	• (아이의 학교, 배우자의 사무실 등) 사랑하는 사람들이 있는 곳에서 위험한 화재가 났다. • 화재가 시작된 건물에서 다른 사람과 안전하게 대피해야 한다. • 산불이 자신이 사는 지역을 위협한다. • (홍수, 지진, 그 밖의 재난으로) 강제 대피령이 떨어져 모든 것을 버리고 떠나야 한다. • 자녀가 화재에 대해 비정상적인 두려움에 떠는 것을 보고, 자신이 자녀들에게 그런 두려움을 불러일으켰음을 깨닫는다.

ㅈ

조난을 당하다

Getting Lost in a Natural Environment

구체적 상황

혼자(숲, 산, 사막, 바다에서) 오랫동안 길을 잃는다.

훼손 당하는 욕구

생리적 욕구, 안전과 안정, 애정과 소속감, 존중과 인정

생길 수 있는 잘못된 믿음

- 나는 무능하다.
- 직감을 믿어선 안 된다.
- 혼자서는 해낼 수 없다. 나를 도와줄 사람이 필요하다.
- 다시 도움을 받지 않으려면 모든 일에 대비해 놓아야 한다.
- 위험한 일을 감수했다가는 죽을지도 모른다.
- 다른 사람들에 대한 책임을 졌다가는 그들 모두를 망칠 것이다.
- 어차피 모든 것은 운명에 의해 결정된다.
- 자연은 예측할 수 없으니, 무조건 피해야 한다.

가질 수 있는 두려움

- 길을 잃었던 특정한 환경이 두렵다.
- 체온 저하나 굶주림으로 죽을 것이다.
- 혼자 고립될 것이다.
- 조난당했을 때 겪었던 (눈보라 등) 특정한 날씨가 두렵다.
- 집에서 너무 멀리 떨어지는 것이 두렵다.
- 새로운 장소에 가거나 새로운 일을 시도하기가 두렵다.

가능한 반응과 결과들

- 좀처럼 집을 떠나지 않는다.
- 주변이 지나치게 조용하거나 어두우면 불안하다.
- 조난당했던 장소와 흡사한 곳은 피하거나 반대로 집착한다.
- 물자를 절약한다.

- (음식, 담요 등) 조난 당시 도움이 되었던 물건을 강박적으로 저장한다.
- 자연을 불신한다. 불시에 위험을 드러낼 수 있다고 생각한다.
- 다른 사람들에게 의지한다.
- (인터넷, 휴대전화, 무선 장비, 경찰 무전 장비 등) 연락할 수 있는 장비가 있어야 안심할 수 있다.
- 혼자서는 아무데도 가지 않는다.
- 언제나 다른 사람들과 연락할 수 있도록 소셜 미디어에 중독된다.
- 새로운 장소나 경험은 피한다.
- 다른 사람의 도움을 거부한다.
- 좀 더 안전하다고 느끼는 장소로 이사한다.
- 모든 것을 통제하려고 한다.
- 혼자 보낸 시간이 워낙 길어서 사회적 규범을 신경 쓰지 않는다(개인적 공간 무시, 사람들 앞에서 탈의, 목욕하지 않기 등).
- 위험을 회피하는 사람이 되다 보니, 단체 활동이나 야유회 등에서 분위기를 깬다.
- 자신의 두려움을 직면하려고 굳이 조난당했던 곳에 간다.
- 좀 더 독립적이고 기술에 능한 사람이 되려고 노력한다.
- (자동차에 비상 장비를 두고, 냉동 건조 식품을 사서 안전한 장소에 보관하는 등) 비상사태에 대비한다.
- 작은 위안에도 감사한다.
- 조난당하기 전보다 물질적인 욕심이 줄어든다.

형성될 수 있는 성격 특성	• **속성** 적응하는, 경계하는, 조심스러운, 독립적인, 주의력이 있는, 낙관적인, 인내하는, 집요한, 지략 있는, 지각 있는, 말이 없는
	• **단점** 지배적인, 방어적인, 이기적인, 미신을 믿는, 신경질적인, 소심한, 비협조적인, 혼자 틀어박힌, 걱정이 많은

상처가 악화할 수 있는 계기	• (새 병원을 찾다가 혹은 다른 도시에 사는 친구를 찾아갔다가 등) 안전한 장소에서 길을 잃는다.
	• 사랑하는 사람이 자신이 조난당했던 장소에 갔다는 것을 알게 된다.

ㅈ

449

- 여행 중 통화권을 벗어나 휴대전화를 사용할 수 없게 된다.
- (나무 사이에 부는 바람 소리 등) 조난을 상기시키는 감각 자극을 받는다.
- 심한 폭풍우나 악천후로 다른 사람들과 떨어진다.
- 먹고 마실 것이 충분하지 않다.

<table>
<tr><td>

**상처를
직면하고
극복할
기회**

</td><td>

- 조난당했던 장소와 흡사한 곳에 가 달라는 요청을 받는다(업무상, 아이가 캠핑에 보호자가 필요해서 등).
- 조난당한 가족이나 친구를 구조해야 한다.
- 자녀가 야외 활동을 통해 자신과 유대감을 형성하고 싶어 한다.
- (캠핑을 가고, 친구 배를 타는 등) 자녀가 원하는 일을 계속 허락하지 않아서 자녀가 반항적으로 변한다.

</td></tr>
</table>

구체적 상황

- 폭발물의 폭발
- 지하철이나 건물의 통풍구를 통한 가스 살포 등의 화학 테러
- 사람들이 인질로 잡히는 폭력적인 상황
- 수원水源에 독을 풀거나 공중에 바이러스를 퍼뜨리는 생물학 테러
- 인질 교환 중 대사관 습격 및 점거
- 사이버 테러 (기술을 이용한 협조 공격을 통해 인프라를 붕괴시키고, 보안에 구멍을 뚫고, 금융 데이터를 훔치는 등)
- 에코 테러 (환경과 동물을 해치는 산업과 기업을 공격)
- 핵 위협 혹은 핵 전력 배치

훼손 당하는 욕구

생리적 욕구, 안전과 안정, 존중과 인정

생길 수 있는 잘못된 믿음

- 훌륭한 사람들이 이토록 많이 죽었는데, 나처럼 쓸모없는 사람만 살아남았다.
- 테러를 막기 위해 무언가를 했어야만 했다.
- 안전한 장소는 어디에도 없다.
- 가족을 안전하게 지킬 수 없다.
- 경찰은 부자와 권력자만 지킨다. 나는 자신을 스스로 지켜야 한다.
- 결국 테러리스트들이 승리할 텐데, 미래를 위해 훌륭한 것을 만들려고 노력하는 것이 무슨 소용 있는가?
- 이런 엉망진창인 세상에서 아이를 낳은 것 자체가 잘못이다.
- 내 안에 있는 욕구를 푸는 방법은 복수밖에 없다.
- 그 종교(인종, 신념 등)를 믿는 사람들은 모두 믿을 수 없다.
- 나와 다른 것이나 내가 모르는 것은 일단 두려워하는 게 현명하다.

E

<table>
<tr>
<td>가질 수
있는
두려움</td>
<td>

- (지하철, 공항, 기차역, 쇼핑몰 등) 많은 사람이 모이는 장소가 두렵다.
- 진짜 중요한 상황이 오면 몸이 얼어붙어 어쩔 줄 모를 것이다.
- 고통받고 고문당할 것이다.
- 테러리스트와 같은 인종, 종교, 신념을 가진 사람들이 두렵다.
- 낯선 사람들과 군중이 두렵다.
- 불관용이 모든 문제의 근본적 원인이다.

</td>
</tr>
<tr>
<td>가능한
반응과
결과들</td>
<td>

- 무기, 음식, 물을 비축한다.
- 여행하지 않는다.
- 외상 후 스트레스 장애(PTSD), 불안, 우울증을 겪는다.
- 테러에 책임이 있다고 생각하는 사람들을 혐오한다.
- (경기장, 콘서트장, 유원지 등) 사람이 많이 모이는 큰 장소를 피한다.
- 생존자의 죄책감을 느낀다. 다른 사람은 죽었는데 왜 자신은 살아 있는지 알 수가 없다.
- 가족, 특히 자녀들을 과잉보호한다.
- 사랑하는 사람들의 활동을 안전한 활동으로 제한한다.
- 시사 문제에서 언제나 최신 정보를 파악한다.
- 낯선 사람과 만나야 하는 상황은 피한다.
- 자신을 보호하기 위해 뉴스를 보며 앞으로 일어날 일을 예측할 수 있는 패턴을 찾는다.
- 선전과 공포심 조장에 민감한 반응을 보인다.
- 다른 사람의 동기를 믿지 않는다.
- 테러리스트들의 행동을 거부하는 하나의 방식으로 자신의 국가나 종교적 상징에 애착을 보인다.
- 박해가 걱정되는 경우 자신의 종교나 국가를 상징하는 물건을 착용하지 않는다.
- (시위, 집회, 파업 등) 폭력 사태로 치달을 수 있는 상황이 불안하다.
- 환경 변화에 민감하게 반응한다.
- 스트레스 때문에 흉통이나 두통 등 병이 생긴다.
- 예전 생활로 돌아가기 힘들다.
- 사소한 일들을 즐기기 힘들다.

</td>
</tr>
</table>

E

- 자신의 분노를 폭력적으로 표현한다.
- 가족이 눈에 보이지 않으면 걱정부터 한다.
- 생존에 필요한 필수품들을 저장할 곳을 만든다.
- 가족을 위한 재난 대비, 피난 계획이 있다.
- 섭식 장애와 수면 장애를 겪는다.
- 무언가 더 해야 할 일이 없는지 안절부절못한다.
- 정기적으로 헌혈한다.
- 사건 희생자들을 위한 추모비를 세우거나 그곳에 찾아간다.
- 종교적으로 독실한 신자가 된다.
- 사건과 사건을 낳은 정황을 더욱 잘 이해하려고 연구한다.
- 자원봉사를 하거나 지역 사회를 보호하는 데 도움을 줄 방법을 모색한다.

형성될 수 있는 성격 특성	**속성** 경계하는, 분석적인, 조심스러운, 지능적인, 충실한, 체계적인, 애국적인, 예민한, 적극적인, 보호하는, 책임감 있는, 사회적인 의식이 있는, 현명한**단점** 무감각한, 냉담한, 도전적인, 지배적인, 망상적인, 적대적인, 성급한, 비이성적인, 비판적인, 초조한, 집착하는

상처가 악화할 수 있는 계기	소방 훈련에 참여한다.폭력성이 짙은 영화와 폭력에 대한 뉴스 보도를 접한다.행진, 시위, 폭동에 대한 뉴스 보도를 접한다.테러 공격이 있던 장소를 방문한다.사람의 고함이나 비명 소리를 듣거나 피를 본다.

상처를 직면하고 극복할 기회	자연재해에 휘말려 가족의 안전을 위해 대피해야 한다.은행 강도 사건이나 상점 강도 사건을 만난다. 살아남으려면 논리적으로 생각해야 한다.건물 내 가스 유출 사고나 화재에 직면하여, 사람들을 대피시키는 책임을 맡는다.대형 교통사고 현장에서 인명 구조에 도움을 주어야 한다.

E

학교 총기
난사 사건

일러두기 학교 총기 난사 사건은 사람마다 다른 상처를 남긴다. 현장에 가장 가까이 있던 학생, 교사, 교직원이 가장 큰 피해를 입지만, (학생들, 희생자, 심지어 난사범의) 부모 또한 트라우마를 겪을 수 있다. 또한 응급 요원, 도시의 지도자, 지역 사회 모두 이 잔인한 폭력의 영향을 받는다. 이 상처를 선택해서 글을 쓰기로 했다면, 캐릭터의 성격, 역할, 현장과의 인접성에 따라 각기 다른 행동과 감정을 떠올려야 한다. 타임라인 또한 명심하고 있어야 한다. 좀 더 빨리 튀어나오는 반응도 있고, 오랜 시간에 걸쳐 드러나는 행동과 반응도 있기 때문이다.

훼손 당하는 욕구 안전과 안정, 애정과 소속감, 존중과 인정

생길 수 있는 잘못된 믿음
- 내 잘못이다. 사건을 막기 위해 무언가를 해야 했다.
- 사랑하는 사람들을 안전하게 지키지 못했다.
- 언제라도 죽을 수 있다.
- 어떤 사람의 진짜 모습을 이해하기란 불가능하다.
- 사람들은 언제라도 돌변하여 나를 공격할 수 있다.
- 폭력은 어디에나 있다.
- 언제라도 죽을 수 있는데 의미를 추구하는 게 무슨 소용인가?
- 세상은 악으로 가득 차 있다.

가질 수 있는 두려움
- 총과 폭력, 죽음이 두렵다.
- 누군가를 사랑해 봤자 결국 잃을 것이다.
- 낯선 사람(총격범이 모르는 사람이었던 경우)이 두렵다.
- 중요한 순간이 오면 그 자리에서 얼어붙거나, 실수하게 될 것이다.
- 사람들이 붐비는 곳에 있기가 두렵다.
- 또 다른 총기 난사 사건이 일어날 것이다.

- 모든 사람과 거리를 둔다.
- 집중하지 못한다.
- 감정이 빠르게 극단으로 치닫는다.
- 약물과 술에 의존한다.
- 생존자의 죄책감을 느낀다.
- (신자였다면) 종교에 회의적이 된다.
- (가능한 위험과 위협을 살피는 등) 모든 것에 경계를 강화한다.
- 스트레스를 받으면 과잉 반응하거나 아예 둔한 반응을 보인다.
- 누군가 자신을 놀라게 만드는 일에 대단히 민감한 반응을 보인다.
- (두통, 소화불량 등) 장기적인 스트레스를 겪는다.
- 자신이 살해당하거나 누군가를 구하지 못하는 악몽을 꾼다.
- (심장이 격렬하게 뛰고, 자신이 어디 있는지를 깜빡하는 등) 공황 상태로 잠에서 깨어난다.
- 사랑하는 사람이 어디 있는지 항상 알고 있어야 한다.
- 공황 발작과 불안에 압도된다.
- (불안, 우울증, 불면증, 악몽, 야경증, 플래시백 등) 외상 후 스트레스 장애(PTSD)를 겪는다.
- 삶에 대해 매우 심각하게 생각하거나 반대로 가볍게 생각한다.
- 웃고, 재미있어하고, 사소한 일을 즐기는 데 죄책감을 느낀다.
- 사건을 잊고 살아가는 일이 고인들의 명예를 실추시키는 일일까 걱정한다.
- 사랑하는 사람들에게 집착한다.
- 사건에 관해 이야기하기를 거부한다.
- 사건 장소에 있지 않았던 사람들과 관계가 멀어진다.
- 어떤 일이 벌어졌는지 이해해 보려고 사건 조사에 집착한다.
- 다른 사람을 구하지 못했다는 죄책감으로 자신의 행동을 비판한다.
- (총기 소지 허가서를 얻고, 칼을 가지고 다니는 등) 자신을 보호할 방법을 찾는다.
- 총기 규제에 찬성한다.
- 신뢰 문제를 겪는다. 잘 모르는 사람과 있으면 불편하다.
- 집에 혼자 있거나, 가족과 떨어져 있으면 불안하다.

- 위험을 싫어하며 즉흥적으로 행동하지 않는다.
- 자신의 감정을 정리하기 위해 사건 이야기를 하고 싶어 한다.
- 집단 혹은 개별 상담에 참석한다.
- 자신의 경험과 감정에 대한 글을 쓴다.

형성될 수 있는 성격 특성	· **속성** 경계하는, 분석적인, 조심스러운, 규율 잡힌, 공감하는, 충실한, 자비로운, 돌보는, 예민한, 보호하는, 책임감 있는 · **단점** 반사회적인, 지배적인, 재미없는, 충동적인, 불안정한, 비이성적인, 자신감 없는, 집착하는, 편집증적인, 침착하지 못한

상처가 악화할 수 있는 계기	· (텔레비전, 극장, 사격 연습장 등에서 들리는) 총소리를 듣는다. · 차의 폭발음, 폭죽 소리 같은 커다란 소음을 듣는다. · 총격범이 착용했던 것과 똑같은 운동화나 야구 모자 등 사고를 상기시키는 물건들을 본다. · 친구나 가족이 무작위적인 폭력이 벌어지는 현장에 있다. · 병원에 가야 한다. · 응급 차량의 사이렌 소리 · 희생자 가족들을 우연히 만난다.

상처를 직면하고 극복할 기회	· 추도식에 참석하여 다른 피해자를 만난다. · 폭력 사건에서 자신과 다른 사람을 구하기 위해 행동해야 하는 상황이 된다. · 트라우마로 고생하는 친구가 고통에서 빠져나오도록 도와주고 싶다.

장애와
미관 손상

ㄱㄴㄷㄹㅁㅂㅅㅇㅈㅊㅋㅌㅍㅎ

만성 질환과 통증

Living with Chronic Pain or Illness

구체적 상황
섬유 근육통, 만성 피로 증후군, 루게릭병, 알츠하이머, 천식, 암, 만성 폐색성 폐질환, 낭포성 섬유종, 간질, 심장 질환, 자가 면역 질환(다발성경화증, 류마티스 관절염, 낭창, 당뇨병, 염증성 장 질환 등), 만성 성병(헤르페스, HIV/AIDS, B형 간염, C형 간염), 관절염, 부상, 신경 손상, 편두통, 과거에 받은 수술 등으로 인한 만성 통증

훼손 당하는 욕구
생리적 욕구, 안전과 안정, 존중과 인정, 자아실현

생길 수 있는 잘못된 믿음
- 내 삶은 이보다 조금도 나아질 수 없다.
- 나는 쓸모없는 인간이다. 차라리 죽는 게 낫다.
- 내가 아프다고 생각하니 아픈 것이다.
- 가족들에게 짐만 될 뿐이다.
- 내가 저지른 일 때문에 벌을 받고 있다.
- 인생은 살아야 할 가치가 없다.

가질 수 있는 두려움
- 자녀에게 병이 유전될 수 있다.
- (배우자 혹은 부모 등) 나를 돌봐 주는 사람에게 버림받을 것이다.
- 사랑하는 사람들에게 짐이 되고 있다.
- 절대로 치료법을 찾지 못할 것이다.
- 점점 증상이 나빠져 결국 죽을 것이다.
- 새로운 질환이 더 생길 것이다.
- 결국에는 식물인간이 될 것이다.
- 치료비를 결국 감당할 수 없을 것이다.

- 외톨이가 되어 집에 틀어박힌다.
- 우울증에 빠진다.
- 감정 기복이 심해 화내고, 좌절하고, 신랄하게 말한다.
- 병 때문에 어쩔 수 없이, 또는 우울증 때문에 신체 활동이 줄어든다.
- 약에 의존한다.
- 다른 사람이 설득해야만 집 밖으로 나간다.
- 자신의 건강을 돌보지 않는다.
- 집안일을 돌보지 않아 엉망진창이 된다.
- 직장이나 학교에 가지 않는다.
- 직장이나 학교에서 효율성이 떨어진다.
- 피로나 신체적 한계 때문에 취미나 소일거리를 포기한다.
- (영화 시청이나 독서 등) 병을 잊을 수 있는 활동에 몰두한다.
- 다른 사람에게 병을 숨기거나 건강에 대해 언급하지 않는다.
- 수면 시간이 불규칙하다.
- 자신이 알고 있는 고통의 패턴에 따라 하루 계획을 세운다.
- 비탄 과정을 겪는다.
- 자신의 병을 스스로 연구하고 치료 방법을 시도해 본다.
- 후원 단체에 가입한다.
- 자신의 병에 관한 최고의 전문의를 찾는다.
- 치료법을 찾으려고 노력하는 단체에 기부금을 낸다.
- 스트레스와 부정적인 생각을 쫓는다.

- **속성** 유연한, 감사하는, 조심스러운, 정서적으로 안정된, 협조적인, 규율 잡힌, 태평한, 효율적인, 너그러운, 고무적인, 충실한, 돌보는
- **단점** 의존적인, 무감각한, 냉담한, 강박적인, 지배적인, 냉소적인, 잘 잊는, 성격 나쁜, 재미없는, 주의력이 없는, 우유부단한, 책임감 없는, 음울한

상처가 악화할 수 있는 계기	• 형제·자매나 가까운 친척이 비슷한 증상을 보인다. • 또 다른 심각한 병 또는 장애가 있다는 진단을 받는다. • 병 때문에 중요한 행사를 놓친다. • 누군가 병과 통증은 심리적 이유 때문이라고 하는 말을 우연히 듣는다.
상처를 직면하고 극복할 기회	• 꿈을 이룰 기회를 잡았는데, 예전에 비해 훨씬 많은 시간을 할애해야 하는 상황에 놓인다. • 돌보아 주던 사람이 자신을 포기해, 이제는 자신을 스스로 책임져야 한다. • 보살펴야 하는 대상(아이, 이웃, 개 등)을 만난다. 이 어려운 일을 맡을지 도망 칠지 선택해야 한다. • (결혼, 출산, 손주의 졸업식 등) 병마와 싸워 이겨내야겠다고 마음먹게 만드는 중요한 일정이 있다. • 모든 병은 자신이 했던 행동 때문에 생겼다는 것을 알게 된다(흡연, 피임 도구를 사용하지 않은 성관계 등).

모두가
뒤돌아볼 만한 미모

Being So Beautiful It's All People See

◯ **훼손 당하는 욕구**

안전과 안정, 애정과 소속감, 존중과 인정, 자아실현

생길 수 있는 잘못된 믿음

- 나의 가치는 외모뿐이므로 다른 노력, 뛰어난 두뇌, 능력도 존중받지 못할 것이다.
- 사람들이 다가오는 이유는 오로지 나의 미모 때문이고, 그 미모를 이용하기 위해서이다.
- 나의 생각이나 믿음은 중요하지 않다.
- 나는 다른 사람이 원하는 대로 살 수밖에 없다. 내가 원하는 대로는 살 수 없다.
- 미용 산업에 종사할 수밖에 없다. 사람들이 나한테 그걸 기대하기 때문이다.
- 우정에는 질투가 있기 마련이므로 '피상적인' 관계만이 안전하다.
- 나와 데이트하고 싶어 하는 사람들은 나를 눈요깃감으로만 여긴다.
- 두려움과 고민을 털어놓으면, 사람들은 나를 경멸할 것이다.

가질 수 있는 두려움

- 스토킹이나 폭력, 성폭력을 당할까 두렵다.
- 누군가 나를 이용할 것이다.
- 미모에 갇혀 중요한 결정들을 할 때 실수를 저지를 것이다.
- 나이가 들어 미모를 잃는 것이 두렵다.
- 병에 걸릴까 두렵다.
- 외모 때문에 공정한 평가를 받지 못할 것이다.
- 믿지 말아야 할 사람을 믿게 될 수 있다.
- 질투하는 동료가 앙갚음을 하고 내 일을 방해할 것이다.
- 깊이 있는 진정한 사랑을 하지 못할 것이다.

- 건강과 미모를 지키기 위해 꼼꼼하게 규칙을 세워 실천한다.
- 다이어트와 운동을 꾸준히 한다.
- (성형 수술, 값비싼 미용 제품 구매 등) 노화와 싸운다.
- 인정받고 싶은 욕구 때문에 자신의 선택에 의문을 제기한다.
- 다른 사람들을 기쁘게 해 주는 존재가 된다.
- (그 관계가 진실한지에 대한 의심 때문에) 친밀한 관계를 피한다.
- 불평해 봐야 사람들이 공감하지 않으니 아예 불평하지 않는다.
- 사람들이 기대하는 대로 (예의 바르고, 세련되게) 행동한다.
- 사람들이 틀렸다는 것을 보여 주려고 일부러 사람들의 기대와 반대로 행동한다.
- 미소를 짓고 당당한 척하며 낮은 자존감과 싸우거나 감추려 든다.
- 비밀이 많다. 깊은 곳에 감춘 감정과 욕망을 드러내지 않으려 한다.
- 나름대로 자신의 몸에 단점이 있다고 생각하지만 드러내놓고 표현하지는 못한다.
- (약물과 술에 의존하거나, 스스로 외톨이가 되거나, 겉으로 보이지 않는 부분에 자해를 하는 등) 우울증을 앓는다.
- 자신의 미모를 일부러 대수롭지 않게 여기며 다른 사람들과 어울리려 한다.
- 연인과 외출하면 장식이나 물건이 된 듯한 기분을 느낀다.
- 동성 친구들이 자신을 좋아하고 적개심을 가지지 않도록 열심히 노력한다.
- 안전에 민감하다. 위험한 장소를 피한다.
- 친절하고, 사람들과 쉽게 가까워진다.
- 사람들이 자신의 외모보다는 개성에 초점을 맞추도록 노력한다.
- 스포츠, 외국어, 학위 취득 등 외모와는 상관없는 분야에서 뛰어난 능력을 보이려고 노력한다.

- **속성** 조심스러운, 매혹적인, 협조적인, 예의 바른, 규율 잡힌, 애교 많은, 우호적인, 너그러운, 친절한, 충실한, 성숙한, 순종적인, 사생활을 중시하는, 보호하는, 관능적인, 세련된, 거리낌 없는
- **단점** 의존적인, 심술궂은, 건방진, 냉소적인, 사치스러운, 위선적인,

충동적인, 억제하는, 불안정한, 질투하는, 남자다움을 과시하는, 물질주의적인, 음란한, 반항적인, 방종한, 버릇없는, 허영심 있는, 일 중독의

상처가
악화할 수
있는 계기

- 누군가 노골적으로 추근댄다.
- 외모를 질투하는 누군가가 비속어를 사용해 욕한다.
- 비판적인 시선이나 표정으로 자신을 보는 사람과 눈이 마주친다.
- 지적인 내용에서 피상적인 내용으로 대화 주제가 바뀐다.
- 자신의 외모에 대한 질투 때문에 친구에게 배신당한다.
- ("수리 작업도 못하고, 몸 쓰는 일도 못할 거야." 등) 자신에 대한 사람들의 편견 때문에 다른 사람이 자신의 일을 맡는다.
- 사람들이 성공의 이유가 외모 때문이라고 믿는다.
- 외모를 무기로 원하던 바를 얻는 사람을 보며, 자신의 문제에 대한 고정관념을 강화한다.
- 나이가 들어감에 따라 매력이 줄고 있는 데 대해 친구들이 악의적인 기쁨을 느끼고 있다는 사실을 깨닫는다.

상처를
직면하고
극복할
기회

- 외모가 손상되는 사고를 당하거나 병을 앓는다.
- 임신·출산에 따른 몸의 변화를 받아들여야 한다.
- 지성, 재능, 열의를 보여 줄 기회가 찾아왔지만, 과거에 겪었던 거절과 조롱이 떠올라 두렵다.
- 자신의 자녀가 미모를 이용해 다른 사람을 농락하는 것을 본다.
- 섭식 장애가 생기고, 늦기 전에 도움을 청해야겠다고 생각한다.

불임

구체적 상황

건강상의 이유(자궁 내막증, 자궁 기형, 배란 장애 등), 자궁 적출 수술, 잘못된 임신 중절 수술, 암과 암 치료, 성병에 의한 합병증, 조기 폐경, 정자 수 감소, 원인 불명 등의 이유로 임신이나 출산을 할 수 없다.

훼손 당하는 욕구

애정과 소속감, 존중과 인정, 자아실현

생길 수 있는 잘못된 믿음

- 나는 모자란 사람이다.
- 나는 결함이 있기 때문에 다른 사람과 사귀지 말아야 한다.
- 이러한 벌을 받아 마땅하다.
- 아이를 갖지 못하는 데는 이유가 있을 것이다.
- 나는 형편없는 부모가 되었을 것이다. 그래서 아이가 없는 것이다.
- 불임이라는 사실을 알면 사람들이 동정할 테니, 아이를 원하지 않는다고 하는 편이 낫다.
- 아이가 없으면 나는 결코 온전한 사람이 될 수 없고, 인생을 제대로 살았다고 할 수 없다.
- 건강하게 살려고 노력했는데도 이런 일이 생기는데 건강을 돌봐서 무엇하는가?
- 늙어서 혼자 죽게 될 것이다. 아무도 나를 돌봐 주지 않을 것이다.

가질 수 있는 두려움

- 배우자가 죽으면 혼자 남을 것이다.
- 부모 노릇을 못하거나 사람들을 돌보지 못하는 사람이라고 여겨질까 두렵다.
- 또 다른 병이 있을까 두렵다.
- 절대로 행복이나 만족감을 느낄 수 없을 것이다.
- 내가 능력이 없어서 배우자에게 성취감을 주지 못했다.
- 불임 사실을 들키면 배우자가 떠날 것이다.

가능한 반응과 결과들	• 불편이나 비용은 개의치 않고 아이를 갖는 데 집착한다. • 새롭거나 특이한 출산 방법, 불임 치료, 치료법들을 쉴 새 없이 연구하고 시도한다. • 불임 치료를 받기 위해 돈을 저축하거나 빚을 진다. • 성관계가 오로지 임신을 위한 수단이 된다. • 건강에 집착한다. • 아이가 없는 이유에 대해 거짓말한다. • 우울증을 앓는다. • 어버이날에는 다른 사람들과 접촉을 피한다. • 약물과 술에 의존한다. • 자녀가 있는 부부를 멀리하고 자녀가 없는 부부하고만 만난다. • 배우자나 부모를 잃고 혼자 될까 두려워 그들에게 집착한다. • 아이들을 피한다. • 공허감을 채우기 위해 돈을 아낌없이 쓴다. • 여행을 자주 다니고, 유목민 같은 생활을 하며 어느 곳에도 정착하지 않는다. • 자녀가 있는 사람들이나 자녀에 대해 불평하는 사람들을 싫어한다. • 다른 생각을 할 수 없도록 일에 몰두한다. • (입양 등) 대안을 연구한다. • 후원 단체에 가입한다. • 아이를 절대로 가질 수 없음을 깨닫고는 비탄 과정을 겪는다.
형성될 수 있는 성격 특성	• **속성** 유연한, 애정이 깊은, 감사하는, 신중한, 공감하는, 낙관적인, 인내하는, 집요한, 사생활을 중시하는, 지략 있는 • **단점** 냉담한, 냉소적인, 회피적인, 비이성적인, 질투하는, 피해 의식이 강한, 자신감 없는, 강박적인, 비관적인, 분개하는, 신경질적인, 감사할 줄 모르는, 혼자 틀어박힌
상처가 악화할 수 있는 계기	• 가까운 친구나 친척이 어렵지 않게 아이를 가졌다. • 돌잔치 등에 초대를 받아 아기의 선물을 골라야 한다. • 임신 중이거나 아기에게 수유하는 여성을 본다.

- 임신한 젊은 부부가 나오는 광고나 텔레비전 프로그램을 본다.
- 친구가 원치 않은 임신을 하여 임신 중절을 한다.
- 어버이날이나 어린이날처럼 부모가 함께 보내는 기념일이 된다.
- 별 뜻 없는 말에 상처받는다(아이는 빨리 가질수록 좋다는 말이나 왜 아이가 없느냐는 질문 등).

상처를 직면하고 극복할 기회	• 입양할 수도 없는 상황임을 알게 된다. • 위급한 상황에서 친구의 자녀를 돌보면서 모성(부성) 본능이 깨어난다. • 많은 희생과 노력 끝에 임신했지만 유산된다. • (입양한 자녀, 혹은 불임이 되기 전에 낳은 자녀 등) 자녀가 사망한다.

성 기능
장애

Sexual Dysfunction

구체적 상황

비만, 당뇨, 심장 질환, 혈관 질환 등의 질병, 스트레스(불안, 우울증, 성관계와 관련된 공포증 등)와 같은 심리적 요인, 강간 등으로 인한 과거의 성적·신체적 외상, 약물 부작용, 약물과 알코올중독, 호르몬 불균형, 자신의 몸에 대한 이미지, 혹은 몸 자체의 문제로 인한 성 기능 장애가 있다.

훼손 당하는 욕구

애정과 소속감, 존중과 인정, 자아실현

생길 수 있는 잘못된 믿음

- 배우자(연인)가 나에게 만족하지 못할 것이다.
- 성 기능 장애에 대한 생각을 내 감정을 감춰야 한다.
- 내가 성 기능 장애라는 사실을 알면 누구도 내 곁에 머물지 않을 것이다.
- 차라리 혼자인 편이 낫다.
- 여성(남성)에게 성적인 기쁨을 줄 수 없으니, 다른 방식으로 남성성(여성성)을 증명해야 한다.
- 성관계는 의무에 불과하다.
- 성관계 없이는 의미 있는 연애를 할 수 없다.
- 장애가 없던 과거의 나로 영원히 돌아갈 수 없다.

가질 수 있는 두려움

- 다른 사람과 성적으로 친밀한 관계가 될까 두렵다.
- 성적 관계로 이어질 수 있으므로 누군가와 감정적으로 가까워지는 게 두렵다.
- 거절당할까 두렵다.
- 성관계를 부정적으로만 보게 될까 두렵다.
- 스킨십, 로맨틱한 저녁 식사 등 성관계로 이어질 수 있는 행동들이 두렵다.

가능한 반응과 결과들	• 고통과 수치를 피하려고 금욕적인 사람이 된다. • 성적 흥분을 위해 포르노그래피 등 다른 자극에 의지한다. • 자신은 안 된다, 할 수 없다는 말을 속으로 되뇐다. • 성 기능에 대한 의심이 다른 능력에 대한 의심으로까지 번진다. • 호감을 느끼고 다가오는 다른 사람들을 차단한다. • 스스로 외톨이가 된다. • 원치 않는 주목을 피하려고 수수한 차림새를 한다. • 배우자(연인) 앞에서 옷을 벗지 않는다. • 성관계가 가능할 정도로까지 연애를 발전시키지 않는다. • 성관계 시 즐기는 척한다. • (피로, 병, 과도한 업무 등) 성관계에 관심 없는 이유에 대한 변명을 늘어놓거나 부정적으로 말한다. • 성관계 외의 다른 방식으로 자신의 가치를 증명하려 한다. • 성적으로 문제가 있거나 관심이 없는 사람하고만 연애한다. • 자위행위에 몰두한다. • 성적인 대화를 불편해하거나 피한다. • (친밀한 관계로 발전할 수 있는 칭찬을 하지 않거나, 신체 접촉을 피하고, 말을 하지 않는 등) 배우자(연인)를 멀리한다. • 배우자(연인)에게 성적 욕구를 충족시켜 주지 못하는 것에 대한 보상으로 다른 욕구들을 충족시켜 주려 애쓴다. • 자신의 병에 대한 의학적·심리적 도움을 청한다. • 배우자(연인)가 자신을 지지해 주리라고 기대하며, 자신의 문제를 솔직하게 털어놓는다. • 성관계에 과민 반응을 보이지 않으려 애쓴다.
형성될 수 있는 성격 특성	• **속성** 경계하는, 조심스러운, 기분을 맞춰 주는, 신중한, 공감하는, 독립적인, 친절한, 충실한, 돌보는, 인내하는, 예민한, 집요한, 사생활을 중시하는, 적극적인, 보호하는, 특이한, 도와주는, 관대한, 비이기적인 • **단점** 무감각한, 냉담한, 냉소적인, 부정직한, 회피적인, 위선적인, 불안정한, 남자다움을 과시하는, 과민한, 비관적인, 분개하는, 자기

469

파괴적인, 신경질적인, 소심한, 말없는, 혼자 틀어박힌

<table>
<tr>
<td>상처가
악화할 수
있는 계기</td>
<td>
• 배우자(연인)가 스킨십에 적극적이다.

• 중요한 순간에 성관계를 맺을 수 없는 상태가 된다.

• 배우자(연인)가 불만을 토로한다.

• 다른 사람들이 성 기능 장애에 대해 비웃는 것을 듣는다.

• (어떤 냄새, 노래, 장소 등) 과거의 성적性的 트라우마를 떠올리게 하는 상황에 놓인다.

• 텔레비전이나 온라인에서 성 기능 장애 극복을 위한 제품 광고를 본다.
</td>
</tr>
<tr>
<td>상처를
직면하고
극복할
기회</td>
<td>
• 당혹스러울 수도 있고, 실패할 수도 있다는 사실을 알면서도 배우자(연인)가 문제를 해결하는 데 함께 노력해 주기로 기꺼이 약속한다.

• 성관계를 하지 않아도 사랑하기 때문에 괜찮다는 배우자(연인)를 만난다(계속 무능하다고만 생각할 것인가, 아니면 성 기능 여부에 상관없이 자신은 충분히 가치 있는 사람이라는 것을 받아들일 것인가를 선택해야 한다).

• 자신의 콤플렉스 때문에 멀어진 배우자(연인)와의 관계를 개선하고 싶다.

• 자신이 늙어가고 있음을 깨닫고, 한 사람에게 정착하고 싶다.
</td>
</tr>
</table>

언어
장애

A Speech Impediment

구체적 상황

- 말을 더듬는다.
- 언어 장애가 있다(말을 하지 못한다.).
- 발음에 문제가 있다.
- 후두 손상이나 구개 파열◆ 등으로 말을 잘하지 못한다.

훼손 당하는 욕구

애정과 소속감, 존중과 인정, 자아실현

생길 수 있는 잘못된 믿음

- 사람들은 내 말을 듣기 싫어할 것이다.
- 내 말 중 쓸모 있는 것이라고는 없다.
- 언어 장애 때문에 아무것도 이룰 수 없을 것이다.
- 아무 말도 하지 않는 편이 낫다.
- 나는 연애를 할 수 없다.
- 중요한 말을 하더라도 내 장애 때문에 누구도 진지하게 들어주지 않을 것이다.
- 조롱받을 게 뻔하니 사람들과 가까워지지 않는 편이 낫다.
- 함께하는 사람들에게 나는 수치스러운 존재이다.
- 내 장애를 아무도 이해해 주지 않는다.
- 나는 결코 리더가 될 수 없다. 그저 추종자일 뿐이다.

가질 수 있는 두려움

- 공개적인 조롱거리가 되는 것이 두렵다.
- '특별한 사람' 취급을 받거나 관심의 대상이 될 것이다.
- 사람들과 가까워지면 상처받을 것이다.

◆ **구개 파열**cleft palate
입술이나 잇몸 또는 입천장이 갈라져 입안과 콧속이 통하게 되는 선천적 기형.

- 혼자 할 수 있는 일이나 사람들과 최소한의 교류만 하면 되는 일을 찾는다.
- 엄청난 책벌레가 되거나 영화광이 된다.
- 말을 하면 말문이 막힌다.
- 대화를 나누기 어려워 연애하기 힘들다.
- 자존감이 낮아 자신에 대한 큰 기대가 없기에, 파트너를 선택할 때 까다롭게 굴지 않는다.
- 캠핑, 하이킹, 별 관찰, 그림, 게임 등 혼자 하는 활동을 한다.
- 말보다 채팅으로 의사소통을 하는 등 온라인 접촉을 선호한다.
- 사교 모임이나 가족 모임을 피하거나 핑계를 대고 빠져나온다.
- 말을 해야 하는 상황이 생기면 얼굴이 붉어지거나 식은땀을 흘린다.
- 시선을 계속 피하며 다른 사람들과의 대화를 피한다.
- 공상과 망상에 종종 빠진다.
- 단체 운동이나 모임에 참여하지 않는다.
- 늘 출구 옆이나 방 가장자리에 앉는다.
- 이메일이나 문자 메시지를 아주 길게 쓴다.
- 전화를 받지 않고 항상 문자 메시지로 답을 보낸다.
- 사람들과 대화하는 것을 피하려고 책이나 휴대전화를 가지고 다니면서 바쁜 척을 한다.
- 어떤 기회에도 나서지 않는다.
- 혼자서도 말을 많이 하는 사교성 좋은 사람에게 끌린다.
- (가수, 연설자 등) 자신과 비슷한 사람이 약점을 극복하고 성공한 모습을 보며 감동한다.
- 자신과 같은 문제를 가진 사람을 찾는다.
- 친절, 지성, 유머 감각 같은 자신의 장점을 찾고 거기에 집중한다.
- (선물을 주고, 이야기를 잘 들어주고, 집에 초대하는 등) 비언어적 수단을 통해 다른 사람과 관계를 맺는다.
- 메시지, 사진, 비디오로 표현하고 소통할 수 있는 소셜 미디어를 적극적으로 이용한다.
- 다른 사람보다 뛰어나게 잘하는 활동이나 취미를 추구한다.

형성될 수 있는 성격 특성	• **속성** 분석적인, 감사하는, 호기심이 많은, 규율 잡힌, 공감하는, 집중하는, 너그러운, 온화한, 명예로운, 독립적인, 친절한, 충실한, 자비로운, 돌보는, 철학적인, 사생활을 중시하는, 보호하는, 말이 없는 • **단점** 반사회적인, 냉소적인, 방어적인, 재미없는, 성급한, 충동적인, 감정을 억누르는, 불안정한, 질투하는, 초조한, 지나치게 민감한, 분개하는, 굴종적인, 소심한, 혼자 틀어박힌
상처가 악화할 수 있는 계기	• 언어 장애가 있는 사람이 괴롭힘과 놀림을 당하는 현장을 목격한다. • 사회적 영향력이 있는 사람이 장애에 대한 혐오나 잘못된 정보를 담은 말을 마구 쏟아내는 것을 듣는다. • 언어 장애가 두드러지는, 스트레스를 주는 상황을 마주한다. • 언어 장애가 있느냐는 질문을 받는다. • 의견을 발표해야 하는 회의에 참석하라는 요청을 받는다.
상처를 직면하고 극복할 기회	• 자신의 자녀도 언어 장애가 있다. • 직장에서 발표를 하거나 회의를 주재해 달라는 요구를 받는다. • (면접, 첫 데이트 등) 첫인상이 중요한 상황인데 말을 하기가 힘들다. • 불의에 맞서 자신의 의견을 밝히고 싶지만, 그러기 위해서는 자신의 두려움부터 극복해야 한다는 사실을 깨닫는다. • 언어 장애에 대한 사회적 이해를 높이는 활동을 하고 싶다. 그러려면 자신이 먼저 주목을 받아야 한다는 사실을 깨닫는다.

오감 중
한 감각을 상실

Losing One of the Five Senses

일러두기

우리는 감각을 통해 우리 주변의 환경, 사람과 상호 작용한다. 하지만 감각을 잃기 전까지는 감각에 얼마나 의존했는지 깨닫지 못한다. 감각을 잃은 뒤에도 행복하고 충만하게 살아가는 사람들도 있지만, 그러려면 시간이 필요하고, 사람마다 필요한 시간과 심각한 정도가 다르다. 감각을 잃은 사람이 새로운 현실을 받아들이고 새 출발을 하기까지 상처는 계속해서 부정적인 영향을 미친다.

훼손 당하는 욕구

애정과 소속감, 존중과 인정, 자아실현

생길 수 있는 잘못된 믿음

- 나는 결코 예전과 같은 사람이 될 수 없을 것이다.
- 감각을 잃었기 때문에 행복할 수 없다.
- 사람들은 나의 장애만을 본다.
- 돌봐 주는 사람에게 계속 의존할 수밖에 없을 것이다.
- 이제 나는 꿈을 이룰 수 없다.

가질 수 있는 두려움

- 다른 감각도 잃을 수 있다.
- 다른 사람에게 의존해야 한다.
- 나를 돌봐 주는 사람을 잃을 수 있다.
- 사랑을 하지 못할 것이다.
- 장애 때문에 동정의 대상이 되고, 특별 취급을 받게 될 것이다.
- 소외될 것이다.
- 다른 사람이 나의 장애를 모르는 경우, 그들의 높은 기대 수준을 충족시키지 못할 것이다.

- 세상으로부터 도피한다.
- 소외감을 느끼고 사람들의 오해를 받는다.
- 혼자서 할 수 있는 일과 취미를 찾는다.
- 기대치를 낮춘다.
- 실패와 실망에 대한 두려움 때문에 해내지 못한 일에 대해 변명을 늘어놓는다.
- 이제 불가능하다고 믿기 때문에 꿈과 목표를 포기한다.
- 감정 기복이 심하고 다른 사람들을 자주 비난한다.
- 자신의 불행을 가슴 아파한다.
- 우울증에 빠져 자살을 생각하거나 기도한다.
- 두려움, 불안, 걱정, 자기 연민에 빠지고 다른 사람에게 지나치게 의존한다.
- 상황에 적응하지 못하는 자신의 무능력함에 쉽게 좌절한다.
- 자신의 약점을 보상하려고 어떤 분야에 지나치게 몰두한다.
- 건강한 사람들에게 적개심을 갖는다.
- 자신의 약점을 핑계로 사람들을 조종한다. 자신도 할 수 있는 일을 다른 사람에게 시킨다.
- 위험을 회피한다.
- 삶을 스스로 통제하지 못하는 것에 대한 반감으로 다른 사람들을 지배하려 든다.
- 불필요한 위험을 무릅쓰고, 규칙을 어기고, 권력자를 무시하고 반항하는 태도를 보인다.
- (외출하지 않는 등) 자신의 세계를 축소한다.
- 새로운 상황에 적응하기 위해 치료를 받는다.
- 자신과 같은 아픔을 겪고도 성공한 사람들을 찾아, 그들을 롤 모델로 삼고 의지한다.
- 자신과 같은 문제를 가지고 있는 사람의 멘토가 되어 장애인의 권리를 주장하는 동시에 다른 사람의 권리도 존중한다.

<table>
<tr><td>형성될 수
있는
성격 특성</td><td>

- **속성** 유연한, 야심이 큰, 감사하는, 매혹적인, 용기 있는, 효율적인, 공감하는, 우호적인, 독립적인, 부지런한, 고무적인, 인내하는, 집요한, 지략 있는, 책임감 있는, 사회적 의식이 있는
- **단점** 거친, 의존적인, 유치한, 지배적인, 냉소적인, 까다로운, 재미없는, 성급한, 충동적인, 우유부단한, 책임감 없는, 조종하는, 자신감 없는, 과민한, 반항적인, 분개하는, 방종한, 버릇없는

</td></tr>
</table>

상처가 악화할 수 있는 계기

- 어떤 사람이 장애 때문에 괴롭힘당하는 모습을 목격한다.
- 친구의 말이 상처를 자극한다("저 새소리를 들어봐." 혹은 "저걸 못 볼 수는 없을 텐데." 등).
- 감각 기능의 상실을 초래했던 사고와 유사한 상황에 놓인다.
- 낯선 사람에게 도움을 요청해야 한다.
- 감각을 잃기 전에는 직접 경험할 수 있었던 일을 이제는 다른 사람들의 말을 통해 들어야 한다.
- 공공장소에서 장애 때문에 힘든 경험을 하고, 감각 기능을 처음 상실했을 때처럼 당혹감과 두려움을 느낀다.
- (병원, 비행기, 물 등) 감각 기능을 잃게 된 사건을 연상시키는 사물을 접한다.
- (화재 경보를 듣지 못하거나, 신호등을 무시하고 달려오는 차를 보지 못하는 등) 감각 기능 상실로 인해 위험한 상황에 부딪친다.

상처를 직면하고 극복할 기회

- 어떤 사람을 도와주고 싶지만, 자신의 문제를 해결하는 것이 먼저라는 사실을 깨닫는다.
- 다른 사람에게 의지하는 행동은 유약한 것이 아니라 오히려 도움이 되는 행동이라는 것을 깨닫는다.
- 친구가 어려움에 빠졌을 때, 자기 의심에 빠져 도와주지 않을 것인지 혹은 어려움을 극복하고 도와줄 것인지를 결정해야 한다.
- 자유와 자립성을 더 많이 잃을 수도 있다는 진단을 받는다.
- 사랑하는 사람의 감각을 통해 삶을 경험하는 것이 경이로운 체험이라는 것을 알게 된다.

외모
손상

A Physical Disfigurement

구체적 상황

- 화재나 화약 약품 때문에 화상을 입었다.
- (칼에 의한 자상刺傷) 또는 총상, 동물에게 공격당한 상처, 교통 사고, 수술 자국 등) 눈에 띄는 상처가 있다.
- 눈, 귀, 코, 손가락 등 신체 일부가 없다.
- 팔다리가 기형이다.
- 눈에 띄는 흉한 모반이 있다.
- 구순 구개열이 있다.
- 커다란 갑상선종이나 종양이 있다.
- 건선, 여드름, 피부 변색, 색소 침착, 켈로이드, 사마귀 등 심각한 피부병이 있다.
- 신체 일부분이 균형이 맞지 않는다(양쪽 길이가 다른 다리 등).
- 뇌졸중 때문에 신체 일부가 마비됐다.
- 성형수술 실패로 얼굴이 망가졌다.

훼손 당하는 욕구

애정과 소속감, 존중과 인정, 자아실현

생길 수 있는 잘못된 믿음

- 아무도 나 같은 사람을 사랑하지 않을 것이다.
- 사람들이 나를 쳐다보는 것은 내 기형적인 모습 때문이다.
- 나는 이런 불행을 당해 마땅하며 사랑받을 가치가 없다.
- 사람들은 내게 기회조차 주지 않을 것이다. 따라서 기회를 주는 사람을 놓치면 안 된다.
- 나에게 관심이 없는 사람보다는 괴롭히는 사람이 차라리 낫다.
- 나와 가까워지려는 사람은 다른 속셈이 있다.
- 사람들은 잔인하므로 멀리해야 한다.
- 내가 겪은 일들을 이해할 수 있는 사람은 세상에 없다.
- 나는 결코 꿈을 이룰 수 없을 것이다.

가질 수 있는 두려움	• 친밀한 관계가 두렵다.
	• (화재, 병원 등) 외모를 손상시킨 것들이 두렵다.
	• 소셜 미디어 등에서 누군가 나를 주목하고 비웃을 것이다.
	• 나를 인정해 주고 사랑하는 사람들을 잃을까 두렵다.
	• 차별과 편견이 두렵다.
	• 거절당하고 버려질 것이다.
가능한 반응과 결과들	• 자존감이 낮아지고, 자기 혐오가 생긴다.
	• 집 밖으로 나가지 않는 은둔형 외톨이가 된다.
	• 외모 손상을 최대한 감추는 옷을 입고, 장신구와 화장을 한다.
	• 자신이 원하는 모습을 만들 수 있는 온라인 활동에 이끌린다.
	• 사랑과 친절을 표현하는 사람들을 믿지 않는다.
	• 가벼운 관계만 유지한다.
	• 외모 손상을 소재로 스스로 농담하며 별일 아닌 척 한다.
	• 혼자 하는 취미나 관심 영역에 빠진다.
	• 아름다운 사람들에게 강렬한 질투심을 느낀다.
	• 자신을 친절하게 돌봐 주는 사람들에게 집착한다.
	• 불건전한 관계를 추구한다.
	• 좌절감이나 마음의 상처 때문에 다른 사람들을 비난한다.
	• 우울증이나 불안 장애를 앓는다.
	• 약물이나 알코올 남용 같은 자기 파괴적 행동에 빠진다.
	• 카메라나 녹화 장치를 피한다.
	• (실제로는 그렇지 않은 경우에도) 사람들이 자신을 쳐다보고 있다고 생각한다.
	• 음악을 작곡하거나, 그림을 그리거나, 옷을 디자인하는 등 자신의 상처를 잊을 수 있는 창조적인 활동을 한다.
	• 불완전한 것에서 아름다움을 보며, 다른 사람들은 쉽게 지나치는 사소한 것들에도 감사한다.
	• (같은 관심사를 가진 모임이나 채팅 모임에 가입하는 등) 자신처럼 외모가 손상된 사람들에게 손을 내민다.

형성될 수 있는 성격 특성	• **속성** 조심스러운, 예의 바른, 창의적인, 신중한, 공감하는, 집중하는, 온화한, 상상력이 풍부한, 내성적인, 충실한, 자비로운, 생각이 깊은, 예민한, 끈질긴, 사생활을 중시하는, 적극적인, 정신적인, 관대한
	• **단점** 거친, 냉소적인, 회피적인, 재미없는, 불안정한, 질투하는, 피해 의식이 강한, 자신감 없는, 비관적인, 분개하는, 자기 파괴적인, 의심하는, 신경질적인, 소심한, 변덕스러운, 혼자 틀어박힌
상처가 악화할 수 있는 계기	• 호기심 많은 어린 아이나 자신과 아무 상관 없는 사람이 외모를 지적한다.
	• 자신의 모습을 영상으로 보고, 자신이 다른 사람에게 어떻게 보일지 새삼 깨닫는다.
	• 외모의 결함을 조롱거리로 삼는 온라인 밈◆에 노출된다.
	• 아름다운 외모를 개인적인 가치와 연관시키는 광고, 텔레비전 프로그램 등을 본다.
상처를 직면하고 극복할 기회	• 꿈을 이루려면 외모 때문에 무너지지 않겠다는 용기가 필요하다는 사실을 깨닫는다.
	• 어떤 사람을 괴롭히고 조롱하던 중, 자신이 가장 혐오하던 사람처럼 되어 버렸다는 사실을 깨닫는다.
	• 고통스러운 수술을 통해서도 외모를 개선할 수 있는 확률이 절반 정도밖에 되지 않는다는 사실을 알게 된다.

◆ **밈**meme
인터넷에서 유행어나 행동 따위를 모방하여 만든 사진이나 영상 또는 그것을 퍼뜨리는 문화 현상을 일컫는 말로, 리처드 도킨스의 저서 《이기적 유전자》에 처음 등장하였다. 원래 뜻은 다음 세대로 전달되는 비유전적 문화요소이다.

외상성
뇌 손상

A Traumatic Brain Injury

구체적 상황

- 넘어지면서 머리를 부딪쳐 뇌 손상을 입었다.
- 싸우다가 다쳤다.
- 자동차, 자전거, 제트 스키, 보트 사고로 다쳤다.
- 축구나 킥복싱을 하다 뇌진탕을 일으킨 것처럼 운동 중에 부상을 입었다.
- 말에 차였다.
- 총에 맞았다.
- 무거운 것이 머리에 떨어졌다.
- 무모한 행동을 하거나 지나친 장난이 사고로 이어졌다.

훼손 당하는 욕구

생리적 욕구, 안전과 안정, 존중과 인정, 자아실현

생길 수 있는 잘못된 믿음

- 나는 세상에 의미 있는 공헌을 할 수 없을 것이다.
- 정상적인 삶을 절대 살아갈 수 없을 것이다.
- 이제 나는 꿈을 이룰 수 없다.
- 더는 살아야 할 이유가 없다.
- 나는 멍청하다.
- 아무도 나와 함께 있으려 하지 않을 것이다.
- 나는 불구다. 예전의 내가 아니다.

가질 수 있는 두려움

- 신체적 상태 때문에 거절당할까 두렵다.
- 보살펴 주는 가족이 죽거나 다칠까 두렵다(버려짐에 대한 두려움).
- 다쳤던 상황과 비슷한 상황을 만날까 두렵다.
- 증상이 갑자기 나빠질 수 있다.
- 다른 사람을 돌보지 못할 수 있다.
- 가장 기본적인 욕구 처리도 다른 사람에게 의지해야 할 수 있다.

- 침울해하고 짜증을 낸다.
- (불면증, 과면증, 그 밖의 수면 장애 등) 수면 패턴에 변화가 생긴다.
- 집중을 잘하지 못한다.
- 잘 잊는다.
- 기억을 잃는다.
- 빛과 같은 감각 자극에 예민해진다.
- 두통이나 편두통을 앓는다.
- 운동 능력에 문제가 생기거나 물건을 다루는 능력이 떨어진다.
- 최근에 배웠던 기술을 잘 쓸 수 없다.
- (말하기, 읽기, 달리기 등) 예전에는 쉽게 했던 일이 어렵다.
- 지나칠 정도로 자신을 들볶는다.
- 사랑하는 사람이 자신 때문에 좌절하면 비난한다.
- 우울증에 빠지고 자살을 생각한다.
- 약물이나 술에 의존한다.
- 자신의 문제를 인정하고 도움을 청하기보다 문제를 감추려 한다.
- 지나친 자극을 받을 수 있는 상황은 피한다.
- 외출하기보다는 집에 있으려 한다.
- 친구와 어울리는 것을 피한다.
- 자신의 문제가 드러나는 게 두려워 대화에 끼지 않는다.
- 새로운 일은 잘하지 못할 것으로 믿고 시도조차 안 한다.
- 모든 도움을 거절한다.
- 다른 사람들에게 지나칠 만큼 의존한다.
- 뇌 손상 환자가 된 사람들에게 강하게 공감한다.
- (공부, 물리 요법 등을 통해) 잃어버린 삶을 되찾으려고 노력한다.
- 다른 기술과 능력을 갈고닦아 자신의 단점을 보완한다.
- 현실적인 목표를 세우고, 이루려 노력한다.

- **속성** 야심이 큰, 조심스러운, 용기 있는, 태평한, 효율적인, 공감하는, 너그러운, 부지런한, 충실한, 생각이 깊은, 끈질긴, 사생활을 중시하는, 특이한, 사회적 의식이 있는, 자발적인, 거리낌 없는
- **단점** 거친, 유치한, 비체계적인, 괴짜인, 잘 잊는, 적대적인, 성급

한, 불안정한, 비이성적인, 자신감 없는, 비관적인, 침착하지 못한, 자기 파괴적인, 신경질적인, 비협조적인, 변덕스러운

상처가 악화할 수 있는 계기

- 병원에 가서 의사를 만난다.
- 어떤 일을 시도해 보다가 자신의 장애를 깨닫는다.
- 자신보다 나이가 어리고 경험도 없는 사람이 어떤 분야에서 자신보다 훨씬 뛰어난 것을 발견한다.
- 친구들과 과거를 회상하던 중 어떤 사건을 기억하지 못한다는 사실을 깨닫는다.
- 지금은 잘하지 못 하는 일을 예전에는 훌륭하게 해내고 있는 영상을 본다.
- (어떤 일을 적어 놓고서도 잊는 등) 장애를 극복하려고 노력했지만 실패한다.

상처를 직면하고 극복할 기회

- 모든 꿈이 사라졌음을 깨닫고, 절망에 빠져 허우적댈 것인지 성공을 새롭게 정의할 것인지 결정해야 한다.
- 자신을 돌봐 주던 사람이 죽거나, 갑자기 돌봐 줄 능력을 상실하여 자립해야 하는 상황에 놓인다.
- 자신이 좋아하는 일에 도전할 기회를 얻는다.
- 어떤 일을 성취하려 노력하던 중, 계속할 것인지 포기할 것인지 결정해야 한다.
- 어떤 목표를 이루기 위해 일을 처음부터 완전히 다시 하거나 다른 방식으로 해야 하긴 하지만, 어쨌든 성취할 수 있다는 것을 깨닫는다.

인간관계
문제

구체적 상황

- 자폐증, 주의력 결핍 과잉 행동 장애(ADHD), 강박 장애,◆ 사회 불안 장애, 공황 장애 같은 병으로 사람을 만나는 게 힘들다.
- 행동 장애 때문에 또래 집단에게서 멀어진다.
- 개인적으로 힘든 상황 때문에 사회적 따돌림을 당한다.

훼손 당하는 욕구

애정과 소속감, 존중과 인정, 자아실현

생길 수 있는 잘못된 믿음

- 나는 괴물이다.
- 친구는 필요 없다. 혼자일 때 더 행복하다.
- 어차피 나를 끼워주지 않을 텐데 왜 어울리려고 노력해야 하는가?
- 평범한 사람이 된다면 행복해질 수 있을 것이다.
- 평범한 사람처럼 군다면, 나를 받아들여 줄 것이다.
- 남과 다르다는 것은 일종의 저주다.

가질 수 있는 두려움

- 내 병이 드러나는 계기가 있을까 봐 두렵다.
- 스스로를 통제하지 못해 다른 사람들을 당혹시킬 수 있다.
- 거부당하고, 조롱당할 것이다.
- 대화를 제대로 이어갈 수 없을 것이다.
- 편한 사람들을 잃어버릴 것이다.
- 사랑하는 사람이나 진정한 친구는 절대로 찾지 못할 것이다.
- 상황을 잘못 해석해서 엉뚱한 행동을 하게 될 것이다.

◆ **강박 장애** OCD, obsessive compulsive disorder
원하지 않는 생각과 행동을 반복하게 되는 강박 사고와 강박 행동이 주된 증상인 불안 장애.

- 자존감이 낮다.
- 사교 모임을 피한다.
- 다른 사람의 시선을 피한다.
- 일부러 방어적인 태도를 취해, 다가오는 사람을 밀어낸다.
- 대화에 적극적으로 개입하지 않고 주변에 머문다.
- (미소, 고갯짓, 어깨를 으쓱하는 등) 비언어적인 방식으로 대답한다.
- 혼자 할 수 있는 직업을 선택한다.
- 게임이나 온라인 채팅처럼 반응에 시간이 걸리는 활동에 참여한다.
- 외출하기보다는 집에 머무는 편을 선호한다.
- 어떤 행사에 참여하거나 친구와 외출할 때면 스트레스를 받는다.
- 새로운 친구나 관계를 만들려고 노력하지 않는다.
- 다른 사람의 동기를 의심한다. 다른 사람들이 자신을 괴롭히려고
 다가온다고 생각한다.
- (강박, 틱, 부적절한 반응 등) 눈에 띄는 행동은 감추려 한다.
- 상처나 분노 같은 감정을 마음속에 숨긴다.
- 내성적인 성격이 되어 다른 사람과 말하지 않는다.
- 다른 사람에 대한 헛소문(무례하다, 이기적이다, 책임감이 없다, 친절
 하지 않다 등)을 의심 없이 믿는다.
- 편한 친구나 가족에게 집착한다.
- 친구들과 어울리려고 다른 사람을 흉내 내며 조롱한다.
- 사람을 잘 사귀지 못하는 이유는 자신이 못났기 때문이라고 되뇐다.
- 고통에서 도피하기 위해 술과 약물을 남용한다.
- 동료 집단에 소속되려고 그들이 주는 압력을 받아들인다.
- 소외된 사람들을 비웃는다.
- 친구가 있는 사교 행사에만 참석한다.
- 소셜 미디어로 만나야 하는 부담이 없는 인간관계를 맺는다.
- 일이나 취미에 몰두한다.
- (치료, 지원 단체, 약물 등) 문제를 극복하기 위해 도움을 청한다.
- 남들에 비해 뛰어난 분야에 의식적으로 집중한다.

형성될 수 있는 성격 특성	• **속성** 조심스러운, 예의 바른, 창의적인, 기분을 맞춰 주는, 공감하는, 집중하는, 우호적인, 상상력이 풍부한, 독립적인, 부지런한, 공정한, 자비로운, 순종적인, 생각이 깊은, 사생활을 중시하는, 특이한, 지략 있는, 학구적인, 재능 있는, 말이 없는 • **단점** 반사회적인, 냉담한, 심술궂은, 유치한, 회피하는, 경솔한, 적대적인, 감정을 억누르는, 비이성적인, 질투하는, 아는 체하는, 게으른, 피해 의식이 강한, 자신감 없는, 초조한, 분개하는, 자기 파괴적인, 굴종적인
상처가 악화할 수 있는 계기	• 자신과의 만남을 거절했던 친구가 다른 친구와 외출했다는 사실을 알게 된다. • 어른이 된 뒤에도, 어릴 때처럼 어떤 모임에서 거절당한다. • (실수였다고 할지라도) 어떤 행사에 초대받지 못한다. • 조롱이나 놀림거리가 된다. • 사람들 앞에서 긴장하여 얼어붙는다. • 친구가 예정된 계획을 갑자기 취소하자 거절당한 기분을 느낀다.
상처를 직면하고 극복할 기회	• 늘 곁에 있어 주던 친구를 잃어, 혼자서 다른 사람들을 만날 수밖에 없다. • 평생을 혼자 보낸 뒤, 어떤 사건으로 인해 다른 사람과 관계가 필요하다는 사실을 깨닫는다. • 자신의 약점이 특정한 상황에서는 장점이 될 수 있다는 사실을 깨닫는다. • 연애로 발전할 수도 있는 사람과의 관계가 어색하다. 계속 고립된 삶을 유지할지, 문제를 직면하고 극복할지 선택해야 한다.

485

정신
질환

Battling a Mental Disorder

구체적 상황

- 불안 장애
- 양극성 장애
- 조현병
- 반사회적 인격 장애, 자기애성 인격 장애, 해리 장애 등 인격 장애
- 만성 우울증
- 섭식 장애
- 충동 억제 장애(도벽, 방화벽, 강박적 도박 등)
- 강박 장애(OCD)
- 외상 후 스트레스 장애(PTSD)
- 생활에 지장을 주는 공포증(광장 공포증, 사회 불안 장애 등)

훼손 당하는 욕구

생리적 욕구, 안전과 안정, 애정과 소속감, 존중과 인정, 자아실현

생길 수 있는 잘못된 믿음

- 나 자신은 물론 누구도 사랑할 수 없다.
- 나는 엉망진창이다. 아무도 나를 사랑하지 않을 것이다.
- 모든 사람이 나를 망치려고 노리고 있다.
- 어떠한 약도 치료도 필요 없다.
- 어떤 꿈도 이룰 수 없다.
- 나는 쓸모없는 사람이 되었고 고칠 수 없다.
- 이렇게 힘들게 사는 사람은 나밖에 없다.
- 나는 다른 사람에게 짐이 될 뿐이다. 없어지는 편이 나을 것이다.
- 자립하지 못할 것이다.
- 장애와 관련된 (군중, 병균, 접촉 등) 특정한 것이 두렵다.
- (성격이 바뀌는 등) 약물이나 치료의 부작용이 있을까 두렵다.
- 바늘, 의사, 병원이 두렵다.
- 자녀들에게 병이 유전될 것이다.

ㅈ

- (장애가 유전성인 경우) 나도 부모 같은 사람이 될 것이다.
- 발작이 일어나 의지와 상관없이 자신이나 가족들에게 상처를 입힐 것이다.
- 돌봐야 하는 사람들을 제대로 돌보지 못할 것이다.
- 영원히 현실을 이해하지 못할 것이다.

가능한 반응과 결과들	• 장애를 감춘다. • 사람들 앞에서 증상이 나타나면 변명한다. • 장애를 인정하기보다는 별일 아닌 것으로 치부하려 든다. • 약물이나 술을 남용하거나 자해한다. • (가족, 친구, 치료사 등) 자신을 책임져야 하는 사람들을 피한다. • 우울증에 빠진다. 비관적이고 부정적인 생각에 빠져 있다. • 스스로 외톨이가 된다. • 아프다는 핑계로 직장과 학교를 자주 빠진다. • 장애 때문에 일자리를 유지할 수 없다. • 장기적인 관점보다는 단기적인 관점을 가지고 살아간다. • 약이 효과가 있으면, 더는 필요 없다고 여기며 당장 끊는다. • 감정 기복이 심하다. • 자살을 생각하고 시도한다. • 혼란스럽고 어리둥절할 때가 있다. • 사고와 충동을 통제할 수 없다. • 다른 사람들의 동기를 의심한다. • 모든 행동과 일상생활이 강박적으로 이루어진다. • 일상적인 문제에 대처하기 힘들다. • 힘들고, 지치고, 공허하다. • 치료에 참석하고, 지원 단체에 가입한다. • 자신의 장애를 고려하여 목표를 수정한다. • 자신의 장애에 대한 사회적 인식을 끌어올리려고 노력한다. • 치료에 진전에 있고, 자신이 얼마나 강한지 깨달으면서 새롭게 자신감을 얻는다.

ㅈ

형성될 수 있는 성격 특성	• **속성** 애정이 깊은, 기분을 맞춰 주는, 신중한, 공감하는, 열정적인, 친근한, 너그러운, 이상주의적인, 독립적인, 순수한, 친절한 • **단점** 유치한, 강박적인, 교활한, 비체계적인, 잘 잊는, 적대적인, 무지한, 충동적인, 주의력이 산만한, 비이성적인, 자신감 없는, 집착하는
상처가 악화할 수 있는 계기	• 다른 정신 질환자가 누군가에게 이용당하는 것을 본다. • (친구가 이사 간다거나 반려동물이 사라지는 등) 감정적인 타격을 주는 실망감이나 상실감을 느낀다. • 장애 때문에 중요한 결정을 내려야 한다. • (다니던 병원이 문을 닫는 등) 일상이 망가지는 급격한 변화를 맞는다. • 장애 때문에 거절당하거나 버림받는다. • 약관이 바뀌어 약이나 치료에 보험이 더 이상 적용되지 않는다.
상처를 직면하고 극복할 기회	• 약 복용을 멈추어 사랑하는 사람을 위험에 빠뜨린다. 그 결과 낫기 위해서라면 어떤 치료도 받겠다는 결심을 한다. • 특별한 사람을 만나 함께 살아야 할지 결정해야 한다. • 좋아하는 일이 생겼지만 그 일을 하려면 집중력이 필요하다. 일을 해야 할지 말아야 할지 선택해야 한다. • 누군가 도움을 준다. 행복을 위해 싸우라고 격려해 주고, 장애를 삶의 일부로 받아들일 수 있도록 용기를 준다.

ㅈ

팔다리
상실

구체적 상황

다음과 같은 이유로 팔다리를 잃는다.
- 선천적 장애, 교통사고, 공장이나 작업장에서의 기계 오작동, 암, 혈관 질환, 동맥 질환, 당뇨병, 농작업 사고, 동물의 습격, 항생제가 듣지 않는 세균 감염, 군대에서 입은 부상

훼손 당하는 욕구

애정과 소속감, 존중과 인정, 자아실현

생길 수 있는 잘못된 믿음

- 절대로 예전 같은 사람이 될 수 없을 것이다.
- 아무도 나를 매력적으로 여기지 않을 것이다.
- 사람들은 나의 흉한 결점만 본다.
- 내가 원하는 삶은 끝났다.
- (자신이 책임이 있다고 생각하는 경우) 이런 일을 당해도 마땅하다.
- 나 자신은 물론 사랑하는 사람도 지킬 수 없다.
- 나는 가족에게 짐만 된다.
- 내가 없는 편이 가족들에게 나을 것이다.

가질 수 있는 두려움

- 사람들이 나에 대해 마음대로 생각하고, 동정할까 두렵다.
- 구경거리가 될 것이다.
- 꿈을 이룰 수 없을 것이다.
- 자립하지 못할 것이다.
- 늘 혼자일 것이다. 나를 사랑해 주는 사람은 없을 것이다.
- 가족의 생계를 책임질 수 없다.
- 사람들이 나를 약하고 무능력하다고 생각할까 두렵다.

- 환상 통증◆과 싸운다.
- 팔다리가 없는 부분을 감춘다.
- 모험을 피하고, 언제나 가장 안전한 선택을 한다.
- 자신의 능력을 증명하는 일에 무모할 정도로 열심이다.
- 다른 사람과 거리를 둔다. 스스로 외톨이가 된다.
- 공공장소나 모임을 피한다.
- 거절당하기 전에 먼저 다른 사람을 밀어낸다.
- 자신을 돌봐 주는 사람이나 가족에게 집착한다.
- 도움이 아무리 필요해도 일단 거절하고 본다.
- 도전적이거나 방어적이 된다.
- 늘 침울해 있고, 따지는 듯한 말투로 말한다.
- 외상 후 스트레스 장애(PTSD)를 겪는다.
- 참을성이 줄어든다. 쉽게 화를 내거나 좌절한다.
- 약물이나 술에 의존한다.
- 성취하기 힘들거나 불가능한 일상생활이나 활동을 고집한다.
- 사고나 부상의 원인이 된 사람에게 적개심을 갖는다.
- 비탄 과정에서 빠져나오지 못한다.
- 완벽주의자가 되려 한다.
- 팔다리에서 주의를 돌리기 위해 다른 부위를 강조한다.
- 자립심이 강해진다.
- 같은 일을 경험한 사람들과 어울린다.
- 부상 때문에 삶의 질이 나빠지지 않도록 애쓴다.
- 자신이 실제로 성취할 수 있는 경력, 취미, 여가를 선택한다.
- 부상에 대한 보상으로 신체 단련에 애쓴다.
- (장애인 올림픽 대회 자원봉사, 장애인 고용을 위한 투쟁, 장애인 보호 법안 제정을 촉구하는 등) 신체 일부를 잃은 사람들을 위해 노력한다.

◆ **환상 통증**phantom limb pain
사고나 수술로 몸의 일부를 잘라 낸 후에도 고통을 겪었던 부위에서 계속 통증을 느끼는 증상.

형성될 수 있는 성격 특성	• **속성** 야심이 큰, 감사하는, 규율 잡힌, 독립적인, 부지런한, 고무적인, 친절한, 성숙한, 돌보는, 집요한, 사생활을 중시하는, 지략 있는 • **단점** 지배적인, 방어적인, 적대적인, 재미없는, 성급한, 감정을 억누르는, 불안정한, 자신감 없는, 과민한, 비관적인, 무모한, 분개하는, 굴종적인, 소심한, 혼자 틀어박힌
상처가 악화할 수 있는 계기	• 사고를 당해 또 다른 신체 부위를 잃는다. • 자신의 장애와 관련해 다른 사람에게 편견, 박해, 동정을 받는다. • (아이가 쳐다보거나, 길에서 휠체어가 넘어지거나, 물건을 떨어뜨렸는데 집어 들 수 없는 상황 등) 장애 때문에 굴욕적인 일을 겪는다. • 장애와는 상관없이 병원에 가야 하는 상황이 된다. • 팔다리를 잃은 사고 현장을 찾는다. • 누군가에게 도움을 주고 싶지만, 장애 때문에 그럴 수 없다.
상처를 직면하고 극복할 기회	• 자신의 능력에 맞게 조금만 조정하면 이룰 수 있는 꿈이 있다. • 자기 연민이 너무 심해 사랑하는 사람을 도울 기회를 놓치고, 나중에 후회한다. • 장애인 올림픽 선수가 되는 등 자신의 특별함으로 다른 사람을 긍정적으로 자극하는 활동을 한다.

평균에 못 미치는 외모 Falling Short of Society's Physical Standards

구체적 상황

- 평균보다 키가 훨씬 작거나 크다.
- 여드름, 발진, 건선, 피부 색소 이상 등 피부에 문제가 있다.
- 너무 말랐거나 과체중이다.
- 털이 너무 많다.
- (짧은 목, 다른 팔에 비해 너무 긴 팔 등) 특정한 신체 부위가 균형에 맞지 않는다.
- 이상하게 생긴 코, 뻐드렁니, 부풀어 오른 귀처럼 보기 안 좋은 부분이 있다.
- (한쪽만 짧은 다리, 내반족, 척추옆굽음증 등) 신체 기형을 가지고 있다.
- 팔이나 다리가 하나 없다.
- 흉터나 신체적 변형이 있다.

훼손 당하는 욕구

애정과 소속감, 존중과 인정

생길 수 있는 잘못된 믿음

- 사람들은 내게서 자신들과 다른 부분만 볼 것이다.
- 다른 사람들은 결코 나를 받아들이지 않을 것이다.
- 다른 사람들이 당연히 가지고 있는 것을 갖지 못할 것이다.
- 잘생긴 사람들과 어울릴 자격이 없다.
- 나 같은 사람과는 아무도 같이 있고 싶지 않을 것이다.
- 누군가 내게 관심을 보인다면, 나를 농락하고 싶어서다.
- 사람들이 나와 관계를 맺는 것은 동정심 때문이다.

가질 수 있는 두려움

- 다른 사람을 섣불리 믿고, 그들의 동기를 잘못 해석할까 두렵다.
- 내 신체적 결함을 지적당할 것이다.
- (직장 등에서) 동료가 거부할 것이다.
- 놀림, 응시, 동정의 대상이 될 것이다.

- 사랑에 빠지는 것이 두렵다.
- 외모 때문에 삶이 평탄하지 않을 것이다.

- 자존감이 낮다.
- 사람들이 비정상적이라고 생각하는 특징을 감춘다.
- 조롱을 피하려는 방법으로 자기 자신을 비하한다.
- 주목받을 만한 활동을 하지 않는다.
- 지나치게 예민해서 별 뜻 없는 행동에도 분개한다.
- 사람들과 어울리는 것을 피한다.
- 무리와 함께 있을 때는 바깥쪽에 머무른다.
- 먼저 말을 건넨 경우가 아니라면 다른 사람들과 대화하지 않는다.
- 자신의 삶을 힘들게 만든 사람들에게 복수하려 한다.
- 스스로 외톨이가 된다.
- 늘 자신의 단점을 의식하고, 지나치게 자기 비판적이다.
- 낮은 자존감 때문에 자신에게 해로운 사람들과 관계를 유지한다.
- 상처를 입을까 봐 먼저 다른 사람들을 피한다.
- 자신의 능력 때문에 사람들 사이에서 돋보이면 원치 않는 주목을 받을 수 있다고 생각해 그 능력을 하찮게 여긴다.
- 주목받지 않을 만한 일만 택한다.
- 온라인 채팅을 하거나 소셜 미디어에서 페르소나를 사용하는 등 익명으로 활동한다.
- 다른 사람을 건드리지도 않고, 누가 자신을 만지는 것도 싫어한다.
- 다른 사람들과 감정적 거리를 유지한다.
- 외모의 단점을 없애기 위해 치료나 수술을 받는다.
- 치료와 수술 때문에 파산한다.
- (집필, 그림, 음악 등) 자신의 감정을 예술로 표현하며 위안을 얻는다.
- 다른 사람과 쉽게 가까워지고, 다른 사람은 놓칠 수도 있는 특성을 파악한다.
- 다른 '아웃사이더'들과 친하게 지낸다.
- 자신감을 높일 수 있는 능력이나 재능을 갈고닦는다.

| 형성될 수
있는
성격 특성 | • **속성** 경계하는, 분석적인, 조심스러운, 매혹적인, 예의 바른, 기분을 맞춰 주는, 공감하는, 재미있는, 온화한, 겸손한, 상상력이 풍부한, 친절한, 자비로운, 생각이 깊은, 예민한, 사생활을 중시하는, 투지가 강한, 재능 있는, 말이 없는 |
| | • **단점** 도전적인, 경솔한, 적대적인, 불안정한, 질투하는, 과장된, 자신감 없는, 초조한, 과민한, 편집증적인, 분개하는, 신경질적인, 소심한, 앙심을 품은, 변덕스러운 |

상처가 악화할 수 있는 계기	• 자신의 결점에 대한 험담을 우연히 듣는다.
	• (학교, 술집 등) 과거에 조롱을 받았던 장소에 간다.
	• '완벽한' 사람과 비교하여 자신의 모자람이 드러난다.
	• (시상식이나 결혼식 등) 미모를 경쟁하는 장소에 간다.
	• 완벽한 외모가 성공의 비결이라고 강조하는 광고나 제품을 본다.

상처를 직면하고 극복할 기회	• 신체적 단점 때문에 괴롭힘당하는 사람을 본다. 도와줄지 무시하고 지나갈지 결정해야 한다.
	• 신체적 단점을 감추기는 커녕 떳떳이 인정하는 사람을 보며 용기를 얻는다.
	• 사람들에게 도움을 주거나 영감을 주는 힘이나 재능을 발견하고, 겉모습만이 중요한 것은 아니라는 사실을 깨닫는다.
	• 자신의 외모를 조롱하는 사람들과 해로운 관계를 유지하다가, 자신은 가치 있는 사람이기에 그런 취급을 받아서는 안 된다는 사실을 깨닫는다.

학습
장애

 구체적 상황
난독증, 난필증, 계산 장애(난산증), 정보 처리 장애, 집행 기능◆ 장애,
시각·청각 처리 장애 같은 질병을 겪는다.

 훼손 당하는 욕구
애정과 소속감, 존중과 인정, 자아실현

생길 수 있는 잘못된 믿음

- 나는 결함이 있다.
- 나는 멍청해서 아무것도 배울 수 없다.
- 나를 사랑해 줄 사람은 없을 것이다.
- 어떤 일을 맡으면, 사람들이 내가 얼마나 멍청한지 알게 될 것이다.
- 나 자신을 먼저 비하하면 사람들이 나를 받아들여 줄 것이다.
- 사람들이 내 장애를 알면 나를 거부할 것이다.
- 당연히 실패할 텐데 노력해 봤자 무슨 소용이 있겠는가?
- 다른 사람이 나를 공격하기 전에 먼저 공격해야 한다.

가질 수 있는 두려움

- 실패하고 (특히 눈에 띄는) 실수를 할까 두렵다.
- 꿈이나 목표를 이루지 못할 것이다.
- 따돌림을 당하거나 피해자가 될 것이다.
- 학교에서는 '특별한 아이' 취급을 받고, 어른이 되어서는 힘든 업무에서 배제될 것이다.
- 내 약점을 모두가 알게 될 것이다.
- 사랑하는 사람에게 거절당하고 버림받을 것이다.
- 학습 장애가 자녀에게도 유전될 것이다.

◆ **집행 기능** EF, executive function
생각이나 행동 통제에 필요한 상위 수준의 인지 메커니즘을 가리킨다.

ㅎ

<table>
<tr><td></td><td>

- 다른 사람을 당연히 실망시킬 것이라고 믿고 책임을 회피한다.
- 소심해진다. 자신의 꿈과 목표를 아예 낮게 잡는다.
- 자신과 자신의 능력을 부정적으로 생각한다.
- 조롱과 놀림을 피하려고 사람들을 멀리한다.
- 다른 사람들을 괴롭힌다.
- 과잉 보상한다.
- 화를 잘 내고 변덕스럽다.
- 선천적으로 영리하고 재능 있는 사람들을 싫어한다.
- 파괴적이고 위험한 행동을 한다.
- 자신의 장애가 드러나는 활동을 미리 피한다(수업 시간에 단어 철자 맞추기 대회를 할 예정이라면 그 전에 잘못을 저질러서 교실에서 쫓겨나는 등).
- 자신의 장애를 부정하거나 장애를 숨기고 싶어서 도움을 줄 수 있는 사람(상담자, 교사, 가정교사)을 피한다.
- 비슷한 장애가 있는 사람을 조롱하거나 멀리한다.
- 자신의 장애가 드러날 수 있는 대화를 피하고 그런 대화를 나눌 가능성이 있는 사람도 피한다.
- 사람들을 만날 기회를 피하고, 집에 머문다.
- (글을 읽을 때 학습 장애가 드러나는 경우) 글 읽기를 거부한다.
- 존경하는 사람들을 연구하여 지금보다 자신감 있고 유능한 사람이 되려 한다.
- 학습 장애가 있는 사람들을 대변한다.
- 자신의 단점보다는 장점을 생각한다.
- 자신의 약점이 문제가 되지 않는 일, 취미, 활동을 선택한다.
- 자신의 단점을 보완하려고 노력한다(기억력 향상 훈련, 소프트웨어 이용, 가정 교사 고용 등).
- 장애가 자신의 정체성으로 굳어지는 것을 거부한다.

</td></tr>
<tr><td></td><td>

- **속성** 유연한, 조심스러운, 매혹적인, 규율 잡힌, 공감하는, 재미있는, 상상력이 풍부한, 부지런한, 꼼꼼한, 생각이 깊은, 집요한, 사생활을 중시하는, 관대한, 말이 없는

</td></tr>
</table>

- **단점** 거친, 방어적인, 부정직한, 회피하는, 감정을 억누르는, 불안정한, 지나치게 민감한, 반항적인, 분개하는, 자기 파괴적인, 소심한, 비협조적인, 폭력적인, 변덕스러운, 혼자 틀어박힌

상처가 악화할 수 있는 계기	

- 장애가 있는 사람이 괴롭힘 당하는 상황을 본다.
- 도움을 요청할 수밖에 없는 상황에 부딪친다.
- 고장 난 물건을 고칠 수 없다.
- 어떤 지시나 개념을 이해하지 못해 좌절한다.
- 마음의 상처를 들추고 화나게 만드는 말(바보, 지진아 등)을 듣는다.
- 텔레비전이나 영화에서 학습 장애가 있는 사람들에 대한 편견을 드러내거나 조롱하는 장면을 본다.
- 장애 때문에 실수를 하고, 능력에 대한 의심을 받는다.
- 장애 때문에 놀림감이 된다.

상처를 직면하고 극복할 기회

- 자신의 장애 때문에 좋은 기회를 놓칠 것인지, 아니면 기회를 잡기 위해 엄청난 노력을 할지 결정해야 한다.
- 장애를 감추려는 노력에도 불구하고 다른 사람들이 장애에 대해 알게 된다.
- (읽기 장애 때문에 학교에서 형편없는 점수를 받거나, 회사에 지원하자마자 문전박대를 당하는 등) 장애 때문에 부당한 처벌을 받은 뒤 정의를 원하게 된다.
- (장애를 극복하기 위해 충분히 노력하지 않는 등) 계속해서 편법을 써서 결국 바람직하지 못한 결과에 직면한다.

상처의 순서도

감정적 상처는 캐릭터를 구축하는 첫 번째 도미노 조각이다. 작가가 캐릭터에 대한 모든 도미노 조각들을 완성하고 나서 그 첫번째 도미노 조각을 넘어뜨리면, '캐릭터의 배경'이라는 그림이 완벽하게 펼쳐지게 된다. 이 배경이 설득력 있어야 캐릭터는 진정성을 갖추고, 전체 이야기에 일관성도 생긴다. 이를 위해 연구해야 할 요소들과 그 요소들 사이의 인과 관계를 이해하는 데 다음의 순서도가 유용한 도구가 되길 바란다.

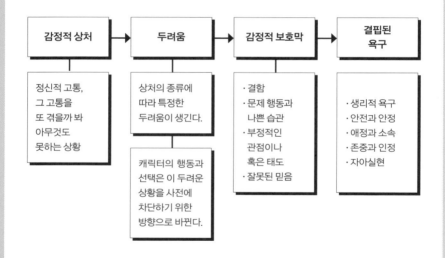

인물호 발전 툴

감정적 상처가 캐릭터에게 어떤 영향을 주는지 기본적인 이해가 끝났다면, 이제 그 영향이 캐릭터의 인물호에 어떠한 파급 효과를 미치는지 파악해야 한다. 아래에 실린 예는 캐릭터를 일관성 있게 설정하는 방법을 보여준다. 뒤 페이지에 여러분의 캐릭터에 대해 채워 보라.

외적 동기	캐릭터가 **외적 목표**를 추구한다.
내적 동기	**결핍된 욕구**를 만족시키려고 한다.
외적 갈등	**외적인 힘**이 목표로 가는 길을 막는다(캐릭터를 방해하는 인물 등).
내적 갈등	외적인 힘에 더해, 결함, 편견, 문제 행동, 태도 등 캐릭터의 감정적 보호막 역할을 하고 있는 **성장 저해 요소**growth-inhibiting aspects와 **내적 장애물**inner obstacle이 있다.
잘못된 믿음	자신의 잘못된 믿음 때문에 자존감이 낮아지고, 현실을 왜곡해서 생각하면서 앞으로 나아가지 못한다.
감정적 상처	이 모든 일은 **트라우마가 된 과거 사건** 때문이다.
두려움	그 사건을 제대로 마주하지 않으면 과거의 고통을 다시 겪을 수도 있다는 극심한 두려움이 생긴다.
해결	트라우마가 된 사건을 정확한 시각으로 바라보며 과거와 마주하고, 자신이 가치 있는 사람이라는 것을 깨달으며 결핍된 욕구를 채운다. 잘못된 믿음과 결함, 감정적 보호막을 제거한 캐릭터는 이제 자신의 내적인 힘과 가능성을 믿고 앞으로 나아갈 수 있게 된다.

외적 동기	

내적 동기	

외적 갈등	

내적 갈등	

잘못된 믿음	

감정적 상처	

두려움	

해결	

이 툴의 인쇄 버전은 http://blog.naver.com/willbooks에서 다운로드 받을 수 있습니다.

유명 영화 속 감정적 상처

아래는 일관성을 갖춘 좋은 이야기의 예로, 유명 영화에 등장하는 캐릭터들과 그들의 트라우마에 대해 정리한 표이다. 캐릭터가 겪은 트라우마가 어떤 두려움을 낳고 어떤 감정적 보호막을 만드는지, 결핍된 욕구는 이야기에서 얼마나 커다란 역할을 하는지 알 수 있을 것이다.

◆ 다니엘 캐피 〈어 퓨 굿 맨*A Few Good Men*〉

감정적 상처	엄청나게 성공한 아버지 그늘에서 자랐다.
공포	아버지의 명성에 부응하지 못하고 변호사로서 두각을 나타내지 못할 것이다.
감정적 보호막	변호사인 다니엘은 자신이 법정에서 사건을 심리하면 아버지와 비교해 부족한 실력이 드러날까 봐 두려워한다. 그는 모든 사건을 실제 재판까지 가져가지 않고 군검찰 측과 협상으로 대충 마무리 지어 버린다. 다니엘의 성격은 경솔하고 인간관계 또한 피상적이다. 그는 자신의 잠재력을 발휘하지 못하고 진정으로 원하는 삶을 살지도 못한다.
충족되지 않은 욕구	감정적 보호막 때문에 캐피는 존경과 인정 욕구를 충족시키지 못하고 있다. 자신이 변호사로서 훌륭한 능력을 발휘할 수 있다는 사실을 알고 있지만, 그보다 못한 상황에 만족하고 있다. 그 결과 사람들은 변호사로서 그를 존중하지 않고, 그도 자기 자신을 존중하지 않는다.

◆ 말린 〈니모를 찾아서*Finding Nemo*〉

감정적 상처	아내와 아이를 폭력에 의해 잃었다.
공포	남은 아들 역시 잃을 수 있다.
감정적 보호막	말린은 '헬리콥터 부모'의 전형이다. 최악의 일을 가정하고, 니모의 곁을 끊임없이 맴돌며, 아들이 중요할 결정을 스스로 내릴 틈을 주지 않는다. 말린은 모든 것이 위협적이며 아무도 믿을 수 없다는 두려움에 끊임없이 시달린다.
결핍된 욕구	아내와 아이를 잃은 말린에게 **안전과 안정**은 완전히 사라져 버렸다. 아이러니하게도 아들을 보호하려는 지나친 노력 때문에 아들과 사이가 멀어지고, 니모가 위험에 빠지면서 말린이 가장 피하고 싶었던 끔찍한 악몽이 시작된다.

◆ 윌 헌팅 〈굿 윌 헌팅*Good Will Hunting*〉

감정적 상처	친부모에게 버려지고 양부모에게 학대받으며 자랐다.
공포	다시 거절당하고 버림받을까 두렵다.
감정적 보호막	전형적인 학업 부진아인 윌은 의도적으로 자신의 잠재력을 무시하고, 믿을 수 있는 사람들하고만 어울린다. 분노 조절 장애가 있고, 오만하며, 위협을 받으면 거칠게 반응한다. 사랑을 하고 싶지만, 가까워졌다 싶으면 관계를 먼저 그만둔다.
결핍된 욕구	윌은 **애정과 소속의 욕구**가 결핍되어 있다. 친구들이 있긴 하지만 우정만으로는 만족하지 못한다. 그가 소속감을 갖지 못하는 것은 **존중과 인정의 욕구**도 충족되지 못했기 때문이다. 학대를 경험한 많은 사람들이 그렇듯 윌은 자신이 성장하며 겪은 폭력에 대해 부분적으로는 자신도 책임이 있다고 생각한다. 부모가 그를 거절한 것을 보면 자신에게 어떤 문제가 있는 게 확실하고, 그 때문에 다른 사람에게도 거절당할까 봐 두려워하고 있다. 하지만 과거의 트라우마 사건이 자신 때문이 아닐 수도 있다는 가능성을 보자, 윌은 자기 자신을 사랑받을 가치가 있고 잠재력 있는 존재로 받아들인다.

◆ **잭 마이어 〈사관과 신사** *An Officer and a Gentleman***〉**

감정적 상처	자살한 어머니를 목격하고, 술과 여자에 빠져 아들에게는 관심도 없는 아버지에게 보내진다.
공포	어디에서도 진정한 소속감을 느끼지 못할 것이다.
감정적 보호막	잭은 "아버지가 되고 싶지 않다."고 말하는 보호자 아래서 자랐다. 그러다 보니 스스로 알아서 성장했고, 자립심이 투철한 사람이 됐다. 잭은 다른 사람과 잘 협력하지 못하고, 이기적이며, 권위도 잘 받아들이지 못한다. 친구들이 있긴 하지만 우정은 부차적이며, 자신이 원하는 것을 얻는 것이 최우선이다.
결핍된 욕구	다른 사람과 협조할 줄 모르고, 명령받기 싫어하는 잭 같은 인물이 항공 사관 학교에 들어간 것은 얼핏 어울리지 않아 보인다. 하지만 그에게 가장 결핍된 욕구를 생각해 보자. 그는 자라면서 **애정과 소속의 욕구**를 채우지 못했기 때문에 어떤 집단의 일원이 되어 소속감을 느끼고 싶어 하는 것이라고 볼 수 있다.

◆ **잭 토랜스 〈샤이닝** *The Shining***〉**

감정적 상처	가정 폭력을 일삼는 알코올 의존증 아버지 아래서 자랐다.
공포	자신도 아버지처럼 될까 두렵다.
감정적 보호막	잭은 분노 조절 장애가 있고, 알코올 의존증에서 벗어나는 중이다. 그의 문제는 과거와 완전하게 단절하지 못하고 있다는 점이다. 이미 오래전에 사망한 아버지가 여전히 자신에게 악영향을 미친다고 느끼며, 자기 의심을 완전히 떨치지 못해 정서가 불안정하다. 이런 이유로 좋은 아버지, 좋은 남편이 되고자 하는 노력이 성과를 거두지 못하고 있다.
결핍된 욕구	잭에게 결핍된 욕구는 **존중과 인정 욕구**이다. 아버지의 말이 자신에게 해롭다는 것을 알면서도 자신과 명확하게 분리하지 못해 지속해서 자신의 능력을 의심한다. 감정적 상처에서 비롯된 불안정은 그를 죽음까지 몰고 간다.

캐릭터의 트라우마 윤곽 만들기 툴

캐릭터에게 상처를 준 사람

구체적으로 일어난 사건 (감정적 상처가 된 사건이나 상황)

사건이 일어난 장소

사건이 ☐ 한 번인가? ☐ 지속적인가? ☐ 반복되어 일어나는가?

상황을 더 어렵게 만드는 요소
☐ 성격 ☐ 물리적 거리 ☐ 책임감 ☐ 주변 사람들의 지원 ☐ 재발
☐ 악화시키는 사건 ☐ 개인적 공격 ☐ 감정적 거리 ☐ 감정적 상태 ☐ 정의 실현

세부 사항

사건이 남긴 후유증 (성격 결함, 문제 행동, 과민 반응, 인간관계 문제, 불안감 등)

사건으로 얻은 교훈

사건이 발생시킨 신뢰 문제
자존감이 훼손된 방식
사건으로 인해 생긴 두려움
사건으로 인해 생긴 편견
사건으로 인해 생긴 부정적 태도나 관점
캐릭터가 고통을 피하려고 만들어낸 성격 결함
캐릭터의 잘못된 믿음
캐릭터가 피하고 있는 감정
상처를 상기시키는 계기

이 툴의 인쇄 버전은 http://blog.naver.com/willbooks에서 다운로드 받을 수 있습니다.

Writers Helping Writers®
One Stop for Writers®

손쉽게 이용할 수 있고, 소중한 시간을 절약할 수 있는 강력한 글쓰기 자료를 원한다면, Writers Helping Writers® 와 One Stop for Writers®가 해답입니다. 지금 여러분이 보고 계신 이 책을 포함해 여러 글쓰기 관련 베스트셀러를 쓴 안젤라와 베카가 'Scrivener for Windows'를 만든 리 파웰Lee Powell과 함께 설립한 One Stop 온라인 도서관은 여러분이 찾아 헤매던 바로 그 자료를 제공합니다.

우리의 독특한 묘사 데이터베이스를 활용하시면 여러분의 책은 신선한 이미지와 깊은 의미로 가득 찬, 완전히 다른 작품이 될 것입니다. 동의어 사전을 중심으로 만들어진 이 사이트는 감정, 배경, 날씨, 성격 묘사, 감정적 상처, 신체적 특징, 상징 등 묘사에 있어 중요한 모든 요소를 담고 있습니다. 우리가 제공하는 독특한 도구, 튜토리얼, 구조도, 타임라인, 세계관 설정과 함께라면 여러분들의 글 계획과 구성은 이전과는 완전히 달라질 것입니다.

글쓰기가 쉬워질 때도 되지 않았습니까? 잠시 들러서 우리가 글쓰기라는 게임을 어떻게 바꾸어 놓았는지 보고 가시기 바랍니다.

Website
Writers Helping Writers® www.writershelpingwriters.net
One Stop For Writers® www.onestopforwriters.com

* 위 웹사이트는 영어로만 제공되며, 국문으로 번역 지원되지 않는 점 알려 드립니다.

옮긴이 임상훈

서강대학교 영문과를 졸업하고 동 대학원에서 박사 학위를 받았다. 《재즈로 시작하는 음악 여행》을 썼고, 《굴 소년의 우울한 죽음》, 《골드: 금의 문화사》, 《더 어글리: 추의 문화사》, 《굿 뮤직》 등을 번역했다.

트라우마 사전
: 작가를 위한 캐릭터 창조 가이드

펴낸날 초판 1쇄 2020년 4월 20일

초판 18쇄 2024년 12월 26일

지은이 안젤라 애커만, 베카 푸글리시

옮긴이 임상훈

펴낸이 이주애, 홍영완

편집 백은영, 양혜영, 문주영, 김애리, 박효주, 최혜리, 장종철, 오경은

디자인 박아형, 김주연, 기조숙

마케팅 김소연, 김태윤, 박진희

도움 교정 김하연

경영 지원 박소현

펴낸곳 (주)윌북

출판등록 제2006-000017호

주소 10881 경기도 파주시 광인사길 217

전화 031-955-3777 **팩스** 031-955-3778

홈페이지 willbookspub.com

블로그 blog.naver.com/willbooks **포스트** post.naver.com/willbooks

트위터 @onwillbooks **인스타그램** @willbooks_pub

ISBN 979-11-5581-266-2 03600